The NPR Guide to Building a Classical CD Collection

古典 CD 鑑賞
（修訂版）

羅斯托波維奇（Mstislav Rostropovich）／序

泰德・利比（Ted Libbey）／著

陳素宜／譯 ◎ 閻紀宇／校訂

序

音樂欣賞之道

　　有一種哲學指出：為了感受上帝的存在，首先你必須去信仰
祂；就好比為了感受爐火的熱度，首先你必須去靠近它。音樂也
是如此：為了感受音樂的溫暖，首先你必須敞開心胸去接納它。
事實上這並不容易；我知道有許多音樂會的聽眾，進場的時候把
自己裹得緊緊的，散場的時候也沒有將那件心靈的大衣解開一顆
紐扣。

　　音樂實在沒有那麼主動，會不請自來地浸潤你的身心；為了
感受音樂的熱與美，你必須先剔除那層情感的絕緣體，用心靈來
聆聽。想要在音樂裡享受樂趣並且了解它，關鍵並不在於知識（因

羅斯托波維奇

為音樂本身就可以把一切你該知道的東西教給你），而在於感情。靠著感情這把鑰匙，你可以打開最珍貴的寶庫！我很幸運，一生都在音樂的世界裡徜徉，經常與本世紀的大師一起演奏、分享音樂；而且我也知道，沉浸於偉大音樂的時刻能令我們的餘生光輝燦爛。

真正偉大的音樂絕不能充當其他活動、事務的背景陪襯。現代世界已經受到「電梯音樂」的詛咒，無論你是在機場候機或是去看醫生，都逃不過「罐裝古典音樂」的糾纏；我甚至還去過一些餐館(尤其是日本餐館)，一邊播放古典音樂一邊烹調美食，遇到這種場合，我常常都是到了付帳時，桌上美食還是一箸未動，因為我的心思已經完全被現場播放的音樂吸引住，根本忘了用餐！

音樂在本質上就是一種與眾不同的藝術形態，你不能只是站在它面前，研究它、檢視它，直到完全了解它為止，這是行不通的。因此你若是邊做事邊聽音樂，勢必會分心，就好像你讀書時是每隔十頁跳著讀一樣！

今天我們很幸運，可以透過許多方式——音樂會、廣播、錄音——來探索音樂的領域；但是多樣化的選擇也很可能會令人困惑。所以利比能寫出這本書，導引我們進入音樂既複雜又壯麗的世界，實在是讀者的福氣。我與泰德結識多年，可以很肯定地告訴各位：他絕對是各位探索音樂之旅的最佳伴侶。泰德是世上最了不起的音樂學者之一，曾修業於耶魯大學和史丹福大學(博士學位)，擁有豐富的理論知識，對唱片界也非常熟悉；但我認為最重要的是他從事音樂工作的心態：他每次出席音樂會時，都帶著一雙「敞開的耳朵」，準備要吸收音樂教給他的一切；泰德在本書

中所做的建議、討論作品的方式、對錄音的選擇，在在都呈現出這種心態。

　　泰德同時也是才華洋溢的音樂家，曾在不同樂團擔任打擊樂手，也一直是職業的指揮家。我還記得有一次我在卡內基音樂廳指揮拉赫曼尼諾夫（Sergei Rachmaninoff）的〈晚禱〉（Vespers）時，他就是合唱團的一員。在我的經驗裡，只有極少數樂評家能深刻體會演出者的內心世界，我很少閱讀關於我自己的樂評，偶爾看一篇，談的往往只是我在音樂會中做了什麼；但是只有泰德的樂評，能解析我演奏時心中的意念。

　　所以我對泰德這本書的問世感到特別高興；你一旦開始讀這本書，而且聆聽書中提及的音樂，就意味著你已靠近爐火、感受到溫暖，我希望那也就是你與我們共享音樂之喜悅的開始。

<div style="text-align:right">

——羅斯托波維奇

Mstislav Rostropovich

</div>

謝　　辭

　　貝洛克（Hilaire Belloc）曾在他所著《通往羅馬之路》（*The Path to Rome*）一書的序言中表示，他雖然略過了在書首致謝之責，但卻向讀者保證，他這麼做是「因爲有太多的人在這本書的寫作過程裡，貢獻了許多寶貴的心力」，以至於不及備載之故。筆者卻有不同的作法。雖然讀者也許會對以下所列出的大串名字退避三舍，但是正因爲這些人的貢獻太大，所以我才要逐一列舉，感謝他們在我寫作本書過程中所提供的幫助。

　　首先要感謝的是我在Workman出版公司的編輯——蘇莉文（Ruth Sullivan），她對品質的堅持，贏得我的敬重，讓我全力以赴。對於她才華洋溢的助手萊恩（Kathy Ryan），我也要同致謝忱。同時我也要向對照片研究工作盡心竭力的狄克湖絲（Anita Dickhuth）表示感謝。而對精心負責書籍設計的絲洛安（Lisa Sloane），及協助把大量原始資料鍵入電腦的米德瑞‧卡馬秋‧理察森（Mildred Camacho Richardson），和從事史料查核與文字編輯，且全程提供寶貴建議的坎恩‧理察森（Ken Richardson），同致感謝之忱。

　　此外，我也要對許多給予我建議和鼓勵的朋友們，表示感謝。其中包括了最早建議編寫此書的克瑞索（Michelle Krisel）和瓦塞曼（Steve Wassermann），以及丹納（Leon Dana）、西維斯坦（Bob Silverstein）、史帝芬（Denis Stevens）與狄克森（Tom Dixon）。我還要深深感謝國家公共廣播電臺的許多同事，特別是「今日表演藝術」的同仁，包括主持人葛德史密斯（Martin Goldsmith）、製作人珀特蘭（Laura Bertran）以及資深製作人洛伊（Ben Roe）與李（Don Lee）。他們與那些從阿拉斯加到佛羅里達，國家公共廣播電臺的聽眾們的熱情，是我在寫作時最重要的支柱。

　　至於我那些唱片界的朋友們——特別是高特洛（Aimee Gautreau）、英波瑞托（Albert Imperato）、席佛（Susan Schiffer）、孟蘿（Marlisa Monroe）、伊格兒（Marilyn Egol）、吉兒波特（Philicia Gilbert）、佛格（Sarah Folger）以及山茲（Ellen Schantz）——也要在此一併致謝，感謝他們欣然提供我諸多有用的資料與協助。對我的老東家「音樂美國」（Musical America），也要深致謝意，感謝他們讓我自由的使用照片檔案。

　　最後，我也要對多年來指導我的恩師——梅瑞爾（John Merrill）、普蘭亭格（Leon Plantinga）、胡爾（George Houle）以及萊特納（Leonard Ratner）——誠摯致謝。

前　　　言

　　大約十年前在美國問世的數位音樂雷射唱片（CD），對家庭音樂
欣賞習慣掀起了一場革命，其影響之深遠，可與1950年代乙烯基黑膠
唱片（vinyl LP）取代蟲膠（shellac）78轉唱片，以及1960年代立體聲音
響取代單聲道音響的革命相比擬。CD廣受歡迎的最主要原因在於其
音質：這種放音媒介可以提供比LP或卡帶更寬廣的動態音域與更少
的失真現象，而且聲音清晰、溫暖、真實，有驚人的衝擊性與臨場感。
CD成功的另一個原因在於其實用性：CD在播放時是以每分鐘400轉
的速度，由一道雷射光束來讀取，雖然直徑只有5英吋，卻可以儲存
貝多芬〈第九號交響曲〉（約70分鐘）這麼長的曲子，而且想反覆聆聽
時也不需倒帶。錦上添花的是：貝多芬九大交響曲外加各種序曲可以
收進五或六張CD，只賣35塊美金，遠比廿五年前七張同曲目的LP唱
片來得便宜。

　　但是CD的流行也讓愛樂者陷入兩難。僅僅十年間，古典CD目錄
的內容就從100項成長到近50,000項；既然同時有這麼多種CD在市面
上流通，愛樂者難免會不知如何取捨。這種情形在大家耳熟能詳的曲

目上尤其嚴重：這一期《許望》（*Schwann*）目錄裡就列出了86種貝多芬〈命運交響曲〉的CD、24套貝多芬交響曲全集、81種維瓦第（Vivaldi）〈四季小提琴協奏曲〉（The Four Seasons）、78種莫札特〈小夜曲〉、39種德弗札克（Dvořák）〈大提琴協奏曲〉。對一般愛樂者而言，光是翻翻這本目錄或是到唱片行瀏覽這些CD就已頭昏眼花，更別說要決定購買那種版本了。

事實上，如何選購CD已經是愛樂者的頭痛問題，而那些評論某一作品的二、三十種版本的精裝鉅冊，實在派不上多大用場。此外，擔心自己相關知識不足，也會影響已入門的愛樂者一探古典音樂堂奧的意願，他們常會說：「我喜歡這種音樂，但總覺得自己在這方面的知識太少，不太能深入了解。」對於這些樂迷，我總是建議：欣賞音樂時，最重要的並不在於你對它有多少「認識」，而是在於音樂究竟給你什麼樣的「感受」。不過儘管如此，一些對愛樂者的導引，還是有不可忽視的功效，這種導引可以使你聆聽音樂的過程，由單純的消遣轉化為特殊的體驗。

本書的寫作目的就是要當愛樂者的導引：它可以做為古典音樂基本曲目的工具書，其中提供了大作曲家精心傑作的創作背景和深入分析；它也可以做為相關CD錄音的選購指南，幫助愛樂者挑選詮釋最權威、音質最自然的錄音。

幾年前我開始主持國家公共廣播電台（National Public Radio）「今日表演藝術」（Performance Today）節目中每週一次的「基本曲目錄音圖書館」（The PT Basic Record Library）單元時，體會到愛樂者迫切需要這樣一本導引。當時全國各地聽眾的反應非常熱烈，許多人寫信來索取推薦錄音的名單。如今「基本曲目錄音圖書館」已經進入第六個年頭，仍然是「今日表演藝術」中最受歡迎的單元。原則上本書還是以節目安排的方式來編寫：每一部作品（歌劇除外）都有一篇評介，然後列出優秀錄音及摘要介紹。起初我打算討論一百部作品，但是沒想到規模越做越大，遠遠超過預定的目標。即使如此，還是忍痛割愛了不少作品：本來我要把貝多芬九大交響曲都納入的，但這樣一來就會

佔去40頁的篇幅，好像多了一點，所以只選了最重要的四首，以便騰出空間，容納蕭士塔高維契（Shostakovich）的〈第十號交響曲〉和普羅高菲夫（Prokofiev）〈第五號交響曲〉（兩位都是我很喜歡的作曲家），以及法朗克（Franck）、楊納傑克（Janáček）、尼爾森（Nielsen）、佛漢威廉士（Vaughan Williams）的作品。這些作曲家的重要性當然不如貝多芬，但是樂風獨特、鮮明、極具價值、深得我心。在做這些決定時，我總是遵循二十五年前剛開始收集唱片時，父親給我的忠告：「擴大你的品味」。至今我仍認為：與其只專精於音樂世界的一小部分，不如博覽泛觀，遍嘗諸家風味。

不過雖然我個人很喜歡夏布里耶（Chabrier）、蕭頌（Chausson）、杜卡（Dukas）等人的音樂，但並不認為這些作品可以列入基本曲目且收入本書；而且儘管我對魏本（Webern）的作品十分尊重，但其中沒有一部能打動我心（我也懷疑：在過去四分之三個世紀中，他的作品曾打動過多少聽眾的心？），所以也不會出現在本書中。

跟當年莫札特作曲的目標類似，我寫作的目標在於「同時取悅行家與業餘的愛樂者」。為了閱讀方便，我將全書區分為六章，分別探討管絃樂（包括交響曲和組曲）、協奏曲、室內樂、獨奏鍵盤作品、聖樂與合唱音樂、歌劇。每一章列舉的曲目按作曲家姓氏字母順序排列。這種方式可以讓有特殊興趣的讀者——例如特別喜歡管絃樂或鋼琴音樂者——直接投入某一領域；也可以讓想逐一研究每部作品或每位作曲家卻不知其年代先後的讀者，方便地檢閱；不僅如此，讀者若是想儘快找到某一領域中他特別喜愛的作曲家的作品，也是輕而易舉。在歌劇方面，我特別強調五位大師——莫札特、華格納（Wagner）、威爾第（Verdi）、普契尼（Puccini）、理查·史特勞斯（Richard Strauss）——的成就，並按照時代先後編排，讓讀者在聆賞時能有良好的基礎，甚至能做更深入的探討。

亞里斯多德《政治學》（*Politics*）一書的尾聲，探討音樂以及「人與人之間的相處方式」，認為音樂對國家治平之道大有助益。這種看法傳達了亞里斯多德及其同時代人的共識：音樂對人的個性與靈魂頗

有助益，能讓人了解生命的可能性與應有的表現。這位哲學家一語中的：「純粹的愉悅不但與生命的完美目標諧合一致，還能使人身心舒暢。」在我們自己的時代裡，艾靈頓公爵(Duke Ellington)也曾說過：「生活中若不帶點搖擺樂，還有什麼意思！」

類比錄音與數位錄音之爭

CD是數位音響革命的極致，其信念在於：任何聲音(包括高度複雜的音樂旋律)都可以「數值取樣」(numerical samples)來代表，並以此種方式來儲存與重播。到了1980年代中期，將音樂轉換成二元碼(binary codes)來儲存的數位錄音已經成為唱片業主流。在此之前，所有的錄音都是類比式的：將音樂以「類比性」的波形儲存在唱片的溝槽或卡帶的磁粉上。

支持數位錄音的人相信，由於這種方式能避免雜音(例如母帶的嘶聲)，又能更有效地重現高頻、動態對比與瞬間暫態反應，因此較類比錄音優越；更何況數位錄音重複播放時不會失真，翻錄時也不會損傷音質。但是對類比錄音死忠的人士則抱怨：數位錄音無法捕捉音樂中最細微精妙之處，因而讓音樂失去生命；與傳統唱片的溫暖音色相比，CD顯得冰冷、刻板、粗糙。大多數擁戴傳統唱片的人士，都花得起30,000美金去購置類比音響系統。

——泰德·利比(Ted Libbey)

目　　次

序：音樂欣賞之道

第二章　協奏曲

第三章　室內樂

第四章　獨奏鍵盤作品

第五章　聖樂與合唱音樂

頁 401

第六章　歌劇

頁 441

索　引

頁 485

第 一 章

管 絃 樂

　　管絃樂團(orchestra)這種集合許多不同樂器一起演奏的觀念，源自古代：聖經《詩篇》第150篇(Psalm 150)呼籲要用「號角之音」、琴、瑟、絲絃、簫、響亮高亢的鈸來讚美神。今天我們熟悉的交響樂團，則是由文藝復興時期和巴洛克早期的絃樂團與宮廷合奏團發展而來。

　　管絃樂團最重要的先驅是中世紀和文藝復興時期，由王公貴族與修道院長支持的宮廷「歌樂團」(chapel)。原本這些歌樂團只是唱詩班，因爲當時的教堂除了風琴之外，其他樂器都禁用，理由是這些樂器和舞蹈、用餐以及一些世俗活動有關。到了文藝復興時期，樂器開始出現在全歐各地的宮廷歌樂團中，隨著社會的日趨世俗化，樂器的數目也日漸增加。到了十八世紀初，宮廷歌樂團逐發展成爲管絃樂團，在德國尤其興盛，樂團負責人也不再全心全意從事教會儀式，反倒

經營起音樂會、歌劇和室內樂的表演。

十八世紀時，管絃樂團成為文風鼎盛的宮廷和公眾音樂會裡的明星；無論是巴黎「優雅音樂會」（Concert Spirituel）中那人數眾多、服飾鮮麗的樂團，或是曼漢（Mannheim）和慕尼黑由西奧多（Carl Theodor）指揮的大師級宮廷樂團，抑或萊比錫（Leipzig）的齊瑪曼咖啡屋（Zimmermann's coffeehouse）裡由巴哈指揮的音樂家合奏團（Collegium Musicum），都給聽眾帶來宏偉、崇高的享受。對於聽慣了馬蹄聲與教堂鐘聲的尋常百姓而言，管絃樂團五六十種樂器合奏的效果著實嚇人，任何自然界與想像中的聲音都無法與之比擬。

十八世紀的管絃樂團以絃樂器為主，通常分為第一小提琴、第二小提琴、中提琴、低音大提琴（大提琴和絃樂低音）四組；最常見的木管樂器則是長笛、雙簧管、巴松管；由於演奏家通常同時會吹奏長笛與雙簧管，所以這兩種樂器在樂譜中會交替出現；但是直到十八世紀末，除了少數最大型的樂團之外，一般樂團中很少見到單簧管。當時大多數的管絃樂團有一對法國號，遇到節慶場合會加入一對小號和一具定音鼓，歌劇院裡常用的伸縮號（其莊嚴的音色象徵超自然力量）則要等到十九世紀初才在管絃樂團中取得一席之地。

管絃樂團的規模在浪漫樂派時期擴張了一倍，到本世紀初，確立了約一百位演奏者的編制。今日的管絃樂團裡，木管不再只是成對出現，而是每樣都有三、四支，還外加直笛、英國管、低音單簧管和倍低音管；一個完整的銅管部也不只是兩支法國號和小號，而是八或十支法國號、四支小號、三支伸縮號和一支長號；除了定音鼓之外，打擊樂部通常包括了鈸、低音鼓和三角鐵，必要時還可加入銅鑼、響絃鼓、管鈴、橇鈴、牛鈴、鐵琴、響板、鈴鼓、樺樹刷子、棘齒棒和造風機等。如此一來，絃樂部就需要18支第一小提琴、16支第二小提琴、14支中提琴、12支大提琴和10支低音大提琴，來平衡那些硬梆梆樂器的沉重音感。

不僅管絃樂團的編制逐漸改變，管絃樂的曲式也是如此。巴洛克時期最流行的是「組曲」（suite），由一系列舞曲組成，通常以一序曲風格的樂章為前導；另一種流行的曲式是「大協奏曲」（concerto grosso），為大編制的室內樂曲，一般由三或四個快慢交替的樂章組成，偶爾有獨奏的部分。韓德爾的〈水上音樂〉（Water Music）是組曲的例子，而巴哈的〈布蘭登堡協奏曲〉（Brandenburg Concertos）則是大協奏曲的典範之作。

英文「交響曲」（symphony）一詞出自拉丁文「合奏」（symphonia），這種曲

式是在十八世紀經多位作曲家之手塑造成形，其中海頓與莫札特的貢獻最大。到了十九世紀，拜貝多芬劃時代作品之賜，交響曲成爲最重要的管絃樂曲式。古典樂派的交響曲通常包含四個樂章：輕快的第一樂章、抒情的慢板樂章、小步舞曲、活潑的終樂章。第一樂章幾乎都採奏鳴曲式，也就是所謂的「調區」（key-area）形式：樂章開頭的「呈示部」（exposition）會偏離本調，轉移到關係密切的調性上（如果本調是大調就轉移到屬音，如果本調是小調就轉移到相對大調）；然後是「發展部」（development）一連串更激烈的轉調；最後用重現樂章開頭的主題的「再現部」（recapitulation）來回歸並突顯本調，並使樂章有完滿之感。通常慢板樂章和終樂章也是以調區形式寫成。

　　貝多芬的〈田園交響曲〉首先擺脫海頓與莫札特這種四樂章模式，並且影響了十九與二十世紀的作曲家。但是在馬勒、西貝流士、蕭士塔高維契和普羅高菲夫這些百年來最重要的交響曲作曲家手中，這種四樂章模式仍生意盎然。此外，十九世紀還出現了兩種與交響曲相關的曲式：音樂會序曲與交響詩，但是在二十世紀尾聲響起之際，這些曲式和交響曲一樣，似乎正逐漸沒落，取而代之的主要是組曲與管絃樂團協奏曲，這顯示古典音樂在轉了一大圈後，又回歸巴洛克形態。管絃樂團仍然是表達人類思想與情感的宏偉媒介，而管絃樂作品也因其力量、規模與情感範疇，成爲音樂史上無可匹敵的領域。

巴　　哈〔Johann Sebastian Bach〕

　　一個攻讀音樂史的學生在回答期末考中要求歸納巴哈一生成就的題目時，這樣寫著：「巴哈除了是一位受難曲（passion）大師，也是二十名子女的父親。」話雖不錯，但實際情形卻沒那麼簡單。

　　巴哈不但是受難曲大師，更是清唱劇（cantata）、協奏曲、奏鳴曲和組曲的大師；簡言之，巴哈精通各種音樂形式，從聖樂到世俗音樂，從器樂到人聲，從最親密溫馨的到最雄偉壯麗的，無所不能。而且他不只是多子多孫（45歲時就誇稱其家人可組成完整的合唱團與樂團），事實上他也擁有數以千計的作品，是歷史上最多產的作曲家之一。

　　巴哈出身於埃森納赫（Eisenach）一個德國歷史上最具音樂素養的家族，受過極為紮實的人文教育。他從小就是個好歌手，但是在進入青少年時期後才逐漸顯現出音樂才華。他的作曲技巧是自修而來，從盧恩堡（Lüneburg）完成學業後，曾在幾個城市擔任教堂管風琴師。1705年他做了一趟朝聖之旅：到盧北克（Lübeck）聆聽當時最偉大的管風琴家兼作曲家巴克斯特烏德（Deitrich Buxtehude）的演奏，這位作曲家的音樂對巴哈有深遠的影響。這時巴哈本人「音樂大師」的名聲也逐漸傳揚開來，而在他擔任威瑪（Weimar）宮廷的管風琴師與樂長十年（1708-1717）之後，就被譽為全德國最偉大的管風琴家與即興演奏家，而且得到老一輩大師倫肯（J. A. Reincken）的肯定，倫肯聽了巴哈的聖詠「在巴比倫河畔」（An

Wasserflüssen Babylon)之後說道：「我原以爲這種藝術已經消逝，但如今我看到它在你身上復活。」

　　巴哈一生最快樂的時光有一部分是在科登(Cöthen)宮廷度過(1717-1723)，年輕的利奧波德王子(Leopold of Anhalt-Cöthen)——巴哈的贊助人——對這位樂長十分慷慨。之前巴哈在威瑪時，寫的作品大多是清唱劇和管風琴曲，到科登後才創作了豐富的室內樂和器樂曲，並在熱愛音樂的利奧波德王子的宮廷中演奏。1723年巴哈受聘爲萊比錫聖湯瑪斯教堂(Thomaskirche)——該城最重要的教堂與音樂中心——的樂長，一直任職到1750年逝世爲止。巴哈在這段時期寫了五套完整的年度清唱劇和其他聖樂作品，包括〈馬太受難曲〉(St. Matthew Passion)、〈B小調彌撒〉(B minor Mass)。1729年4月，〈馬太受難曲〉首演後不久，巴哈應邀擔任「音樂家合奏團」的指揮，這個由泰勒曼(Telemann)創立的樂團是由專業演奏家與學生演奏家組成，以高水準的演出聞名。此時巴哈已寫了六年聖樂，因此渴望回到管絃樂創作領域，與頂尖的器樂家共事。1741年他卸下樂團指揮之職後，費了數年時間，總結自己對音樂藝術和理論的心得，完成了〈音樂奉獻〉(Musical Offering)與〈賦格的藝術〉(The Art of Fugue)兩部傑作。

　　無論巴哈爲鍵盤、人聲、木管、銅管和絃樂寫了多少作品，都不是那麼重要，因爲他已完全了解這些樂器的特性；無論他以什麼風格來表現，也都無妨，因爲他已完全吸收北德巴洛克音樂的創作方式，也能以最古典的風格寫出偉大的作品，而且他還精通較新潮的曲風，了解義大利器樂與聲樂的傳統。巴哈作曲時的求新求變，與融合不同風格元素以塑造個人特色的能力，使他在音樂史上領袖群倫，真可謂技藝精湛、才華無限。

巴哈足跡遍及德國各地，但和同時代較國際化的音樂家（如韓德爾和泰勒曼）相當不一樣的是：他從未踏出國門一步。而他的音樂也跟他們大相逕庭，原因在於巴哈的作品都是為自己或是為他所指揮的樂團演出而譜寫的，而不是為了更廣大的民眾。而這種高水準的演奏，也很投合當今演奏家所好。

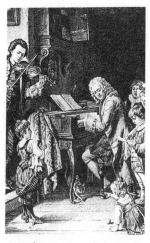

巴哈家裡一場小型的晚間音樂會。

布蘭登堡協奏曲（Brandenburg Concertos）

這真是音樂史上一大諷刺：巴哈的〈布蘭登堡協奏曲〉竟然是題獻給一個一毛錢都沒出，甚至可能連曲子都沒看過的貴族。

布蘭登堡侯爵路德維克（Christian Ludwig）是普魯士王威廉一世（King Frederick Wilhelm Ⅰ）的兄弟，住在普魯士的首都柏林。我們無法確知巴哈是在何時認識他，只知道巴哈於1718年6月到1719年3月間旅居柏林，要為科登宮廷選購一架大鍵琴。旅居柏林期間，巴哈曾為路德維克演奏，兩人分別時，侯爵希望巴哈回科登後能寄一些作品給他。

巴哈向來很了解貴族贊助的重要性，所以很快就有了回音，他從自己為科登樂團所寫的作品中挑出六首協奏曲，稍加潤飾，使其更顯華麗，然後抄錄成展示稿，題為「配有愉悅樂器的協奏曲」，於1721年送往侯爵處，上面還有法文（當時普魯士宮廷的正式語言）獻辭：「懇請殿下不要以那深為人知的明察秋毫與敏銳的音樂品味，來評論這些作品的缺陷，而要雅納我想表達的崇高敬意與謙卑服從。」

這六首〈布蘭登堡協奏曲〉是巴洛克大協奏曲中登峰造極之作，運用了多種樂器組合，與其他同類樂曲大異其趣，巴哈的寫作手法變化多端，讓每位演奏者輪流擔任主奏與伴奏。這六首曲子彼此截然不同，涵蓋多種風格與主題，融入了法國組曲宮廷式的典雅、義大利獨奏協奏曲的華麗、德國對位法的嚴整，卓越精湛，正是巴洛克音樂的縮影，並廣泛呈現了那

巴哈四個兒子身上都流著音樂的血液──而且也都得到巴哈的真傳。不過這四個兒子竟然都能成為重要的作曲家,實在是難能可貴。其中以卡爾‧菲利浦‧艾曼紐(Carl Philipp Emanuel, C. P. E.)最具聲名與影響力,而約翰‧克利斯倩(Johann Christian,倫敦巴哈)所寫的交響曲和序曲至今仍被演出。

個時代的情感世界。

推薦錄音

聖馬丁學院管絃樂團／馬利納爵士(Sir Neville Marriner)
Philips 400 076-2〔Nos.1-3〕、400 077-2〔Nos.4-6〕

阿姆斯特丹巴洛克管絃樂團／庫普曼(Ton Koopman)
Erato 45373-2〔Nos.1,3,4〕、45374-2〔Nos.2,5,6〕

慕尼黑巴哈管絃樂團／卡爾‧李希特(Karl Richter)
DG Archiv 427 143-2〔2 CDs;及〈柔音管(oboe d'amore)與絃樂協奏曲〉(改編自BWV1055)、〈小提琴、雙簧管與絃樂協奏曲〉(改編自BWV1060)〕

　　馬利納爵士在1980年率領一群頂尖的獨奏家做的數位錄音,成為本曲「管絃樂」處理方式的代表。其特色在於優異的現代風格絃樂演奏與獨奏家傑出的表現。馬利納流暢的速度很適合這種方式,但是仍稍嫌厚重,而聖馬丁學院樂團絃樂部分過於柔順,也損傷了節奏的趣味。然而詮釋的音色之美以及獨奏者的高超演奏技巧,彌補了這些缺憾。Philips的錄音溫暖、豐厚,只是偶爾有點混濁。

　　庫普曼和阿姆斯特丹巴洛克管絃樂團1983年的詮釋強而有力,而且整體而論,比幾個相匹敵的古樂版本都更為精緻。其結構、裝飾,以及分句和發音等方面,都有著典雅、流暢的表現。演奏者對位法的表達很成功,而對節奏的強調,則突顯出這首樂曲大部分是舞曲的事實。

　　卡爾‧李希特則深知〈布蘭登堡協奏曲〉既

指揮家卡爾‧李希特也是一位卓然有成的管風琴演奏家。

嚴肅又有趣,而且也應該以這種方式來表達。其纖細的詮釋中有一種愉快的感受(有點崇高,但也很平實而且活潑,宗教氣氛不會太濃),即使是二十五年前的錄音,仍然能帶給人極大的喜悅,而且再也沒有別的詮釋可以讓人更深刻的感受到巴哈的天才橫溢。這個版本的節奏輕快,著重獨奏,讓每位演奏家自由發揮。雖然音調有時不夠精準,但是這張1967年的錄音卻絲毫不顯過時,整體效果清新討喜。

管絃樂組曲1-4號(Orchestral Suites Nos.1-4)

這些組曲中至少有兩首是因為巴哈參與萊比錫音樂家合奏團而誕生的,而且很可能全都由他指揮該團演奏過。四首曲子的形式安排和音樂素材,都顯示出法國風格的影響,第一號和第四號尤其明顯,這兩首有可能是巴哈在科登時期(1717-1723)所作,但是巴哈到萊比錫後對第四號作了一些修改,增加了小號部分。第三號組曲很確定是在1730年前後寫成,而且應該是為音樂家合奏團而做的「大樂團」音樂,在某一特殊節慶中演出。

B小調第二號組曲有一種室內樂的特質,運用了絃樂、數字低音(continuo)及橫笛。橫笛是1730年代很流行的樂器,巴哈敏銳地掌握住這種樂器豐富的表現力,而且很技巧地以適度的絃樂來襯托。

D大調第三號組曲是為由絃樂、數字低音、兩支雙簧管、三支小號和定音鼓組成的大樂團而寫。巴哈的音樂中如果有小號和鼓出現,必定是為某個節慶(通常在戶外舉行)而作,而第三號組

曲更是他這類樂曲中最爲明朗奔放的一首。開頭
是一首具交響曲規模的法國式序曲，緻密、厚重
而燦爛。隨後出現的旋律則常被稱爲「G絃之歌」
（Air on the G String），這是1871年小提琴大師威廉
（August Wilhelmj）改編此曲後訂的曲名,改編版是
以小提琴的最低音絃來演奏主旋律。這首曲子以
低音部的夏康舞曲爲基礎，已經成爲第三號組曲
中最爲人熟悉的樂章，事實上也是巴哈所有音樂
最膾炙人口的曲子。

　　D大調第四號組曲需要的樂團更甚於第三號
組曲（至少巴哈的要求是如此），包括絃樂、數字
低音，三支雙簧管、巴松管，三支小號和定音鼓。
不過儘管如此，它的開端部分卻相當精練，從頭
到尾帶有一種彬彬有禮的氣質。開場的法國式序
曲，在莊嚴的緩板樂段中有一種渴慕的溫柔；而
快板部分則美妙活潑，洋溢著基格舞曲（gigue）的精
神；布雷舞曲（Bourrée）的外圍樂段和嘉禾舞曲
（Gavotte）、結尾的歡樂曲（Réjouissance）一樣，使用
了小號和鼓，但是小步舞曲（Minuet）卻避而不用，以
提醒我們歷史學家蓋倫格（Karl Geiringer）所指出
的：這首曲子「機智、優雅又迷人」的核心特質。

推薦錄音

英國巴洛克獨奏家樂團／賈第納（John Eliot Gardiner）
Erato ECD 88048〔Nos.1-2〕、88049〔Nos.3-4〕

古樂學院／霍格伍德（Christopher Hogwood）
Oiseau-Lyre 417 834-2〔2CDs〕

巴哈利用1730年代流行的樂
器──橫笛的高超表現能力。

　　英國巴洛克獨奏家樂團是一個技巧高超的古

樂器樂團。在這張1983年的精緻錄音中，賈第納的詮釋充滿了彈性、活力與生命，令人折服，既平實又優雅，聲音的豐厚與響亮也無可匹敵。除了強調節奏感之外，演奏的表情也十分豐富，可圈可點。

霍格伍德的詮釋優雅，錄音效果也很好，但精神沒有那麼充沛。他和賈第納在B小調組曲中用了同一位演奏家：貝絲諾西克（Lisa Beznosiuk），當今巴洛克橫笛的首席代表。她的音色輕柔纖細，十分迷人，在合奏時予人一種鬼魅般的迷離感；在指法困難的獨奏部分，她的表現依然傑出。她在兩張錄音裡都呈現出精心修飾但不致於過火的演奏。不過賈第納的唱片說明中沒有特別提到她的名字，只是列在英國巴洛克獨奏家樂團的演奏家名單裡，這是個令人遺憾的疏忽。

電影裡的古典樂曲

以古典音樂來做電影配樂，是從「艾爾薇拉・瑪迪根」（Elvira Madigan）使用莫札特21號鋼琴協奏曲的行板（Andante）樂章開始，之後屢見不鮮，其他的例子有：「十全十美」（Ten）──拉威爾〈波麗露〉（Boléro）；「遠離非洲」（Out of Africa）──莫札特〈單簧管協奏曲〉；「威尼斯之死」（Death in Venice）──馬勒〈第五號交響曲〉裡的稍慢板（Adagietto）；和電影「前進高棉」（Platoon）──巴伯〈絃樂慢板〉（Adagio for Strings）；「終極警探第二集」（Die Hard 2）──西貝流士〈芬蘭頌〉（Finlandia）。

巴伯〔Samuel Barber〕

絃樂慢板（Adagio for Strings）

在美國交響樂團的節目表裡，最常出現的美國作曲家，既不是科普蘭（Aaron Copland）、伯恩斯坦（Leonard Bernstein），也不是蓋希文（George Gershwin），而是巴伯（1910-1981）。多年來，巴伯的〈絃樂慢板〉一直是最常被演奏的美國作曲家音樂會作品。這首緊湊、淒婉的作品，原來是巴伯〈絃樂四重奏〉Op. 11號裡第二樂章的開端部分。當時作曲家是應指揮家托斯卡尼尼（Arturo Toscanini）之請，將此曲改編給絃樂團演奏，托斯卡尼尼並於1938年與NBC交

巴伯

響樂團首演此曲。音樂靜靜地開始，帶著一種壓抑而深沉的悲愁，逐漸發展到極濃烈的熾熱高潮，然後逐漸轉弱，再度沉入樂曲開端那種荒涼、陰鬱的情緒。

雖然〈絃樂慢板〉已經因爲反覆演出而變得耳熟能詳（也是因爲奧利佛‧史東〔Oliver Stone〕的電影「前進高棉」一片的配樂而聞名），但它依然是音樂史上最美麗動人的一首哀歌，也是巴伯優越抒情天賦的典範。

 推薦錄音

聖路易交響樂團／史拉特金（Leonard Slatkin）
EMI CDC 49463〔及〈醜聞學校〉序曲（Overture to The School for Scandal）、〈管絃樂作品〉1-3號（Essays for Orchestra No. 1-3）、〈米狄亞的沉思與復仇之舞〉（Medea's Meditation and Dance of Vengeance）〕

　　史拉特金和聖路易交響樂團爲EMI錄製的這張巴伯重要管絃樂作品集，是目前最好的版本。史拉特金的〈絃樂慢板〉建構得十分美妙，切中要點。〈管絃樂作品〉——巴伯使哀愁與勝利情緒達到完美平衡的精心傑作——詮釋的強而有力，而〈米狄亞的沉思與復仇之舞〉也是管絃樂的力作。錄音飽滿、空間感十足，氣氛極佳。

巴爾托克〔Béla Bartók〕
絃樂、打擊樂和鋼片琴的音樂

　　〈絃樂、打擊樂和鋼片琴的音樂〉是匈牙利作曲家巴爾托克(1881-1945)最精練也最難演奏的一部作品。本曲作於1936年，需要一個完整的絃樂團，樂團先分爲兩大主要部分，每一部分再按標準方式區分爲多個小組，同時配上由定音鼓、木琴、豎琴和鋼琴組成的打擊樂部。樂曲對表演者的要求嚴苛，節奏也極複雜。

　　第一樂章是布局嚴謹的賦格曲，到了樂章中點處開始反向演奏。在一段漫長的漸強旋律之後，主題反方向演奏，樂器聲音逐一退出，到最後只剩兩件樂器。第二樂章是生氣蓬勃的快板，第三樂章則是有恐怖氣氛的慢板，讓人預嘗巴爾托克〈管絃樂團協奏曲〉裡的「哀歌」(Elegia)風味。在舞曲般的終樂章裡，展現了巴爾托克對民間音樂的愛好，而作品開場部分那種怪異的調式和聲，也被更傳統的A大調表現方式所取代。

管絃樂團協奏曲(Concerto for Orchestra)

　　〈管絃樂團協奏曲〉是巴爾托克最後一部完整的作品，其後的〈第三號鋼琴協奏曲〉和〈中提琴協奏曲〉他都未能在生前完成，而要由弟子瑟里(Tibor Serly)補完。巴爾托克這些晚年的作品都是在美國所作。這時他已經轉離了1920與1930年代在祖國匈牙利時，所採用的那種荊棘多刺的複雜表達方式，而改用更平易近人、以民間音樂節奏與曲調輪廓爲基礎的音樂語言。只是以此方式完成的曲子，卻沒有多少民間

風味。曲子依然強而有力，很多地方也依然樸素而辛辣；但是旋律性卻更為突出，而節奏模式也不再那麼複雜──似乎巴爾托克已經決定：在不使曲子意義過度簡化的前提下，來簡化他表達的方式。

要是巴爾托克活到1950和1960年代，那他還會不會一直朝這個創作方向來發展？我們不得而知。但可以確定的是，巴爾托克的〈管絃樂團協奏曲〉是他最受人歡迎的作品，這主要應歸功於其音樂語言的直接明瞭。

〈管絃樂團協奏曲〉正如其名所示，將管絃樂團各部與獨奏樂器視為協奏曲中的主角，這種想法源自巴洛克時期的大協奏曲，但是巴爾托克的風格和譜曲方式卻完全是現代的。樂團裡的每個主要演奏者遲早都會上場獨奏，然而這些重技巧的獨奏樂段又被整合為一部內涵深刻的作品。同時因為巴爾托克採用了含混音色（標準大小調之外的調式）與苦澀的管絃樂法，傳達出神祕感與緊迫感，就連終曲的那分激動也減弱了不少。

此曲有五個樂章，分別以義大利文取名為：「前奏曲」（Introduzione）、「成對遊戲」（Giuoco delle coppie）、「哀歌」（Elegia）、「中斷的間奏曲」（Intermezzo Interrotto），和「終曲」（Finale）。在「成對遊戲」裡，成對的木管與銅管輪流以不同音程平行演奏：巴松管六度音程、雙簧管三度音程、單簧管七度音程、長笛五度音程、小號二度音程。「中斷的間奏曲」中的「中斷」也特別值得推介，熟悉萊哈爾（Franz Lehar）歌劇〈風流寡婦〉（The Merry Widow）的聽眾，會認出這裡有〈上美沁餐廳〉（Going to Maxim's）的曲調。巴爾托克倒不是在模仿萊哈爾，而是在諷刺蕭士塔高維契〈第七號交響曲〉「列寧格勒」（Leningrad），因為後

「美沁」（Maxim）

這家位於協和廣場（Place de la Concorde）上的餐廳，因為曾在萊哈爾歌劇〈風流寡婦〉的歌曲中出現，令人印象深刻，成了當時巴黎最有名的餐廳，而且至今仍是「新藝術」（Art Nouveu）光輝的象徵，但是在〈上美沁餐廳〉一曲中，它似乎比較像「紅磨坊」（Moulin Rouge）夜總會而不像餐廳：「……香檳滿溢，她們大跳康康舞。」美沁的特餐之一，就是名為「快樂寡婦」的油煎薄餅。

者在第一樂章就引用了萊哈爾這個曲調；巴爾托克創作〈管絃樂團協奏曲〉時，蕭士塔高維契這首交響曲正在音樂會和收音機裡如火如荼地演奏著，被一些人捧成當代的經典之作，但巴爾托克卻認為它很陳腐，也不介意如此明說。

推薦錄音

芝加哥交響樂團／萊納（Fritz Reiner）
RCA Living Stereo 61504-2

底特律交響樂團／杜拉第（Antal Doráti）
London 411 894-2〔〈絃樂、打擊樂和鋼片琴的音樂〉及〈奇妙的滿州大人〉〕

當年是萊納和小提琴家塞格提（Joseph Szigeti）一起說服指揮家庫塞維茨基（Serge Koussevitsky）委託巴爾托克寫作〈管絃樂團協奏曲〉。而經過了這麼多年之後，萊納的錄音仍然是坊間最好的一張。他很能了解這首曲子濃烈、冥思、神秘與豐富的情緒世界，而且他的詮釋非常權威，至今無可匹敵。芝加哥交響樂團的演奏得如火如荼、堂皇華麗，蘊含著蓄勢待發的巨大力量。母帶雖然有相當明顯的嘶聲，CD卻是經過細心的轉錄。

杜拉第1983年錄製的〈絃樂、打擊樂和鋼片琴的音樂〉，是他多產的錄音事業中的最高成就之一。他的處理方式完全不流於誇張炫耀，反而有一種獨特的綿延感與不斷累積的動力。底特律交響樂團的演奏讓人印象極為深刻，音場效果十分具象，充分再現了絃樂的分量、打擊樂的衝勁，每件樂器都栩栩如生。

管絃樂團的個性

芝加哥交響樂團的紀律和團隊精神，少有樂團可與之相比擬。它有極輝煌的銅管，而木管和絃樂也不輸世上任何樂團；從1891年成立以來，歷任音樂總監包括湯瑪士（Theodore Thomas）、萊納（Fritz Reiner）和蕭提爵士（Sir Georg Solti）等重量級大師，開拓出一種中歐風格的演奏方式與音響：厚重、強悍、低音部特別堅實。

貝多芬〔Ludwig van Beethoven〕

　　貝多芬自己向來都痛苦地承認，他不是莫札特那樣的天才。不過他父親還是硬要讓他變成第二個莫札特，於是在他身上留下終生難以磨滅的傷痕。貝多芬在家鄉波昂度過了他童年，渴望著父母的關愛，但是所得到的卻是讓他成為傑出作曲家的優異技巧，而且發展出強韌的性格，具備堅強的意志和不可思議的耐力。

　　貝多芬於1792年前往維也納開創事業時，莫札特已去世。然而正如他的贊助人華德斯坦伯爵（Count Ferdinand Waldstein）所說的：貝多芬的使命就是要「從海頓的手裡繼承莫札特的精神」。貝多芬在維也納找到了贊助人和支持他的貴族，跟魯道夫大公（Archduke Rudolph）——奧皇利奧波德二世（Emperor Leopold Ⅱ）的兒子——的關係特別密切，後來貝多芬許多最重要的作品都是題獻給他。但是貝多芬終生最親密的朋友卻是鋼琴。他剛到維也納時，就跟鋼琴結下不解之緣，很快地這種樂器就將他引入維也納貴族的沙龍。貝多芬從海頓、薩利耶瑞（Salieri）、阿爾布雷希茨貝格（Albrechtsberger）等大師受業，這是他提昇其藝術境界的精心戰略的一部分，這種戰略不採取正面攻擊，而是以迂迴包圍步步為營的方法，直攻當時最重要的曲式——絃樂四重奏與交響曲。貝多芬最早出版的作品是幾套鋼琴三重奏和奏鳴曲，一方面宣示了他的降臨，一方面也是譜寫更大型作品之前的練習。

1770－1827

貝多芬一生都過著孤寂生活；他在世紀轉換之際失聰，又在中年遭遇身體狀況不佳與一連串家庭與個人的不如意。這些經驗使得貝多芬的性格產生鉅變，從他容貌的轉變就可以看出來：1800年左右所繪的肖像中，他是個黝黑、英俊、重視衣著、社交活躍的年輕人，到了1815-27年間卻轉變成狂野、不修邊幅、易怒又孤獨的形象。

貝多芬的音樂也產生劇烈變化，使他一生事業可以明顯區分為三大風格期。早期結束於1803-04年間，以〈第三號交響曲〉「英雄」為登峰造極之作，顯示貝多芬已經完全征服以莫札特和海頓為典範的古典樂派風格。

中期由1804年到1818年，其中包括1812-17年間的一段創作空白。貝多芬掙脫了耳聾的困境，懷抱著新的使命感出發。這個時期的作品特色是直接的情感、緊湊的音樂語法與強烈的表現性結合、經常以形式的擴張來配合內容的要求；重新強調樂曲結構與音樂效果，並刻意使用對比、驚異和創新的成分；調性的衝突和多變的曲風表達出一種奮鬥掙扎的特質。這個時期裡最有名的作品——例如，〈第五號交響曲〉，〈第一號拉蘇穆夫斯基四重奏〉（First Razumovsky Quartet），歌劇〈費黛利奧〉（Fidelio），以及〈第五號鋼琴協奏曲〉「皇帝」——的情感特色，都是藉由超越形式的限制而獲得勝利感。

末期大約是從1818年到貝多芬去世（1827）為止；這時期的作品具有一種充滿想像力的特質。此時貝多芬不再侷限於音樂形式或內容的既有觀念，而能夠自由表達，例如自由運用各種形式（他後期的奏鳴曲和絃樂四重奏的樂章數不同，長度也不等）。對位法和賦格曲又再受到倚重——也許是因為此時他已經完全失聰，不得不依賴年輕時所學——而且有時音樂的內部結果，要比外在的效果更重要。這個時期的傑作，特別是〈第九號交響曲〉、〈莊嚴彌撒〉（Missa Solemnis）以及最後幾首鋼琴奏鳴曲和絃樂四重奏，其背景架構已從個人提升到宇宙，由主觀臻於形而上。

第三號交響曲，降C大調，Op. 55
英雄（Eroica）

貝多芬和許多同時代人一樣，起先都以爲拿破崙是維護法國大革命理想的捍衛者與保護人民的英雄，想以〈第三號交響曲〉來向他致敬，所以才於1803年8月在樂譜封面題上拿破崙的名字。但九個月之後，當他得知拿破崙自立爲帝，就憤怒地劃去樂譜封面上的拿破崙名字，而且整頁撕下。等到這首交響曲在1806年出版，上面只題寫了：「英雄交響曲，爲紀念一位偉人而作。」

歷來對〈英雄〉一曲的普遍看法——它是開啓交響曲的浪漫主義時代、與傳統分道揚鑣的革命之作——只有一部分正確；在很多方面，這首曲子把十八世紀交響曲的理想帶入其理論的最高境界，與其說是革命之作，不如說是傳統的登峰造極。在〈英雄〉裡，貝多芬仍然遵循古典主義的形式規範，例如整體鋪陳、配置、四個樂章的均勻分量、在樂曲的辯證發展中完成和聲目標並充分表達曲思。雖然此曲奏鳴曲形式的第一樂章，要比莫札特或海頓任何一首交響曲的快板樂章都來得龐大、雄渾，但它實在可以看作是古典樂派風格的最高表現。

雖然和聲設計因冗長且大膽的轉入遠離主調的調區，而顯得很複雜，但是降E大調的張力——全曲的重心所在——卻強大得足以維繫第一樂章於不墜。這個快板樂章的主題材料，因爲是由近十二個動機所組成（這些動機單獨看來似乎都不甚完整，不像「主題」那麼清楚明確），因而顯得很不尋常。貝多芬讓這些動機彼此流動，並以各

迴響

自從貝多芬用降E大調來象徵英雄主義之後，很多作曲家也都蕭規曹隨。例如舒曼的〈第三號交響曲〉「萊茵」（其中降E大調表達出的樂觀精神也許更甚於英雄氣概），布魯克納的〈第四號交響曲〉，以及理查史特勞斯充滿自信的〈英雄的生涯〉——作曲家以自己爲英雄。

種形式來相互結合。這種作法讓他創造出一個音樂思想的宇宙，既不封閉也不受限於旋律，反而是有機而活力充沛的，其擴張性也令人驚嘆。樂章的曲思正符合聽眾對英雄形象的期望，昂揚振奮，表達也強而有力。樂章中洋溢著樂觀的精神，但偶爾也出現一些亂流，暗示較陰沉的情緒。

第二樂章是一首送葬進行曲，充滿了法國革命音樂的「大樂隊」聲響；銅管嘹亮、鼓聲莊嚴，以及任何一場正式軍人葬禮都會出現的震耳欲聾的毛瑟槍聲，跟二十五年後白遼士所運用的效果一樣多彩多姿。不過在樂曲表面的戲劇性之下，卻蘊含著一種迴盪於哀戚與恐懼之間的感受。

第三樂章如飛鳥振翼的詼諧曲與前一樂章形成強烈對比，那種追逐獵物的興奮感十分逼真。快速的四分音符有如輕柔的耳語從琴絃上顫抖而過，同時雙簧管和長笛也點綴以跳躍的曲調，只不過是出現在調性上而非主音上。突然間，就像有獵物從灌木叢衝出，整個樂團迸發出極強的降E大調旋律；而三支法國號合奏的振奮人心的三重奏（是聲部寫作的範例）也迴應著這曲狩獵之樂。

終樂章是以兩個主題組成的精彩變奏；第二主題的音調較為和諧，開始時是通俗的鄉村舞曲，後來又出現於貝多芬的芭蕾舞劇〈普羅米修斯之創造物〉（The Creatures of Prometheus）中。在這段普羅米修斯曲調溫柔、聖歌般的木管旋律之後，樂章的高潮來到；非常奇妙的是：原來只不過是一首歌曲的旋律，如今卻籠罩在情感、尊貴和同情之中。經過了這一段，這首交響曲歡樂的結尾就更讓人滿意了。

追尋英雄的典範
貝多芬得知拿破崙於1821年去世後，有人問他要不要為這件事譜曲，他回答：「我已經寫過了。」他雖然對拿破崙感到失望，但仍繼續在後來的作品中找尋足以激發共通人性的理想，最好的例子就是〈第九號交響曲〉配上席勒〈快樂頌〉著名的終樂章。

維也納愛樂的總部：樂友協
會大廳。

推薦錄音

維也納愛樂／伯恩斯坦(Leonard Bernstein)
DG 413 778-2〔及〈艾格蒙序曲〉(Egmont Overture)〕
(參閱套裝全集介紹)

　　1979年，就在伯恩斯坦這張錄音完成後一
年，維也納愛樂的中提琴首席——名叫史傳
(Streng)，來自伯根蘭(Bürgenland)的著名銀髮紳
士——抱怨說：「我們與伯恩斯坦合作演出貝多
芬時，用的是伯恩斯坦的方式。」換言之，不是
用貝多芬的方式。但是伯恩斯坦對此曲英雄氣概
的認同，引導維也納愛樂的絃樂全力以赴，木管
和銅管的表現也都是嘔心瀝血，光彩萬分。畢竟，
指揮家以及樂團與此曲的密切關係，無人能出其
右。生動的錄音也充分展現出演奏的風貌。

第五號交響曲，C小調，Op. 67

　　這首C小調的「宏偉」交響曲，於1808年的12
月22日在維也納的「維也納劇院」(Theater an der
Wien)首演，從此之後，交響曲脫胎換骨。〈第五
號交響曲〉突破了古典樂派交響曲既有的表現境
界，扭轉了其向來引以為基礎的形式觀念；史無
前例地，交響曲的結尾變得比其開端更重要、更
有份量；而且十八世紀調性統一的觀念，也被刻
意拋棄：這個作品以C小調開始，卻以C大調結束，
對貝多芬的聽眾而言，如此一來，效果非凡。
　　如今這首交響曲雖已成為大家耳熟能詳的曲

對許多與貝多芬同時代的人
而言,貝多芬的靈感簡直如
有神助。

目,但它的第一樂章——C小調黑暗而戲劇性的場景
飛馳而過——仍不免令人產生一種貝多芬同時代人
霍夫曼(E.T.A. Hoffmann)在評論中所描述的「無可名
狀的不祥之感」。著名的四音符動機(出現在交響曲開
頭的三個G音與一個降E音)無情地反覆著,是一股充
滿威脅性的力量。這裡的作曲手法精練而嚴肅,音樂
並不流暢,常會中斷、壓抑,不安之感越來越強;就
連抒情的第二主題也是緊繃、抑制,平和的氣氛一閃
即逝。樂章中有許多奇特而美妙的時刻,最奇特的大
概就是發展部中間那段緩和的樂段:木管和絃樂交替
演奏一連串靜謐的和絃,傳達出暴風眼裡的怪異平
靜。但在這首交響曲史上最緊密、最動盪不安的樂章
中,任何平靜都是短暫的。

　　之後的行板樂章是一個主題和一連串變奏,形
式相當自由。在響亮的木管和銅管聲中,明顯帶有
法國風味,使樂曲的進行更多彩多姿;這種宏偉、
類似進行曲的主題處理方式屢次出現,毫無疑問地
是在呼應法國大革命樂隊華麗堂皇的特色。但是樂
章中也不乏沉思性的樂段,隱約帶有田園風的情
感,而且滿懷渴慕。不同部分之間的張力和鼓號曲
的爆發,使第二樂章產生一股獨特的緊迫感。

　　第三樂章是貝多芬所寫過最傑出的詼諧曲
(scherzo)。「詼諧曲」在義大利文中原是「玩笑」
的意思,不過這裡的「詼諧曲」卻一點也不輕快
有趣——反而比較接近霍夫曼所描述的「無可名
狀的不祥之感」。這首鬼影幢幢的舞曲中可分為
兩個部分,其主題由深沉的大提琴和低音大提琴
奏出,而四音符動機也再度出現,且更加強烈。
但是本樂章最不凡的特色在於一漫長而懸宕的銜
接樂段,由陰暗、死寂的詼諧曲結尾過渡到終樂

章燦爛的C大調開場。

終樂章加重了伸縮號、短笛和倍低音管的分量，強化了雄渾崇高之感，形成一首宏偉的進行曲，宣示大調壓過小調的勝利，同時也可視爲關於「超越」的有力隱喻，貝多芬以它來傳達一種迴盪在整個十九世紀的觀點──恐懼、不確定以及最終所有人類的局限──包括死亡在內──都將被征服，而這也就是藝術的目標。這樣的勝利勢在必得，而貝多芬爲了表達出其奮鬥過程的艱難，又再度引入詼諧曲的音樂，同時使他有機會以更緊湊的方式再現那段神奇的銜接樂段。這時儘管勝利已經確定，貝多芬還是以一段漫長的終曲再次突顯C大調的調性：以純C大調的29個小節結束全曲。

推薦錄音

維也納愛樂／福特萬格勒（Wilhelm Furtwängler）
EMI CDH 69803-2〔及〈第七號交響曲〉〕
（參閱套裝全集介紹）

福特萬格勒在1954年灌錄的〈第五號交響曲〉，收入EMI「世紀原音」（Great Recordings of the Century）系列中，的確當之無愧，至今仍是此曲最權威的錄音。指揮家猶如在創作，全力揮灑，讓樂曲一小節又一小節地發展。演奏者也是聚精會神、全力以赴：強音、高潮甚至轉調都意味深長。從來沒有人讓第一樂章的四音符動機主題表達出這麼多的內涵、在行板樂章發掘出這麼偉大的高貴感、把由詼諧曲到終樂章的銜接樂段表達

貝多芬行走在維也納街上，墨水筆素描，繪於1820年左右。

得這麼懸疑、把C大調的勝利揮灑得這麼強而有力。樂友協會大廳（Musikvereinssaal）的錄音，雖是單聲道，但是聲音豐厚。

第六號交響曲，F大調，Op. 68
田園（Pastorale）

貝多芬雖然並不是第一位描寫自然景色的作曲家，但他確實在1808年的〈田園交響曲〉中，創造出一種非常有表現力的新語言，將音樂轉化為圖像，讓十九世紀許多作曲家競相模仿，也讓人以為貝多芬真的是第一個用音樂捕捉布穀鳥叫聲和夏日暴風雨聲的作曲家。在某些方面，特別是在管絃樂的色彩和組織上，〈田園〉可說是貝多芬最具前瞻性的作品：作曲家以聲音（而不是調性關係）為組織樂曲的原則，開創了音樂印象主義的先河。

貝多芬知道，過分刻意或著實地以音樂描述風景，注定會失敗。因此除了少數例外，他儘量避免使用單純的音效，而著重於以音樂喚起那些讓他聯想到自然環境與自然本身音樂性——她變化的節奏、她的豐富、她的力量，她讓人驚異的能力——的心靈狀態。

貝多芬的確把此曲的五個樂章都起了描述性的小標題：「抵達鄉間時的欣喜之情」，「小溪旁的景色」（配合著夜鶯、鵪鶉和布穀鳥的叫聲），「村民的歡樂聚會」、「暴風雨」、「牧羊人之歌：暴風雨過後的快樂與感激」；儘管這些描述與自然界的聲音有關，但這首交響曲並不是要講

貝多芬對造訪鄉間的愉快回憶，影響後世許多交響曲，包括：白遼士的〈幻想交響曲〉、〈哈羅德在義大利〉；孟德爾頌的〈海布里德序曲〉；華格納的〈漂泊的荷蘭人序曲〉、出自〈齊格飛〉的「森林的呢喃」；布魯克納的〈第九號交響曲〉；馬勒的〈第六交響曲〉。

故事，只是要召喚出一連串的情緒而已。

　　這首曲子和〈第五號交響曲〉遵守相同的基本前提，只是後者的超越主題被一種救贖感取代，而且追求的方式不是奮鬥而是回歸自然。這裡沒有貝多芬早期作品的動盪不安，取而代之的是流動的音樂對話，貝多芬似乎樂意安憩在一系列的調區裡，而時間也停止運行。在第一樂章的呈示部，他跨越了三個調區，而不是傳統的兩個調區，擴大了和聲的規模，使調性關係更為開放，不會那麼兩極化。有別於古典樂派的活力充沛，目標明確，貝多芬此曲關注的是浪漫主義的沉思冥想；如此一來，他擴張了交響曲的時間架構，打開了一扇通往音樂新表現領域的大門。

推薦錄音

哥倫比亞交響樂團／華爾特（Bruno Walter）
CBS MYK 36720

愛樂管絃樂團／阿胥肯納吉（Vladimir Ashkenazy）
London 410 003-2（參閱套裝全集介紹）

　　華爾特的錄表現得很年輕、清新、生命力旺盛，同時散發出深刻成熟的精神，充滿了自信與情感，卻不會顯得過火或是不連貫；樂團的表現很好，雖然中提琴總是趕不上拍子，木管也嫌黯淡了一點（可能是重新混音時錄音工程師的疏失）。整個演出雖然出現過一次掉音，但卻相當緊湊強烈；特別是終樂章，散發著一種似乎是由貝多芬歌劇〈費黛利奧〉的世界直衝而出的喜悅感。雖然錄音已經超過三十年，但是它的音色明亮、

出生於柏林的華爾特，1932年左友在歐洲指揮。

活力充沛、低音厚實、栩栩如生，聽起來就好像
是昨天才錄製的一樣。翻錄也處理得很好，雖然
沒有刻意去減低母帶雜音，卻無損於音質的醇
厚。

阿胥肯納吉的錄音也演奏得很美，聲音響
亮、氣度恢宏、很有吸引力、速度也恰到好處。
1982年的第一流數位錄音。

第九號交響曲，D小調，Op. 125
合唱（Choral）

貝多芬以〈第九號交響曲〉再度發動了那場
他在〈第五號交響曲〉裡挑起的戰爭——只是層
次更高、賭注也更大——而且過程中也再次改變
了交響曲的面貌。〈第九號交響曲〉也和〈第五
號交響曲〉一樣，突顯了大調凌駕小調，並獲致
一種崇高超越之感。不過這首曲子的奮鬥歷程在
情感與心理上更為複雜，而其解決之道，則是從
理想化自我的層次昇華，進一步擁抱全人類。

不管在觀念上或技巧上，〈第九號交響曲〉
都是革命性的作品；全曲四個樂章都開拓出新的
疆域：第一樂章快板中的和聲曖昧性、詼諧曲強
烈的節奏能量、慢板樂章和聲不尋常的懸宕與延
長，以及最特別的在終樂章配上席勒（Schiller)的
〈快樂頌〉（To Joy），這首詩歌讚美快樂與自由，
而快樂的音樂也藉著避開傳統形式的束縛，反映
出詩歌的真意。

也就是在這裡，貝多芬史無前例地把交響曲
轉變成哲學法典與個人抒懷：〈快樂頌〉幾乎就

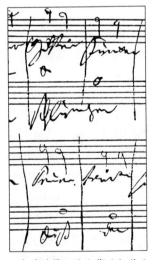
貝多芬〈第九號交響曲〉著名
的終樂章合唱的草稿。

〈第九號交響曲〉在1824年5月7日於維也納的康特納托爾（Kärntnerthor）劇院首演。就是在這場音樂會裡，已經全聾的貝多芬必須經由他人牽引，轉過身來，才知道觀眾在熱烈鼓掌（上圖）。但是至少過去他題寫在〈莊嚴彌撒〉曲譜封面的呼籲：「希望那從心靈發出的音樂，能再回到心靈中。」已經實現。

代表貝多芬自身的道德觀。這個終樂章以一段戲劇性的序奏爲前導，先逐一召喚前面三個樂章的重要主題，然後新的主題登場，先以大提琴和低音大提琴奏出，再以整個管絃樂團宣示；「噢，朋友們，別發出這種聲音！」（O Freunde, nicht diese Töne!）男中音獨唱者突然大聲勸戒，好像在宣稱：雖然管絃樂對此一主題的詮釋很美，卻仍嫌不夠。他開始以新的旋律唱出席勒的詞句，合唱隨即加入。

這個著名的主題，節奏很平凡，就連旋律線也很平凡。它是那種一個人可能會在酒館一角哼哼唱唱的曲調，或許這就是貝多芬的暗示：最崇高美好的事物往往出現在最平常的地方。在貝多芬心目中，普遍的人性是最重要的；最高的道德真理——擁抱兄弟情誼的快樂、對造物者的敬畏——都要以普遍的人性爲基礎，才有意義。貝多芬讓男高音獨唱的進行曲，以土耳其樂器（鈸、低音鼓和三角鐵）做強烈的伴奏，藉此指出：我們必須以四海之內皆兄弟的觀念來溝通文化上的差異。值得注意的是，這些樂器都再次出現在終樂章歡欣鼓舞的終曲裡，彼此不再格格不入，反而是溶入音樂的組織，化爲一片快樂的讚美呼聲。

推薦錄音

維也納愛樂／伯恩斯坦
DG 410 859-2（參閱套裝全集介紹）

在伯恩斯坦指揮維也納愛樂錄製貝多芬交響曲全集，而且以〈第九號交響曲〉壓軸之前，他

貝多芬是最早在曲譜上畫出節拍器記號來指示速度的作曲家。他跟德國發明家梅索（Jonann Nepomuk Maelzel）很熟，後者在1815年改良了節拍器，而貝多芬就靠它在〈第九號交響曲〉裡做速度記號。梅索的節拍器是少數至今仍根據原始規格生產的精準儀器之一，而每當後世作曲家在數字前寫上「M.M.」時，都是在向這位發明家致敬。

就已決定從此只做現場演出的錄音。音樂會雖然有時會出差錯，但卻也會有一種特別的凝聚感，是在錄音室裡難以重現的。伯恩斯坦指揮時總能與舞台上的演奏家相互激盪，火花四射，這張錄音就是很好的例子：全曲充滿了電光石火的強烈氣勢，還有一種橫掃千軍的感受與音樂語法。1979年的錄音表現很好，只是高潮處有點朦朧不清。

推薦錄音

交響曲全集一至九號

哥倫比亞交響樂團／華爾特
Sony Classical SX6K 48099〔6CDs；及〈柯里奧蘭序曲〉(Coriolan Overture)、〈蕾奧諾爾序曲〉(Leonore Overture)第二號〕

克利夫蘭交響樂團／塞爾（George Szell）
Sony Classical SB5K〔5CDs；及〈費黛里奧序曲〉、〈艾格蒙序曲〉(Egmont Overture)、〈史蒂芬王序曲〉(King Stephen Overture)〕

華爾特在1958-59年為CBS以立體聲錄製貝多芬交響曲全集，他指揮一支由自由演奏家與錄音室演奏家所組成的優秀管絃樂團，分別在紐約錄製第九號、在洛杉磯錄製第一至八號。雖然當時華爾特已八十多歲，卻無礙於他緊緊掌握住作品的精髓。這些錄音沒有矯飾、濫情，也沒有蹣跚沉重的步履。偶數號交響曲表現得燦爛、開朗，洋溢著指揮家在晚年全盛錄音事業中散發出的溫暖；奇數號作品的戲劇性也沒有被忽視，例如〈第五號交響曲〉的表

現就極爲緊湊，抒情性與動力達到完美的平衡，是
強烈浪漫主義的最佳表現。錄音極佳，音場寬廣而
細節豐富，有令人讚嘆的臨場感和堅實感。

　　1959-64年間，CBS也曾在克利夫蘭錄音，捕
捉了塞爾和克利夫蘭交響樂團在演奏事業頂峰時
的表現，成爲貝多芬交響曲全集錄音中的代表
作。塞爾的處理方式理性勝於浪漫，把這套經典
視做由交響樂團演奏的室內樂，縱橫揮灑，合奏
的精準與綿延不絕的力道，都無與倫比；表現最
突出的是令人亢奮的〈英雄交響曲〉——緊湊、
戲劇化、乾淨俐落，還有威力驚人的〈第五號交
響曲〉。原始錄音的乾性音質在重錄時似乎做了
修飾，不過處理得相當審慎。

柏林愛樂／卡拉揚(Herbert von Karajan)
DG 429 036-2〔5 CDs〕、429 089-2〔6CDs；及多首
序曲〕

　　這裡列出兩套卡拉揚貝多芬交響曲全集錄
音，第一套錄製於1961-62年，當時是設計爲一套
整體的錄音，而且不分售，並在1963年發行。它
的音響和詮釋性都很一致，演出四平八穩，值得
反覆聆聽；雖然卡拉揚沒有前輩大師那麼強烈的
個人色彩，但仍然有同樣的權威性；他的詮釋強
調旋律簡練、掌握要點、動能強勁、精力旺盛。
表現最優秀的是優雅、略帶陰沉但瀟灑的〈英
雄〉，唯一讓人失望的則是倉促得無理的〈田園〉。
柏林愛樂的演奏優雅精緻，表情平淡但很有說服
力。錄音很好，只是樂曲高潮處有點粗糙。

　　與他在1960年代的觀點相反，卡拉揚在1970

卡拉揚電光石火般的指
揮，爲他贏得了「神奇」(The
Wonder)的美稱。

年代中期對貝多芬這套經典的看法，可說是近於享樂主義。這套較晚期的錄音，代表他當時「按摩」式演出的典型，波特（Andrew Porter）曾比喻為神戶牛排，傳誦一時。儘管大體上卡拉揚仍顯示出他對樂曲慣有的強烈掌控，並且在抒情與動力間維持平衡，但是在陽剛的風格之下，卻蘊含著一種輕柔；這種方式在〈第八號交響曲〉中表現最好，此曲的詮釋動力十足，清楚顯示出與〈第七號交響曲〉的關連。第四、五和第九號交響曲也都有極佳的表現。柏林愛樂的演出在1975-77年達到最高成就，有如神助，雖然稍嫌不夠熱烈，但音響卻豐富得令人動容。柏林愛樂廳的近距離錄音，音質厚實。

推薦錄音

交響曲全集一至九號，古樂器演奏

倫敦古典演奏家／諾靈頓（Roger Norrington）
EMI A26-49852〔6CDs；及〈普羅米修斯的創造物〉、〈柯里奧蘭序曲〉、〈艾格蒙序曲〉〕

古樂學院／霍格伍德
Oiseau-Lyre 425 696-2〔6CDs〕

　　這些學者型的音樂家對貝多芬的精闢見解十分具有啟發性，而且成績斐然。事實上，這些錄音是過去二十五年的貝多芬交響曲錄音中，最重要的成果之一。
　　要分辨這兩套古樂器錄音之間的差異，可能會導致誤解，因為兩者的處理方式和演奏者都大

「原典」（Authentic）或是古樂器演出，不僅涉及古樂器或其現代複製品的使用，也牽涉到原始的演出風格——調音、發音、裝飾音、節拍以及分句。從1953年開始，巴洛克和古典樂派作品的演奏已經有長足發展，當年卡薩爾斯（Pablo Casals）指揮〈布蘭登堡協奏曲〉時，以高音薩克斯風取代巴洛克小號、以長笛代替直笛、以鋼琴代替大鍵琴。

致相同。不過兩者之間還是有些差別：諾靈頓的〈第一號交響曲〉和〈田園〉很傑出，〈英雄〉還不錯，只是有些地方太快了一點；但是他對〈第九號交響曲〉的詮釋就不是那麼令人滿意，他誤判了幾個關鍵性的速度，用的獨唱者也不太好。霍格伍德的〈英雄〉和〈田園〉也很優秀——而他的〈第九號交響曲〉大概是所有貝多芬交響曲古樂器錄音的最佳版本。就風格和音樂判斷而言，霍格伍德的地位也更穩固，但諾靈頓卻更為個性化和戲劇化，在詮釋和表情上有更大的空間。諾靈頓的音樂結構通常比霍格伍德的更完整、更有分量，但錄音有點刺耳，霍格伍德的錄音則表現優異。

白遼士〔Hector Berlioz〕
幻想交響曲（Symphonie Fantastique）

白遼士「喧鬧」的音樂嚇壞了聽眾。

　　法國作曲家白遼士（1803-1869）不只是生長在拿破崙時期，在很多方面他都是十足拿破崙時期的兒女。就跟第一執政官一樣，他是憑著聰明才智和堅強的意志力而躋身高位；他也和拿破崙皇帝一樣，對他眼中的庸才沒有什麼耐心；但對一般人觀念中好高騖遠的龐大計畫，胃口卻很大。

　　雖然白遼士本人沒有一樣樂器專精，他卻成為當時地位最高的管絃樂作曲家；而他浪漫的想像力和對音樂之外的理念的高度敏感，使他創造出足以改變十九世紀管絃樂規模、內容甚至聲音的作品。他對偉大文學的愛好與對理想女性的熱情，特別能激發他的創造力；他最好的作品融合了這些要素，創造出精緻美麗、情感豐富的音樂。

幻想女郎

哈麗葉・史密森是〈幻想交響曲〉的靈感之源。白遼士在寫給朋友拉佛瑞斯特(Laforest)的信中曾提到這段戀情：「讓我告訴你愛是什麼……你不了解，愛是一種狂野、暴烈、精神狂亂，主宰一個人所有力量，使他無所不為……我希望你永遠不會體驗到，那種從你離去後就開始折磨我的巨大痛苦。」

1827年9月11日，白遼士到巴黎奧迪昂(Odéon)劇院欣賞「哈姆雷特」，愛爾蘭籍女演員史密森(Harriet Smithson)飾演奧菲莉亞(Ophelia)，白遼士深深爲她的美貌與絕佳演技所傾倒，瘋狂的墮入愛河。身爲藝術家，他發現一種方法可以將這份激情轉化爲自己能控制的事物：一首〈幻想交響曲〉，以一位戀愛中的年輕作曲家的經驗爲主題。白遼士在作品首演前寫成並出版了一份詳細的節目單，明白告訴我們：他是把這首交響曲看成一幅高度浪漫化的自畫像。在樂曲中，白遼士用一連串的場景來探索男主角的迷戀——一場舞會、鄉間憂傷的夜晚、作曲家在吸鴉片後夢到自己被處死，以及女巫的子夜集會——在這場神秘的集會中，男主角的愛人竟也化身爲一位可怕的參與者。

整首交響曲中，男主角的愛人以一個名爲「固定樂想」(idée fixe)的簡短旋律動機爲代表。這種設計——後來在李斯特(Franz Liszt)及許多俄國作曲家的音樂裡，都扮演重要角色——只是白遼士此曲處理旋律的諸多革命性方式之一。不過此曲最大的特色是形式上的大膽表現與精湛創新的管絃樂法：例如他對多組定音鼓、海綿桿、管絃樂鈴、擴大的銅管部的開創性運用，還有以弓背敲擊琴絃(col legno)的特殊效果。這些創新的作法使這首交響曲成爲浪漫主義的開山之作。

〈幻想交響曲〉在1830年的12月5日於巴黎音樂院(Paris Conservatoire)，由哈比奈克(François-Antoine Habeneck)指揮首演，李斯特也在觀眾席上。在後來的兩年裡，白遼士對曲譜做了大幅修改，而他對史密森鍥而不捨的追求也像巴爾札克的劇本一樣開花結果，1833年10月3日，兩人終於結婚。

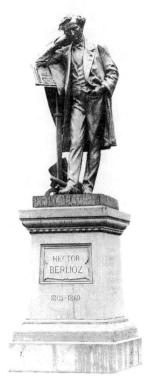

巴黎白遼士廣場上一座白遼
士的塑像。

推薦錄音

皇家大會堂管絃樂團／戴維斯爵士（Sir Colin Davis）
Philips 411 425-2

法國國家廣播樂團／畢勤爵士（Sir Thomas Beecham）
EMI CDC 47863〔及〈海盜序曲〉（Corsaire
Overture）、選自〈特洛伊人〉（Les Troyens)的〈皇家
狩獵與暴風雨〉（Royal Hunt and Storm）〕

　　戴維斯的版本自問世以來，一直是此曲的最佳詮
釋之一：精練、敏銳、充滿熱情的幻想、能量驚人但
不嫌逾矩。戴維斯避開許多指揮家以集錦方式處理此
曲的傾向，呈現出堅實的結構與曲思發展。他引導這
個荷蘭樂團作優秀的演出，完美結合了有如室內樂般
精緻的絃樂、獨樹一格的木管、燦爛輝煌的銅管。錄
音效果絕佳，音場寬廣、紋理清晰，而且層次分明。
　　畢勤爵士對法國音樂的詮釋，和當時的法國
音樂家都不一樣。他的演出非常精彩，充滿了微
妙的變化與節奏的趣味，聯想豐富的色彩奇妙無
比。唯一的缺點是錄音，有些地方（特別是小提琴部
分）單薄了一點。這張唱片曲目充實，裡面還收錄了
令人激動的〈皇家狩獵與暴風雨〉及〈海盜序曲〉，
錄音優異，好像是昨天才錄製的一樣。後者的表現
尤其成功，皇家愛樂管絃樂團演出精彩。

伯恩斯坦〔Leonard Bernstein〕
選自〈西城故事〉的交響舞曲
贛第德序曲

　　1940年代的紐約是個奇妙、充滿活力的地

方，生命的脈動強勁而快速。在二次大戰結束之前，戰後美國人的特質就已經在這裡塑造出來。紐約是藝術之都，其中最重要的便是全世界最活潑的音樂景象，1943年的11月14日，這幅景象因為一位名叫伯恩斯坦(1918-1990)的奇妙人物的來臨而改變。當時年方25歲，在紐約愛樂擔任助理指揮的伯恩斯坦，臨危受命，代替華爾特指揮一場音樂會。

次年，伯恩斯坦再以芭蕾舞劇〈自由幻想曲〉(Fancy Free)展露其作曲家的傑出天賦，羅賓斯(Jerome Robbins)負責編舞。〈自由幻想曲〉是如此成功，所以伯恩斯坦在作詞家格林(Adolph Green)和康登(Betty Comden)的協助下，擴充腳本，作為他第一部音樂劇〈在鎮上〉(On the Town)的基礎。

後來伯恩斯坦和羅賓斯又在另一部音樂劇〈西城故事〉裡合作，歌詞作者是當時還名不見經傳的新手桑漢(Stephen Sondheim)。此劇1957年首演，結果一砲而紅，成為伯恩斯坦歷來最高傑作。〈西城故事〉是現代大城市版的〈羅密歐與茱麗葉〉：男主角東尼(Tony)是即將成年的前任幫派頭目，女主角瑪麗亞(Maria)則是才由波多黎各移民來的年輕女孩，兩人是命運多舛情侶；兩個敵對幫派噴射幫(the Jets)和鯊魚幫(the Sharks)相當於〈羅密歐與茱麗葉〉裡的蒙太玖(the Montagues)和嘉布里特(the Capulets)家族。〈西城故事〉超越了音樂劇既有的規範，卻無意涉足歌劇領域。〈交響舞曲〉是一套組曲，由全劇選出八段音樂並連續演奏，反映出全劇混和了舞蹈節奏、爵士風格、輕快的百老匯抒情方式以及交響曲的豐富內涵。

令人振奮的〈贛第德序曲〉裡，包含了取自伯恩斯坦1956年反應欠佳的百老匯音樂劇(和海曼〔Lillian Hellman〕，派克〔Dorothy Parker〕、偉博

伯恩斯坦抓住了1950年代紐約市的脈動。

伯恩斯坦不是第一個被莎士
比亞〈羅密歐與茱麗葉〉激
發出創作靈感的音樂家。這
對飽受命運折磨的戀人，曾
感動白遼士於1839年寫出
「戲劇交響曲」──〈羅密歐
與茱麗葉〉；柴可夫斯基在
1869年寫了幻想序曲〈羅密
歐與茱麗葉〉；普羅高菲夫
在1935-36年間創作了一齣芭
蕾舞劇；戴流士（Delius）把故
事背景搬到了瑞典，在1907
年寫出歌劇〈鄉村的羅密歐
與茱麗葉〉。

〔Richard Wilbur〕，以及拉圖許〔John Latouche〕合
作）中最耐聽的音樂。這首手法精湛的音樂劇開場
曲，常見於音樂會中，是一首充分發揮想像力的
傑作，稱得上是二十世紀對義大利喜歌劇的最佳
模仿之一。從音樂劇裡選出的旋律編織得天衣無
縫，而其結尾的卡農曲更是響亮燦爛。

 推薦錄音

紐約愛樂／伯恩斯坦
Sony Classical SMK 47529〔及蓋希文（Gershwin）的
〈藍色狂想曲〉、〈一個美國人在巴黎〉〕

　　要詮釋伯恩斯坦的作品，沒有任何人可與伯
恩斯坦本人相比，他在1958-60年間指揮紐約愛樂
在哥倫比亞唱片公司（今天的新力公司古典部）的
錄音仍是頂尖之作，當時〈贛第德序曲〉和〈西
城故事〉都還是非常「新」的音樂。由麥克路爾
（John McClure）製作（也由他為CD重新混音）的這
張唱片，至今仍無出其右者，就連伯恩斯坦自己
後來的錄音也沒能再超越舊作。

比才〔Georges Bizet〕
第一和第二號阿萊城姑娘組曲

　　比才對於致命的愛情故事似乎情有獨鍾，他
曾經兩次根據這種主題作曲──第一次是戲劇
〈阿萊城姑娘〉（由都德〔Alphonse Daudet〕所作）
的配樂，第二次則是他最後一部歌劇：〈卡門〉。

22歲的比才，已獲得「羅馬大獎」(Prix de Rome)。

普羅旺斯的阿萊城(Arles)向來以陽光普照的氣候聞名，數百年來吸引了不少畫家、詩人與音樂家。但是，從都德《阿萊城姑娘》的悲劇結局，或者從梵谷在阿萊城所繪的超現實油畫看來，十九世紀末的藝術家對這個地區已有不同的感受。也許陽光、繁星依然燦爛，但卻不再只是愛情與遊戲了。

比才爲都德的戲劇——題材是陽光明媚的普羅旺斯(Provence)一地的單戀與自殺故事——作曲，是受託於戲劇製作人卡瓦和(Leon Carvalho)，此人曾經委託比才寫過幾齣歌劇。駕輕就熟的比才，沒多久就完成了全曲；他顯然絲毫不覺得受限於26人的樂團編制，反而因此激發不少靈感。這齣戲劇在1872年10月1日於巴黎喜歌劇院首演時，批評家並沒有特別注意比才的音樂，反倒有許多觀眾覺得不滿，認爲音樂干擾了觀賞戲劇的幻想。

比才隨後從全曲取材，爲完整的管絃樂團編排了一套四章的組曲，交給指揮家帕斯德路普(Jules-Étienne Pasdeloup)。

1872年11月10日首演時，立刻造成轟動。第二號組曲也有四章(其中〈小步舞曲〉取自比才歌劇〈伯斯的美麗少女〉〔La jolie fille de Perth〕)，是在比才去世後，由他的朋友兼同事紀堯(Ernest Guiraud)編曲完成。

第一號組曲的樂章分別名爲〈前奏曲〉、〈小步舞曲〉、〈稍慢板〉和〈排鐘〉(Carillon)。〈前奏曲〉以根據〈國王的行進〉(March of the Kings，十八世紀普羅旺斯的一首歌曲)而來的一系列輕快變奏展開，結束於一段美麗的行板，其中有高音薩克斯風甜美幽怨的獨奏。C小調的〈小步舞曲〉。原來是這齣戲第二幕與第三幕之間的間奏曲，很有蕭士塔高維契的圓舞曲風味，也是一曲降A大調的古代四絃琴式的三重奏。極富表情的〈稍慢板〉則以弱音絃樂吟唱出溫柔的旋律。而活潑的〈排鐘〉則曲如其名，釋放出教堂齊鳴的鐘聲。

第二號組曲包括〈田園曲〉(Pastorale)、〈間奏曲〉、〈小步舞曲〉及〈法朗多爾舞曲〉(Farandole)。〈田園曲〉的外圍樂段結合了純樸的生命力和溫和的抒情風，而中間的部分是鈴鼓伴奏的舞曲。〈間

奏曲〉有一種近於寫實主義歌劇（verismo）特質，在以撥奏伴奏的舒緩慢旋律中，蘊含了濃烈的情感。〈小步舞曲〉雖不是爲都德的戲劇而寫，但與這套組曲融合無間，直到三重奏出現，曲風才變得像是白遼士〈幻想交響曲〉裡的圓舞曲。在精神抖擻的〈法朗多爾舞曲〉裡，「國王的行進」再度出現，與一首普羅旺斯民謠「Danse dei chivau-frus」結合爲一。

推薦錄音

皇家愛樂管絃樂團／畢勤爵士
EMI CDC 47794

國家愛樂管絃樂團／史托科夫斯基（Leopold Stokowski）
CBS MYK 37260〔及〈卡門組曲〉第1、2號〕

　　如果你要到法國南部度假，有誰比畢勤更適合當嚮導呢？畢勤爵士深愛法國的芭蕾舞和比才的音樂，也都顯示在EMI這張錄音裡。你也許會覺得這個樂團合奏不甚完美，輕重音的強調有時也嫌過度，但是它的精神卻是完全正確——活潑、明亮、精力充沛、從來不趕拍子或拖泥帶水，結構非常勻稱，充滿溫暖的抒情風味。不過錄音效果卻過於乾澀、狹窄，有如單聲道錄音。

　　如果畢勤的錄音還找得到對手，史托科夫斯基這張就是了。這張唱片是他最晚期的錄音之一，他仍跟以往一樣舞動著魔杖，讓絃樂的表情如癡如醉，以最耀眼的管絃樂色彩塗繪每一小節。藉著他優秀的節奏感以及無可匹敵的敏銳音感，許多突如其來的力量與速度的自由變化，都被轉化成神來之筆。1977年的錄音，氣氛豐富且刻劃入微。

湯瑪士・畢勤（Thomas Beecham）的父親約瑟夫・畢勤爵士（Sir Joseph Beecham）是藥品（畢勤肝丸）製造商，也是英國最有錢的富翁之一。當初就是老畢勤拿錢支持由年輕的湯瑪士擔任指揮的管絃樂團，多虧了那些號稱能醫治百病的畢勤肝丸，湯瑪士・畢勤爵士才有能力建立倫敦愛樂和皇家愛樂管絃樂團。

布拉姆斯〔Johannes Brahms〕

　　當舒曼（Robert Schumann）發現布拉姆斯的音樂天分時，他才20歲，此後他努力不懈，希望不辜負舒曼的期望。雖然舒曼戲稱他為「雛鷹」，但布拉姆斯卻生性保守，只有一個地方像老鷹：終其一生，他都堅持當獨行客。由於不贊同華格納和李斯特的激進樂風，在當時音樂流派之爭中，他成為被攻訐的對象；敵對的兩個派系都指控他是德國音樂守舊派的領袖，使他身不由己地捲入巨大的紛爭中，直到1883年華格納過世後才得以逃脫，然而此時布拉姆斯已50歲了。

　　雖然布拉姆斯成熟較晚，他卻堅定地以繼承古典主義的傳統為己任。傑出的作曲技巧和嚴格的自我批評，為他贏得當代最偉大器樂作曲家的美譽，而且也被後人推崇是浪漫主義中最強有力、最具獨創性的聲音之一，因為追根究底，布拉姆斯的作品並不像表面上聽起來那麼保守。在〈進步主義者布拉姆斯〉一文中，作曲家荀伯格（Arnold Schoenberg）特別指出這一點，並讚美他是「音樂語言的偉大創新」的推動者。在對和聲的理解方面，布拉姆斯確實是具有前瞻性的眼光，他對豐富的、自由組合的複調組織的偏愛也是一樣：他不用傳統的對位法來處理樂曲線條，而是將其視為具有生命的獨立旋律元素的組成部分。不過布拉姆斯最具前瞻性的作法在於：肯定了節奏是音樂語言的基本元素，如同旋律與和聲一般。他這種看法對二十世紀的音樂影響深遠。

1 8 3 3 - 1 8 9 7

　　布拉姆斯的音樂最常見的特徵是其嚴肅性：他的作品深思熟慮、正襟危坐；在浪漫表現主義的激情時代，他儼然是中流砥柱，對當代及後來的音樂發展產生強烈的衝擊。雖然布拉姆斯的音樂語言新穎且富於表現性，但他真正的音樂成就，是將音樂重新塑造為一種抽象藝術，並且使傳統音樂體裁獲得新生。

　　布拉姆斯的四首交響曲形成一個家族，四首曲子雖然有顯著的共同點，但亦各具鮮明的特色。〈第一號交響曲〉是戲劇性的，但中間兩個樂章帶有沉思意味；〈第四號交響曲〉有悲劇色彩，間奏曲則活潑熱情；〈第二號交響曲〉宏偉而精神飽滿；〈第三號交響曲〉最難描述，是混合了抒情風和微帶絕望的懷舊之情的傑作。這四首交響曲的表達方法各有千秋，聲音也各具特色，但在結構上卻有共同點：都具有〈第一號交響曲〉的哥德式（Gothic）建築結構，以及〈第四號交響曲〉緊湊的旋律線。

　　蕭伯納（George Bernard Shaw）曾說布拉姆斯是「最肆無忌憚的作曲家」，喜歡假扮成韓德爾和貝多芬。他的交響曲在某些方面確實是遵循貝多芬的模式——嘗試以少數基本動機發展出整首樂曲、追求精練的風格與有機的凝聚性、避免標題和景象描繪。但兩位音樂家之間也有顯著差異，雖然布拉姆斯在〈第一號交響曲〉中成功的運用超越的手法，可是奮鬥與勝利對他而言並不像對貝多芬那麼重要；在其他三首交響曲中，布拉姆斯的興趣在於表現完整的情感世界，即使讓曲風顯得模稜兩可也在所不惜，〈第三號交響曲〉就是個例子。除了〈第四號交響曲〉外，布拉姆斯的第三樂章都捨棄詼諧曲而改用間奏曲，而且他也很少仿效貝多芬的動盪翻騰，寧可採用較抒情的表達方法——這也正是舒曼喜歡的一種特質。

現代人比一世紀前更崇敬布拉姆斯，但真正了解他的人反而少了。現代人主要尊崇他的交響曲和協奏曲，然而這只是布拉姆斯作品的一小部分而已。他其餘的作品還包括二十四首室內樂、二十四首鋼琴獨奏曲，以及大約兩百首歌曲。

第一號交響曲，C小調，Op. 68

布拉姆斯在1855年（22歲）那一年開始創作〈第一號交響曲〉，等到完成時，他已經43歲了。他在寫給指揮家李維（Hermann Levi）的信中說：「你不會明白，像我這樣的人，聽見背後巨人的腳步聲時，心中有何感覺。」這裡的「巨人」指的當然是貝多芬。

布拉姆斯對貝多芬的交響曲是如此的尊崇，以至於他把〈第一號交響曲〉的第一樂章——完成於1862年，但不包括著名的序奏——擱置在抽屜中12年之後，才鼓起勇氣繼續寫下去。此曲總算於1876年11月4日在卡爾斯魯（Karlsruhe）首演，接著在維也納演出，而樂評家首先注意到的，正是此曲與貝多芬的關聯。

如同貝多芬的〈第五號〉和〈第九號交響曲〉，布拉姆斯的〈第一號交響曲〉的主要內容是調性的衝突，也在終樂章中讓大調壓過小調，以達到一種超越的效果。依循這種模式，第一樂章動盪不安而戲劇化，暗示了即將發生的劇烈衝突；但是，布拉姆斯在接下來的行板和稍快板樂章裡放鬆了力道——貝多芬絕不會如此做——建立了一種類似間奏曲的樂章模式，之後兩首交響曲也如法炮製。到了終樂章，戰事再度升高，首先以迷濛的C小調引出一段漫長緩慢的序奏，等懸疑的氣氛凝聚到最強烈時，大調終於降臨；接著，如同貝多芬的〈第九號交響曲〉，樂曲溫柔地展開，沒有戲劇化的大聲宣示，而是一個節制的、有如讚美詩的主題；樂章的其餘部分繼續發揮此一曲思，一直要到尾聲中，布拉姆斯才讓勝利的感受登上高峰。

第二號交響曲，D大調，Op. 73

　　對於寫第一首交響曲就費了21年的布拉姆斯而言，能夠另起爐灶，開始創作第二首交響曲，一定讓他如釋重負。〈第一號交響曲〉完成後，布拉姆斯的交響曲靈感有如水門大開，蓄積多年的曲思波濤洶湧，只費了四個月時間就完成〈第二號交響曲〉，而且首演時間只比〈第一號交響曲〉晚一年(1877年)。

　　〈第二號交響曲〉是布拉姆斯所有交響曲中最安詳、最具沉思氣質的作品。儘管曲中不乏洶湧澎湃的片段，有些人仍認為此曲「陽光燦爛」。時而帶點田園風，時而戲劇化，此曲也是布拉姆斯最具管絃樂震撼力的交響曲——唯一一首以低音號(tuba)當作銅管部的重心。終樂章的開頭雖然毫無預示，但卻是布拉姆斯所寫過最燦爛的音樂。

　　布拉姆斯也許是因為太嚴肅認真了，總是要貶低自己的音樂。當他邀請小時候的朋友格林姆(Julius Otto Grimm)到萊比錫聆賞他的〈第二號交響曲〉時，他說：「你可別期望會聽到什麼特別的曲子，那只是一首不怎麼起眼的無心之作！」

　　儘管作曲家如此自謙，〈第二號交響曲〉可是相當複雜的作品：樂曲開頭的主題以三音符動機(D音、升C音、D音)為基礎，內涵豐富，在四個樂章中都有充分的發展。寫曲技巧高超，對位法(尤其是第一樂章的某些段落)十分精緻。

如果你喜歡這首曲子，你應該也會喜歡舒曼的C大調〈第二號交響曲〉與西貝流士的D大調〈第二號交響曲〉。在布拉姆斯本身的作品中，早期的〈第一號小夜曲〉與〈小提琴協奏曲〉都可以找到此曲明朗歡愉的表情。但與此曲最相像的卻是德弗札克的D大調〈第六號交響曲〉，兩曲不僅調性相同，就連曲式結構也十分類似。

樂人相輕

並不是所有人都欣賞布拉姆斯。和他同時代的柴可夫斯基曾在日記中寫道:「我剛剛彈了那個混帳布拉姆斯的作品,他真是一點才華也沒有!這樣一個自吹自擂的庸才居然被譽為天才,我一想到就生氣。」

第三號交響曲,F大調,Op. 90

F大調〈第三號交響曲〉創作於1883年,是布拉姆斯交響曲中的黑馬,非常耐聽——就像貝多芬的〈第六號交響曲〉。奇怪的是,〈第三號交響曲〉也是布拉姆斯受貝多芬影響最小的作品,其中沒有激烈的爭辯、沒有大調壓過小調的問題、也沒有浪漫的英雄主義。此曲是布拉姆斯最個人的交響曲——基本上是抒情而內省的,但無損其強烈的情感——同時也是唯一結束於寂靜中的一首(事實上它的四個樂章都以這種方式結束)。

此曲開端格言動機(F音、降A音、F音組成的旋律大綱)意義深遠,可能是代表「自由但快樂」(Frei aber froh),也是布拉姆斯對小提琴家朋友姚阿幸(Joseph Joachim)的題辭:「自由但孤獨」(Frei aber einsam)的回應。更有趣的是,布拉姆斯將這一群音符當作生機無限的動機細胞,藉著它發展出整個第一樂章,不僅常以旋律的方式出現,也時常作為整段樂曲的低音部背景。

如同前面兩首交響曲,布拉姆斯在寬廣但曲思嚴謹的第一樂章之後,安排了兩個較為輕快且類似間奏曲的樂章。首先是C大調的行板樂章,以優雅的風格展開,但曲中有一憂鬱的樂段,將留待終樂章做進一步發揮。親密的稍快板樂章開端有一段令人難忘的旋律,似乎是迴盪於充滿渴望的浪漫情懷和苦樂參半的悲吟之間。布拉姆斯別出心裁地以F小調引出終樂章。在經歷了一連串的動盪翻騰之後,樂章的尾聲又迎回了大調,這時我們聽到的不是炫目的勝利火花,而是平靜的落日餘暉。

第四號交響曲，E小調，Op. 98

「這裡的櫻桃並不甜，你一定不會想吃的！」布拉姆斯於1885年在奧地利鄉間避暑時，向指揮家畢羅（Hans von Bülow）透露，當時〈第四號交響曲〉已接近完成。在寫〈第二號交響曲〉時，布拉姆斯也曾提出類似的警告，試讓朋友猜不出他最具規模的交響曲是什麼樣子。不過他對〈第四號交響曲〉可能不容易消化的暗示，結果證明是完全正確。

在聽過首演前的鋼琴試奏後，樂評家漢斯利克（Eduard Hanslick）坦承他的感覺好像是被「兩個特別聰明的人」痛打一頓。布拉姆斯一些朋友認為終樂章寫得那麼道貌岸然、了無樂趣，可能是失算了，於是建議他把該樂章——一首帕薩加利亞舞曲（passacaglia），包括三十個變奏外加終曲——刪掉，再另外創作一個樂章來代替。

但布拉姆斯明智地拒絕了這項建議，讓曲子保持原貌，他知道此曲特別嚴肅凝重，需要較厚實的終樂章來壓陣。以往他都是在兩個較龐大的外圍樂章間安排一對較纖細的中間樂章，但此曲卻捨棄了間奏曲，改用一氣呵成、戲劇化的行板樂章和貨真價實、篇幅擴大的詼諧曲樂章，來呼應戲劇化的E小調第一樂章，因此布拉姆斯需要一首帕薩加利亞舞曲的終樂章來平衡樂曲結構，並且讓此曲蓄積未發的情緒力量在結尾處完全爆發，震撼聽者。

〈第四號交響曲〉曾被人形容為「秋天的」音樂，就算它不是布拉姆斯最後一首交響曲，這樣的形容也相當合適，因為布拉姆斯其他的交響曲都沒有此曲所呈現的悲涼、沉靜及肅穆。第一

站在指揮台上的布拉姆斯，他的朋友貝克拉特（Willy von Beckrath）所繪。

樂章特別陰沉，充滿詩人葉慈(Yeats)所謂的「強烈的熱情」(雖然葉慈描述的是完全不同的對象)；第二樂章延續這種情緒，開頭部分使用弗里吉安(Phrygian)的曖昧調性(以E調為基礎，且既非大調也非小調)，之後則悠遊於較明亮與較陰暗的和聲區域；在第三樂章詼諧曲中，前面兩個樂章的躁動不安被樸實粗獷所取代，蘊藏了豐富的能量，在布拉姆斯的作品中獨樹一格；終樂章高昂的戲劇性也一樣獨特，無論是寫作手法、結構、曲思的辯證發展，都是傑作，同時也是布拉姆斯最深沉的交響曲樂章，它彷彿一座籠罩一切的巨大拱門，包含了一部完整的奏鳴曲所需的一切要素，見證了布拉姆斯在交響曲領域最偉大的貢獻。

布拉姆斯用各種方法追求他感興趣的「古老」音樂：他擁有莫札特的G小調交響曲、海頓的作品二十號絃樂四重奏集，以及貝多芬的漢馬克拉維亞(Hammerklavier)鋼琴奏鳴曲等的草稿。布拉姆斯在第一套莫札特作品全集的編輯工作中，負責安魂曲部分，他還編輯過舒伯特交響曲(由Breitkoph ＆ Härtel公司出版)。

推薦錄音

柏林愛樂／阿巴多(Claudio Abbado)
DG 431 790-2〔〈第一號交響曲〉、〈命運女神之歌〉(Gesang der Parzen)〕、427 643-2〔〈第二號交響曲〉、〈女低音狂想曲〉(Alto Rhapsody)〕、429 765-2〔〈第三號交響曲〉、〈悲劇序曲〉(Tragic Overture)、〈命運之歌〉(Schicksalslied)〕、435 349-2〔〈第四號交響曲〉、〈海頓主題變奏曲〉(Variations on a Theme by Hayden)、〈納尼〉(Nänie)〕

維也納愛樂／伯恩斯坦
DG 425 570-2〔4CDs；〈第一至四號交響曲〉、〈海頓主題變奏曲〉、〈大學慶典序曲〉(Academic Festival Overture)、〈悲劇序曲〉〕

1992年春天〈第四號交響曲〉發行，阿巴多

阿巴多於1933年生於米蘭，父親是小提琴家兼音樂理論家米開朗基羅・阿巴多(Michelangelo Abbado)。他原本主修鋼琴，後來到維也納音樂學院跟隨史瓦洛斯基(Hans Swarowsky)修習指揮課程。1990年成為本世紀柏林愛樂第四位音樂總監。

的布拉姆斯交響曲全集錄音大功告成，且成績斐然。他的詮釋大開大闔，熱情洋溢但步伐堅定，聲音堂皇而流暢，能掌握每一首交響曲的發展脈絡，音樂表情相當豐富，細節深入但不過分瑣碎。柏林愛樂的演奏非常優美，保留了昔日的震撼力，但多了一種內蘊的光輝。DG錄音工程師技術可圈可點，特別是〈第四號交響曲〉，錄製於前東柏林的戲劇廳(Schauspielhaus)，其聲音令人回想起柏林的老愛樂廳(Philharmonie)。

伯恩斯坦與維也納愛樂是透過華格納〈崔斯坦與伊索德〉(Tristan und Isolde)的精神來呈現布拉姆斯。伯恩斯坦流暢而刻意拉長的詮釋強調了音樂的抒情性，有時稍嫌過火，但大體而言效果甚佳。1983年的錄音，樂團離麥克風過遠，使絃樂聽起來較實際的尖細了些。

布烈頓〔Benjamin Britten〕
青少年管絃樂入門

從標題看起來，〈普塞爾主題變奏曲與賦格曲〉(Variations and Fugue on a Theme of Purcell)也許不大像是二十世紀最受歡迎的交響曲作品之一，但如果提到它的別名:〈青少年管絃樂入門〉，你便知道它是除韓德爾的彌賽亞(Messiah)之外，愛樂者最熟悉的英國音樂。這首曲子是布烈頓(1913-1976)在1946年所完成的。

布烈頓選擇的主題，出自普塞爾死前那年為戲劇〈阿貝德拉澤〉(Abdelazer)——又名〈摩爾人的報復〉(The Moor's Revenge)——所寫的配

喜愛這種意象豐富的管絃樂的年輕聽眾，應該也會喜愛普羅高菲夫的〈彼得與狼〉（Peter and the Wolf）、柯普蘭的〈比利小子〉（Billy the Kid）以及聖桑的〈動物狂歡節〉（The Carnival of Animals），雷史碧基（Respighi）的〈奇幻商店〉（La Boutique Fantasque）將羅西尼（Rossini）的旋律改編爲輕快的芭蕾曲，也十分吸引人。

樂；這個主題先由樂團全體演奏一遍——樂團各部都有機會獨挑大樑——作爲序曲來引出此曲的重頭戲：布烈頓技巧地讓樂團各部在一連串的變奏曲中演奏主題，依音調由高而低輪番上陣，首先是木管，焦點依序是：長笛、雙簧管、單簧管、巴松管，每樣樂器都有一首量身訂做的變奏曲；接下來是絃樂，仍是由最高音排到最低音；然後是銅管的法國號、小號、伸縮號、低音號；最後上場的是打擊樂器。

在結尾的賦格曲裡，樂器再度由最高音至最低音依序出場，但速度則快得多，同時賦格曲的主題（本身也是普塞爾主題的變奏）以各種主題反覆演奏。最後，布烈頓讓銅管大鳴大放地吹奏原始主題，使整首曲子在光輝燦爛中結束。

推薦錄音

倫敦交響樂團／布烈頓
London 425 659-2〔及選自〈彼得·格來姆〉（Peter Grimes）的〈四海間奏曲〉（Four Sea Interludes）〕

皇家愛樂／普烈文（Aduré Previn）
Telarc CD 80126〔及選自〈格蘿莉雅娜〉（Gloriana）的〈宮廷舞曲〉（Courtly Dances）及普羅高菲夫的〈彼得與狼〉〕

此曲許多較微妙的細節，只有在作曲家自己指揮的版本中才聽得到，這個版本詮釋得興高采烈、行雲流水。倫敦交響樂團演奏時顯然是樂在其中，淋漓盡致。1963年的錄音，高頻部分燦爛而響亮，但音場平衡則顯示麥克風的擺設頗有問

題——這有點令人驚訝，因為同一張唱片中的〈四海間奏曲〉是早五年錄的，音效卻是頂級水準。

　　普烈文對〈青少年管絃樂入門〉的詮釋不像布烈頓那麼強烈，效果也沒有那麼豐富，但仍強而有力，樂團演奏與錄音品質都勝於前者。

布魯克納〔Anton Bruckner〕
第七號交響曲，E大調

農村的管風琴師成為維也納人的偶像：36歲時的布魯克納。

　　音樂學者庫克(Deryck Cooke)認為布魯克納(1824-1896)是第一個接受貝多芬〈第九號交響曲〉中，被孟德爾頌、舒曼和布拉姆斯所忽略的「形而上的挑戰」，可謂一語中的，道出這位奧地利作曲家在交響曲發展史上的重要性。布魯克納一生都致力於將交響曲重新確定為一種超越的行動以及個人理念的表白，他是虔誠的天主教徒，音樂中瀰漫著宗教信仰。事實上，布魯克納的創作過程——沉思、組織、將音樂素材抽絲剝繭以呈現樂章或整部作品的核心情感——曾被描述為一種超越障礙、追求心靈歸宿的嘗試。布魯克納最後三首交響曲(第七至九號)中呈現的神秘平靜及超現實狂喜，在音樂史上獨一無二。

　　創作於1881年至1883年的〈第七號交響曲〉，開端飛揚攀升的主題由大提琴奏出，預示樂曲之後的發展，同時也代表一趟穿梭於光明與黑暗之間的難忘旅途即將啟程；第一樂章大部分都從此一開端主題衍生，但由於布魯克納獨具創意，使每一個曲思聽起來都自成一格。音樂表現了從神秘到亢奮的多種情緒，探索過無數個調區之後才

從巴洛克早期開始，E大調便被視為「天」調，因為它有四個升記號，主音比中央C高五度，已經是高得不能再高了。

轉回E大調，壯麗地再現開端主題之後，結束整個樂章。

在22分鐘哀歌般的升C小調慢板樂章中，布魯克納營造出一種深沉濃烈的情感，以銅管的爆發來強化，而在漫長的漸強樂段與勝利的C大調旋律（從原本悲傷的主題轉化而來）之中達到高潮。到樂章最後，布魯克納寫了一段紀念華格納的樂曲，葬禮的肅穆轉爲荒涼與寂寥，最後是一種經過昇華的平靜。

A小調詼諧曲樂章開始時，絃樂齊奏出陰沉的裝飾音形，其本身既是主題，也作爲另一段節慶氣氛的小號主題（據說靈感來自雞鳴聲）的伴奏。樂章到了高潮部分越來越激烈，爲了平衡，布魯克納特別以田園風的F大調安排了一段牧歌中段。狂亂的終樂章，開頭是一段以E大調三連音來勾勒的輕快旋律，類似第一樂章的開端主題，布魯克納一如往昔，運用對比鮮明的素材，而且隨著樂章的開展，建立起相抗衡的調區，但是在輝煌的終曲中，E大調再度獲得肯定，銅管先後宣示終樂章與第一樂章的主題，結束全曲。

推薦錄音

維也納愛樂／卡拉揚
DG 429 226-2

這張唱片錄製於1989年，是卡拉揚最後的錄音，也是他50年錄音生涯中最具威力的表現——他捨棄柏林愛樂而選擇維也納愛樂，使他能盡情揮灑。這張唱片累積了罕見的力量，越聽感受越

布魯克納在寫給指揮家莫特（Felix Mottl）的信中說：「有一天我回到家後心情很悲傷，因為突然想到大師即將辭世，於是慢板樂章的升C小調主題就這樣出現了。」「大師」指的是華格納，他於1883年2月13日去世，離布魯克納完成慢板樂章的初稿還不到三週，消息傳來，布魯克納便在樂章結尾添上一段簡短的輓歌。

深，個人風格鮮明，想像力豐富，遠比卡拉揚之前指揮柏林愛樂的版本更爲緊湊，不時有近於白熱化的表現。錄音的臨場感不錯，可惜低音部分不夠堅實。

第八號交響曲，C小調

　　布魯克納創作〈第八號交響曲〉可說是歷經了千辛萬苦。1887年9月，在寫了三年之後，他將曲子送給指揮〈第七號交響曲〉慕尼黑首演的李維看，李維的反應卻是一頭霧水，這使得布魯克納大受打擊，於是大刀闊斧地改寫此曲，又費了三年時間才完成；此曲由漢斯‧李希特（Hans Richter）於1893年12月18日指揮維也納愛樂首演，還好非常成功。

　　第一樂章的開端是一段懸疑的顫音，絃樂低音奏出簡潔的主題，而單簧管奏出神秘的回應，這些樂段用的都是降B小調，而非樂曲的本調C小調，這種緊張關係要等到全曲結束時才能解決。呈示部建立在三個主要主題群之上，其中第二主題群是G大調，運用典型的布魯克納節奏：兩個四分音符再加上一串三連音。樂章其餘部分的和聲架構，深遠恢宏；在動機的運用上，布魯克納也游刃有餘——有時他會反轉樂章開端的主題，重新以大調表現，做出一段極爲優美的變奏。在一連串的樂曲高潮和安靜的間奏曲之後，樂章以極陰沉的終曲結束，只聽到單簧管與小提琴重述開場主題，伴隨著的是死氣沉沉的定音鼓聲。

　　詼諧曲樂章據布魯克納描述，是要紀念民間

漢斯‧李希特在1866年二十三歲時拜在華格納門下，十年後在拜魯特（Bayreuth）指揮〈指環〉全集的首演。接著他開始大力推廣布拉姆斯、德弗札克，尤其是布魯克納的作品。1881年，當他在進行〈第四號交響曲〉的預演時，好心的布魯克納送給李希特一個德國小銀幣（thaler），後來李希特的表鍊上就一直掛著那枚銀幣。

布魯克納向觀眾鞠躬。

在1892年〈第八號交響曲〉首演後,作曲家伍爾夫(Hugo Wolf,他並不是布魯克納的朋友)寫道:「此曲是一位音樂大師的傑作,而且在精神的深度、豐富的曲思、雄偉的氣魄等方面,都超越大師其他的交響曲……這首曲子代表了光明戰勝黑暗的絕對勝利,而每一個樂章結尾所響起的如雷掌聲,就好像是大自然力量的顯現。」

奇人米契爾(Michel)——他代表「奧地利的人民精神,是理想化的夢想家。」開頭的主題由小提琴迷人的顫音裝飾音形引導出來,是一首兼具塵世與夢幻特質的蘭德勒舞曲(Ländler),樂評家奧斯本(Richard Osborne)說:「在這個樂章中,好像連山岳也在跳舞。」樂章中段是一首民間人物夢想中的田園牧歌,特別是三支法國號與三架豎琴以歡樂的E大調共同演奏的那一段。

慢板樂章具有強烈的高潮、深沉豐富的寂靜,以及特別明亮的音調,彷彿是一部大規模的室內樂。隨著樂曲沉思的展開,空間的感覺變得巨大無比,而運動的感覺也幾乎要擴散到整個宇宙,如同他其餘的作品,布魯克納藉此傳達精神的亢奮狀態。也如同〈第七號交響曲〉,在樂章的尾聲中,華格納低音號(Wagner tubas)閃閃發光,與法國號及絃樂攜手向聽眾溫柔地道晚安。

終樂章的開頭類似鼓號曲,以木管與銅管演奏,凌駕於絃樂跳躍的四分音符之上。布魯克納此一曲思的動力貫穿樂章的其餘部分:由絃樂演奏出如聖詠般的主題、同時帶有陰影與節慶意味的進行曲、開頭鼓號曲的多次重現。當樂章寬廣的終曲以最弱的C小調音開始,最後轉成雄偉的C大調時,樂曲本調終於突破重圍。在最後兩頁樂譜裡,四個樂章的主題同時響起,有如替樂曲加冕,其氣魄直可比擬莫札特〈朱彼特〉(Jupiter)交響曲結尾五個動機的同時呈現。

推薦錄音

維也納愛樂／卡拉揚
DG 427 611-2〔2CDs〕

　　卡拉揚三度錄製〈第八號交響曲〉，這張1988
年的詮釋顯然是最佳選擇。雄偉的氣魄貫穿全
曲：他刻意調整的速度和謹慎控制的步調，使樂
曲有足夠時間慢慢開展，也使布魯克納幻想中的
神秘與溫柔，得以從深沉的爆發力中浮現。龐大
的樂段有著驚人的雄渾壯麗，然而藉著維持樂曲
的比例感與凝聚性，卡拉揚使此曲聽起來言簡意
賅。維也納愛樂的團員都有超乎尋常的表現，效
果驚人。錄音生動鮮活，且動態範圍寬廣。

柯普蘭〔Aaron Copland〕
青少年管絃樂入門

柯普蘭為〈阿帕拉契之春〉注
入了春天的精神（1973年）。

　　二十世紀中，美國產生了許多才華洋溢的作曲
家，但是其中只有一位作曲家的音樂有最道地的美
國風味。不論表達的是紐約街上或是阿帕拉契
（Appalachia）山居的生活風情，不論描繪的是西南沙
漠地區或是根本不描繪任何場景，柯普蘭（1900-
1990）的音樂代表的是二十世紀中期，美國人實事求
是的精神和開朗樂觀的態度，這種音樂和它所描述
的對像一樣，自信滿滿、活力充沛、斬釘截鐵⋯⋯
但其內在情感則是溫柔的、懷舊的，偶爾會有些多
愁善感。

　　柯普蘭最偉大的成就，是創作了一種既具原

米勒曾寫道:「在美國西南部,週末夜的騎術會是一種傳統。不論是在偏遠地區的農場、貿易中心,或是熱鬧的市鎮中,騎師聚在一起,藉機會炫耀個人的獨門絕活……芭蕾舞〈騎術會〉的主題很根本:西部開拓時期的婦女所面臨的問題——如何找到可以倚靠終身的男人。

創性而又親切、既現代化而又容易理解、能表達許多種情緒的音樂語法。他在1930及1940年代以這種風格所創作的音樂(和他年輕時所創作的焦慮不安、風格獨具的作品一樣現代化)在形式上更精練,更平易近人。這些作品的音樂語言非常鮮明,其感情則真實而動人。

柯普蘭的美國式音樂語法,運用在芭蕾舞曲〈騎術會〉(Rodeo)中非常成功。此曲是受米勒(Agnes de Mille)委託而寫,米勒負責編舞,且在1942年的首演中擔任主角,〈騎術會〉中的四段音樂在稍做剪裁之後,成了廣受歡迎的組曲「四首舞曲」(Four Dance Episodes)中的四個樂章:〈牛仔假日〉(Buckaroo Holiday)是色彩繽紛的快板,某些方面很像交響曲第一樂章的奏鳴曲結構;〈畜欄夜曲〉(Corral Nocturne)是柯普蘭最具沉思風格的慢板樂章,氣氛十足;〈週末夜圓舞曲〉(Saturday Night Waltz)的開頭令人想起調音時的絃樂器,其活潑的圓舞曲包含取自「再見,老花馬」(Goodbye, Old Paint)的一些片段。結尾的〈方塊舞〉(Hoe-Down)以兩首方塊舞曲〈Bonyparte〉和〈McLeod's Reel〉為基礎,展現了旋律的活力與大膽的管絃樂法,令人手舞足蹈。

柯普蘭以美國風創作出來的最好作品,是芭蕾舞曲〈阿帕拉契之春〉(Appalachian Spring)。此曲是受瑪莎·葛蘭姆(Martha Graham)之託,作於1943年至1944年。因為要在國會圖書館的柯立芝廳(Coolidge Auditorium)首演,柯普蘭此曲被限制只能用十三位演奏家,以便空出足夠空間給舞者,然而這種限制卻激勵他創作出一部特別溫柔且樸素優美的作品,而這些特質也正是葛蘭姆的芭蕾舞想表達的人道精神。這種限制也鼓勵柯普蘭在創作時,突

瑪莎・葛蘭姆和羅斯（Bertram Ross）在〈阿帕拉契之春〉中演出。

顯樂團合奏在組織與音色上的多樣性，並使用更多的對位法及不規則節拍，使樂曲更加生動。柯普蘭1945年根據芭蕾舞曲改編爲完整管絃樂編制的組曲，仍然保留了這些特色，後來這部組曲是〈阿帕拉契之春〉最爲人所熟知的版本。

在芭蕾舞曲最後的一部分，柯普蘭引用了著名的震顫教派（Shaker）歌曲——「純樸的天賦」（The Gift to Be Simple）的曲調，作爲一系列變奏曲的基礎，柯普蘭自己的旋律風格也逐漸轉爲純樸，因此樂曲其餘部分的主題素材雖然是原創的，曲風仍然與民間音樂極爲一致。

柯普蘭最爲人所熟悉的作品是〈凡人鼓號曲〉（Fanfare for the Common Man）。此曲的創作要歸功於古森斯（Eugene Goossens）——出生於英國的辛辛那提（Cincinnati）交響樂團指揮——的提議。1942年夏天，古森斯邀請幾位美國作曲家創作有愛國精神的鼓號曲，其中十首是爲銅管與打擊樂而寫，並結集出版，柯普蘭的作品便是第一首。這首長度只有四十六小節的曲子，已變成美國國家意識的一部分，今天聽起來，和當年首演時一樣令人印象深刻——當年正是美國剛加入第二次世界大戰的黑暗時期。

 推薦錄音

紐約愛樂／伯恩斯坦
Sony Classical MYK 37257〔〈阿帕拉契之春〉組曲、〈凡人鼓號曲〉，及〈墨西哥沙龍〉（El Salón Mexico）、〈古巴舞曲〉（Danzón Cubano）〕、MYK 36727〔選自〈騎術會〉的四首舞曲，及〈比利小子〉（Billy the Kid）組曲〕

聖路易交響樂團／史拉特金

EMI CDC 47382〔〈騎術會〉，及〈比利小子〉〕

　　CBS這張伯恩斯坦與紐約愛樂的唱片，錄製於1950年代末期與1960年代初期，其活力與衝勁都無與倫比，伯恩斯坦藝高人膽大，優遊於細膩精緻與痛快淋漓之間，他的手法總是恰到好處，〈騎術會〉和〈比利小子〉組曲也是非常讓人信服的詮釋。雖然紐約愛樂的演奏有點粗糙，但卻自信滿滿且步伐沉穩。伯恩斯坦對〈阿帕拉契之春〉組曲的詮釋，有一種奇妙的緊湊感，紐約愛樂的演奏技藝超凡。這兩張CD由原先的製作人麥克路爾負責轉錄，臨場感極佳，較平靜的樂段也更有氣氛。

　　史拉特金的〈騎術會〉與〈比利小子〉都是全曲錄音，收錄了一些組曲中遺漏掉的美好音樂，例如在〈騎術會〉中，〈週末夜圓舞曲〉之前令人驚喜的沙龍鋼琴間奏曲──史拉特金堅持使用有點走音的直立式鋼琴，非常對味。詮釋的風格鮮明，頗具說服力，有令人興奮的樂曲發展與震撼人心的高潮。錄音的氣氛優美，動態範圍寬廣。

德布西〔Claude Debussy〕

牧神的午後前奏曲（Prélude À L'après-midi D'un Faune）

德布西在鋼琴的黑鍵與白鍵之間，看到繽紛的色彩。

　　深受文學影響的法國作曲家德布西（1862-1918），對詩歌意象和象徵主義異常地敏感，而且很擅長藉著音樂來喚起文學作品在敏銳的讀者心中激發出的感受。這種技巧不僅見於〈牧神的午後前奏曲〉，也在〈三首夜曲〉（Three Nocturnes）

尼金斯基(Nijinsky)為〈牧神的午後〉編了一部極煽情的舞蹈。

繆思女神(the muse)或許是作曲家共同的靈感泉源，不過德布西和佛瑞(Fauré)所共有的卻不止如此：他們還有共同的情婦(雖然交往的時間不同)；芭爾黛克(Emma Bardac)在1903年開始與德布西交往，1905年生了克勞德-艾瑪(Claude-Emma Debussy，小名「裘裘」〔Chouchou〕，德布西的〈兒童天地〉〔Children's Corner〕就是為她而寫)，三年後變成第二任德布西夫人。在遇見德布西之前，芭爾黛克曾和佛瑞在一起，佛瑞的連篇歌曲《美好之歌》(La bonne chanson)便是題獻給她。

與歌劇〈佩利亞與梅莉桑〉(Pelléas et Mélisande)中出現。德布西此種才華也深獲〈牧神的午後〉一詩原作者馬拉美(Stéphane Mallarmé)的肯定，1894年此曲完成後不久，他聽了德布西的演奏並評論道：「完全出乎我意料之外，這首曲子延續了我詩中的情緒，比顏料更能鮮明地描繪出詩中的景象。」

德布西在〈牧神的午後前奏曲〉中使用的管絃樂色調，的確比任何一位畫家的顏料更為微妙生動。詩的前半部描寫令人昏昏欲睡和窒悶的溫暖，由獨奏長笛的慵懶聲調來表現，背景則是弱音絃樂和輕柔如羽毛的顫音，樂曲彷彿一潭死水，波瀾不興；詩的高潮部分散發著強烈的欲望和激情，反映為音樂漸趨熱烈的抒情性；隨著樂曲開端旋律主題逐漸分散、重疊，呈現出牧神昏昏入睡的光景。此曲充滿一種迴旋縈繞的暗示性，正如馬拉美的詩歌一般，時間似乎靜止下來，各種感官卻開始活躍起來。

三首夜曲(Three Nocturnes)

德布西〈三首夜曲〉的靈感有一半來自詩人朋友瑞尼爾(Henri de Régnier)——他的美學觀點影響了德布西，另一半則來自惠斯勒(James McNeill Whistler)的油畫。當德布西描述自己做的音樂圖畫是「對單一顏色做各種組合的實驗，就像是研究繪畫中的灰色」，他心中所想的正是惠斯勒的畫作「夜曲」(Nocturnes)。

〈三首夜曲〉的第一首〈雲〉(Nuages)，正如德布西的描述：細絲般的絃樂，在空氣中飄盪，漫無目的；憂傷的英國管，以不同的節拍斷斷續續地反覆演奏，背景一片模糊，不知何去何從；

音樂浮動著,沒有明確的和聲目標;而節拍相互抵消的結果,似乎抽離了此曲的時間架構,就像傍晚時,天上的雲在紋風不動之中消失,最後融入黑夜。

第二首〈節慶〉(Fêtes)的靈感正是來自瑞尼爾的詩,特別是提到「憤怒的鈴鼓聲與尖銳的小號聲的光輝燦爛」的那首;但此曲也可能是描述德布西本人的親身經驗:1896年為俄皇尼古拉二世(Czar Nicholas Ⅱ)訪問巴黎並簽署法俄同盟(Franco-Russian Alliance)而舉辦的慶祝遊行。這個樂章類似詼諧曲,中間部分是鬼魅一般的進行曲,從遠方響起,逐漸逼近,越來越大聲、緊迫。外圍樂段是酒神般(Bacchanalian)狂亂的音樂,也是德布西作品中最生動活潑的音樂。

第三首〈女妖〉(Sirènes)的創作源起可能也是瑞尼爾的詩作,描述夢境中見到的美人魚。環繞著曲中女妖的無言歌——在幕後的八聲部女聲合唱——是一片波光粼粼的音樂海景,也是德布西最富創意的音樂繪畫之一,當然他所用的顏色絕不止一種。

德布西駕馭著〈海〉中浪濤般的聲音。

海(La Mer)

〈海〉是德布西最傑出、最精粹的管絃樂作品,也是同類作品中的最高成就之一,雖然它的精雕細琢與豐富表情,是典型的法國風格,但它的獨特想像力,卻超越了所有的傳統和影響。九十年後的今天,欣賞者仍可感受到它的前衛現代。

大海令德布西著迷,在開始創作〈海〉的1903年,他給作曲家梅沙傑(André Messager)的信中寫

在描述大海的力量時，影響德布西最大的意象是葛飾北齋（Katsushika）的浮世繪版畫「神奈川巨浪」。畫中的海浪似乎要吞沒一艘船和船上的乘客，遠處的富士山與巨浪相形見絀，而海浪冒著泡沫、四分五裂的頂端則畫成爪子的形狀。

道：「你可能不知道，我本來是注定要當一名水手的，只是由於偶然，命運帶領我走上另一個方向……但是我的腦海中藏著許多（關於海的）記憶，對我而言，這些記憶的價值超過現實事物，美得匪夷所思。」

德布西記憶中的海當然是地中海，因為他幼年時到過坎城（Cannes）多次，而且後來也數度到義大利遊覽。地中海是個文明的海，而德布西的音樂巧妙地掌握了它豐富的情態變化，他能夠以印象派畫家的眼睛來看意象，處理各種樂器的音色與分量，就如同畫家使用顏料一樣熟練。〈海〉的副標題是：〈三首交響曲速寫〉，而樂章的名字則提供文字暗示，激發我們的想像力。

〈從黎明到中午的海〉（From Dawn to Midday on the Sea），隨著時間的推進，呈現大海有時細微有時戲劇化的光影與氣氛的變化。音樂暗示大海逐漸醒來，沉靜的灰色漸漸轉化為炫目的亮光，最後以銅管與打擊樂的爆發結束。

第二樂章〈浪之嬉戲〉（Play of Waves）激發欣賞者對光線與動感的想像。我們可以感受到海浪的翻滾、水流的突然變化、閃爍在水面上的陽光，以及充滿生命的神秘海底；在三個樂章中，這個樂章最具印象派風格，音樂也最迷人。

〈風與海的對話〉（Dialog of the Wind and the Sea）比前兩個樂章更凶險緊迫。隨著樂團奏出的巨浪洶湧與波濤翻滾，欣賞者感覺到海的危機步步進逼；接下來是短暫、懸疑的平靜；進入尾聲，樂曲累積了龐大的力量，顯示海上暴風雨的勝利，音樂兇猛的節奏與聲音的撞擊，充分展現了大自然的力量。

多樣化的風格是皇家大會堂
管絃樂團的特色。

推薦錄音

蒙特婁交響樂團／杜特華（Charles Dutoit）
London 425 502-2〔〈三首夜曲〉，及〈印象·管絃
樂版〉（Images pour orchestre）〕、430 240-2〔〈海〉、
〈牧神的午後前奏曲〉，及〈嬉戲〉（Jeux）、〈殉道
者聖巴斯汀〉（Le martyre de Saint Sébastien）的管絃樂
選曲〕

皇家大會堂管絃樂團／海汀克（Bernard Haitink）
Philips 400 023-2〔〈三首夜曲〉，及〈嬉戲〉〕、
416 444-2〔〈海〉及〈牧神的午後前奏曲〉，及選
自〈印象〉中的〈伊貝利亞〉（Ibéria）〕

波士頓交響樂團／孟許（Charles Munch）
RCA Living Stereo 61500-2〔〈海〉，及聖桑〈管風
琴交響曲〉、易伯特（Ibert）〈海港〉（Escales）〕

　　錄製完拉威爾（Ravel）的管絃樂曲全集且大獲好
評之後，又過了幾年，杜特華和蒙特婁交響樂團終
於開始錄製德布西的作品，結果證明等待是值得
的。〈三首夜曲〉毫無瑕疵，其中的〈雲〉極為精
緻，〈節慶〉充滿色彩與能量，而〈女妖〉則慵懶
而神秘。杜特華對〈海〉的詮釋，不像個享樂主義
者，而像個戶外運動迷，強調聲音的充實與華麗勝
於氣氛，捨棄印象主義而努力營造照相般的寫實效
果。指揮家所要呈現的，顯然不是大海本身，而是
〈海〉這首樂曲，而且也呈現得燦爛華麗。這些唱
片可能是目錄上德布西作品最優秀的錄音，麥克風
距離很近，但音場寬廣，音質生動，且平衡感良好。
　　海汀克1970年代的錄音是其代表作之一，充
分顯現他高超的詮釋能力與樂團靈活多變的風

格。〈三首夜曲〉表現最佳，非常詩意，演奏優秀，細節精彩。〈海〉則傳達出均衡、流動及懸疑的感受，樂團的回應深長悠遠，將作品當成三首「交響曲速寫」，而非萬花筒一般地將景象胡亂堆疊，確實表現出作曲家的原意。雖然大會堂不是理想的錄音場地，Philips的工程師卻將兩張CD的音效都處理得相當成功，有極佳的平衡感與距離感。

孟許是一個容易興奮、即時反應型的音樂家，對每次演出都完全投入，而且對同一作品，每次指揮的成果都會一樣。他在1956年錄製的〈海〉具有一種有機的特質：鮮活生動、緊湊迫切、非常熱情（特別是終樂章）但不逾矩。RCA的錄音效果極佳，新的「Living Stereo」轉錄技術，成功地捕捉了原始錄音的臨場感、平衡感及空間感。

德弗札克〔Antonín Dvořák〕
第七號交響曲，D小調，Op. 70

德弗札克（1841-1904）的被發掘，主要是布拉姆斯的功勞。1870年代，布拉姆斯安排了三項奧地利國家獎助金給這位捷克的作曲家，甚至親自推薦德弗札克給他自己的出版商——柏林的辛洛克（Simrock）公司。1880年代中期，德弗札克的聲名已經傳遍整個歐洲；1884年，他應倫敦愛樂學會（Philharmonic Society of London）之邀訪問英國，指揮自己的作品演出。他的〈第六號交響曲〉那年春天在倫敦首演，大獲成功。於是愛樂學會便委託他創作一首新的交響曲，1884年12月，德弗札克開始創作〈第七號交響曲〉，並在隔年3月完成。

德弗札克在故鄉波西米亞地區發掘民間音樂主題。

德弗札克在1878年為鋼琴四手聯彈寫的第一組斯拉夫舞曲,讓他聲名大噪,也使出版商辛洛克公司大發利市。之後的許多年,想專心寫大部頭作品的德弗札克和想出版更多套斯拉夫舞曲的出版商,展開了一場拉鋸戰。1886年,德弗札克把兩組舞曲改編成管絃樂版,這也是今天這些活潑的音樂最為人熟悉的形式。

這部雄偉的作品以陰沉的D小調寫成,顯示德弗札克深受布拉姆斯憂傷的〈第三號交響曲〉(當時才剛出版)的影響。陰鬱的第一樂章,發展過程非常精練,曲思的表達也強而有力。特別感人的是第一主題的豐富內容,由中提琴與大提琴演奏,是一個戲劇化的、沉思的主題,其靈感顯然是來自德弗札克看著一列滿載著反哈布斯堡(Hapsburg)王朝示威者的火車進入布拉格。

接下來的音樂是德弗札克最偉大的慢板樂章之一,開頭是以細緻的絃樂撥奏為背景,讓木管奏出一段抒情的主題;接著小提琴和大提琴奏出一種陰暗的曲思,並以單簧管、巴松管及伸縮號靜謐的減七和絃回應(直接模仿自布拉姆斯〈第三號交響曲〉著名的樂段)。牧歌風的第二主題由獨奏的法國號引出,然後樂章進入熱烈的高潮。一段溫柔的尾聲更深刻地再現了樂章開頭的主題,由雙簧管主奏配合絃樂顫音的伴奏,同時長笛與小提琴則以第二主題呼應。

緊湊的詼諧曲樂章融合了圓舞曲與富里安舞曲(Furiant)而成的,後者是一種捷克舞曲,曲如其名,帶有「憤怒」(fury)的特質。終樂章突顯小調的調性與熾熱的、充滿顫音的樂曲組織,傳達出深刻的(甚至是自覺的)悲劇感;憑著他寫作旋律的才華,德弗札克讓兩個曲思結合成第一主題組:以大提琴、法國號和單簧管奏出一個狂亂的主題,另一個副屬主題則由絃樂表達,之前還有定音鼓的一聲巨響。第二主題組是A大調,具有斯拉夫舞曲風格。再現部引發了D小調和D大調的最後決戰,起初D小調看似會勝利,然而在最後十個小節中,D大調卻反敗為勝,但是勝利中並沒有超越的快感,也沒有靈魂的淨化,只有堅毅忍受沉重苦難的感覺。

第九號交響曲，E小調，Op. 95
新世界（From The New World）

　　1893年，德弗札克應瑟珀（Jeanette Thurber，一位紐約富商的太太）的邀請，抵達紐約，擔任新設立的國家音樂學院（National Conservatory of Music）的院長。接下來三年他都留在美國，一面想念著波希米亞的家鄉，一面忙碌著，寫下他最膾炙人口的樂曲：〈E小調交響曲〉「新世界」，是他第一部完全在美國寫成的作品，他宣稱「只要是有鼻子的人都能夠在這首交響曲中聞到美國的風味」。德弗札克刻意在此曲中使用粗獷的風格，以他所觀察到的印第安音樂、美國民間音樂及黑人靈歌，爲這首交響曲增添風味。其中文學印象也扮演重要角色，從草稿中可以明顯得知：第二樂章的背景是朗費羅（Longfellow）詩作〈海華沙之歌〉（The Song of Hiawatha）中，「饑荒」（The Famine）一章裡米尼哈哈（Minnehaha）的森林葬禮，而第三樂章據說是要描繪「印第安人跳舞的森林中的一場饗宴」。

　　然而此曲的波西米亞風味也十分濃厚，再仔細一聽，曲中的印第安人竟變成捷克的農夫和村民；可見此曲並不是一張從國外寄回故鄉的音樂明信片，而是對故鄉家園的眷戀回顧。就作曲技巧而言，這也正是德弗札克的目的：教導美國作曲家以歐洲最優異的創作方式，將美國本土的素材轉化成偉大的交響曲。雖然素材是原創的而沒有擷取美國本土音樂，此曲仍然獲得極大的成功，爲了使它聽起來有「美國味」，德弗札克不得不犧牲了一些捷克音樂特有的流暢性，爲了讓樂曲四平八穩地發展，他也必須犧牲一點精緻

在愛荷華州的史比維爾（Spillville），德弗札克找到了第二故鄉。那是一個捷克移民組成的農業社區，保存了祖國的文化和語言。1893年，德弗札克帶著妻子和六個孩子，在那裡渡過一個非常快樂和創作多產的夏天。

感。然而也正是曲思的直指人心與豐富的旋律性以及旺盛的精力，使此曲成為德弗札克最受歡迎的交響曲。曲中粗獷和開朗的作風、勇敢無畏的自信心，都是最典型的美國風格，而其動人心絃的抒情風味，就連德弗札克本人也難以掩飾。

推薦錄音

倫敦交響樂團／克爾提斯（István Kertész）
London Weekend Classics 433 091-2〔〈第七號、第八號交響曲〉〕、London Jubilee 417 724-2〔〈第九號交響曲〉，及〈狂歡節序曲〉（Carnival Overture）及〈詼諧綺想曲〉（Scherzo Capriccioso）〕

英年早逝的匈牙利指揮家克爾提斯，生前最偉大的錄音之一，便是從1963年至1966年率領倫敦交響樂團錄製的德弗札克交響曲全集，這套錄音至今仍是頂尖之作。克爾提斯完全掌握了這些樂曲的結構與風格，並呈現出許多精緻的細節。倫敦交響樂團的演奏洗練流暢、活力充沛；三十幾年前的錄音，效果依然十分迷人。

指揮家克爾提斯——浪漫樂派的傳人。

艾爾加〔Edward Elgar〕
謎主題變奏曲，Op. 36
（Enigma Variations）

艾爾加（1857-1934）〈謎變奏曲〉的創作緣由並不是受人之託，而是為了練習變奏曲的寫作；在創作過程中，艾爾加收穫豐碩，不只晉升為成

艾爾加熟練的管絃樂法，在這首變奏曲中處處可見：第十一首變奏曲〈G.R.S〉開頭部分最是精彩，曲中主角並不是辛克萊（George Robertson Sinclair）本人，而是他名叫丹恩（Dan）的牛頭犬。在前五個小節中，丹恩先是掉入懷伊（Wye）河（絃樂），游上岸來（低音大提琴及巴松管），爬到最高處（整個樂團），發出勝利的吠聲（法國號、低音絃樂及木管）。

熟的作曲家，名聲也隨之而來──雖然他向來不在意名聲。

G小調的憂鬱主題是此曲的基礎，也是標題中之「謎」。艾爾加原本不肯透露謎底，不過數年後他對朋友提到：這個主題「在（1898年）我作曲的時候，表達的是藝術家的孤獨感……對我而言，它現在仍然代表同樣的意義。」十四首變奏曲描寫的都是作曲家熟悉的人物（多半是他音樂界的朋友），以姓名縮寫、密碼，甚至是秘密符號代替，長久以來，這些朋友的名字一直是謎團，不過艾爾加後來終於在此曲的自動鋼琴伴奏譜的附註上，讓謎底完全揭曉。

這些變奏曲中有三首特別重要：第一首〈C.A.E〉描繪的是艾爾加的妻子愛麗斯（Alice），是主題的延伸。第九首〈獵人〉（Nimrod）是對諾維洛音樂出版公司（Novello and Co.）的紀格先生（August Jaeger）致敬，情感豐富，根據作曲家描述，此曲是「一次夏夜長談的紀錄，談的是貝多芬的慢板樂章。」最後一首〈E.D.U〉則是活潑有力的艾爾加自畫像，融合了〈C.A.E〉和〈獵人〉的旋律，以全然的勝利氣氛結束全曲。

〈謎變奏曲〉是音樂史上最優秀的獨立變奏曲之一，作曲技巧可與布拉姆斯的〈海頓主題變奏曲〉和理查·史特勞斯的〈唐吉訶德〉（Don Quixote）媲美，但表達的情感經驗卻更為豐富，因為在描繪他朋友最鮮明的特質──不論是憂鬱、溫柔、喧鬧或是害羞──的時候，艾爾加其實是在描繪他自己。

漢斯·李希特（布拉姆斯、德弗札克和華格納音樂的鼓吹者）於1899年6月19日在倫敦指揮〈謎變奏曲〉的首演。非常難得的是，這首曲子既是全新的作品，也為當時的歷史作了完美的見證。

艾爾加常在音樂中表達他對現代社會事物迅速變化的感覺,也可以從他對1924年「大英帝國展覽」中的評論看出來:「一萬七千個人敲著鐵槌、揚聲器、擴大器——四架在空中盤旋的飛機等等……全都是可怕的機械,沒有靈魂、沒有浪漫、沒有想像力……但是此時我在腳邊看見一叢真實的雛菊,眼淚不禁流下臉頰,而且我一點也不覺得不好意思……除了這叢雛菊之外,其他的事物都該詛咒!」

威風凜凜進行曲
(Pomp and Circumstance Marches)

曲名中的「circumstance」在莎士比亞原文中指的是「盛大的遊行」,而艾爾加這幾首精彩的進行曲中,確實有濃厚的遊行風味。前四首進行曲在1901年至1907年之間完成,第五首雖然很早就動筆,但要到1930年才完成。艾爾加創作這些進行曲並不是為了鼓吹愛國主義,更不是為了歌頌戰爭的偉大,而是要提醒人們英國的偉大,同時也是在變化快速的時代裡,表明對傳統的支持。

〈威風凜凜進行曲〉第一號是D大調,一開頭就熱鬧非凡,其旋律後來常在英國高中的畢業典禮中出現(大學的班級較大,通常是用華爾頓〔William Walton〕的〈加冕進行曲〉〔Crown Imperial〕或〈帝王權杖〉〔Orb and Sceptre〕——當然是模仿艾爾加而作);第二號是A小調,以絃樂為主,是整套曲子中最類似交響曲的一首,儘管是大開大闔,陽剛威猛,但進行曲的味道就淡了點;C小調陰暗的第三號,有人比作是一首詼諧曲;G大調的第四號,是除第一號之外最具行進感的一首,同時也最具狂想曲風味;C大調第五號是全套進行曲的總結,腳步輕快,帶有一種懷舊的情緒。

五首進行曲都滿懷情感,瀰漫著艾爾加常表現的那種高貴的懷舊之情;其實艾爾加並不是反現代的人(他是最早為自己作品錄音的作曲家之一),但他對於事物變化過於迅速,許多美好而人性化的舊事物不斷流逝,深感遺憾。

推薦錄音

倫敦交響樂團、倫敦愛樂／鮑爾特爵士(Sir Adrian Boult)
EMI CDM 64015〔〈謎變奏曲〉、〈威風凜凜進行曲〉〕

皇家愛樂管絃樂團／普烈文
Philip 416 813-2〔〈謎變奏曲〉、〈威風凜凜進行曲〉〕

皇家愛樂管絃樂團／曼紐因爵士(Sir Yehudi
Menuhin)
Virgin Classics VC 91175-2〔〈威風凜凜進行曲〉，及
〈安樂鄉序曲〉(Cockaigne Overture)、其他進行曲〕

　　鮑爾特與倫敦交響樂團的〈謎變奏曲〉錄音
完成於1970年代初期，當時指揮家和樂團均處於
藝術的巔峰時期，其詮釋混合了行雲流水與堂皇
華麗，成績斐然。平穩、流暢、雄偉、生氣蓬勃，
每一首變奏曲都爲整套作品添加光彩，是非常精
緻的詮釋。〈威風凜凜進行曲〉非常有英國風味，
就像作品本身一樣。變奏曲的錄音離麥克風很
近，轉錄非常成功，聲音稍微偏亮；而進行曲的
錄音則堪爲典範。
　　普烈文與皇家愛樂的演奏非常優美。他的〈謎
變奏曲〉似乎較鮑爾特陰暗、壓抑，力量逐漸累
積，樂團的聲音有如天鵝絨般豐厚。普烈文對進
行曲的詮釋雖較爲溫和，但卻也親切而溫暖；節
奏活潑，自得其樂，當然該嚴肅的地方仍然是嚴肅
的。1985年至1986年寬廣的數位錄音，音效極佳。
　　曼紐因在1989年錄製的進行曲讓聽者一窺艾
爾加的內心世界。由於他與艾爾加熟識，且終生
鑽研其作品，使這些進行曲精神奕奕，充滿情感。

皇家愛樂管絃樂團是畢勤在
1947年創立。

曼紐因的詮釋中有許多神來之筆,例如〈第一號
進行曲〉中的一段漸強,可以聽到打擊樂表情的
突然加強;在三重奏的地方,小提琴聲音被獨奏
的法國號蓋過;而且當三重奏最後再度出現時,
加入了輝煌的管風琴聲。曼紐因使這些作品聽起
來不只是快樂、振奮精神的進行曲,反而較接近
艾爾加的兩首交響曲,比其他詮釋者添加了更多的
複雜細節與隱微意涵,而且恰如其分,錄音甚佳。

法雅〔Manuel de Falla〕
三角帽(El Sombrero de Tres Picos)

　　法雅(1876-1946)遊走於二十世紀各個音樂思
潮中,身為一位色彩大師兼古典主義者,他的芭
蕾舞曲有精緻的感性和真實的異國風情。除此之
外,他的音樂也具有一種他人無法企及的嚴謹格
式。像巴爾托克一樣,法雅能夠將民族音樂的模
式和特色消化吸收,融入他個人精緻的音樂語言
中;因此他所呈現的曲思經常既是創新的,又是
從傳統衍生出來;而且由於祖國(西班牙)文化的
影響,他的音樂極富生命力。

　　法雅最重要的管絃樂作品〈三角帽〉本來是一
部類似芭蕾性質的啞劇音樂,以阿拉孔(Alarcón)小
說為基礎,為室內樂和聲樂家所寫的組曲,在受戴
亞基列夫(Sergei Diaghilev)——他的俄羅斯芭蕾舞
團(Ballets Russia)曾首演過史特拉汶斯基
(Stravinsky)的〈春之祭〉(The Rite of Spring)及拉威
爾的〈達夫尼與克羅埃〉(Daphnis and Chloé)——的
委託之後,法雅修改了啞劇的第一部分,並將器樂

畢卡索所畫的法雅,1920年。

法雅以及同時期的阿爾班尼士（Isaac Albéniz）、葛拉納多斯（Enrique Granados）讓西班牙音樂進入黃金時期。三個人都是音樂學家與作曲家裴德洛（Felipe Pedrell）的學生。裴德洛成功地將西班牙音樂家的注意力轉回西班牙，教導他們認識本國的音樂遺產。

部分擴大成一部生動的芭蕾音樂。全曲於1919年在倫敦首演，舞台設計由畢卡索負責。法雅的作曲技巧高超，曲風溫暖而抒情，特殊的節奏和器樂安排隨處可見。作品中有一些音樂的「內行玩笑」，包括取自貝多芬〈第五號交響曲〉的一段音樂。全曲熾熱、多變的情感，西班牙陽光下生命與愛情的強烈節奏，都是法雅才華洋溢的見證。結尾的霍塔（jota）舞曲傳達出伊比利半島節慶那種令人昏眩、色彩斑斕的狂喜氣氛，樂曲內部緊湊有力。

 ## 推薦錄音

蒙特婁交響樂團／杜特華
London 410 008-2〔及〈愛情魔術師〉（EL amor brujo）〕

倫敦交響樂團／舒瓦茲（Gerard Schwarz）
Delos DCD 3060〔及〈西班牙花園之夜〉（Nights in the Gardens of Spain）〕

蒙特婁交響樂團和杜特華在1981年為London錄製的二首法雅的芭蕾舞曲，值得珍藏。詮釋溫雅細緻，雖不是很熱情，但仍十分誘人，非常討好。蒙特婁聖優士塔雪（St. Eustache）教堂的錄音太過於平淡，使法雅的音樂色彩流失掉一些，但大體而言，仍在水準之上（London的錄音工程師後來在該教堂的錄音有了長足的進步）。比較美中不足的是芭蕾舞曲的各個場景並未分軌錄音。

舒瓦茲的錄音完成於1987年，音效驚人，而且倫敦交響樂團在兩首曲子都有高水準的演奏（羅森伯格〔Carl Rosenberger〕在〈西班牙花園之夜〉中擔任鋼琴獨奏），是堂皇、大膽、色彩繽紛

法朗克在創作〈D小調交響曲〉時，心中所想的必定是管風琴豐厚的聲音。他運用聖詠般的發聲法、緊密的和絃、不斷並置與混合長笛和簧管樂器，創造出當時頂尖的法國管風琴所能發出的燦爛聲音。

的詮釋。此外，舒瓦茲精湛的速度與美妙的細節，使〈三角帽〉更爲扣人心絃。

法朗克〔César Franck〕
D小調交響曲

法朗克(1822-1890)是十九世紀最具影響力的音樂家之一，也是一位思想家、教育家、受到許多學生崇拜的獨行俠，但是他那些被傳統綁手綁腳的同行都不了解他。雖然他極爲認同華格納與李斯特所引發的音樂未來主義，然而法朗克卻是紮根於巴哈的風琴音樂；他和布拉姆斯一樣，既保守又進步。他最偉大的作品，大多都寫於晚年，在重要的交響曲和絃樂四重奏領域中，他各只留下了一部作品。

1888年完成的〈D小調交響曲〉或許是白遼士之後最偉大的法國交響曲。當比才、聖桑、古諾(Gounod)、蕭頌和丹第(D'Indy)以及其他同時代作曲家的同類作品在音樂會曲目中載浮載沉時，法朗克這首交響曲卻一直廣受歡迎，證明他作曲技巧的嚴謹及音樂構思的力量。此曲會有這麼強烈的效果，並不只是因爲第一樂章的陰沉強烈與終樂章的慷慨激昂，最主要還是因爲它以如此短的篇幅表現出如此豐富的內容。類似布拉姆斯交響曲的作法，法朗克運用樂曲開頭的三音符基本動機，發展出巨大的架構，但即使如此，法朗克的音樂面貌卻不會與布拉姆斯雷同；此曲繁複的半音階和聲，帶著一種曖昧的渴望，其實比較接近華格納的風格。

法朗克這首交響曲不使用貝多芬的詼諧曲或

布拉姆斯的間奏曲，只有三個樂章，第二樂章是稍快板，比較接近貝多芬的〈第七號交響曲〉的稍快板樂章；加上終樂章，長度約等於激動的快板第一樂章。在情緒上，這兩個樂章也平衡了第一樂章熾熱的沉思與無法紓解的緊迫感。

此曲呈現了一種神學的思辯：第一樂章的凶險不祥，在喜悅的稍快板樂章中段得到超越，到了終樂章時，凶險和喜悅同歸於盡，超越和轉變也攜手並進。前兩個樂章的主題再度出現，層層堆疊，最後，樂曲開端沉思性的基本動機，化身為一系列神祕的上升轉調，在D大調的勝利光輝中爆發。

推薦錄音

芝加哥交響樂團／蒙都（Pierre Monteux）
RCA Gold Seal 6805-2〔及丹第〈法國山歌交響曲〉（Symphony on a French Mountain Air）、白遼士〈碧翠斯與班奈迪克序曲〉（Overture to Béatrice et Bénédict）〕

柏林廣播交響樂團／阿胥肯納吉
London 425 432-2〔及〈賽姬〉(Psyché)、〈Les Djinns〉〕

蒙都於1961錄製此曲時，已高齡85歲。樂曲的開端深思熟慮，好像在黑暗中摸索，合奏的某些部分有瑕疵，節拍也不太準確，可是一旦樂曲展開漫長的攀升過程，情形就完全不同了，快板來勢洶洶，接下來便是真正精彩的演奏。蒙都指揮的祕訣在於他使曲中隨處可見的顫音和頑固低音變得生動鮮活（否則這些顫音和頑固低音就會像壁紙一般乏味）。錄音效果良好，但是最大聲的

阿胥肯納吉順利地從鋼琴家變成指揮家。

部分有母帶磁化的問題。CD經過重新轉錄，臨場感與氣氛都不錯，搭配的曲目表現優異。

阿胥肯納吉對音色與音質的敏銳感受，讓法朗克的音樂更為多彩多姿。雖然他的詮釋有點過火，然而卻充分傳達了音樂背後的情感，而且不致於濫情；三個樂章的速度都比別的版本快，但不會有匆促感。柏林廣播交響樂團的演奏有一種迷人的透明質感，賦予法朗克的音樂輕淡的色彩。柏林耶穌教堂(Jesus Christus Kirche)1988年的錄音平衡而充實。搭配了交響詩〈賽姬〉更是物超所值。

蓋希文〔George Gershwin〕
藍色狂想曲／一個美國人在巴黎

蓋希文正在鋼琴上創作。

〈藍色狂想曲〉是蓋希文(1898-1937)第一部「嚴肅」的作品，不管用什麼方式演出，一直都是他最受歡迎的作品，原因與其說是深刻的表情與精湛的結構，不如說是燦爛豐美的旋律。換了其他作曲家，〈藍色狂想曲〉可能只是許多爵士樂節奏、旋律裝飾音、半即興器樂演出的大雜燴，然而蓋希文擁有非常準確的節奏感與二十世紀罕見的旋律創作能力，使〈藍色狂想曲〉成為爵士樂時代樂觀的抒情風及舞蹈活力的代表。「喧囂的二十年代」(The Roaring Twenties)有自己的靈魂，〈藍色狂想曲〉正是其代表。

此曲是在匆忙之中，為1924年2月12日的一場音樂會所寫成的，這場音樂會是由紐約伊歐利安表演廳(Aeolian Hall)的爵士樂團團長懷特曼(Paul Whiteman)所發起，取名為「現代音樂實驗」。懷特曼的編曲家——多才多藝的葛羅非(Ferde Grofé)

卡隆（Leslie Caron）和金凱利（Gene Kelly）在〈一個美國人在巴黎〉中的演出。

〈藍色狂想曲〉的成功，使蓋希文在1931年著手創作另一首鋼琴和管絃樂團的狂想曲。〈第二狂想曲〉和〈藍色狂想曲〉一樣活力充沛，強勁的節奏和亮麗的爵士樂風，和紐約人的口音一樣是道地的城市風情。如果蓋希文用的是他最早想到的標題：「曼哈頓狂想曲」，今日此曲應該會更廣為人知。

將此曲改編給爵士樂團演奏，由蓋希文本人擔任鋼琴獨奏（獨奏部分到首演前夕都還未完成），此曲的管絃樂版本也是由葛羅非改編。

　　蓋希文第二受歡迎的曲子〈一個美國人在巴黎〉是一首傑出的管絃樂炫技之作，全曲的旋律一洩千里、充滿創意。雖然曲子的開頭由四個計程車喇叭（蓋希文從巴黎帶回來的）引出豐富的色彩，但這首曲子的美國風味更甚於法國風味，其中運用了藍調音樂，甚至還插入一段查爾斯頓舞曲（Charleston）。此曲遠較〈藍色狂想曲〉成功之處在於：蓋希文不只流暢地串聯起樂曲的每個段落，而且以歌曲和舞曲的形式建構出相當有說服力的整體架構。

　　此曲於1928年12月13日在紐約首演，由蓋希文本人編曲，他後來又做了不少修改，但是現在演奏的版本往往省略了這些修改。

推薦錄音

哥倫比亞交響樂團，紐約愛樂／伯恩斯坦
CBS Masterworks MK 42264〔及葛羅非〈大峽谷組曲〉（Grand Canyon Suite）〕

克利夫蘭管絃樂團／馬捷爾（Lorin Maazel）
London 417 716-2〔及〈古巴序曲〉（Cuban Overture）、柯普蘭〈阿帕拉契之春〉組曲、〈凡人鼓號曲〉〕

　　伯恩斯坦這張錄音經得起時代的考驗，這是純美國風的音樂，由二十世紀中期的優秀音樂家演奏，空前絕後；伯恩斯坦抓住了〈藍色狂想曲〉的感覺，而且也充分表現曲中活潑、自然的精神。鋼琴獨奏中有一種朦朧、熱情的爵士風味大膽奔

放的活力;搖籃曲傳達出動人的溫柔;快速樂段則呈現出興奮的原動力。〈一個美國人在巴黎〉的詮釋激盪人心、生氣蓬勃,在親密與華麗之間達到完美的平衡。老紐約愛樂白熱化的演出穿透了每一小節。錄音有極佳的臨場感與震撼力,儘管極高頻部分有些破綻,依然是瑕不掩瑜。

馬捷爾與克利夫蘭管絃樂團在1974年合作的〈藍色狂想曲〉活潑輕快,充分展現「大樂隊」的華麗燦爛。當〈一個美國人在巴黎〉開始時,立即令聽者感覺彷彿置身於街頭。克利夫蘭音樂家的精湛演奏充滿樂趣樂趣。類比錄音十分優異,無論是就曲目或價格而論,這張唱片都值得推薦。

葛利格〔Edvard Grieg〕
皮爾金(Peer Gynt)

1907年,葛利格攝於家中。

1874年,挪威作曲家葛利格(1843-1907)受同胞易卜生(Henrik Ibsen)之託,為預定於1875年在奧斯陸(Oslo)首演的戲劇〈皮爾金〉創作配樂。整個作曲計畫越來越龐大,占去葛利格1874-75年的大部分時間,最後成果是長一個多小時的樂曲,而且對於該劇的成功,貢獻遠大於華麗的布景或故事情節。

在〈皮爾金〉的劇本中,有一種對斯堪地那維亞人(Scandinavian)個性的犬儒式評論;劇中主角結合了唐璜(Don Juan)的處處留情與唐吉訶德對老式英雄主義的可笑模仿,他的冒險事蹟則令人想起史詩《奧德賽》(The Odyssey)中的英雄和伏爾泰(Voltaire)筆下的贛第德(Candide)。在尋尋

挪威壯麗的峽灣，在葛利格的音樂中留下痕跡。

覓覓數年之後，皮爾金回到家鄉，發現蘇爾維琪（Solveig）——他的理想伴侶，仍在家門口等著他。

葛利格了解此劇核心的理想主義和諷刺精神，然而他只肯讓音樂爲每一個場景烘托出適當的氣氛，而不點出角色的性格缺失及行爲動機（這個工作留給易卜生）。雖然〈皮爾金〉的音樂可能比易卜生所期望的輕柔了一些，它卻頗有協助觀眾了解劇情的功勞，在比較戲劇化的場景如〈妖怪場景〉（Scene with the Boyg）、〈在山大王的大廳裡〉（In the Hall of the Mountain King），音樂都提供了豐富的人物形象，還有〈阿塞之死〉（Aase's Death）中動人的情感，以及〈清晨〉（Morning Mood）、〈夜景〉（Night Scene）中電影一般的情境。此外，舞曲的活潑以及田園風情都使葛利格的音樂更爲迷人。

推薦錄音

舊金山交響樂團／布隆斯泰特（Herbert Blomstedt）
London 425 448-2

高登堡交響樂團／賈維（Neeme Järvi）
DG 423 079-2〔2CDs，及爲Sigurd Jorsalfar所寫的配樂〕

布隆斯泰特與舊金山交響樂團的詮釋具有無與倫比的豐富內涵與戲劇熱情。他對此曲感受深刻，呈現出其情感的真正深度。整個演奏的速度控制良好，演奏精湛。London的錄音衝勁十足，細節豐富。

賈維的優點在於他對節奏與色彩的直覺掌握，以及樂團獨奏者的優異表現。這分詮釋略帶感傷的味道，特別是在〈妖怪場景〉中，十分恰當。錄音效果頂尖。

1867年，易卜生在義大利寫下〈皮爾金〉。三年之前，他因爲寫作失敗、窮困潦倒而離開挪威。〈皮爾金〉之所以能成功，主要原因可能是葛利格的配樂，而非易卜生的劇本。

韓德爾〔George Frideric Handel〕

　　讓我們附和貝多芬著名的提議：「向韓德爾行屈膝禮。」貝多芬崇敬的是韓德爾在聲樂上的豐功偉業，而他這方面的成就的確值得敬佩。不過儘管韓德爾的天性與訓練使他較傾向於戲劇音樂，事實上他在每一種重要的音樂體裁上都寫下了極具價值的作品。在十八世紀所有的作曲家中，只有莫札特像他一樣，在這麼多的領域中，完成這麼多偉大的作品。

　　韓德爾年輕時就吸收了巴洛克中期德國、法國及義大利音樂風格的要素。他曾在義大利住了三年，深入了解當地的音樂，等於是上了一門作曲學的大師課程；威尼斯樂派大師如卡爾德拉（Antonio Caldara）和里格倫濟（Giovanni Legrenzi）的音樂，讓他原本四平八穩但僵化的德國對位法面目一新，磨去了的稜角，使旋律越來越有魅力與流暢感。在羅馬時，韓德爾注意到他的義大利同儕以創作歌劇風格的清唱劇（cantata）和神劇（oratorio）來規避教廷對歌劇的禁令，並起而效尤。在他晚年面臨義大利歌劇在英國式微的危機時，他便重施故技，創作了一系列偉大的英語神劇。

　　1710年，韓德爾被任命為漢諾威選侯（Elector of Hanover）——即後來的英國國王喬治一世（King George Ⅰ）的樂長，上任後就立刻請假，到倫敦住了大半年，隔年夏天回到漢諾威，發覺那裡的生活比倫敦無聊

1685－1759

得多。1712年秋天，他再度請假獲准，但條件是必須「在合理的時間內」回到漢諾威。

　　一回到倫敦，天高皇帝遠，韓德爾很快就忘了在漢諾威的承諾，立刻開始創作當時正流行的義大利歌劇，也寫了幾部最優異的慶典音樂。一年多之後，安妮女王(Queen Anne)駕崩，王位由韓德爾在漢諾威的僱主喬治一世繼承。加冕典禮之後，韓德爾以為自己要倒大楣了，還好喬治一世寬宏大量，繼續重用韓德爾，薪水還加了一倍。

　　接下來的二十年，韓德爾創作了大量的歌劇，並且奠定了英國最偉大的作曲家的地位，不過老舊的歌劇風格逐漸失寵，輕快、幽默的作品越來越受歡迎，韓德爾莊嚴雄偉的風格終於乏人問津。幸好聽眾仍然喜愛優美的歌聲，因此韓德爾另起爐灶，開始創作神劇，從1730年代中期到完成〈喜爾朵拉〉(Theodora)的1750年之間，他大獲成功，其中最重要的作品就是1742年在都柏林首演的〈彌賽亞〉(Messiah)。

　　韓德爾是個享樂主義者，因此他的音樂也總是能給聽眾帶來樂趣。這位音樂史上專業訓練最完整的音樂家，有一種活潑的機智、犀利的才智、高尚的教養、堅定的人格，還兼具幽默感與判斷力。更重要的，他是當代最優秀、視野最寬廣、最能兼容並蓄的的藝術家。他作曲領域之廣——對各種音樂形式運用自如、爐火純青——至今仍無可匹敵。

喬治一世並不是唯一一位喜歡「餐桌音樂」(〈水上音樂是最輝煌的典範〉)的國王。法王路易十四(Louis XIV)用餐時喜歡聽拉蘭德(Michel-Richard de Lalande)的〈皇室用餐交響曲〉(Sinfonies pour les soupers du Roi)。泰雷曼則讓中產階級也能享受餐桌音樂,他的三部〈餐桌音樂〉(Musique de table)只需八個銀幣(reichsthaler)。感謝今日的錄音工業,每個人都可以像個國王一樣,一邊用餐,一邊聽音樂。

水上音樂(Water Music)

歷來盛傳韓德爾創作〈水上音樂〉是要與喬治一世重修舊好,不過這只是傳說而已;事實上,當時真的需要做好公關的不是韓德爾,而是喬治一世,因為英國人已開始認定他是個庸君(部分原因可能是他不會說英語);所以正如今日公眾人物的作法,國王決定採取行動,大顯君威,以壓制批評者。1717年夏天,國王要他的顧問奇爾曼塞格男爵(Baron Kielmansegge)在泰晤士河(Thames)上安排一場音樂饗宴,然後乘船夜遊,沿河而上到雀而喜(Chelsea)用餐;奇爾曼塞格順理成章地請宮廷作曲家韓德爾來為此盛會創作音樂。當天國王和他的親信乘坐著皇家遊艇,聆聽著另一艘遊艇上五十名樂師演奏的音樂,而其他成千上萬的船隻則擠在旁邊欣賞。

雖然此曲原稿已佚失,然而從調性及配器可以明顯得知〈水上音樂〉包含三首組曲:一首是有十個樂章的F大調大型組曲,除了雙簧管、巴松管和絃樂,還外加兩支法國號;第二首是五個樂章(包含著名的〈角笛曲〉〔Alla Hornpipe〕)的D大調組曲,用了小號、定音鼓、法國號、雙簧管、巴松管及絃樂;最後一首是七個樂章(其中幾個樂章通常會連續演奏)的G大調組曲,使用較柔和的配器:長笛、直笛、雙簧管、巴松管及絃樂。F大調和D大調組曲明顯是在船上露天演奏,但G大調組曲則可能是寫給在雀而喜用餐的國王聆賞。

〈水上音樂〉既是國王的娛樂又是他的廣告工具,有令人難忘的旋律,運用巴洛克組曲慣用的舞曲形式,如小步舞曲、布雷舞曲、嘉禾舞曲

和基格舞曲。爲了避免讓國王有聽膩的感覺，韓德爾完美地結合了精緻的曲風與歡樂的節慶氣氛，創作出豐富美妙的音樂。

皇家煙火（**Music for the Royal Fireworks**）

「奧地利皇位繼承之戰」（The War of the Austrian Succession）在1748年「伊克斯拉恰普條約」（Treaty of Aix-la-Chapelle）簽定後結束，雖然在戰爭中英國所獲不多，但爲了顯示自己是戰勝國，英王喬治二世下令在倫敦的綠公園（Green Park）裡建造一座巨大的勝利樓，模仿希臘神廟的外觀，除了展示諸神的雕像與國王本人的淺浮雕，還要在這座410呎長的巨構上施放壯麗的煙火。配合這種盛典的音樂必須是第一流的作品，因此國王就要聲名正如日中天的韓德爾進行創作。

國王不僅要求韓德爾盡量使用軍樂隊樂器，而且規定不可以使用絃樂器。這種要求幾乎讓韓德爾翻臉，但後來他還是完成任務：一首龐大的D大調法國式序曲，用九支小號、九支法國號、二十四支雙簧管、十二支巴松管、一支倍低音管、一支蛇形大號（serpent，後來刪掉）、三對定音鼓，以及各種邊鼓（side drums）；序曲之外還有四個樂章；曲譜的附註特別指示：絃樂器數目必須是雙簧管和巴松管的兩倍，顯然韓德爾和國王一樣，都知道握手言和與任人擺佈是兩回事。

1749年4月27日舉行的煙火施放，結果是一塌糊塗，幸好韓德爾華麗宏偉的音樂撐住了場面。不論用或不用絃樂（現在的演奏都會用），韓德爾

如果你喜歡韓德爾的〈皇家煙火〉，一定也會喜歡二十世紀初描繪煙火（但不是爲施放煙火而作）的兩部作品：史特拉汶斯基的〈煙火〉（Fireworks）Op. 4、德布西的〈鋼琴前奏曲〉（Prelude for piano）第二冊的〈煙火〉（Feux d'artifice）。

正式慶典舉行前六天，在一場公開的預演中，一萬二千多名民眾湧入沃克斯霍花園（Vauxhall Gardens，上圖）去聽韓德爾的音樂，使倫敦橋交通壅塞了三小時。

這首序曲都是當時最偉大的器樂作品之一，其中愉悅的鼓號曲以及木管與銅管的美妙呼應，使此曲格外燦爛。其餘的樂章——布雷舞曲、西西里舞曲（siciliana，標題是「和平」〔La Paix〕）、快板（標題是「歡樂」〔La Réjouissance〕）、小步舞曲——雖然規模較小，但卻貼切地傳達出「光榮的戰爭中的威風凜凜」，而且精緻的曲風與抒情性也暗示了承平時代較文雅的熱情。

推薦錄音

愛樂巴洛克管絃樂團／麥傑根（Nicholas McGegan）
Harmonia Mundi USA HMU 907010 〔〈水上音樂〉〕

聖馬丁學院／馬利納爵士
Argo 414 596-2 〔〈水上音樂〉、〈皇家煙火〉〕

　　麥傑根指揮古樂器演奏的〈水上音樂〉，錄製於1987-88年，內涵豐富，生動活潑，且錄音效果極佳，為古樂演奏做了優秀的示範；在詮釋上是第一流的，使舞曲活力充沛。樂團成員大部分是美國籍，在技巧上比不上居於主流地位的倫敦古樂團那麼精練，有些瑕疵（例如雙簧管稍嫌零亂），但法國號首席格利爾（Lowell Greer）的演奏卻是無懈可擊。

　　馬利納將聖馬丁學院慣有的音色組織淡化，引導出勁道十足、莊嚴堂皇的〈水上音樂〉與〈皇家煙火〉。演奏乾淨俐落，而舞曲的活潑氣氛也掌握得恰到好處。兩首曲子都是演奏全曲，十分理想。1971年的錄音相當開闊，平衡感良好，音色非常清晰。

重　　　要　　　作　　　曲　　　家

海　　　頓〔Joseph Haydn〕

　　1761年，29歲的奧地利作曲家海頓接受埃斯特哈基公爵(Prince Paul Anton Esterházy)的聘請。次年公爵去世，其弟尼古拉斯(Nikolaus)繼任，海頓也留下來，為尼古拉斯工作了近三十年，先是在艾森史塔特(Eisenstadt)，後來移往新建的宅邸「埃斯特哈札」(Esterháza，位於今日之匈牙利)。在這段期間，海頓奠定了古典樂派的風格，並使其燦然大備。1790年他離開埃斯特哈基家族之後，寫了一系列精彩絕倫的交響曲、絃樂四重奏及鋼琴奏鳴曲。藉著這些作品，他完成了從巴洛克音樂與洛可可(Rococo)音樂中發展出古典樂派風格的工作，並帶出了浪漫樂派的濫觴。

　　埃斯特哈札樂團的樂師暱稱海頓為「爸爸」，因為他就像父親一樣照顧他們。但後世卻因為這個暱稱而以為海頓是一位古板且略嫌老邁的作曲家，其實這種形相與作品多產且富創意的海頓本人完全不符。「爸爸」這一暱稱解釋為父性應該更為恰當，因為海頓確實是交響曲與絃樂四重奏之父。

　　海頓的交響曲對於音樂思潮的發展特別重要，1760年前後他開始創作時，交響曲有幾種不同類型。最流行的義大利式的交響曲，基本上是一首美輪美奐的歌劇序曲，樂章節奏快慢相間，並使用簡短的二段曲式。此外還有一種由四樂章組成，以小步舞曲為第二或第三樂章的交響

1732-1809

曲，開始在德奧作曲家之間流行起來，後來也成為海頓的典型創作形式。這類交響曲源於室內樂而非歌劇，第一樂章通常為奏鳴曲形式，也會運用大協奏曲中常見的樂器對話。海頓不斷地嘗試新的樂器編制及樂章安排；他在埃斯特哈札的生活與世隔絕，而且因為隨時會有演出，必須持續創作，這些條件無疑地幫助海頓發展出獨特的風格，至於任憑他支配的管絃樂團更有如一座實驗室，讓海頓自由地嘗試新觀念，並且使作曲技巧更臻完美。

　　海頓1760與1770年代的交響曲呈現了各家各派的形式與表現方式，然而其個人的典型風格也開始成形。在這些作品的原創性及精練技巧之下，經常蘊含著幽默感，表現為驚人的手法、出人意料的不同風格的同時呈現，還有精湛的和聲轉調。但最重要的卻是海頓發展主題素材的方式，他延續巴洛克音樂的模擬對位法，根據主題的輪廓而衍生出樂曲組織。後來的兩個世紀，古典音樂的主題發展正是依據此一原則。

　　1779年，海頓與尼古拉斯王子簽下合約，可以自由接受外界的委託創作，他利用此一機會，於1785年寫了一組六首（第八十二至八十七號）交響曲。在此之前，海頓已經奠定了四樂章的創作模式。這組各具面貌的〈巴黎交響曲〉（Paris Symphonies）是他最卓越的作品之一。之後的五首交響曲，以素材之多樣化及曲思發展之強而有力，為交響曲設定了新標竿。然而好戲還在好頭，尼古拉斯王子於1790年去世之後，海頓受委託為倫敦寫了一組六首交響曲，大獲成功，三年後又簽約寫了另外六首。海頓創作這十二首〈倫敦交響曲〉（London Symphonies，第九十三至一○四號）時，對音樂形式與語法的掌握已爐火純青，聲望更因此而屹立不搖。但是海頓的想像力卻無窮無盡；這些樂曲風格精緻、曲思豐富，一直高踞交響曲藝術的頂峰。

第八十八號交響曲，G大調
第九十二號交響曲，G大調
牛津(Oxford)

　　海頓的五首交響曲(第八十八至九十二號)寫於1787-1789年間，莫札特也是在這段期間寫下他最後四首也是最偉大的交響曲。整體來看，兩位作曲家的這九首交響曲，足以並列為古典交響曲的最高傑作；不過海頓在莫札特過世後，於倫敦完成的十二部作品，絕對也達到相同的水平。

　　這五首曲子介於較著名的〈倫敦交響曲〉與六首〈巴黎交響曲〉之間，因而常被謔稱為海頓的「海峽」交響曲。這一組傑出的作品是海頓在埃斯特哈札擔任宮廷作曲家時期的最高成就，其中兩首G大調交響曲更是扛鼎之作，擁有極為旺盛的活力及主題創意，是海頓成熟期風格的特色，並進一步展現了思想的深度與形式的優雅。

　　〈第八十八號交響曲〉是海頓最活潑愉悅的作品之一，此曲的感覺與其說是熱鬧或華麗，不如說是具強烈感染力的歡樂氣氛。海頓在曲中放任交響曲化的明朗輕快，成果斐然。海頓以他的慣有的作風，讓緩慢的序曲引導出勁道十足的快板第一樂章，是貝多芬〈第八號交響曲〉第一樂章的先聲；第二樂章是主題與變奏，每一段變奏曲都比前一曲更精巧豐富；第三樂章是典型的小步舞曲，輕巧機靈；終樂章有鄉村舞曲活潑的節奏特色，以輕快喜悅的音符結束整首曲子。

　　〈牛津交響曲〉其實是為巴黎而作，獻給委託海頓作〈巴黎交響曲〉的歐尼伯爵(Comte d'Ogny)。樂曲標題的緣由是1791年7月時，海頓

海頓服務於埃斯特哈基家族的合約上註明，他的穿著必須有如「一個王府裡正直誠實的管家」，並在樂師前以身作則。海頓必須和他們一同用餐，但應「避免飲宴時過於隨便，或和樂師過於親密，以免喪失應有的尊嚴」，亦即樂長的尊嚴。

尼古拉斯·埃斯特哈基公爵，
身爲海頓雇主長達三十年。

接受牛津大學頒贈的榮譽博士學位，並以此曲作
爲論文。樂曲中偶有學究氣，例如短小的賦格樂
段，雖然這些賦格樂段證明海頓的博士學位名符
其實，但他的內心卻始終如鄉下人一般質樸，特
別是在第一樂章結尾時鐘的動機，明顯可見。在
曲中他也流露了僕人的習性：整首交響曲中，他
經常走「後門」來達到和聲的目的。第一樂章精
緻與質樸風格的混合，在小步舞曲與急板的終樂
章中得到呼應；終樂章是一段完美的嬉戲曲，主
題極具動力，絃樂輕快的伴奏活潑奔放；美妙延
伸的慢板樂章主題，有歌劇詠嘆調的旋律弧線與
優雅表情，海頓讓木管奏出小夜曲般的旋律，更
是精緻到極點。

 推薦錄音

維也納愛樂／伯恩斯坦
DG 413 777-2

維也納愛樂／貝姆(Karl Böhm)
DG Resonance 429 523-2〔及〈第八十九號交響曲〉〕

皇家音樂大會堂管絃樂團／戴維斯爵士
Philips 410 390-2〔〈第九十二號交響曲〉，及〈第
九十一號交響曲〉〕

　　伯恩斯坦的〈牛津〉極爲傑出。〈第八十八
號交響曲〉的緩慢樂章的緊湊絃樂顫音，或許讓
某些聽眾的耳朵吃不消，但終樂章輕快活潑的處
理方式則恰到好處。在紐約的一場音樂會上，雖
然伯恩斯坦雙手交叉於胸前，維也納愛樂仍將終

樂章安可了一遍，這張唱片可以讓我們欣賞到這
種神奇的作用。

　　貝姆與同一樂團的合作顯得真誠而率直。這
位奧地利指揮選擇了十分莊嚴的速度，讓維也納
愛樂奏出豐厚的聲音，演奏精練純熟且溫文爾
雅。可惜錄音有一點模糊。不過能以最低價位購
得三首交響曲，夫復何求。

　　戴維斯最擅長的就是海頓，1983年錄製的〈牛
津交響曲〉自不例外。他和貝姆一樣偏好大型管
絃樂團，正符合海頓作曲時的預設。戴維斯讓荷
蘭樂團的演奏家(尤其是木管)奏出熱烈、自信、
生動活潑的音樂，錄音效果也極佳。

第九十三至一○四號交響曲
倫敦(**London**)

〈倫敦交響曲〉在漢諾威方
室(Hanover Square Room)中
首演。

　　海頓的最後十二首交響曲是受倫敦音樂會經
紀人沙羅門(Johann Peter Salomon)所託，作於
1791-1795年之間，後世稱之為〈倫敦交響曲〉或
〈沙羅門交響曲〉，並被公認為海頓在交響曲格
式上的巔峰之作。誠如美國音樂學家雷特納
(Leonard Ratner)所述，這十二首曲子代表了「技
巧、流暢性與想像力在長期進展後的最高成就」，
這種進展是從海頓之前創作的近百首交響曲的嘗
試(他很少失手)中得來的。

　　無論就比例規模或管絃樂法配置而言，這些
曲子都是海頓最偉大的交響曲，呈現了十八世紀
末交響曲思想的精華，涵蓋了古典樂派所有風格
與主題。他隨手拈來，各種舞曲，如布雷舞曲、

維也納人對土耳其音樂的愛好是戰爭的產物；當鄂圖曼（Ottoman）軍隊席捲多瑙河、圍攻維也納時，維也納的樂師曾登上城牆，模仿土耳其軍樂隊（the Janissary band）的音樂來嘲弄敵軍。敵軍雖然退去，土耳其音樂卻風靡一時，土耳其軍樂隊的樂器也加入管絃樂團之列。

基格舞曲、嘉禾舞曲、鄉村舞曲與蘭德勒舞曲，並以完美的技巧運用學術性的與輕快優雅的音樂語彙——從賦格曲的模擬、田園風的彌賽特風笛曲（musettes）、土耳其進行曲到狩獵音樂，無所不包。雖然曲思本身並非新創，但表達方式卻是前所未見的直接，輪廓也更加鮮明。處理和聲與樂句結構的自由彈性，以及曲中豐富的組織，也富於新意，可媲美莫札特最後幾首交響曲。最了不起的也許是：這些作品雖然各具特色，但仍明顯地是出自同一顆心靈。

當海頓在〈第一○四號交響曲〉的樂譜末尾寫下「Fine Laus Deo」（曲終，讚美主）時，已經63歲，就當時的標準已經是個老人了。關於交響曲，他該說的已說盡，也準備好要將薪傳重任交給唯一夠格的繼承人——貝多芬。儘管如此，海頓晚年在維也納又寫了兩齣神劇〈創世紀〉（The Creation）與〈四季〉（The Seasons），以及六首偉大的彌撒曲。

G大調第九十四號交響曲，〈驚愕〉（Surprise）

這首曲子是〈倫敦交響曲〉中的第二首，它的別號是所有交響曲中最有名的。我們可以想像：1792年3月23日，漢諾威方室，樂團正演奏著最溫柔的行板，海頓忽然丟出十六小節的音樂炸彈——定音鼓爆出一聲巨響，讓一大堆聽眾「驚愕」得彈離座位——的確是海頓最厲害的音樂玩笑之一。不過整首交響曲聽起來仍是心曠神怡。在緩慢的序奏之後，甚快板的第一樂章出現了帶著笑意的第一主題及第二主題群，幾乎是咯咯笑過幾個小節，終於忍俊不住，開懷大笑。近似圓舞曲的小步舞曲也同樣地精神抖擻，而終樂章（海頓最活力充沛

的音樂之一）則證明了：輕快愉悅的音樂也可以是大師之作。

G大調第一○○號交響曲，〈軍隊〉（Military）

　　此曲別號的由來是第二樂章中，海頓引用了華麗的土耳其進行曲。作品一開始便是海頓最具想像力的快板樂章之一，以驚人的創意呈現了兩個極具特色的主題——首先是一首木管的單純小曲，其次是絃樂優雅的布雷舞曲。稍快板第二樂章的開端有如浪漫曲，完全沒有暗示後面要出現的噪音，但很快地「土耳其樂器」——鈸、三角鐵與大鼓——大軍壓境，海頓以卓越的手法，將其織入樂曲結構中，運用自如，彷彿一般樂器來處理，甚至還外加一小節的號角聲。如果沒有小號和鼓，小步舞曲聽起來好像連村莊樂師也可以演奏；終樂章生猛有勁、雖偏離本調但十分悅耳，到了最後，土耳其音樂再度出現，將慶典推向高潮。

D大調第一○一號交響曲，〈時鐘〉（The Clock）

　　此曲別號的靈感來自第二樂章中，由巴松管與絃樂撥奏演奏，為迷人的主旋律伴奏的滴答聲，這只是海頓充滿靈感的管絃樂手法之一；在整首樂曲中，木管發揮了特殊的效果。雖然小步舞曲中農村的粗獷曲風幾乎掩蓋了樂曲的精緻面，但在彌賽特風格的三重奏裡，長笛輕快地凌駕於靈巧活潑的低音之上，流瀉出一股迷人的田園風情。第一樂章是似乎應該放在樂曲結尾的基格舞曲，但卻出現在樂曲開頭，充滿了活力與優雅細緻

滴答聲讓〈時鐘交響曲〉得名。

海頓的頭骨（下圖）大得異乎尋常，引起當時骨相學家極大的興趣，他們認為聰明才智與性格能從頭骨的形狀看出來。海頓死後，遺體被秘密掘出，並移走頭骨供研究之用，此事一直到1820年，海頓遺體從維也納邊葬至故鄉時才被發現。

的內涵。真正的終樂章是一首輪旋曲，始於一段一氣呵成的絃樂旋律，其中有許多經獨特手法處理的素材，包括了再現部之前，一段精彩的賦格風插曲。

降B大調第一○二號交響曲

這是海頓最偉大的器樂作品之一，曲中展現了頗不尋常的對稱結構、驚人的豐富旋律與和聲創意。首尾兩個樂章精力旺盛，速度格外活潑。全曲隨處可見舞曲的影子，但海頓卻故弄玄虛，以一段神秘陰暗的緩慢序奏，揭開序幕——同一手法在其他交響曲中也用過，但此曲效果最顯著。此曲以玩笑始，也以玩笑終：樂團裡幾乎每一個樂師逐一奏出主題，但卻只演奏到第三個音便嘎然而止，好像不知道下一個音是什麼似的。最後正如海頓的一貫作風，樂曲又走回正路：小提琴突破重圍，就連定音鼓手也得以勝利的姿態敲響三音符的裝飾音形。

降E大調第一○三號交響曲,〈擂鼓〉(Drumroll)

緩慢序奏的第一小節中柔和的定音鼓聲，是此曲得名之由，這段序奏預示了浪漫主義的神秘世界。這部作品的內涵與外表常不盡相符：行板樂章聽起來雖然非常抒情，卻一直蘊含著進行曲的風格；小步舞曲聽起來雖然像農村舞曲，法國號的呼喚卻增添了幾許高貴感，儘管之後長笛與雙簧管是以感傷的氣氛呼應；更多的法國號聲開啓了終樂章，令人聯想起狩獵，而絃樂以強勁的弱拍節奏引出活潑的主題。海頓處理此一精華題材時，顯露出年輕巨匠的活力，然而他的作曲技巧卻已為十九世

沙羅門的智慧

海頓退休之後，音樂會經紀
人沙羅門（上圖），請他為倫
敦一系列的音樂會創作六首
交響曲。1791年，海頓首度
造訪倫敦並大獲成功，使他
在兩年後又再度受邀創作另
外六首交響曲，帶回倫敦。
音樂史上幾部最優秀的作品
於焉誕生，同時也催生了海
頓充滿創意與力量的晚期風
格──對沙羅門的智慧的禮
讚。

紀中葉的音樂調色盤做好準備。

D大調第一○四號交響曲，〈倫敦〉（London）

　　海頓〈倫敦交響曲〉的最後一首是扛鼎之作，
由別號「倫敦」就可見出其領袖群倫的地位。重
量級的序奏帶有法國序曲的風格，瀰漫著悲傷，
絲毫感受不到D大調的氣魄，但是等樂曲一進入快
板，情勢突然轉變，海頓別出心裁地做出一段結
合抒情風格與進行曲活力的旋律；行板樂章是主
題與變奏，有強烈的幻想風，對主題的安排非常
富有創意，就算在海頓的作品中也難見其匹；小
步舞曲是一首略帶搖絃琴味道的明快鄉村舞曲，
巧妙的三重奏裡，木管與絃樂胡亂玩奏著一個溫
和的二音符動機，同時延伸出一段簡短的、類似
對位法的旋律；奏鳴曲形式的終樂章，開頭是一
段生氣勃勃的克羅埃西亞（Croatian）民謠旋律，伴
以彌賽特風的低音部，充滿歡樂的尾聲結合了民
謠與輔助的曲思，突顯出興奮的D大調樂風。

推薦錄音

皇家大會堂管絃樂團／戴維斯爵士
Philips Silver Line 432 286-2 [4CDS；第九十三、九十
四、九十六號交響曲（Philips 412 871-2）；第一○○、
一○四號交響曲（411 449-2）]

倫敦愛樂管絃樂團／蕭提爵士（Sir Georg Solti）
London 411 879-2〔第九十四、一○○號交響曲〕、417
330-2〔第九十五、一○四號交響曲〕、414 673-2〔第
一○二、一○三號交響曲〕

古樂學院／霍格伍德
Oiseau-Lyre 414 330-2〔第九十四、九十六號交響曲〕、411 833-2〔第一○○、一○四號交響曲〕

　　〈倫敦交響曲〉在不同的指揮家棒下會有不同的詮釋，要挑選最佳的錄音並不容易。最後，勝利的桂冠屬於戴維斯，他在1975-81年間與大會堂管絃樂團的合作，是近年來最好的錄音之一。他的詮釋很有個性，每個小節都充滿了智慧與熱情。十二首交響曲的演奏完美，錄音亦無懈可擊。高價位版是最佳選擇；若買中價位版，一片收錄三首交響曲（平均每片長75分鐘以上），可謂半買半送。

　　蕭提的詮釋骨架粗大，明顯偏向浪漫主義的曲風。倫敦愛樂的演奏或許會讓海頓覺得有點急躁突兀（尤其絃樂會是海頓所聽過最剛硬的聲音），也可能會因為蕭提與樂團發出的沉重堅定的音色而不知所措。雖然蕭提偶爾會過於嚴肅，但大體而言，這分詮釋仍然相當有活力。1983-87年的錄音，音效都在水準以上。

　　霍格伍德與古樂學院錄製的〈倫敦交響曲〉至今只有四首，但其優異的表現令人對其餘幾首的錄音迫不及待。這些古樂器演奏具有最高雅、最精心研究的內容，而且也相當華麗炫爛。霍格伍德這回用的樂團規模，要比演奏莫札特的交響曲用的更為龐大，絃樂部就用了八把第一小提琴、八把第二小提琴、四把中提琴、三把大提琴和兩把低音大提琴，奏出的響聲和木管一樣驚人。錄製於1983-84年，主要特色在於優美雋永的裝飾法、清晰明確的發聲，以及完美的速度。〈第一○四號交響曲〉的音效似乎不如其他三首，但仍然令人滿意。

霍格伍德為古樂演奏蓋上了正字標記。

格倫瓦德的祭壇畫「天使的音樂會」。

興德密特〔Paul Hindemith〕
畫家馬蒂斯交響曲（Symphony Mathis der Maler）

〈畫家馬蒂斯〉原本是一齣歌劇，靈感來自馬蒂斯‧格倫瓦德（Matthias Grünewald）在1512-1515年間繪於埃森漢（Isenheim）聖安東尼教堂（Church of St. Anthony）的祭壇畫。但是興德密特（1895-1963）自己寫的劇本不只是畫家的自傳，更進一步評論了畫家在當時社會動亂中所扮演的角色，這齣歌劇的背景設定爲宗教改革運動與1524-25年的農民戰爭（the Peasants' War），描述的是格倫瓦德在面對暴政的壓迫時，良心與行爲之間的掙扎。

劇中對興德密特自身處境的影射——1930年代中期納粹德國的藝術家——並未逃過當局的檢查，因此雖然指揮家福特萬格勒爲此劇及作曲家大力辯護，此劇原訂於1934-35年在柏林的首演，仍舊遭查禁。興德密特於是另謀策略，智取當局，他自歌劇擷取了三樂章的組曲，命名爲〈畫家馬蒂斯交響曲〉，由福特萬格勒與柏林愛樂於1934年首演。聽眾的反應極爲熱烈，但是官員卻虎視眈眈；就在整齣歌劇於1938年在蘇黎世首演後不久，興德密特被迫離開德國。

此曲各樂章都是依埃森漢的祭壇畫來命名：「天使的音樂會」（The Concert of Angels）、「埋葬」（The Entombment)與「聖安東尼的誘惑」（The Temptation of St. Anthony），終樂章中莊嚴、如聖詠般的激昂樂段代表聖安東尼和聖保羅（St. Paul）的哈利路亞二重唱。就算是沒有劇情內容，音樂本身仍極具說服力與緊迫的戲劇性。興德密特光輝的絃樂與燦爛的銅管，使此曲成爲近代最傑出的管絃樂炫技之作。

興德密特自1940年至1953年執教於耶魯大學，是極爲傑出的教育家。他的考試偶爾會以演奏的方式進行，使音樂系學生深感恐懼。他考視奏時，學生必須在鋼琴上演奏低音部與中音部，並同時唱出高音部。

 推薦錄音

舊金山交響樂團／布隆斯泰特
London 421 523-2〔及〈韋伯主題交響變形曲〉
（Symphonic Metamorphosis on Themes of Carl Maria
von Weber）、〈輓歌〉（Trauermusik）〕

　　這張唱片是布隆斯泰特與舊金山交響樂團第一
次合作的錄音（1987年），強而有力、感受深刻，聽起
來令人激動。布隆斯泰特處理困難的終樂章特別成
功，因爲他雖然讓每一首插曲自成一格，但全曲架構
卻更爲完整。舊金山樂團的木管與銅管在此曲與〈韋
伯主題交響變形曲〉都有美妙的演出。錄音效果堪
爲典範，空間感與樂曲內在的衝擊令人印象深刻。

霍斯特〔Gustav Holst〕
行星組曲（**The Planets**），Op. 32

　　這是英國作曲家霍斯特（1874-1934）爲大多數
愛樂者所熟知的唯一作品，有一點像普羅高菲夫
的〈彼得與狼〉。真正的霍斯特，比起我們初次
聽到這部獨一無二的管絃樂炫技作品時心中想像的
作曲家更「嚴肅」一點。不過即使如此，我們還是
能從此曲感受到深刻音樂家的特性，例如，幾乎樂
譜的每一頁都展現了他在旋律方面優異的天賦、瀰
漫全曲的神秘氣息，這些特點在曲中達到完美的均
衡，使這部原本容易理解的作品，結構更加堅實。
　　霍斯特描述行星時，並非針對其天文學的性質，
而是針對長久以來與它們相關的占星術觀點，以及它

霍斯特在1914年開始創作
〈行星組曲〉時，存在第九
個行星的理論已經成立，但
天文學家尚未確實發現冥王
星。因此組曲中只有七篇樂
章而不是八篇──唯一已知
行星而未入曲的就是地球。

們名稱的神話由來。第一首是描述「火星，戰爭的使
者」（Mars, the Bringer of War），接下來是「金星，
和平的使者」（Venus, the Bringer of Peace）、「水星，
帶翼的使者」（Mercury, the Winged Messenger）、「木
星，歡樂的使者」（Jupiter, the Bringer of Jollity）、「土
星，老年的使者」（Saturn, the Bringer of Old Age）、「天
王星，魔術師」（Uranus, the Magician）、「海王星，神
秘主義者」（Neptune, the Mystic）。

　　霍斯特的友人巴克斯（Clifford Bax）建議他嘗
試寫作有關行星的音樂，而行星的意象使霍斯特
譜成一部與他以前作品大異其趣的樂曲。1918年
首演時，聽眾認為〈火星〉一曲描寫的是當時正
在激戰中的第一次世界大戰──事實上霍斯特是
遠在1914年8月戰爭爆發前就完成了這個樂章；
〈海王星〉結尾的幕後女聲合唱，最令聽眾印象
深刻，然而霍斯特自己卻認為〈土星〉是寫得最
好的樂章，判斷正確。

　　最能令今日聽眾動容的卻是〈木星〉，而且整
套組曲已經成為現代音樂的經典之作，只差還沒被
改編為通俗流行音樂。有趣的是，現今的外太空音
樂大師約翰‧威廉斯（John Williams）曾在他的電影配
樂中借用了〈行星組曲〉，最有名的「星際大戰」
（Star Wars）中描述邪惡帝國軍隊的音樂，就是在呼應
「火星，戰爭的使者」開端陰森邪惡的戰爭節奏。

 推薦錄音

蒙特婁交響樂團／杜特華
London 417 553-2

倫敦愛樂管絃樂團／鮑爾特爵士
EMI Studio Plus CDM 64748〔及艾爾加：〈謎變奏曲〉〕

雖然樂曲中盡是恣意揮霍的音效，詮釋〈行星組曲〉卻仍需要高超的才藝，杜特華直搗核心，並引導他的加拿大樂團做出一次震撼性的演出。每一種作曲手法、每一個細節，都確實地呈現出來，栩栩如生，令人屏息。1986的年錄音，音效一流。

1918年首演〈行星組曲〉的指揮鮑爾特，讓整首樂曲在他的指揮棒下熠熠生輝，贏得了霍斯特衷心的感激。六十年後，鮑爾特最後一次灌錄此曲，當時他雖已九十高齡，但仍然能夠作出閃亮耀眼的音樂。鮑爾特對每一篇樂章都瞭若指掌，詮釋出樂曲中他人未能發現的表情細節。倫敦愛樂以絕佳技巧，遵循可敬的大師一路奏來。錄音的音效非常飽滿。

艾弗士〔Charles Ives〕
新英格蘭三景（Three Places in New England）

艾弗士(1874-1954)的父親是康乃狄克州洋基樂隊指揮，他從小在丹白利(Danbury)長大，浸淫在十九世紀末新英格蘭富饒的音樂環境中，他四周盡是各類型音樂的刺激，從歐洲古典音樂到清教徒讚美詩和流行歌曲，還有大量地方樂隊的音樂。受到他父親對於嚴肅音樂離經叛道的觀點影響，而且他自己也在深思熟慮後放棄耶魯大學的主流音樂教育，這些因素在艾弗士身上產生了一種打破成規的音樂混合體，一種全然不同於任何音樂家的音樂語言。

雖然艾弗士在音樂上是無政府主義者，他卻從未偏離自己美國經驗的根源，幾乎每一部作品的意象都有如音樂動畫，栩栩如生。艾弗士這些講述家園的「動畫」要在許多年後，才被能夠了

艾弗士夫婦以及他們位於康乃狄克州鄉下的家園。

解的聽眾所接受——聽艾弗士的音樂猶如打一場硬
仗——不過，就其自由的思想與坦率的個人主義而
論，再沒有其他音樂比他的作品更「美國」了。

　　〈第一管絃樂組曲〉（較知名的標題是〈新英格
蘭三景〉）是艾弗士式混合音樂的最佳代表。作於
1908-1914年間，艾弗士很少出席自己作品的音樂
會，1931年的首演是其中之一。第一樂章〈波士頓
公園裡的聖高登斯（蕭團長與他的有色人種軍團）〉
(The Saint-Gaudens in Boston Common〔Col. Shaw and
his Colored Regiment〕)，指的是愛爾蘭出生的美國雕
刻家聖高登斯（Augustus Saint-Gaudens）創作於1897
年的蕭氏紀念碑（Shaw Memorial）。在模模糊糊的開
端中，佛斯特（Stephen Foster）〈老黑爵〉（Old Black
Joe)的旋律逐漸變得清晰，並似有若無地重疊著南北
戰爭進行曲旋律的片段。樂曲氣氛隨著一聲強音的
爆發而破滅，最後以騷動不安的沉思作結。

　　〈康乃狄克州瑞定的帕特南營地〉（Putnam's
Camp, Redding, Connecticut)指的是獨立戰爭時美
軍將領帕特南（Israel Putnam）的營地。我們可以在
這片繁音拍子（ragtime）與戰爭幻想曲的狂野混合
中，聽見幾段熟悉的愛國歌曲。

　　終樂章〈史塔克橋市的豪沙托尼克〉（The
Housatonic at Stockbridge）是以強森（Robert
Underwood Johnson)的一首詩來命名。艾弗士後來
透露，這篇樂章是追懷「我和妻子新婚後，一個夏
天的星期日早上，我們在（麻塞諸塞州）史塔克橋市
附近散步的情形。我們走在草地上……聽見河對岸
教堂遠遠傳來的歌聲，河面上的晨霧還沒有完全
消散；當時的色彩、流水、河岸和榆樹都讓人一
生難忘」。此曲是艾弗士最傑出的作品。加上弱
音器的絃樂令人想起了河水與晨霧，而英國管與

艾弗士多才多藝，他是右投
手，曾加入霍普金斯文法學
校的棒球隊，並於1894年擊
敗耶魯大學的新鮮人代表
隊。進入耶魯之後，他對棒
球的興趣不曾稍減，甚至比
對學業的興趣更濃厚。大學
畢業後他踏入商界，經營保
險業相當成功，累積了不少
財富。

法國號則奏出聖歌的旋律。這幅印象派的拼貼之
作,進入一段混雜的高潮之後,景致便隨之隱入
記憶深處了。

推薦錄音

新英格蘭管絃樂團／辛克萊(James Sinclair)
Koch Classics 3-7025-2〔及〈鄉村樂隊進行曲〉
(Country Band March)、其他作品〕

波士頓交響樂團／湯瑪斯(Michael Tilson Thomas)
DG 423 243-2〔及〈第四號交響曲〉、〈黑暗中的中
央公園〉(Central Park in the Dark)〕

　　辛克萊於1990年錄製的〈新英格蘭三景〉,
率先使用經艾弗士協會審定的樂譜,並以艾弗士
在1929年設想的小型管絃樂團樂器編制來呈現。
演奏與音效都無懈可擊,搭配許多首次錄音的小
曲,十分值得聽者一探究竟。
　　湯瑪斯是艾弗士最佳詮釋者之一,深受伯恩
斯坦影響,也和他一樣專注投入。他在1970年灌
錄的〈新英格蘭三景〉,熱情、踏實、敏銳深刻,
波士頓交響樂團的演奏極為優雅精練。錄音結果
熱情激昂,平衡感極佳,片中其餘樂曲由小澤征
爾(Seiji Ozawa)指揮。

楊納傑克〔Leoš Janáček〕
小交響曲(Sinfonietta)

　　楊納傑克(1854-1928)曾寫出二十世紀最美妙
迷人的幾部歌劇,也是本世紀最具原創性的音樂

楊納傑克創作〈小交響曲〉
時的伯諾城。

如果你喜歡楊納傑克的〈小交響曲〉，應該也會喜歡他的交響狂想曲〈塔拉斯‧布巴〉，此曲根據果戈里(Gogol)的小說，描述一位哥薩克人首領為反抗波蘭人而犧牲。楊納傑克視俄羅斯人為全體斯拉夫民族的希望與救星，塔拉斯‧布巴英雄形象正代表他追求的民族主義理想。

思想家，而且他是歷來大器晚成的音樂家中最偉大的一位，他一直到世紀交替、近50歲時個人風格才完全成熟。楊納傑克一生都對家鄉摩拉維亞(Moravia)的民謠音樂抱持著極大的興趣，並曾在伯諾的奧古斯丁修道院唱詩班中接受訓練，這都使他非正統的音樂語言帶有兼容並蓄的特色，而且容易接受新的音樂風潮。不過，他大部分作品的風格仍是獨一無二，他依循自己對節奏、和聲與音色的直覺，配合簡潔的旋律與活力充沛的管絃樂法，使樂曲清新動人。

1926年楊納傑克寫作〈小交響曲〉時已72歲。當時他正瘋狂迷戀著史托絲洛娃(Kamila Stösslová，比他年輕38歲，且已婚)，受到這份柏拉圖式熱情的驅策，他進入了創作的晚年高峰期。此曲是楊納傑克最龐大的純管絃樂作品，其實並不符合「小交響曲」的名稱，倒比較像一首組曲。五個樂章讓不同的樂器組合盡情發揮，曲中大部分的管絃樂法都強烈大膽、多彩多姿，雖然木管與銅管大幅擴充，樂曲仍顯得相當精練。

楊納傑克不時會寫文章發表在 *Lidové noviny* 報上，該報編輯希望他為1926年的索科爾體育節 (Sokol gymnastic festival，當時新成立的捷克斯拉夫共和國的國家慶典)寫幾首鼓號曲。身為熱烈的愛國主義者，楊納傑克利用這機會寫了〈小交響曲〉，表達他對國家前途的樂觀與驕傲，並將此曲獻給「捷克斯拉夫的三軍部隊」，同時也是向伯諾(Brno)——這座城市被德軍佔領，到1918年捷克共和國成立才獲得解放——致敬的獻禮，第一樂章後的每一個樂章都在描繪這座摩拉維亞首府的歷史地標或景觀。

第一樂章原本命名為「鼓號曲」(楊納傑克後

來取消了標題），由銅管與定音鼓主奏，九支小號奏出鼓號曲的主題；第二樂章〈城堡〉（The Castle，指的是俯瞰伯諾的史畢爾柏克〔Špilberk〕城堡）充滿節拍變換與強音易位的紛擾雜沓，顯現如萬花筒般的曲思與情緒；哀愁的第三樂章〈皇后的修道院〉（The Queen's Monastery）漸漸升高為熱情的最急板高潮，然後激情才平息下來。

第四樂章〈街道〉（The Street）活潑生動，有如一首詼諧曲，強勁的鐘聲在活躍的步伐重新開始之前，帶來片刻的沉思默想。終樂章〈市政大廳〉（City Hall）在神秘的氣氛展開，而後力量逐漸加強，在結尾處，樂曲開端的鼓號曲音樂再度出現，這次以整個管絃樂團來伴奏，並讓木管與絃樂奏出強烈的顫音。

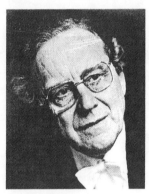

馬克拉斯曾在布拉格深入研究捷克音樂。

推薦錄音

維也納愛樂／馬克拉斯爵士（Sir Charles Mackerras）London Jubilee 430 727-2〔及〈塔拉斯・布巴〉、蕭士塔高維契〈黃金時代組曲〉（Age of Gold Suite）〕

馬克拉斯傳達出此曲非凡的色彩與精神，無人能及。1980年的錄音有維也納愛樂靈感激盪的演奏，勁道十足。這是London最早期也最優秀的數位錄音之一。

李斯特〔Franz Liszt〕

前奏曲（Les Préludes）

李斯特（1811-1886）在世人記憶中可能是歷史

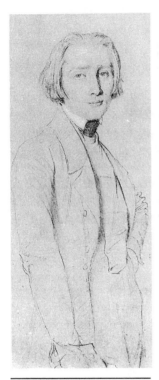

1848年李斯特在威瑪和莎恩薇根絲坦公主(Carolyne von Sayn-Wittgenstein)同居，其後的十多年是他最多產的一段歲月，其中有許多作品——包括〈前奏曲〉的序——是由公主負責文字部分。

上最偉大的鋼琴巨匠。這位匈牙利音樂家的演奏技巧、舞台表現與舞台作風已成爲傳奇，但卻在年紀輕輕的35歲就告別了音樂廳，之後四十年歲月中，他只在私人場合或慈善活動中演奏，其餘時間則致力於作曲、教學、栽培更多的作曲家——華格納就是其中之一，但李斯特本人的作曲才華卻常常被人忽略。

李斯特著重和聲、動機處理、龐大結構的創作思維，是新潮而先進的，深刻影響了十九世紀；他還擁有卓越的詩人想像力，這些因素結合起來，激發他開拓出新的音樂領域——交響詩(symphonic poem)：以文學或視覺意象做爲管絃樂構思的起點，在樂曲中表達出各種情境。和標題音樂中的交響曲來比較，李斯特的交響詩音樂結構較鬆散；他盡量避免落入單純景物描寫的陷阱，而注重讓音樂喚起某種心理狀態。

〈前奏曲〉是李斯特十三首交響詩中效果最好、最受歡迎的一首，原本是根據1848年詩人奧湍(Joseph Autran)的作品——《四大元素》(*Les quatre élémens*)所寫的合唱音樂的序奏。1850年代初期，李斯特決定將此曲改寫爲一首獨立的作品，並找尋適合的標題做爲音樂的背景，後來在拉馬丁(Alphonse de Lamartine)的《冥想詩集》(*Méditations poétiques*)中挑了一首詩。拉馬丁是法國第一位浪漫主義詩人，1848年革命後，曾短暫擔任政府總理。

這首曲子分爲四大樂段，呼應奧湍詩作中的四大元素，而且與拉馬丁詩作的分節也有異曲同工之妙。第一個樂段表現拉馬丁的詩中「春天與愛的心情」；第二個樂段是「風雨的人生」；中

間有一段很長的「和平的牧歌」，接下來就是軍隊慶祝「奮勇殺敵和勝利」的樂段。兩個反覆出現的旋律主導了整首樂曲，以不同的姿態出現在許多地方，每一次出現都有不同的表情特色，李斯特稱這種手法為主題的轉換。

〈前奏曲〉在二十世紀有巨大的影響力，許多片段變成了好萊塢式的通俗音樂，出現在連續劇及卡通的配樂中。李斯特的管絃樂法與操控主題的手法一樣創新，樂曲結束時那種盪氣迴腸、勝利在望的氣氛，是浪漫樂派中最得意非凡的一個樂章。

推薦錄音

柏林愛樂／卡拉揚
DG Galleria 427 222-2〔及西貝流士的〈芬蘭頌〉(Finlandia)、柴可夫斯基的〈義大利綺想曲〉(Capriccio italien)、〈1812序曲〉(1812 Overture)〕

費城管絃樂團／慕提(Riccardo Muti)
EMI Studio CDD 63899〔及布拉姆斯〈第一號鋼琴協奏曲〉〕

卡拉揚1967年的〈前奏曲〉充滿了激昂的熱情、精心營造的浪漫主義、交響曲的大開大闔。柏林愛樂在整首曲子中都保持高亢的激情，而且錄音極佳。〈芬蘭頌〉和〈義大利綺想曲〉的表現同樣卓越(但是後者的錄音過於尖銳)。〈1812序曲〉則不值得推薦，因為Don Cossack合唱團的部分不甚理想，然而一張唱片中有四分之三的曲目表現出色，已經是難能可貴了。

「我們的生活除了那首未知之歌──死亡敲響它第一聲莊嚴的音符──的一連串前奏曲之外，還有什麼？每一個美好生命的誕生都是以愛為開端……但是只要號角的警告聲響起，不管是什麼樣的戰爭在召喚他，他都會立刻奔赴最危險的崗位，因為在奮戰的過程中，他將完全實現自我，完全掌握自己的力量。」
──李斯特〈前奏曲〉序言。

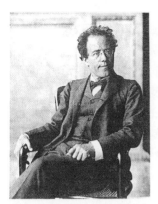

馬勒攝於1907年，那是他在
維也納宮廷歌劇院（Vienna
Court Opera）擔任音樂總監的
最後一年。

慕提1980年代初期的版本，表現得比卡拉揚
含蓄、詩意，但在樂曲有需要時也能夠大膽放肆。
費城管絃樂團的演奏洗練抒情，高潮樂段時的銅
管部分特別令人印象深刻。

馬勒〔Gustav Mahler〕
第二號交響曲，C小調
復活（Resurrection）

馬勒（1860-1911）完成此曲不久後曾說：「所
謂交響曲，就是運用所有的音樂技巧來創造一個
世界」。〈復活交響曲〉就是一部籠罩一切的作
品，它是這位奧地利作曲家第一首綜合運用聲
樂、歌詞和管絃樂的交響曲，使他堅定地繼續開
創宏偉壯麗、高度個人主義、真誠告白的交響曲
風格，在音樂史上留下貢獻。此曲也讓馬勒成名，
1895年12月13日在柏林的首演（經由理查·史特勞
斯的協助）標示著馬勒正式成為一位作曲家。

此曲完成於1888-1894年，馬勒擔任漢堡歌劇
院首席指揮期間。全曲五個樂章：前三個樂章都
是純器樂曲，後兩個樂章加入聲樂。第一樂章令
情感激盪，涵蓋了各式各樣的情感，前奏是以C小
調戲劇性的送葬進行曲，隨後轉為C大調撫慰人心
且抒情的第二主題；接著是一段漫長的發展部，
充滿神秘的樂段與駭人的高潮。馬勒以最強烈的
手法處理再現部，讓樂曲開端的送葬進行曲到幾
近歇斯底里的強度。

在這麼不尋常的第一樂章之後，馬勒認為樂
曲至少要休息五分鐘，好讓第二樂章柔和的小步

在「聖安東尼向魚說教」的故事中，馬勒發現一種有趣、近乎黑色幽默的意味，因為這些魚在聽過說教後依然如已往一樣頑皮。如果想聽對這段福音經文比較虔誠的詮釋，可欣賞李斯特兩首鋼琴〈傳說曲〉（Légendes）的第一首：「阿西西的聖方濟向鳥說教」（St. François d'Assise: la prédication aux oiseaux）。

舞曲從容出場。馬勒描述這行板樂章是要喚起「一分記憶、一道陽光、萬里晴空無雲……」。第三樂章，馬勒以〈兒童魔號〉（Des Knaben Wunderhorn）中的歌曲〈帕度亞的聖安東尼向魚說教〉（Des Antonius von Padua Fischpredigt)的旋律爲基礎，寫出類似詼諧曲的音樂。馬勒的原意是希望音樂聽起來有狂想、噩夢般的風味，令人聯想起另一位聖安東尼在沙漠中受到誘惑的故事。音樂中所傳達的與其說是明顯的焦慮，不如說是一種黑色幽默；至於焦慮，馬勒最後會有更強烈的表現。

第四樂章是女低音獨唱，伴以精簡的樂團，歌曲是取自〈兒童魔號〉中的〈原始之光〉（Urlicht），其音樂確實有如瀰漫著一片柔和的光芒，馬勒特別註明：這首歌應該唱得像一個小孩想像自己身處天堂。

然而天堂也會有暴風雨，這場暴風雨就是終樂章的工作，營造出十九世紀最優秀的超越性音樂。在一個戲劇化的開端之後，緊接著是一連串充滿想像力的插曲——進行曲、鼓號曲、以及暗示最後審判前夕怪異徵兆的聖樂行進曲——馬勒說這些音樂是「偉大的呼喚」已經響起。法國號與小號在舞台的兩端吹奏著鼓號曲，長笛與直笛在中間相互呼應，有如小鳥的鳴聲，表示大自然漸趨寂靜。在寂靜中，無伴奏的合唱出現，溫柔地命令著「起來吧！」（Aufersteh'n），女高音及女低音也加入合唱曲，在克洛普斯塔克（Klopstock）的頌詩「復活」中，漸漸營造出莊嚴堂皇的感覺，直到頌詩的最後一節以降E大調「用最雄渾的力量」唱出，而加入管風琴、大鐘及十支法國號的樂團也以最強音奏出尾聲。

推薦錄音

哥倫比亞交響樂團／華爾特
CBS Masterworks M2K42032〔2CDs〕

聖路易交響樂團／史拉特金
Telarc CD 80081／82〔2CDs〕

紐約愛樂／伯恩斯坦
DG 423 395-2〔2CDs〕

　　就精神和洞察力的豐富寬廣來說，華爾特與哥倫比亞交響樂團的合作，至今仍無與倫比。他的詮釋寬廣而有深度，終樂章完全投入，令人振奮。轉錄過的CD仍聽得到母帶的嘶聲，在最大聲的片段聲音也有些緊縮，但以1950年代晚期的錄音而論，已經是水準之作。

　　史拉特金1982年的錄音是Telarc早期優異的數位錄音之一，音樂性與錄音技術都可圈可點。聖路易交響樂團強而有力、訓練有素的演出，以及指揮家清晰、明智的詮釋都值得讚許。另外，著名的女高音芭托(Kathleen Battle)及女低音佛瑞絲特(Maureen Forrester)也表現得極為成功。佛瑞絲特也是華爾特版中的女低音，25年之後，她再度錄音，歌聲依舊美麗。

　　伯恩斯坦以啟示錄的想像力來詮釋，將此曲推向極限，超越巔峰。這也許不是每個人都會喜歡的詮釋，但卻是一種特殊的體驗，樂團演奏者的全心投入也無庸置疑。1987年在艾佛瑞·費雪廳(Avery Fisher Hall)的現場錄音好得出奇，生動、厚實、細節豐富。

女高音芭托在馬勒的〈復活〉
中翱翔。

第五號交響曲，升C小調

1902年馬勒完成〈第五號交響曲〉，同年娶了愛瑪‧辛德勒（Alma Schindler）爲妻。婚姻對他而言是人生的轉捩點，而這首交響曲則使他正式晉昇爲成熟的作曲家。在旋律的內涵與情緒上，〈第五號交響曲〉和馬勒早期的以歌曲爲本的交響曲有明確的關聯，但又有長足的進展：結構的觀念更爲有機，更倚重樂章之間的主題關聯。有時其旋律素材的發展非常明顯，甚至有點諷刺——在嚴謹的架構中展現出「古典」的風格。雖然在情感的軌道上——從前兩個樂章葬禮般的沉重和狂風暴雨，透過詼諧曲轉成如夢似幻的偏離本調，到最後興奮的樂觀終樂章——全都是強烈主觀而且浪漫的。

交響曲以莊嚴的C大調送葬進行曲揭開面紗，有時悲傷，有時歇斯底里；接著是A小調的快板，利用強烈的木管和銅管以突顯極爲狂野、駭人的曲風，馬勒特別將這場暴風雨的高潮題爲「高點」（High Point）：光芒四射的聖詠，完全由銅管奏出，最後又化爲陰暗的樂章開端旋律。第三樂章是重頭戲，一首819小節的詼諧曲，開拓出一個寬廣而瘋狂躁動的世界，然而在華麗及圓舞曲式的旋律中，有一種沉思和緊張的氣氛，很清楚的由法國號和木管的四段獨奏表現出來。

最後兩樂章，馬勒轉爲傾訴自身內在的情感。首先是以F大調絃樂及豎琴演奏的稍慢板，既溫柔而又令人陶醉，許多研究指出這是馬勒對愛瑪的「情書」，每一頁樂譜都是他對她無盡的愛，也就在每一個美妙的音符中，營造出熱情的高

愛瑪‧辛德勒是奧地利風景畫家安東‧辛德勒（Anton Schindler）的女兒，在1902年嫁給馬勒之前，曾是位出色的作曲家。她也是當時最迷人的女性之一，雷勒（Tom Lehrer）的一首歌可以證明：她嫁的丈夫都是歐洲的菁英人士：第一次是馬勒、第二次是建築師葛羅皮斯（Walter Gropius），然後是小說家偉佛（Franz Werfel）。

羅丹所雕的馬勒銅像。

如果你喜歡這部作品，請聽
馬勒的〈第七號交響曲〉，
在悲傷的第一樂章之後，中
間的三個樂章是神秘的夜
曲。活潑的C大調終樂章讓聽
眾和指揮困惑，聽起來可能
會怪異而虛偽，除非那燦爛
嘈雜的尾聲代表的是：在浪
漫主義的廢墟中，世紀末的
樂觀精神。

峰，使得原本交響曲開端的悲劇力量漸漸變質。

終樂章D大調輪旋曲，帶來明確樂觀的結尾，
一陣八分音符奔馳的對位法急流令人聯想起巴哈
最具創意的作品，馬勒以15分鐘交響曲式的熱鬧
喧騰，來釋放壓抑了一小時的情緒，爲了製造高
潮，他重現了第二樂章中斷的聖詠，讓它表現爲
歡愉、快得令人無法喘息的終曲。

推薦錄音

維也納愛樂／伯恩斯坦
DG 423 608-2

皇家大會堂管絃樂團／海汀克
Philips 416 469-2

新愛樂管絃樂團／巴畢羅里爵士（Sir John Barbirolli）
EMI Studio Plus CDM 64749

馬勒〈第五號交響曲〉是伯恩斯坦最心愛的
作品之一，他和維也納愛樂合作，成果斐然，將
樂曲的力量發揮得淋漓盡致，伯恩斯坦信心滿滿
的處理方式，使他能夠表現出許多作用微妙的細
節。樂團緊緊跟隨著指揮家，爲這首曲子貢獻了
美妙的心血，特別是絃樂部分。1987年在法蘭克
福古代歌劇院（Alte Oper）的現場錄音，音效厚實
而富衝擊力。

海汀克理性的詮釋與伯恩斯坦迥異，清晰明
徹，思緒井然，但其中也不乏情感的悸動。皇家
大會堂管絃樂團與馬勒的音樂有相當深的淵源，
細緻的奏出每一個音節，令人印象深刻，其中加
入了許多愉悅的表情。1970年的錄音，雖然有輕

微的母帶嘶聲，但瑕不掩瑜。

　　巴畢羅里以極度浪漫主義、強烈個人風格的方式來詮釋，痛快淋漓，指揮台上的大師以喃喃聲與呻吟聲來驅策整個樂團。這張1969年的詮釋不時走偏鋒──速度是從容的，特別是在終樂章；彈性速度和音樂語法有時會達到極限──但聽者可以猜想這也許正是此曲初問世時的演奏風貌。錄音溫暖而廣闊、分量十足、樂器定位極佳。

大地之歌（Das Lied von der Erde）

　　〈大地之歌〉總結了馬勒身為歌曲─交響曲作曲家的最高成就，也是他綜合這兩種表現模式的最親密而深沉的作品。它有六個樂章，完成於1908-1909年，取材自作家貝特格（Hans Bethge）翻譯成德文並取名為「中國笛」（Die chinesische Flöte）的中國詩歌。這些詩以異國文化的意象，喚醒了前所未見的世界，為作曲家打開了一扇精神之門，也引發他對過往人生極為深刻的省思。

　　六個樂章都是獨唱搭配樂團，第一樂章是〈大地傷悲的酒歌〉（Das Trinklied von Jammer der Erde），以急迫的A小調快板，不斷地重複中國大詩人李白的三句詩。帶出一種悲劇和熱情的氣氛，使詩句超離塵世的內涵更耐人尋味，特別是在「蒼穹長藍……」（Das Firmament Blaut ewig）這一句。

　　〈秋日孤寂者〉（Der Einsame im Herbst）反映了馬勒自己在思考生命盡頭時的孤寂感；在女中音一句一句的吟唱中，音樂特別地溫柔、簡樸，

音樂史上最有趣的作曲家會面發生在1907年，馬勒與西貝流士在赫爾辛基碰面。馬勒告訴西貝流士：「交響曲就像是一個世界，必須包容所有的事物。」西貝流士並不同意，他認為交響曲並不像一個世界，而是世界的縮影：「交響曲的風格、嚴謹形式、深厚邏輯，在所有的動機之間創造出一種內在的連繫。」

馬勒強烈的肢體動作嚇壞了
演奏家，卻令觀眾興奮。

直到最後兩節，詩情達到最高境界，音樂才以狂
想曲的方式來表現。

　　接下來兩個樂章〈青春〉（Von der Jugend）和
〈佳人〉（Von der Schönheit）都與人生愉悅的經驗
有關，但卻帶點淡淡的哀傷，而〈春日酩酊客〉
（Der Trunkene im Frühling）一曲又有著醉態可掬
的豪放情懷，最後轉化爲令人暈眩的喜悅。

　　〈告別〉（Der Abschied）是交響曲史上，最令
人心碎的終樂章，同時也是馬勒創作功力最好的
明證。在透明的美與超脫塵寰的聲音中，整首曲
子以全新的方式──對馬勒與音樂史本身都是如
此──來呈現，就像是中國山水畫的筆觸，鋼片
琴（celesta）、豎琴、曼陀鈴爲獨唱者營造出一種脆
弱的、縈繞不去的背景，在最後一段，作曲家完
全接納了大地新陳代謝的永恆循環，而音樂中則
釋放出史無前例的精神解放。

 推薦錄音

維也納愛樂／華爾特
London 414 194-2

愛樂管絃樂團／克倫培勒（Otto Klemperer）
EMI Classics CDC 47231

　　〈大地之歌〉在馬勒死後六個月，由華爾特
在慕尼黑指揮首演，25年之後，他在維也納灌錄
了此曲第一張錄音，第二次世界大戰之後，華
爾特再度與維也納愛樂合作，在1952年灌錄的
這張唱片，是立體聲時代之前的瑰寶，樂曲的
內涵與演奏成績都是最高水準，主唱者費莉兒

英國女中音費莉兒，留影於
1950年前後。

(Kathleen Ferier)在錄音時，已得知自己罹患癌
症，不久於人世，在演唱終樂章時，散放出無與
倫比的光輝。

克倫培勒帶領偉大的男高音溫德利希（Fritz
Wunderlich）與同樣偉大的女中音露薇希（Christa
Ludwig）來詮釋此曲，音效極佳。指揮家的從容不
迫更賦與此曲宏偉莊嚴的感受。

第九號交響曲， D大調

馬勒過世前兩年的1909年，完成了〈第九號
交響曲〉。這首曲子在交響曲歷史中可說是最偉
大的告別之作，在很多方面，特別是第四樂章，
它展現了回歸傳統的曲風，跟第七、第八號交響
曲及〈大地之歌〉在形式上的另闢蹊徑很不一樣。
但這首曲子仍是充滿創意之作，例如第一樂章
就令人印象深刻——其基礎構思是一段反覆出
現的漸強，而不是傳統的奏鳴曲式的和聲模式
——還有全曲四個樂章中，主題素材先是打
散，然後又以拼貼的方式重組。深切的悲情和
諷刺的憤怒，似乎瀰漫於馬勒這首最弔詭的代表
作之中。在結尾處，前幾個樂章明顯的憤怒、歇
斯底里、鄉愁的強烈情緒，都讓位給意味深長的
告別曲。

第一樂章行板成功地表現了樂曲力量的逐漸
增強，最後猛烈地爆發，這是作曲家貝爾格（Alban
Berg）所說，馬勒所寫過「最光輝」的樂章，他看
出馬勒心底的秘密，寫道：「這個樂章基本上代
表死亡前常見的徵兆，因此在溫柔的樂段之
後，會有如火山爆發般的高潮。」這不是馬勒

第一次用自己的生命作爲音樂的素材，用生命
的法則來組織樂曲——這樣的安排，使整首樂
曲的進行充滿動態，而擺脫了傳統的和聲邏輯。
此曲對貝爾格以及許多二十世紀的作曲家都有深
遠的影響。

　　第二樂章，馬勒漸漸從邊緣返回，以一種深
情的、近乎幽默的蘭德勒舞曲（Ländler），充滿了
樂觀的心境與回憶；馬勒對速度的標記——「有
些笨拙、非常粗糙」——就暗示了本樂章的曲風。
但混亂始終在樂曲中潛伏著，原本幽默的曲風在
不斷的重覆中轉變爲瘋狂、怪誕，直到樂曲開端
的曲思以漫無目的、沒有方向的方式再現。樂章
最後以片斷地重現曲中題材作爲結束。

　　緊接著的樂章名稱很奇特：輪旋曲-滑稽曲
（Rondo-Burleske），在憤怒、興高采烈與天真無邪
之間進行拉鋸戰，但最後仍是憤怒獲勝。死亡之
舞不再是一種舞蹈，而變成一首進行曲，銅管怒
吼、絃樂狂放，無情地進行著，直到最後，樂曲
變成酒神式的狂歡。

　　終樂章是慢板——正如柴可夫斯基的〈悲愴
交響曲〉（Pathetique），但馬勒心中所想的既不是
〈悲愴〉也不是自己的〈第三號交響曲〉，而是
〈大地之歌〉的終樂章，樂器編制相同，表達的
意境也類似，但顯得更爲痛苦，無言的驪歌以沉
重的悲傷展開，經歷了幾段如夢似幻的間奏曲
之後，樂曲的高潮彷彿在吶喊，不是因爲恐懼，
而是因爲一個熱愛生命的人即將死亡。然後情緒
慢慢平息下來，樂章變成輓歌，幾個片段的動機
像回憶一樣再度出現，最後樂曲只剩下對死亡的
坦然接受。

1910年夏天，馬勒正式和佛
洛伊德（Sigmund Freud）會面
之前，曾三次爽約，佛洛伊
德後來在回憶中寫道：「如
果這份報告可信，那麼我對
（馬勒）的治療頗有進展……
在對他的生命歷程非常有趣
的探索中，我們發現他對愛
情的心態，特別是聖母瑪麗亞
情結（Holy Mary Complex，對
母親的依戀）；研究這位天才
的性格，對心理學的進展頗
有助益，令人讚嘆。」

馬勒於1907年抵達紐約，在大都會歌劇院（Metropolitan Opera）擔任指揮，他不斷與劇院經營階層爭執，並與托斯卡尼尼瑜亮相爭，兩個音樂季之後便離開了。馬勒在紐約愛樂的任期也風波不斷，但他對美國和其人民依舊滿懷溫馨，他特別喜歡搭紐約的地下鐵。

推薦錄音

柏林愛樂／卡拉揚
DG 410 726-2〔2CDs〕

維也納愛樂／華爾特
EMI CDH 63029

哥倫比亞交響樂團／華爾特
CBS Masterworks M2K 42033〔2CDs〕

卡拉揚在1970年代晚期就曾率領柏林愛樂灌錄馬勒的〈第九號交響曲〉，但他顯然對成績並不滿意，於是在1982年柏林慶典週（Berlin Festival Weeks）的演奏會上現場錄音，這次成績果然不同凡響，從第一個小節開始，處處皆是充滿想像力的強烈激盪，不僅完全掌握住馬勒想在曲中傳達的情感，還有一種卡拉揚作品中少見的「時代感」。錄音也非常優異。

1910年秋天，馬勒將首演〈第九號交響曲〉的重任交給華爾特，因為他知道自己已不久於人世，華爾特也是第一位灌錄〈第九號交響曲〉的指揮家，其成果稱得上是本世紀最重要的歷史錄音。維也納愛樂白熱化的演奏，1938年1月16日在樂友協會大廳的音樂會現場錄音，當時正是納粹德國即將併吞奧地利的前夕，61歲的華爾特與樂團團員（有幾位曾在馬勒指揮下工作）做出強而有力的詮釋，不僅體現了對作曲家的懷念，也反映了當時奧地利和整個歐洲的險惡情勢。聽這張唱片就像走入時光隧道，是一種令人膽顫心驚的經驗。雖然是六十多年前錄音，但聲音依舊富麗堂皇。

華爾特1961年的詮釋更富哲理，並充滿感

情。灌製這張他最後作品之一的唱片時，華爾特仍
緬懷著他這五十年前的回憶。雖然控制室不斷提出
要求他節制，華爾特仍忍不住在蘭德勒舞曲樂章開
頭的絃樂進場時隨著節拍跺腳。這畢竟是一個舞曲
──而華爾特也是這樣感受的，正如馬勒一般。

孟德爾頌〔Fleix Mendelssohn〕
〈仲夏夜之夢〉序曲，Op. 21
戲劇配樂，Op. 61

〈仲夏夜之夢〉中的精靈王
國。

　　歷史上有許多音樂神童，孟德爾頌（1809-1847）
正是傳奇之一，就連音樂神童莫札特十七歲時的
作品，都不能與這位德國作曲家的〈仲夏夜之夢〉
序曲的巧思相比擬。孟德爾頌擁有藝術與人文史
上最豐富的敏感性，年少的他對莎士比亞（透過席
勒格爾〔Schlegel〕的譯本）的敏銳感受，猶如奇蹟
般不可思議。在所有受莎士比亞啟發的音樂裡，
很難找得到像這首序曲那麼完美的作品。幾年之
後，當孟德爾頌描述這首序曲想要表達的內容
時，他只能說，這些音樂都是依據原劇的情緒與
意象而完成的。

　　從第一個E大調的木管和絃開始，就開展了一
連串令人愉悅的音樂，聽眾被精靈之王歐伯龍
（Oberon）及王后娣坦妮亞（Titania）的王國俘擄。在
快速的行進曲中，絃樂以極弱音快速演奏，八分
音符的斷奏飛快地奔馳，最後旋律停歇在一個音
符上，變成懸疑的顫音。銅管的鼓號曲代表節慶
正在醞釀，此起彼落的木管穿插著，讓整首曲子
像是在森林中聽到的一般，營造出一個連影子都
栩栩如生神秘世界。孟德爾頌利用低音大號（帶有

孟德爾頌在19世紀時影響力之大，可以媲美貝多芬。〈仲夏夜之夢〉序曲的光彩讓後世的作曲家——從白遼士（〈羅密歐與茱麗葉〉中的詼諧曲〈瑪伯皇后〉）到理查·史特勞斯（〈英雄的生涯〉第二段）——都心儀不已。這種節慶式的音樂也在孟德爾頌的後三首交響曲和音樂會序曲中陸續展現，並且感染了聖桑（Saint-Saëns）、布魯赫（Bruch）、布拉姆斯、史特勞斯和艾爾加，後者甚至在〈謎主題變奏曲〉中直接引用孟德爾頌的單簧管主題。

黃銅吹嘴的木管樂器，由中世紀的蛇號〔serpent〕演變而來）賦予低音部分一種怪異的超自然神韻。他以小提琴和單簧管，演奏出嘈雜、極強的九度音程——從升D陡降至升C——來模擬主角巴頓（Bottom）戴著驢頭發出嘶鳴。

孟德爾頌與〈仲夏夜之夢〉的情史不僅如此。1842年他受德皇威廉四世（Friedrich Wilhelm Ⅳ）之託，完成這齣戲的戲劇配樂。令人讚嘆的是，他以33歲的年紀，再度引燃了十餘年前創作序曲時的靈感火花，所以新加入的十三首曲子與原本的序曲渾然一體。

配樂包括四個樂章外加幾首歌曲，通常都與序曲結合為一整套組曲。四個樂章分別是：詼諧曲（羽毛一般輕柔的音樂，木管主奏）、間奏曲（以小調呈現森林中潛伏的黑暗面）、夜曲（表達愛意，法國號和巴松管奏出一段溫柔的聖詠）、最受歡迎的結婚進行曲，在戲劇歡慶的結尾，衷心的為三場婚姻獻上祝福。

第四號交響曲
義大利（Italian）

孟德爾頌於1830-31年間在義大利旅行，得到靈感而完成這首交響曲，去義大利觀光的遊客很少能像孟德爾頌一樣準備週全，充分感受義大利的風情，也很少人能夠如此精練的捕捉住這麼多樣的感受，並將歡愉帶給聽眾。孟德爾頌熟悉義大利音樂傳統，而且他不僅能欣賞教堂和歌劇院的音樂，連街頭的聲音都會令他悸動。

孟德爾頌素描的「西班牙階梯」。

　　1832年孟德爾頌回到柏林，把在羅馬寫下的樂曲大綱加上血肉，讓這首交響曲展現義大利精神和人民的溫暖活力。這首曲子寫了一年，其中充滿色彩、抒情旋律和活力，是一首不可多得的寫景音樂，同時也是孟德爾頌最受歡迎的交響曲。

　　在狂熱的第一樂章中，明亮的A大調傳達出熱愛生命的人剛踏上義大利本土時，那種目不暇給的暈眩感，高聳的主題與快速的八分音符代表喜悅。其餘的樂章則呈現出義大利其他的特色：第二樂章較為簡短，以帶著悔悟意味的D小調描述朝聖者的苦行，伴隨著踽踽前行的低音旋律與聖詠般的內聲部；第三樂章表面上是詼諧曲，有流暢的裝飾音，描寫月色的小夜曲。終樂章充滿熱情，並以維蘇威火山的威力爆發出來，是A小調強烈的沙塔瑞羅舞曲（一種快節奏的三拍子舞曲），雖然音樂是孟德爾頌本人的手筆，但靈感顯然來自拿波里曲風。

推薦錄音

柏林愛樂／卡拉揚
DG Galleria 415 848-2〔〈第四號交響曲〉；及舒伯特〈第八號交響曲〉〕

波士頓交響樂團／戴維斯
Philips 420 653-2〔〈第四號交響曲〉、〈仲夏夜之夢〉序曲與戲劇配樂選曲〕

維也納愛樂／普烈文
Philips 420 161-2〔〈仲夏夜之夢〉序曲與戲劇配樂全曲〕

〈義大利交響曲〉在卡拉揚與柏林愛樂的詮釋下近乎理想,強有力又優美,精緻的演奏凸顯孟德爾頌音樂流暢平順的本質,以絃樂主導木管,讓人感受到孟德爾頌對義大利的印象是威爾第式(Verdian)的,這也正是卡拉揚典型的曲風,但終樂章中,小調調性的清明取代了舞蹈的狂熱,曲風過於文雅。錄音良好,但以現在的標準來看過於透明,細節部分因近距離拾音而有點簡略。搭配極佳——舒伯特的〈未完成交響曲〉,是唱片收藏家的最好選擇。

1976年戴維斯指揮波士頓交響樂團演奏的〈義大利交響曲〉,筆觸輕淡而精緻,而且在終樂章有強力的表現,整體而言非常令人滿意,其中〈序曲〉、〈夜曲〉、〈結婚進行曲〉都有很傑出的詮釋,音效更不在話下——自然、溫暖、音場平衡良好,絕佳的類比式錄音。

普烈文的〈仲夏夜之夢〉有口皆碑,極為浪漫,維也納愛樂的絃樂特別能撼動人心;這個版本在普烈文沉思風格和樂團高能量的演奏方式中達成有趣的平衡。普烈文堅持自己的風格,但聽眾有時也希望維也納愛樂保有自己的方式,因為他們都知道如何演奏出豐富的表情,例如〈夜曲〉中的燦爛光輝就是明證。1986年的錄音有點乾澀,不太像是樂友協會大廳應有的表現。

卡拉揚對義大利並不陌生,二次世界大戰後曾隱居義大利。

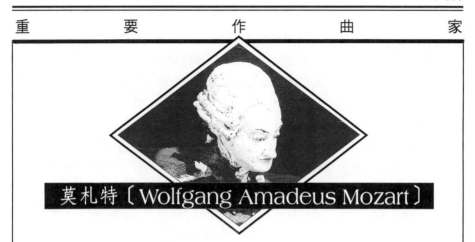

莫札特〔Wolfgang Amadeus Mozart〕

　　從七歲到二十三歲之間，莫札特有一半以上的時間，都遠離家鄉薩爾斯堡，四處旅行表演。他的父親放下作曲和小提琴教學的工作，專心為稟賦非凡的兒子策劃每一趟行程，而莫札特也盡全力地吸收學習，希望有朝一日能在重要的宮廷中求得一職。

　　這對父子在1769-73年間曾三度前往義大利，這三趟旅程讓莫札特充分領會義大利的教會音樂與歌劇，也使他在十多歲時就能以高超的才華，巧妙融合義大利的交響曲風格。1777-78年，他又隨著母親前往曼漢及巴黎，拓展交響曲的視野，接觸到幾個歐洲最出色的樂團。曼漢的西奧多選侯（Elector Carl Theodor）管絃樂團的純熟技巧與氣勢，無與倫比，保存了歐洲大陸最強勢的交響曲傳統風格——由史塔米茲（Johann Stamitz）所奠定，強調大膽的合奏、漫長的漸強音節（就是著名的「曼漢蒸汽壓路機」手法），以及絃樂與木管的輝煌效果。在曼漢期間，莫札特愛上了這種宏偉的表現手法，也迷上他終身摯愛的單簧管。

　　1770年以後，莫札特的交響曲確實展現出國際化的風格：融合了義大利與日耳曼的音樂傳統、巴黎的最新時尚以及薩爾斯堡的節慶音樂。莫札特對音色的注重、對木管的敏銳感性，使他創造出強而有力的音樂效果。事實上，早在1778年的〈巴黎交響曲〉之前，他的管絃樂法就已

1756-1791

經比十八世紀所有作曲家更強而有力，更富於微妙的細節變化。

　　莫札特於1781年定居維也納。在這個大城市裡，作爲一個自由音樂家，生活並不穩定，但卻能獲得所期盼的創作自由，於是一連串才氣洋溢的作品流瀉而出。維也納眾多的頂尖演奏家也使莫札特能運用高難度的樂器演奏技巧（特別是木管），創作他的維也納時期交響曲。

　　長久以來都認爲有一股內在的神秘力量，促使莫札特創作他最後三首交響曲（第三十九至四十一號交響曲）。這三首樂曲完成於1788年夏天，只花了短短的六個禮拜。1787年初創作〈唐喬凡尼〉的時候，莫札特的經濟情況已開始惡化，到了那年冬天及隔年春天，生活更爲拮据。那年夏天之前，他開始寫信向一位共濟會會員普希伯格（Michael Puchberg）借錢。在這麼困窘的時期，莫札特不太可能純粹爲了藝術而創作，而應該會更謹慎地利用時間，接受委託，爲出版或表演而創作，才能維生。

　　最後三首交響曲的調性——降E調、G小調與C大調——有顯著的差異，而且每一篇作品都有自己的音樂風格，表情的特色也不相同；然而其風格的一貫性也同樣地明顯，加上1786年的〈布拉格交響曲〉，這些曲子不僅是莫札特的最高成就，也代表古典樂派的巔峰，在十八世紀的管絃樂領域中，只有海頓的〈倫敦交響曲〉可與之媲美，但無論是海頓或其他作曲家的作品，都比不上莫札特這些樂曲展現的強烈情感及精湛對位法。這些樂曲一直都是音樂會中最受歡迎的曲目，在今日意義仍然深遠，一如兩百年前。

莫札特出生地，薩爾斯堡穀街九號。

「莫札特樂曲的靈感多得驚人，不讓聽者有片刻喘息的機會，因為當你正想玩味一個迷人的曲思時，馬上會有另一個曲思緊接而來，掩蓋了上一個曲思，之後又會出現第二個、第三個曲思，快速地持續變換，讓你無法在記憶中留下任何美麗的主題。」
——狄特斯多夫（Carl Ditters von Ditersdorf）

第二十九號交響曲，A大調，K.201

〈第二十九號交響曲〉的特色在於它結合了優雅、親密、強烈的表達方式，以及卓越的作曲技巧。此曲樂風較其他薩爾斯堡交響曲更具裝飾性，但弔詭的是，它也更具實質內涵。它的情感內涵並不容易確定，是此曲引人入勝的原因之一。莫札特突破了傳統慣例的限制，將自己的靈魂赤裸裸地呈現出來。

莫札特到維也納之後，A大調成了他的最愛之一，部分原因是A大調很適合單簧管——莫札特是首先將此樂器應用於交響樂團的創作者之一。薩爾斯堡的樂團不用單簧管，只用雙簧管，而此曲的A大調也不似〈第二十三號鋼琴協奏曲〉（K.488）那麼光輝、強烈，反而顯得較為莊嚴、深沉，很能配合此曲急迫得令人意外的表情。

一開始的快板樂章，平穩的曲思發展十分出色，同一旋律的柔和溫順與滿意情緒之間的平衡也令人讚嘆；樂曲效果大部分來自不斷的重複與模擬，然而過程之巧妙幾乎微不可察，結果便成就了莫札特最有自信、結合最完美的交響曲樂章。行板樂章中小提琴加上弱音器，使高度凸顯的第一主題更具強度，絃樂部分非常精緻，精巧微妙的作曲手法（尤其是雙簧管的運用）在莫札特的作品中前所未見；樂章最後的四個小節，絃樂除下弱音器，雙簧管首席以強音吹奏出附點主題，凌駕法國號旋律時，創造出卓越的效果。

附點節奏音形亦在隨後的小步舞曲樂章中出現，同時表現出活力與優雅，三重奏部分的柔和絃樂旋律，在莫札特後期作品中屢見不鮮；另一

薩爾斯堡時期的莫札特。

方面,附點節奏的雙簧管及法國號則是純薩爾斯堡樂風。終樂章中的狩獵動機十分鮮明,然而此處的獵物卻是絃樂——向前猛衝,努力著不要在形蹤已暴露無遺的奔逃中摔倒,期望能逃入繁密的音符叢中。在裝飾音吟唱的第二主題中,樂曲稍做喘息,但狩獵的追逐很快就再度開始,最後結束於法國號發出的唆嗾聲,能令聽者因激動興奮而顫抖。

〈A大調交響曲〉完成於1774年4月6日,之後的十四年,莫札特持續創作交響曲,他的題材變得更強而有力、處理方式更有自信、結構上拼湊的痕跡也全然消失;然而他再也不曾重現此曲的高貴華麗。

 推薦錄音

布拉格室內管絃樂團╱馬克拉斯爵士
Telarc CD 80165〔及第二十五及二十八號交響曲〕
英國巴洛克獨奏家樂團╱賈第納
Philips 412 736-2〔及第三十二號交響曲〕

只要是演奏莫札特的音樂,馬克拉斯便能掌握住完美的曲調,他以高壓般震撼的效果,演奏這些前維也納時期的交響曲,對其風格了然於胸,表現出精彩絕倫的音樂性。他的〈第二十九號交響曲〉熱烈激昂,布拉格的音樂家藝高人膽大,以高速節奏呈現絕佳的合奏效果,不僅振奮人心,同時乾淨俐落。1987年在布拉格「藝術家之家」的錄音,音效極佳。

賈第納與英國巴洛克獨奏家樂團合作的古樂

版莫札特全集，以精確的詮釋手法與洗練的演出技巧令人印象深刻，代表十五年來古樂演奏的進展。賈第納的速度精湛完美，總是能從演奏者汲引出適當的情感表達，十分討喜。1984年的錄音，空間開闊、鉅細靡遺，有驚心動魄的臨場感與堅實的衝擊性。

第三十八號交響曲，D大調，K. 504
布拉格（Pargue）

莫札特在維也納的最後幾年裡，音樂創作多產，財務困擾斷斷續續，而盛名也漸衰退，維也納人開始覺得大師的音樂過於艱深，但是莫札特卻在布拉格找到了慰藉（與急需的資助）。

1787年元月，他在布拉格待了一個月，指揮〈費加洛婚禮〉的演出，也首演剛完成的一首交響曲，這首新曲有三個樂章，後來被稱為〈布拉格交響曲〉。

這首曲子獨一無二之處在其精練與戲劇衝力。開頭的緩慢序奏之後，是古典樂派最富想像力、最具震撼力的音樂，包含了學院派的、燦爛的、狂飆的及歌曲的風格，不僅技巧令人目眩神迷，就連主題與主題間的接合亦是天衣無縫。特別是發展部中對位法的精確嚴格，是之前交響曲所不能及的。這類創作手法也見於莫札特最精妙的室內樂中（布拉格樂團的絃樂器不超過十四把，可能就是作品首演的風貌），但曲中仍有交響曲的豐富內涵，整體的效果宏偉堂皇。

G大調行板樂章以絃樂展開，在他人手中可能只是一個簡單、詠嘆調般的主題，到了莫札特手

1787年1月19日〈布拉格交響曲〉首演，莫札特順便舉行了一場鋼琴（下圖）即席演奏。莫札特的友人尼莫契克（Franz Niemetschek）當時在場，他說：「他的演奏如天籟一般，觀眾反應之熱烈，前所未見。」

裡，很快就呈現出半音階變化，以類似幻想曲的
方式展現，經由一系列輪廓鮮明的插曲，濃烈的
悲愴與田園的溫柔以不可思議的速度前仆後繼，
有人以爲莫札特之所以省去小步舞曲而直接進入
終樂章，是爲了迎合波希米亞人的喜好。無論如
何，結尾時急板興奮愉悅的音樂，毫無疑問是在
取悅觀眾。曲中的喜歌劇光彩必能令熟知〈費加
洛婚禮〉的觀眾會心一笑，並且能催促那些還沒
看過該劇的觀眾——如果真有人沒看過——在離
開音樂會後，趕快去買歌劇的票。

推薦錄音

布拉格室內管絃樂團／馬克拉斯爵士
Telarc CD 80148〔及〈第三十六號交響曲〉〕

馬克拉斯和布拉格室內管絃樂團的搭配天衣
無縫，爲〈布拉格交響曲〉做了一次不平凡的
詮釋；他們完全接受學術界對強音、速度、發
聲方式、反覆音節及樂團配置等演奏技術的研
究，而且不使用古樂器——合宜的妥協，如此
才能讓樂器展現高度技巧。馬克拉斯對速度的
掌握十分確實，詮釋也頗有新意，而捷克的演
奏家則以最洗練的演奏回應。最特殊的是他們
發展樂曲的方式：序奏中小提琴的裝飾音精巧
地輕掠而過，而快板樂段則大膽地一氣呵成。
馬克拉斯和樂團成員陶醉於音樂的迷宮之中，
燦爛的高潮也歡欣鼓舞，最精彩的部分在終樂
章，這段音樂恐怕連莫札特本人聽了，也要起
立歡呼。

馬克拉斯以「最莫札特」的
方式詮釋〈布拉格〉。

莫札特作品中的「K」是什麼意思？

大部分作曲家的作品都是以opus（作品）加上數字來排序，數字通常代表作品出版的先後次序。莫札特的作品卻以「K」加上數字來標明，這是由奧地利植物學家克薛爾（Ludwig Ritter von Köchel, 1800-1877）制定的，他畢生都致力於編輯莫札特作品的目錄。

第三十九號交響曲，降E大調，K. 543

從莫札特自己的說明可以得知，〈第三十九號交響曲〉完成於1788年6月26日，曲中以他最鍾愛的單簧管，取代了雙簧管，使整個作品散發出一種特別柔和的感覺，是另外兩首G小調與C大調交響曲所沒有的。

此曲也比另兩首作品更接近喜歌劇爽朗的抒情風格，特別是類似歌劇序曲的第一樂章和活潑有力的終樂章。樂曲由法式序曲風格的堂皇慢板開始，有木管、銅管雙附點的鼓號曲裝飾音形，還有絃樂勢如破竹的樂段。樂章的主體部分是3/4拍的快板，莫札特沒有使用他經常用在樂曲開端、類似進行曲的表達方式，卻呈現了流暢的第一、第二主題，並藉序奏素材中許多精彩的細節，來增加襯托之效。

行板樂章則在田園風的單純與悲愴之間游移，和聲中帶有滿漲的強烈情緒，而莫札特採用的動機非常簡略，幾乎全都衍生自開端四小節的主題，更令人對樂章中的戲劇效果印象深刻。

第三樂章可能是莫札特作品中最莊嚴的小步舞曲，結合宮廷的優雅與響亮的聲音，並飾以蘭德勒舞曲般的優美中段，這個中段的特色在於運用兩支單簧管，其一奏出旋律，另一則於共振低音區（chalumeau，蘆笛之意，十七世紀時單簧管的前身）伴奏。充滿朝氣的終樂章其實是一首常動曲（moto perpetuo，一種以持續不斷的快速音符為主的樂曲形式），滔滔奔流，有如歌劇幕終曲，莫札特也運用了與行板樂章相同的簡練手法，以平靜祥和的曲調，編織出整個樂章的結構，真是可圈

單簧管吸引莫札特之處,在於其圓潤、嘹亮的音色,他的器樂作品經常以單簧管代表愛情。

可點。

第四十號交響曲,G小調,K. 550

音樂理論學家愛因斯坦(Alfred Einstein,物理學家愛因斯坦的堂兄弟)在1945年出版的莫札特傳記中稱這首G小調的交響曲為「室內樂宿命之作」——經過近年來對十八世紀演奏技術的深入研究,這種說法仍然成立。無論如何,此曲都是莫札特情感最豐富、結構最嚴整的交響曲。小調對莫札特有特殊的意義,總是能迫使他表達出激動不安與強烈情緒,在這方面,〈第四十號交響曲〉無與倫比。

在最初幾個小節裡,參差不齊的中提琴奏出隱隱躁動的第一主題,立刻可以感覺到快板樂章無休無止,渾無定時。此一主題的音調強烈而緊湊,而莫札特的處理方式則游走於焦慮不安與狂亂之間,第二主題是以半音階升降變化的降B大調,引進一種較趨溫和的愁緒,但卻鮮少停頓。再現部中,第二主題轉為G小調再次出現,再次強調樂章山雨欲來的感覺。

向深淵投注悲痛的一瞥之後,音樂緩和下來,然而降E大調行板第二樂章,最多只能提供短暫的庇護,雖然情調如田園般恬適,但四周卻彷彿瀰漫著詭異、陰鬱的氣氛,感覺就像是一幅威尼斯風景畫,畫面遠方卻有暴風雨步步進逼。在這個侷促的樂章裡,莫札特十分強調壓抑的八分音符節奏,賦予整個樂曲騷動不安的感覺,他也利用一種二音符裝飾音形(稱為「倫巴底響聲」,

以其發源的義大利地區命名），表現出縈繞不去的
優雅。

　　小步舞曲及其中段有極強烈的對比，其一尖
銳而沉重，另一卻帶有田園風味而且輕盈。終樂
章重現了第一樂章的熱烈情感，而且變得更兇
猛、更具魔性。一段緊緊纏繞的奏鳴曲，首先便
以火箭般的主題猛烈射出G小調三和絃。第一主題
激昂的戲劇性，使人有恐懼與逃離之感，但第二
主題則帶來了短暫的慰藉。當此一主題於再現部
轉回小調，表現出葬禮般的感覺，莫札特以發自
靈魂深處的吶喊，結束這首十八世紀最堅定、陰
鬱的交響曲。

第四十一號交響曲，C大調，K.551
朱彼特（Jupiter）

　　1788年8月10日，莫札特在完成〈第四十號交
響曲〉僅僅16天之後，又寫下另一首新交響曲的
前四小節，這也是那年夏天他所作的第三首交響
曲。這首〈第四十一號交響曲〉因其雄偉氣勢，
並位居十八世紀諸交響曲之巔，後來被命名爲〈朱
彼特交響曲〉。雖然莫札特不可能知道這是他的
最後一首交響曲，但此曲卻是一部涵蓋一切的作
品，也是他在音樂風格與作曲技巧兩方面都爐火
純青的輝煌證明。

　　開頭的幾個小節裡，一個暗示著進行曲主題
的樂句，應和著另一歌唱風格的樂句，這是十八
世紀音樂表達方式兩個主要的極端。而莫札特的

莫札特匆忙寫就最後一首交
響曲，一氣呵成。

W.A.MOZART

眞的是薩里耶瑞(Salieri)下的手嗎?

身為1780年代維也納地位最高的音樂家之一,薩里耶瑞對莫札特的羨妒,恐怕不會比莫札特對他的羨妒來得多;的確,這位義大利音樂家時常讚美莫札特,並且為莫札特的一些作品安排首演。雪佛(Peter Shaffer)和弗曼(Milos Forman)以電影重新詮釋莫札特的一生時,對「薩里耶瑞毒害莫札特」的謠言加油添醋。我們有必要為薩里耶瑞平反:莫札特是死於風濕熱引起的心臟衰竭,不是被毒死的。

處理之所以出色──不僅此處,而且遍及第一樂章──卻是因為兩者並非形成對比,而是融合在單一的構思中。整個樂章結合才氣橫溢的創意與交響曲的戲劇性,又輔以由天衣無縫的題材銜接而成的精心傑作。莫札特以燦爛的風格為主,但又加進了一段狂飆式中間曲、幻想曲形式的要素,以及嘉禾舞曲節奏的一小段結尾旋律。

第二樂章行板是薩拉邦德舞曲(sarabande)形式,這是巴洛克舞曲中最熱情的一種。此處樂曲有卓絕的半音階變化,以及樂句中一連串猛然旋轉的迴音,都使得音樂處於高度緊張狀態。小提琴加上弱音器以增強效果,木管的運用則直接而明確。旋律與節奏的錯綜複雜,即使對莫札特本身而言,都非常特別,其悲愴動人在十八世紀樂作中無可比擬。小步舞曲樂章中,莫札特步下風格之梯,重新回到非常多彩而生動的田野背景;樂章的外聲部充滿歡樂氣氛,優游自在,但其中段卻在田園的純樸風味中透露出激烈的情懷。

莫札特在終樂章以風格鮮明亮麗、兼具奏鳴曲形式的快板圓滿做結,其游刃之廣、多樣變化及對位之獨特性,著實令人嘆服。整個樂章是混合藝術的典範,以一組音形盡可能做出不同組合。在結尾處,樂章中六個主要動機中的五個,逐個加入,直到五者齊發,不但如此,在二十個小節中,對位旋律轉移了五次,五組絃樂的每一組(第一小提琴、第二小提琴、中提琴、大提琴與低音大提琴)前後接續地演奏不同動機,這是音樂技巧上一次出類拔萃的總結,其豐沛與自由似乎正暗示著莫札特在生活與藝術上最珍視的特質,而其和聲的複雜性更顯示他的最愛:反映宇宙的

豐富內涵。

推薦錄音

哥倫比亞交響樂團／華爾特
Sony Classical SM3K 46511〔3CDs：〈第三十九至四十一號交響曲〉；及〈第三十五、三十六、三十八號交響曲〉〕

歐洲室內管絃樂團／哈農庫特(Nikolaus Harnoncourt)
Teldec 9031-74858-2〔2 CDs：〈第三十九至四十一號交響曲〉〕

　　華爾特的詮釋隱含敘事的特性，讓交響曲聽起來像沒有歌詞的歌劇一般，句法具高度聲樂特質，速度很從容，而且節奏上有一種巧妙的彈性感，聽起來不會索然無味；木管較其他版本更為凸顯，低音部也明顯加強。這種優雅、美妙悅耳而抒情的演奏，反映了十九世紀詮釋莫札特作品的「崇高」觀點。〈第四十號交響曲〉也相當卓越，情感深度與戲劇性無可匹敵。1959-61年的錄音為近距離拾音，感覺十分美好，樂團四周流瀉著「實況轉播」的氣氛。先前是由CBS錄成CD，後來Sony Classical又以優異的技術轉錄。

　　哈農庫特的莫札特是出了名的標新立異，但他獻給聽眾的最後三首交響曲演出，卻非常成功，這是1991年12月5日莫札特逝世200週年，維也納樂友協會大廳舉辦的紀念音樂會的錄音。他詮釋的方式有憑有據，而且極為特殊，合奏卻相當傳統，這些年輕的演奏家經過嚴格的訓練，演奏出莫札特當時的風格。哈農庫特的〈第四十號

華爾特讓莫札特載歌載舞。

交響曲〉緊湊且具戲劇性，而〈朱彼特交響曲〉
則絕對傑出，尤其是精彩萬分的最後樂章。以現
場錄音而言，音場相當平衡、細節豐富，雖然聽
者可能希望能更多一點氣氛。

小夜曲（Eine Kleine Nachtmusik），K. 525

　　莫札特在1787年夏天寫了〈小夜曲〉，當時
他也正在寫作〈唐喬凡尼〉的第二幕。此曲編制
不大，原本是一首由絃樂四重奏加上低音大提琴
來演奏的「小夜曲四重奏」，如果與莫札特的絃
樂五重奏相比較，即可發現其音樂內涵也不算特
別深刻。雖然以莫札特的標準來看，此曲構思平
平——節奏四平八穩、和聲並不複雜、表情也不
慍不火——但其作曲技巧與聲部寫法卻精妙絕
倫。

　　莫札特遠比當時大多數音樂家了解：人生中
最重要的事情若不是發生在戰場上，就是發生在
閨房中。因此〈小夜曲〉一開始就是以鼓號曲與
快速進行曲爲主，在明朗悠揚的快板之後是柔和
的浪漫曲，恰如其分（照莫札特作品目錄的記載，
此處原本是用小步舞曲，但很早就被刪除，刪除
者與原因都不明），曲中詠嘆調般的寧靜，偶爾會
被陰暗的小調卡農曲干擾。接下來小步舞曲終於
進場了，以流暢的三重奏與宮廷華麗曲風形成對
比。終樂章裡，布雷舞曲節奏輕快的旋律，加上
規律的內聲部伴奏，洋溢著音樂的幸福感——也
許，莫札特正暗示著夜還不深。

小夜曲

卡拉揚擅長「大樂團」風格
的莫札特。

推薦錄音

布拉格室內管絃樂團／馬克拉斯爵士
Telarc CD 80108〔及〈第九號小夜曲〉「郵車號角」，
K.320〕

柏林愛樂／卡拉揚
DG 423 610-2〔及〈第十五號嬉遊曲〉，降B大調，K.287〕

聖馬丁學院室內合奏團
Philips 412 269-2〔及〈D大調嬉遊曲〉，K.136、〈音
樂的玩笑〉，K.522〕

　　馬克拉斯優異的詮釋中，布拉格室內管絃樂
團的絃樂居功厥偉。其處理手法十分現代，且極
具特色、乾淨、靈巧、明亮。馬克拉斯特別注重
重複部分（包括第一樂章再現部中的重複），並選
擇了最佳速度，浪漫曲尤其迷人。Telarc 1984年的
錄音，呈現出完全符合實際音樂廳的比例效果，
可惜遠距離拾音使音色旋律稍顯模糊。搭配的〈郵
車號角小夜曲〉極為出色。

　　如果你喜愛此曲以飽滿的絃樂來演奏──圓
滑的連奏、精緻的音色、輕描淡寫的裝飾音、幾
近頹廢的華麗、豐富的顫音──那麼卡拉揚與柏
林愛樂1981年的錄音，便是你的第一選擇。正如
音樂評論家李奇（Alan Rich）的名言：卡拉揚指揮
棒下的莫札特，兼具力量與精確。他指揮這首〈小
夜曲〉的動感，也令人印象深刻。聲音明亮，樂
團四周空間感極佳。

　　聖馬丁學院室內合奏團依莫札特當時的方式
來演奏。絃樂四重奏加上低音大提琴，表現精緻，
只是有些裝飾音與音形以現代方式加以修飾，發

聲不夠清晰。1984年近距離的錄音，自然平衡，
音效一流。

穆索斯基〔Modest Mussorgsky〕
荒山之夜（A Night on Bald Mountain）

穆索斯基死前一個月，是在
聖彼得堡一家醫院裡渡過
的，他在42歲生日的一星期
後，就死於酒精中毒。在他
去世前不久，雷賓（Ilya
Efimovich Repin）畫了這幅肖
像。畫中的穆索斯基穿著睡
袍，頭髮蓬鬆散亂、鼻頭發
紅、露出瘋子般的眼神。

　　雖然穆索斯基(1839-1881)成年之後，大部分
時間在經濟狀況及心理狀態上都不穩定，他卻毫
無疑問是十九世紀號稱「威力十足的一夥人」(The
Mighty Handful)或「五人團」(The Five)的俄國作
曲家中，最有才華的一員(其他成員尚有巴拉基雷
夫〔Mily Balakirev〕、鮑羅定〔Alexander Borodin〕、
庫宜〔César Cui〕及林姆斯基-高沙可夫〔Nikolai
Rimsky-Korsakov〕)。他具有極豐富的想像力，但
創作時很難貫徹始終。他死於酒精中毒時才剛滿
42歲，留下一些尚未完成的重要作品。因此，他
有許多大眾熟悉的作品，都是由其他作曲家配上
管絃樂並重新編曲而成，其中以林姆斯基-高沙可
夫出力最多。

　　寫於1867年的〈荒山的聖約翰之夜〉──一
般稱為〈荒山之夜〉──就是個例子，此曲是在
穆索斯基死後，由林姆斯基-高沙可夫大幅改編並
配上管絃樂的版本，改編的主要目的在於修正那
些他認為有損友人作品的「敗筆」及「違反藝術
原則之處」。到了今天，穆索斯基簡樸的原版(1968
年才出版)，以其粗糙的管絃配樂與狂野的轉調，
逐漸在樂壇上佔領了一席之地，與林姆斯基-高沙
可夫色彩繁複、精緻──但卻大而無當──的版
本並駕齊驅。

作曲家的離奇死亡

作曲並不是什麼危險活動，但縱觀歷史，卻有許多作曲家死因離奇。首先是盧利（Jean- Baptiste Lully），他在一場音樂會中用手杖打拍子時，手杖尖撞擊到腳趾，引起壞疽而死；蕭頌（Ernest Chausson）是騎單車撞牆而死；而魏本（Anton Webern）則是在二次世界大戰最後幾週，在奧地利鄉間住所漆黑的門廊上點燃雪茄時，被一名過度緊張的美國士兵射殺。

哈特曼所繪的「基輔城門」，〈展覽會之畫〉的畫作之一。

在傳說中，夏至日前後的聖約翰之夜，北方女巫會齊聚於當地山上，狂歡作樂。穆索斯基描繪這幅令人畏懼的景象—威脅性的漸強音節，厲聲嘶吼的木管與銅管樂段，加上女巫舞蹈時生動逼真的召喚（聽起來像是哥薩克人在夜裡縱酒狂歡）—使此曲成為恐怖音樂的經典之作。

展覽會之畫（Pictures at an Exhibition）

做為一部管絃樂炫技之作——這是大部分聽眾熟悉的形式——〈展覽會之畫〉改編版的規模比原作要大上兩倍。穆索斯基1874年的原作是鋼琴組曲，為紀念畫家哈特曼（Victor Hartmann）而作，其靈感則來自哈特曼遺作展覽會上展示的十幅畫作。雖然鋼琴的作曲技巧粗糙生硬，但是穆索斯基對友人的畫作，以誠摯與高度想像力傳達出豐富的幻想。拉威爾1922年應指揮家庫塞維茨基之邀，為〈展覽會之畫〉做了著名的管絃配樂，也十分忠實地擴大了穆索斯基原作的才華與深摯情感。

聽過管絃樂曲再來看哈特曼的畫作，必定會感到驚訝，因為原來的畫作竟只是簡樸的小幅素描與水彩。例如〈蛋中小雞之舞〉（Ballet of Chicks in Their Shells），畫作靈感出自為一齣兒童芭蕾舞劇所設計的怪異服裝素描，穆索斯基將它變為一幅生動的舞台佈景，而拉威爾的管絃樂中，以咯咯作響的雙簧管，加上巴松管與絃樂慌亂奔走的音階樂段，將身著蛋殼裝的孩子們，變成真正的小雞。

〈雞腳上的小屋〉（The Hut on Fowl's Legs）

是從一個古怪有趣的時鐘造型獲得靈感，鐘的外型就像一間小屋，建造在雞腳上，是巫婆芭芭‧亞加（Baba Yaga）奇特的住處。穆索斯基描寫這個傳說中的巫婆飛馳在空中的恐怖景象。拉威爾率領銅管大軍與軍容壯盛的打擊樂，製造出雷霆萬鈞的追逐情景。

〈基輔城門〉（The Great Gate of Kiev）是組曲中最驚心動魄也最感人的一章。穆索斯基將哈特曼所繪的古老俄羅斯風格的城門——高低不平，裝飾華麗，門房上高聳著一個狀如頭盔的圓頂——轉變為不朽的音樂，藉以紀念死去的友人；以〈漫步〉（Promenade）主題——組曲開頭的樂段，描繪觀賞者從一幅畫漫步到下一幅畫的情景——為基礎，這曲終樂章可視為作曲家向聽眾道別，並且以音樂讓友人最喜愛的夢想成真。這座城門從未建成，穆索斯基對它的幻想在拉威爾筆下卻成為建築奇蹟，飽滿洪亮的銅管、強烈顫動的絃樂、如雷震耳的大鐘，加上勝利凱旋的銅鈸，宏偉地重現了這座建築奇蹟。

蕭提爵士統領芝加哥交響樂團二十二年（1969-1991），使樂團登上美國五大交響樂團——傳統上是芝加哥、克里夫蘭、紐約、波士頓、費城——的首席。他以充滿活力、淋漓盡致的音樂聞名於世，雖然是生於布達佩斯，他贏得的葛萊美獎數目（目前是30座），沒有一名音樂工作者——包括史提夫‧汪達（Stevie Wonder）、保羅‧賽門（Paul Simon）與麥可‧傑克森（Michael Jackson）——能出其右。

 ## 推薦錄音

芝加哥交響樂團／蕭提
London 430 446-2〔〈展覽會之畫〉；及普羅高菲夫〈第一號交響曲〉、柴可夫斯基〈1812序曲〉〕

蒙特婁交響樂團／杜特華
London 417 299-2〔〈展覽會之畫〉、〈荒山之夜〉；及〈霍凡西奇納序曲〉（Khovanshchina Prelude）、林姆斯基-高沙可夫〈俄國復活節序曲〉（Russian Easter Overture）〕

雖然雷聲會令人印象深刻，但閃電才能真正產生效力，蕭提1980年的〈展覽會之畫〉則是二者兼具，此曲向來被認定是蕭提的招牌曲目。這是一次超越巔峰的演奏──大部頭樂章活潑、明朗、技巧精熟，在適當之處又有非常優美纖柔的表現（例如〈御花園〉〔Tuileries〕就可圈可點）。London早期的數位錄音，乾澀猛烈，絃樂稍顯刺耳，但在較平靜的樂段中仍有堅實的音質與適當的氣氛。

如果蕭提是透過穆索斯基鋼琴原曲的打擊樂觀點來詮釋〈展覽會之畫〉，那麼杜特華就是透過拉威爾的改編來看此曲。蒙特婁交響樂團的演奏圓熟完美，但和杜特華許多錄音一樣，1985年的這次詮釋十分平舖直敘，缺乏我們期待聽到的雄偉激昂。值得喝采的明星是蒙特婁樂團裡堅實的美式銅管與靈活的法式木管。London最好的數位錄音，溫暖且細節豐富。

1953年，在哥本哈根舉行的尼爾森音樂節的海報。

尼爾森〔Carl Nielsen〕
第四號交響曲，Op. 29
不朽（The Inextinguishable）

當芬蘭作曲家西貝流士盡其所能追求精練，使交響曲更具組織感時，丹麥的尼爾森（1865-1931）卻致力於解放音樂表達上背離傳統的因素。以布拉姆斯、舒曼、與丹麥同胞蓋德（Niels Gade）的音樂為本，尼爾森是當時最自然、最不守正統的作曲家之一，他充分體驗生命、全心思考生命，用獨特的方式表達生命，尼爾森與自然非

還是個小男孩的尼爾森，就已經是丹麥軍隊裡的號兵了（上圖）。雖然他並未親眼目睹戰火，但十五年前丹麥與普魯士交戰，慘遭敗北，比他年長一輩的人對於戰爭記憶猶新。當尼爾森的部隊調防時，這個小號兵為了趕上長官，於是用左手抓緊長官坐騎的尾巴，讓馬拖著他走。

常接近，無論是大自然或人性本然；他對後者的感覺是苦樂參半。在他的音樂中，尤其是〈第四號交響曲〉，透露了他人性體驗的核心，所見到的正反力量的衝突。尼爾森並不是個偉大的旋律創作者——他的旋律就是節奏、組織、複雜的樂句——無論如何，他絕不會讓愛樂者輕鬆地聽他的音樂。事實上，對愛樂者而言，尼爾森的樂曲有如一把利刃，經常帶著尖銳的挖苦與譏諷，儘管如此，他的作品響徹生命的吶喊。

尼爾森對生命的熱愛，受到第一次世界大戰痛苦的考驗，他發現戰爭的經驗既令人沮喪又可淨化心靈。當時他寫道：「整個世界正逐步瓦解，向來被視為崇高美好的民族情感，如今卻成了精神的梅毒，吞噬了大腦，帶著愚蠢的怨恨，透過空洞的眼窩，發出獰笑」。尼爾森以〈第四號交響曲〉（1916）來回應這個病態的時代，企圖在曲中表達：即使在恐懼之中，求生的力量還是一樣強韌。就此點而言，〈第四號交響曲〉極為成功，因為四十多分鐘的樂曲，深深吸引了聽眾，特別是在接近尾聲時，尼爾森運用兩組定音鼓（置於樂團兩側）及樂團本身，翔實地描繪出戰爭中生命的搏鬥。

此曲由四個連續樂章組成，效果主要來自作曲家建立的高度聲音對比。每一次的爆發都極猛烈，節奏斬釘截鐵，迴盪著民謠的寧靜片段，幾乎像來自另外一個世界。最後，和聲勝利，尼爾森對樂曲的註解這樣寫著：「作曲家用「不朽」這個標題，已竭力想以一個詞，象徵只有音樂才能完整表達的意念：基本的『生命意志』。音樂就是生命，而且像生命一樣，是不朽的。」

 推薦錄音

舊金山交響樂團／布隆斯泰特
London 421 524-2〔及〈第五號交響曲〉〕

　　布隆斯泰特讓尼爾森音樂完全展現，而他
1987年收錄第四與第五號交響曲的錄音，曲目安
排非常理想──這在CD問世之前是不可能的事。
演奏極佳，構想內行老練，完美動人。London最
先進的錄音技術，提供了栩栩如生且空間寬廣的
音效。

普羅高菲夫〔Sergei Prokofiev〕
第一號交響曲，D大調，Op. 25
古典（**Classical**）

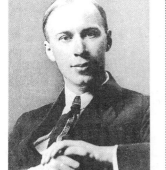

普羅高菲夫，當時正在創作
他最知名的〈古典交響曲〉。

　　刻意創作一首交響曲，運用「古典」的精神
與安排設計，但表達方式、樂器編制與和聲語法
卻屬於現代，這個構想深深吸引著執意破除傳統
的普羅高菲夫(1891-1953)。早在學生時代，他就
已經有遠離俄羅斯浪漫主義的衝動，隨著他的風
格逐漸發展，對於浪漫感傷的情調更加仇視；他
天性好諷刺，音樂思惟也受到影響，因此普羅高
菲夫追求直截的效果與精練的手法時，常會沾染上
嘲諷的色彩。然而在〈古典交響曲〉中，才智與魅
力一開始便占了上風，而曲風也當然是神采奕奕。
　　後來普羅高菲夫對此曲的精神特徵做了適當
的描述：「如果海頓活到我們這個年代，他會保
留原本的風格，也會吸收一些新的東西。」雖然
〈古典交響曲〉規模小於海頓的作品，但快板第

在交響曲中模仿較古老的風格，此種作法可上溯至貝多芬，他的〈第八號交響曲〉是後世許多刻意復古作品的第一部；其他還包括孟德爾頌的〈義大利交響曲〉、比才〈C大調交響曲〉、馬勒〈第四號交響曲〉、西貝流士的〈第六號交響曲〉、史特拉汶斯基的〈C大調交響曲〉、蕭士塔高維契的〈第九號交響曲〉。

一樂章的結構規劃卻相當接近海頓的模式。不過，普羅高菲夫以一貫的遊戲手法，於再現部使用錯誤的調性，經過八個小節之後，再以逐漸上升的方式將和聲送回正確的位置。第一樂章的表情就古典樂派的標準而言，稍嫌過於活潑，然而樂曲整體的風格，還是現代化的。

在甚緩板的第二樂章，普羅高菲夫模仿古典樂派行板樂章的裝飾性旋律風格。旋律由第一小提琴的高音A開始，上升超越了海頓時期的安全音域。第三樂章海頓通常用小步舞曲，普羅高菲夫卻用了嘉禾舞曲，以古典樂派標準而言是不合時宜。運用旋律線上拙劣的八度音程跳躍與不甚優雅的巴松管低音域裝飾音，這種處理方式確是粗糙刺耳，但卻也趣味十足。終樂章是一首愉快的嬉戲曲，其中跳躍式的和聲避開了小調，這是普羅高菲夫的自我挑戰。普羅高菲夫完成〈古典交響曲〉時，正值多事之秋的1917年；1918年4月21日，他親自指揮此曲於聖彼得堡（當時已改名彼得格勒）首演。

第五號交響曲，降B大調，Op. 100

二次世界大戰的情勢到1944年開始轉變，是年普羅高菲夫開始創作〈第五號交響曲〉，他形容此曲為「我長期創作生涯的巔峰」。那段期間，普羅高菲夫也經歷了一次轉型：在1920年代，以破除傳統的作品令聽眾震驚困惑的「壞孩子」，已經脫胎換骨——據他夫子自道，他已經「進入了更深層的音樂領域」，尋找更直接、更簡潔的風格，強調的是情感的表達，而非新奇的句法。

戰爭爆發時，普羅高菲夫和許多蘇聯藝術家都逃離莫斯科。但此曲許多樂段仍可感受到戰爭的猙獰面目，尤其在第一樂章結尾處，激昂、震撼的打擊樂最高潮，彷彿轟隆作響的猛烈炮火，極爲生動。全曲瀰漫著一種不安的矛盾情緒：勝利與悲劇糾結交錯，勢均力敵。

第一樂章行板充滿緊張氣氛，寬廣狂亂的樂段以溫暖的全音階主題爲基礎，與節奏尖銳的素材（大部分出自原先由小提琴奏出的持續反覆音形）相衝突。類似芭蕾舞曲的第三樂章，和第一樂章一樣以抒情爲主，並再次呈現強烈的矛盾情緒，開始幾個小節有如送葬進行曲，轉入單簧管柔和的主題，配合翱翔高昂的第一小提琴，共同揭開隱藏其中的圓舞曲。作品中焦慮不安而哀愁的特色，傳達出一種夢幻般的憂鬱──但中提琴與法國號的第二主題，加上大提琴與低音大提琴斷斷續續的撥奏，卻表達更晦暗的情感，圓舞曲徹底改頭換面之後，樂曲又恢復先前的情緒。

普羅高菲夫在創作接下來兩個無特殊冥想卻頗具威力的樂章時，或許曾汲取蕭士塔高維契的音樂；但第二樂章卻顯示普羅高菲夫爲人熟悉的一面，是一首略帶死亡與喜劇意味的觸技曲，讓樂團每一部都能完全展現演奏技巧。輪旋曲終樂章是嬉戲的快板，有無法抑制的旺盛活力，木管一連串戲謔式的獨奏，使樂曲格外輕快活潑。

成功地驅散了前三個樂章的緊張氣氛，而且一點也沒有刻意造作的感覺，終樂章可視爲普羅高菲夫最傑出的成就之一。這首交響曲整體而言，有雄偉粗獷的風格、豐富的題材、樂章間強烈的動機關聯、靈活的管絃樂法，是交響曲史上

雖然身爲俄國人，普羅高菲夫棋藝之高仍屬罕見。下西洋棋就像作曲或練琴一樣，是他每天的例行公事。普羅高菲夫在1921年搭乘阿奎塔尼雅（Aquitania）號橫越大西洋途中，甚至還在船上贏過一次錦標賽。

1945年元月13日，普羅高菲夫(上圖)於莫斯科音樂院的大禮堂親自指揮第五號交響曲首演，當時蘇聯對德國之戰已勝利在望。巧合的是，當他站上指揮台正要開始之際，莫斯科駐軍也正火砲齊發，向當時正要穿越維斯圖拉河(Vistula)，向柏林做最後一次推進的紅軍致敬。

的鉅作之一。普羅高菲夫認爲此曲是他的扛鼎之作，誠屬公允之論。

推薦錄音

柏林愛樂／卡拉揚
DG 437 235-2〔第一及第五號交響曲〕

蒙特婁交響樂團／杜特華
London 421 813-2〔第一及第五號交響曲〕

芝加哥交響樂團／蕭提
London 430 446-2〔第一號交響曲；及穆索斯基〈展覽會之畫〉、柴可夫斯基〈1812序曲〉〕

卡拉揚於1968年灌錄的〈第五號交響曲〉，從發行以來就一直是經典，強大的張力與綿延的抒情令人讚歎，是大師與柏林愛樂合作的最佳力作。速度適中，堅決地向前推進，卻絲毫不覺勉強。全曲演奏精準、充滿自信、氣氛濃厚。十三年後灌錄的〈古典交響曲〉，感覺稍嫌沉重，演奏精彩，但卻不夠輕快。〈第五號交響曲〉錄音偏亮，但有足夠的質量與細節。

杜特華及蒙特婁交響樂團擷取了普羅高菲夫音樂語言中的法國成分，提供優美而溫和的詮釋。從容地漫步過〈古典〉一曲，並未突顯普羅高菲夫「壞孩子」的一面，因此略顯薄弱。〈第五號交響曲〉的演奏激發了音色與旋律之美，充分傳達此曲的感官經驗。1988年的錄音溫暖、寬廣、平衡良好，低音紮實，絃樂音色迷人。

蕭提一如期望，詮釋出雖勁道剛猛，卻不失大師風範的〈古典交響曲〉。這個1982年的版本，

速度飛快，但一點也不單調乏味，其精簡洗練的
程度至善至美。管絃樂團大廳（Orchestra Hall）的錄
音，回音明顯，但細節豐富。

彼得與狼（**Peter and the Wolf**），Op. 67

每一個角色都被設想為某一
種樂器。

　　成年後的普羅高菲夫，對於浪漫感傷之情毫
無興趣，天生性格的內向與冷淡，使他很少向別
人表白情感，而且與孩子相處似乎也會令他不自
在，他與兩個兒子的關係十分疏遠。然而，普羅
高菲夫卻一直能夠以孩童的眼睛來看世界，他鍾
愛童話故事，喜歡戲劇的想像空間，也相信圓滿
的結局。

　　身為作曲家，普羅高菲夫知道孩子聽音樂時
常比大人更聚精會神，而且也為他們寫了不少作
品，包括他的〈第七號交響曲〉。在他為孩子所
寫的樂曲中，最吸引人的是受莫斯科兒童戲劇中
心委託而作，由旁白者講述、管絃樂團演奏的故
事〈彼得與狼〉。普羅高菲夫負責譜曲，故事內
容則由莎姿（Natalia Satz）撰寫，於1936年5月2日首
演。

　　作曲家以他對兒童心理的深刻認識，在故事
裡加進許許多多的事件與人物，每一個人物都由
一段令人難忘的旋律來代表。樂曲很清楚地描畫
出「人物性格」：小鳥是長笛興奮、浮躁的急奏
音；鴨子是雙簧管哀怨的小調樂曲；單簧管將貓
熱情、滑行的腳步優雅地表現出來；彼得暴躁的
爺爺由巴松管蹣跚搖擺的音形表示；咆哮的銅管
小調音樂代表狼；那些笨拙的獵人胡亂射擊的槍

聲,由定音鼓與低音鼓負責;而彼得本人由絃樂
代表,因為絃樂音色溫暖熱情,表現空間較大。

曲中角色交互作用,代表他們的旋律反覆出
現,讓小聽眾聽得心滿意足,最後彼得與狼的衝
突終於解決,緊張懸疑盡釋,愉快的進行曲讓所
有的角色再次登場。對成人聽眾來說,可喜的是
普羅高菲夫將迷人的旋律與明確的曲風相結合,
此外彼得對權威的挑戰及冒險的勇氣,也值得肯
定。然而,當1948年史達林整肅蘇聯作曲家時,
作者本身表現的類似行為卻有不同結果。雖然將
〈彼得與狼〉的作者冠上「極度頹廢之形式主義
者」之名,一直是二十世紀藝術上的最大諷刺,
但普羅高菲夫在遭受嚴厲批判之後,從此一蹶不
振。

推薦錄音

皇家愛樂/普烈文
Telarc CD 80126〔及布烈頓〈青少年管絃樂入門〉、
選自〈格蘿莉雅娜〉的〈宮廷舞曲〉〕

新倫敦管絃樂團/柯爾普(Ronald Corp)
Hyperion　CDA 66499〔及〈冬日烽火〉、〈夏日〉,
與〈醜小鴨〉〕

普烈文1985年的錄音,旁白精彩,演奏出交
響曲般的豐富效果。他對於樂曲的介紹,對每段
音樂的提示,十分適合年輕聽眾。Telarc驚人的錄
音效果,搭配布烈頓的作品,非常值得擁有。

1991年Hyperion 版收錄了普羅高菲夫為兒童

普烈文身兼二職,擔任〈彼
得與狼〉的旁白與指揮工
作。

所作的四部作品，錄音效果極佳。至於由作曲家的兒子與孫子奧勒及蓋布瑞爾（Oleg ＆ Gabriel Prokofiev）擔任的旁白部分，如果全部由蓋布瑞爾擔任，效果會更好。

拉威爾〔Maurice Ravel〕

波麗露（Boléro）

矮小的拉威爾，是位極為出色的纖毫畫家。

　　法國作曲家拉威爾（1875-1937）屢次將鋼琴作品成功地改編為管絃樂，再於適當時機將管絃樂作品改編為芭蕾舞曲，但是他最受歡迎的樂曲〈波麗露〉，卻從一開始就是芭蕾舞曲，這首曲子是受魯賓斯坦（Ida Rubinstein）之委託，於1928年在巴黎歌劇院首演。

　　的確，若不用管絃樂團，〈波麗露〉便不可能有那麼好的效果。整首曲子是一個漫長的漸強，一個和聲旋律反覆循環，配上節奏規律的附聲部——樂曲開端響起的一串音符，由響絃鼓一路敲奏下去。到了樂曲尾聲，和聲瞬間由C轉為E，製造一個令人興奮鼓舞的高潮之後，猛然拉回C，以充沛活力作結。賦予〈波麗露〉活力與色彩的，就是管絃配樂的巧妙變化，一種樂器或樂器組合緊接著另一種樂器或組合，從開始的喃喃私語堅定地發展為結尾的轟然怒吼，由於樂曲的煽情效果十分明顯，加上魯賓斯坦的舞姿傳頌一時，〈波麗露〉乃成為當時巴黎最熱門的話題。

鈴鼓與響板帶來一陣西班牙
色彩的音樂旋風。

西班牙狂想曲（Rapsodie Espagnole）

拉威爾的音樂或多或少都帶有西班牙色彩。對他來說，西班牙不只是一個遙遠、多彩而迷人的夢幻國度，也是異國音樂靈感無窮無盡的泉源。西班牙特別吸引拉威爾之處在於其舞曲形式的豐富節奏與旋律。在他首次出版的純管絃樂作品〈西班牙狂想曲〉（1907）中，這些舞曲成了一塊塊的積木，堆砌出一首四樂章的組曲。這首組曲中，作曲家將具有暗示性的曲思，轉變爲內涵令人興奮的音樂，才華顯露無遺。

拉威爾樂曲的變化多端——尤其是打擊樂器精湛的運用（包括如響板與鈴鼓等道地的「西班牙」樂器）與加上弱音器的絃樂與銅管的靈巧點綴——都使〈西班牙狂想曲〉成爲他最迷人的作品之一。此外，他巧妙地混合了馬拉圭那舞曲（malagueña）及哈巴涅拉舞曲（habanera）等舞曲形式，不僅保留異國風味，更賦與樂曲交響曲的彈性與開闊性，這種手法贏得同時期音樂家法雅的認同，稱讚此曲具有真正的西班牙風。

四個樂章的組合有如一首短小的交響曲。第一樂章〈夜之序曲〉（Prélude à la nuit）是伊比利半島夜晚催眠似的召喚，幾乎是散發著色彩的芳香，一個下降的四音符動機（F、E、D、升C音）作爲背景不斷重複，一首夜之歌有如夜間開放的花朵，短暫地綻放爲兩節充滿熱情的絃樂樂段，然後以成對的單簧管與巴松管的裝飾奏做結。以閃爍的鈴鼓敲出節奏、忽明忽暗的〈馬拉圭那〉可視爲詼諧曲，迅速消失在夜色中。第三樂章是原爲雙鋼琴而作的〈哈巴涅拉〉，拉威爾展現了他

管絃樂法細緻的一面，締造出色彩最爲精緻的鑲嵌畫。名爲〈節慶〉(Feria)的終樂章，外聲部節拍的變幻令人暈眩，以英國管與單簧管蜿蜒盤旋的獨奏爲主，火熱的中間部分則令人興奮，完全展現作曲家煥發的才情。在第一樂章「夜」動機的回響中，節慶活動變得越來越熱鬧，最後拉威爾以其對高潮的掌握，將樂曲帶入炫爛的尾聲。

達孚尼與克蘿埃(Daphnis et Chloé) 第二號組曲

拉威爾寫作〈達孚尼與克蘿埃〉時——史特拉汶斯基〈春之祭〉首演前一年——其音樂語言已經相當前衛了。他在最後〈全體之舞〉中全部使用5/4拍子，使俄羅斯芭蕾舞團的舞者相當困擾，爲了抓準節奏，他們不得不利用一點技巧：不斷默念著舞團經理五個音節的姓名 "Ser-gei Dia- ghi-lev"，以免亂了舞步。

　　很少有那部偉大作品的選曲比全曲還有名，拉威爾的〈達孚尼與克蘿埃〉卻是自創作之初便已注定如此。此曲偶爾以芭蕾舞曲的形式演出，但通常音樂會中只演奏最後三首曲子：〈黎明〉(Lever du jour)、〈啞劇〉(Pantomime)、〈全體之舞〉(Danse générale)。1912年完成全曲之後，拉威爾親自指定這三首曲子爲第二號組曲。
　　芭蕾劇本是根據希臘詩人隆格斯(Longus)的一部田園劇，由戴亞基列夫的俄羅斯芭蕾舞團中，一位經過傳統舞蹈訓練的舞者兼編舞家弗金(Mikhail Fokine)改編而成。前兩幕描繪的是達孚尼與克蘿埃的求愛場景、克蘿埃被海盜擄走後又奇蹟式地脫逃的經過。第三幕由第二號組曲的三首曲子組成，故事發生在牧神潘的神聖樹林裡。拉威爾以木管、豎琴、鋼片琴及稍後加入的絃樂演奏波動的音形，描繪出破曉時分鄰近小溪的潺潺水聲。前景音樂則由短笛與三把獨奏的小提琴奏出鳥鳴聲。當黎明的朦朧色調漸漸轉爲白晝的

音樂中的笑聲

音樂中有許多令人開懷大笑之處,有時候作曲家甚至努力想使音樂本身笑出聲來。在〈達孚尼與克蘿埃〉的〈多爾肯的怪舞〉(Grotesque Dance of Dorcon)一段中,拉威爾的銅管與木管,伴著絃樂顫音的閃現,以短促的八分音符爆發出陣陣哄笑聲。巴爾托克在他的〈管絃樂團協奏曲〉的第四樂章裡,曾以絃樂、木管與銅管奏出陣陣嘈雜顫音,接下來則是一長串吃吃竊笑的下行八分音符。

光輝時(小提琴、大提琴及低音大提琴逐一拿下弱音器),樂團奏出一段豐富絢麗的旋律。達孚尼醒來,焦急地尋找克蘿埃,並在一群牧羊女中找到她,兩人飛奔至對方懷裡,至此旋律到達熱烈激昂的高潮。

為了感謝牧神潘從海盜手中救出克蘿埃,這對戀人配合著熱烈的長笛伴奏,摹擬演出牧神與祂心愛的排簫的故事。標示著「感情豐富與柔和」的獨奏,事實上是由長笛家族的四名成員來擔任——短笛、兩支長笛與中音長笛——但效果卻如同一種樂器。在點綴以法國號、豎琴、鋼片琴與打擊樂的絃樂撥奏伴奏之下,舞蹈越來越有活力,直到克蘿埃最後一次旋轉,慵懶地跌入達孚尼懷中。

在簡短而熱情的尾聲裡,打扮成酒神女祭司模樣的年輕女子,手搖著鈴鼓進場,一群年輕男子尾隨在後。拉威爾在為縱酒狂歡的信徒設定醉人且令人頭暈目眩的5/4拍子之際,運用樂團的所有資源,創造了一場令人興奮的音響狂宴。

推薦錄音

蒙特婁交響樂團╱杜特華
London 421 458-2〔4CDS;〈波麗露〉、〈西班牙狂想曲〉、〈達孚尼與克蘿埃〉(全曲)、其他管絃樂作品〕

波士頓交響樂團╱孟許
RCA Living Stereo 6146-2〔〈達孚尼與克蘿埃〉(全曲)〕

柏林愛樂╱卡拉揚
DG 427 250-2〔〈波麗露〉、〈達孚尼與克蘿埃〉第二號組曲;及德布西〈牧神的午後前奏曲〉、〈海〉〕

不要太大聲……孟許在排練
時提醒團員。

杜特華對這些音樂的詮釋或許不是最深刻，也不是最細緻，但卻具有靈巧熟練的特色、大膽活潑的演奏，且錄音效果又錦上添花，這些條件使這套CD成爲唱片目錄中的寶石。London的錄音工程使聽者猶如置身於樂團之中，正是拉威爾作曲時追求的目標。雖然唱片中的細節比現場演奏能聽到的還多，但這些1980年代早期的錄音，卻有完美而自然的平衡與空間感。〈波麗露〉和〈西班牙狂想曲〉具有強烈的熱情；〈達孚尼與克蘿埃〉的洗練、豐麗，更使杜特華與蒙特婁交響樂團（這個法國風格的樂團比任何法國樂團都要出色）出盡風頭。唯一缺點是芭蕾舞劇的各幕並未分軌灌錄或註明曲目索引。

孟許的〈達孚尼與克蘿埃〉是全心投注的一次演出，他滿懷自信，以大師手筆繪上燦爛色彩。即使偶爾速度會顯得怪異，卻總是言之成理。波士頓交響樂團精緻的木管與光輝的絃樂，無疑是全世界最好的法國風格管絃樂團，演奏的音樂具有完美的風格。RCA早期的立體聲錄音，經重新轉錄，具有現場實況的音質與強勁的衝擊力。

〈波麗露〉首演後一年多，拉威爾於1930年元月指揮拉莫洛管絃樂團灌錄此曲。拉威爾的速度偏慢，但卻毫不遲滯乏味。有一些獨奏樂段甚至相當自由，特別是伸縮號首席的獨奏，音符與音符間有不少爵士樂風的滑奏。

卡拉揚1966年的〈波麗露〉可列入唱片史上的最佳錄音：精練、優雅、有催眠般的控制力、累積的高潮雄偉堂皇。演奏時間是16分9秒，與拉威爾本人的錄音完全一樣——和作曲家一樣，卡拉揚知道演奏時不能完全依照樂譜指定的速度。在眾多優點中，還有柏林愛樂木管的精彩獨奏與樂團全體的光輝。1964年的〈達孚尼與克蘿埃〉第二號組曲頗具威力。就三十多年前的老錄音而言，〈波麗露〉音效已屬一流；〈達孚尼與克蘿埃〉組曲幾乎有同樣生動的聲音，可惜回音過度擴散，以致模糊不清。

「海神特萊頓之泉」是貝尼尼(Bernini)1643年受原名巴伯里尼(Maffeo Barberini)的教皇烏爾班八世(Pope Urban VIII)之託而作。這項傑作立於巴伯里尼廣場(Piazza Barberini)中心。底部四隻海豚從張開的口部汲水，高舉的尾部則頂起一片巨大的扇貝，上面是半人半魚的海神特萊頓(Triton)的坐姿雕像，祂從直立的海螺殼噴出水來。

雷史碧基〔Ottorino Respighi〕

羅馬之泉(Fountains of Rome)
羅馬之松(Pines of Rome)

〈羅馬之泉〉完成於1916年，是雷史碧基(1879-1936)從「永恆之都」得到靈感的三首交響詩中的第一首。曲中對於建築與花草樹木的描述並不多，主要是想表達特別景致的情調，以及使羅馬君臨世界各大城的氣氛與歷史。

在〈羅馬之泉〉中，雷史碧基將一天劃分為四個時段，分別描繪四座噴泉。首先描述的是黎明時分〈茱麗亞山谷噴泉〉(Fountain of the Valle Gulia)柔和的氣氛，聆聽之際，彷彿可見濛濛霧氣升起於田野之上；田園的幻想隨著一陣法國號齊奏的爆發而破滅，景象轉變到早晨時分的〈海神特萊頓之泉〉(Triton Fountain)，雷史碧基展現的想像力，不只是描寫貝尼尼精妙的噴泉上，神話中的半人半神，在現今羅馬城最繁忙的十字路口中央，吹著海螺而已，各類聲音美妙的海中生物，回應著特萊頓的呼喚，當這些回音漸漸平息，我們由正午時分燦爛的〈特雷維之泉〉(Trevi Fountain)，直接面對大海的威力，小號與長號代表海神的馬車聲音，升騰於絃樂的海浪之上，後面跟隨的是騎著海馬的海神、侍從與嬉戲的海中女神，這一樂章也和噴泉一樣，絕對值得丟幾個銅板；黃昏降臨，我們到〈麥迪奇別墅噴泉〉(Fountain of the Villa Medici)，向外望去，眼下便是聖安傑羅城堡(Castle Sant'Angelo)、梵諦岡與整個羅馬的中心，曲調旋律十分柔和，當光線漸暗，鐘聲結束了這一天，也結束了這首豐富的交響詩。

如果你喜歡雷史碧基的羅馬，應該也會想看看艾爾加與佛漢威廉士的倫敦（〈安樂鄉序曲〉與〈倫敦交響曲〉）、蓋希文的巴黎（〈一個美國人在巴黎〉）、易伯特的瓦倫西亞（〈海港〉）、伯恩斯坦與柯普蘭的紐約（〈自由幻想曲〉與〈安靜的城市〉〔Quiet City〕）、拉威爾的維也納（〈圓舞曲〉〔La Valse〕）。

雷史碧基捕捉住羅馬的雄偉與閃耀之美。

為音樂作品寫續作是很危險的，能比得上甚至超越原作的例子更是少之又少。但在〈羅馬之泉〉完成八年後，雷史碧基又以〈羅馬之松〉締造更卓越的成績。此曲的構思更具規模，管絃樂音效也更為出色，主要描述重點在於羅馬城中四處松樹繁茂的景致。

聽者再次從一天中的不同時段來觀賞風景。〈波蓋斯別墅之松〉（The Pines of the Villa Borghese）可以看到日正當中時玩耍的孩童；〈地下墓穴附近之松〉（Pines Near a Catacomb）有種陰暗感，回顧羅馬古老的過往；〈喬尼科洛之松〉（The Pines of Janiculum）繪出一幅微光閃爍的夜景，一向注重效果的雷史碧基，在樂曲最後加入夜鶯鳴聲的錄音。而〈亞培安大道之松〉（The Pines of the Appian Way）喚起精神抖擻的羅馬凱旋進行曲，從破曉晨霧中似有若無地響起，到最後發展成如雷震耳的尾聲。此曲於1924年在羅馬首演，這是古典樂界過去七十年來，少數已成為常見曲目的作品之一。

推薦錄音

倫敦交響樂團／克爾提斯
London Weekend Classics 425 507-2〔及〈鳥〉（The Birds）〕

蒙特婁交響樂團／杜特華
London 410 145-2〔及〈羅馬節日〉（Roman Festivals）〕

展現在眼前的是輝煌的倫敦交響樂團，背後則有1960年代最好的錄音工程師，克爾提斯只須拾起指揮棒，就可以完成令人難忘的錄音。而他

的表現在各方面都屬一流：溫暖、富於想像，道地的義大利風格（克爾提斯曾在羅馬的聖西西里亞學院〔Accademia di Santa Cecilia〕就讀）。樂團演奏與錄音亦有驚人效果，這些條件都使這張平價版CD，成為本曲的最佳選擇。搭配的曲目是〈鳥〉而不是雷史碧基三部曲的第三部〈羅馬節日〉，相當明智，因為就音樂本身而言，〈羅馬節日〉是遠不如〈鳥〉的。

杜特華以精緻手法詮釋雷史碧基，而他1982年指揮蒙特婁交響樂團灌錄的〈羅馬之松〉與〈羅馬之泉〉則是最佳成果之一。〈羅馬之泉〉的中間部分顯得生動、活力充沛，終曲則氣氛絕佳。〈羅馬之松〉也是活潑輕快──或許終曲稍嫌過度輕快，而缺乏其他錄音的雄偉壯麗。錄音卓越，略微顯得遙遠，但音場形象仍是清晰確實。

林姆斯基-高沙可夫〔Nikolai Rimsky-Korsakov〕

天方夜譚（Scheherazade），Op. 35

俄國人心目中的近東，相當於十九世紀美國人想像中蠻荒的西部。這些土地上充滿了魅人的文化、奇異的風光、驚人的美景與英雄事蹟──至少這是當時一個俄國知識分子可能有的印象。林姆斯基-高沙可夫（1844-1908）曾在沙皇海軍中擔任軍官，後來又擔任海軍樂隊的督察，因此在中年之前他已行遍整個帝國，並經歷過更遙遠的世界。1888年，已寫就了幾部最好作品的他，又作了一首大型管絃樂組曲，靈感來自〈一千零一夜〉──據他後來說，是想留給聽者「各式各樣

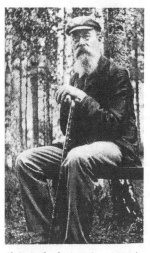

林姆斯基-高沙可夫，1905年攝於其地產上的樺樹林間。

「我們從這座城市航行到另
一座城市，從這個島嶼到下
一個島嶼，從大海到另一片
大海，直到有一天，我們遇
上了惡劣的暴風，於是大家
開始祈禱，就在此時，一陣
強風襲來，船帆全被扯成碎
片，船身旋繞三次後又被向
後推，此時船舵忽然斷裂，
船衝向峭壁……」
——《天方夜譚》中的「辛巴
達歷險記」。

數不清的東方神仙故事」的印象。

　　林姆斯基的〈天方夜譚〉，以講故事的女主角
雪荷拉札德爲名，結構類似交響曲，四個樂章中，
每一樂章都有一個描述內容的標題，不同樂章間也
分享許多共同主題素材——例如代表雪荷拉札德本
人的一段小提琴獨奏的溫柔旋律，以及代表蘇丹夏
里亞(Sultan Shahriar)的嚴厲動機，在樂曲開端由絃
樂與銅管齊奏猛烈出擊；兩個動機均有許多變化，
依照作曲家的說法，如此整部作品才能「藉著主題
與動機間的結合緊密交織，並呈現有如萬花筒般千
變萬化的意象與設計……」。

　　第一樂章〈大海與辛巴達的船〉(The Sea and
Sinbad's Ship)描繪的意象非常明確。低音絃樂起
伏於夏里亞動機(此處也是辛巴達的主題)之下，
立即展現眼前的是甲板上勇敢的水手，迎著定音
鼓的洶湧波濤乘風破浪。在〈卡蘭達王子的故事〉
(The Tale of the Kalendar Prince)中，飛奔急馳的節
奏，戰爭似的鼓號曲與如優月刀閃現的銅鈸，訴
說著陸地上的冒險故事，並且替代了傳統的詼諧
曲；〈年輕王子與年輕公主〉(The Young Prince and
Young Princess)則是一篇溫柔的羅曼史，略帶阿拉
伯曲風與遊行聖歌的感覺；狂亂的歡宴與緊迫的暗
流是最後樂章〈巴格達節慶——大海——青銅戰士
所豎巨石上之船難〉(The Festival at Baghdad-- The
Sea--Shipwreck on a Rock Surmounted by a Bronze
Warrior)的特色。樂曲接近尾聲，描述大海與辛巴達
船的音樂再度出現，只是多了暴風雨的襲擊，木管、
絃樂與打擊樂淋漓盡致地表現出驚人的宏偉氣勢，
描繪出洶湧翻滾的浪濤，而銅管則奏出夏里亞／辛
巴達主題。船撞上巨石而全毀……但這只是個故

孔德拉辛逃離蘇聯，但未曾
稍忘自己俄國的根源。

事，溫柔的雪荷拉札德說出最後一句話，以安慰這
個饒她一命的明智國王。

推薦錄音

皇家大會堂管絃樂團／孔德拉辛(Kirill Kondrashin)
Philips 400 021-2

皇家愛樂管絃樂團／畢勤爵士
EMI CDC 47717〔及鮑羅定〈伊果王子〉(Prince Igor)
中的〈韃靼人舞曲〉(Polovtsian Dances)〕

　　在〈天方夜譚〉中，孔德拉辛以極高的敏感
度在陰柔與陽剛間取得平衡，聲音豐沛、洋溢著
東方色彩，可圈可點；風格宏偉堂皇，但演奏精
確紮實。整體感覺五彩繽紛。1979年頂尖的類比
錄音，轉錄十分成功。

　　畢勤特別喜愛多彩多姿的樂曲，1957年交出
了這分光輝生動的成果，當時已是他與皇家愛樂
合作的晚期。在這個版本中，樂團全神貫注、全
力以赴，演奏洋溢著自發性。立體聲錄音雖有些
尖銳，使銅管與絃樂有時聽來過於透明，但是音
場形象很具體，並有極佳的深度。

聖桑〔Camille Saint-Saëns〕
第三號交響曲，C小調，Op. 78
管風琴(Organ)

　　法國音樂大師聖桑(1835-1921)常被後人認為
是反動保守分子。其實，他是當時最敏銳也最兼

容並蓄的音樂家。他彈奏鋼琴與管風琴的技巧無
人能及，並擁有驚人的記憶力與神奇的視奏能
力。聖桑對李斯特與華格納的作品了然於胸，也
十分熟悉巴洛克音樂。雖然在音樂史上他是個集
大成者而非開拓者，但是他能融合新舊潮流的精
粹、展現完美技巧與對聲音的敏銳掌握，而且一
直忠於法國音樂的精神與傳統。

　　聖桑共寫了五首交響曲，其中兩首早期作品
很晚才出版。他最重要的交響曲是完成於1886年
的C小調〈第三號交響曲〉。此曲具有非常恢宏的
構思，也明顯受到李斯特創新的作曲技巧的影響
（此曲即是為紀念李斯特而作），又名為〈管風琴
交響曲〉，因為管風琴在曲中扮演重要的角色——
但並非獨奏，而是與管絃樂團相輔相成。

　　在此曲非傳統的二部架構內，仍可尋得將音
樂素材分為四樂章的傳統區分法：第一部分由快
板（以簡短緩慢的序奏引導）與慢板組成，第二部
分則包含詼諧曲與急板的終樂章。曲中驚人的特
色在於大量運用主題變化的手法，此一手法是由
李斯特與白遼士發展出來，主要內涵是：樂章中
某一旋律單元，經過變化之後，在後續樂章中製
造出新的主題。〈管風琴交響曲〉有兩個基本主
題：一是上行的四音符動機，首先由雙簧管配上
絃樂哀怨的和聲，帶出了緩慢的序曲，接著擴展
開來，成為慢板撫慰性主題以及終樂章裡莊嚴如
聖詠般的主題。第二個基本主題，先奏出小提琴
倉惶疾走的十六分音符旋律線，這個快板樂段看
似伴奏，後來又以多種面貌重現——在慢板中有
兩種不同的變化，分別是開端的主題與詼諧曲的
主題，還有終樂章的副主題。

1910年時的聖桑，法國音樂
的祭酒。

管風琴莊嚴洪亮的聲音，留到交響曲的結尾部分，當樂團歡欣鼓舞地奏出第一個基本主題，它以象徵勝利的和絃應和，但它最優美的一刻卻在慢板的開端，踏瓣的音調襯托著絃樂，奏出安靜而抒情的主題。

動物狂歡節（The Carnival of the Animals）

聖桑雖然是生於電報發明之前，但他仍來得及成為第一位寫作電影音樂的大作曲家。寫一部優秀電影配樂必備的角色描繪才能，在〈動物狂歡節〉這部具有高度電影性質的音樂娛樂作品中非常明顯。聖桑還戲稱此為一部「盛大的動物幻想曲」。

樂曲中除了雙鋼琴，還加上雙小提琴、中提琴、大提琴、低音大提琴、長笛、單簧管、鐘琴和木琴的合奏。音樂嘲弄了奧芬巴哈（Offenbach）、白遼士、孟德爾頌、羅西尼、甚至聖桑本人。龜群以最慢的速度，跳著奧芬巴哈著名的康康舞，而大象則伴著白遼士〈浮士德的天譴〉（La damnation de Faust)中的〈精靈之舞〉（Dance of the Sylphs)與孟德爾頌〈仲夏夜之夢〉中的詼諧曲，奔騰跳躍。鋼琴師在動物園中也成了動物，對其反覆的手指練習及音階彈奏，也做了無傷大雅的幽默模仿。〈化石〉中隨著木琴叮噹響起了聖桑自己的〈骷髏之舞〉（Danse macabre)，而〈小星星〉與羅西尼〈塞維爾的理髮師〉（The Barber of Seville)中的詠嘆調「我聽到一縷歌聲」（Una voce poco fa)也進入這一群精選的動物中，一切都在歡樂聲中落幕。

聖桑擔心這一首遊戲之作，可能使他更重要

聖桑盛大的動物幻想曲中的參加者。

的作品受到忽視，因此不准此曲在他有生之年出版。他果然有先見之明，這首作品問世後家喻戶曉，其光芒早已蓋過了聖桑的其他作品。

推薦錄音

波士頓交響樂團／孟許
RCA Living Stereo 61500-2〔〈管風琴交響曲〉；及德布西〈海〉、易伯特〈海港〉〕

柏林愛樂／李汶（James Levine）
DG 419 617-2〔〈管風琴交響曲〉；及杜卡（Dukas）〈魔法師的學徒〉（The Sorcerer's Apprentice）〕

蒙特婁交響樂團，倫敦小交響樂團／杜特華
London 430 720-2〔〈管風琴交響曲〉、〈動物狂歡節〉〕

倫敦學院樂團／史坦普（Richard Stamp）
Virgin Classics VC 90786-2〔〈動物狂歡節〉，及普羅高菲夫〈彼得與狼〉、莫札特〈小夜曲〉〕

　　孟許與波士頓交響樂團的〈管風琴交響曲〉再一次展現這位指揮大師如何將大家熟濫的曲目轉化為嚴肅的音樂，嚴肅但卻不沉悶，快板樂章充滿熱情，慢板樂板有濃厚詩意，而終樂章的興奮，更是令人坐立難安。Living Stereo的新轉錄技術，保留了1959年錄音中逼真的臨場感，並將聲響最大的樂段中，母帶磁化的影響降到最低。管絃樂團雄偉堂皇的曲調，清晰、響亮地穿透出來，同時傳達出交響曲廳裡壯麗感人的氣氛，搭配的曲目非常豐富，都有令人難忘的演出。

　　李汶與柏林愛樂於1986年的錄音以其宏偉的

管絃樂團的個性
創立於1881年的波士頓交響樂團是美國最全能的樂團之一。自從庫塞維茨基（上圖）的時代開始，便擁有溫暖的絃樂與清晰的音色，這是俄國樂風的基本要素；還有輝煌的銅管與精準的節奏，這是美國樂風的影響。有一整個世代的美國作曲家——柯普蘭、伯恩斯坦與畢斯頓（Walter Piston）——在創作時，心中總會迴響著波士頓交響樂團的聲音。

演奏，結合了技巧、手法與迷人的色彩，幾乎震掀了屋頂。在李汶的指揮棒下，推進力勁道十足，雖然柏林愛樂的小號有幾處的表現並不完美，但絃樂與木管的洗練簡直無懈可擊。錄音效果生動，平衡感亦佳。

杜特華與蒙特婁樂團的詮釋，雖然頗爲直率，但演奏優異。樂曲流露了真正法國風味，至於〈動物狂歡節〉（由倫敦小交響樂團演奏），如果想以單片收錄聖桑最受歡迎的作品，這是最佳選擇。

Virgin 1987-88發行的〈動物狂歡節〉鮮明活潑，錄音效果絕佳。搭配的曲目非常適合年輕的聽眾。

舒伯特〔Franz Schubert〕
第八號交響曲，B小調，D. 759
未完成（Unfinished）

近視、矮胖但天賦異稟的舒伯特，繪於1825年。

繼「米羅的維納斯」（Venus de Milo）雕像之後，這首樂曲很可能是西方藝術史上最著名的未完成之作。奧地利作曲家舒伯特（1797-1828）最初的計畫，無疑是想完成一首四樂章的交響曲，希望能在莫札特及海頓的模式之外另闢蹊徑，開拓出一片寬廣且高度主觀的表現領域。他一開始所走的方向便與其前六首交響曲（他沒有寫第七號交響曲）迥異，木管與銅管——在交響曲史上，第一次得與絃樂並駕齊驅——爲旋律與和聲結構加上了強烈的色調，效果因不尋常的樂器組合而更顯誇張（例如單簧管與雙簧管在第一樂章的主題中齊奏）。貝多芬保留在最高潮時刻才使用的長

未完成的作品

舒伯特的〈第八號交響曲〉
至第三樂章（上圖）嘎然而
止。其他受歡迎的未完成作
品還有：舒伯特的〈C小調四
重奏曲〉，原本要寫成四樂
章的絃樂四重奏，結果只有
第一樂章；布魯克納的〈D小
調第九號交響曲〉，少了終
樂章，但作品仍十分有力。

號，在此曲是一開始便加入樂團，並展現卓越技
巧，使樂團聲音更雄渾，爆發更具威力。

快板第一樂章似乎充滿了山雨欲來的氣氛，
單簧管與雙簧管吹奏的真正主題——急迫而憂鬱
的B小調主題，由小提琴狂熱的十六分音符伴奏
——之前是一段大提琴與低音大提琴哀怨的序
奏，稍後又被延伸入發展部中。除此之外，只有
一種極其著名的旋律，很類似圓舞曲，卻又不完
全是。舒伯特的作曲手法是以大提琴對應低音大
提琴撥奏，加上單簧管與中提琴不合拍的伴奏，
實在是故作輕描淡寫的絕技。在管絃樂色彩與表
情的全新世界中，這篇樂章縈迴不已，讓浪漫主
義首次以交響曲的形式出現。

接下來田園風的E大調行板樂章仍繼續探
險，樂曲再度設定爲流暢的三拍子（不過這回是3/8
拍而不是3/4拍），木管與銅管也再一次展露精湛技
巧。當單簧管吟唱著哀淒的升C小調第二主題時，
舒伯特又再次運用不合拍的伴奏，予人一種脆弱的
感覺。此時更神奇的事發生了：樂章已過二分之一，
舒伯特卻將小調和聲轉爲大調，而旋律由雙簧管接
手後，風格便由尖銳強烈轉爲舒緩而撫慰人心。

這兩個樂章寫於1822年秋，但就在1822-23年
冬，舒伯特得了重病；後來他可能是因爲這首曲
子會勾起痛苦的回憶，因而不願完成它。而且這
首曲子在形式上也有問題，他效法貝多芬，以強
有力的手法發展素材，卻拂逆了自己的思惟特
質，因爲這些素材本身非常「封閉」（偏重旋律
性），而不夠「開放」（偏重動機），無法以貝多芬
奏鳴曲中，典型的擴展與重組手法來處理，舒伯
特要到〈第九號交響曲〉才能解決這個問題。

伯恩斯坦勒緊音樂，逼大提
琴放聲歌唱。

推薦錄音

皇家大會堂管絃樂團 / 伯恩斯坦
DG 427 645-2〔及〈第五號交響曲〉〕

倫敦古典演奏家 / 諾靈頓
EMI CDC 49968〔及〈第五號交響曲〉〕

波士頓交響樂團 / 約夫姆（Eugene Jochum）
DG Resonance 427 195-2〔及貝多芬〈第五號交響曲〉〕

　　伯恩斯坦於1987年灌錄了高度個人色彩的
〈未完成交響曲〉，對於曲中令人困擾的表情，
提供了獨到的見解。第一樂章音色暗淡，為主旋
律伴奏的中提琴狂熱震顫；行板樂章從容不迫，
曲思的發展帶有一種脆弱的張力，以及靜止、屏
息、遙遠的感覺。高潮判斷精確，但結尾卻不像
別的版本那麼輝煌燦爛；相反地，伯恩斯坦使樂
曲在寂靜柔和中顯得超然獨立。大會堂絃樂自始
至終表現優異，而木管亦不遑多讓。現場演奏的
音樂廳並不容易錄音，本片的音效已屬可圈可
點。
　　諾靈頓以古樂器手法處理〈第五號交響曲〉
及〈未完成交響曲〉，十分賞心悅耳。此處所謂
「忠於原典」即是輕快活潑，在絕對的明晰度中
顯出結構的細節。我們可以感覺到絃樂如天鵝絨
般輕盈、木管精緻優美、法國號閃耀動人。樂團
的演奏常會有明顯的聲樂特質，十分恰切。兩首
曲子都以輕快腳步一路行來，絲毫不顯倉惶，EMI
1989年的錄音，成績斐然。
　　約夫姆對〈未完成交響曲〉的詮釋真誠而極

富感情，抒情部分手法溫和，高潮處則充滿想像力的緊湊與激動人心的戲劇效果。第一樂章的發展部令人毛髮直豎，行板樂章曲風的愉悅迷人，前所未見。約夫姆游走兩極之間，仍能確實掌握整體架構，這份能力無人可及；此外他更將情緒、步調、色彩、比重及表情等等要素，做了最佳調配，波士頓交響樂團的演奏光芒四射，錄音效果絕佳。

第九號交響曲，C大調，D. 944

舒伯特於1825年開始寫作〈第九號交響曲〉，並於1828年3月完稿。他原本希望此曲能由維也納的「音樂之友協會」（Gesellschaft der Musikfreunde）演出，但是該協會認為作品太長也太難。同一年稍晚，舒伯特去世後，此曲手稿留給舒伯特的哥哥，直到1839年才在舒曼的安排協助下，由萊比錫布商大廈管絃樂團首演此曲。

雖然發表稍遲，然而〈第九號交響曲〉卻是十九世紀最重要的樂曲之一，不僅對舒曼本人有強烈影響，亦對布拉姆斯略起作用，並以其設計構思之廣——如舒曼所說是「如天堂一般長」——大膽地為布魯克納與馬勒指出了一條明路。舒伯特在未完成的〈第八號交響曲〉中，率先使用的許多風格與形式上的處理方式，都再度出現於此曲中。但是兩曲最關鍵的創作觀念並不相同；在此曲中，舒伯特克制了延長旋律的衝動，而改以簡潔有力、可塑性極高的主題，做為各樂章的基調。

全曲四個樂章的管絃樂獨特色彩，精緻得令人驚嘆。如同〈未完成交響曲〉，舒伯特將溫暖、

「此處埋葬了豐富的音樂寶藏，還有更美好的希望。」
——舒伯特的墓誌銘

燦爛的木管及銅管色彩鋪陳於絃樂之上，使此曲固守在浪漫樂派的音域中。此外，他運用這些樂器的獨奏能力也同樣重要——雙法國號溫柔地齊奏出樂曲開端高貴的鼓號曲；雙簧管也是溫柔地和著絃樂的伴奏，像遠處的一支小號，吹奏出行板樂章的第一主題。

此曲最大的特色在於它的節奏活力充沛，以及兩組特殊的基本節奏——附點四分音符（或音長較短者）後接八分音符（或音長相當者），以及三連音——在樂曲的進行中逐漸加強。這兩種節奏，加上由法國號最先吹出的一個持續的四音符裝飾音，變成終樂章的構成要素，正因為節奏素材的力道十足，龐大漫長的終樂章才能夠像砲彈一般推進。

舒伯特晚期作品中的詩意與想像，在此曲達到巔峰，行板樂章裡至少有一個樂段值得一提：再現部來臨時，舒伯特以長號、木管及絃樂（均為最弱音）奏出聖詠般的模式，兩支法國號輕柔地反覆吹奏著高音G。法國號音符間的音程中，絃樂釋出沉靜而緩慢變化的和聲——首先是大提琴與低音大提琴，接著是中提琴與小提琴，漸漸增強，最後絃樂與法國號一起奏出樂章本調A小調。這個片段充分地展現作者的天賦——後來更不只一次地迴響在舒曼與布拉姆斯的音樂中。

傳統上法國號一直是象徵高貴的樂器，使用於戰爭與狩獵中，在寫於九百多年前的《羅蘭之歌》（*The Song of Roland*）一書中，遭到伏擊的羅蘭伯爵，便是以法國號聲召喚查理曼大帝與他的軍隊；剛開始號聲強而有力，繼而絕望沮喪，終至軟弱無力，正是向法蘭克人說明戰況。從此以後，在每一個時期的音樂中，法國號都被用來象徵高貴感、狩獵活動或英雄氣概。

推薦錄音

維也納愛樂／蕭提爵士
London 400 082-2

啟蒙時代管絃樂團／馬克拉斯爵士
Virgin Classics VC 90708-2

蕭提爵士詮釋的舒伯特，絕
對自信。

冠軍隊教練常提到的團隊中的神奇變化，正
是蕭提與維也納愛樂這次卓越詮釋的特質，指揮
家提供必要的衝力，讓演奏者做出活力充沛的表
現。當樂曲進入似乎只有舒伯特才會造訪的美妙
音域時，演奏的速度幾近於完美，蕭提特別留意第
一樂章與終樂章的重複部分，若欲使結尾得到應有
的分量，終樂章中的重複便特別重要。維也納愛樂
一路行來，表現出許多極佳技巧；例如，還有什麼
比維也納的雙簧管更適合當第二樂章的開路先
鋒？1981年London早期的數位錄音，音色明亮。

馬克拉斯的古樂錄音充滿生氣、興奮與緊張
──但不會拘泥於時代性而一絲不苟，聽起來是
一大享受，從第一樂章的行板前奏轉至快板，技
巧十分高明，其他指揮似乎總是不停地換檔──
然而此處卻進行得極其順暢。事實顯示，馬克拉
斯對全曲的速度掌握得恰到好處，對於平衡感也
極為敏銳，同時他更提供了許多嶄新的詮釋見
解。1987年的錄音非常真實。

舒曼〔Robert Schumann〕
第三號交響曲，降E大調，Op. 97
萊因（Rhenish）

這首〈萊因交響曲〉雖被編為舒曼（1810-1856）
的第三號交響曲，事實上卻是他完整交響曲作品
中的第四首也是最後一首。1850年秋天，他以驚
人的速度，在五個星期內完成此曲，當時這位德
國作曲家才剛遷居杜賽道夫（Düsseldorf），並且擔
任該城音樂總監。

1850年，舒曼和克拉拉（Clara Schumann）遷居至萊因河地區。

舒曼以樂觀的心情來面對這次遷居，全曲五個樂章有多處透露這個訊息，尤其是在節慶氣氛的第一樂章，他標示的表情是「活潑地」（lebhaft），曲中洋溢著陽光般的熱情、聖詠般的莊嚴肅穆，以及令人喘不過氣的活力，並列穿插，如此便自然地產生令人頭昏眼花的張力；第二樂章雖名為詼諧曲，事實上是一首自由發揮的蘭德勒舞曲，原本命名為「萊因河上的清晨」（Morning on the Rhine）。隨後的間奏曲繼續反映舒曼創作時的寧靜心境；樂曲對標題「萊因」唯一的明顯提示是在第四樂章，據推測，舒曼是在科隆附近的一所教堂，看到大主教晉昇為樞機主教的場景而激發出靈感。此處的音樂有別於此曲的其他部分，肅穆莊重，讓人聯想起在深邃浩瀚的哥德式大教堂中聽到的行進音樂。終樂章是一首輕快的進行曲，為全曲畫上活力充沛的句點。

可惜的是，孕育〈萊因交響曲〉的安寧時光非常短暫。舒曼在杜賽道夫受到許多負面批評，與樂團的關係也不好。在此曲完成後的四年內，他受到梅毒的侵害，被送至精神病院，之前還曾跳入他最深愛的萊因河中試圖自殺。

歷史上一些有名的作曲家必須靠寫樂評來維生，像舒曼、白遼士、佛瑞、德布西，和美國的湯森（Virgil Thomson）等。雖然，舒曼的直覺經常要比分析能力來得強，但他的評論卻相當重要；蕭邦、孟德爾頌、白遼士和布拉姆斯能得到音樂生涯所需的助力，都要感謝舒曼。

 推薦錄音

柏林愛樂／卡拉揚
DG 429 672-2〔2CDs；及第一、二、四號交響曲〕
紐約愛樂／伯恩斯坦
Sony Classical SMK 47612〔〈第四號交響曲〉、〈曼佛瑞德序曲〉（Manfred Overture）〕

科隆大教堂啟發了〈萊因交
響曲〉的第四樂章。

　　卡拉揚的舒曼交響曲全集是兩張中價位CD，
十分誘人。〈萊因交響曲〉的詮釋是享樂主義的、
外向活潑、精力旺盛。即使第一樂章卡拉揚以反
常的緊迫高亢凌駕於宏偉，但每一小節都極堅
定，演奏則熱情投入。1971年的錄音，音場有些
遙遠，但充滿溫暖的氣氛。

　　沒有人能比伯恩斯坦在1960年所灌錄的版
本，更能充分表達出樂曲的豐富性，他和表現白
熱化的紐約愛樂，只花了三個禮拜就灌錄了這套
舒曼交響曲全集，成果斐然。演奏已達浪漫樂派
的熱情巔峰，音效撼人。

蕭士塔高維契〔Dmitri Shostakovich〕
第五號交響曲，D小調，Op. 47

　　蕭士塔高維契(1906-1975)生長於聖彼得堡，
19歲時便以〈第一號交響曲〉令師長與聽眾側目。
他在十月革命後藝術爭鳴期的樂觀氣氛中崛起，
但這個時期到1920年代便嘎然而止，當致命的
1930年代展開時，他仍秉持著初生之犢不畏虎的
精神，以大規模的歌劇——〈穆曾斯克地區的馬
克白夫人〉（Lady Macbeth of the Mtsensk District）
與運用不和諧音且龐雜的〈第四號交響曲〉向前
探索——這是他至當時為止最大膽的作品——但
也因此付出代價；史達林在1936年聽過〈穆曾斯
克地區的馬克白夫人〉之後，要求《真理報》
（Pravda）發表一篇嚴苛的批判。蕭士塔高維契隔
天醒來，從此陷入羞辱中。

　　之後作曲家轉移精力去創作一首傳統風格和

蕭士塔高維契年少時不大懂
得尊師重道。有一次他把指
揮家馬可（Nikolai Malko）惹
毛了，當時是1928年，百老匯
音樂劇「不，不，南内特」
（No, No, Nanette）正風行於歐
洲，馬可向他挑戰：「好，假
如你真的這麼厲害，就到練習
室去，替〈兩人份的茶〉（Tea
for two）這首歌配上管絃樂，
一小時内搞定。」45分鐘後
蕭士塔高維契就寫成了〈大
溪地賽馬〉（Tahiti Trot）。馬
可就在他的下一場演奏會中
指揮演出這首曲子。

結構的四樂章交響曲，曲思發展容易理解：以悲
劇性的曲調開始，最後走向英雄式的結尾；〈第
五號交響曲〉迥然不同於作曲家的舊作，一位不
知姓名的評論家認爲此曲是「一位蘇聯藝術家對
公正評論的回應」。

　〈第五號交響曲〉完成於1937年，純就音樂
而言，技巧精湛，而且實至名歸地成爲最常被演
奏的蕭士塔高維契作品。雖然感情充沛的第一樂
章拱門般的架構是仿自柴可夫斯基〈悲愴交響曲〉
的同一樂章，但效果極佳（影響所及，後來蕭士塔
高維契在〈第八號交響曲〉也採用相同的構思）。
在一段陰沉的序曲後，是一串緊鑼密鼓的絃樂上
行音階，氣氛從荒涼空寂轉變爲狂喜、如夢似幻
的抒情境界。然而，最柔和的樂段中仍隱約透著
森冷的色彩，很快地，夢境被粗野、機械化的進
行曲瓦解粉碎，樂曲無情地繼續發展，直到這首
進行曲達到最燦爛輝煌的境地。經過這一段近乎
歇斯底里的震撼高潮後，樂章才又侷促不安地回
到開端淒涼空寂的情境。

　第二樂章是類似詼諧曲的快板，但卻又沒有
那麼活潑輕快；外部音樂粗重、滑稽諷刺的踏步，
襯著悲淒細緻的三重奏，雖然幽默中帶有些許悲
涼的況味，但充其量不過是引出一抹森冷的微
笑。接下來的緩板也是一樣的深沉，忽而強烈熾
熱，忽而哀沉如輓歌，正是此曲情感的核心。這
種夢幻般的悲情，不能只以作曲家的生平來解
釋，因爲這種悲情是人心共有的──因此也更能
令人感動。在著名的終樂章裡，蕭士塔高維契達
成交響曲創作生涯中偉大的成功，這個「勝利的」
終樂章一方面強調他奉命要傳達的訊息，一方面

呈現出全然不同但卻真實的觀點。如雷震耳的進
行曲結束全曲，代表「惡」戰勝了「善」。如同作
曲家的同僚所言，終樂章的樂觀猶如一個犧牲
者，在酷刑台上被嚴刑拷打，臉上還被迫擠出微笑。

推薦錄音

皇家大會堂管絃樂團／海汀克
London 410 017-2

蘇格蘭國家管絃樂團／賈維
Chandos CHAN 8650〔及選自〈閃電〉(The Bolt)的
〈第五號芭蕾組曲〉〕

　　海汀克1981年對〈第五號交響曲〉的詮釋令
人驚異；深沉而荒涼悲寂的音樂性達到極點，而
開頭和結尾樂章的高潮，音樂也被帶至巔峰狀
態。皇家大會堂管絃樂團的演奏極為宏偉壯闊，
錄音也很有震撼力。
　　愛沙尼亞指揮家賈維的詮釋有一種值得信賴
的特質，自然流暢，大膽呈現本曲的輝煌壯麗。
這個蘇格蘭樂團被指揮家帶到極限，合奏偶有不
完美處，但仍火花四射。1988年的錄音真實鮮活，
氣氛極為自然。

海汀克灌錄了蕭士塔高維契
全部十五首交響曲。

第十號交響曲，E小調，Op. 93

　　〈第十號交響曲〉是蕭士塔高維契最個人化
的作品。從沉思風格的第一樂章到激烈狂放的終
樂章，從頭到尾都極具感染力，同時也是二十世

紀後半少數地位無可置疑的傑作之一。這部作品喚起我們所生存的世界中矛盾、複雜和混亂的面貌。

第一樂章是極為寬廣的E小調中板，帶著陰暗不祥的氣氛，氣息悠長的開端主題，以低音絃樂摸索似地奏出，十分仔細的處理；然後是吞吞吐吐的第二主題，長笛吹奏著圓舞曲般的旋律，這樣的混合產生了一種噩夢般的悽涼情境。在樂章中點，樂曲發展為驚人的高潮。之後，整個結構以沮喪、纏繞的幻想曲展現出來。

接下來的詼諧曲樂章是蕭士塔高維契最猛烈的音樂之一。儘管十分簡短，仍設法傳達一種經過修飾的粗暴，這也正是音樂應有的面貌，因為後來蕭士塔高維契揭露，這裡的音樂是代表史達林。第三樂章稍快板，令人聯想起馬勒交響曲用過的蘭德勒舞曲，在強勁熱鬧的舞蹈慶典中，以神秘的獨奏法國號聲導入，同時也導出代表作曲家的簡短主題：D、降E、C、B，德文的拼法是(D-Es-C-H)，直接唸就是蕭士塔高維契姓名的縮寫"D. Sch"。

第三樂章和終樂章曾多次使用這個主題。終樂章一開始是沉思的行板，接著以詭譎多變的方式，進入一個在樂曲開端時不易被人聯想到的豐沛境地。在樂章尾聲，定音鼓大聲敲出主題旋律，曲中的感情世界也幡然改變。尾聲中的節慶氣氛沒有一絲虛假：這份快樂得來不易，甚至能與前幾個樂章的痛苦相抵消。這是兩種趨勢相抗衡下，最佳的平衡方式——讓終曲懸而不解——也使這樂章產生令人暈眩的效果，但卻令人心服。

從蕭士塔高維契個人五年前的經驗裡，不難了解他為何使用這種作曲手法。1948年，他再度被史達林譴責，而且比1936年那次還要嚴厲。作

蕭士塔高維契在二次世界大戰時擔任救火員。

史達林就像一隻文化的禿鷹。

曲家被迫在音樂中作繭自縛，並且害怕受到更進一步的報復，他放棄了許多更重要的作曲計畫，還被解除在莫斯科音樂學院的教授職位。直到1953年冬天史達林死亡後，蕭士塔高維契生命中的烏雲才逐漸消散。

所以，寫作於1953年夏天到秋天的〈第十號交響曲〉，是作曲家為自己平反的作品，1953年12月7日，由穆拉汶斯基（Yevgeny Mravinsky）指揮列寧格勒愛樂在列寧格勒首演。而美國的首演在1954年10月15日，由米托波勒斯（Dimitri Mitropoulos）和紐約愛樂在紐約公演。

 推薦錄音

皇家大會堂管絃樂團／弗羅爾（Claus Peter Flor）
RCA Red Seal 60448-2

蘇格蘭國家管絃樂團／賈維
Chandos CHAN 8630〔及〈第四號芭蕾組曲〉〕

弗羅爾1990年與皇家大會堂管絃樂團所作的詮釋，有燦爛的靈感。這位年輕的德國指揮家，以絕佳的步調驅動此曲，使音樂有充分的時間開展，效果極佳。這個荷蘭樂團的演奏極為雄偉華麗，而錄音效果更是錦上添花。

〈第十號交響曲〉明顯地很合賈維的脾胃，而這張唱片也是他最成功的作品之一。他以強烈的抒情、貼近作品精神的方式來處理。蘇格蘭樂團演奏出輝煌的聲音，張力十足。1988年在當迪（Dundee）的凱爾音樂廳（Caird Hall）的錄音，氣氛極佳，錄音技術優異。

西貝流士的房子取名「愛諾拉」，源自他的妻子愛諾・楊菲爾特(Aino Järnefelt)，從1904年到1957年過世為止，西貝流士都住在這裡。這幢用石頭和木材建成的房子，是芬蘭民族主義建築家鼓吹的田園建築的典範；它的四週環境也是所有芬蘭人的夢想：孤獨地住在森林中。

西貝流士〔Jean Sibelius〕
黃泉的天鵝(The Swan of Tuonela)

西貝流士(1865-1957)早期許多作品的靈感都得自於《卡列瓦拉》(Kalevala)——其祖國芬蘭的民族史詩。西貝流士以《卡列瓦拉》的英雄雷明凱南(Lemminkäinen)的事蹟，作為交響詩組曲〈四個傳說〉(Four Legends)的基礎。

〈黃泉的天鵝〉(1893)是這部組曲的第二首，場景據西貝流士所述：「黃泉(Tuonela)，死亡之地，芬蘭神話中的地獄，被一條湍急的黑水大河所圍繞，而唱著歌的黃泉天鵝，正莊嚴地飄浮於河上。」樂曲相當陰沉，不用明亮的長笛和小號，至於單簧管家族，只用低音單簧管；天鵝以英國管獨奏代表，以縈繞迴旋的獨奏對比持續不斷的絃樂和聲。

這是一部管絃樂色彩的傑作，並不多彩繽紛，而是像夜曲一般，也可以說是更像惠斯勒以黑、灰二色為主的油畫，森冷、灰暗的色彩，映現出西貝流士最後幾首管絃樂作品——〈第七號交響曲〉和交響詩〈塔皮歐拉〉(Tapiola)的特色。

第二號交響曲，D大調，Op. 43

如同布拉姆斯，西貝流士在投身於交響曲的創作並大獲成功之前，也曾徬徨猶豫。1898年他開始創作〈第一號交響曲〉時已32歲，當時他的管絃樂技巧已相當純熟，因為之前他已寫過兩首

大規模的管絃樂曲，靈感都是來自芬蘭史詩《卡列瓦拉》。

1902年西貝流士完成〈第二號交響曲〉，雖然有受到布拉姆斯〈第二號交響曲〉(也是D大調，而且配器幾乎相同)和貝多芬〈第五號交響曲〉的影響，但西貝流士在音樂語言上，卻有鮮明的個人色彩，尤其偏好踏步一般的旋律架構和音階和聲，賦予音樂一種明顯的莊嚴感。就情感層面而言，〈第二號交響曲〉和其他交響曲截然不同，樂曲中洋溢著變化多端的芬蘭人精神，能快速地在樂觀和悲觀兩極之間轉化。

第一樂章的田園心境很快地變得混亂。旋律有些只是零星的音符，而不是成熟圓滿的主題，似乎是雜亂地攀升，又散亂地消失。在漫無章法的背後，是微妙連貫的承續，樂章的所有內容若不是來自兩個在開頭以絃樂與木管奏出的重複音符主題，就是來自木管和銅管的沉思。而在回到一開始那種輕柔溫和前，有一段波瀾壯闊的高潮。

在行板樂章，西貝流士在兩個相競爭的不同調性主題之間，製造強烈的衝突。第一個主題以輓歌般的D小調(表情標示為「悲哀地」)，以八度音的巴松管配合忽隱忽現的低音大提琴撥奏，而木管和銅管則製造攀升的高潮；第二主題是絃樂二部演奏的虛無縹緲的升F大調，傳遞出一種柔和、怯懦的精神，充滿痛苦與救贖的希望。西貝流士的手稿原就標明了「死亡」和「基督」這兩個主題，但樂章到結尾時仍充斥著混亂，而且缺乏慰藉，似乎意味著勝利者乃是「死亡」。

諧謔曲樂章表現出機關槍一般的絃樂裝飾

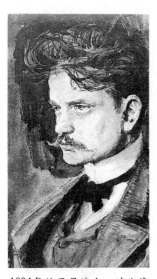

1894年的西貝流士，時為債務與酗酒所困擾。

音,因而產生顯著的活力。雖然三重奏中木管充
滿田園風味的主題,大多以重複的單一音符為
主,但卻代表極強烈的對比。依循著貝多芬〈第
五號交響曲〉的先例,西貝流士直接經由華麗裝
飾音的橋樑,導入終樂章;這樂章傳承了浪漫主
義的傳統:在單調的節奏上配以恢宏的旋律,使D
大調從沉重的D小調中脫穎而出。西貝流士再次像
貝多芬那樣,重現轉調的樂句,因此,大調的勝
利聽起來別有一番風味。之後他以讚美詩般的旋
律來總結全曲。這是西貝流士最後一次的仿古之
作,在後來的作品裡,他將專注於追求形式上的
簡潔,以及使這首交響曲的前兩個樂章別具特色
的自我表現方式。

第五號交響曲,降E大調,Op. 82

西貝流士1925年後的留影,
一副嚴肅的模樣,最令人注
目的是他的光頭。當頭上長
出灰髮時。他便把所有頭髮
理光,以免別人看出他的年
齡。

　　西貝流士的前兩首交響曲都是分量十足的四
樂章作品,需要相當大的樂團與壯觀的效果,之
後西貝流士放棄了浪漫主義傳統和當代交響曲的
思想主流。接下來的兩首交響曲有大膽的實驗性
質。具有田園風味和警示意味的〈第三號交響曲〉
聽起來在精神上是新古典主義,而具有森冷悲觀
意味的〈第四號交響曲〉則充斥著不和諧音,幾
乎完全取消和聲的功能。西貝流士的〈第五號交
響曲〉首演於1915年12月8日,在他50歲生日的音
樂會上,融合了看似分歧的方向於一部純粹美感
精練和堅定的作品中。
　　〈第五號交響曲〉是最能代表西貝流士成熟
風格的作品。第一樂章有機的發展程序——從一

西貝流士的日記裡記載著〈第五號交響曲〉「天鵝主題」的靈感來由:「大約是今天十點到十一點之間,我看見了16隻天鵝。天啊!多麼美啊!牠們環繞著我許久,在晴空中消失,化為一條銀帶。牠們的鳴聲和鶴一樣有如木管,但是沒有顫音,也很近似小號……但音域較低,像小孩啜泣聲,是自然的神秘色彩和生命的悲歌。」

團渾沌的開端與迫人心絃、富麗宏偉的莊重主題的展現,經由具備詼諧曲一般的動力、生氣蓬勃、越來越輕快的音樂,到最後是興高采烈的活力,展現了西貝流士以單一曲思——樂曲開頭法國號主題的前四個音符——的動態發展爲基礎來創造樂章的能力。西貝流士不是用調性間的關係來駕馭曲思的發展,而是長達401小節的「加速」,當速度越來越快,這麼長的一段音樂時間就被戲劇化地壓縮,如此效果達到白熱化,從一團迷霧中,西貝流士以音樂塑造了一個燃燒的太陽,顯示了萬物創生的過程。

之後的兩個樂章,填補了由非凡的第一樂章開拓出來的宇宙。G大調的行板樂章是一組以中提琴、大提琴巧妙引導出沉思風味的撥絃變奏曲。除了接近結尾處一小段銅管短暫的咆哮以外,這一組變奏曲是溫暖的狂想曲。在令人喘不過氣的常動曲結尾,西貝流士導入了他最令人難忘曲思之一:由四支法國號奏出鳴鐘似的和絃,據說靈感來自他目睹一群天鵝飛過頭頂,這個「天鵝主題」從一串令人暈眩的急促顫音中出現,也是樂章的靈魂所在,並且以木管和大提琴的八度音程奏出的意味深長、如歌的主題來伴奏。

西貝流士以堂皇的緩慢音樂帶出結尾的高潮,和第一樂章所用的方法恰恰相反。曲子的最後部分,展現出強而有力、神化的天鵝主題,置於六個單獨的有力和絃之上,如此緩慢的節奏似已剝除時間的架構,從晴空外被音樂召喚而來的世界,最後結束於一連串洪亮的「阿門」呼聲中。

戴維斯於1975年和波士頓交
響樂團的彩排。

 推薦錄音

波士頓交響樂團／戴維斯爵士
Philips 416 600-2 〔4CDs；〈第一至七號交響曲〉、
〈黃泉的天鵝〉；及〈芬蘭頌〉、〈塔皮歐拉〉〕

皇家愛樂管絃樂團／巴畢羅里爵士
Chesky CD 3〔〈第二號交響曲〉〕

柏林愛樂／卡拉揚
DG 415 107-2 〔〈第五號交響曲〉、〈第七號交響
曲〉〕、413 755-2 〔〈黃泉的天鵝〉、〈芬蘭頌〉；
及〈塔皮歐拉〉、〈悲傷圓舞曲〉（Valse triste）〕

　　戴維斯和波士頓交響樂團是西貝流士交響曲
全集錄音最佳的選擇。相對於多數詮釋者偏好的
浪漫主義（以卡拉揚為代表），戴維斯的詮釋偏向
古典，甚至有印象派的風味，雖然較傾向於情感
世界的客觀面，但效果頗佳，而且極具表達力。
波士頓交響曲廳的豐富回音，使音場形象顯得過
於稠密，1970年代中期的類比錄音仍在水準以
上。戴維斯以極細緻的方式來處理〈黃泉的天
鵝〉，所傳達與其說是一種廣闊的空間感，不如
說是一種驟然浮現在聽眾前的內心世界。
　　巴畢羅里和皇家愛樂管絃樂團的〈第二號交響
曲〉是本曲目最偉大的錄音之一，廣闊、精緻、情感
分明，行板樂章的陰暗感十分微妙，但卻沒有侷促
不安或過分的多愁善感。原始錄音宏偉壯麗，有卓
越的氣氛和臨場感，Chesky的CD轉錄十分成功。
　　卡拉揚在1960年中期對〈第五號交響曲〉的詮
釋，以速度和細節的詳盡而聞名，以驚人的方式表
達蓄積的力量。錄音進行時，DG在柏林已製作了不

少佳作，但這張CD的轉錄還有改進的空間。在1984年的錄音中，卡拉揚最後一次詮釋西貝流士這幾首交響詩，非常迷人。當〈黃泉的天鵝〉以逐漸低緩的英國管獨奏時，更增添一種孤獨感；而絃樂則突顯了一種急切和壓迫之感。錄音有1980年代中期DG數位錄音典型的高度光滑的效果。雖然收錄音樂不到44分鐘，不太划算，但演奏卻很有吸引力。

史麥塔納〔Bedřich Smetana〕
伏塔瓦（莫爾道河）（Vltava〔The Moldau〕）

捷克愛國音樂家與樂壇領袖史麥塔納，約攝於1880年。

　　雖然德語是史麥塔納（1824-1884）最早接觸的語言，但這位捷克作曲家將為同胞創作民族歌劇視為自己的使命；他想要歌頌波希米亞的歷史、傳說和風景的願望，也影響了他的管絃樂作品，激發他創作了六首連篇交響史詩，史特勞斯以其愛國情操稱這部作品為〈我的祖國〉（Má Vlast）。

　　雖然今天史麥塔納的歌劇作品很少在捷克之外演奏，但世界各地的聽眾卻極為熟悉〈我的祖國〉的第二首〈伏塔瓦〉（就是英語聽眾熟知的〈莫爾道河〉），這首優美的交響詩創作於1874年，描述波希米亞最重要的一條河流，巧妙地結合精緻的景象，成為一首以管絃樂寫景的傑作。

　　史麥塔納的附註說明此曲開始於河的源頭——兩條泉水匯流之處。此處蜿蜒的旋律線是音樂史上刻劃水流最生動的樂段之一。開端以長笛主奏，擴及單簧管，再延伸至絃樂，意味著河水不斷地匯流，流經森林（代表狩獵的法國號與小號）、田野村莊（跳著波卡舞曲的婚禮觀禮者）、一片灑滿月光的林中空

許多音樂與河流有關。史麥塔納〈莫爾道河〉是描寫流經布拉格的莫爾道河（上圖）；韓德爾〈水上音樂〉所描寫的是泰晤士河，而萊因河則流經舒曼的〈第三號交響曲〉。最受歡迎的河流音樂是小約翰‧史特勞斯的圓舞曲——〈藍色多瑙河〉。

地（加上弱音器的絃樂），那裡的水仙子正優雅地飛舞者。到了聖約翰急流（Rapids of St. John）時，我們聽到沉重的銅管，激烈的絃樂和打擊樂——河流壯麗地流過維瑟拉德（Vyšehrad）城堡，進入布拉格，最後在流向與易北河（Elbe）的匯流處時，消失無蹤。

推薦錄音

柏林愛樂／卡拉揚

DG 427 808-2〔及李斯特〈前奏曲〉、葛利格〈霍堡組曲〉（Holberg Suite）、西貝流士〈芬蘭頌〉〕

　　沒有誰的錄音能與卡拉揚的〈莫爾道河〉豐富的感覺與光輝的音質相比。此曲是他最喜愛的作品之一，而且也曾多次灌錄。中價位版，提供了最佳的搭配曲目。

史特勞斯家族〔The Strauss Family〕

　　小約翰‧史特勞斯（Johann Strauss Ⅱ）和他的弟弟約瑟夫（Josef）、愛德華（Eduard）及他們著名的父親的音樂，長久以來就一直是古典輕音樂的主流之一。儘管這些舞曲令人心醉神迷的舞蹈魅力已經消褪——隨之消褪的是：認為男人穿輕騎兵制服最好看的觀念——但其音樂魅力和受歡迎的程度卻毫不褪色。

　　十九世紀的大半時間，大約從1830年到1990年，史特勞斯家族主宰了維也納的社交圈。1846年，「宮廷舞會的音樂指揮」（Hofballmusikdirektor）

的頭銜爲老約翰・史特勞斯（Johann Strauss Ⅰ）而設立，從1863年到1901年間，這個頭銜不是由小約翰就是由艾德華所保有。史特勞斯家族的祖先雖是猶太人，但卻盡可能隱藏這個無法見容於維也納的事實。老約翰在1819年參加藍納（Josef Lanner）的舞曲樂團前，已經是一位傑出的小提琴家和中提琴家。1825年結婚以後，老約翰自立門戶，很快地竄起，四年後已是維也納的名人，他經常和他的樂團到世界各地做演奏，直到1833年爲止。然而很不幸地，他的音樂生涯很短暫，在1849年被自己孩子傳染猩紅熱之後過世，年僅45歲。雖然老約翰在世時寫了許多大受歡迎的圓舞曲，但其中只有一首是傳世之作：〈拉德茲基進行曲〉（Radetzky March，Op. 228），作於1848年，一直都是哈布斯堡王朝強大軍力的音樂代表。

　　史特勞斯的大兒子小約翰，在十九世紀中期圓舞曲全盛時期，成爲聞名的「圓舞曲之王」。他生於1825年，1844年正式進入圓舞曲事業，當時他還未成年，要辦音樂會還得特別申請。他的成就很快就開始與父親打對台，等到老約翰去世，他合併了兩個史特勞斯樂團，自己領導。接下來的五十年中，他帶領著家族樂團和自己的樂團周遊列國演奏，直到1899年他過世爲止。在這段期間，他創作了數百首圓舞曲、波卡舞曲和方塊舞曲（quadrilles），並在1850年代與1860年代到達創作巔峰。他最好的圓舞曲——〈皇帝〉（Emperor）、〈藍色多瑙河〉（Blue Danube）、〈南國玫瑰〉（Roses from the South）、〈維也納森林故事〉（Tales from the Vienna Woods）、〈維也納貴族〉（Vienna Blood）、〈藝術家的生活〉（Artist' Life），以及〈醇酒美人與笙歌〉

小約翰・史特勞斯之所以能成爲「圓舞曲之王」，靠的是作品的質與量。他總共寫了498首作品，包括18首輕歌劇，以及各約200首的圓舞曲、波卡舞曲。

史特勞斯的〈藍色多瑙河〉，於1867年首演，但不是以今日所熟悉的輝煌管絃樂色彩，而是以簡單的民間樂團和男聲合唱團展現。〈藍色多瑙河〉試圖鼓舞奧地利1866年被普魯士擊敗後的民心士氣。史特勞斯是為巴黎舉行的世界博覽會，才將此曲改寫為管絃樂版，從而征服歐洲和整個世界。

(Wine, Women, and Song)等，代表十九世紀維也納音樂的光芒，也是維也納的文化環境完美的結晶。

　　約瑟夫比小約翰小兩歲，作曲才華或許比他有名的哥哥更優秀。由於天性憂鬱內向，他的作品裡透露出一種深沉的音樂性和複雜的想像力。他最好的圓舞曲——例如〈天體和囈語〉(Music of the Spheres and Delirium)，以幾近神經質的表現結合了詩意的美。約瑟夫可能曾以小約翰之名創作圓舞曲，兩兄弟也多次合作，最著名的便是廣受歡迎的〈撥絃波卡〉(Pizzicato Polka)。

　　愛德華生於1835年，在接受古典教育後，才轉到音樂之路；他的家族圓舞曲事業非常興盛，需要他的加入。雖然他不過是位不錯的小提琴手，但卻也是三兄弟中最優秀的指揮家。雖然作曲才華不如兩個哥哥，不過，他仍然寫了三百多首圓舞曲。

 ## 推薦錄音

柏林愛樂／卡拉揚
DG 400 026-2〔小約翰・史特勞斯〈藍色多瑙河〉、〈藝術家的生活〉、其他作品〕、410 022-2〔小約翰・史特勞斯〈皇帝〉、〈南國玫瑰〉、〈醇酒美人與笙歌〉、其他作品〕，410 027-2〔約瑟夫・史特勞斯〈天體和囈語〉、小約翰・史特勞斯〈維也納森林故事〉、〈維也納貴族〉、老約翰・史特勞斯〈拉德茲基進行曲〉、其他作品〕

維也納愛樂／卡拉揚
DG 419 616-2〔約瑟夫・史特勞斯〈天體和囈語〉、小約翰・史特勞斯〈藍色多瑙河〉、老約翰・史特勞斯〈拉德茲基進行曲〉、其他作品〕

　　柏林愛樂這三張唱片收錄了小約翰・史特勞斯著名的序曲、圓舞曲、波卡舞曲,和他弟弟約瑟夫兩首最好的圓舞曲。有「溫暖的風」(Gemütlichkeit)在背後吹拂,卡拉揚和柏林愛樂一帆風順,充分展現無憂無慮的優雅,雖然不一定具備維也納輕快愉悅的氣質。樂團整齊劃一的合奏令人興奮,柏林愛樂傳奇的、絲綢般的絃樂,使音樂得到完美的呈現。最成功的演奏是小約翰的〈藝術家的生活〉,像維也納的德梅爾斯(Demels)甜餅般道地,約瑟夫的〈天體和囈語〉也是如此。錄音出奇地好,氣氛十足,共鳴適當,不致過於濁重。

　　卡拉揚將輕快愉悅的風格留給維也納愛樂,這是1987年元旦的現場錄音。維也納愛樂以天賦的維也納風味,將音樂的精緻面完全表現出來,女高音芭托演唱小約翰的〈春之聲〉(Voices of Spring),可圈可點。

理查・史特勞斯〔Richard Strauss〕
唐璜(Don Juan),Op. 20

　　德國作曲家理查・史特勞斯(1864-1949)描繪的唐璜與莫札特歌劇〈唐喬凡尼〉裡的男主角頗不相同,不再是個放蕩、縱情、擺闊的紈褲子弟,而是永遠追求完美女性的理想主義者。史特勞斯這部作品較接近華格納〈漂泊的荷蘭人〉(Flying Dutchman),但關係最密切的還是歌德(Goethe)的〈浮士德〉(Faust)。

　　史特勞斯此曲靈感並不是來自莫札特或唐璜這個角色的原始出處(莫利那〔Tirso de Molina〕的著作),也不是來自蕭伯納(George Bernard Shaw),而是來自雷瑙(Nikolaus Lenau)的一首詩(史特勞斯在樂譜封面上引用)。雷瑙詩作較不尋常的是唐璜本人——

未來的英雄:寫作〈唐璜〉時的理查・史特勞斯。

雙簧管雖被定義為「雙簧片及圓錐孔組合而成的高音木管樂器」，但音樂家卻把它視為「誰都吹不好的可怕木管樂器」。它的原名來自法文的"hautbois"，意為「高音木管」，但此處「高」指的是音量的高而非音高的高。有一些理論說吹奏雙簧管的人會瘋狂、禿頭等。然而，真正能吹雙簧管的人，往往從此對其他樂器興趣缺缺。

吃驚的狄爾上了絞架。

引誘者而非被引誘者——始終無法得遂所求，因而痛苦最深。

史特勞斯十分明智，並沒有描寫得太過火，這首作於1888年的交響詩中暗示唐璜的結局還在未定之天：他或許並不滿足，但也並未絕望。唐璜的渴望和英雄主義的追求，對史特勞斯更加重要。如同他許多英雄主題的創作，開場的主題便是一段上行旋律，也是一種象徵，許多大學教授特別強調那是一種男性情慾。從這匆匆的開場中，不難察覺到類似人物的雛型也存在於〈英雄的生涯〉(Ein Heldenleben)、〈玫瑰騎士〉(Der Rosenkavalier)與〈家庭交響曲〉(Symphonia Domestica)的開場中。〈唐璜〉的管絃樂法著實令人訝異：以他24歲之齡竟能寫出這般燦爛又複雜的作品——絃樂、木管，尤其是銅管，特別被要求吹奏出具協奏曲級難度的樂段，而且整個曲式的掌握也相當明確。雙簧管奏出交響曲史上最特出的獨奏，抒情而和緩，樂曲開場的英雄式素材又再度上場，然後讓位給模稜曖昧的結尾。

狄爾的惡作劇(Till Eulenspiegel)，Op. 28

「為大型管絃樂團所做的老式玩鬧風格的輪旋曲」，這是史特勞斯於1895年在這首交響詩的樂譜封面上所做的描述。這個管絃樂團需要三部木管，八支法國號，和一個異常龐大(包含一個棘輪)的打擊樂部。而樂曲也的確是充滿了玩鬧的風格。

〈狄爾的惡作劇〉(男主角的姓「尤楞史匹格」原意是貓頭鷹鏡〔Owlglass〕，一種能扭曲影像的鏡子)是一個來自德國民間傳說的人物，據推測其真實身分是一個喜歡惡作劇的惡棍，1350年左右時死於

史特勞斯相當長壽，有生之
年便享盛名。每當他有經濟
壓力時，就會販售手寫的樂
譜給收藏者。

盧北克附近，不過是死在床上，而不是如史特勞斯所描述的死在絞架上。他冒險的傳奇故事，在1500年左右進入民間文學，象徵反抗和笑鬧輕佻的特質，潛伏在德國人的氣質裡。他興高采烈的惡作劇包括：騎馬闖過市場、弄翻攤子、穿著像牧師、追求女孩子、嘲弄老實的鄉鎮民；史特勞斯在樂曲中對這些行為都有極生動的描寫。在最後（至少是根據作曲家的安排）狄爾被捕受審，整個樂團與響絃鼓惡兆似地轟隆作響起訴他，他的回答起先是傲慢豪爽，後來又懇求饒恕；法官以長號代表，奏出下降的七度和絃來強烈地宣判他死刑——取材自莫札特〈唐喬凡尼〉中，安娜（Donna Anna）和其他角色對剛剛被捕的雷波瑞洛（Leporello）唱著：「讓他死！」然而不同的是，雷波瑞洛最後被釋放，狄爾卻被處以絞刑。但是在甜美的尾聲中，史特勞斯認為這種惡棍精神死且不朽，以小提琴來呼應狄爾的主題。

〈唐吉訶德〉凸顯了史特勞斯對變奏曲曲式的提升，〈英雄的生涯〉與〈唐璜〉代表大膽擴展的奏鳴曲，〈狄爾的惡作劇〉則是一首發展到極致的輪旋曲，在這裡面，英雄的主題在強烈對比的插曲之後一再出現，呈現A-B-A-C-A-D-E的形式。〈狄爾的惡作劇〉在1895年完成，同年11月於科隆由吾爾納（Franz Wüllner）指揮首演。

 推薦錄音

克里夫蘭交響樂團／塞爾
CBS MYK 36721〔〈唐璜〉、〈狄爾的惡作劇〉；及〈死與變容〉（Death and Transfiguration）〕

這張唱片代表塞爾和克里夫蘭交響樂團的巔峰

庫柏利克的電影「2001年」不僅用了〈查拉圖斯特拉如是說〉的開場音樂,還為太空站悠閒地環繞著軌道這一景,配上小約翰・史特勞斯的〈藍色多瑙河〉。這部電影也使瑞典作曲家布隆達爾(Karl-Birger Blomdahl)1957-58年寫成的「太空歌劇」(space opera)〈安尼亞拉〉(Aniara)中的怪異音效受到歡迎。

中產階級的紳士:帶著妻兒的史特勞斯。

時期,聽者可以盡情享受。塞爾展現他對音樂的最高控制力,1950年代後期的錄音,在水準之上,轉錄為CD後有很自然的平衡感。這是一場熱烈高亢的表演,緊湊動人,並以木管和銅管的傑出表現而著稱。雖然塞爾督促樂團的輕微哼聲出現在樂曲高潮的背景中,但是樂曲的表現仍是冷靜而理智。

查拉圖斯特拉如是說,Op. 30

這首作品中瀰漫著李斯特和尼采(Friedrich Nietzsche)的精神,但音樂卻完全屬於史特勞斯。一如與他同時代的馬勒和前輩的華格納,史特勞斯曾對尼采著迷……但只有一陣子。

雖然《查拉圖斯特拉如是說》(*Also sprach Zarathustra*)不是尼采最重要的作品,但卻是最有力的一部。但史特勞斯對原作有所保留,他欣然接受尼采迷人散文中的靈感,卻聰明地迴避了盤根錯節的嚴肅哲思。他自己在樂譜封面上寫著,此曲乃是「自由地運用尼采作品」;據說他還比較喜歡這首交響詩的副標題:「交響曲的樂觀主義和世紀末情懷的形式,獻給二十世紀」。

由於庫柏利克(Stanley Kubrick)的電影「2001年:太空奧德賽」(2001: A Space Odyssey),這首曲子的前幾段似乎已脫離原作,獨具生命,但這些樂段不過是史特勞斯最富麗的管絃樂織錦畫的序曲,這幅管絃樂織錦畫充滿了宏偉的效果和靈巧的音色變化;後者的例子是〈科學的〉(Of Science)中震耳欲聾的賦格曲(賦格一直是樂理上最富「學問」的曲式);〈載歌載舞〉(Dance Song)中用一首豐沛的維也納式圓舞曲來製造效果;樂

曲近尾聲時，以夜半鐘聲來引出〈黑夜流浪者之歌〉（Song of the Night Wanderer）。

史特勞斯將最撼人心絃的效果保留在尾聲，史特勞斯並用C調和B調，暗示宇宙永遠無解的謎，背景則是查拉圖斯特拉對人類的啓蒙以及自然界永恆迷離的現象，其間的對比關係，並留給樂曲結尾與尼朵的哲學解釋，一種不確定的感覺。

唐吉訶德（**Don Quixote**），Op. 35

史特勞斯的〈唐吉訶德〉問世時，在樂評界引起相當大的震撼，有些人覺得曲中人物形象過度寫實。但是另一位音響效果大師林姆斯基-高沙可夫的反應卻令人驚訝，他寫道：「當我看見〈唐吉訶德〉的樂譜時，我覺得理查・史特勞斯眞是個無恥的……（辱罵詞被俄羅斯的編輯刪除）！」

據說史特勞斯曾自詡：他能用音樂描述任何事物，即使是一杯啤酒這樣的題材。很幸運地，他對音樂描寫的強烈喜好，被他敏銳的建築結構感所平衡，因此，以他最成功的作品來說，結構和形象彼此密切互補，以至於很難想像有誰可以寫出和他相同的題材。史特勞斯在這方面的最高成就是1897年的交響詩〈唐吉訶德〉，根據塞萬提斯（Miguel de Cervantes）的傳奇小說而做，而他的副標題爲「以一個騎士角色爲主題的幻想變奏曲」。

副標題中的關鍵字是「變奏曲」，因爲在〈唐吉訶德〉裡，史特勞斯巧妙地運用固有的形式，並且轉換爲標題音樂之用。每一個荒誕不經的大膽行徑都是「唐吉訶德主題」的變奏曲，例如從攻擊風車，到攻擊一群他以爲是敵人的羊，和最後與白月騎士的決鬥，諸如此類。總共有十個變奏，以序奏和主題爲開場，繼之以類似收場白的終曲。爲了更進一步串連結構和意像，史特勞斯在佈局上加入了一些交響協奏曲的技巧，爲大提琴和中提琴分別安排主要和次要的獨奏角色，而前者代表唐吉訶德，後者代表他的僕人潘札（Sancho Panza）。

有了這些元素，史特勞斯便可全心投入，將塞萬提斯的故事轉化為音樂。他讓加上弱音器的銅管連續彈舌吹奏一段不和諧音程，來描述羊叫聲（變奏 II），這個樂段完全展現他的管絃樂技巧。史特勞斯甚至能夠以整個交響樂團的震撼力，將鮮活的影像呈現在觀眾眼前，然後以簡單的一個音讓它立刻消失，唐吉訶德飛越天空這段變奏（VII）便運用了此一手法，用絃樂製造大量的氣氛效果，用木管製造颼颼風聲，甚至使用送風機之類的樂器，但「愁容騎士」（the Knight of the Sorrowful Countenance）真的飛離了地面嗎？低音大提琴持續低沉的D調告訴聽眾，那不過是一段幻想的飛行罷了。

〈唐吉訶德〉是史特勞斯作品中，最有自信也最感人的一部，尤其是終曲對主角死亡的描寫：當這個老人恢復神智時，音樂轉成有如讚美詩的靜謐，而大提琴以「極具表情地」的記號獨奏，這是唐吉訶德狂熱地闡述著騎士精神（變奏III）之後的第一回，音樂為一種對理想的狂喜擁抱。最後一次升高音調，然後以八度音滑奏至低音D，表示亡魂已離開人世。

英雄的生涯（Ein Heldenleben），Op. 40

標題中的「英雄」明顯就是史特勞斯本人。1898年史特勞斯完成〈英雄的生涯〉時不過34歲，但十年來他一直在寫交響詩，能夠很熟練地處理具英雄氣質的題材，不管這英雄是唐璜、超人還是唐吉訶德。

史特勞斯在〈英雄的生涯〉中安排了錯綜複雜的敘述架構，並以有效的形式設計來容納，其中包含一些最理直氣壯的英雄音樂。此曲雖然是以單一樂章持續演奏，但卻可明確畫分為六個部

假如你喜歡此曲，也可以聽一聽史特勞斯最後兩首交響詩：〈家庭交響曲〉（Symphonia domestica）和〈阿爾卑斯交響曲〉（Eine Alpensinfonie）。前者是充分享受中產階級生活的英雄，描寫作曲家和妻兒熱鬧快樂的一天；後者是歌頌大自然中的一天，加入了羊鈴聲和送風機。

史特勞斯豐富的音樂，激發
這幅漫畫的創意，畫中的他
站在一個龐大的樂團頂端。

分，各具描述性的標題。在龐大的寫景音樂之下，
是架構嚴整的奏鳴曲形式，規模浩大，並有夢幻
曲般的發展，史特勞斯描寫英雄的奮鬥、勝利和
幻想，並以最基礎的和聲變化來支撐樂曲。

　　開場樂段標題就叫做〈英雄〉，主題充滿活力，
閃耀著無比的自信，以絃樂和法國號首席奏出，並
且以其他的法國號、巴松管和厚重的銅管來點綴。
所使用的降E大調，從貝多芬的〈英雄交響曲〉以降
就是英雄的象徵，這或許是史特勞斯最理想的自我
畫像，但嘲諷者卻很快就展開攻擊。

　　在〈英雄的敵人〉（The Hero's Adversaries）裡，
樂評家以一串木管與銅管濫情、尖銳、嘈雜的獨奏來
代表。其中戴林博士（Doktor Dehring，真實世界中史
特勞斯的死對頭）這個沉重的名字以低音大號重複吹
奏。史特勞斯除了傷害之外還加上羞辱，以低音大號
吹奏平行的五度音程，這是引聲方式最不應犯的錯
誤。情景轉到〈英雄的夥伴〉（The Hero's Companion），
以小提琴的獨奏來表現，影射現實生活中史特勞斯和
女高音安娜（Pauline de Ahna）的婚姻，是很恰當的安
排。英雄似乎有些懼內，其主題常被小提琴打斷，但
最後愛情獲得勝利，音樂也變得極為熱情。

　　平靜祥和的牧歌被背景的小號聲打斷，那是一種
呼喚從軍的遙遠聲音；英雄和他的敵人在〈英雄的戰
場〉（The Hero's Battlefield）中有相當激烈的戰鬥，當
然最終是屍橫遍野。當英雄凱旋而歸時，音樂又回到
開端，而且很快地又陷入靜思冥想的天地裡。在〈英
雄的和平之作〉（The Hero's Works of Peace）裡，史特
勞斯織入許多舊作的動機，在這裡，英雄不僅陶醉在
他過去的勝利中，也陶醉在對樂團的絕對控制中。

　　在〈英雄的退隱〉（The Hero's Withdrawal from

大指揮家

萊納以他細小的拍子、稀少
的指揮動作、老鷹般的眼神
和火爆的脾氣聞名,他是一
位極嚴厲的指揮家,也是光
芒四射的天才音樂家。他和
芝加哥交響樂團(他從1953
年到1962年擔任音樂總監)
的錄音,廣受崇拜。然而他
對樂團最重要的貢獻,乃在
於他塑造的演奏特質已根深
蒂固。如果萊納今日再踏上
指揮台,他仍能認出他的樂
團。

the World)這個樂章裡,作曲家以自己中產階級的
一面——真正的理查・史特勞斯——來結束全
曲。生命中的戰爭已打勝,英雄終於可以求得家
庭與內心的寧靜。他和同伴轉變為朋友與安慰者
的角色,最後終於找到和諧,那是一種超越極限
的和諧,微微閃爍著過往英雄事蹟的點點滴滴。

 推薦錄音

芝加哥交響樂團╱萊納
RCA Living Stereo 61494-2〔〈查拉圖斯特拉如是
說〉、〈英雄的生涯〉〕

柏林愛樂╱卡拉揚
EMI CDC 49308〔〈唐吉訶德〉〕

柏林愛樂交響樂團╱卡拉揚
DG Galleria 429 184-2〔〈唐吉訶德〉;及〈死與變
容〉(Death and Transfiguration)〕

〈英雄的生涯〉有時聽起來像三十分鐘的交響
詩,中間插入十五分鐘的小提琴協奏曲,能掌控全
局的詮釋者才能夠將整首曲子凝聚在一起,而萊納
1954年的錄音就作了這樣的示範。這是難以抗拒的
詮釋:震撼、深刻,而且以絃樂奏出歐洲音樂的表現
方式,並且具有一種輝煌的透明質感。RCA成功轉錄
這張四十多年前的錄音,音色豐富得驚人。同時期
灌錄的〈查拉圖斯特拉如是說〉,亦令人印象深刻。

大提琴家羅斯托波維奇和卡拉揚1975年為
EMI灌錄的〈唐吉訶德〉至今仍是完美之作。羅斯
托波維奇擅長的獨奏部分,技巧無與倫比,但更
令人印象深刻的是他演奏呈現的想像力,特別是他

對唐吉訶德強烈、瘋狂的個性有一種認同感。柏林愛樂賦予全曲豐富而有特色的詮釋,產生彩虹般的管絃樂色彩,但聲音仍缺乏撼動人心的效果。

羅斯托波維奇常推崇傅尼葉(Pierre Fournier)是當代最偉大的大提琴家,傅尼葉與卡拉揚指揮柏林愛樂合作灌錄的唱片,比十年後的羅斯托波維奇更能刻劃出細緻微妙、靈性和多變的唐吉訶德。這個唐吉訶德是老派的紳士和真正的浪漫主義者——而傅尼葉觀念裡的夢幻感,也在這個音色清新的詮釋中得到回應。1972年平價版的錄音,搭配了扣人心絃的〈死與變容〉,更值回票價。

史特拉汶斯基〔Igor stravinsky〕

火鳥(The Firebird)

沙皇太子和火鳥,巴蘭欽
(George Balanchine)編舞的
〈火鳥〉。

如果不是戴亞基列夫這位舞團經理缺乏耐性,史特拉汶斯基(1882-1971)第一首閃亮的芭蕾舞曲不可能完成。戴亞基列夫最初是委託里亞道夫(Anatoly Liadov)為他的俄羅斯芭蕾舞團編曲,但這位老作曲家拖了太久,戴亞基列夫便把工作轉交給沒沒無聞的史特拉汶斯基,當時他才二十多歲,而且剛從林姆斯基-高沙可夫的門下出師。

史特拉汶斯基接受這個挑戰,寫了一套芭蕾舞曲,雖然某些地方略顯冗長,但卻有白熱化、強而有力的效果,讓1910年的音樂界豎耳傾聽。劇本由佛金(Mikhail Fokine)撰寫,提供大量以音樂寫景的機會,而這位年輕作曲家也充分利用了劇本的優點:沙皇太子伊凡(Ivan)無意間捉到一隻火鳥,後來釋放了,牠則回贈以一根神奇羽毛,只要太子遇到

畢卡索(Picasso)筆下的史特
拉汶斯基。

危難,用這根羽毛就可以召喚火鳥。在魔王卡斯齊
(Katschei)被詛咒的宮殿裡,有十三位被俘擄的公
主,伊凡自己也被抓,然而他用羽毛召喚火鳥,火
鳥來了之後就對守衛的士兵下催眠魔咒。然後帶領
伊凡去找藏寶箱,裡面放著藏有卡斯齊靈魂的蛋,
伊凡把蛋搗碎,破解了卡斯齊的魔力,伊凡和十三
位公主都歡欣不已。

史特拉汶斯基在音樂中展現了他駕馭管絃樂
異國色彩的能力,這一點林姆斯基-高沙可夫在〈金
雞〉(The Golden Cockerel)一曲就已用過,然而史特
拉汶斯基更進一步以半音階代表超自然世界,以全
音階的和聲代表故事中的人物,並充分利用俄國民
間音樂,最突出的例子就是最後一景的主題。

〈火鳥〉要求龐大的管絃樂團,其中有擴大
三倍的木管——增加兩支短笛、一支英國管、D大
調單簧管、低音單簧管、兩支低音巴松管,還有
完整的銅管和絃樂、三架豎琴和一組龐大的打擊
樂,然曲風依然精練、目的明確。史特拉汶斯基
爲了醞釀黑暗中魔法籠罩的氣氛,以低音大提
琴、大提琴、中提琴奏出最低音域的極弱音,配合
低音鼓,營造出一種潛行、迷漫的主題。但樂譜上
特別指示用兩把不加弱音器的低音大提琴來加強撥
奏的主題,在每個音符上營造出空洞的撞擊聲。

〈火鳥〉於1910年6月25日在巴黎歌劇院首
演,並成爲俄羅斯芭蕾舞團最受歡迎的節目。史
特拉汶斯基從1911年版的芭蕾全曲中選出一套組
曲,後來改編了兩次;這三種版本都有唱片錄音,
但1919年版縮小管絃樂團編制,使其更均衡、精
簡,因此特別受歡迎。然而要完全領略此曲的精
彩之處,還是要聽全曲。

〈彼得洛希卡〉劇中的三角關係。

戴亞基列夫是俄羅斯芭蕾舞團的奠基者,同時也是現代文化的催生者之一。他給舞蹈家兼編舞家佛金充分資源,催生現代芭蕾。他也讓尼金斯基(Vaslav Nijinsky)這位芭蕾舞界的叛逆小子嶄露頭角。戴亞基列夫具有天生的直覺,能在適當時機找尋適當題材和適當作曲家來編曲,其成果就是二十世紀的許多音樂經典。

彼得洛希卡(Petrushka)

自從發掘了史特拉汶斯基之後,戴亞基列夫像是一位優秀的好萊塢製片,馬不停蹄地爲〈火鳥〉的續集催生。新作〈彼得洛希卡〉首演於1911年,是四幕芭蕾舞劇,背景爲1830年代聖彼得堡的四旬齋前一日,劇情環繞著一樁致命的三角關係,不過三個主角——彼得洛希卡、芭蕾舞孃、摩爾人——都是木偶。

此曲原本是一首鋼琴與管絃樂團的音樂會作品,史特拉汶斯基的靈感來自一個木偶的意象:「木偶突然地被賦予生命,並以瀑布般狂暴的琶音音階來激怒管絃樂團,而管絃樂團也回報以威脅性的小號聲,其結果是高潮的可怕吵嘈聲,並且以木偶悲哀吵鬧的崩潰結束。」史特拉汶斯基在1910年的夏天爲戴亞基列夫演奏作品初稿,這位舞團經理看出此曲的舞台潛力,就說服他將作品改爲爲芭蕾曲。

與〈火鳥〉相比,〈彼得洛希卡〉的音樂語言算是大膽地反傳統。此曲確實造成了相當嘈雜紛亂的音效,絃樂被木管、銅管、打擊樂所主宰,因而產生一種生硬、尖銳的聲響。更重要的是作曲家處理節奏與和聲的革命性方式。他使用經常變換與混合的拍子,以及不對稱的樂句和凌亂的切分音,效果超越先前任何一首管絃樂作品。在樂譜的第五頁,吵嘈擁擠的懺悔節(Shrovetide)市集奇異的呈現,在2/4拍與5/8拍的兩小節和3/4拍與8/8拍的一小節之後,加上3/4拍和7/8拍兩小節。雖然全部音樂表面上是在相互撞擊,並發出喧鬧聲,但節奏的交錯仍產生一種特別的生氣和無法抗拒的動力。

最後的成果在現代西方音樂界是史無前例:節奏——而非和聲——成爲樂曲發展的原動力,

〈彼得洛希卡〉是在1911年6
月13日晚上,於夏特利劇院
(Théâtre du Châtelet)舉行首
演,由蒙都(Pierre Monteux)
指揮。卡莎薇娜(Tamara
Karsavina)飾演芭蕾舞孃,而
尼金斯基飾演彼得洛希卡。

而且和聲也開發出新的用法。史特拉汶斯基的新
手法十分驚人,特別是他在樂譜多處加上不同調
性的和絃,此種效果稱之為複調性(polytonality),
它曾讓穆索斯基和林姆斯基-高沙可夫期盼已久,
卻由史特拉汶斯基使它成為潮流,同時也使它成
為二十世紀的音樂語彙。後來他寫道:他將C大調
和升F大調的三和絃並列散佈於全曲,代表彼得洛
希卡在懺悔節市集上對觀眾的侮辱。這種音效如
此鮮明,因而被稱為「彼得洛希卡和絃」。

史特拉汶斯基的信念是「好作曲家要會模擬」,
因此他借用了俄羅斯民謠的旋律和法國歌曲
〈Elleavaitun' jambe en bois〉,而且轉化成自己的作
品。但在第三景,他將藍納的〈Die Schönbrunner〉
圓舞曲與〈Steyrische Tanze〉改寫為給笨拙的摩爾人
與芭蕾舞孃的圓舞曲,帶有蓄意的諷刺。在這裡,
史特拉汶斯基也凸顯了個人的典型風格。

春之祭(The Rite of Spring)

〈春之祭〉於1913年5月29日在香榭麗舍劇院
(Théâtre des Champs-Elysées)首演時,引發了音樂史
上最著名的暴動,而且長期以來一直是表演藝術史
上的傳奇。但巴黎的聽眾會受到這麼大的驚嚇,是
正中作曲家的下懷。音樂史上從未有人如此全然地
違反傳統觀念:音樂的意義存在於旋律、和聲和形式
之間的有秩序的交互關係中;也從未有人把音樂表現
的次要元素——例如質感、動力和節奏元素——如
此大膽地凸顯。在1913年首演中只能直覺到的特
質,已可從回顧中顯現出來——〈春之祭〉比它之
前的任何作品,更嚴厲挑戰了這個觀念:音樂的基

礎在於理性的思考或高尚的情感。儘管從技巧觀點來看，〈春之祭〉十分複雜，但它呈現的是人性最原始的經驗。

此曲副標題爲「俄羅斯異教徒之畫」（Pictures from Pagan Russia），寫於1910年夏天，根據的是俄羅斯畫家兼建築家羅立奇（Nicolas Roerich）的二段式的劇本，完成後就獻給羅立奇。〈火鳥〉與〈彼得洛希卡〉從相當明確的敘事架構出發，而〈春之祭〉卻是以景象爲基礎，以許多動作環繞著原始的春天祈求土地肥沃儀式（焦點在芭蕾舞的第一段〈大地的崇拜〉〔Adoration of the Earth〕）和活人的犧牲祭祀（著眼於感官效果，缺乏人類學的基礎，雖然如此，但仍是此曲第二段的最高潮——〈犧牲祭祀〉〔The Sacrifice〕）。民俗學在一次世界大戰前，是藝術界最受歡迎的潮流之一，尤其是在俄羅斯，但當時大部分人，主要是對它的裝飾意義感到興趣，然而史特拉汶斯基卻在〈春之祭〉裡擷取原始精神的精華；有許多旋律題材是得自於民謠曲（至少有九首），而曲中那種神秘感與狂野活力，似乎是直接取自蠻荒的過往。

〈春之祭〉的構思也有許多是來自〈彼得洛希卡〉，尤其是他將節奏視爲結構與表達的工具，事實上，這首曲子並不代表作曲家完全改頭換面（過去常有人這樣強調，連作曲家本人也不例外），而是代表他風格發展的持續，雖然不和諧音的運用達到空前絕後的高峰，而且拍子的複雜性也幾乎達到極限。

例如：在曲譜第一頁的前十七小節，就有九次節拍變換。在爆炸性的終曲——〈犧牲祭舞〉（Sacrificial Dance）裡有一段，每十五小節就有一小節的拍子改變，讓聽者身體任憑音樂律動的擺布，碰觸到感官最深層的經驗。在別處，例如此曲第二段（舞台上是犧牲祭祀的儀式），不斷的拍

現代樂派大師史特拉汶斯基，在鋼琴上作曲。

史特拉汶斯基在1962年的錄音
過程中場討論詮釋的問題。

子變化、切分音、不對稱的樂句組合,和德布西
〈夜曲〉中的〈雲〉一樣含糊不清的和聲,在在
都抹去了節奏的感覺,反而產生一種詭譎不祥和
神秘的氣氛。不管在什麼樣的情況,它的效果都
和劇中的主旨配合得天衣無縫。

　　〈春之祭〉需要的管絃樂團陣容龐大,產生史
無前例的震撼音效,史特拉汶斯基要求許多樂器演
奏至其音域的極限,而產生一種怪異的音調,這也
是此曲的特色之一。樂曲開端的巴松管獨奏,以高
音C開始,包括許多高音D,而一直保持在中央C之
上,便是很有名的一個例子,全曲中有許多這類驚
奇的地方,有些是十分微妙,有些卻非常震撼。

 推薦錄音

皇家大會堂管絃樂團╱戴維斯爵士
Philips 400 074-2〔〈火鳥〉(完整版)〕、416 498-2
〔〈彼得洛希卡〉、〈春之祭〉〕

蒙特婁交響樂團╱杜特華
London 414 409-2〔〈火鳥〉(完整版);及〈詼諧幻
想曲〉(Scherzo Fantastique)、〈煙火〉(Fireworks)〕

紐約愛樂、克里夫蘭管絃樂團╱布列茲(Pierre Boulez)
CBS Masterworks MK42395〔〈彼得洛希卡〉、〈春
之祭〉〕

　　戴維斯準確地捕捉住〈火鳥〉開場時的神秘
特質,他讓音樂從容開展,使這個荷蘭樂團發揮
出絕無僅有的演奏效果。他的詮釋溫和,表情豐
富,但動力並未因此減弱,在高潮的場景裡仍有
充沛的能量。Philips 1978年的錄音有溫暖和美好

的氣氛。另一張唱片灌錄於1976-77年，戴維斯同樣把優美的節奏帶進〈彼得洛希卡〉，有珠寶般的清澈和鐘錶般的準確性，是最宏偉壯麗的室內樂。錄音傳達了音樂廳裡自然的空間感與絕妙的音場氣氛，而且細節豐富。由於〈春之祭〉裡最重要的效果是節奏的狂野與高潮時的巨大音量，因此，指揮家若想製造混亂而不自亂陣腳，相當困難。但是在戴維斯的詮釋裡，此曲仍是音樂而非噪音。一次又一次地，和聲、組織、發聲方式都浮現新的細節，節奏不再是唯一的重點。錄音是近距離拾音，音質清澈，也有紮實的低音部和強大衝力。

　　杜特華1984年灌錄的〈火鳥〉是印象派氣氛十足的驚奇之作：耀眼、誘人，蒙特婁交響樂團演奏優美。錄音音效寬廣、細緻，搭配的曲目非常理想。

　　在紐約愛樂的全力以赴之下，布列茲開展出〈彼得洛希卡〉猛烈、宏亮的效果，還有銳利的節奏與合奏，長笛家貝克（Julius Baker）與鋼琴家賈可布（Paul Jacobs）都有燦爛的獨奏。錄音具有CBS 1960年代後期多軌錄音全盛時期的特色，卓越的轉錄使全曲有鉅細靡遺的呈現。〈春之祭〉的詮釋著重結構、清晰和質感，勝於粗糙的活力和內在的感動，儘管如此，在〈中選者的榮耀〉（Glorification of the Chosen One）和〈犧牲祭舞〉裡仍深具震撼性。布列茲和克里夫蘭管絃樂團建立了合奏技巧和演奏風格的新標準（他們後來為DG的二度錄音也沒有達到這個標準），這張〈春之祭〉是立體聲錄音時代最偉大的成就之一。錄音的音質相當乾澀，好像身處在塞弗倫斯音樂廳（Severance Hall）裡，而且缺乏數位錄音應有的衝擊力。

越大越好……，布列茲永不滿足。

柴可夫斯基〔Piotr Ilyich Tchaikovsky〕

　　今日樂評家對柴可夫斯基常有兩種負面評語：其一，他是個膚淺的樂匠；再者，他是一個在歇斯底里邊緣徘徊、瘋狂投入、沉溺於自我情境的人。然而事實上，這兩種評語都不正確。

　　柴可夫斯基不可思議的敏銳天性和善於自我表達的天分，很早便嶄露頭角。年紀稍長，他的音樂的感情特質逐漸增強，但仍在控制之內，不會過於濫情。他不只是一位要經常忍受強烈痛苦情感的藝術家，也是當時俄羅斯最專業的作曲家；他受過音樂院的訓練，是個知識分子，具有對自己作品和他人作品敏銳的判斷力和高度的工作紀律。雖然，他常要克制自己一氣呵成的創作衝動，但仍每天遵循嚴格的工作進度表，讓他從擬稿到譜曲，快速完成作品，而且潤飾或校定那些原本他不滿意的作品（像〈第一、二號交響曲〉和〈羅密歐與茱麗葉幻想序曲〉，都是修改了好幾次才定稿）。

　　柴可夫斯基創作了大量的歌曲與室內樂，大多是甜美、怡人的作品。但他更擅長較大規模的曲式，在戲劇類作品（如芭蕾和歌劇）與交響曲中，產量平分秋色，兩者的共同點是管絃樂團的運用。柴可夫斯基不同於他的許多同儕，寫交響曲像裁縫師練習裁縫，他是直接以管絃樂的色彩來構思。雖然他對個別樂器的處理就能令別的作曲家難以超越，但他實在是將整個樂團看成一件樂器。這也正是爲何他的交響曲會具備非常容易聽出來的燦爛音效。

1840 - 1893

他最優美的作品是三齣芭蕾舞劇——〈天鵝湖〉（Swan lake）、〈睡美人〉（The Sleeping Beauty）和〈胡桃鉗〉（The Nutcracker）。柴可夫斯基使每首曲子都散發出特殊的氣氛，將聽眾帶進一個如夢似幻的世界裡。雖然劇中的故事是幻想，但音樂裡呈現的情感卻源自人性深處。他將芭蕾舞劇音樂，從華麗裝飾的點綴，轉變爲戲劇表現的主力，同時也使舞蹈音樂的作曲發生革命性的變化。

就一個交響曲作家而言，柴可夫斯基豐富了這個領域，並且對不同風格的作曲家如西貝流士、普羅高菲夫、蕭士塔高維契等影響深遠。然而直到〈第四號交響曲〉，他才在熱烈情緒的表達中，發現激發旋律與完美處理曲式的關鍵，倘若柴可夫斯基當時生活中沒有出現那個重大變化，那麼他很可能會發展成另一種作曲家：比較不信任自己的天賦，也不願意完全表白自己的感情。但是，命運神秘不可預知的力量——正是他許多作品試著去解釋的一種現象——直接介入他的生命。

首先，在1876-77年的冬天，出現了一位令他意外的女贊助者，就是那位難以捉摸的梅克夫人（Nadezhda von Meck），她願意提供柴可夫斯基最需要的財力援助和情感支柱——同時也讓柴可夫斯基強烈的溝通慾望能得到宣洩。然後是1877年春，柴可夫斯基向一位認識不深的女子米留可娃（Antonina Milyukova）求婚，儘管他本人是同性戀者，而女方的精神狀態也極不穩定，但他仍期望這個結合能爲他的生活帶來至少表面上的穩定。然而天不從人願，這段短暫的婚姻反而成了一場浩劫，柴可夫斯基曾爲此企圖自殺。

無可避免地，音樂成爲柴可夫斯基宣洩強烈情感的唯一方式，聽眾可以明顯聽出來，曲中的情感來自於對內心的脆弱與失落極深的感受與了解。在他最富情感的音樂像〈羅密歐與茱麗葉〉、〈第四號交響曲〉、〈悲愴交響曲〉中，結構上都展現了他最豐富的原創力。柴可夫斯基也正如他敬仰的莫札特一樣，對舞台音樂和交響曲中角色刻劃的挑戰，做出回應。他企圖深入他歌劇每個角色的內心，並且在交響曲中創造出感情世界。在譜曲的過程中，他得到了揮灑情感的自由和控制的方法，那是他生命中最深沉的渴望。

致命的吸引力。

羅密歐與茱麗葉(Romeo and Juliet)

1869年，作曲家巴拉基雷夫建議柴可夫斯基以莎士比亞的《羅密歐與茱麗葉》來作曲。可是柴可夫斯基拖了很久，於是巴拉基雷夫便送了一份樂曲和聲結構的大綱給他，甚至為曲子的開場寫了四小節。六週後柴可夫斯基完成全曲，但巴拉基雷夫卻有微詞。柴可夫斯基在1870年此曲首演後，終於了解巴拉基雷夫的批評並非無的放矢，於是徹底改寫。而十年後他仍對結尾部分不滿意，於是又修改一次，現在大家聽到的演奏是他第三個版本。

〈羅密歐與茱麗葉〉是柴可夫斯基第一首傑作，他以緊密的曲思發展和洞悉劇情的處理方式，展現交響曲邏輯發展和表達力的平衡，這是他所有傑作的共同特色，也讓他與同時期的俄羅斯音樂家迥然有異。緩慢進行的開場使主題內容更為豐富，人物也被鮮明地刻劃出來：他以升F大調的憂傷聖詠(分句方式令人聯想起無伴奏的聖歌)當作背景，引出幕後的宗教人物——長期受苦的勞倫斯神父(Friar Laurence)，同時也烘托出故事的悲劇氛圍；其他的動機則暗示仇恨與熱情將毀滅這對命運多舛的小情侶。樂曲主體的快板樂段有一種蓄意的醞釀，在重複中逐漸增強的B小調和絃裡，達到這種氣氛的高潮，火藥味的主題敘述蒙太玖和嘉布里特兩大家族的爭端全面爆發，接著是以蓄意遠離主調的降D大調，代表羅密歐與茱麗葉上場。

把這對小情侶放在一個屬於自己的世界，在和聲上遠離他們爭鬥不休的家族，這原本是巴拉

基雷夫的主意，但青出於藍的柴可夫斯基有更好
的詮釋，他把家族戰爭的主題和情人的主題聯繫
起來，並在音樂一開始就暗示了這場戀情的悲慘
結局。柴可夫斯基對題材的發展充滿自信，讓樂
曲到達高潮，在1880年的修訂版，產生驚人的效
果：在仇恨的音樂壓過羅密歐與茱麗葉的音樂
後，愛情主題沉痛的B小調回聲，便以扭曲的方
式，從絃樂一再投射出來。這種悲劇的氣氛後來
也籠罩在〈悲愴交響曲〉的結尾，而且同樣也用B
小調。柴可夫斯基似乎不願讓這對小情侶有安靜
的結局，反而釋放出一連串極強且混亂的和絃，
提醒我們：是那無情的暴力迫使羅密歐與茱麗葉
走向死亡之旅。

推薦錄音

皇家愛樂管絃樂團／阿胥肯納吉

London 421 715-2〔及〈義大利綺想曲〉(Italian
Capriccio)、〈雷密尼的弗蘭切絲卡〉(Francesca da
Rimini)、〈輓歌〉(Elegy)〕

　　阿胥肯納吉1987-88年的錄音，內容充實，錄
音極佳。演奏溫柔和美，並不著重強度或力量，指
揮技巧洗練，但不甚熱情。除了〈羅密歐與茱麗葉〉
有些偏慢之外，整張唱片都在水準之上。〈雷密尼
的弗蘭切絲卡〉裡生動的意像和拉赫曼尼諾夫式的
管絃樂法，讓阿胥肯納吉展現出明顯的俄羅斯風
味，那是曲思較明晰的〈羅密歐與茱麗葉〉裡所沒
有的。皇家愛樂表現出本身原有的特色：一個年輕
有為的樂團，正享受著步步高升的快樂。

柴可夫斯基在克林(Klin)的
家，距莫斯科約50哩。

第四號交響曲，F小調，Op. 36

一股強而有力的暗流，貫穿了〈第四號交響曲〉，尤其是第一樂章，不僅使它成為浪漫樂派最偉大的作品之一，而且也是俄羅斯作曲家第一部真正偉大的作品。柴可夫斯基在1878年完成全曲後，曾去信給他的贊助人梅克夫人，吐露了他原本秘而不宣的寫作計畫：主題即為「命運」──「莫名的悲劇力量，阻礙了渴求快樂的心，使它無法達到目的。」這首交響曲的基本主題──法國號無情的鼓號曲，是非常引人注意的開場，後來又在曲中許多重要的連接處再現，確實以音樂來展現「命運」的觀念。

有了這個觀念，我們便可以在第一樂章中看到一場心理劇，其中有逃避、短暫的白日夢、被命運摧毀的希望，全都以一種漸進的調性改變來凝聚並增強和聲的張力。尤其特別的是，這樂章似乎是一連串嘗試，想從代表命運壓迫感的F小調中移開，盡量遠移F調的B大調優美的圓舞曲，就是暫時的逃避。此後以F大調再現的圓舞曲，只能再回到F小調，顯示所有超越困境的希望已完全破滅。

第二樂章以雙簧管獨奏開場，包含連續80個八分音符，再延伸以大提琴的83個八分音符，在所有的交響曲中，這是最長且節奏沒有變化的一段主題。據柴可夫斯基說，這種荒涼沉鬱的況味，是要刻劃寂寞和懷舊的感覺。在夢想幻滅和單調的獨奏重現之前，「逃離」的主題曾一度以熾熱的情感和芭蕾舞曲般的豐富達到高潮，直到夢幻消失，悲傷的獨奏又再度出現。第三樂章是以撥

柴可夫斯基的贊助人梅克夫人（上圖）曾表示絕不和她贊助的人相見。然而，在兩人長達十四年的奇特關係中，他經常發覺她就近在咫尺，這讓他有些苦惱。1878年，當兩人都住在佛羅倫斯時，他注意到她每天都駐足在他別墅門前。在給弟弟安那東利（Anatoly）的信上他說：「我應該怎麼辦？難道要走到窗前向她鞠躬？」

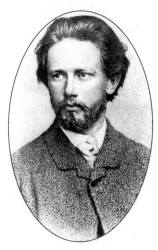

1863年的柴可夫斯基。

絃方式演奏的詼諧曲，「像是當一個人已微醺、且正精力旺盛時，腦海裡掠過的許多難以捉摸的影像」，柴可夫斯基如是說；這一段如果演奏得好，微醺可以表現爲欣喜，但樂曲中段開頭那種無憂無慮的木管獨奏，必須得到足夠的刻劃，再輔以反覆循環的半音階伴奏。

終樂章用了一首俄羅斯民謠：「原野上立著一棵銀樺樹」，當做第二主題，表現爲一段令人暈眩的勝利進行曲，展現了極高的作曲技巧，而F大調（現在是樂曲本調）和F小調命運主題之間的鬥爭，一直持續到音樂的尾聲。作曲家也暗示，聽者可從樂章的紛亂中體會歡樂的景象，但歡樂的結尾可不是輕易達到的；命運主題又再度重現，使此曲的主題前後一致，也給柴可夫斯基驅除心中惡魔的良機，歡樂終於以勝利的進行曲完全征服了絕望。

第六號交響曲，B小調，Op. 74
悲愴（Pathétique）

在柴可夫斯基的傳記裡，英國音樂學家布朗（David Brown）將〈悲愴〉譽爲「自貝多芬〈第九號交響曲〉後七十年間，最具原創性的交響曲。」在某種限度內，這是很正確的評價。就情感特質而言，〈悲愴〉與貝多芬〈第九號交響曲〉形成強烈對比。它是第一首真正的悲劇交響曲，內容充滿了失落、孤獨和絕望，所反映的形象與貝多芬的勝利激昂完全相反，不是追求靈魂的超升，而是走向滅絕。以美學的觀點來看，這是交響曲

柴可夫斯基最後一首交響曲
創作於1893年2月16日到4月
5日之間，是年8月定稿。1893
年10月28日於聖彼得堡首
演，由柴可夫斯基親自指
揮，九天後他便去世了。

史上一個根本的轉捩點。就心理學層面而言，〈悲愴〉標示著現代主義的開始。

此曲的標題是在1893年定稿後，由柴可夫斯基的弟弟莫帝斯特(Modest)提議命名。這個名字很貼切，因為 "Pathetic" 在俄羅斯文的原義(如同在希臘文)，相當於英文的第二義：「觸動情感的」。這首交響曲，尤其是其外圍樂章裡，確實有這樣的意義。它也做了一些卓越的形式革新，最著名的就是以慢板做終樂章，以及第一樂章裡奏鳴曲結構的劇烈變形。

就題材和結構而言，第一樂章脫離了古典樂派和浪漫主義對音樂語法、意念的串聯方式。呈示部的第一主題和第二主題之間有極端的對比，前者由中提琴和大提琴發出神經質的聲音，傳達出不安和害怕的感覺，而後者是以三個八度音為基礎、激昂強烈的絃樂旋律，特別不尋常的是由第一主題發展出第二主題，那種夢幻般的方式，轉接天衣無縫，但兩種曲思依然各具特色。

第一樂章發展部動盪不安的開場，是交響曲史上一大震撼，從呈示部最後的極弱樂段爆發開來。這段夢魘似的插曲的暴烈音效，配合令人無法喘息的快節奏，似乎和之前的音樂不連貫，儘管它是依據呈示部的第一個主題而來。因為之後的音樂要表達的是死亡的理念。柴可夫斯基以伸縮號引出一段聖歌：「與你的聖者一起！哦！主啊！請讓你僕人的靈魂安息。」取材自俄羅斯東正教的安魂彌撒。再現部也不同於傳統，並不是再現呈示部的情緒與題材，而是以轟隆作響的定音鼓來擴張發展部，強調其戲劇性，造成火熱的高潮。當樂曲已精疲力竭，第一樂章才平靜地結

束，似乎是很怪異地再一次地從剛才的現實中脫離。

　　第二樂章有一種超寫實的疏離感，這是一首圓舞曲，以5/4拍子巧妙地變形，隨後的詼諧曲樂章也是一樣，以飛馳的意像和瘋狂的能量，達到極端的效果。這些間奏樂章的虛幻輕盈，使終樂章的孤絕感更強烈也更具壓迫感；終樂章的標示爲「悲傷的慢板」，這令人喘不過氣的告別曲，以柴可夫斯基最喜愛的動機——一段代表命運的下降音階——來展開；第二主題是如讚美詩般的D大調悲歌，起初呈現出慰藉的希望，營造出激情的巔峰，卻又立刻壓抑下來；接下來略過發展部，取而代之的是第一主題從片段的悲歌中再度呈現。焦慮地升高爲第二段狂熱的高潮，帶著莊重蕭穆的節奏感，而命運的最後一擊卻是柔軟得令人心寒的一聲銅鑼。第二主題如今只是一聲小調的回響，越沉越低，釀造出一種無處遁逃，只能遺忘的感覺。

　　和樂曲中意念一樣單純的終樂章，與表現方式嶄新的第一樂章，都反映出柴可夫斯基完全掌握了音樂的進行，並且對西貝流士、馬勒和蕭士塔高維契等人，有深遠的影響。更重要的是，〈悲愴〉在表現上的絕對真誠——包括它拒絕精神的超昇——永遠改變了交響曲的形而上架構。

柴可夫斯基的死因，不是霍亂，而是被迫服毒自殺。其催化劑是一封由史坦伯克-佛蒙（Duke Stenbok-Fermor）公爵寫給沙皇的信，信中抱怨柴可夫斯基糾纏他外甥。這封信後來落入柴可夫斯基老同學傑克比（Nikolai Jacobi）的手中。傑克比知道這件事將使柴可夫斯基和學校蒙羞，於是召開一個由同學和朋友組成的審判法庭，要柴可夫斯基出庭受審，最後判決柴可夫斯基自殺謝罪。

 推薦錄音

列寧格勒愛樂／穆拉汶斯基（Evgeny Mravinsky）
DG 419 745-2〔2CDs；〈第四、五、六號交響曲〉〕

柏林愛樂／卡拉揚
DG 429 675-2〔4CDs；〈第一至六號交響曲〉〕

　　穆拉汶斯基指揮列寧格勒愛樂的錄音，是
1960年秋天在倫敦巡迴演奏時灌錄的，是這些曲
目的經典。他們的詮釋具有令人毛骨悚然的強
度，再也找不到誰能有此勇氣或能耐，以這樣
的方式演奏。這種詮釋非常俄羅斯：更狂野的
熱情、更陰沉的悲痛、更響亮的高潮。據說該
樂團的絃樂演奏者都要使出渾身解數，否則就
會沒命，在當時蘇維埃極權體制下，這樣的說
法或許並不爲過；木管和銅管的音色都相當的
特殊；凡是聽過穆拉汶斯基指揮列寧格勒愛樂
演奏的人，都知道那是絕無僅有的，他讓極弱、
極強的合奏聽起來那般的遙遠。這些詮釋生龍
活虎，讓聽眾彷彿身歷其境。音效以當時的標
準算是相當不錯，但在最嘹亮的樂段裡，聲音
卻有些刺耳。

　　卡拉揚和柏林愛樂1970年代中期的詮釋，非
常火熱，詮釋強而有力，有波濤洶湧的感覺。〈第
四號交響曲〉具有威嚇和柔和的兩面，卡拉揚將
音樂的行進控制得恰如其分，而且高潮判斷精
準。〈悲愴〉一直是卡拉揚最擅長的作品，就平
衡度而言，這是他最好的一次錄音。〈第四號交
響曲〉和〈第六號交響曲〉的音色鉅細無遺，高
音部有些生硬，而低音部過於柔軟，但音場空間
感很好。極佳的轉錄以最佳的清晰度，保留了寬
廣的動態範圍。

柴可夫斯基最著名的作品
〈1812序曲〉，是為了莫斯
科這座教堂的奉獻禮而作。

在〈胡桃鉗〉裡，柴可夫斯基要證明一件事：身為一個音色變化豐富的作曲家，他勝過林姆斯基-高沙可夫。他在巴黎無意中發現一架鋼片琴後，立刻寫信給出版商說它的聲音「如仙樂般美妙」，要求買一架送到聖彼得堡。他並特別提醒要將樂器包裹妥當，以免被林姆斯基-高沙可夫發現而「率先創造出不尋常的音效果。」

胡桃鉗組曲（The Nutcracker Suite），Op. 71A

　　〈胡桃鉗〉是柴可夫斯基最後一首芭蕾舞曲，依據佩提帕（Marius Petipa）錯綜複雜的劇本，劇本則是根據霍夫曼所寫、大仲馬（Alexandre Dumas Père）改編的故事。為一齣沒有真正情節、故事陳腔濫調的作品譜曲，並且幾乎要完全遵循佩提帕的指示，使柴可夫斯基不必擔心劇情，而以令人難忘的旋律盡情展現才華，並以管絃樂作曲家的身分燃燒想像力。雖然有時不免覺得這齣芭蕾舞劇情感空泛——一個小孩子在聖誕夜對糖果王國的幻想——在這裡，柴可夫斯基以最誘人、最悅耳的管絃樂色彩，來妝點一首首舞曲。

　　在旋律較平淡的地方，柴可夫斯基的處理方式仍然傑出。第二幕〈雙人舞〉的動機不過是一個簡單的下降音階，然而和聲與分句方式以及溫暖的絃樂音色，賦予它強大的情感。柴可夫斯基的管絃樂在序曲中超越了題材：不用大提琴和低音樂器，而以小提琴和中提琴來劃分六個聲部，他加進三角鐵和短笛來模擬古典樂派樂團的聲音。這首序曲閃閃發亮、充滿童趣，規模雖不大，但卻充滿清亮的音色，正適合耶誕夜前夕。

　　〈胡桃鉗〉是典型的柴可夫斯基後期作品，精巧地使用絃樂，使作品的背景光彩閃耀，而且展現出一般樂曲少見的逼真寫實，尤其在〈雪花圓舞曲〉中的童聲，和第一幕其他樂曲中的兒童樂器。為傳統樂器所譜的音樂，也是創意十足，尤其是第二幕的插曲，以西班牙舞代表巧克力，以阿拉伯舞代表咖啡，中國舞代表茶；但全曲最美妙之處乃在〈糖梅仙子之舞〉中的鋼片琴獨奏，

依照劇本的描寫，迷人地暗示出水滴「從噴泉中
濺出」。

　　首演於1892年3月19日在聖彼得堡舉行，之前
九個月，柴可夫斯基就從全曲中選出一套組曲，
讓〈胡桃鉗〉中最具特色的曲子廣受歡迎。組曲
是以序曲開始，然後是第一幕的進行曲和第二幕
雙人舞的〈糖梅仙子之舞〉。接下來是第二幕，
插曲中的四首曲子：俄羅斯舞、阿拉伯舞、中國
舞、莫利頓笛舞（Mirlitons），壓軸的是第二幕的〈花
之圓舞曲〉，也是柴可夫斯基最知名的圓舞曲之
一。

推薦錄音

柏林愛樂／羅斯托波維奇
DG Galleria 429 097-2〔〈胡桃鉗組曲〉，及〈天鵝
湖〉和〈睡美人〉組曲〕

　　1978年灌錄這三套組曲時，羅斯托波維奇認
為指揮柏林愛樂就像開火車頭：你只要搭上車，
火車便帶著你前進。但在這張唱片中，樂團是被
羅斯托波維奇帶領而前進。演奏非常堂皇壯麗，
然而，這份詮釋最令人難忘的是角色的刻劃，羅
斯托波維奇要樂團發揮能力的極限。以〈胡桃鉗〉
為例，樂團十分自由地詮釋樂句和表情，在〈糖
梅仙子之舞〉中，以低音單簧管來延伸急奏，在
〈莫利頓笛之舞〉中，長笛似乎一直懸在半空中。
類比錄音捕捉住樂曲的表現，十分精彩。

道地的俄羅斯風味——指揮
台上的羅斯托波維奇。

佛漢威廉士〔Ralph Vaughan Williams〕
倫敦交響曲（A London Symphony）

創作〈倫敦交響曲〉時，皮卡底里圓環（Piccadilly Circus）街景。

　　英國作曲家佛漢威廉士（1872-1958）開始創作〈倫敦交響曲〉時，已經40歲，不再年輕，但卻才剛開始成為一位真正的交響曲作曲家。這位以大器晚成知名的音樂家，1908年拜在拉威爾門下（老師比學生還年輕三歲），他的第二首交響曲是轉捩點，證實他是一位偉大的管絃樂作曲家，而且也首次顯露他在傳統形式中，投注深具個人色彩與想像力的表情的傑出天分。

　　雖然此曲四個樂章的設計是傳統的，但處理技巧卻極為新穎，尤其是增加了一段終曲，使序奏的情緒與題材得到回響。佛漢威廉士在序奏中使用豎琴來模擬倫敦大笨鐘每半小時一次的鐘聲，然後在45分鐘後的終曲中重施故技，表示音樂中的45分鐘只相當於真實時間的15分鐘，這樣的處理產生一種特別美好的感覺。

　　事實上〈倫敦交響曲〉並沒特定的標題描寫，它是印象主義式的，試圖傳達某種大都市的精神。第一樂章有一個動機與倫敦地名「皮卡底里」的節奏相同——以極強的降B大調銅管和木管奏出「皮—卡—底里！」樂章的主要部分則暗示出街道上喧囂嘈雜的景象。作曲家曾說，透過氣氛悲傷的第二樂章，他企圖刻劃十一月天布倫斯伯利（Bloomsbury）廣場的情景，他以極度的灰暗、陰沉來表現出這種氣氛。

　　整體而言，〈倫敦交響曲〉的卓越之處在於音樂本身的力量，而不是在於它引發的聯想。雖然曲子規模很大，但卻巧妙地互相銜接，而引人

注意的曲思，堅定有力地發展。但此曲仍然是對倫敦的讚美，曲子所引發的高貴情操正如華滋渥斯(Wordsworth)的十四行詩「為西敏大橋而作」(Composed Upon Westminster Bridge)：「世間再也沒有更美好的地方了……」，倫敦，的確是如此。

推薦錄音

倫敦愛樂管絃樂團／海汀克
EMI CDC 49394〔及〈湯瑪斯・泰利斯主題幻想曲〉〕

倫敦愛樂管絃樂團／鮑爾特
EMI CDC 47213〔及〈湯瑪斯・泰利斯主題幻想曲〉〕

海汀克1986年對〈倫敦交響曲〉的詮釋，在音色上令人驚異，在像城市本身一般的突然、意外的轉折上，則令人振奮。海汀克對倫敦並不陌生，他匠心獨具地傳達開場時日出前的寧靜，以及第二樂章的悲傷詩意。或許最傑出的地方，是他成功地傳達出此曲的現代感，在尾聲時，幾個強有力且稜角分明的樂句，聽起來像極了蕭士塔高維契的音樂。倫敦愛樂全力支持這位荷蘭籍的指揮家。EMI的錄音師在寺院路(Abbey Road)錄音室製作出極佳的音效。

一樣的樂團，不過是鮑爾特在1970年代早期的詮釋，他表現出一種活潑、抒情、輕快的倫敦街景，處理方式比海汀克的方式更為幻想和狂烈，但在外圍樂章高潮的力量上，兩者不分軒輊。樂團的演奏流暢而風格獨具。錄音的音場開放，細節豐富。

鮑爾特揮舞著指揮棒，有著軍人一般的大開大闔氣勢。

第　二　章

協　奏　曲

協奏曲原本是巴洛克之子，卻到十八世紀最後數十年才長大成人，而且主要是莫札特的功勞。當時莫札特既是傑出的小提琴家，又是優秀的鋼琴家，有能力依照自己嚴格的音樂標準來塑造協奏曲。在他以及同時代的海頓、韋歐提（Giovanni Battista Viotti）、杜賽克（Jan Ladislav Dussek）、普雷耶爾（Ignaz Pleyel）手中，協奏曲成為我們今天熟知的形式，也就是三個樂章（快、慢、快），結合了嚴肅的內容與炫技的成分。

莫札特協奏曲的典型模式是：第一樂章使用奏鳴曲形式，與古典樂派的交響曲相同，但是在協奏曲中，結構的界限通常沒有那麼明確；呈示部作用是導入主題（通常有兩組主題），一般多由管絃樂擔任（管絃樂全體齊奏的樂段義大利文稱之為tutti，意思是「全部」），一個過渡樂段出現，為獨奏樂的進場鋪路，以交

響曲第一樂章來比擬，這等於呈示部重複的開始部分；之後獨奏樂器與管絃樂開始對話，重現早先的素材，但獨奏樂器會頻頻加入只供自己使用的新素材。在發展部與再現部，曲思繼續探索，到達一個不穩定的調性和絃（通常稱爲曲末的6-4和絃），作好準備，讓獨奏樂器即興表現裝飾奏，之後是簡短的尾奏，第一樂章就此結束。

典型莫札特協奏曲的第二樂章，節拍徐緩，經常以歌劇詠嘆調的方式呈現（通常是一段三聲部的歌曲形式），主旨是讓獨奏樂器展露其深邃表情，並給演奏者讓旋律抑揚頓挫的機會，如歌唱者那般即興發揮裝飾音。第三樂章通常是輪旋曲或奏鳴曲式與輪旋曲混合，往往輕快、音調優美，外露而非內斂。莫札特的終樂章和他的慢板樂章一樣，往往帶有歌劇的特質，差別在於慢板樂章近似愛情的詠歎調，終樂章則像幕終的合奏，出現快速的應答與情緒的巨大起伏。

貝多芬在莫札特的模式上建構他的協奏曲，大幅擴充規模，並且改變獨奏樂器與管絃樂的關係。他的前兩首鋼琴協奏曲明顯追隨莫札特，但在後來的C小調、G大調及降E大調協奏曲裡，鋼琴與管絃樂的關係不再是你來我往的蹺蹺板模式，而是一種動態的過程，兩股力量朝同一個目標運動，必須合作才能將素材塑造成巨大的、籠罩一切的結構。協奏曲的這種轉化——貝多芬中期的偉大成就之一——只費了十年餘就完成，令人敬佩。

貝多芬的協奏曲也和他的交響曲一樣，爲初期的浪漫樂派作曲家留下一個兩難：貝多芬之後，協奏曲有難以爲繼之勢。因此蕭邦、孟德爾頌、舒曼及李斯特等人必須另闢蹊徑，方法大致是將獨奏者視爲英雄，並將焦點擺在炫技的部分；這幾位作曲家都努力傳達一個印象，要讓聽者覺得一首協奏曲是從單一靈感浮現而來，不像莫札特是出自歌劇，也不像貝多芬要經歷結構上的奮鬥，而是出於一種超塵脫俗、靈感泉湧的狀態，聆聽這類樂曲時，不妨自由地漫遊其間。不過，貝多芬的典範早已確立，後繼者不能不顧及樂曲統一性的問題。貝多芬的〈第五號〉與〈第六號交響曲〉、〈三重協奏曲〉、〈小提琴協奏曲〉及〈皇帝鋼琴協奏曲〉都使用相連樂章，孟德爾頌在其〈E小調小提琴協奏曲〉、舒曼在其〈鋼琴協奏曲〉中也起而效法。李斯特的〈第一號鋼琴協奏曲〉更大膽突破，使用奏鳴曲形式營造多樂章結構。在協奏曲結構的規模上，在將素材融鑄於龐大交響曲架構的技巧上，只有布拉姆斯堪與貝多芬比擬。

二十世紀是協奏曲特別興盛的時代，作曲家爲獨奏樂器與管絃樂建立了新的

關係，要求更高的技巧展示，並且在素材選擇上表現一種新的折衷立場。他們並
多向探索，進入爵士樂(拉威爾的〈鋼琴協奏曲〉)、十二音列(貝爾格的〈小提
琴協奏曲〉)，以及民謠節奏與旋律(巴爾托克、羅德里哥〔Joaquin Rodrigo〕)，三
樂章結構仍是正規作法，但也有人成功地嘗試多樂章。然而萬變不離其宗，二十
世紀的協奏曲在內容上夠嚴肅，也十分認真提出挑戰，始終沒有辜負獨奏樂器的
性格與使命。莫札特天上有知，也會引以為榮。

在科登，巴哈成為一位成熟
的協奏曲作家。

巴哈不只是一位偉大的管風
琴家及鍵盤樂師，更是當代
出色的小提琴家及中提琴
家。他的絃樂是向父親
（Johann Ambrosius Bach）學
習的，而鍵盤樂器則傳承自
他的兄長（Johann Christoph
Bach），但在作曲方面，他幾
乎都是他自學而成。

巴哈〔Hohann Sebastian Bach〕
小提琴協奏曲

　　巴哈的純器樂作品大多作於1717-23年，他在科登擔任宮廷樂長的那幾年。巴哈這時期的作品有不少如今已經遺失，但留存下來的，在構思方面十分豐富、技巧也十分成熟，可以說代表了巴洛克器樂曲的最高成就。

　　巴哈在科登時期的作品，以原始形式留傳至今的協奏曲只有A小調與E大調小提琴協奏曲（BWV1041-42），以及D小調雙小提琴協奏曲（BWV1043）（巴哈有不少小提琴協奏曲可以根據他後來改編的鍵盤協奏曲或清唱劇樂段來重建，或者至少可以從其中推敲一二）。這些協奏曲有很濃厚的義大利風味，顯示巴哈對維瓦第的協奏曲熟稔於胸，並且諸多取法。但無論在結構或在音樂素材的處理上，巴哈都比義大利的模式要精進許多，比起維瓦第，他的樂曲線條較爲流暢而鮮少插敘，也較具組織性，小提琴部分更重本質而沒有那麼花稍，因此遙啓莫札特與貝多芬那種法義兼融的燦爛風格。

　　現存三首協奏曲的技巧及表達深度都堪稱一絕。前兩首協奏曲的慢板樂章，在反覆的低音軸線上，以夏康舞曲的風格寫成，特別令人印象深刻：〈E大調協奏曲〉意味深長，〈A小調協奏曲〉的吟唱旋律極富裝飾性。〈雙小提琴協奏曲〉有著同樣出色的慢板樂章，在兩把獨奏小提琴的聲線交織出人聲般的境界中，蘊蓄著一股沉緩的情緒。

推薦錄音

祖克曼(Pinchas Zukerman)、賈西亞(José Luis Garcia)
英國室內樂團
RCA Red Seal 60718-2 〔G小調協奏曲，BWV1056〕

史坦第吉(Simon Standage)
薇卡克(Elizabeth Wilcock)
英國音樂會／平諾克(Trevor Pinnock)
DG Archiv 410 646-2

赫格特(Monica Huggett)、貝瑞(Alison Bury)
阿姆斯特丹巴洛克管絃樂團／庫普曼
Erato 2292-45283-2

祖克曼不僅指揮，而且擔任
小提琴首席。

　　祖克曼由於強調旋律線與分句以及對情感控
制得宜，使他的詮釋很吸引人。即使在某些慢板
部分(既帶俄國風，又以不按成規的滑音方式表
現)顯得有點拖泥帶水，不過卻是一種睿智的延伸
方式；然而他在快板的部分，卻又不免略顯躁進。
大致上說來，祖克曼對於樂曲詮釋的分寸，拿捏
得宜。雙協奏曲的慢板部分尤其迷人。1990年的
錄音非常傑出，只是獨奏者的位置似乎太前面了
一點。
　　史坦第吉與平諾克兩人共同編織出輕柔的樂
曲質感，演奏得較為乾澀，樂曲也較為清晰而具
表現力，不過如果把注意力放在獨奏樂器上，卻
會發現整個樂曲的色調因此少了幾分魅力。平諾
克提供一種常見的、平鋪直敘的伴奏，他在快板
樂章裡速度掌控得宜，令人精神振奮。1983年的
錄音有典型的明亮音色、精緻風格和豐富的細
節。

1943年，巴爾托克和妻子帕斯托莉（Ditta Pásztory）在鋼琴前留影。

1942年4月，巴爾托克抵達美國18個月後，他的健康狀況開始走下坡，被診斷罹患「紅血球增多症」（polycythemia，症狀近似白血病），雖然他身體虛弱，需要長期調養，但巴爾托克仍舊持續大量創作，至死方休。他所有的醫藥費均由「美國作曲家、作家、出版家協會」支付。

如絨毛般的柔細特質，瀰漫在赫格特的演奏中，她熱情而具親和力的音色，以及慢板樂章中的表現力，使這份詮釋令人滿意。這些樂曲多了幾分室內樂的熠熠光輝，少了幾分協奏曲奪目刺眼的光芒。庫普曼和他的樂團提供了活潑卻又深思熟慮的伴奏。錄音極佳。

巴爾托克〔Béla Bartók〕
第三號鋼琴協奏曲

巴爾托克的前兩首鋼琴協奏曲堪稱驚心駭耳，充滿探索意味與打擊樂特質。〈第三號鋼琴協奏曲〉作於1945年他死前最後幾個月，帶有一絲近乎莫札特的輕柔；音樂開展之際，有一種告別的意味，比〈管絃樂團協奏曲〉還濃厚一點。獨奏部分旋律線之單純、認命的感覺、懷舊的深情，以及精神上的平靜，都出人意表。這些特徵，在曲中許多力道轉弱、配器變輕之處，躍然可掬。旋律素材之優雅與完美融合，以及巴爾托克靈感之自在馳騁，都令人聯想起莫札特。

但是巴爾托克的獨特聲音迴響在整首作品中：在旋律的調式性格（聽起來像是取材自民間音樂），在許多樂段的有力節奏上加重音，在精彩的對位法中，俯拾皆是。第一樂章就具備了上述所有特點，輪廓銳利的主題，由鋼琴以幾個八度音程呈現在絃樂的顫音上，充滿民俗氣息，而且愈來愈有活力，舞蹈氣息也逐漸濃郁。巴爾托克逐漸增加樂器，使樂曲走向漸強，造成一種節奏、重音與旋律互相衝擊的複雜組織，使樂曲風味更豐富。

這首協奏曲最動人、最撩人想像之處在慢板樂章。巴爾托克很視重精神層面，卻不是信徒，但在這樂章標上「虔誠地」(religioso)，實是出奇制勝。樂曲開端的確是教會音樂的風格，充滿嚴肅、亦喜亦悲的感覺，但中心部分卻是活潑美妙的夜曲——隱隱約約喚起夜間昆蟲的唧鳴與鳥兒的啁啾，自由喜悅。巴爾托克彷彿在向生命道別，同時又依依不捨，想伸出雙手留住生命的一切，都收進這個樂章中。終樂章放棄思索，轉向舞蹈，帶來一部交叉節奏與弱拍強音構成的活躍快板樂章。

巴爾托克知道自己來日無多，於是為他第二任妻子——著名的鋼琴家帕斯托莉——寫了這首協奏曲，可能是希望讓她以演奏此曲來補貼生計。巴爾托克此作尚餘17小節的配器未能完成，由他的學生瑟里(Tibor Serly)依據他的草稿補完。

巴爾托克在1930及1940年代法西斯主義興起時，與其他藝術家及知識分子一同逃離歐洲。當納粹控制德國並肆虐歐陸後，美國便成為亨德密特、荀白克、史特拉汶斯基、拉赫曼尼諾夫、華爾特、湯馬斯·曼等人的避難所。

 推薦錄音

桑德(György Sándor)
匈牙利國立管絃樂團／費雪(Adam Fischer)
Sony Classical SK 45835〔第一號、第二號及協奏曲〕

這首協奏曲首演於1946年，巴爾托克去世還不到幾個月，由桑德擔綱演出。由於他對巴爾托克作品所知頗深，對其風格有特別的洞見，因此這張1989年的詮釋是必聽之作，儘管他的彈奏並不像其他鋼琴家那麼光彩逼人。桑德在節奏與強音的運用上頗為自由，傳達的不是部分詮釋者在作品中發現的來世氣氛，而是現世當下的氛圍。整個演出有一種鮮明的喜悅，醒耳清心，與巴爾

托克最後幾年作品中的心情甚爲諧調。指揮與樂團表現絕佳，錄音有點遙遠、鬆散，但是相當平衡，值得一聽。

第二號小提琴協奏曲

1939年3月23日，二次大戰爆發前不到六個月，席克利在阿姆斯特丹首演巴爾托克〈第二號小提琴協奏曲〉。孟格堡（Willem Mengelberg）指揮大會堂管絃樂團。此曲終樂章有兩種版本，巴爾托克的原始版本有強烈的銅管滑奏，席克利認爲這樣過於「交響曲化」，後來巴爾托克寫了較強調小提琴的版本來取代，後者已成爲此曲爲人所熟知的終樂章。

巴爾托克完成於1907-08年的兩樂章小提琴協奏曲是爲歌頌愛情而作，當時巴爾托克26歲，正與小提琴家蓋兒（Stefi Geyer）陷入熱戀，此曲就是爲她所作的。這對戀人分手後，協奏曲的手稿歸於蓋兒。三十年後，風格技巧完全成熟的巴爾托克重拾小提琴協奏曲，作了通常以第二號來稱呼的這首小提琴協奏曲（雖然巴爾托克自己並沒有說明是第幾號）。

這首作品是巴爾托克獻給匈牙利同胞小提琴家席克利（Zoltán Székely），創作意念可能也是來自席克利。巴爾托克本來是要寫一組小提琴與管絃樂的變奏曲，席克利則堅持要一首真正的協奏曲。最後是皆大歡喜：巴爾托克寫了一首以變奏觀念爲樂章指導原則的協奏曲，整首曲子的題材都極爲迷人。第一樂章開頭的主題以小提琴奏出「弗邦可」（verbunkos，一種徵兵進行曲）的節奏，並由豎琴與撥奏絃樂作溫暖的伴奏。半音階的第二主題也是以小提琴引入，這是個奇異的十二音列主題，以法國號與絃樂的持續A音搭配。纖細的第二樂章由主題與變奏曲構成，注重感覺與氣氛。第三樂章是第一樂章的華麗變奏，將開頭狂想曲式的主題化成民族舞蹈。

這首協奏曲的樂器配置很精彩，對獨奏者與

爵士樂之王、單簧管演奏家古德曼（Benny Goodman）也演奏古典音樂。他曾委託作曲家寫了幾首重要的單簧管樂曲，其中包括了巴爾托克的〈對比曲〉（Contrasts，為小提琴、鋼琴、單簧管而作）、柯普蘭與亨德密特的協奏曲。他也曾灌錄過幾張古典曲目的唱片。

管絃樂團的技巧要求都很高。曲思十分豐富，有時候幾乎像脫韁野馬，但巴爾托克充滿活力的處理方式順利駕馭整合了這首原本結構散漫的曲子。

推薦錄音

鄭京和（Kyung Wha Chung）
倫敦愛樂管絃樂團／蕭提爵士
London Jubilee 425 015-2〔及第一號協奏曲〕

祖克曼
聖路易交響樂團／史拉特金
RCA Red Seal 60749-2〔及中提琴協奏曲〕

　　鄭京和的演出勁道十足，極其投入，蕭提指揮倫敦愛樂與之配合無間。鄭京和若說有缺失，就是第一樂章主題開端太偏向強音，因而稍嫌浮夸。但在入神的第二樂章，鄭京和穠纖合度，第三樂章則奮迅如激電，蕭提驅使樂團，全力以赴。1976年的錄音是近距離拾音，平衡感稍差，偏向鄭京和，但全曲絃外之音捕捉無遺。

　　許多年來，論及此曲的最佳詮釋者，祖克曼外不作第二人想。他1922年的錄音注重獨奏部分的抒情性，音色十分豐富。史拉特金與聖路易交響樂團是理想的伴奏，聲音煥發光澤而深厚，而且特別善於將大部頭作品轉化成室內樂來處理。錄音華麗，但有點模糊，深度不足——這個樂團的錄音常有此種現象，但音色自然，平衡良好，而且還收錄此曲的標準版結尾與原作結尾，也是一大賣點。

莫札特奠定模型(〈第二十四號鋼琴協奏曲〉),貝多芬則突破限制,更上層樓。

貝多芬〔Ludwig van Beethoven〕
C小調第三號鋼琴協奏曲,Op. 37

許多人都曾指出,這首鋼琴協奏曲開頭的幾小節與莫札特〈第二十四號鋼琴協奏曲〉開頭相似,這是貝多芬有意爲之的,毫無可疑。據說有一次在演出此曲時,貝多芬告訴一位作曲家朋友:「沒有什麼能和這個相比」。所謂「這個」指的是終樂章結尾一個令人低迴不已的樂句,同時也是貝多芬全曲開頭的立意所在,因爲該處雖然與莫札特作品類似,主題卻大異其趣。此處未經雕琢,只有雛型,是個尚待展開的樂句,而不是充分實現的主題。貝多芬隨即進一步開展,用了110小節齊奏,是他所有協奏曲中最長的一段。在這段革命性手法的開頭裡,可以清楚看出貝多芬中期的雙向趨勢:一個走向形式的擴充,另一個則走向表達力的提升。

這段交響曲式的序奏的力量與境界還別具效果:造成一種不平衡,使獨奏樂器必須全力奮戰,獲取平衡。管絃樂停在三個最強的C音上,鋼琴則如鐵騎突出,馳騁八度,強音震撼。在這種對立抗爭中,鋼琴有如普羅米修斯,以大膽的佯攻與精彩眩目的連珠砲來回應管絃樂團的優勢火力。這段兩軍爭鋒的趣味主要來自C小調,貝多芬習慣以C小調表現和聲上的騷動與表情的極度張力。貝多芬的協奏曲寫到這個樂章,已開始脫離莫札特,揭開了浪漫主義協奏曲的新紀元。

在最緩板樂章中,貝多芬盡可能遠離C小調與對立,進入空靈的E大調以及鋼琴與管絃樂之間的神交冥思。獨奏仍然有幻想,也有出色的即興手

法，但管絃樂則交會入神，直到出人意表的結尾和絃，才出現整個樂章僅有的極強音。全曲收束的C小調輪旋曲有土耳其進行曲的況味，其間偶有烏雲漸合、暴雨將至的跡象，但接下來的插入樂句則逗人興味，小調的壓力亦隨之減輕。一段6/8拍子的急板終曲，在跳盪、眩目、毫無保留的誇耀中，讓全曲奔向歡悅的C大調。

G大調第四號鋼琴協奏曲，Op. 58

「天知道我的鋼琴音樂為什麼還是這麼差勁！」貝多芬在1805年6月這麼寫道，這位自我批評甚嚴的作曲家經常有這樣的怨言。自怨歸自怨，不到幾個月，他的〈熱情〉奏鳴曲已接近完成，並且已經開始寫〈第四號鋼琴協奏曲〉。由這些作品的驚人特質、情感力量、與鍵盤的相得無間，可見貝多芬雖然之前已為鋼琴寫了不少佳作，但仍有未盡之言。

貝多芬這階段有時走向鋼琴表現的極端，但仍然注重抒情與連貫、主題的精練，以及形式上的原創性。其中，他對形式獨創性的關心更甚於已往。在這首G大調協奏曲裡，他達成上述所有目標，同時也為鋼琴與管絃樂帶來新的詩意昇華。〈第四號鋼琴協奏曲〉雖不是無比宏偉之作，但原創構思領袖群倫，只論其曲思的剛健流動，就足以入貝多芬傑作之列。

這首作品由鋼琴先發聲，輕柔又溫和，展現出崇高的節制。第一樂章展開以後，鋼琴並沒有與管絃樂一爭高下，反而成為搭檔的夥伴，這也

1803年4月5日在維也納劇院〈第四號鋼琴協奏曲〉的首演中，貝多芬自己擔任鋼琴獨奏。他在演出前曾修改獨奏部分，充分利用當時鋼琴音域的擴大，為樂曲添加華麗的效果，並加強了低音部分。

同樣令人驚訝。鋼琴一直都保持活躍,但樂思豐沛,加以音形變化多姿,因此大有左右逢源、永不匱乏之感。鋼琴將樂章的所有線條統一起來,造成多而不亂的效果,貝多芬甚至不用小號與鼓,賦予獨奏樂器與樂團齊奏幾乎相等的分量。

在慢板樂章中,鋼琴與絃樂(樂團其餘部分陷入寂靜)彼此激烈對立,構成一場緊張的宣敘樂句對話,而高潮則是鋼琴奔入一個來勢凌厲、近乎裝飾節奏的段落中,絃樂彷彿被鎮懾了一般,顯得矜聲歛氣。晚近有研究指出,這首協奏曲很早就被認為是根據希臘神話中的奧菲斯(Orpheus)故事所寫的,這看法沒錯,因為曲中確實從頭到尾都藏著奧菲斯的故事這個次文本,以本樂章而言,鋼琴就是奧菲斯,而絃樂則是冥府的復仇女神。

貝多芬作品的終樂章很少像〈第四號鋼琴協奏曲〉的輪旋曲那麼令人眼花撩亂,那麼精力旺盛。急行軍的節拍再度以小號與鼓引入,有出人意表的效果。其中有兩個插入樂句,木管與絃樂出現聖詠式的筆法,似乎是〈第九號交響曲〉結尾的先聲。發展部以降E大調起始,也值得一提——使用撥奏絃樂,其上盤旋著輕柔的木管和絃(極弱音);孟德爾頌詼諧曲中那些精靈式的獨特配器法,幾乎可以確定是取法於此曲。這個樂章以其高昂的姿態、深刻喜悅的表現,與貝多芬中期其餘偉大作品都可以並駕齊驅。

「你的鋼琴好極了……但我不得不說實話;對我而言太不實用,為什麼?因為它使我無法自由創造音色。千萬不要因此而改變你製琴的方式——因為很少人會有我這種怨言的。」
——貝多芬給鋼琴製造者史崔哲(Andreas Stretcher)的一封信。

拿破崙的軍隊攻入雄布倫宮
（Schönbrunn Palace）時，貝多
芬也敲響了戰鼓。

降E大調第五號鋼琴協奏曲，Op. 73
皇帝（Empercr）

　　1809年對維也納來說是艱苦的一年，拿破崙軍隊包圍整座城市，並曾短期占領。法軍進城兩星期後，77歲且有病在身的海頓便與世長辭。此時貝多芬的好友、學生兼贊助人魯道夫大公，被迫和其他皇族一起離開維也納，以逃避拿破崙軍隊的追捕。而幾乎全聾的貝多芬，軍隊一砲轟時便躲進他兄弟凱斯白（Caspar）的地窖中，以保護其僅存的些微聽覺。他事後回憶：「這件事對我的身心影響極大，舉目所見，張耳所聞，我只看到毀滅混亂的生活，到處充滿了砲聲、鼓聲及各色各樣的人間慘事，此外別無其他。」

　　雖在這種戰亂的背景下，貝多芬完成了他的第五號也是最後一首鋼琴協奏曲，然而此曲音樂本身卻極少亂世紛擾的蹤影。在這部宏偉軒昂的作品中，他再次啓用了有高貴意含的降E大調，並題獻給魯道夫大公，這便是我們日後熟知的〈第五號鋼琴協奏曲〉「皇帝」，標題的位階超越了受題獻者。此曲傳達出貝多芬創作中期巔峰時的傾向，且擴大了古典樂派的格局，甚至在鋼琴及樂團的演奏上，也以奮鬥凱旋的史詩風格取代了原來的對話方式。貝多芬將英雄與詩意組合而成的曲風，使〈皇帝〉協奏曲在他自己的作品及所有的協奏曲中獨樹一幟。

　　第一樂章快板有578小節，是貝多芬所寫過的奏鳴曲形式樂章中最長的一部，演奏時間約達二十分鐘，幾乎與幾首莫札特協奏曲的全曲一樣長。從任何一方面看，此曲的規模都是宏偉無比。貝多芬發揮其過人的主題創意，將十八世紀音樂

中刻畫高貴人物的進行曲主題,化成工業時代的動力。氣勢恢宏而格調優雅,這兩個特徵逐漸完美交融,豪邁熱情,曲思馳騁但收放自如。在整個樂章中,鋼琴始終與管絃樂團分庭抗禮,蘊含著悲壯意味,也是貝多芬人格的忠實反映。

在雄渾的第一樂章之後,揭開了第二樂章的面紗,貝多芬上達超越之境,揚棄糾葛,在慢板樂章中進入讚美詩一般靜謐內省之境,使用崇高的B大調,澄懷靜思,鋼琴娓娓道來,無比的輕柔,時間彷彿停頓了一般。如果說太陽神阿波羅是慢板樂章的靈魂,那麼第三樂章的輪旋曲激揚向前,令人翩翩起舞,就是酒神戴奧尼索斯的精神在酣舞。

推薦錄音

弗萊雪(Leon Fleisher)
克里夫蘭管絃樂團/塞爾
Sony Classical SB3K 48397〔3CDs;鋼琴協奏曲全輯;及〈三重協奏曲〉;第一號及第三號(SBK47658)、第二號及第四號(SBK48165)、第五號(SBK46549),可分售〕

普萊亞(Murray Perahia)
皇家大會堂管絃樂團/海汀克
CBS Masterworks M3K 44575〔3CDs;鋼琴協奏曲全輯;第三號及第四號(MK39814)、第五號(MK42330),可分售〕

魯賓(Steven Lubin)
古樂學會樂團/霍格伍德
Oiseau-Lyre 421 408-2〔3CDs;鋼琴協奏曲全輯〕

塞爾(右)和弗萊雪兩人心靈相通。

音樂字彙

「協奏曲」（concerto）及「音樂會」（concert）二字源自義大利文的「同意」（concertare）。

魯賓所用的貝多芬「葛拉夫」（Graf）琴的複製品（上圖），原琴製於1824年。

　　弗萊雪對這些協奏曲的詮釋有口皆碑，實至名歸。1959年與1961年錄音時，這位年輕鋼琴家正在巔峰狀態。曾有人將他的演出比擬為瑞士鐘錶——十分精彩，但發條上得太緊，稍嫌機械化。不過其指尖所及，還是能震撼人心。此外，他的節奏彈性與抒情熱力都甚為出色，充分傳達出貝多芬這些協奏曲中的特性，令人心服口服，他在〈第三號〉、〈第五號〉的慢板樂章中，表情特別豐富，呈現了音樂的溫柔與深情。虎虎生風的塞爾掌握克里夫蘭管絃樂團已達爐火純青之境，與弗萊雪更是靈犀相通，成果斐然。錄音像近距離特寫，毫無保留，聲音有時候粒子稍粗，但考慮到錄音年代，仍然非常有吸引力。

　　除了上述那種張力十足的詮釋之外，普萊亞與海汀克提供了另一條美妙的路徑，他們的詮釋溫雅，但活潑神氣，富於思致，十分平衡，堪稱仿古風格的典型。普萊亞對〈第一號〉與〈第二號協奏曲〉的處理雅致清明，有如寶石，有莫札特的風味，細節的掌握與技巧的嫻熟，近乎神奇。在比較大規模的作品中，他也能彈出應有的力量，但絕不會有粗率之感。皇家大會堂管絃樂團的演出光采耀目。錄音皆佳，鋼琴很近，但不致於過度突出。

　　古樂器演奏使用十八世紀末的古鋼琴（fortepiano），因為聲音上的限制，錄音時會問題重重，但還是有人嘗試，其中最成功的當推魯賓與霍格伍德在1989年的錄音。為了盡量接近曲子的正確聲音，魯賓使用了四架鋼琴，都是1795年至1824年間維也納原琴的現代複製品。魯賓的演奏功力足，極富情感，在霍格伍德靈巧的指揮之下，他與樂團伴奏平分秋色。伴奏雖然用的是古樂器，卻強而有力。

D大調小提琴協奏曲，Op. 61

　　貝多芬D大調〈小提琴協奏曲〉是為小提琴家克雷蒙特（Franz Clement）所寫，他是卓越的音樂家，也是維也納歌劇院管絃樂團的樂長。他的演奏音色優美，即興表演的技巧優秀，且擁有驚人的背譜能力。這些卓越的才能在1806年12月23日此曲首演中表露無餘。貝多芬受託作曲時，總是急如燃眉，經常在首演前一刻作品才告完工。因此克雷蒙特未能事前排練，只好在首演當天臨場視譜演奏，但風度依然從容不迫。

　　比起以往的小提琴協奏曲，此曲在風格類型上最大的不同處，是在樂團的架構中將小提琴獨奏部分整合起來，融合小提琴與樂團，因此它遠遠超越了十八世紀傳統認定協奏曲僅僅是「樂器獨奏－樂團合奏」、兩者對立的音樂概念。小提琴仍舊扮演其最適合的角色——吟唱。整首樂曲最動人心絃的部分是在最安靜的樂段，貝多芬的聲音不再如雷震耳，而是如「沉靜的、細微的聲音」，充分利用獨奏樂器在蘊含柔和動力時的卓越表現力，特別是當小提琴自第一樂章的裝飾奏加入，在絃樂掩抑的撥絃伴奏下，以兩根低音絃慢慢的奏出柔和的第二主題。

　　第一樂章是典型的貝多芬激昂壯闊曲風，與他其餘作品更戲劇性的作風對照之下，此曲尤見突出。快板的一開始，便充滿了嚴肅與神秘的氣氛，開頭的定音鼓柔和而引人注目，而且呼應著頌詩般的木管，特意的延展曲調是為了提升抒情的風格，而貝多芬也不怕在遠離主調的調區中，再添一段暫時的沉靜——在這裡既無匆忙緊迫，

貝多芬向來熱中於不同語言的雙關語，因此在這部作品的手稿上寫著 "Concerto par Clemenza pour Clement, primo Violino e Direttore al Theatro a Vienna, dal L. v. Bthvn., 1806"〔意即「欣然為維也納劇院小提琴首席兼指揮克雷蒙特所寫的協奏曲，路維希‧凡‧貝多芬，1806年」〕。他其實還可以再加一句 "e pour Clementi"，因為1810年該作品在倫敦出版時，負責人便是他的同事兼友人克雷蒙弟（Muzio Clementi）。

福特萬格勒在納粹時代仍留在德國，後來並因此大受非議，其實他從未放棄反抗納粹暴政的每個機會，例如拒絕到被納粹占領的國家演出、幫猶太音樂家申請出國簽證，甚至堅持聘用一位猶太音樂家來抄寫樂譜，以免他被送到集中營處死。福特萬格勒於1949-1950年原本要受聘為芝加哥交響樂團指揮，但一場醜化他的活動，使他不得不打消念頭。

也無須得意亢奮，只是以小提琴爲中心，一起昇華至開闊的境界。

　　第一樂章的滔滔雄辯之後，是稍緩板（Larghetto）深情的冥思——貝多芬慢板樂章中最崇高、最優美的一部。浪漫曲的作曲風格，法國式協奏曲中典型的中段樂章，小提琴圍繞主題編織著織錦般的華美曲調，其實是一連串的變奏曲。前兩個樂章的抒情氣質發揮得淋漓盡致之後，貝多芬讓小提琴外向奔放的特質，在終樂章的輪旋曲中爆發，導引出莫札特和海頓所鍾愛的狩獵音樂風格，並賦予一種大膽狂飆的色彩，最後整首作品以歡欣勝利的標記打上休止符。

 推薦錄音

帕爾曼（Itzhak Perlman）
愛樂管絃樂團／朱里尼（Carlo maria Giulini）
EMI CDC 47002

謝霖（Henryk Szeryng）
皇家大會堂管絃樂團／海汀克
Philips 416 418-2〔及〈浪漫曲〉Op. 40、50〕

曼紐因（Yehudi Menuhin）
愛樂管絃樂團／福特萬格勒
EMI CDH 69799 〔及孟德爾頌〈E小調小提琴協奏曲〉〕

　　這首協奏曲最精緻的詮釋，是由帕爾曼主奏、朱里尼指揮愛樂管絃樂團的早期數位錄音。

朱里尼與帕爾曼一起登上藝
術高峰帕那索斯（Parnassus）
之巔。

帕爾曼的技巧精準，完全擺脫陳腔濫調與做作，
體會深刻，自始至終扣人心絃。從第一樂章平步
青雲的抒情、稍緩板的溫柔沉思，到終樂章的意
氣昂揚。帕爾曼一路優遊出入，朱里尼則步伐穩
健，寸步不離，誘導樂團對曲子作出氣度恢宏的
詮釋。錄音與演奏一樣，溫暖、寬廣、自然。

　　謝霖與海汀克使用綜觀全局的宏偉眼光；第
一樂章安步當車，以巨大的力道來堆積高潮，謝
霖的演奏有一種緊湊感，像熊熊烈火，但也非常
細緻、詩意。皇家大會堂管絃樂團的演出有王者
氣派。Philips的類比錄音呈現充足的臨場感，聽起
來特別充沛厚實。

　　曼紐因與福特萬格勒年齡相去一個世代，而
且又隔著一場世界大戰，但他們在音樂與哲學上
卻如此神交莫逆。這張錄音錄於1953年，兩人邂
逅之後的第七年，是EMI的瑰寶，見證著一個天機
自發、自成一家，但卻一去不返的音樂演奏時代。
兩人對全曲詮釋之高貴，至今尚無其匹，其自然
流露的熱情，今天任何演奏家都無法再現。單聲
道錄音，十分精緻，深度令人滿意，細節甚豐。

貝爾格〔Alban Berg〕
小提琴協奏曲

　　奧地利作曲家貝爾格（1885-1935）在二十幾歲
時結識了馬勒及其妻子艾瑪，馬勒去世後，他仍
與艾瑪維持深厚的交情。

艾瑪於1915年再嫁建築家葛羅皮斯，並於隔年生下一女，取名瑪儂（Manon）。這個小女孩是父母的掌珠，也深受許多朋友寵愛，兼具魅力、美貌與智慧，人間難得一見，1935年死於小兒麻痺時才18歲。貝爾格看著她長大，自然是因其早夭而傷心欲絕，因而趕作此曲。這也是他最後一部完整的作品。

美國小提琴家克拉斯納（Louis Krasner）對現代音樂極有興趣，在1935年稍早時請貝爾格作一首十二音列的協奏曲。貝爾格當時正在寫歌劇〈露露〉（Lulu），原本不願工作被打斷，但後來還是接受了克拉斯納的委託。此曲的寫作進度剛開始相當緩慢，但作曲家獲知瑪儂死訊後，卻快馬加鞭，一揮而就，1935年7月15日，全曲完成，其獻詞是「紀念一位天使」（To the Memory of an Angel）。

此曲的兩個樂章又可再分為兩部分，速度都不一樣，但銜接得天衣無縫。第一樂章開頭是溫和的行板，在逐漸展開之際，沉思的調子開始帶有狂想曲的味道，獨奏樂器也愈來愈活潑；樂章的第二部分是6/8拍子詼諧曲式的稍快板，因此動態加快，先由單簧管導入一段快節奏的調子，小提琴接手後，化成一個圓舞曲式的、有點陰森的主題，貝爾格的標示為「維也納風」（wienerisch），隨後再加入一個純真歌唱式的主題，貝爾格的標示為「鄉村風」（rustico），之後直到樂章結束，這類動機的對比並置，有如萬花筒般多彩多姿──正如同馬勒的詼諧曲。其間有個短短的過門，由法國號首席與兩把小號吹出一首奧國南部卡林西亞（Carinthian）地區民謠的片段，頗有鄉愁況味。這段過門之後，舞蹈再起，曲調更加活潑。

「從艾瑪音樂房的玻璃門，可以看見優美的陽台與花園。有一天午後我們坐在那裡，當時的景象如今仍歷歷在目：一位年約十五歲的小女孩，牽著一頭小鹿走過，她用手輕撫著小鹿纖細的脖子，對我們親切地一笑，然後又消失了。」

──華爾特追念瑪儂

貝爾格協奏曲是由維也納及奧地利1930年代的動盪不安演化而成，當時維也納的騷動、焦慮、恐懼、痛苦已經與其精神、文化、意識形態、知識階層緊密結合為一。克勞斯(Karl Kraus)稱之為「世界毀滅的證據」。

——克拉斯納

貝爾格，攝於1934年。

第二樂章開頭，管絃樂團與小提琴激昂抗爭，先由一個節奏分明的漸強樂段導向全樂章第一個高潮，而獨奏樂器則從高潮中浮現，展開近似裝飾奏的延長樂段，然後整個管絃樂團逐步進入，帶出狂烈的高潮，當高潮的氣力放盡，速度變成為慢板，開始樂章的第二部分——小提琴靜靜引入聖詠旋律「夠了！」(Es ist genug!)，取材自巴哈的清唱劇「噢，永恆，你是一聲雷鳴」(O Ewigkeit, du Donnerwort)，一開始連升三個音階，在這首協奏曲的開端已露先兆。單簧管完全運用巴哈的和聲來延續這段聖詠，純淨無與倫比，為這樂章的其餘部分染上一層超凡絕塵的光暈，其中有兩個變奏，之後是一段氣質超絕的尾聲，小提琴音階慢慢上升，在一個標示為「柔情」(amoroso)的樂句中，奏完讚美聖詠的最後音符，一切歸於沉寂，然後上行至一個天使般的高音G，靜靜維持片刻，再由管絃樂作淒美的道別。

此曲即使聽過無數次，聽者可能也不會察覺其主題內容出自十二音列，貝爾格的手法極其流暢，十二音列與援用的旋律圓融交織，渾然無跡。這音樂偶爾偏於尖利，反映了激發此曲的痛苦，但全曲善於表達各種主題，生命、掙扎、死亡及來生的有力隱喻層出不窮。寫完此曲之後數日，貝爾格感染致命的血液中毒，等不到作品首演就去世了。因此，這首協奏曲不但是紀念瑪儂之作，也是作曲家自己的安魂曲。

帕爾曼的表達不僅令人感到溫馨，還具備大師級的技巧。

推薦錄音

鄭京和
芝加哥交響樂團／蕭提爵士
London 411 804-2〔及巴爾托克〈第一號小提琴協奏曲〉〕

帕爾曼
波士頓交響樂團／小澤征爾
DG 413 725-2〔及史特拉汶斯基〈小提琴協奏曲〉〕

　　鄭京和流暢的詮釋充滿柔情、自發的興味，以及些許的脆弱感，演奏富於詩意，表情深刻，忠實呈現此曲的用心，而不致於濫情。她的音色強烈，有時過於纖細，但具備理想的歌唱性。管絃樂團的聲音，有極佳的透明度與深度。1983年的錄音，London的技術頂尖，重量夠、氣氛足。

　　與鄭京和相較，帕爾曼的詮釋偏向浪漫樂派，他使盡看家本領，氣派十足，一如海飛茲（Jascha Heifetz），能令聽者瞠目結舌。小澤征爾與波士頓交響樂團提供紮實的支撐。1979年的錄音，在DG的波士頓錄音中堪稱上選，CD轉錄保持了強勁的力道，清澈的音質，完全呈現帕爾曼的琴藝。搭配的史特拉汶斯基〈小提琴協奏曲〉也非常優秀。

1854年的布拉姆斯,當時他正在寫〈D小調鋼琴協奏曲〉。

布拉姆斯〔Johannes Brahms〕

D小調第一號鋼琴協奏曲,Op. 15
降B大調第二號鋼琴協奏曲,Op. 83

在他這兩首鋼琴協奏曲裡,布拉姆斯試圖結合情感深度與嚴謹的形式邏輯,以交響曲的曲思發展來探索鋼琴能耐的極限,並且讓獨奏樂器與管絃樂團的重量與音色相抗衡。布拉姆斯的立意,是想貫通協奏曲與交響曲間的鴻溝。〈第一號鋼琴協奏曲〉完成於1858年,其實是由一首D小調交響曲的構思衍生而來,並且保持了原作的宏大規模。〈第二號鋼琴協奏曲〉則作於1878-81年間,此曲規模更大,分成四個樂章。四樂章在交響曲中是司空見慣,在協奏曲中卻頗不尋常。

布拉姆斯與當時大多數的浪漫樂派作曲家不同,不喜歡將協奏曲當成炫技的工具,對鋼琴為表現而表現也沒有興趣。這兩首協奏曲都是為他自己而作,都直接反映他身為鋼琴家的才華。在布拉姆斯心目中,鋼琴是所有獨奏樂器中最擅長表達樂曲幽韻與言外之意者,在室內樂中則是全方位且聲音最突出的一員。鋼琴這兩樣特性在這兩首協奏曲中都頗有發揮。〈第一號協奏曲〉中,鋼琴與管絃樂團處於古典的對立地位,安排的用意不在於突顯鋼琴,而是為了更清楚地反映出音樂中情緒的對比。布拉姆斯寫〈第二號協奏曲〉時,已不再那麼火爆,卻有更深刻的理念要表達。兩首協奏曲中的鋼琴都不強調流暢,但組織卻繁複緊湊,和聲緻密,需要鋼琴家極大的體力與耐力,而且往往吃力不討好。體力與耐力,正是布拉姆斯身為鋼琴家的本色。

根據姚阿幸(Joseph Joachim)的說法,布拉姆斯〈D小調鋼琴協奏曲〉的戲劇化開場,代表作曲家聽到舒曼跳萊茵河企圖自殺時的震驚。

〈第一號協奏曲〉雄渾的第一樂章，管絃樂的序奏挾風雷之勢而至，配以連串絃樂持續低音；來勢洶洶、斧鑿痕銳利的主題，充分傳達出狂飆式浪漫主義的神韻。鋼琴進場，起初若有所思，情致溫和，隨即轉爲急促激動。接著在更多的雷霆之聲與沉思過渡之後，鋼琴從迷濛氤氳中浮現，帶來光輝明亮的第二主題，也是個讚美詩般的曲思，布拉姆斯不厭其煩地加以發揮，並且讓它在再現部中一曲三折。

布拉姆斯在舒曼去世之後，才寫下第二樂章與第三樂章，他曾致函舒曼遺孀克拉拉，談到慢板樂章時說：「我爲妳畫了一幅溫柔的肖像。」這個樂章的確是舒曼式的美麗與柔情，既是紀念舒曼之作，也是一幅克拉拉的肖像。布拉姆斯終其一生，對克拉拉一直懷著精神上與情感上的摯愛，綿綿不絕。終樂章是輪旋曲，主題是騷動的D小調進行曲，帶有匈牙利舞曲的風味，尾聲包含兩段裝飾奏，外加一段可愛的法國號獨奏及田園風味的風笛，錦上添花，全曲在鋼琴與管絃樂團的競奏中結束。

布拉姆斯在一趟義大利之旅後開始寫〈第二號鋼琴協奏曲〉，於二度旅遊歸來不久之後完成。全曲帶有南歐的溫暖和煦，與雄偉崇高的曲思契合無間。此曲規模浩大，比他四首交響曲都要長，但其中相當大一部分可視爲室內樂，展現管絃樂與鋼琴的親密對話，這幾處對談的樂段，經常被形容爲「甜美」。

此曲有個祈求式的開頭，法國號發出高貴的召喚，鋼琴以優雅的琶音和絃回應。一股田園牧歌的氣氛才剛成形，鋼琴便立即介入，這是一段

1881年7月7日，當布拉姆斯完成〈第二號鋼琴協奏曲〉時，他寫信給赫索金柏格(Elisabet von Herzogenberg)說：「我剛完成了一首帶有小小詼諧曲的小小鋼琴協奏曲。」

大演奏家

吉利爾斯是俄國最偉大的鋼
琴家之一，擅長詮釋貝多
芬、布拉姆斯及柴可夫斯
基。他劃時代的錄音大膽、
清晰而具權威性。

富於戲劇性的裝飾奏，之後管絃樂立即宏偉向前
進，奏出起首的法國號主題。第一樂章以巨大的
交響曲幅度展開。接下來的D小調詼諧曲樂章並不
詼諧，反而十分莊重，其中有此曲最激情的樂音，
不過，裡面還是有段歡樂的D大調中段。

在此曲中擔任獨奏的，不只是鋼琴，第三樂
章的開頭與結尾各有一段極長的大提琴獨奏。其
中兩度巨大的爆發，使這個樂章在一股秋天的風
味之外，平添了強烈的戲劇性，樂章末尾，鋼琴
與小提琴會合，一切安詳寧靜，崇高至極的室內
樂境界於焉呈現。終樂章也同樣地和煦動人。全
曲雖然篇幅宏大，卻輕風徐徐，生氣盎然。

 推薦錄音

吉利爾斯（Emil Gilels）
柏林愛樂／約夫姆（Eugen Jochum）
DG 419 158-2〔2CDs；及〈幻想曲〉，Op. 116〕

塞爾金（Rudolf Serkin）
克里夫蘭管絃樂團／塞爾
CBS Masterworks MK 42261〔〈第一號〉；及理查‧
史特勞斯〈滑稽曲〉（Burleske）〕、MK 42262〔〈第
二號〉；及〈鋼琴小品〉（Piano Pieces），Op. 119〕

在這兩首協奏曲裡，吉利爾斯氣魄十足、儀
態萬千。原譜要求詩意，他便應之以溫柔或狂想，
原譜要求激情，他就熱血迸發。約夫姆與柏林愛
樂處理布拉姆斯的漫長樂段十分成功，賦予全曲
一氣呵成感。吉利爾斯雖然未能免俗，也有彈錯

音的時候（尤其是〈第二號協奏曲〉，但畢竟是大師本色，他不耍花招，也不拖泥帶水。柏林愛樂自始至終也不是毫無瑕疵，不過從第一小節到最後一小節卻是熱烈如一。總之，這個演奏固然有缺點，但最好的版本卻是只此一家，別無分號。1972年的錄音，柏林耶穌基督教堂的錄音場地並不理想，但是聲音定位分明，臨場感十足。DG的錄音工程師捕捉到吉利爾斯驚人的美妙音色，工夫到家。

塞爾金和塞爾對布拉姆斯〈第一號鋼琴協奏曲〉的詮釋既忠實又粗獷，雖然情感較為含蓄，卻雄渾有力。詮釋恰如其分，有如一套上等的皮革鞍轡，在1968年的錄音中，毫無疑問，這兩位紳士怡然自得地駕馭得很好。〈第二號鋼琴協奏曲〉比〈第一號鋼琴協奏曲〉的錄音早兩年，被處理成鋼琴與管絃樂的交響曲，克里夫蘭管絃樂團的詮釋令人驚艷，聽起來像是擴大編制的室內樂，並且以一種格外乾澀的錄音方式來強調細節的部分。雖然小提琴的聲音纖瘦細弱，木管有時聽起來也有點營養不良，但整體而言，轉錄成CD後的音質，卻比黑膠唱片好太多了。

此曲1879年元旦的首演非常有意思，在趕往布商大廈時，布拉姆斯忘了繫好吊褲帶，一等他開始指揮時，褲子就逐漸滑落，據曼紐因說：「在褲子完全掉落前，還好協奏曲已結束。」

D大調小提琴協奏曲，Op. 77

除了鋼琴之外，布拉姆斯為其他樂器作曲時總喜歡詢問專家的意見。而特別幸運的是，在他青少年時期，曾和一位匈牙利小提琴家雷米尼（Eduard Reményi）一同旅行歐洲，從他身上學到許多小提琴與吉普賽音樂的風格，對他日後音樂創作中扮演重要的角色。

但對布拉姆斯而言,雷米尼最重要的影響是介紹他認識一位十九世紀最偉大的小提琴家與才華洋溢、意志堅強的作曲家:姚阿幸(Joseph Joachim)。1878年夏天,布拉姆斯曾向姚阿幸請教許多小提琴協奏曲的技巧,並在幾個月後動筆。在姚阿幸的大力支援下,此曲的獨奏部分成為小提琴協奏曲史上最具挑戰性也最令人激賞的經典之作,並且對整首樂曲的成功貢獻極大。

此曲的第一樂章溫暖、輕快、流暢的3/4拍、D大調,與〈第二號交響曲〉相同。管絃樂全體的序奏呈現兩個主題群,而且達到D小調的高潮。在此處,小提琴戲劇化的琶音急奏進場,帶出樂章的主要主題。之後,在一個標示為「平靜地」的樂段中,小提琴再以令人難忘的巴洛克音樂式的蜿蜒主題,將樂章的發展部帶進另一個轉折。接著是一個突然爆發的升C大調高潮,小提琴跨越三個八度,猛然拉出九度音程,將樂曲帶入D大調的再現部。布拉姆斯向傳統致意,沒有寫裝飾奏,今日最常演奏的是姚阿幸偉大的裝飾奏,這也充分顯現了布拉姆斯對姚阿幸的信任是其來有自。

可愛的F大調慢板,揉和了民謠、搖籃曲及讚美詩的情感,以雙簧管作序奏,當小提琴加入,曲調也染上狂想的風味。在升F小調的間奏曲部分,只有小提琴及絃樂互相呼應,木管則暫時休息,之後再轉回雙簧管吹奏的F大調,而後是小提琴,最後再加入小號的獨奏。

終樂章的輪旋曲,呈現匈牙利舞曲的風格,不僅點出了姚阿幸的國籍,同時也使這首原本嚴肅的作品有了熱鬧歡騰的結尾。這一樂章由獨奏小提琴以雙按絃搭配活潑的絃樂,奏出強有力的

1853年10月,布拉姆斯與舒曼夫婦共度了一個月,與舒曼及其學生戴奇(Albert Dietrich)共同為姚阿幸(上圖)作一首小提琴奏鳴曲。此曲是以F、A、E三個音的旋律動機為基礎,代表姚阿幸的題辭:「自由但孤獨」(Frei aber einsam)。戴奇寫第一樂章,舒曼負責間奏曲及終樂章,布拉姆斯負責詼諧曲。

黑爾姆斯柏格(Joseph Hellmesberger)是布拉姆斯的同事，當時的頂尖的小提琴家之一，以才智敏捷聞名於世，他對此曲有著名的評語：「一首反小提琴的協奏曲。」

主旋律。強勁的第二主題帶有附點的節奏，接下來是抒情的曲調，由高度緊張的2/4拍轉換爲輕快的3/4拍。在這個具有豐沛活力的終樂章，布拉姆斯先加上一段強而有力的終曲，再以三個強有力的D大調和絃來終結，使樂章結束於活潑、歡樂的氣氛中。

 推薦錄音

帕爾曼
芝加哥交響樂團／朱里尼
EMI CDC 47166

慕特(Anne-Sophie Mutter)
柏林愛樂／卡拉揚
DG 400 064-2

　　帕爾曼的壯闊堂皇，無人能及；他的詮釋是浪漫派的，情意綿長，音色甜美。朱里尼的伴奏則溫暖熱情，飽滿豐富，芝加哥交響樂團在他的指揮棒下，表現得光彩煥耀，顫音聽起來更讓人真切地的感受到興奮的顫動。1979年的錄音，演奏者之間有極爲卓越的平衡感，近距離拾音，十分真實。

　　慕特的詮釋有電光石火般的勁道，挾帶著一股豁出去的膽量和豪氣，說服力自具。卡拉揚將作品的組織演繹得十分精練，柏林愛樂的演奏則有一種收勝於放、含蓄內斂的風味。各方的微妙契合，使全曲演出十分成功，令人激賞。DG的錄音工程師讓慕特的聲音靠得太近，麥克風彷彿就擱在琴絃上，不過這張1982年的錄音仍具備DG特有的高解析效果。

布魯赫不需眼鏡便能找出旋
律，因為他的指尖總是流瀉
著旋律。

布魯赫〔Max Bruch〕
G小調第一號小提琴協奏曲，Op. 26

　　布魯赫(1838-1920)是第一流的旋律高手，這
位德國作曲家的小提琴與管絃樂作品，尤其是這
首〈G小調小提琴協奏曲〉，之所以膾炙人口，最
重要的原因就在於：布魯赫自己雖然不拉小提
琴，卻懂得如何讓小提琴唱出動人心扉的旋律。
〈G小調小提琴協奏曲〉動筆於1857年，布魯赫才
19歲，全曲完成於1866年，同年首演之後，布魯
赫向小提琴大師姚阿幸請益，想改進曲中的獨奏
部分(十年後姚阿幸也曾點撥布拉姆斯)，姚阿幸
提出了一些建議，但並沒有改變此曲的本質，而
是增加了一些炫技的成分。此曲修訂版於1868年
在布瑞門(Bremen)首演，小提琴獨奏正是由姚阿
幸擔綱。

　　這首小提琴曲具有狂想的氣質，原因不只是
獨奏樂器盡情揮灑的抒情風致，也是因爲全曲的
形式結構就是幻想曲式的。第一樂章尤其巧妙，
是逸出常軌的神來之筆，序奏部分(總譜稱之爲序
曲)徐徐而來，聽起來像是歌劇，而不是協奏曲的
開頭，一陣陰鬱的定音鼓，木管和絃快快回應，
然後小提琴以充滿戲劇性的宣敘調進場，樂章主
體的快板在小提琴的熱情獨奏中展開，搭配急促
的顫音及低音大提琴撥奏，雖然這是個炫技的高
潮，但小提琴獨奏的氣質基本上還是抒情的。在
細緻感性的第二主題中，抒情風味更臻全新的高
峰。對來自序奏的木管和絃的簡短迴響，引出一
段裝飾奏，直接導入慢板樂章，與又一段柔情的
小提琴獨奏旋律，這段獨奏起初矜持，然後愈來

愈燦爛。法國號、巴松管及低音絃樂奏出撫慰心
靈的第二主題，小提琴在其上織出一連串繽紛的
裝飾音。這段音樂傳達出一股對激情狂喜高潮的
渴望，然後歸於輕柔，而以寧靜作結。

　　終樂章是輪旋曲，管絃樂團簡短而懸宕的序
奏後，小提琴一躍而進。獨奏與合奏相繼歡躍，
然後管絃樂團先引入溫暖抒情的第二主題，再由
小提琴接過這個主題來經營，在熱情洋溢之中穿
過最後的插入樂句與尾聲，然後結束全曲。

推薦錄音

海飛茲（Jascha Heifetz）
倫敦新交響樂團／沙堅爵士（Sir Malcolm Sargent）
RCA 6214-2〔及〈蘇格蘭幻想曲〉（Scottish Fantasy）
和維歐當（Vieuxtemps）〈第五號小提琴協奏曲〉〕

林昭亮
芝加哥交響樂團／史拉特金
CBS Masterworks MK42315〔及〈蘇格蘭幻想曲〉〕
或MDK 44902〔及孟德爾頌〈E小調小提琴協奏曲〉、
各式安可曲〕

貝爾（Joshua Bell）
聖馬丁學院／馬利納
London 421 145-2〔及孟德爾頌〈E小調小提琴協奏曲〉〕

　　有許多小提琴家怯於演出這首情感豐富外放
的協奏曲，但海飛茲卻發揮得淋漓盡致，使這首
常被演奏得忸忸怩怩的作品，迸發出浪漫的情
感。他的小提琴表現方式有如史詩，技巧超卓，

誰是馬利納？

這位英國指揮家，因為與聖
馬丁學院（以倫敦一座教堂
〔如上圖〕命名）合作了一系
列錄音，而一舉成名。他在
音樂生涯之初，原是愛樂管
絃樂團的小提琴手，並於
1979年受封為爵士。馬利納
成功的詮釋與重新詮釋了十
八及十九世紀許多的偉大作
品。

德拉克瓦(Delacroix)所繪的
蕭邦肖像，兼具熱情與詩意。

抒情且不受拘束，而沙堅及倫敦新交響樂團也配
合的相當好。1962年的錄音，音場極佳。

林昭亮的詮釋雖直接，但在優美的演奏中仍
充滿溫暖，史拉特金及芝加哥交響樂團更是最大
的支柱。這張1986年詮釋的重要性，在於演奏的
廣度及深度，有兩種版本可選擇，其中一片是中
價位，搭配了孟德爾頌的〈E小調小提琴協奏曲〉
及克萊斯勒(Fritz Kreisler)、薩拉沙泰(Pablo de
Sarasate)的安可曲，最受愛樂者歡迎。

貝爾的技巧精湛，雖然曲風偏向學院派，少
了點音樂性，但在慢板中仍有相當可人的表現。
貝爾固守輝煌燦爛的風格，加上London的1986年
錄音，可圈可點，但獨奏部分的比重稍嫌過重。

蕭邦〔Frédéric Chopin〕

E小調第一號鋼琴協奏曲，Op. 11
F小調第二號鋼琴協奏曲，Op. 21

1829年與1830年，蕭邦(1810-1849)寫下兩首
鋼琴協奏曲之後，便離開波蘭，踏上了漫遊歐洲
的旅程，獲得音樂界泰山北斗的地位，他從此再
也沒有回過波蘭，這對波蘭來說是一大損失，但
對巴黎而言卻是一大收穫。蕭邦在他人生的最後
二十年裡，雖然感情生活波瀾不斷，而且有病在
身，卻爲鋼琴創作出不朽名曲，無論是作品的詩
意，還是對鋼琴表現能力的敏銳探索，在音樂史
上都無與倫比。

蕭邦對鋼琴情有獨鍾，用情之深遠勝於音樂

很難想像，短短十年間(1803-1813)就誕生了白遼士、孟德爾頌、舒曼、蕭邦、李斯特、華格納及威爾第，這些改變音樂史的浪漫樂派先鋒，這段時期正好是拿破崙稱帝的時代，也是現代政治時期的開端。

史上的任何作曲家，甚至深到不願為其他樂器(包括管絃樂團)作曲的地步。蕭邦戮力為鋼琴獨奏曲的技巧和形式開闢新天地，但在寫作鋼琴以外的音樂時，他依然遵循傳統形式。他在創作這兩首鋼琴協奏曲時，就是遵循傳統，奉胡麥爾(Johann Nepomuk Hummel)的協奏曲為圭臬(當時他還未接觸莫札特和貝多芬的鋼琴協奏曲)。

這兩首協奏曲中，〈F小調鋼琴協奏曲〉寫作較早，但因出版時間較晚，所以編號為第二號。此曲證明了蕭邦音樂寄託之所在：以抒情的稍緩板為中心，所有重要的音樂內容都由鋼琴娓娓道來，而首尾樂章也提供鋼琴一連串機會，進一步深入詮釋管絃樂團表達的許多樂念。即使第一樂章開頭的管絃樂齊奏潛藏著一種陰沉的情緒，鋼琴部分卻有狂想式的璀璨風格，避免深陷在悲鬱的情調裡，反而使聽眾振奮起來。稍緩板樂章帶有昇華的、近似逃避主義的、夢幻的感覺。一開始有如夜曲，戲劇性的中段突然迸發出強大的熱情，而後又倏然隱退，最後以如夢似幻的手法收尾。蕭邦曾私下透露，這段樂曲事實上是源自一段美麗戀情的回憶，女主角是他音樂學院的女同學葛萊寇絲卡(Konstancia Gladkowska)，她同時也是一位年輕歌唱家。終樂章是充滿活力的輪旋曲，旋律近似波蘭民間的庫亞威舞曲(kujawiak)，鋼琴不斷地以八分音符三連音的流暢樂段主導音樂的進行。此曲1830年3月17日在華沙國家歌劇院首演，而蕭邦本人於1832年的春天在巴黎普雷耶廳(Salle Pleyel)首度登台時，也是演奏這部作品。

〈E小調協奏曲〉的模式和〈F小調協奏曲〉

「在他的音樂裡，人們會發
現鮮花中藏著槍砲。」
　　　——舒曼評蕭邦

相同：開闊的第一樂章以陰暗、急迫的管絃樂合
奏開場，由於詠嘆調般的第二主題而在瞬間緩和
下來。當鋼琴以冥想式的曲風加入後，管絃樂團
立刻在進一步的樂曲發展中退居從屬地位。獨奏
部分顯得散漫而無層次，但卻極富想像力，並且
由於對第二主題熱力四射的處理方式，顯得格外
搶眼。此曲又是以第二樂章為中心，這首〈浪漫
曲〉或許也是受葛萊寇絲卡的激發而作，蕭邦賦
予它「一種浪漫、沉靜、略帶憂鬱的特質」。先
是一小段管絃樂序奏，然後鋼琴奏出一段夜曲般
的旋律，並延伸出一段狂想曲。終樂章一開始頗
有斯拉夫民族的感情特色，一部分原因是蕭邦善
於冶鍊多樣化的調性和聲。獨奏部分既結合了練
習曲的活力，也具備迷人的優雅特質，最後奏出
一段技藝高超的終曲。此曲1830年10月11日在蕭
邦告別華沙的音樂會上，進行了首演。

 推薦錄音

魯賓斯坦（Artur Rubinstein）
倫敦新交響樂團／史考瓦柴夫斯基（Stanislaw
Skrowaczewski）
空中交響樂團／華倫斯坦（Alfred Wallenstein）
RCA Red Seal 5612-2

瓦沙利（Tamás Vásáry）
柏林愛樂／山穆考（Jerzy Semkow）、庫卡（Janos
Kulka）
DG Musikfest 429 515-2

當魯賓斯坦在1958年及1961年錄音時，他對蕭邦協奏曲遺忘的部分，比大部分鋼琴家知道的部分還多。他的詮釋自然流暢，行雲流水，已成為經典。魯賓斯坦比誰都能夠自由發揮，但沒有一個樂句會變形，沒有一個重音會過度強調，處處可聞自琴鍵深處傳達出的優美音樂。兩位指揮家也都表現出專業與合作無間的伴奏。史考瓦柴夫斯基在〈第一號協奏曲〉中表現得熱情如火，而華倫斯坦在〈第二號協奏曲〉則表達詩意的高貴氣質。轉錄得非常好，〈第一號協奏曲〉有寬廣的空間感；〈第二號協奏曲〉是在卡內基音樂廳中灌錄，音質稍嫌乾澀。

瓦沙利的詮釋高貴而精緻，結合了抒情性與高超的技巧，堪為典範。柏林愛樂有分量十足、氣勢堂皇的演出。〈第一號協奏曲〉由山穆考指揮，而〈第二號協奏曲〉則由庫卡指揮。錄音呈現出音樂廳極佳的音場，也是1960年代中期DG類比錄音的代表作。低價位版，物超所值。

德弗札克〔Antonín Dvořák〕
B小調大提琴協奏曲，Op. 104

這首大提琴協奏曲，是德弗札克在美國三年期間的最後作品，當時他正擔任紐約市國家音樂院的院長，曲風深受他在美洲生活經驗的影響。1894年初，他出席了赫伯特（Victor Herbert）〈第二號大提琴協奏曲〉的音樂會，由赫伯特本人擔任獨奏，當時他深受這位年輕作曲家凸顯大提琴的寫曲技巧啟發。德弗札克在創作此曲時，深受思

大提琴的原名是 "Violoncello" ——意為「小六絃琴」——但它實際上卻是低音的四絃提琴。

德弗札克在管絃樂團及大提琴間取得理想的平衡：他讓大提琴演奏較高的音域，而以木管擔任主要的伴奏，以免大提琴聲被樂團蓋住。後來布拉姆斯還以佯怒來表達對此曲的推崇：「為什麼我沒想到大提琴協奏曲可以寫成這樣？如果我想到的話，早就自己動筆了！」

鄉之苦，當時是他客居美國的最後一年，於是，德弗札克將鄉愁的苦悶融入樂曲中，使曲子具備苦樂參半的特質。

從形式的觀點來看，這首大提琴協奏曲可說是德弗札克最有自信的作品之一。首尾樂章是一氣呵成的交響曲風格，巧妙的發展與連繫，將整首樂曲的理念貫串起來。此曲的旋律豐富多樣，例如在第一樂章中，第二主題是以法國號主奏的優美D大調，連德弗札克自己都感動不已。此曲的曲風帶點憂鬱，也帶著波希米亞「當卡舞曲」（dumka）的風味。富於田園風的慢板樂章，靈感是來自德弗札克1893年夏天居住的愛阿華州，還是來自對波希米亞草原的懷念？大概只有作曲家自己才知道。但樂曲中確實蘊含一些美國的特質，表現為單純明朗的節奏、強烈的全音階主題，清楚顯示此曲和〈美國四重奏〉，及〈新世界交響曲〉的關聯。

華格納的半音階和聲及漫長旋律線，都深深影響德弗札克的創作，當他創作這部思鄉及重溫往日熱情的作品時，似乎總會想起華格納的歌劇〈崔斯坦與伊索德〉。他在寫慢板樂章時，得知小姨子喬瑟芬娜（Josefina Kaunitzová）生病的消息，他曾經深愛過這名女子，後來也一直無法忘情，於是在樂章中用了一段他七年前寫的歌曲「讓我獨處」（Lasst mich allein，也是他最喜歡的旋律之一)獻給喬瑟芬娜。1895年德弗札克回到波希米亞後不久，她也離開了人世，為了紀念她，德弗札克在終樂章最後加了六十個小節，這一次他完整引用了那首歌。直到今天，這段音樂仍是一首最感人的悲歌。

德弗札克創作大提琴協奏曲的同時，理查・史特勞斯的〈狄爾的惡作劇〉、馬勒的〈第三號交響曲〉、布魯克納的〈第九號交響曲〉都正在進行中；德布西剛完成歌劇〈佩利亞與梅麗桑〉，而普契尼正要開始寫〈波西米亞人〉。

推薦錄音

羅斯托波維奇
柏林愛樂／卡拉揚
DG 413 819-2〔及柴可夫斯基〈洛可可主題變奏曲〉（Variations on a Rococo Theme）〕

傅尼葉（Pierre Fournier）
柏林愛樂／塞爾
DG Musikfest 429 155-2〔及布洛克（Bloch）〈希伯來狂想曲〉（Schelomo）、布魯赫〈晚禱〉（Kol Nidrei）〕

卡薩爾斯（Pablo Casals）
捷克愛樂／塞爾
Pearl GEMM CD 9349〔及布魯赫〈晚禱〉、包凱里尼（Boccherini）〈降B大調大提琴協奏曲〉〕

　　羅斯托波維奇對此曲做過六次錄音，這張CD是其中頂尖之作，也是此曲最偉大的詮釋之一，以氣勢恢宏、緊湊強烈的演出，及獨奏者豐富的表情與超卓的技巧著稱，加上卡拉揚及柏林愛樂強而有力的精湛伴奏，令演出增色不少。錄音是DG 1960年代晚期「火熱的」類比錄音──非常明亮，唯獨低音稍嫌輕浮，但細節豐富、音質清晰。

　　在眾多詮釋者中，傅尼葉熱烈的音色（每一音域都完美非凡）與緊湊的演奏，使這張三十多年前的唱片聽起來是如此特別，加上塞爾對此曲極為熟悉，將整首樂曲演奏得一帆風順，也讓傅尼葉有充分發揮的空間。此種詮釋方式，讓大提琴在全曲中位居核心，不被管絃樂團的高潮淹沒。在細節處對節奏的處理，可以看出捷克音樂的影響，並使全曲情緒高昂。DG的錄音音場開闊而均

羅斯托波維奇演奏他那把特殊的大提琴，其彎曲的支柱能使音色格外有力，共鳴效果也特別好。

衡，且有令人驚訝的低音效果。小提琴音色稍嫌粗糙，但其餘部分的聲音仍相當自然。

最後不能不提卡薩爾斯與39歲的塞爾指揮捷克愛樂，在1937年驚心動魄的演出。卡爾薩斯無疑是當代最好的大提琴家，捷克愛樂更是經過優秀的指揮家塔利希(Václav Talich)訓練的樂團，其中某些團員甚至曾在德弗札克親自指揮下演奏。幕前有才華洋溢的年輕指揮家，幕後又有位傳奇的製作人蓋斯堡(Fred Gaisberg)，考慮到錄音年代，這張CD的音質仍相當不錯，Pearl 的轉錄也很成功。

艾爾加〔Edward Elgar〕
E小調大提琴協奏曲，Op. 85

在傳統上，史詩通常是以祈求文藝女神繆司為開端，而艾爾加便是以向巴哈祈求的曲風來展開這首四個樂章的協奏曲，手法別出心裁。他讓獨奏者拉出一段宣敘調，呼應巴哈六首〈無伴奏大提琴組曲〉，當這段陰暗的序曲結束後，中提琴加入第一樂章的主題，以溫和搖盪的9/8拍表達出歷盡滄桑的悲嘆，艾爾加以此為基調，發展出整首曲子。

這首1919年完成的大提琴協奏曲，是艾爾加運用管絃樂團的最後一首作品，也是他最深切的自白。當時他病痛纏身，又歷經一次世界大戰，讓他陷入深切的失望情緒中，他將這些情緒一古腦宣洩於這首原本不太適合大提琴演奏的協奏曲中——但是考慮到大提琴豐富且深沉的特性，與熱烈但陰暗的音色，也許此曲還是很適合大提琴的。

艾爾加對科學非常有興趣，他是第一位使用留聲機灌錄自家作品的作曲家。在1914年他開始為留聲機（Gramophone）公司（擁有著名的商標「牠主人的聲音」）錄音，最有名的就是1932年的小提琴協奏曲錄音，由年僅十六歲的曼紐因主奏。

　　四個樂章依序由前一樂章衍生，就如同一個狂想的曲思──以艾爾加對主題材料的純熟運用看來，的確如此。第一樂章葬禮般的開場，儘管曲中仍有田園風味的短暫紓解，但是全曲瀰漫著幻滅與受苦的感覺，有時表現為向生命吶喊抗議，但多半為低調的痛苦抒發。之後是由單簧管奏出12/8拍抒情的第二主題，有西西里舞曲的優雅曲風。第二樂章大提琴先以撥絃方式奏出開端的宣敘調，第一樂章主體為詼諧曲風的G大調常動曲。優美的慢板樂曲，將交響曲的規模變成室內樂，而大提琴只吟唱了一個小節。

　　在終樂章的輪旋曲裡，艾爾加世界大戰前的豪氣依稀可見，但稍縱即逝。這樂章回顧了前面樂章的一些旋律片段，然後邁向苦楚與認命的高潮，陪襯的裝飾樂段取用了慢板主題的樂句。艾爾加彷彿在向過去的快樂時光道再見，揮別一個永難挽回的世界。這時樂曲開頭的宣敘調短暫再現，中斷這段輓歌，全曲在輪旋曲主題的臨去秋波中戛然而止。

推薦錄音

席夫（Heinrich Schiff）
德勒斯登國家交響樂團／馬利納
Philips 412 880-2〔及德弗札克〈大提琴協奏曲〉〕

杜普蕾（Jacqueline Du Pré）
倫敦交響樂團／巴畢羅里
EMI CDC 47329〔及〈海景〉（Sea Pictures）〕

　　席夫的演奏技巧相當卓越，對樂曲之領悟力極高，且音色豐富有力。他深入探索樂曲的內在

席夫漫遊於艾爾加的協奏曲中。

法雅（圖右）與編舞家馬辛（Leonide Massine）留影於格瑞那達。

世界，鉅細無遺地呈現每個樂句與細節的作風，特別適合此曲。馬利納及德勒斯登樂團也提供了豐富而色調偏暗的伴奏。1982年的錄音寬廣而鮮活。搭配的是優異的德弗札克〈大提琴協奏曲〉。

杜普蕾及巴畢羅里於1965年的錄音熱情有力，為此曲的經典之作，充分表達出痛苦與溫柔，而這首告別之作也總是在痛苦中展現溫柔。錄音雖有些粗糙，但臨場感很好，音場的平衡也恰到好處。

法雅〔Manuel de Falla〕
西班牙花園之夜（Nights in the Gardens of Spain）

法雅雖然在創作生涯中嘗試了許多種風格，但無論如何，他的作品必定和祖國西班牙有關聯。然而他不需要從西班牙民間音樂擷取旋律，可以直接創作出西班牙的感覺，而聽起來卻像是汲取自西班牙的民間音樂，他的西班牙曲風讓人覺得恰如其分，一點也不突兀。

法雅的作品非常有活力，其泉源既來自他渾然天成的作曲秉賦，也來自旺盛的想像力與率真的情感表達。法雅在他非戲劇類的音樂中，最成功的作品便是這首為鋼琴與管絃樂而寫，類似協奏曲的三首交響樂速描〈西班牙花園之夜〉，完成於1915年。在這首組曲中，捕捉了安大路西亞（Andalusia）夜曲的風味，法雅繽紛的音樂色彩像一陣柔和的香氣。這種風格是恰如其分，因為在格瑞那達（Granada）——當地的風光是此曲的背景之一——的夜晚，到處都瀰漫著花香。

安大路西亞是法雅的家鄉，在許多音樂家心中占有重要的地位。有別於歐陸異國風味，使此地成為許多歌劇的背景。如莫札特的歌劇〈費加洛婚禮〉、〈唐喬凡尼〉，貝多芬的〈費黛里奧〉及比才的〈卡門〉。此地混合了歐洲與阿拉伯的音樂色彩，讓法雅等西班牙音樂家如魚得水。

在這全曲三樂章的前景與背景中，鋼琴一直扮演穿插者的角色，不斷地賦予樂曲夢幻的色彩，而不是讓它具體化。結果使鋼琴與管絃樂的特質，出人意表地創造出令人滿意的融合，幾乎像一對如膠似漆的戀人──這也是聽者亟欲在西班牙花園之夜中窺見的。儘管這是相當浪漫的想法，法雅本人卻指出它的正確性，尤其當第一樂章達到最高潮時，他特別引用了華格納〈崔斯坦與伊索德〉愛情靈藥的四音符動機。

 推薦錄音

拉蘿佳（Alicia de Larrocha）
倫敦愛樂管絃樂團／波格斯（Rafael Frühbeck de Burgos）
London 430 703-2〔及〈愛情魔術師〉、羅德里哥〈阿蘭惠茲協奏曲〉（Concierto de Aranjuez）

羅森伯格（Carol Rosenberger）
倫敦交響樂團／舒瓦茲（Gerard Schwarz）
Delos DCD 3060〔及〈三角帽〉〕

拉蘿佳對此曲最近的詮釋也是最好的版本，完全抓住了此曲安大路西亞的氣氛。總歸一句話，此曲並非真正在描物寫景，它的重點在於表達愛情。波格斯領導的英國樂團表現出絢爛的色彩，1983年的錄音十分鮮活。
美國鋼琴家羅森伯格此次演出由舒瓦茲領軍，十分優秀。1987年的錄音，曲目豐富，錄音精彩。

葛利格在一封信中描述妻子妮娜(Nina Hagerup):「為何歌曲在我的音樂中扮演如此重要的角色?很簡單,因為我與其他凡人一樣(用歌德的話來說),被上天賜予天分,而那天分就是愛。我曾愛上一位具有完美歌聲及詮釋天賦的年輕女郎,她後來成為我的妻子,也是我的終生良伴。」

葛利格〔Edvard Grieg〕
A小調鋼琴協奏曲,Op. 16

大概只有葛利格可以作出如此富於旋律性與鋼琴特質的作品,曲中表現的大師技藝與動人情感,為浪漫樂派的協奏曲觀念作了一次完美的總結,也使此曲永垂不朽。1868年才25歲的葛利格,因此曲而聲名大噪,躍上國際舞台,後來此曲一直被視為他最成功的大部頭作品。此曲成功的部分因素,在於葛利格發揮了抒情的天賦——他擅長寫歌曲,並能將旋律融入每一個音符中。

在創作觀念上,此曲遵循舒曼〈A小調鋼琴協奏曲〉的模式,自然地流露出充滿年輕活力的旋律,一如葛利格的熱情,此曲有如行雲流水般地進行。曲中的鋼琴技巧對演奏者來說也如一場競賽,可以獲得成就感,特別在一些前所未有的鋼琴獨奏部分,是前所未有的美妙。

隨著激烈的獨奏,樂曲的開場營造出貫穿第一樂章的緊張氣氛。在這一段頗具規模的快板中,表達了突出的主題理念,且彼此相關連,這些特質使樂章有更豐富的變化與對比。慢板的降D大調間奏曲,讓樂曲的熱情節奏稍趨和緩,但馬上又被終樂章充滿活力的挪威曲風所取代,葛利格保留一個最動人的旋律當作第二主旋律,第一次出現時是以長笛吹奏,之後再於此曲結束前輝煌地奏出,營造出意氣昂揚的結尾,而鋼琴與管絃樂也以明朗的A大調結合為一。

葛利格將此曲獻給紐伯特(Edmund Neupert),紐伯特於1869年4月3日哥本哈根首演時擔任鋼琴獨奏。葛利格時常親自演奏此曲。樂譜在1872年

稍作修改後才正式出版，他直到過世前都還在修改獨奏及管絃樂部分。為演奏這首規模大於十九世紀標準的協奏曲，管絃樂團必須有四支法國號，三支伸縮號，及兩部木管，絃樂，小號及定音鼓。

推薦錄音

普萊亞
巴伐利亞電台交響樂團／戴維斯爵士
CBS Masterworks MK 44899〔及舒曼〈鋼琴協奏曲〉〕

畢夏普-柯瓦切維契（Stephen Bishop-Kovacevich）
BBC交響樂團／戴維斯爵士
Philips 412 923-2〔及舒曼〈鋼琴協奏曲〉〕

　　普萊亞的詮釋非常吸引人，演奏精彩，其抒情但不戲劇性的處理方式能顧全大局，與此曲相得益彰，使演出效果蘊涵著張力，全曲瀰漫著憂鬱甚至消沉的感覺。1988年在慕尼黑愛樂廳的錄音，戴維斯領導巴伐利亞電台交響樂團做出極為精緻的伴奏。錄音優秀，精確的抓住了普萊亞鋼琴靈巧而優美的音質。

　　雖然柯瓦切維契的演奏技巧不如普萊亞卓越，風格也沒有那麼精緻，但他的演奏卻表現出此曲中如夢似幻的情調。戴維斯同樣做出極佳的伴奏，英國BBC交響樂團表現出色，但雙簧管獨奏的音色有些怪異，小提琴則過於高亢尖銳。1971年的錄音，在當時已屬上乘之作，但與CBS的數位錄音相較，管絃樂的音質較粗糙，鋼琴音色也不夠真實。

戴維斯掌握葛利格的協奏曲
游刃有餘。

十九世紀活塞（valves）問世
以前，小號及法國號只能吹
奏出自然和聲音階的音符，
也就是基音及其泛音。演奏
者雖可以調整嘴唇張力來吹
奏特定的泛音，但通常範圍
還是只限於高音域的音階，
而且某些泛音怎麼吹都會走
調。

海頓〔Joseph Haydn〕
降E大調小號協奏曲

　　海頓於1796年為他的同事兼好友——維也納
宮廷劇院小號演奏家韋丁格（Anton Weidinger）創
作此首協奏曲。韋丁格自1793年便開始實驗一種
超越當時限制，可演奏自然和聲音階之外的音
符、可變調性的小號；海頓也以他典型的創意，
充分利用新樂器的特性。曲中海頓也流露他典型
的幽默感，遮遮掩掩，讓聽者逐漸聽出這種小號
的創新之處。然而第一樂章開始在管絃樂齊奏中
插入的小號鼓號曲，仍舊相當傳統，只吹奏和聲
音階的音符。但從第37小節起，小號獨奏就有了
新的表現，吹奏進行曲般的主題，而且是降E大調
音階全部的音符，並以中音域吹奏，這本來是不
太可能的。之後，在第11個獨奏的小節，海頓突
然加入一個簡短的半音音階，令人錯愕。而在協
奏曲結束前，獨奏部分以跨越兩個八度的範圍吹
奏每一個半音，對傳統小號而言，簡直是不可思
議。為了演奏此曲，韋丁格仍須改善他新樂器的
功能，所以直到四年後的1800年3月28日才首演此
曲。

　　這是海頓在生命最後二十五年所創作的唯一
一首協奏曲，顯示出大師的風範。雖然在形式與
比例上受莫札特影響，但全曲仍明顯呈現海頓晚
期的標準風格：第一樂章充滿節慶的歡愉氣氛，
由長笛搭配小提琴及小號演奏，接著鼓聲也加重
了合奏的分量，令人聯想起〈倫敦交響曲〉；第
二樂章行板，則是簡短、甜美、如歌的音樂，充
分流露作曲家的田園風格。終樂章不用莫札特法

國號協奏曲常用的基格舞曲，而是狂歡的快速進行曲，同時加上許多別出心裁的變調，從這裡可以看出海頓的另一創作特色。

推薦錄音

哈登伯格（Hakan Hardenberger）
聖馬丁學院／馬利納爵士
Philips 420 203-2〔及赫托（Hertel）、胡麥爾（Hummel）、史塔密茲（Stamits)的小號協奏曲〕

馬沙利斯（Wynton Marsalis）
國家愛樂管絃樂團／雷帕德（Raymond Leppard）
CBS Masterworks MK 39310〔及〈C大調小提琴協奏曲〉、〈D大調大提琴協奏曲〉〕

　　哈登伯格有精湛的技巧、清晰的音質及流暢的圓滑音，但幾處值得商榷的地方（例如幾個不必特別強調的顫音），顯出他仍未到達爐火純青的程度。聽眾或許想聽更柔美精緻的音色，但哈登伯格的技巧及音色控制已無懈可擊。他的裝飾奏十分優美，且忠於樂曲時代背景的曲風。伴奏部分相當優秀。Philips的錄音技術，雖然在小號部分聲量稍嫌過大、過近，但整體來說仍屬優秀。

　　馬沙利斯的演出，條理分明、焦點集中且自然。這對一位擅長演奏爵士樂的演奏家來說，相當令人驚訝。然而他的音色對古典樂曲來說卻稍嫌輕薄尖銳，對高音域的處理也相當隨興，有點過火。裝飾奏偏向浪漫風格，但處理得很好。在雷帕德領導下，國家愛樂提供了理想的伴奏，絃樂部特別優異，但散漫的錄音使低音部不夠堅實。

馬沙利斯奏出「酷海頓」。

李斯特於1848年創作〈第一
號鋼琴協奏曲〉時的身影。

李斯特〔Franz Liszt〕
降E大調第一號鋼琴協奏曲

　　李斯特的〈降E大調第一號鋼琴協奏曲〉和他
許多作品一樣，都經過一段漫長時日的醞釀發
展，才告定型。這首作品從1830年開始動筆，當
時李斯特還不到20歲，1839年至1840年，李斯特
爲樂曲添加了一些素材，然而直到1849年，李斯
特從公開演奏生涯退隱後，此曲初稿才化成一部
形式宛然的作品；在這之後，他又將此曲擱置了
四年，到1853年才動手修訂，又再過兩年才首演，
1856年總譜付印之前，李斯特又作了進一步的修
訂。

　　弔詭的是：李斯特如此不厭其煩地慘澹經
營，卻成就了一部驚世駭俗之作。獨奏部分的出
色之處，不僅在於它熱力四射、縱橫於八度音程
與旋風似的分解和絃之中，也在於較不炫技的片
段的特色與表情變化裡。此曲空前獨創的結構，
值得大書特書，李斯特一定是經過一番苦功才琢
磨出來的。

　　首先，李斯特將四樂章的設計壓縮成三樂章
的格局。詼諧曲直接連結慢板樂章（並且師法貝多
芬〈第五號交響曲〉直貫終樂章），其間處處有主
題上的連貫。詼諧曲與終樂章都回顧前面樂章的
素材，因此整部作品看起來像一首大規模的奏鳴
曲，表現出單一樂章主題上的統一。李斯特對形
式革命性的循環式處理，最淋漓盡致的表現是在
〈B小調鋼琴奏鳴曲〉。〈第一號鋼琴協奏曲〉雖
沒有那麼嚴絲合縫，但作爲鋼琴炫技曲的典範，
在主題的探索上，與在大規模結構上，此曲都很

李斯特是當時最有魅力的演
奏家,也是最複雜、最世故
的人物,被當代人士視為浮
士德與魔鬼的化身。終其一
生未婚,但曾與許多女人同
居,包括達古爾特伯爵夫人
(Countess Marie d'Agoult)、
莎恩薇根絲坦公主、杜普蕾
西絲(Marie Duplessis)。他終
身信仰天主教,在1865年接
受教會的四項聖職,從此被
稱為李斯特神父。

成功。

　　開場的小節堂皇富麗,極盡排場而不逾矩,
而且活力充沛,令人確信:等這幾小節過去後,
管絃樂與鋼琴都還有話要說——這幾小節也會使
人誤以為管絃樂與鋼琴之間會互別苗頭,彼此對
立。結果,鋼琴在第十小節處以一段裝飾奏將管
絃樂團收服,雙方從此密切合作,相得益彰。第
一樂章其餘部分時而戲劇性十足,時而充滿狂想
風味,獨奏樂器大展身手,精神抖擻,精緻細膩,
兼而有之。

　　B大調慢板樂章隨後登場,以柔和的、詠嘆調
似的旋律開場,鋼琴配合絃樂顫音突如其來的宣
敘調,打破沉思的氣氛,但樂章漸入佳境,結尾
較開頭更美,遙啟李斯特晚期風格,與其鋼琴獨
奏曲〈艾斯特山莊的噴泉〉(Les jeux d'eau à la villa
d'Este)的細緻效果。第二樂章的詼諧曲部分在三
角鐵戲謔的叮噹聲中悄悄登場,帶有幾分裝神弄
鬼的意味,磷光四射,鋼琴自始至終活躍參與。
詼諧曲趨近結束之際,第一樂章宏偉的召喚再度
出現。

　　宏偉、喧鬧而絕對炫技的終樂章,基本上是
根據前幾章的素材變形而來,其中有典型的李斯
特式主題蛻變。木管所宣示的進行曲主題,是將
第二樂章的詠嘆調加速而成,而第一樂章與詼諧
曲樂章的主題也陸續以新面貌再現。另外,李斯
特又將節奏加快成令人暈眩的急板,使作品最後
兩個八度帶來驚詫與樂趣。

　　此曲於1855年2月17日在威瑪首演,李斯特親
自彈奏鋼琴,指揮台上站的是五天前才拿到總譜
的白遼士。

三角鐵在此曲諧謔曲樂章及終樂章的突出地位,引起樂評一陣驚愕,李斯特於是警告正要演奏的鋼琴家嘉爾(Alfred Jaëll):「注意三角鐵在此曲中奏出的並不是鄙俗的振動,而必須表現出一種精緻優美、嚴謹睿智的特色。」這個獨奏部分代表李斯特豐富的想像力,強調的是室內樂般纖細敏感的特色,而不是爆發力。

推薦錄音

羅德里蓋茲(Santiago Rodriguez)
索菲亞愛樂管絃樂團╱塔巴可夫(Emil Tabakov)
Elan CD 2228〔及葛利格〈鋼琴協奏曲〉、柴可夫斯基〈第一號鋼琴協奏曲〉〕

齊瑪曼(Krystian Zimerman)
波士頓交響樂團╱小澤征爾
DG 423 571-2〔及〈第二號鋼琴協奏曲〉、〈死之舞〉(Totentanz)〕

科西斯(Zoltán Kocsis)
布達佩斯節慶管絃樂團╱費雪(Iván Fischer)
Philips 422 380-2〔及〈第二號鋼琴協奏曲〉;杜南伊(Dohnányi)〈兒歌變奏曲〉(Variations on a Nursery Song)〕

　　美國鋼琴家羅德里蓋茲,善用他令人窒息的精湛技巧,他的演奏清晰分明,令人興奮。常給獨奏部分帶來節奏上的活力,且將內在的感覺呈現無遺,這不僅代表超卓的技巧,更代表同樣優異的音樂性。雖然在音色上及合奏上有稍許缺陷,但塔巴可夫及保加利亞樂團的搭配仍舊完美。1990年的錄音還包括葛利格及柴可夫斯基的作品,演出也相當優秀,讓這張唱片增色不少。
　　齊瑪曼的演奏風格相當節制,但少了點自發性。而且強調觸鍵的輕靈與精確,呈現曲中無所不在的精巧複雜架構。小澤征爾與波士頓交響樂團的配合使演出更加出色,特別是木管獨奏的部分。很可惜的是,1987年的錄音在音質上稍嫌乾澀,且在低音部分有些薄弱。

波蘭鋼琴家齊瑪曼。

　　1988年由科西斯主奏的另一張唱片中，樂曲開端雖稍嫌誇張，而沉思的部分又過於多愁善感，但仍相當有力。這位匈牙利鋼琴家非常喜愛此曲的活潑動盪，其終樂章的演出也充分表現出此一特質。布達佩斯節慶管絃樂團有優秀的合奏，錄音也相當好。

孟德爾頌〔Felix Mendelssohn〕
E小調小提琴協奏曲，Op. 64

　　在歷來的小提琴協奏曲中，孟德爾頌這首〈E小調小提琴協奏曲〉是最常被演出的曲目之一。此曲問世的緣由要追溯到作曲家孟德爾頌與小提琴家大衛(Ferdinand David)的友誼。孟德爾頌於1835年出任萊比錫布商大廈管絃樂團的指揮，也邀請大衛擔任樂團首席。從孟德爾頌將此曲極富表現性的樂段托付給大衛，就可知大衛不僅是小提琴大師，同時也是感受敏銳的藝術家。

　　從此曲的獨奏部分，就知道大衛對「大師」這個封號絕對是受之無愧，因為在這段獨奏中，小提琴演奏者各方面技巧都會受到嚴格的考驗，無論是抒情的風格抑或輕快活潑的敏捷，演奏者都得恰到好處地表現出來，同時還必須以最輕柔的力度，一一呈現各種不同層次的細節與情緒。孟德爾頌令人讚嘆的管絃樂作曲技巧，在此曲亦顯現無遺，呈現出一種明晰的質感，讓獨奏樂器從頭至尾都不會被管絃樂團淹沒，而木管的得體運用，更讓樂團獨奏增色不少。此曲令人印象最深刻之處，是它的一致性：三個樂章連續演奏，一氣呵

孟德爾頌畫筆下的萊比錫布
商大廈。

如果你喜歡孟德爾頌〈E小調
小提琴協奏曲〉，那麼你應
該也會喜歡他在1831年及
1837年所寫的G小調及D小調
鋼琴協奏曲。這兩首樂曲雖
然都是小調，但充滿活潑光
輝之感，需要靈活的手指技
巧來表現。

成，彷彿是由單一的曲思所啓發；而獨奏與管絃樂
的配合亦天衣無縫。孟德爾頌爲使樂曲達到交響曲
般的整體效果，在形式上採取大膽創新的手法，譬
如讓前兩個樂章一氣呵成、第一樂章的裝飾奏不是
置於結尾而是置於發展部、第二樂章及第三樂章間
插入一過渡性樂段，並重現第一樂章的主題。

　　1838年，孟德爾頌產生了創作此曲的念頭，
在寫給大衛的信中說道：「靈感在我腦中一閃而
過，而樂曲的開端令我坐立不安。」孟德爾頌的
形容一點也不爲過，因爲此曲開頭幾個小節，可
是音樂史上最迷人的創作之一，同時也極具創
意。樂曲一開始並沒有出現長篇的管絃樂齊奏，
沒有前奏曲，也沒有獨奏家炫耀技巧的表現，只
有管絃樂團一個半小節紛擾不安的伴奏，然後由
小提琴拉出主要主題——宛如心靈溫柔的呼喊。
接著小提琴突然拉出低音G，且長達八小節，而單
簧管及長笛則吹出平靜安詳的和絃旋律，隨第二
主題的出現流瀉而出，是曲中最可人的樂段。與
之平行的是小提琴獨奏的主題，效果則有如狂想
曲。發展部的高潮在裝飾奏——當小提琴奏完裝
飾樂段後進入再現部，緊接著拉出樂曲開頭管絃
樂團的伴奏部分，管絃樂團則奏出開頭時的主
題，是相當聰明的角色互換。

　　巴松管的持續B音過渡到行板，是一種C大調
的「無言歌」，炫目燦爛，而中段部分則轉爲小
調，紛擾狂亂，E小調短暫的宣敘調讓人回想起開
頭的主題，而終樂章則是活潑的E大調，開頭的鼓
號曲及多變的主題，標示爲「極弱」及「輕快」，
重溫〈仲夏夜之夢〉的精神。小提琴獨奏部分的
作曲技巧，絕對是大師之作，由一連串滔滔不絕

的八分音符及快速的十六分音符構成，管絃樂部分則在樂章終止之前，先是柔聲奏出，宛如煙火一般，然後再完全爆發。

 推薦錄音

鄭京和
蒙特婁交響樂團／杜特華
London 410 011-2〔及柴可夫斯基〈小提琴協奏曲〉〕

密爾斯坦（Nathan Milstein）
維也那愛樂／阿巴多
DG Galleria 419 067-2〔及柴可夫斯基〈小提琴協奏曲〉〕

海飛茲
波士頓交響樂團／孟許
RCA Red Seal 5933-2〔及柴可夫斯基〈小提琴協奏曲〉、〈悲傷小夜曲〉、選自〈絃樂小夜曲〉的圓舞曲〕

　　鄭京和優異的抒情風格與精湛的技巧，使她的演奏聽來格外悅耳動人。杜特華及蒙特婁交響樂團則精緻地襯托出鄭京和的表現。1981年的錄音，細節清晰，平衡感極佳。搭配傑出的柴可夫斯基的小提琴協奏曲，更增添這張唱片的吸引力。

　　密爾斯坦無論是分句、音調或風格，都有貴族般的氣質，但他的音樂仍然能帶來溫暖的感動。他對作品的詮釋，透露著一種綿延不絕感，樂曲有如狂想曲般地自動展開，宛如從他手中自然流出一般。阿巴多和維也那愛樂的演奏，則有一種陰暗、精練的效果，鮮明地襯托出密爾斯坦明亮的獨奏。

大演奏家

海飛茲驚人的技巧令人目瞪口呆，但密爾斯坦的風格卻令人如沐春風，而且他在探索樂曲的意義與情感時，並沒有忽略音樂的結構，在他身上，你會發現一般音樂家缺乏的特質——有人說是溫暖，有人說是精緻；總之，密爾斯坦是二十世紀偉大的小提琴家之中，最具個人風格的大師之一。

海飛茲在演奏孟德爾頌時，一如詮釋其他的作品一樣，充滿緊湊的張力，因此即使在最富詩意的樂章，都會呈現一股急迫感。海飛茲不僅技巧炫人，而且是不折不扣的浪漫樂派風格，孟許和波士頓交響樂團則有精彩的伴奏。1959年的錄音，給人一種空曠、乾淨、精確之感，不過海飛茲離麥克風的距離太近了。

莫札特〔Wolfgang Amadeus Mozart〕
降E大調第九號鋼琴協奏曲，K.271

「在我的國家裡，音樂的命運實在非常坎坷。」莫札特在1776年9月4日，寫給與他亦師亦友的馬丁（Padre Martini）的信中如是說。這位當時年方弱冠的作曲家，發現自己很難掩飾對薩爾斯堡及其平淡無奇的音樂生活的鄙視。但此時，一位名叫裘娜荷曼（Jeunehomme）的法國巡迴鋼琴家，突然來到薩爾斯堡。人們對她所知很有限，連姓什麼都不知道，但她於1777年1月在薩爾斯堡的出現，卻激發莫札特創作出他至當時為止最優秀的作品。這首〈降E大調鋼琴協奏曲〉閃耀輝煌、大膽且感情純熟，是莫札特20歲時的巔峰之作，而這首早慧之作也成為莫札特1780年代中期——維也納黃金時期的創作原型。

莫札特此曲表現的構想及技巧，令人驚嘆。鋼琴家布倫德爾（Alfred Brendel）就稱許這首作品為「世界奇蹟」，即使是在莫札特成就斐然的鋼琴協奏曲中，這首作品仍配得上這個封號。就此曲的形式而言，其構思規模比莫札特先前的作品都來得廣

雖然莫札特在薩爾斯堡時期，總有侷促禁錮之感，但在他為大主教服務的最後幾年中，仍然創作出好幾首管絃樂作品，帶有非常強烈的慶典氣氛，開朗奔放，和〈降E大調鋼琴協奏曲〉的精神十分類似。其中兩首最傑出的樂曲是編曲強而有力的〈郵車號角小夜曲〉（K.320）及C大調〈第三十四號交響曲〉（K.338）。兩首作品的副標題都不妨標示為「我的暑假記事」。

闊，而且也更細膩成熟，曲中洋溢著五彩繽紛、出色精巧的轉折，讓它輕易地脫穎而出，鶴立雞群。

這首協奏曲一開場就以一種活潑大膽的方式出現，鋼琴在第二小節突然打斷樂團的鼓號曲開場，從這時開始，莫札特讓鋼琴及樂團進行了一場豐富的音樂對話，而其關鍵在於鋼琴揮灑自如的自由表現。一開頭的C小調小行板，是由小提琴以低音域奏出一段憂鬱的樂段，緊接著鋼琴出現，突然轉為大調，從此引領聽眾走過十八世紀的清明感性。此時鋼琴細緻地唱出裝飾的旋律；而樂團則以微弱的熱情，娓娓地訴說著；加上弱音器的小提琴和雙簧管哀怨、如泣如訴地唱和著，遙啟浪漫樂派的風格。

終樂章的慶典氣氛十分熱鬧，開頭的呈示部由鋼琴奏出燦爛的輪旋曲主題，然後樂團也呈現出它自己的主題，鋼琴緊接著重複此一主題並奪為己有。和傳統編曲手法最大的不同點，是以小步舞曲作為輪旋曲的第二部分。在樂團及獨奏家以急板演奏衝向終點之前，小步舞曲的每一旋律都以華麗的裝飾來重複表現。

D小調第二十號鋼琴協奏曲，K. 466

在莫札特所有協奏曲中，這首完成於1785年2月10日的作品，最受浪漫樂派作曲家喜愛。它表現出的騷動不安及抒情風格，讓十九世紀人視莫札特為前浪漫樂派的革命先鋒，也是貝多芬及其他突顯自我風格的音樂巨人之先驅。但如果不以十九世紀的觀點，而以獨特的純熟技巧與集當日音樂風格之大成等特色來評斷莫札特的音樂，這首作品確實是革命之作，與莫札特先前任何一首協奏曲相比，無論

「曼漢火箭」是十八世紀後期作曲家們最喜愛的創作技巧。這類曲子的主題是建立在大調或小調的三和絃音符上，這個三和絃會突然升高（如火箭一般），從最低音衝向最高音，製造出震撼人心的大膽效果，因而常被曼漢樂派的作曲家運用。莫札特在其〈G小調交響曲〉（K.550）終樂章，貝多芬在其鋼琴奏鳴曲（Op. 12，No.1）的開頭，都採用了此一技巧。

是嚴肅性或主觀性，都大不相同。從此曲開始，莫札特在兩年之內，以同樣的形式創作出六首傑作，在器樂作曲上攀上另一座新的高峰。

第一樂章以帶著不祥預感的主題揭開序幕，而這個主題既是伴奏也是旋律，其中心則是壓抑的切分音音形，由小提琴及中提琴奏出，具體地將恐懼的感覺表現出來。從一開始，樂曲就傳達出不安感，到達高潮時，洶湧的D小調暗示了歌劇〈唐喬凡尼〉的陰影。隨著暴風雨過去，鋼琴登場——這段鋼琴的表現也是非常特別，在抒情的氣氛中傳達出一股深沉的焦躁不安。旋律方面大幅度的變化，突顯出強烈的情感。整個樂章中，莫札特都以上述的手法來表現。大調及小調微妙穿插，營造出一種焦慮難安及強大的張力，直到樂章終結。

第二樂章的浪漫曲，開端的特色就是一種與上述樂風成強烈對比的純真感覺，如歌似的主題先由鋼琴唱出，然後再由樂團延續。旋律本身的單純無邪，與莫札特編曲偏愛木管營造出來的溫馴和緩，讓聽眾得以放鬆。但是鋼琴又彈出漩渦似的三連音，完全破壞了這種悠閒的氣氛，所幸隨後又回到開頭時的旋律，讓第二樂章平靜地結束。

第三樂章輪旋曲登場，像晴天霹靂似地——正確的說法應該是鋼琴彈出「曼漢火箭」（Mannheim rocket），而樂團在一旁唱和——讓樂曲回到第一樂章的情緒氣氛。絃樂奏出熱烈如火的樂段，預示了〈唐喬凡尼〉倒數第二幕如魔鬼般的氣氛，即使是鋼琴奏出的抒情第二主題，亦在大幅的音程表現中遭扭曲。莫札特在最後的樂段中，讓D大調取代D小調，頓時讓緊繃的情緒舒緩下來。不過即使如此，終樂章仍然是充滿爆炸性地戛然而止。

C大調第二十一號鋼琴協奏曲，K. 467

　　這首樂曲完成於1785年3月9日，是莫札特維也納時期的鋼琴協奏曲中，最優雅細緻、最富想像力的創作。開頭的快板揭示了進行曲的主題，由小號與鼓配合演奏，莫札特最出色的手法，是讓結構緊密的交響曲思環繞著獨奏部分，以一種豐富的想像力，呈現出樂曲的發展。鋼琴在一開始時，並沒有直接宣示樂章的主要主題，而是以一連串的華麗音符與長聲顫音，在樂團重新唱出主旋律時，焦慮不安地盤旋繚繞著，而且一直往前行，有如純粹的幻想在飛翔。鋼琴聲就這樣地間歇降落在旋律上，有如蜂鳥一般。其他部分則是技巧高超的樂段，與裝飾奏音形的精彩演奏。

　　第二樂章是有名的行板，可能也是莫札特最如夢似幻的詠歎調——儘管曲中並無歌詞。事實上，溫柔的三連音曲調是如此可愛，使得莫札特無法抗拒，只能讓管絃樂團在一開始就唱出這溫柔的樂段，然後鋼琴以即興的方式重現上述的樂段，展開一段裝飾的抖動跳音，其效果是任何花腔女高音都無法企及的。加上弱音器的小提琴，如泣如訴的木管，在低音大提琴溫婉的撥奏襯托下，共同呈現光輝的伴奏，讓溫柔的情緒鋪展開來。另一方面，甜中帶苦的不和諧音，與微妙的和聲與音色轉變，在在都顯示了後來浪漫樂派的音樂語法。

　　第三樂章輕鬆嬉鬧、充滿歌劇歡樂氣氛，一開頭就是頑皮嬉戲的主題，沿著音階上下而行。樂句的處理產生一種失衡的效果，而節奏強調的重點是在第二小節開端，而不是第一小節，如此，莫札特讓曲子突然表現出一股衝力，帶動了整個樂章。此外為更進一步推動樂曲的進行，莫札特以一

瑞典電影「艾爾薇拉·瑪迪根」在配樂中精彩地運用了〈第二十一號鋼琴協奏曲〉的行板樂章，後來此曲就暱稱為「艾爾薇拉·瑪迪根」。

種不尋常的弱拍強音，引入一個輔助主題。綜觀整個樂章，鋼琴一直在挑戰樂團，要樂團跟隨著它進入新的旋律之中，而樂團則一再試圖回到它熟悉的軌道上。到了中段的部分，鋼琴與樂團的對話轉趨激烈，雙方反覆演奏主要主題的前六個音，每一次都是以不同的調性奏出，最後結束時，則以最明亮的精神為整個樂章畫下句點。

C小調第二十四號鋼琴協奏曲，K. 491

莫札特在1786年3月24日完成此曲，兩個星期後於維也納伯格劇院（Burgtheater）的捐款音樂會上首演。從手稿上可看出，此曲是倉促之作，獨奏部分有許多地方都粗略不全，許多音符不是不見就是含混神秘地寫在空白的譜線上，而且第一樂章及第三樂章的裝飾奏也被略去。所以實在很難了解莫札特在首演時如何理解上面這些符號。

雖然此曲是倉促之作，但卻也是莫札特最強而有力的鋼琴協奏曲，運用最多的木管——有長笛、兩支雙簧管、兩支單簧管、兩支巴松管，還外加兩支法國號、小號及鼓，讓樂團在齊奏時呈現出前所未有的力量與豐富的音色，表現出種種細膩的音色變化。此曲的氣氛是悲劇性的令人哀憐，也冷峻地令人恐懼。從第一樂章開頭的主題，就已清楚地表現出上述的情緒，混合了焦慮（以不安的半音階音調與減七和絃的劇烈跳躍來表現）與嚴肅（精確的附點節奏），之後以木管來表現教堂的回聲及幻想曲的風格。鋼琴以新的主題平靜地登場——但和原主題在節奏上有關聯。這段獨奏表現非常出色，原因不僅在於其多變的音形，更在於他獨創的手法，將曲思天衣無縫地貫串起來。

隱藏在〈C小調鋼琴協奏曲〉第一樂章中的強烈情感與不可抑止的幻想背後，是一股濃厚的不祥預兆。莫札特自己必然有同感：他在手稿第一樂章結尾的一個空白小節中，畫了一張奇怪的臉（上圖）。

莫札特在薩爾斯堡音樂會所用的鋼琴。

第二樂章不知是被誰標上稍緩板，有浪漫曲的風格，充滿了愛情詠嘆調的裝飾奏，非常有小夜曲風格的木管以響亮的三度音階來表現，主要主題則由鋼琴單獨唱出，絃樂及木管相應和，然後再由全體樂器共同潤飾。

第三樂章是莫札特鋼琴協奏曲中，最後一次採取變奏曲的形式。主題以送葬進行曲為主調，但呈現出非常豐富的質感與感情的層次。這些變奏中有兩段是大調，並由木管領奏：降A大調第四段變奏有田園風格；C大調第六段變奏，則將變奏主題以卡農曲的嬉鬧方式來處理。第七段變奏又回到C小調，並延續至第三樂章結束，這段變奏因為與自身6/8拍子的基格舞曲節奏應有的輕快風格背道而馳，聽來格外冷冽。

推薦錄音

普萊亞
英國室內管絃樂團
CBS Masterworks MK 34562〔〈第九、第二十一號協奏曲〉〕、MK 42242〔第二十四、二十二號協奏曲〕

卡薩迪許（Robert Casadesus）
克里夫蘭管絃樂團、哥倫比亞交響樂團／塞爾
Sony Classical SM3K 46519〔3CD；〈第二十一、二十四、二十二、二十三、二十六、二十七號協奏曲〉；及〈雙鋼琴協奏曲〉，K. 365〕

柯榮爵士（Sir Clifford Curzon）
倫敦交響樂團／克爾提斯
London Weekend Classics 433 086-2〔〈第二十四、二十三號協奏曲〉；及舒伯特〈第三號、第四號即興曲〉，Op. 90〕

「對於莫札特的作曲天才與他的演奏功力，我們不知道那一種最令人稱美，因為兩者都太優秀了⋯⋯莫札特的即興創作，已超乎所有鋼琴演奏想像的極限，他讓我們看到最優秀的作曲家與最完美的演奏技巧。」
──捷克音樂評論家尼莫契克論莫札特的演奏

柯榮爵士
英國室內管絃樂團／布烈頓
London 417 288-2〔〈第二十、二十七號協奏曲〉〕

　　普萊亞已灌錄過莫札特鋼琴協奏曲全集，他
那種輕盈、明亮、動人的演奏方式，值得推薦。
他的演奏在各方面，都是上乘之作；充滿活力、
美感十足、美妙而敏銳地掌握風格與表現性。普
萊亞邊彈奏邊指揮的英國室內管絃樂團，表現也
同樣出色。錄音的音色雖然不如普萊亞原本的音
色那般耀眼，但仍屬整體效果良好且平衡的作
品。

　　卡薩迪許與塞爾對莫札特鋼琴協奏曲活力充
沛的詮釋，樹立了無人能及的典範，充滿戲劇性
的張力，結構嚴謹，但並不嚴肅刻板，此外亦
表現出優雅明晰與歌劇般的抒情性。錄音有點
乾澀，但音質穩定，細節亦沒有遺漏，Sony很
成功地把原先灌錄於1959-62年間的母帶轉錄成
CD。

　　柯榮是一位非常特別的莫札特演奏家，他有
非常出色的技巧，所以能把自己對音樂的獨特創
見，以非常細膩的方式，表現在音樂中。柯榮1968
年灌錄這四首莫札特最偉大的鋼琴協奏曲時，正
處於巔峰狀態，雖然當時他已接近晚年；這些唱
片絕對是本曲目最引人矚目的佳作，當然克爾提
斯與布烈頓優異的指揮也居功甚偉，兩位指揮家
對莫札特作品敏銳的掌握，成爲優異的伴奏者，
樂團從頭至尾都維持高水準的演奏；錄音充滿臨
場感，好像是昨天才才灌錄的。

大演奏家

柯榮爵士是莫札特鋼琴曲與
室內樂的最佳詮釋者。他的
風格高貴，技巧無懈可擊。
他的錄音不多，但可明顯地
感受到他音樂與精神的深
度。

莫札特於1777年10月在慕尼黑及奧格斯堡（Augsburg）演奏〈G大調小提琴協奏曲〉，後來寫信給父親：「在演奏時我感覺自己有如全歐洲最優秀的小提琴家。」「我的演奏如油一般的順暢自然，每個人都讚賞我優美、純粹的琴音。」這當然與老莫札特有關，他年輕時亦曾是全歐洲最傑出的小提琴家。

G大調第三號小提琴協奏曲，K. 216
A大調第五號小提琴協奏曲，K. 219

「你大概不知道自己的小提琴拉得有多好。」老莫札特（Leopold Mozart）1777年寫給兒子的信上說道：「如果你能坦誠地面對自己，並以全副的精力、心靈來演奏，那麼你將成為全歐洲最出色的小提琴家。」老莫札特曾著有小提琴演奏方面最重要教科書，他對兒子的評價並不過分。事實上，不止老莫札特有這樣的想法，莫札特當時既是歐洲最好的鋼琴家，也是優秀的小提琴家，他才能以16歲之齡就擔任薩爾斯堡宮廷樂團的首席。

傳統上認為莫札特這五首小提琴協奏曲，都是創作於1775年，但根據最近學者的考證，〈第一號小提琴協奏曲〉是作於1773年，當時莫札特才剛開始擔任薩爾斯堡宮廷樂團的首席。不過一年中寫出另外四首協奏曲，仍是非常驚人的紀錄，但這其中還另有文章：從1773年到1776年這段期間，莫札特曾在他的小夜曲中加入許多小提琴協奏曲的樂章——例如〈海弗納小夜曲〉（Haffner Serenade，K.250）就插入了三個樂章的協奏曲。所以莫札特在這四年中，總共為小提琴獨奏及樂團創作了三十七個樂章的協奏曲。莫札特似乎下定決心要在他17-20歲這段時間內，全心投入小提琴協奏曲的創作，有如攻讀碩士學位一般，不過他這麼做的動機就無人知曉了。

莫札特最受歡迎的小提琴協奏曲是G大調（K.216）及A大調（K.219）這兩首，創作於1775年9月到12月。對一位年方十幾歲的作曲家來說，這兩首協奏曲無論在創作素材上與處理方式上，都有非常出色的表現。

巴洛克時期的舞曲如布雷舞曲、嘉禾舞曲(如上圖)、薩拉邦德舞曲、小步舞曲與基格舞曲,都影響了十八世紀的器樂。其中嘉禾舞曲及其他活潑的舞曲,以輕快的節奏將優雅與活力帶入音樂中,而其他的宮廷舞曲如薩拉邦德舞曲則讓慢板樂章更顯出色。典型的巴洛克組曲是由序曲或前奏曲開場,然後接著一系列舞曲。到1770年時,小步舞曲已成為古典樂派四樂章交響曲中的標準第三樂章。

〈G大調小提琴協奏曲〉的第一樂章,一開頭是活潑的進行曲,取材自莫札特自己的音樂劇〈田園〉(Il rè pastore)中的樂段,莫札特的這部音樂劇創作於1775年初。此曲的主題,時而充滿生氣、活潑敏捷,不時有刻意賣弄的精緻優美。而小提琴和樂團間的生動對話,有如男女之間性感的邂逅。優美的慢板樂章開啓一個全新的世界,帶著溫柔的田園感受與纖巧的編曲,在這個樂章中,莫札特創作出最纖弱輕巧的小提琴旋律,鋪陳出高貴莊嚴的感覺,不禁令人屏息傾聽。到了第三樂章,莫札特以活潑的輪旋曲出場,讓聽眾又回到現實中,他並插入一段出人意料的樂曲,先由小提琴拉出一段精巧的嘉禾舞曲,然後再引用受歡迎的彌賽特式的歌曲「史特拉斯堡」(The Strassburger)。而原來的素材又回復成臉上一抹羞赧的笑容,並在愉悅中結束。

〈A大調小提琴協奏曲〉第一樂章十分開闊(莫札特標爲「Allegro aperto」,開放的或開闊的快板)。莫札特在曲中對素材的處理相當得體而充滿自信,方式亦與傳統不同,不是讓小提琴獨奏重複開頭的主題,而是充滿詩意的六小節慢板,有如從夢中喚醒一般。第二樂章是較一般的篇幅來得長,也是莫札特最神妙的慢板,不過接任莫札特薩爾斯堡樂團首席職位的布魯奈提(Antonio Brunetti)卻批評這樂章太造作,要求莫札特重寫。莫札特果真寫了另一樂章(另外編號爲K.261)。第三樂章輪旋曲非常有名,莫札特在其中插入令人難忘的土耳其風音樂,大提琴和低音大提琴用弓背敲絃模擬鼓聲,伴隨著土耳其進行曲,小提琴則熱烈輕快地獨奏,有如一狂舞的托缽僧。隨著進行曲的結束,樂章回到小步舞曲的主題,並讓全曲溫柔地結束。

推薦錄音

林昭亮
英國室內管絃樂團／雷帕德
CBS Masterworks MK 42364〔與〈慢板〉，K.261〕

葛羅米歐（Arthur Grumiaux）
倫敦交響樂團／戴維斯爵士
Philips 412 250-2

慕特
柏林愛樂／卡拉揚
DG 429 814-2

　　林昭亮含蓄而精湛的技巧與無懈可擊的音樂性，是詮釋莫札特的最佳人選之一。以年方26歲的演奏家而言，他出色的演奏方式，表現出卓越的音樂見解及優雅的風格，雷帕德與英國室內管絃樂團的伴奏也保持一流的水準，精準敏銳，完美平衡。雷帕德別具風格的裝飾奏，聽來充滿樂趣。1986年的錄音，音色乾淨自然，配得上演奏者的水準。

　　葛羅米歐對這首年輕活潑的音樂，表現出非常洗練、高貴優雅的處理技巧，不時透露莊嚴的意味。沒有一位小提琴家能把歌唱的樂句處理得更優美。戴維斯和倫敦交響樂團貢獻了出色的伴奏，聆聽他們的演奏，真是愛樂者的一大樂事。1961年的錄音，音效一流。

　　慕特這張唱片是她的首度錄音，當時她還不到20歲，但對樂曲的詮釋有非常神奇的表現。她的演奏充滿天使般的美感及甜蜜，兼具溫暖與自然的風味。卡拉揚及柏林愛樂就像一套盔甲，非常精緻但稍嫌沉重，一如他詮釋莫札特其他的作品。錄音的音色明亮，雖然是近距離拾音，不過表現平衡，細節皆無遺漏。

慕特與卡拉揚討論協奏曲的詮釋方式。

對莫札特而言，降E大調具有雙重特性，非常適合木管——尤其是單簧管，所以他常在愛情音樂中採用這種調性。例如〈費加洛婚禮〉中凱魯畢諾（Cherubino）及伯爵夫人的第一首詠嘆調都是降E大調。有些時候，降E大調會帶有節慶的熱鬧意味，例如〈交響協奏曲〉、〈降E大調交響曲〉（K.543）。

莫札特充分發揮曼漢樂派「蒸汽壓路機」的風格。

降E大調小提琴與中提琴的交響協奏曲，K. 364

「交響協奏曲」（Sinfonia Concertante）在十八世紀下半期是指為一種以上獨奏樂器而寫的任何類似協奏曲的作品。莫札特寫作〈小提琴與中提琴交響協奏曲〉最早可追溯到1779年——莫札特創作生涯中非常奇妙的一個轉捩點。那時他才剛自曼漢、巴黎遊歷十六個月回來，這趟旅程讓他大開耳界，而交響協奏曲正在兩地大受歡迎。此曲雖然是針對當時薩爾斯堡較小型的樂團所編寫，但是整首作品仍反映出國際化的風格，並顯示莫札特無論是在風格或技巧的自信上，都已經到達一個新的境界。

莫札特對小提琴及中提琴的造詣，充分顯現於此曲對獨奏樂器富挑戰性且風格獨具的編曲方式。而他也盡量地展現自己對獨奏樂器的掌握能力，例如他很聰明地讓中提琴上升半音，使這種音色較柔和的樂器能和獨奏小提琴相抗衡。

悠長的第一樂章由進行曲式的主題來主導，從配器法的豐富及溫暖，與大量使用「曼漢蒸汽壓路機」的漸強音表現，可以清楚看到曼漢樂派的影響。莫札特此曲讓小提琴及中提琴相互唱和，輕鬆愜意地與樂團共同編織樂曲的行進。裝飾奏的部分使用動機與樂段，而不用整個主題，實為古典樂派裝飾奏的最佳範例。

詠嘆調似的第二樂章，是陰沉的C小調行板，微帶刺激的不諧和音。而裝飾完美的旋律則是由兩位獨奏家以相互回應的方式表現，然後轉成二重奏。經過一簡短的過渡樂段後，大調逐漸建構成高潮，圍繞著詠嘆調的第一部分發展。當樂章

中提琴(下圖)是小提琴家族
中的中音成員。

開頭的素材再度回到樂章的結尾時，莫札特仍是
以小調來表現。

　　第三樂章是節慶意味濃厚的輪旋曲，活力四
射，令人眼花撩亂，展現老派的小提琴炫技風格。
而莫札特在素材的處理上，有豐富的變化與清新
的創意，同時亦將匠心獨具的意念，以精妙緊密
的結構連結起來。獨奏者拉出炫耀式的兩個高八
度降E音時——先是中提琴，然後是小提琴——高
潮亦隨之出現，樂曲就在高亢的情緒中畫下句點。

 推薦錄音

林昭亮、拉雷多(Jaime Laredo)
英國室內管絃樂團／雷帕德
Sony Classical SK 47693〔及〈C大調雙小提琴協奏
曲〉，K.190〕

布朗(Iona Brown)、蘇克(Josef Suk)
聖馬丁學院
London Jubilee 433 171-2〔及〈第二、第四號小提琴
協奏曲〉，K.211、K.218〕

布藍迪斯(Thomas Brandis)、卡朋(Giusto Cappone)
柏林愛樂／貝姆
DG 429 813-2〔及〈降E大調木管交響協奏曲〉，
K.297b〕

　　姑且不論其溫暖及優雅的特色，單就演奏中
表現的充沛活力來看，林昭亮與拉雷多的確是棋
逢敵手。兩人合作無間，都是有強烈個人特質、
開朗外向的音樂家，細節的表現非常出色，合奏

如果你喜歡此曲，那麼你可能也會喜歡其他的多樂器協奏曲，如海頓的〈雙簧管、巴松管、小提琴、大提琴與樂團的交響協奏曲〉；貝多芬的〈三重協奏曲〉；布拉姆斯的〈A小調小提琴、大提琴與樂團協奏曲〉，Op. 102。

媽！看，沒有活塞！一把有彎管的自然音階法國號。

部分的乾淨俐落，令人屏息。雷帕德與英國室內管絃樂團的伴奏非常有分量，做出陽剛粗獷的詮釋，但也能表現溫柔可人的感覺。1991年的錄音，聽來鏗鏘有力，不過低音部分稍嫌太強。

布朗和蘇克對此曲的詮釋方式十分類似，除了充分展現個人風格外，也表現出極大的熱情。速度的控制相當的出色：快板的部分充滿活力，但也有舒緩鬆弛之感；行板的氣息悠長；急板的部分則呈現豐富的生命力。聖馬丁學院的伴奏衝勁十足。1983年的錄音，呈現出空曠與細膩的美感。中價位版還收錄兩首莫札特的小提琴協奏曲，很值得推薦。

在貝姆的指揮下，柏林愛樂的小提琴首席布藍迪斯和中提琴首席卡朋，對此曲做出流暢動人的詮釋，演奏技巧非常洗練而具說服力，其他團員的伴奏亦同樣出色。第一樂章的速度開闊寬廣，貝姆的詮釋展現慣有的優雅理智。1960年代中期DG的錄音佳作，無論是臨場感或深度都十分出色。

降E大調第三號法國號協奏曲，K. 447

此曲作於1787或1788年，當時莫札特正在寫〈唐喬凡尼〉。和莫札特其他的法國號協奏曲一樣，是為法國號大師萊特蓋伯(Joseph Leutgeb)所作，莫札特很早就認識他。樂團部分用單簧管及巴松管，而非雙簧管及法國號，其溫暖深邃，比莫札特其他的法國號協奏曲都來得深刻；和聲語法更為豐富，也用了較多的半音階。主題有時似

大演奏家

布萊恩是本世紀最優秀的法
國號大師，在音色及技巧上
的傑出成就，無人能及。1957
年，他於36歲的盛年車禍身
亡，讓音樂界哀慟不已。他
留下的錄音並不多，多半是
他擔任英國皇家愛樂及愛樂
管絃樂團首席時留下的錄
音。

乎帶有憂鬱的氣氛。

　　第一樂章的抒情風格與細膩的樂曲發展，同
樣出色。尤其在發展部，莫札特以非常特殊的方
式表現某些和聲。隨後的浪漫曲則是歌頌愛情的
詠歎調，充滿獨特的魅力，並稍帶淒楚哀婉之感，
其複雜精巧給人的第一個印象，會讓人以為萊特
蓋伯絕不可能是莫札特在〈第二號法國號協奏曲〉
的獻辭中戲稱的「驢、牛、傻瓜」。終樂章是輪
旋曲，主旋律使用狩獵音樂音形，但是用較溫婉
的方式來處理，且較先前的樂章節制，樂曲結束
前突然出現的傷痛曲調，讓人感覺到歡樂表層下
潛藏的深刻感情。

 推薦錄音

布萊恩（Dennis Brain）
愛樂管絃樂團／卡拉揚
EMI CDH 61013〔及〈第一、二、四號法國號協奏曲〉〕

　　布萊恩永遠位居此曲的王座，因為他是有史
以來最偉大的法國號演奏家。他的音色有傳奇般
的敏銳、流暢、均衡、音樂性，有口皆碑，雖然
是四十年前的單聲道錄音，可是布萊恩的才華絲
毫不受影響。卡拉揚的指揮，讓愛樂管絃樂團有
相當細緻的表現，不過錄音的效果有點限制，而
且低音部分稍嫌太輕。經過轉錄後，EMI的工程師
把高音域削減一部分，以便將母帶雜音降到最
低，不過這張CD仍是不可錯過的佳作。

史塔德勒在莫札特去世時，
積欠莫札特500銀幣。而且莫
札特好幾份手稿之所以會遺
失，他也得負責──史塔德勒
的朋友說他曾把莫札特的手
稿拿去典當。不過他一定是
一位如天使般的音樂家，因
為雖然他作了這麼多荒唐
事，可是莫札特還是愛護他
如手足一般。從〈單簧管協
奏曲〉及〈單簧管五重奏〉
就可看出莫札特對其藝術才
華的肯定。

A大調單簧管協奏曲，K. 622

　　莫札特對單簧管的喜愛，開始於他21歲在曼
漢時。幾年後他遇到單簧管演奏家安東·史塔德
勒（Anton Stadler），他優美的演奏激發莫札特創作
出最出色的木管音樂。安東與其弟約翰（Johann
Stadler）都是維也納宮廷歌劇院的單簧管樂師，約
翰是首席。安東對單簧管的低音域部分非常有興
趣，並在低音單簧管的發展上扮演相當重要的角
色。因為低音單簧管的低音域較廣，可低到A音。
莫札特在為安東創作兩首最重要的單簧管作品〈A
大調單簧管五重奏〉（K.581）及〈A大調單簧管協
奏曲〉（K.622）時，就是以低音單簧管為藍本。

　　此曲是莫札特最後一首完整的器樂曲，表現出
他晚年創作上所有的特殊風格。主題的表現令人印
象深刻，尤其第一樂章中，教堂音樂風格的對位法
與抒情表現，與交響曲式的燦爛明亮，與其他的層
次──暴風式的低壓與清明感性──共存。樂曲中
最如歌的旋律，會在一眨眼間變成進行曲或嘉禾舞
曲。此曲樂團採用兩支長笛、兩支巴松管、兩支法
國號及絃樂，表現出非常細膩的曲風，而獨奏部分
絕對是木管作品中最優秀的創作，在最炫技的樂段
依然堅實豐富。

　　和五重奏一樣，此曲同時具有幻想與淡淡的淒
楚風格，這些不同因素的融和，產生了特別豐富的
質感，但同時也蘊含著矛盾的情感。第一樂章具有
萬花筒般的豐富主題及效果，很難精確形容它那種
甜中帶苦的悲傷情緒，也因此更令人歷久難忘；第
二樂章的D大調慢板聽起來猶如單簧管的花腔詠嘆
調，充滿不可言喻的溫柔情愫；第三樂章是狩獵輪
旋曲，在歡樂的表面下，充滿無限憧憬之情。

無論從那個層次來看，這首〈單簧管協奏曲〉都是上乘傑作，就全然抒情創意而言，是最優秀的作品。第一樂章開頭的旋律，就算聽上一千次，也無法分辨其中每八個小節就變化一次的節奏。和莫札特其他晚年作品一樣，這裡的手法細緻微妙，但目標卻是追求單純。

推薦錄音

培伊（Antony Pay）
古樂學會／霍格伍德
Oiseau-Lyre 414-339-2〔及〈雙簧管協奏曲〉，K.314〕

普林斯（Alfred Prinz）
維也納愛樂／貝姆
DG 429 816-2〔及〈雙簧管協奏曲〉，K.314、〈巴松管協奏曲〉，K.191〕

培伊對這首莫札特最優美的協奏曲，用低音單簧管（一件古樂器1984年的複製品）來詮釋，採取燦爛明亮的演奏方式，對速度、表情及強音的掌握都非常精確。表現出一種蒼白、如泣如訴的音色，十分細緻，與高音域的單簧管迥然不同。培伊的演奏溫和自然，潤飾的技巧與樂段的處理亦相當出色。霍格伍德及古樂學會的伴奏相當大膽，以舞曲的方式來詮釋此曲，樂團齊奏洋溢活潑的神韻，有些樂段卻寧靜祥和。1984年的錄音呈現一流的真實感。

普林斯與貝姆對此曲首、尾樂章的速度，採取較慵懶的步調，樂曲呈現成熟洗練之感。而維也納愛樂的齊奏十分悅耳，讓這張唱片在榜單上名列前茅。1974年的錄音，轉錄效果良好；搭配三首莫札特的木管協奏曲，而且演奏水準均屬一流，而且是中價位版，絕對不能錯過。

莫札特本人可能並不像哈斯（Tom Hulce）在「阿瑪迪斯」一片中飾演的那麼笑口常開。不過莫札特個性確實有輕鬆的一面。他非常喜歡自創可笑的用語，也喜歡講笑話，猥褻不雅的話題更是他的最愛。他喜歡惡作劇，曾一邊玩鐘琴一邊強迫歌唱家許克那德（Emanuel Schikaneder）在演唱〈魔笛〉時即興創作。此外他對跳舞及撞球有狂熱的興趣，而美酒與煙斗也是他的嗜好。

馬蒂斯(Matisse)所繪，憂傷的普羅高菲夫。

普羅高菲夫〔Sergel Prokofiev〕
C大調第三號鋼琴協奏曲，Op.26

1921年夏天，普羅高菲夫在不列塔尼的St. Brevin-les-Pins小村中渡過，當時他已累積了相當多的作品。雖然年僅三十，但由於具有國際聲譽，使他能為取悅自己而創作，不必再譁眾取寵。那年夏天他最重要的作品就是這首〈C大調鋼琴協奏曲〉；此曲採取傳統的三樂章形式，有出色的旋律風格，並努力以傳統的方式營造炫技的效果。在樂曲表現上展現了相當平衡的效果：一方面是纖弱的抒情風格及懷鄉的情愫；另一方面則是幽默——苦笑、咆哮、諷刺的特色輪番上場，展現這個音樂界叛逆小子聞名於世的充沛活力。鋼琴獨奏的部分，是專為作曲家自己所作，難度頗高，需要高超的手指靈活度與力度，那種快速飛舞的手指運動，意味著鋼琴家必須有深厚的耐力，才能與管絃樂團相互抗衡。

第一樂章的開頭是行板，單簧管奏出溫暖卻憂鬱的主題，之後猛然過渡到快板(先由絃樂拉出飛快的音階)，鋼琴彈出樂曲的主要主題——一段活力充沛的曲思，再由鋼琴及管絃樂團交互演奏。突然間，帶著滑稽意味的第二主題，由雙簧管及撥奏的小提琴合奏，而木管、絃樂撥奏與響板則提供了尖銳機智的伴奏。隨後又以鋼琴奏出主題，展現高難度的處理技巧。之後樂曲速度轉為行板，管絃樂團以最強音演奏單簧管先前吹奏的主題，然後回歸快板，鋼琴此時則在音階上馳騁。在再現過第一及第二主題後，樂曲突顯了怪異及華麗的特色，最後樂章

以有力的漸強結束。

第二樂章是同一主題的五個變奏，主題激盪而富生命力，遊移於小調和大調之間。當長笛與單簧管昂首闊步唱出主題旋律時，鋼琴以半音階彈奏主題的第一部分(第一變奏)；然後鋼琴彈奏裝飾的音形，而樂團片段奏出樂曲的主題(第二及第三變奏)；第四變奏帶有沉思意味；第五變奏一開頭充滿活力，喧鬧刺耳，之後是鋼琴細緻華麗的和絃，再次神奇地奏出樂曲的主題。

第三樂章的開端是由巴松管及絃樂撥奏出激昂豪邁的主題，然後被鋼琴打斷，作曲家普朗克(Francis Poulenc)的巧妙說法是：「簡直就像打了絃樂部一巴掌。」鋼琴肆無忌憚的表現方式，正是普羅高菲夫所謂的：樂團與鋼琴之間「對調性的爭論不休」。鋼琴和管絃樂團以前述的曲調發展後續樂段，並持續引導出樂曲的高潮。最後悄悄出現的，是樂章的開頭主題，但鋼琴將這主題轉化為火花四射的終曲。

普羅高菲夫在1932年灌錄這首鋼琴協奏曲，由倫敦交響樂團伴奏，柯波拉(Piero Coppola)指揮。這是普羅高菲夫第一次接觸錄音麥克風，後來在寫給作曲家密亞科夫斯基(Nicolai Miaskovsky)的信中他說道：「想想看……錄音時我可不能打噴嚏或漏掉任何音符！」

推薦錄音

羅德里蓋茲
索菲亞愛樂管絃樂團／塔巴可夫
Elan CD 2220〔及拉赫曼尼諾夫〈第三號鋼琴協奏曲〉〕

阿胥肯納吉
倫敦交響樂團／普烈文
London 425 570-2〔2CDs：鋼琴協奏曲全集〕

作風大膽的古巴裔大師羅德里蓋茲。

Elan(活力)這家小公司與羅德里蓋茲在1989年到保加利亞灌錄普羅高菲夫的〈第三號鋼琴協奏曲〉,其成果可能是唱片中最燦爛精湛、放肆大膽的詮釋手法。演奏這首作品,必須表現出真摯的抒情風格,與電光四射的高超技巧,而羅德里蓋茲對這兩種處理方式渾然天成,活力旺盛。塔巴可夫及索菲亞愛樂的伴奏一樣精彩,尤其是樂曲開頭部分,不過有時似乎太綁手綁腳。錄音的效果很平衡、溫暖,不過音場的共鳴過強,讓高潮有一些模糊。搭配的拉赫曼尼諾夫〈第三號鋼琴協奏曲〉也絕對不可錯過。

阿胥肯納吉與普烈文以洗練的手法,表現出較為溫文爾雅的普羅高菲夫──雖然阿胥肯納吉缺乏羅德里蓋茲令人寒毛直豎的張力、發自內心深處的戰慄感,但他的處理方式,仍有震撼、迷人之處。倫敦交響樂團在普烈文的指揮下,呈現出輝煌的伴奏。錄音相當出色。

D大調第一號小提琴協奏曲,Op. 19

如果你喜歡普羅高菲夫的〈第一號小提琴協奏曲〉,那麼你可能也會喜歡他的G小調〈第二號小提琴協奏曲〉;此曲採傳統的三樂章形式,風格兼具〈羅密歐與茱麗葉〉的優雅抒情與〈三橘之戀〉(Love for Three Oranges)的怪異尖刻,是1935年受法國小提琴家索坦斯(Robert Soetens)的朋友的委託而創作。

俄國大革命於1917年爆發,而讓人議論紛紛的俄國音樂革命則由普羅高菲夫引爆,當時他才剛從聖彼得堡音樂學院畢業,年方26歲。普羅高菲夫和大部分的同輩一樣,竭誠歡迎革命的到來,還曾跑到街上參加抗議遊行(不過槍聲逼近時他就躲到房子的角落了)。

然而普羅高菲夫是不會被人利用的。在布爾什維克掌權後,他決定遠走他鄉,之後,除了1927年一場巡迴演奏會之外,十五年後他才回到蘇

此曲巴黎首演之前，普羅高菲夫在寫給指揮家庫塞維茨基的夫人娜塔麗茲（Natalia Koussevitzky）的信中向她一再保證：「請你轉告大師，務必冷靜，此曲不是史特拉汶斯基的交響曲，並無複雜的節拍或詭異的技倆，不需要太特別的準備就可以指揮，它的困難度在於樂團而非指揮。」

俄。他旅居國外的時間大部分待在巴黎，不斷演奏作曲，指揮家庫塞維茨基爲他安排出版事宜，並委託他寫了幾部作品，供巴黎及波士頓的演奏會之用，其中一場巴黎的演奏會就是這首〈第一號小提琴協奏曲〉的首演——這時已是1923年，其實此曲早在普羅高菲夫離開俄國前就已完成。

這首小提琴協奏曲結合了傳統與現代的素材，使巴黎新舊兩派的聽眾都不甚滿意。1923年已是史特拉汶斯基驚世駭俗的〈春之祭〉首演後十年，所以崇尚前衛的聽眾想聽一些更具震撼力的作品；而保守派的聽眾，卻又對此曲非正統的風格與反傳統的結構相當反感：因爲此曲第一樂章與終樂章都以寧靜的方式表現，第二樂章反而是快板，而且沒有裝飾奏。所以兩邊陣營的聽眾都無法領略此曲所表現的優異想像力與出色的創作意念，例如夢幻般的開頭旋律、水銀般流動的詼諧曲、第一樂章與第三樂章尾聲纖巧溫柔的樂段。根據普羅高菲夫的自傳，此曲輕柔的音色以及他自命的「孟德爾頌派」風格，都被樂評家視爲「並非不帶惡意」。

雖然此曲首演時未獲熱烈的回響，但之後仍很快得到認同，被公認是二十世紀中最精緻、或許也是最抒情迷人的小提琴協奏曲。

 推薦錄音

鄭京和
倫敦交響樂團／普烈文
London Jubilee 425 003-2〔及〈第二號小提琴協奏曲〉、史特拉汶斯基〈小提琴協奏曲〉〕

席特考維斯基（Dmitry Sitkovetsky）
倫敦交響樂團／戴維斯爵士
Virgin Classics VC 90734-2〔及〈第二號小提琴協奏曲〉〕

明茲（Shlomo Mintz）
芝加哥交響樂團／阿巴多
DG 410 524-2〔及〈第二號小提琴協奏曲〉〕

　　就算這張曲目豐富的唱片不是賣中價位，鄭京和與普烈文的詮釋仍舊是此曲錄音的首選。鄭京和不僅表現出必要的戲劇火花，而且傳達出樂曲中隱藏的脆弱與神秘感，展現了狂想式的連奏樂段、雷射般精確的音質、精準的音調變化。而普烈文的指揮則是當行本色，以充滿自信的手法，完全捕捉住此曲如水銀般的流動性。1975年的數位錄音，效果出色，展現出自然的音場形象、深度與平衡。

　　席特考維斯基的詮釋較爲陰暗，抒情之處有時幾乎陷入痛苦的憂鬱。在最具氣氛的樂段中，他的演奏深刻、充滿靈性、全心投入，但在充滿活力的樂段，亦有冷峻輕蔑、富於暗示性的表現。戴維斯與倫敦交響樂團的伴奏令人印象深刻，但較爲節制。1988年的數位錄音，空間寬廣、音質堅實。

　　明茲對這首小提琴協奏曲的詮釋沒有鄭京和的狂想，也沒有席特考維斯基的陰沉，不過他的表演仍十分燦爛深刻。他的演奏表現出相當的自信及豐富的色彩，阿巴多和芝加哥交響樂團亦展現一流的水準，不過可能過於強勢。錄音呈現出色的臨場感及衝擊感。

當年的天才神童鄭京和，至今仍是一流的小提琴家。

即使是休息的時候，拉赫曼尼諾夫仍蓄勢待發。

鋼琴家拉赫曼尼諾夫，一直有個不可動搖的信念：音樂架構要具有說服力。他相信在每一部作品（包括他自己的作品）之中，都會出現音樂與情緒巔峰的一個「極點」。這個點可能出現在作品結束前一刻，或是出現在樂曲中間，但無論時機為何，演奏者都必須以賽跑者衝過終點線的衝刺精神，表現出這個「極點」。

拉赫曼尼諾夫〔Sergei Rachmaninoff〕
C小調第二號鋼琴協奏曲，Op. 18

　　拉赫曼尼諾夫（1873-1943）的〈第一號交響曲〉於1897年首演，由醉酒的亞歷山大葛拉祖諾夫（Alexander Glazunov）指揮，結局猶如災難，並招致樂評家的嚴厲批判。拉赫曼尼諾夫自此抑鬱寡歡，其後三年都無法創作任何樂曲。就在他絕望之際，朋友帶他去看達爾（Nikolai Dahl）醫生──一位催眠專家及業餘音樂家。在醫生的努力下，終於重建拉赫曼尼諾夫的自信心及創作衝動，於是在1900年夏天，拉赫曼尼洛夫開始創作這首〈C小調鋼琴協奏曲〉，此曲後來成為他最受人歡迎的作品。

　　此曲的第二及第三樂章，完成於1900年年底，拉赫曼尼諾夫本人在當年12月在莫斯科曾演奏這兩個樂章，受到演出成功的激勵，他在次年春天又加入第一樂章。全曲正式首演在1901年11月9日，拉赫曼尼諾夫將此曲題獻給達爾醫生。此曲表現出從陰沉的自省走向凱旋式的慶祝，相當程度地反映出作曲家本身走出陰鬱的心路歷程。第一樂章由鋼琴彈出八個森冷的和絃，之後很巧妙地在第一樂章嚴峻的主要主題與激動的降E大調第二主題之間，利用與兩個主題都相關的重複音符動機，來蓄積表現張力。

　　「浪漫」一詞雖已是陳腔濫調，但確實是唯一可用來形容田園風E大調第二樂章的字眼。由加弱音器的絃樂伴奏，鋼琴唱出精緻的阿拉貝斯克旋律，長笛及單簧管編織充滿渴望與微弱熱情的悠長旋律。拉赫曼尼諾夫以狂想曲式的自由來處理主題意念，創造出充滿幻想的高潮，但卻又以

寧靜美麗的終曲作結。第三樂章中，無論是鋼琴或管絃樂的編曲，都生動而充滿活力，和柴可夫斯基最精彩的作品不相上下，但只有拉赫曼尼諾夫能構想出這一樂章著名的第二主題——帶有「東方」色彩的素材，後來改編爲「滿月下空盪盪的臂彎」（Full Moon and Empty Arms）一曲，非常流行。第三樂章從開頭激動不已的興奮情緒一直到結束時，都表現出強而有力的樂風，並以迅雷不及掩耳的C大調，將C小調的氣氛完一掃而空。

帕格尼尼主題狂想曲（Rhapsody on a Theme of Paganini），Op.43

拉赫曼尼諾夫錄過相當多自己的作品。他有一雙有力、巨大、修長、美麗的手——但卻總是冰冷的，所以每次錄音時他都會戴著一雙特別設計的電熱手套筒，彈奏前一分鐘才閃電般脫下來，一等到演奏完畢，手就馬上縮回手筒套裡。

帕格尼尼（Nicolò Paganini）是浪漫派音樂大師中最具代表性的人物，他才華出眾，是充滿個人魅力的小提琴家，傳說他之所以會有如此絕世的才氣，是因爲他與撒旦簽下契約。他難度極高的〈二十四首隨想曲〉（Caprices，約作於1815年）至今仍被視爲小提琴家展現技巧的試金石，尤其是最後一首A小調隨想曲，對鋼琴曲產生相當大的影響；舒曼、李斯特、布拉姆斯與拉赫曼尼諾夫都受此曲的影響而創作鋼琴變奏曲。一部分的原因是這第二十四首隨想曲，本身就是一套同一曲調的十二首變奏曲，此曲的低音部（強拍上的音符）則呈現簡單的和聲進程，正是寫作變奏曲的絕佳基礎。

〈帕格尼尼主題狂想曲〉作於1934年，是拉赫曼尼諾夫最後一首爲鋼琴及管絃樂團所寫的作品，也是所有受這首難度極高的隨想曲啓發而作的曲子中，最重要的一首。此曲共有二十四個變奏，無疑是向帕格尼尼的原作致敬。真正的主題

拉赫曼尼諾夫在〈帕格尼尼主題狂想曲〉的第七、第十、第二十四變奏中，都引用拉丁文為死者望彌撒的主題「神怒之日」（Dies irae）──這也是拉赫曼尼諾夫有名的創作怪癖（同樣的主題也出現在他的〈交響舞曲〉及〈死之島〉），在這首狂想曲中則可以明顯感受到帕格尼尼與撒旦間著名的關聯。

在前奏及第一變奏結束後，才由小提琴拉出，其後的變奏則讓鋼琴及管絃樂團展現燦爛的光采。從第八及第九變奏中的強大衝力清楚感受到拉赫曼尼諾夫所謂的「魔鬼」曲思；尤其在第十四變奏，有如騎兵衝鋒般風格的樂段，將浪漫樂派鋼琴協奏曲的雄偉堂皇發揮得淋漓盡致。第十八變奏是拉赫曼尼諾夫最有名的一段旋律，充滿渴盼、依戀之情，其實它只是將主題倒過來彈並改變一下節拍而已。最後的變奏則一瀉千里，衝勁之強可能連帕格尼尼都會喘不過氣，最後微帶歉意的結尾，也一定會讓帕格尼尼會心一笑。

 推薦錄音

阿胥肯納吉
倫敦交響樂團／普烈文
London Jubilee 417 702-2〔〈第二號鋼琴協奏曲〉、〈帕格尼尼主題狂想曲〉〕

范克萊本（Van Cliburn）
芝加哥交響樂團／萊納
RCA 5912-2〔〈第二號鋼琴協奏曲〉；及柴可夫斯基〈第一號鋼琴協奏曲〉〕

　　阿胥肯納吉在1970-1971年間灌錄的拉赫曼尼諾夫〈第二號鋼琴協奏曲〉及〈帕格尼尼主題狂想曲〉，是相當大膽熱情之作。指揮普烈文也有最優異的表現，讓倫敦交響樂團表現出聞名於世的清新、有力的詮釋風格。錄音頂尖，由兩位專家威爾京生（Kenneth Wilkinson）及洛克（James Lock）負責，再加上金士威音樂廳（Kingsway）的音響效果，呈現出完美的平衡及空間感。曲目的搭

配很理想，是中價位CD中難得的佳作。

范克萊本與萊納的芝加哥交響樂團於1958年灌錄此曲時，正值其聲譽的頂點，因為當時他才剛在莫斯科贏得第一屆國際柴可夫斯基大賽冠軍。他的演奏技巧充滿高電壓的效果，叫人寒毛直豎。但是他對樂曲的詮釋絕不為音符所限，聽眾會絕對相信這位當年年方23歲、瘦長的德州青年，確實已具大師風範。萊納及芝加哥交響樂團的伴奏強固有力。搭配柴可夫斯基〈第一號鋼琴協奏曲〉，由孔德拉辛指揮RCA交響樂團伴奏，是頂尖的錄音。三十五年來，這張唱片一直都名列推薦榜單中，可見其傑出。

拉威爾〔Maurice Ravel〕
G大調鋼琴協奏曲、D大調鋼琴協奏曲

拉威爾在1929-1931年間，同時創作這兩首協奏曲。其中〈G大調鋼琴協奏曲〉是為他自己而寫，他曾說道：「嚴格來說，這首鋼琴協奏曲是以莫札特與聖桑的精神來創作的曲子。我個人相信，一首曲子可以表現既愉快且燦爛的風格，不一定要有深刻的意義或戲劇效果。有人說過，有些古典音樂大師創作的協奏曲，不是為鋼琴而是為反對鋼琴而作。我覺得這種說法相當中肯。」拉威爾的鋼琴曲和他的評論一樣的出色，這首〈G大調鋼琴協奏曲〉是專為鋼琴家創作的，其中有連續不斷、令人目眩神迷、但卻不過分強烈的樂段，充分展現鋼琴家的鍵盤技巧。編曲方法精湛多樣，帶有一點爵士樂的味道，一些沉靜的樂段特別帶有熱情之感，並讓高潮處產生奇妙的躍動感。

〈D大調鋼琴協奏曲〉是專為左手演奏所寫的單

拉威爾衣著優雅，一如其創作的作品。

「當時我們很快樂，很有教養，且積極進取……，我現在看到拉威爾，他就像個溫文有禮的魔術師，坐在Le boeuf sur le tiot的一角，講述著一個接一個的故事，和他的樂曲一樣優雅、豐富、清楚。拉威爾說故事的本領與創作圓舞曲或慢板樂章的本領一樣高強。」
——法格(Léon-Paul Fargue)，他與拉威爾同屬於一個名叫「強盜」(Les Apaches)的藝術家團體。

一次世界大戰後，獨臂鋼琴家維根斯坦為重建其音樂事業，委託幾位作曲家為他創作專門給左手演奏的樂曲。除了拉威爾此曲之外，普羅高菲夫、布烈頓、理查史特勞斯、許密特（Franz Schmidt）都曾為他寫曲，不過他並沒有照單全收。

樂章樂曲，其微妙的內容可分為三個部分。此曲的情感和〈G大調鋼琴協奏曲〉相當不同，所傳達的是莊嚴及力量，樂團部分較陰暗的音色和〈G大調鋼琴協奏曲〉的歡愉與近似新古典樂派的優雅，大異其趣。拉威爾之前，蕭邦與史克里雅賓（Scriabin）就曾創作挑戰鋼琴家左手表現能力的音樂，目的是要訓練左手表現右手的敏捷。但拉威爾創作此曲的對像是一位只能用左手彈奏的鋼琴家——在一次世界大戰中失去右手的保羅·維根斯坦（Paul Wittgenstein），哲學家路維希·維根斯坦（Ludwig Wittgenstein）的弟弟，兄弟倆出身於維也納最有名的書香世家。此曲鋼琴部分非常複雜，聆聽時感覺不出鋼琴部分只用左手彈奏。曲中展現了大幅度的音程變換，並以拇指彈出旋律，還有不斷出現的琶音；此外樂團部分在烘托鋼琴宏亮的聲音之餘，自身演奏的旋律也能流瀉而出，不會被掩飾住光彩。這些表現都是要獻給一位跟拉威爾一樣，深受戰爭經驗殘害的音樂家。

推薦錄音

侯傑（Pascal Rogé）
蒙特婁交響樂團／杜特華
London Jubilee 421-258-2〔4CDs：及管絃樂曲全集〕

　　拉威爾的協奏曲無論是在演奏會或唱片錄音上都很難掌握，因為他的樂曲要求獨奏家及樂團相當細緻的表現，而且每一首曲子風格及技巧的表現也完全不同。這讓我們更加欽佩侯傑與杜特華在1892年，對拉威爾作品所做的風格獨具、充滿吸引力的動人詮釋，表現出敏銳的高超技巧。錄音的效果也具一流水準。

羅德里哥〔Joaquín Rodrigo〕
阿蘭惠茲協奏曲(Concierto De Aranjuez)

　　歷史上西班牙爲全世界孕育出非常多驚世駭俗的藝術奇才，而且其中幾位一直受嚴重的殘疾所苦，但這種逆境有時卻反而激發出西班牙人最出色的才華。最好的例子是耳聾的畫家哥雅(Francisco Goya)與三歲時失明的作曲家羅德里哥，後者的〈阿蘭惠茲協奏曲〉是吉他音樂史上最受歡迎的作品。

　　羅德里哥出生於1901年，不僅是西班牙最後一位國民樂派作曲家，也是從阿爾班尼士抵達巴黎，到拉威爾去世這七十年間，法國音樂與西班牙音樂之間最重要的橋樑。羅德里哥不像法雅那樣，汲取西班牙的民謠及民間音樂的精神。相反地，他嘗試賦予樂曲圖畫的特質——這種特質使他本質上屬於新古典樂派的音樂，沾染了西班牙獨特的風味。他的創作風格混合了民謠的基本素材、文藝復興與巴洛克時期舞曲的節奏，以及受法國音樂影響的管絃樂色彩。

　　〈阿蘭惠茲協奏曲〉完成於1940年，羅德里哥在此曲中，充分地將上述的創作素材，融入曲中，造成美妙的狂想效果。第一樂章輕快活潑，樂曲標示爲「有精神的快板」，表現出騎士精神的優雅及舞曲的活潑生動，吉他舒緩的、近乎即興風格的獨奏，與樂團明朗奔放的伴奏間，達成一種微妙的平衡效果；第二樂章慢板是在吉他溫柔的撥奏中，由意味深長的英國號獨奏，樂曲在回復平靜之前，引發強烈的懷舊之情；第三樂章以活潑輕快的快板結束全曲。

「〈阿蘭惠茲協奏曲〉喚起許多色彩繽紛的意像與感受，由於我對歷史很有興趣，對西班牙歷史更是熱愛，在創作此曲時，我心裡想的是查理四世(Charles IV)——十八世紀西班牙的波旁王朝的國王——的宮廷，他的夏日行宮就是阿蘭惠茲皇宮。」
——羅德里哥

帕肯寧多才多藝,除了是頂尖的古典吉他手之外,還曾是蠅釣比賽的冠軍,曾在佛羅里達州的伊斯拉摩拉達(Islamorada)贏得相當於蠅釣界溫布頓大賽的國際大曹白魚金杯大賽的冠軍。

推薦錄音

波奈爾(Carlos Bonell)
蒙特婁交響樂團╱杜特華
London 430 703-2〔及法雅〈愛情魔術師〉、〈西班牙花園之夜〉〕

帕肯寧(Christopher Parkening)
皇家愛樂管絃樂團╱立頓(Andrew Litton)
EMI Classics CDC 54665〔及〈鄉紳幻想曲〉(Fantasia para un gentilhombre)及華爾頓〈五首吉他與管絃樂團小曲〉(Five Bagatelles for Guitar and Orchestra)〕

　　波奈爾灌錄於1980年的作品,技巧極為出色,帶有強烈的個人風格,不過在快速音階的指法部分有些瑕疵,但這些小瑕疵也使他的演奏更具臨場感。杜特華和蒙特婁交響樂團的伴奏相當優異,尤其木管有非常美妙的獨奏。London的錄音偏亮,但焦點清晰且氣氛掌握出色。搭配法雅的〈愛情魔術師〉及〈西班牙花園之夜〉,曲目安排很理想。
　　喜愛〈阿蘭惠茲協奏曲〉的聽眾在聽到帕肯寧的錄音時,一定會有如釋重負之感,這是他第一次錄音,時間是1992年。這位美國的吉他手詮釋樂曲非常富有感情且細膩,不僅演奏技巧出色,指法也極為流暢,樂曲的美感及音色變化尤其傑出,生動地呈現出一部大家早已熟悉的作品。帕肯寧將佛朗明哥舞曲的素材觀念表現在樂曲中,並以一種特別迷人的手法來裝飾此曲的慢板樂章;立頓與皇家愛樂管絃樂團的伴奏敏銳優異。錄音一流。

舒曼〔Robert Schumann〕
A小調鋼琴協奏曲，Op.54

　　舒曼少年時曾兩度嘗試創作鋼琴協奏曲，不過並沒有成功。1839年，舒曼又再次嘗試，在這混亂的一年裡，舒曼與未婚妻克拉拉的婚事也遭到克拉拉父親的反對，舒曼因而訴訟纏身，作曲亦告失敗。還好這對戀人的努力終於成功，舒曼與克拉拉在1840年結婚。

　　舒曼與克拉拉的結合催生了非常傑出的作品。1840年是舒曼的歌曲創作年，他將壓抑已久的感情徹底宣洩在歌曲中，旋律中洋溢著期待結婚的心情。結婚後的舒曼歡欣鼓舞，開始轉向管絃樂曲的創作。舒曼於1841年寫下兩首交響曲——降B大調〈第一號交響曲〉（著名的〈春之交響曲〉）、D小調〈第四號交響曲〉——〈序曲、詼諧曲及終曲〉以及A小調〈鋼琴與樂團的幻想曲〉。

　　1841年5月完成的這首幻想曲，只花了一個多星期，克拉拉於同年8月13日在布商大廈管絃樂團的彩排中彈奏此曲，兩個星期後，克拉拉生下第一個孩子，舒曼夫妻共生了八個孩子。1845年夏天之前，這首幻想曲一直都是獨立的作品，後來舒曼決定將其安排為一首鋼琴協奏曲的第一樂章，並加入第二及第三樂章——第二樂章是非常細膩、富於情感的F大調間奏曲，第三樂章則是極富衝力的輪旋曲——舒曼大概花了五個星期就完成了。由克拉拉擔任獨奏，於1845年12月4日在德勒斯登首演。

　　這首協奏曲是拼貼式音樂的典範，但聽起來

克拉拉是舒曼作品最理想的詮釋者。

有一次現場音樂會時，指揮家梅塔(Zubin Mehta)沒等鋼琴家巴倫波英(Daniel Barenboim)調整好座椅就開始演奏舒曼〈鋼琴協奏曲〉的序奏，鋼琴家的反應時間只有一拍，只得馬上伸出雙手開始彈奏，但還是漏了前兩個和絃。第二樂章開始前，巴倫波英示意請梅塔過來，他雙眼直瞪著梅塔，突然彈出樂章的開頭樂句，梅塔一驚，連忙跳回指揮台，帶樂團跟進。

卻渾然無跡，因為最後兩個樂章的主題及風格與第一樂章幻想曲相同，所以此曲比其他創作時一氣呵成的協奏曲，更具整體感。整首曲子的吸引力在於戲劇性、抒情風格及夢幻般的想像力——這些素材不僅互相映照，而且共同營造出脆弱、纖巧、不斷變化的平衡感。第一樂章表現出渴慕的想望之情，心煩意亂；第二樂章是狂喜的悸動；第三樂章則綻放出熱烈的火花。

 推薦錄音

伊斯托敏(Eugene Istomin)
哥倫比亞交響樂團／華爾特
CBS Masterworks MK 42024〔及布拉姆斯〈雙重協奏曲〉〕

普萊亞
巴伐利亞廣播交響樂團／戴維斯爵士
CBS Masterworks MK 44899〔及葛利格〈鋼琴協奏曲〉〕

畢夏普-柯瓦切維契
BBC交響樂團／戴維斯爵士
Philips 412 923-2〔及葛利格〈鋼琴協奏曲〉〕

　　此曲結合各種生動複雜的元素，要功力十分深厚的音樂家才能做出完美的演奏，而且要兩位音樂家——一位負責鋼琴，一位負責指揮。伊斯托敏與華爾特1960年的演出便相當成功。伊斯托敏在樂曲中散放出無限熱情，生氣蓬勃；每個音符都化成天籟，每一分情感都坦誠真摯，華爾特指揮哥倫比亞交響樂團與鋼琴獨奏保持著最高境

鋼琴家普萊亞是詮釋舒曼的
高手。

界的和諧,一同呼吸、一同欣喜。音效乾澀,但
真實得令人興奮。如此成功的演出並不常見,優
異的錄音效果又錦上添花,真是人間難得幾回
聞。

只有少數幾位鋼琴家能夠游刃有餘地駕馭這
首高難度的樂曲,普萊亞正是其中之一。他卓越
的技巧與全心全意的投入,完全展現此曲偉大之
處,也傳達出他對音樂的摯愛,毫無矯揉造作。
1988年的現場錄音,樂章銜接處了無痕跡,戴維
斯與巴伐利亞樂團也提供了溫暖的伴奏。

柯瓦切維契的頭尾樂章比普萊亞更激昂——
兩者都滿懷情感,但柯瓦切維契更爲熱烈。他的
間奏曲似乎多了幾分細緻,卻也沒那麼自然。不
過無論是鋼琴或樂團,都展現了許多微妙的細節
與陰影,戴維斯在這張1970年的錄音中,依然表
現出大師風範。

西貝流士〔Jean Sibelius〕
D小調小提琴協奏曲,Op.47

在小提琴協奏曲的領域中,西貝流士此曲可
算是專爲小提琴家而寫。作曲家本身也是一流的
小提琴家,所以非常了解小提琴的表現能力,也
知道如何突顯最具風格與表現性的效果。西貝
流士第一流的作曲功力,讓他將高超的演奏技
巧融入嚴肅的作品內涵。此外他也非常富於原
創力,能在傳統的架構上表現新鮮的曲思;這
些特色在西貝流士唯一的一首協奏曲中表露

粗獷的西貝流士，展現典型
的北歐人個性。

西貝流士從童年就開始學習
小提琴，但14歲才正式拜師
學藝。他曾寫道：「我一接
觸到小提琴就被它完全吸
引，所以今後的十年，我最
大的願望就是要成為偉大的
小提琴家。」到26歲時，他
還想爭取進入維也納愛樂；
不過到了1903年，西貝流士
開始創作小提琴協奏曲時，
舊日的心願早已放棄。

無遺。

　　此曲的寫作過程可說是一波三折。西貝流
士由於酗酒，嚴重影響創作能力，財務上又陷
入困境，引發家庭關係的緊張，更迫使他不得
不將此曲的首演提前到1904年2月8日，結果根
本是一場災難。西貝流士自我檢討，不得不重
寫全曲。第一樂章全部重寫，某些高難度的小
提琴樂段全部捨棄，節奏性不強的第二主題改
為強有力的動機，放棄鬆散的樂段發展，改為
交響曲意味更強且結構更嚴謹的編曲。改寫後
的新曲於1905年10月19日在柏林首演，由理
查‧史特勞斯指揮，捷克小提琴家哈里（Karel
Halír）主奏。

　　此曲最大的特色之一是第一樂章的荒涼感，
西貝流士的管絃樂法令人印象深刻，一位柏林的
樂評家描述：「就如多日北歐的畫家，以白色顏
料的變化，造成有時令人昏昏欲睡、有時強而有
力的效果。」這指的當然是開頭的樂段（與原始版
本相同），迷人的主題由小提琴慢慢奏出，而樂團
加上弱音器的小提琴則提供緩緩顫動的背景音
樂，讓獨奏小提琴猶如從霧中出現一般；第二樂
章慢板表現出熱烈的抒情風格；第三樂章則是樂
觀進取的樂風。西貝流士最後修訂的樂曲版本
做了正確的處理，具備精練的形式與古典的平
衡，同樣的特性也出現在他的〈第三號交響曲〉
中。西貝流士在這兩首作品之後，就向後期浪
漫主義告別，邁向自我表現之路，這特色在其
後期的交響曲及交響詩〈塔皮歐拉〉中，表現
無遺。

 推薦錄音

林昭亮
愛樂管絃樂團╱薩洛南（Esa-Pakka Salonen）
CBS Masterworks MK 44548〔及尼爾森〈小提琴協奏曲〉〕

海飛茲
芝加哥交響樂團╱亨德爾（Walter Hendl）
RCA RCD 1-7019〔及普羅高菲夫〈第二號小提琴協奏曲〉、葛拉祖諾夫〈小提琴協奏曲〉〕

精通各種表現風格的小提琴家林昭亮。

　　林昭亮與薩洛南在這首小提琴協奏曲中合作無間，強有力的詮釋將音樂情感完整表現出來。林昭亮的演奏無懈可擊，薩洛南及樂團的伴奏也充分掌握了曲中的孤寂與想像空間。1987年的錄音，臨場感十足。

　　海飛茲三個樂章的速度都疾如風雷，技巧讓人眼花撩亂，有些聽眾可能無法接受。亨德爾與樂團幾乎要跟不上他的速度。這是一個極度浪漫的詮釋。海飛茲的音色、控制力、慢板樂章的溫暖顫音，都相當出色。1950年代的立體聲錄音，音色較粗糙，最大聲的部分偶有破音的現象。

柴可夫斯基〔Piotr Ilyich Tchaikovsky〕
降B小調第一號鋼琴協奏曲，Op.23

　　柴可夫斯基雖然天性極為敏感，但對自己的

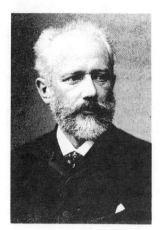

柴可夫斯基的第一號鋼琴協奏曲，使他成為最重要的鋼琴作曲家之一。

音樂卻有正確的評價。1875年他拿這首鋼琴協奏曲的手稿給同事魯賓斯坦（Nikolai Rubinstein）看，魯賓斯坦說：「此曲根本無法演奏，必須整個重寫。」柴可夫斯基的震驚可想而知。

　　但是柴可夫斯基拒絕更動任何一個音符，而且事實也證明他的決定是正確的。此曲自首演以來（首演是在波士頓而非俄國，非常奇特），就成為所有鋼琴大師的試金石。從開頭華麗堂皇的樂段，到小行板薄紗輕霧般的效果，以及第三樂章的火花四射，都是鋼琴家必登的聖母峰。

　　就算獨奏部分稍事休息，聽眾也無法清閒，因為有趣的事正一一出現，這不僅要歸功於曲中豐富的旋律素材，也要歸功於柴可夫斯基的管絃樂創作功力。此曲在形式上的處理，也相當有創意，鋼琴從第六小節出場，加入第一樂章堂皇的管絃樂齊奏，而107個小節降D大調交響曲風格的樂段，只不過是該樂章的序奏，主調的降B小調則於第114個小節出現，小提琴與大提琴昂揚的旋律並未重現，而是被許多新旋律所取代。如歌似的小行板，則插入一段閃亮的、詼諧曲式的間奏曲，與傳統規範背道而馳，但非常有想像力。

　　柴可夫斯基後來又寫了〈第二號鋼琴協奏曲〉，〈第三號〉則沒有完成，但〈第一號鋼琴協奏曲〉仍是他最出色的創作，也使他成為鋼琴作曲大師，魯賓斯坦最後也不得不承認這個事實，並成為此曲的優秀的詮釋者。

推薦錄音

范克萊本
RCA交響樂團／孔德拉辛
RCA Red Seal 5912-2〔及拉赫曼尼諾夫〈第二號鋼琴協奏曲〉〕

羅德里蓋茲
索菲亞愛樂管絃樂團／塔巴可夫
Elan CD 2228〔及葛利格〈鋼琴協奏曲〉、李斯特〈第一號鋼琴協奏曲〉〕

　　這張1958年卡內基音樂廳的現場錄音，是范克萊本在莫斯科贏得柴可夫斯基大賽的冠軍，載譽回國幾星期後的表演，使他成為此曲的偉大詮釋者之一。范克萊本的演奏是發自內心的詮釋，技藝超群，不費吹灰之力——提醒我們，此曲是真正的音樂，而不是為了展示快速八度音程的炫耀式作品。孔德拉辛與RCA交響樂團的表現亦可圈可點。錄音雖然較為久遠，但仍細膩地捕捉了當時現場的興奮氣氛。

　　羅德里蓋茲這位1981年范克萊本國際大賽的銀牌得主，對此曲的處理方式是以音樂性取勝。首尾樂章的速度雖迅疾如風，但演奏的風格卻十分冷靜。這張唱片可說是繼霍洛維茲（Vladimir Horowitz）和托斯卡尼尼1934年的偉大演奏之後，最具戲劇效果的詮釋，當然錄音的效果也遠勝1934年。搭配葛利格〈鋼琴協奏曲〉與李斯特〈鋼琴協奏曲〉，絕對物超所值。

大演奏家

范克萊本是美國有史以來最偉大的鋼琴家之一，聲譽在他1958年於莫斯科贏得第一屆柴可夫斯基國際大賽的冠軍時達到頂點（上圖）。他的錄音在市場上一直廣受歡迎，演奏風格結合燦爛的技巧與溫暖的情感，且力度、敏感度、創意都一樣出色，非常耐聽。

柴可夫斯基與米留可娃的婚姻，在開始前便注定結束。

D大調小提琴協奏曲，Op. 35

柴可夫斯基於1877年結束與米留可娃可怕的婚姻後，他弟弟安納托里把他趕到瑞士的克萊倫斯（Clarens），希望柴可夫斯基能在那裡平靜地工作，並恢復內心的平靜。之後的幾個月，柴可夫斯基到巴黎、維也納及義大利旅遊散心，完成了歌劇〈尤金・奧涅金〉（Eugene Onegin）、〈第四號交響曲〉，並得知他的新贊助者梅克夫人願意以一年六千盧布來支持他的創作生涯。

在維也納時，柴可夫斯基聯絡上高特克（Yosif Kotek），他是位優秀的小提琴家，柴可夫斯基曾教過他作曲學，同時也是他將柴可夫斯基的作品介紹給梅克夫人。在高特克的鼓勵下，柴可夫斯基開始寫作這首小提琴協奏曲，他於1878年3月17日動筆，4月11日就完成作品。

雖然是高特克協助此曲獨奏部分的創作，不過柴可夫斯基卻想把此曲獻給小提琴大師奧爾（Leopold Auer），沒想到奧爾一口回絕，認定此曲根本無法演奏。高特克在柴可夫斯基獻上一首〈詼諧圓舞曲〉（Valse-scherzo）之後息怒，答應在聖彼得堡演奏此曲，結果卻因怯場而取消計畫。所以一直到1881年12月4日，才由布洛斯基（Adolf Brodsky）於維也納大膽地首演此協奏曲，漢斯・李希特指揮維也納愛樂伴奏，聽眾的反應竟是大喝倒采，樂評家漢斯立克直斥此曲為「差勁的音樂」。雖然此曲未能立即博得聽眾的喜愛，但布洛斯基仍持續推廣它，後來奧爾很快就接納此曲，並介紹給他的學生艾爾曼（Mischa Elman）與海飛茲。此曲於1888年出版，當時已在全歐洲演出

過，而且從此成爲小提琴協奏曲中的經典之作。

　　這首小提琴協奏曲的確是柴可夫斯基最具創意的傑作，結構出色，素材豐富，理想地呈現出小提琴的抒情特質。第一樂章分別表現出溫柔、隨想及節慶的特色，而風格仍維持抒情；第二樂章名爲〈短歌〉（canzonetta）十分恰當，瀰漫著柴可夫斯基典型的溫柔憂鬱，又不時有熱情湧現，此一樂章原先是定爲慢板，但柴可夫斯基後來加入第三樂章時，決定第二樂章改以過渡樂段表現；第三樂章最令人喜愛，混合了民謠的充沛活力與舞曲的動人力量，結尾的高潮令人屏息。

推薦錄音

鄭京和
蒙特婁交響樂團／杜特華
London 410 011-2〔及孟德爾頌〈E小調小提琴協奏曲〉〕

密爾斯坦
維也納愛樂／阿巴多
DG Galleria 419 067-2〔及孟德爾頌〈E小調小提琴協奏曲〉〕

海飛茲
芝加哥交響樂團／萊納
RCA Living Stereo 61495-2〔及布拉姆斯〈小提琴協奏曲〉〕

　　鄭京和對此曲的詮釋極美，充分傳達曲中意境，表情豐富細膩。而杜特華指揮蒙特婁交響樂團的伴奏光焰四射。這張唱片灌錄於1981年，效

杜特華對柴可夫斯基的作品
伴奏得光焰四射。

果出色。

　　密爾斯坦的詮釋較爲含蓄，不過情感卻非常溫暖。維也納愛樂的伴奏敏銳細膩。錄音聽來有點距離感，不過細節部分仍很清楚，音場平衡。

　　海飛茲這張唱片原是1957年的錄音，以「Living Stereo」系列重新發行，完整地將他高能量的演奏熱力呈現出來。所有熟悉RCA早期CD錄音粗糙音質的聽眾都會驚訝：原來海飛茲的高音域非常甜美，而芝加哥交響樂團的伴奏亦飽滿有力。

維瓦第〔Antonio Vivaldi〕
小提琴、絃樂與數字低音協奏曲一至四號，Op. 8
四季（The Four Seasons）

維瓦第：有趣的音形，迷人的幻想。

　　因爲一頭紅髮且曾擔任神職而有「紅髮神父」之稱的維瓦第（1678-1741），是當時最具創意與影響力的義大利作曲家。雖然他一生大部分時間都待在家鄉威尼斯，但也到過義大利之外的許多國家。正因爲他勤於奔走與驚人地多產，他的音樂終能馳名於歐洲。比維瓦第小七歲的巴哈便十分敬仰他。

　　維瓦第的曲式十分多樣化，但最重要的還是協奏曲——共寫了500餘首。維瓦第爲協奏曲創立了三樂章的標準形式，貢獻遠勝於他人。歐洲各地作曲家紛紛採用他的技巧，以期使作品更生動有趣——靈活變化的組織與音形，稜角分明、充

維瓦第的管絃樂代表即將來臨的暴風雨。

滿活力的節奏,使樂曲更有力。不過,維瓦第的音樂始終有一種屬於他自己的特色,是別人模仿不來的。在他那麼多的協奏曲中,絕對找不到相似的兩首。

維瓦第的作品第八號〈和聲與創意的競賽〉(Il Cimento dell'Armonia e dell'Inventione)包括十二首協奏曲,是要呈現音樂的理性面與想像面的同時運作:形式與幻想。這套作品的前四首描繪四季,起於春天,終於冬天,在1725年出版時,只是維瓦第所寫230首左右的小提琴協奏曲中的一部分。維瓦第在〈四季〉裡,僅利用絃樂就創造出了豐富的效果與娛樂特質,令人擊節嘆賞。曲中的意象──春天的小鳥、夏天的雷雨、秋天的獵人和冬天的冰雪──至今依然鮮明生動。

維瓦第爲每首協奏曲各寫了一首十四行詩,作爲樂曲說明:〈春天〉以鮮亮的E大調讚頌「愉快的鳥鳴」聲,不時被「當微風轉變成一陣短暫的暴風雨」打斷。在緩慢的樂章中,有一個牧羊人在「繁花盛開的怡人草地」上睡覺,旁邊則有狗吠聲(中提琴獨奏)。終樂章中,山林仙女們跳著優雅的基格舞曲,太陽也從雲的背後露出臉來。

〈夏天〉帶著正午烈日的酷熱到來,太陽光以具威脅性的G小調「灼燒著松樹」。這時可聽到杜鵑、斑鳩與雀鳥的啼聲,還有微風輕拂的窸窣聲──直到北風襲來。第二樂章裡,牧羊人在「閃電雷鳴」中驚慌失措,各式各樣的昆蟲也因爲熱烈躁動的氣氛而「被鼓動得狂亂不安」,這裡的音效無懈可擊,絃樂低音以非常靠近琴橋的方式演奏顫音以代表雷聲,而小提琴伴奏的斷續節奏

則代表牧羊人的顫抖。終樂章裡,暴風雨突至(下行音階與絃樂的強烈顫音,代表傾盆大雨),冰霰重重的落在熟玉米田裡。

〈秋天〉是田園風的F大調旋律。第一樂章中,有個農夫唱著歌、跳著舞,慶祝豐收,美酒滿溢,很快的,這些飲酒狂歡的鄉下人便睡著了,他們的「恬靜安睡」表現於協奏曲的第二樂章。終樂章描繪的是破曉時分的獵人,可以聽見號角聲、狗叫聲、吆喝聲,還有他們追捕獵物時嘈雜零亂的槍聲。

〈冬天〉變成了荒寂的F小調。根據作曲家的詩看來,第一樂章描繪我們在寒風中打哆嗦(絃樂尖銳、反覆的樂音以不和諧的方式相互衝擊)與跺腳(是較強有力的段落,樂音明顯加強),最緩板中,我們「在火邊滿足的沉思」,而外頭的人早已被雨淋得溼透。終樂章裡,我們小心翼翼的走在結冰的小路上,滑了一跤,又站起身來,忍受著寒風的吹襲。維瓦第說「這就是冬天,而冬天的樂趣也就在這裡。」

大演奏家

雖然生性熱情奔放,阿卡多卻能在演奏中展現出成熟、深思與自制。雖然很少有小提琴家在炫技樂段的展現上,能比得上他的穩健,但他最拿手的還是抒情的樂章。阿卡多演奏十八世紀的經典和演奏十九、二十世紀的作品同樣地傑出,他也是現代音樂令人信服的詮釋者之一。

 推薦錄音

拉弗代(Alan Loveday)
聖馬丁學院╱馬利納
Argo 414 486-2

阿卡多(Salvatore Accardo)
那不勒斯國際音樂節獨奏家樂團
Philips 422 065-2〔及〈三小提琴與四小提琴的F大調與B小調協奏曲〉, RV 551、580〕

史帕夫（Nils-Erik Sparf）
多廷賀姆巴洛克合奏團
BIS CD-275

　　拉弗代甜美的音調與準確精湛的技巧，使這張唱片有上等禮服般的含蓄優雅，而馬利納與聖馬丁學院樂團的密切配合，更是典型的英國風範。這張1970年的錄音，大體而言平衡感極佳，焦點有一些模糊，距離過遠，使得錄音欠缺一點溫暖。

　　阿卡多和那不勒斯的音樂家提供了浪漫主義風格、柔美而聲音宏亮的演奏，他們以優美的結構與充滿活力的作風而馳名。阿卡多的演奏激昂，但絕不過分炫耀，他用四把史特拉第瓦里（Stradivari）小提琴創造出勻整、精緻的音色，的確是一位名實相副「四季皆宜的小提琴手」。伴奏部分的表現亦不遑多讓，卡尼諾（Bruno Canino）的大鍵琴可圈可點，精妙的技巧使樂曲整體更為圓滿。1987年的錄音效果傑出，清晰度與傳真度極佳。

　　史帕夫與其斯德歌爾摩的班底，作了活力十足、充滿特色的演出。史帕夫多才多藝，雖然稱不上是詮釋早期音樂的專家，但他使用一把荷蘭製的小提琴（約1680年製）和一把該時期的弓，以細膩的演奏方式表達出該時期的風格。多廷賀姆樂團的演奏者呈現的清晰與音效，是多數現代樂器演奏者難以企及的，而且他們還能夠傳達音樂本身應有的「競爭」內涵。1984年寬廣而飽滿的錄音，數字低音部分特別傑出，成功地捕捉了巴洛克絃樂的絕佳音色。

維瓦第——四季皆宜的音樂家。

第 三 章

室 內 樂

　　室內樂（Chamber music），意指在室內而非教堂、劇院或大型公共場所演奏的音樂，它是古典音樂的基石。這種音樂形式涵蓋範圍甚廣，從單一樂器演奏的小品，到十二把以上的樂器合奏的多樂章作品都是其中一員，因此室內樂匯集的曲目種類至為繁多，內容也極為多元化。

　　從十七世紀到十九世紀初期，幾乎每一位大作曲家都有室內樂作品。由於受到王公貴族的眷顧，許多經典曲目於焉產生，包括最為人所熟悉的巴哈、海頓的作品。事實上，擁有宮廷樂師頭銜的作曲家數以百計，他們專門為各種場合創作適用的曲子。巴哈與海頓之所以能鶴立雞群，是因為他們不僅僅以華麗的音符取悅王公貴族，同時還賦予作品獨特的構思，並且向自我挑戰，創作變化豐富，大膽表露情感。

　　絃樂四重奏在室內樂中至高無上的地位，幾乎可以說是海頓一手締造的。義
大利人最先以兩把小提琴、中提琴及大提琴的組合，開發出這種演奏形態，由於
他們天生擅長絃樂曲，所以很快地就建立起這種音樂形態。自十八世紀中期起，
塔替尼（Giuseppe Tartini）、薩瑪替尼（Giovanni Battista Sammartini）等蔚為先驅的
小品即是優雅且細緻的音樂；而包凱里尼（Luigi Boccherini）的絃樂四重奏，在1760
年代末期到1770年代早期，甚至比海頓同時期的作品更精緻；但海頓迅速以生動
的對位法結構、深刻的情感，超越了義大利作曲家，1780年代初期，海頓在作品
第三十三號的六首絃樂四重奏中，完美地建構出一套可以供自己與後人沿用的模
式。在這套模式中，四把絃樂器除了獨立地演奏旋律之外，也能自由地融合於豐
富的唱和對話中。

　　絃樂四重奏能成為嚴肅器樂作品最佳的表達媒介，主要是因為四把同屬絃樂
族的樂器，不需數字低音的襯托，也能表現和諧的樂音與相似的音調特色。同時
絃樂四重奏的四聲部結構，也蘊涵了對位法的可能。除了精緻的樂音混合之外，
由於樂器本身高度的技巧性，可涵蓋五個八度音域的特色，使絃樂四重奏作曲家
享有高度的創作彈性。今日的絃樂器與十八世紀相比較，除了硬體結構與演奏技
巧的改變外，音質並沒有太大的變化。因此，即使是用當代的絃樂器演奏海頓（或
莫札特、貝多芬）的絃樂四重奏，聽者仍能欣賞原作的精妙之處。

　　從十八世紀到十九世紀，作曲家逐漸以愛好音樂的大眾為創作對象，不再專
為少數權貴服務。當時與現在一樣，音樂仍是最刺激的娛樂形態，一般中產階級
對歌劇及交響曲的熱愛，也延伸到室內樂。原本仍倚賴權貴資助的莫札特及貝多
芬，後來也順應時勢，為一般付費聽音樂的大眾寫下許多室內樂作品。

　　莫札特在題獻給海頓的六部名作中，將海頓的絃樂四重奏發揚光大。他尤其
喜歡在絃樂五重奏（加一把第二中提琴或是大提琴）中呈現豐富的結構與更複雜
的聲部組合，這也是莫札特室內樂登峰造極的作品。另一方面，貝多芬則將絃樂
四重奏擴張成交響曲的規模，經由模擬與懾人的龐大樂曲結構，讓作品表達出更
豐富的內蘊。

　　就像交響曲一樣，在室內樂的領域中，浪漫樂派與當代作曲家多少都受到海
頓的創新、莫札特的錘鍊，以及貝多芬的博大雄渾所影響，同時也盡可能另闢谿
徑。舒伯特、孟德爾頌、舒曼極為成功地運用特殊的樂器組合。此外，以繼承貝
多芬風格的三重奏（鋼琴、小提琴、大提琴）、絃樂四重奏見長的布拉姆斯，也發

現其他更適合他的曲式──尤其是以鋼琴伴奏的奏鳴曲。其後在德布西、拉威爾、巴爾托克等的帶動下，對新音樂及形式的渴求使絃樂四重奏重獲活力，並逐漸影響其他的室內樂作品。

　　直到今天，室內樂在古典音樂中仍是最興盛的領域，當代的作曲家、演奏家和巴哈、海頓一樣迷戀室內樂，原因也相同：對純音樂的喜愛、演奏家之間以樂器對話的愉悅、與聽眾親密溝通的慾望。

巴哈〔Hohann Sebastian Bach〕

小提琴奏鳴曲與組曲(**Violin Sonatas and Partitas**),BWV 1001-6

　　這組被稱爲小提琴家表演藝術試金石的獨奏曲,隨著1720年巴哈手稿完美的抄寫本的問世而流傳至今。這套作品以奏鳴曲及組曲交替出現,至於巴哈創作的順序,希望以何種順序演奏,則早已難以稽考。

　　其中三首奏鳴曲的模式與「教堂奏鳴曲」相同,由四個樂章以慢—快—慢—快的順序組成。前兩首奏鳴曲的開場樂章具有慢板序曲的特性,由和絃結構支撐較高音的旋律;相反地,第三首奏鳴曲的慢板是模仿性的對位曲式。三首奏鳴曲的第二樂章均爲快速的賦格曲。緩慢的第三樂章則有詠嘆調的味道。終樂章則活潑且節奏平穩。

　　第一號G小調奏鳴曲的力度及深度,很明顯地藉由即興風味的第一樂章慢板及賦格曲表露出來,而緊接著的西西里舞曲,其抒情溫暖則幾乎是浪漫樂派的風格。第二號A小調奏鳴曲較具熱烈奔放的特質,在激烈的賦格曲及行板樂章令人悸動的憂鬱中,具體呈現。第三號C大調奏鳴曲既雄偉又壯麗,是三支曲子中結構最嚴謹的一首,尤以長達十分鐘的聖詠賦格曲:「來吧,聖靈!」(Komm,heilger Geist)爲甚,這首賦格曲包含四個部分,並以類似協奏曲的樂段爲間奏曲,不僅令人印象深刻,對演出者而言也是一大挑戰。

　　在巴哈的時代,「組曲」(partita)意指依組曲

喜歡卡農嗎?巴哈手拿著六聲部卡農曲。繪於1746年。

布雷舞曲是最活潑、通俗的
古老舞曲。

形式架構而成的作品，具有多樂章，其中一部
分甚或全部的樂章，是源自舞曲。這三首小提
琴獨奏的組曲結合了不同舞曲的特質，在音樂
表達上比奏鳴曲更多樣化。巴哈在樂曲中同時
運用多種演奏風格與曲式。就像奏鳴曲對演奏
者專長的考驗一樣，組曲對小提琴各種演奏技
巧的考驗，在在反映了巴哈欲使其音樂普遍化
的心態。

　　〈第一號B小調組曲〉包含阿勒曼、庫朗、薩
拉邦德、布雷舞曲，每一段舞曲都緊接著一段流
暢、練習曲般的快板變奏曲；此曲對演奏者要求
極高，特別重視節奏感與發聲方式。相反地，〈第
三號E大調組曲〉則近似嬉遊曲，富有迷人的旋律
題材。其常動曲（moto perpetuo）前奏曲撼人的高度
技巧、卓絕的〈嘉禾舞曲與輪旋曲〉（其熟悉的旋
律由五組華美的間奏裝飾）、布雷舞曲迷人的回音
效果，與結尾時活力充沛的基格舞曲，使它成為
三首組曲中最絢麗的一首。

　　最具震撼性的，應是〈第二號D小調組曲〉。
此曲平平無奇地以傳統舞曲依序開場：阿勒曼、
庫朗、薩拉邦德及基格舞曲，似乎是故做掩飾，
之後才讓人看到真正的峰頂。結尾的夏康舞曲
（chaconne），對絃樂獨奏樂器而言，是最具挑戰性
的樂章，它大約有260小節，演奏需時十五分鐘，
這個變奏曲樂章長度相當於前面四個樂章的總
和，其音樂表情範圍從誇耀到威嚴，若要達到登
峰造極之境，獨奏家必須一氣呵成，維持華麗堂
皇的旋律線於不墜。一旦達到這個境界，外在世
界彷彿已不存在，精神的世界透過四根琴絃傳達
出來。

〈D小調組曲〉的夏康舞曲，
音樂結構極其神妙，曾多次
被改編給其他樂器演奏。尤其
以布梭尼（Ferruccio Busoni，
1897年）與布拉姆斯（1877
年）為鋼琴改編的夏康舞曲
最知名。在布拉姆斯的作品
中，是以琴鍵而非琴絃來挑
戰對位法，效果絕佳。

蘇俄流亡小提琴家密爾斯坦，他對音樂的獨到詮釋，令人神往。

推薦錄音

密爾斯坦
DG 423 294-2〔2CDs〕

明茲
DG 413 800-2 〔3CDs〕

　　密爾斯坦的演奏中，具有貴族般的優雅氣質，彷彿音樂中最困難的障礙都被輕易地征服。其音調精緻，光澤如桃花心木般溫暖；細緻的指法、精準的弓法，確保每個曲思都緊密相連。在演奏〈第二號組曲〉的夏康舞曲時，密爾斯坦全神貫注地投入，有如一位西洋棋王。

　　明茲的錄音不同於一般的雙CD包裝，而是分錄於三片，每片只收錄一首奏鳴曲及一首組曲。他的詮釋非常有力，富含獨特的音樂性及深度（唯一美中不足的是少了一些輕巧及多彩的變化）。他對音調、力度及發聲方式的控制有方，但卻不流於炫耀與造作。從每首曲子在音場與音像的差異上聽來，這套唱片是不同時間灌錄的，但最後混音時整合得很好。錄音極具真實感。

大提琴組曲，BWV 1007-12

　　在這六首組曲問世之前，從未出現專為大提琴獨奏而寫的作品。這六首組曲作於1717-1723年巴哈擔任科登樂長期間。為獨奏小提琴而作的奏鳴曲與組曲與這些大提琴組曲，共同展現巴哈深厚的創意及對位法功力。此曲將節奏、和聲及動

宮廷風格阿勒曼舞，是一種
慢速度的王室舞蹈。

機等要素，融合為獨奏絃樂器演奏的曲子，可謂
空前絕後。

　　每首組曲都由一首流暢的、半即興式的前奏
曲展開（只有C小調組曲的前奏曲為嚴謹的法國式
序曲），而且每首曲子裡六個精雕細琢的樂章，都
包含了標準的舞曲，如阿勒曼、庫朗、薩拉邦德、
基格等。而一些額外加上的舞曲，也都是以標準
形式展現，包含嘉禾、布雷以及小步舞曲。這套
組曲最有別於傳統之處，在於這麼豐富的內容與
處理方式居然可以融鑄為「標準」的曲式。

　　六首組曲中有四首是大調。就巴哈的作品而
言，這種配置比例有別於他的習慣，因為他向來
喜歡用小調呈現濃烈的音樂表情。但是〈第三號
組曲〉的C大調調性，使巴哈能為大提琴安排大量
的四聲部和絃，並利用C絃與G絃等較低的空絃
為基礎，以便配置主調音及主導的和聲，其豐
富的結構及音質是這首曲子最顯著的特色。第
一號及第六號（分別為G大調及D大調），也同樣
利用了中間一對空絃（G絃與D絃）與較高一對
空絃（D絃及A絃），前者含蓄且優雅，後者則開
朗而戲劇化。

　　至於其他兩首小調作品，其精神可在薩拉邦
德舞曲中窺得全貌，也是巴哈最有深度的樂曲之
一。〈第二號D小調組曲〉中的薩拉邦德舞曲流露
令人心碎的失落感，樂曲極其沉重。在〈第五號C
小調組曲〉中，巴哈要獨奏家把大提琴的A絃降音
為G絃，足足降了一度，使琴音變得暗深。整曲的
晦暗在薩拉邦德舞曲中呈現得最徹底，主題由大
提琴的高音域演奏至低音域，有如一陣玄妙的輕
嘆。

傅尼葉的演奏是風格與微妙
精緻的典範。

推薦錄音

傅尼葉
DG 419 359-2〔2CDs〕

　　傅尼葉以沉穩自信的方式，開拓出情感的境
界。只有幸運者才能偶爾一探其奧妙。在演奏〈C
小調組曲〉的低音C時，傅尼葉彷彿將所有大提琴
音樂做了總結。如此卓越的見解在這套1960年版
的中價位唱片中隨處可見，錄音也極為優秀。

巴爾托克〔Béla Bartók〕
絃樂四重奏

　　繼貝多芬之後，巴爾托克的六首絃樂四重奏
可說是室內樂史上最重要的作品之一。就像貝多
芬一樣，巴爾托克的作品表現了作曲家三十年的
成長與風格發展歷程，更傳達了巴爾托克最深沉
及內蘊的情感，同時透露出其音樂思惟的精華。

　　這六首四重奏涵括了各種風格，民間音樂特
色，並使用大量的高難度演奏技巧，例如猛烈撥奏
——拉起絃彈到指板上(又稱為「巴爾托克撥奏」)、
持續的滑音、猛然的靜止、多重按絃的延伸樂段。
雖然六首作品都有巴爾托克典型的聲音，但每一首
四重奏卻各具表情，也都是傑作。在〈第一號四重
奏〉(1908)中，除了豐富的結構及浪漫樂派晚期模
糊的調性之外，也有承襲自民俗音樂強而有力的固
定音形與節奏。〈第二號四重奏〉(1915-1917)，在
結構非常散漫的外表下，其音樂組織卻有如印象樂
派的展現，前兩個樂章時而熱情、時而陰沉，最後

巴爾托克是二十世紀最偉大的民族音樂學家之一。在同僚高大宜（Zoltan Kodály）的協助下，巴爾托克針對匈牙利、斯洛伐克與羅馬尼亞的民間音樂進行系統化的研究。帶著一部愛迪生手提式蠟管留聲機，巴爾托克遍訪東歐鄉間各地，收錄了村民的歌聲及旋律。到1918年，他已收集了九千多首民謠。

巴爾托克以猛烈撥奏——即拉起小提琴絃打在指板上，為〈第四號四重奏〉增色。

全曲在夢魘般虛幻的混亂中結束。

〈第三號四重奏〉（1927）強而有力地從傳統的調性，轉向質樸強烈卻不和諧的特殊音樂語法，這也反映了巴爾托克對音樂素材的壓縮與嚴格細緻的分析。在〈第五號四重奏〉（1934）中，巴爾托克再度改變曲風，大量採用重複的小節、複雜的舞曲，與特殊的匈牙利、保加利亞民間音樂節奏。到了〈第六號四重奏〉（1939），巴爾托克回歸貝多芬晚期的四重奏曲風，以同一主題作變奏，四個樂章的設計與極為強烈的調性運用，代表巴爾托克與古典樂派理念的和解。

〈第四號四重奏〉誠如作曲家史蒂文斯（Halsey Stevens）所說：「幾乎是……巴爾托克最偉大、最深奧的成就。」尤其他將非常複雜的素材濃縮進極其緊密的架構中。此外〈第四號四重奏〉同時也有非常美好的音樂表情，其特徵為強烈的節奏，豐富的聲音，第二樂章尤其令人心醉神迷。

〈第四號四重奏〉最令人稱奇之處，在於它的「迴文」結構，因此它不僅是五個樂章的作品，而且還是從一個中心點發展出來，這個中心點是一個夜曲風味的慢板，以持續的音群為背景，襯托出大提琴及第一小提琴宣敘調般的獨奏；環繞這個中心的，是兩首相關的詼諧曲：第二樂章是變化流暢的力作，所有樂器瞬間降低音量，並以滑音及近琴橋弓的和聲加以裝飾；第四樂章全部以撥奏呈現，充滿了弱拍的加重音。上述這些樂章都被稜角分明的快板樂章包圍，並使用同樣的原始動機，先升三個半音（從B到降D），緊隨著另一段急遽的下降音（從C到降B）；這動機最先是在第七小節由大提琴引導出來。至於第一樂章充滿活力的卡農曲風，則在結尾高度演奏技巧的驅動下，再度呈現。

以十九世紀詩人為名的愛默
生絃樂四重奏，灌錄二十世紀
巴爾托克的傑作。

推薦錄音

愛默生四重奏
DG 423 657-2〔2CDs〕

　　巴爾托克的絃樂四重奏在傳統黑膠唱片中有
很多選擇，但在CD中則只此一家：愛默生絃樂四
重奏的演奏家能呈現精緻的合奏，使得一位歐洲
樂評家認為他們的演出：「太光滑順暢了……我
喜歡比較粗糙的巴爾托克。」但是許多四重奏樂
團演奏得相當粗糙是因為技巧不夠純熟、對節奏
掌握不夠精確，這種情況不應該與精準的音樂表
現混為一談。而愛默生四重奏就完全做到了精
準。兩張唱片收錄全部六首四重奏，一張收奇數
號，另一張收偶數號。從頭到尾錄音絕佳。

貝多芬〔Ludwig van Beethoven〕
A小調小提琴奏鳴曲，Op.47
克羅采（**Kreutzer**）

　　貝多芬倒數第二首小提琴奏鳴曲創作於1803
年，是為了當時正造訪維也納的布利吉陶爾
（George Polgreen Bridgetower）而作。布利吉陶爾
以詮釋維歐第（Giovanni Viotti）作品而聞名。貝多
芬在一本草稿簿中描述此曲「以極具複協奏曲
（concertante）風格所創作的曲子，近乎一首協奏
曲」，此曲龐大的規模與高超的小提琴技巧，都
印證了這段描述。
　　第一樂章慢板在引人注目的態勢下緩緩展

克羅采拒絕演奏貝多芬的奏
鳴曲。

開：小提琴奏出如讚美詩般和諧的雙音。整個樂
章的主體由急速的快板組成，由A小調的斷奏展
開。當小提琴開始拉奏寧靜詳和的第二主題時，
鋼琴旋即接手，將全曲轉爲小調形態，情境豁然
開朗。F大調行板樂章長達十五分鐘，充滿狂熱欣
喜的美。悠長的主題把溫文嫻雅的曲風，表現至
最高點，點綴在隨後的四個變奏中，充分流露貝
多芬在抒情曲風的功力，終樂章激烈的塔朗泰拉
舞曲(tarantella)則把全曲帶進一洩千里的戲劇性
之中。

布利吉陶爾1803年5月24日在維也納首演奏
鳴曲，並由貝多芬伴奏。兩人後來因爲一名女子
而決裂，使貝多芬將作品改獻給法國小提琴家克
羅采(Rodolph Kreutzer)——但根據白遼士的說
法，克羅采認爲此曲「其差無比」，從未演奏此
曲，更對貝多芬題獻一事絕口不提。

推薦錄音

帕爾曼，小提琴
阿胥肯納吉，鋼琴
London 410 554-2〔及〈F大調奏鳴曲〉，Op. 24〕

曼紐因，小提琴
肯普夫(Wilhelm Kempff)，鋼琴
DG 427 251-2〔及〈F大調奏鳴曲〉，Op. 24〕

帕爾曼及阿胥肯納吉在此曲中表現出最高的
技巧及交響曲的規模。手指與琴弓齊飛，但帕爾
曼掌握住恰當的音調。1973年的錄音是近距離拾

布利吉陶爾父親是非洲人，
母親爲波蘭人；他在孩提時
代便被送到英國，十歲時即
開始爲威爾斯王子服務。一
年之後，他在海頓的倫敦音
樂會(1791年)樂團的小提琴
部中演奏。首演〈克羅采奏
鳴曲〉時他雖然才23歲，但
已經是樂壇老手了。

大演奏家

曼紐因也許是最偉大的美裔
小提琴家,早年即以天才兒
童的卓越震驚全世界。神秘
的個性與深厚的道德觀,使
他成為當今樂壇偉大心靈與
道德良知的代表。他自1930
年代開始大量錄音,同時也
活躍於教育界及文壇。

音,近得幾乎能聽到弓毛的聲音。整體音色厚實
但清晰,臨場感極佳。

1970年的曼紐因不再具有年輕時操弓自如
的功力,他的演奏中偶而可以聽到粗糙的音色
與技巧止的瑕疵。但是他與肯普夫的合作,仍
有高度的音樂性,兩人絕妙的搭配尤其值得稱
道,結合了肯普夫的見解與優雅,以及曼紐因
的音樂表情與抒情性。這張唱片是中價位,保
留了原始數位錄音的臨場感,整體的聲音細節
堪為典範。

A大調大提琴奏鳴曲,Op. 69

這是貝多芬最知名也最迷人的一首大提琴奏
鳴曲,創作於1807-1808年間,這段期間他還完成
了〈第五、第六號交響曲〉。此曲題獻給貝多芬
的好友格萊欽史坦(Ignaz von Gleichenstein),他是
一位技巧高超的業餘大提琴家,在維也納帝國戰
爭委員會擔任企劃官。

這首奏鳴曲由大提琴強烈卻高貴的宣示開
場,為鋼琴與大提琴熱烈對話的第一樂章舖路。
曲中素材的處理方式非常精湛,在鋼琴與大提琴
崇高而戲劇化地再現開場的主題之後,樂章逐步
攀向高峰。漫長又帶有交響曲特質的詼諧曲,建
構在切分音節奏的音形上,同時有宏偉的中段,
預示了〈第七號交響曲〉。一段簡短的慢板充當
終樂章的前奏曲,兩段音樂的抒情性及動力,將
樂章一路推向輕快的尾聲。

杜波特（Pierre Duport）首演貝多芬〈A大調奏鳴曲〉（Op. 69）的史特拉底瓦里大提琴，是現存最好的大提琴之一。拿破崙曾以他慣用的讚美方式——嫉妒來讚美它。他從琴主手中奪過樂器，以馬刺刺穿割損琴身，幸好絲毫不曾改變它的聲音。如今這把杜波特的史特拉底瓦里琴屬羅斯托波維奇（下圖）所有。

推薦錄音

羅斯托波維奇，大提琴
李希特（Sviatoslav Richter），鋼琴
Philips 412 256-2〔2CDs；大提琴奏鳴曲全集〕

在羅斯托波維奇及李希特的詮釋中，可以感受到兩人勢均力敵。大提琴家的表演方式狂想奔放，著眼於音樂內在精神的詮釋。李希特則以絕頂優雅的方式優游於每一章節，以最親密的方式與羅斯托波維奇對話，並以宛若水晶花瓶盛裝玫瑰花的方式，全力環繞、烘托大提琴的樂音，使聽眾可以同時聆賞二者之美。1961年的錄音，可能少了份臨場感，卻與整場演出的溫馨感非常搭調。

B大調鋼琴三重奏，Op. 97
大公（Archduke）

貝多芬1811年完成這首作品，獻給好友兼贊助人魯道夫大公，此曲迄今仍被視為鋼琴三重奏中登峰造極之作，其無與倫比的豐富內涵與想像力，是貝多芬中期風格最佳的代表。

恢宏的第一樂章由鋼琴流暢的主題展開，雖然是孕育在最溫和的形態中，實際上這主題卻是一首進行曲。曲思的高貴莊嚴，被生氣蓬勃的第二主題沖淡了些，後者的節奏雖然活潑，仍是採進行曲形式。宏偉的發展部中，把原來的主題區分為兩個明顯不同的樂句，做為樂曲發展的素材。一個裝飾華美的開場主題再度出現，引出再

魯道夫大公，貝多芬的告解
神父兼贊助人。

現部，並以精彩的尾聲爲整個樂章做結。

第二樂章是詼諧曲，明暗相間的中段是技巧
及想像力最精彩的示範。三種樂器彼此搶奏樂句
時的戲謔，加上貝多芬出其不意的轉調，使聽者
一直想猜測樂曲的走向爲何。這種以精緻風格（以
賦格曲寫法掩飾）對抗平實風格（以圓舞曲代表）
的作曲手法，充滿了活力，也只有貝多芬才寫得
出這樣的曲子。

D大調雄心勃勃的變奏曲樂章緊跟在後。開始
的主題寬廣而撫慰人心，而每一段變奏的裝飾性
逐漸加強，並以高超的技巧維繫。貝多芬從安靜
得近乎紋風不動的方式，撩動樂章最後幾個小
節，然後猛然跳進終樂章，利用舞曲般的輪旋曲
直奔結尾，棄主調降B大調於不顧，這種欣喜的感覺
急速攀升，直到尾聲像快馬急馳而去，結束全曲。

〈大公三重奏〉在1814年4月11日首演，貝多芬
主奏鋼琴。當時貝多芬已近乎全聾，他年輕的學生
莫歇爾斯(Ignaz Moscheles)描述首演的情況：「許多
首演的作品其實並不足以稱爲『新作』，只有貝多
芬的作品，尤其是這一首，永遠令人耳目一新！」

如果你喜歡這首作品，或許
你會覺得貝多芬〈D大調三重
奏〉(Op.70，No.1)也同樣迷
人。這首三重奏因為其悲哀的
D小調緩板，充滿了陰森的震
音與顫聲，而得到「幽靈」
(Ghost)的別稱。也可與舒伯
特的〈降B大調三重奏〉及〈降
E大調三重奏〉(D. 898、D.
929)比較。

 推薦錄音

帕爾曼，小提琴
哈瑞爾(Lynn Harrell)，大提琴
阿胥肯納吉，鋼琴
EMI CDC 47010〔及〈降B大調三重奏〉，WoO 39〕

美藝三重奏
Philips 412 891-2〔及〈D大調三重奏〉，Op. 70，No.1〕

美藝三重奏的成員（左起）：
大提琴家葛林浩思（Bernard
Greenhouse）、小提琴家柯亨
（Isidore Cohen），及鋼琴家普
瑞斯勒（Menahem Pressler）。

　　在第一樂章中，帕爾曼、哈瑞爾及阿胥肯納
吉融合了莊嚴及華美流暢的感覺，而且他們以貝
多芬晚期的風格——以較小的聲音呈現更強烈的
情感，來詮釋第三樂章中的變奏。1982年的數位
錄音，音質相當乾澀，但不失為佳作。

　　美藝三重奏1981年的錄音，以較深沉的方式
來詮釋，可以與該團1960年代較明亮的詮釋方式
對照。第一樂章極為精緻，稍嫌過火；行板樂章
的表現手法最具特色：阿胥肯納吉與同伴採用夢
幻的手法，而美藝三重奏則將音樂視為冥思，整
整多花了兩分鐘。早期的數位錄音提供良好的氣
氛，細節效果極佳。

絃樂四重奏集，Op. 18

　　早在貝多芬之前，絃樂四重奏就已是一種完
整、精緻的音樂形態，也是唯一能與人類聲音抗
衡，具表達彈性與音調完美性的音樂表現方式。
在創作管絃樂或鋼琴曲時，貝多芬通常會追求超
越樂器的限制，但他的絃樂四重奏卻盡量配合樂
器特色；他深深被這種曲式的聲音吸引，從一開
始就把聲音當成形式的一種成分，極力將組織結
構擴展到淋漓盡致的地步。但貝多芬雖重視配合
樂器的特色，但曲風並不一定總是優雅動人，他
也喜歡寫作高難度的絃樂四重奏。

　　貝多芬在30歲以前便寫出六首絃樂四重奏
（Op. 18）。無論是就其歷史地位——繼承海頓與莫
札特的至高成就——或是就其在貝多芬作品中的
地位而言，這六首絃樂四重奏都是頂尖之作。貝

多芬創作時小心翼翼，第一首〈F大調四重奏〉可視爲探路之作。雖然這些四重奏完全吸收前輩大師的作品精華，但卻與一般人熟知的古典樂派風格大相逕庭。

例如第二號〈G大調四重奏〉便以近似戲謔模仿的華麗風格開場，其中裝飾性的成分刻意加強；但是，貝多芬以複雜的樂曲結構、豐富且幾乎過於華麗的組織，並稍微放肆一下——他後來以快板打斷緩慢的樂章時又故技重施——來平衡樂曲表面上的優雅姿態。貝多芬在六首四重奏中也喜歡將原本平凡的對比刻意突顯，有些部分甚至是冒險使用。舉例來說，在第六號〈降B大調四重奏〉的詼諧曲中，他讓節奏的韻律亂竄，然後藉著強調樂章中段的第一拍，把錯誤的部分「更正」。

最後三首曲子，尤其令人印象深刻。第四號〈C小調四重奏〉以戲劇化的快板樂章展開，強勁而激盪的風格比十八世紀的所有音樂，更接近十九世紀早期的浪漫主義，爲了與強有力的第一樂章取得平衡，貝多芬安排兩個非常活潑的後續樂章：一段詼諧曲（模仿圓舞曲而重複第二拍）與一段感性的小步舞曲，有效地遏阻了熱情之火。最終樂章以一段法國式的「對句輪旋曲」（couplet rondo）做了幾次停頓，整個樂章最後以激烈的終曲結束。

第五號〈A大調四重奏〉的第一樂章簡練且曲思發展平順；第二樂章是愉快豐富的變奏曲，結尾引爆出軍樂隊的氣勢。幽默的終樂章一開始似乎暗示著學院的風格，但旋即轉成通俗的鄉村舞曲。最後一首第六號〈降B大調四重奏〉以既幽默又刺激，模仿喜歌劇風格的常動曲展開；中規中矩的慢板與神經質的詼諧曲，則以兩種完全不同

將相反的風格與主題出人意料地並置而產生的幽默，是貝多芬音樂中的重要部分。但這是一個憤怒者的幽默，有刻意製造的粗糙，而非未經琢磨的質樸。它不只會激怒人、強而有力，而且結構嚴謹。如果以肢體動作表現，絕對會造成傷害。

的方法進行探索。貝多芬在終樂章流暢的稍快板中，以晦暗的幻想曲風格做了開場，在徹底抒解之前營造懸疑氣氛。

推薦錄音

阿班貝爾格四重奏
EMI Classics CDC 47126〔3CDs〕

義大利四重奏
Philips 426 046-2〔3CDs〕

史密森絃樂四重奏
Deutsche Harmonia Mundi 77029-2〔2CDs〕

史密森絃樂四重奏留影於史密森博物館前。

　　阿班貝爾格四重奏賦予這六首四重奏高貴的樂風，同時結構緊湊而精準，帶有維也納式的緊密與自制。1981年的錄音，水準不算高，但卻有良好的平衡感及清晰度。

　　如果說奧地利人詮釋貝多芬四重奏的方式有時過於嚴肅，那麼充滿質樸熱情的義大利人，表現手法就幾乎是太過活潑。義大利四重奏有豐富的音色，將貝多芬的作品詮釋得比較像中規中矩、平易近人、老成的海頓承繼者（貝多芬曾經朝這個方向努力）。這套唱片灌錄於1972-1975年間，1989年以中價位重新發行，轉錄的效果相當好。近距離拾音，頗具臨場感。

　　史密森絃樂四重奏來自華府的史密森博物館，以古樂器演奏。富於啓發性的詮釋把洞察力與美好的自發性結合爲一，風格獨具，而清晰的演奏使樂曲結構徹底呈現。1987年的錄音，音色溫暖、飽滿，平衡感佳。

拉蘇莫夫斯基伯爵的宮中有四重奏樂團常駐。

貝多芬中期的作品特色，是把簡單的構想組合在複雜的規畫之中。只要稍加改變，極平凡的部分便蛻變為精彩的樂曲，就好比把五官特質稍微誇大後，肖像就變成漫畫一般。

絃樂四重奏集，Op. 59
拉蘇莫夫斯基（Razumovsky）

這三首四重奏是爲俄國派駐哈布斯堡王朝的大使拉蘇莫夫斯基伯爵（Count Andreas Razumovsky）所寫。伯爵是一位琴藝精湛的小提琴家，又極爲富有，可以維持一個長駐的四重奏樂團，團員包括傑出的小提琴家舒潘濟（Ignaz Schuppanzigh）及大提琴家林克（Joseph Linke）。貝多芬在1805年底接受拉蘇莫夫斯基的委託，一年內就完成這套〈拉蘇莫夫斯基四重奏〉，曲子發表後，初期的風評是令人難以想像的差，而且引發驚愕及嘲弄，即便是貝多芬的音樂同好也不例外。所幸一位有見識的樂評家將它們評爲：「樂曲概念深奧、結構絕佳，但卻不容易被理解。唯一例外是第三首C大調四重奏，其原創性、旋律，及和聲的力量等特質，都非常吸引睿智的音樂愛好者。」

〈C大調四重奏〉的確非常吸引人，它以一連串混亂的和聲，類似莫札特之〈不和諧音四重奏〉（Dissonance Quartet）的開場。調性原本並不確定的快板開始浮現，在幾個假動作之後，C大調才赫然以活潑的進行曲主題展現呈示部。接下來的行板，是以輪旋曲形式呈現的徐緩船歌，之後是流暢與尖峭相對比的小步舞曲。風雷電掣的中提琴獨奏像槍彈般地射出終樂章，是絃樂四重奏中炫技的經典之一，速度之快，恐怕連能歌善舞的俄國人也窮於應付。

由於這組樂曲是爲拉蘇莫夫斯基而作，於是貝多芬把俄國音樂主題融入其中兩首曲子。在第二號〈E小調四重奏〉的詼諧曲中，他引用了一段

穆索斯基後來也用在歌劇〈包里斯・哥都諾夫〉(Boris Godunov)加冕場景中的旋律。此外，在第一號〈F大調四重奏〉中的終樂章裡，他運用俄國音樂主題，發展爲相當於單一主題的奏鳴曲，此曲是同類作品中的「英雄交響曲」，原因在於其有力的音樂語法及對音樂形式的宏觀認識，從第一樂章自信洋溢的開場就極爲明顯，這幾個開場小節也定出了全曲發展的軌道。在最初的十九個小節中，樂曲結構由三聲部至八聲部混合，強度由「弱」增加到「最強」，而旋律則由大提琴的C音升到第一小提琴的高音F。第一樂章的其餘部分遵循一個巨大的奏鳴曲模式，其發展部漸漸演變爲降E小調，再攀升回F大調，更使得樂曲多采多姿、令人振奮。

　　緊接的詼諧曲，有貝多芬作品中最具創意的靈感，它以離經叛道的方式展開：大提琴奏出一連串不斷重複的降B音，雖然有明確的節奏，卻繞著原地打轉，像是伴奏卻沒有伴奏的對象，這是貝多芬喜歡簡化的最佳例子。自此開始，樂章宛如十八世紀工整的結構，在沉思風格中展開，卻不時有令人驚喜的和聲及結構出現。標記爲「悲哀地」的慢板，儘管素材非常簡單，卻表現得極爲精緻，時間感被延伸得極長，卻完全沒有喪失延續性與緊密性。事實上，這一部分以及轉換到終樂章的「俄羅斯主題」快板時，音樂的凝聚力之強，以至於第三樂章最後的終止式到倒數第35小節才出現。貝多芬以這個終樂章爲這首有史以來最宏偉的四重奏加上了活力充沛的冠冕。

〈第一號拉蘇莫夫斯基四重奏〉令首演的樂師迷惑。據徹爾尼（Carl Czerny）回憶：當舒潘濟及四重奏團第一次讀譜時：「他們大笑，以爲貝多芬在開玩笑。」十年後，在聖彼得堡一場演奏會中，當大提琴以單音獨奏展開第二樂章時，聽眾竟然哄堂大笑。

推薦錄音

梅洛斯四重奏

DG 427 305-2〔〈第一號拉蘇莫夫斯基四重奏〉，
Op. 59；及〈降E大調四種奏〉，Op. 74；中期四重
奏全集收錄於415 342-2，3CDs〕

史麥塔納四重奏

Denon C37-7025〔〈第一號拉蘇莫夫斯基四重奏〉，
Op. 59〕

　　梅洛斯四重奏以強有力的方式呈現〈第一號
拉蘇莫夫斯基四種奏〉，令人印象深刻。第一樂
章的速度非常快，但由於演奏極精準，使其發聲
與細節反而比其他版本更清晰。1985年的數位錄音
相當明亮。DG公司近距離拾音的方式，使音量較現
場的演出更大聲，是當年唱片公司慣用的技術。

　　史麥塔納四重奏演奏的〈第一號拉蘇莫夫斯
基四重奏〉，在該團為Denon灌錄的全集中是精華
之作。演奏忠於原曲，充分表達其精神。錄音質
感極佳，自然而平衡，音像精確。唯一的缺點是
沒有搭配其他曲目，但考量其溫暖的演奏，仍是
瑕不掩瑜。

升C小調絃樂四重奏，Op. 131

　　貝多芬在晚年仍不斷為自己的創造力設定新的
挑戰，一如往昔。他自覺身負重任，如音樂學家所
羅門（Maynard Solomon）所說：「要測試自己突破古
典樂派模式的能力」。貝多芬在這個過程中發現到

小提琴的琴首。

傳達感覺與理念的全新方法。我們可以在貝多芬晚期的絃樂四重奏的核心中，發現這種傳達方式。

由於貝多芬日益仰賴記憶，因此也越來越仰賴年輕時熟知的素材：停頓法的和聲、十八世紀的主題、絃樂四重奏固有的聲音，及諸如奏鳴曲、賦格曲，及主題與變奏等標準形式。晚期的四重奏由於是自成一格，規模有逐漸變小的趨勢；例如每一首曲子都沒有規模宏大的開場樂章。但是在另一方面，卻也具有弔詭的擴張──表情的範圍、節奏、合聲、色彩，以及時間本身（即使是短小的樂章彷彿都能使時間靜止）。

作於1826年的〈升C小調四重奏〉（Op. 131），是貝多芬的最愛。這是室內樂歷來最複雜的曲子，也是絃樂四重奏中不朽的佳作。由於此曲包括七個樂章、十四個速度變化，且必須一氣呵成地演奏完畢，對任何一位演奏家都是極大的挑戰。此外，樂章間的連結並不是任意的，而是具有關聯性，整個曲子可謂建構於動機關聯及顯著的調性規畫上：七個樂章都是上升調，完全沒有升C小調的停頓。事實上，全曲聽來似乎沒有終點，而是持續的、驚人的旅程。樂譜似乎也暗藏玄機：七個樂章依循歌劇的模式：序曲、幾首詠嘆調及宣敘調，以及終樂章的合奏──由於第一樂章的賦格曲，全曲模式最近於神劇中的一幕，奏出由夢幻到現實的過程。

第一樂章的賦格曲充滿濃厚的教會音樂風格，幾乎是模擬文藝復興時期經文歌的形態。貝多芬想藉由沉潛的心境，表達豐富的聲音。第二樂章快板是義大利式的詠嘆調，模仿通俗的田園風格，並無崇高的意境。第三樂章是宣敘調伴奏，

主題與變奏是貝多芬晚期作品的主要創作原則。對貝多芬而言，變奏與修飾（embroidery）大不相同。與他同時的音樂家莫米尼（Jérôme-Joseph de Momigny）解釋：「變奏有科學依據，修飾則是品味問題。」運用變奏科學於素材中，是使貝多芬遨遊於想像力的領域，且不致迷失方向的方法。對於一位失去聽覺的作曲家而言，要帶著一副音樂的羅盤才能出航。

〈升C小調四重奏〉受到當時
歌劇風格的影響。

只有11小節,卻因第一、第二小提琴競奏的絕
妙結構,在全曲中扮演著如手錶齒輪的重要角
色。

　　第四樂章是一套由六個變奏組成的行板鄉村
舞曲,標示為「非常抒情地」。每一段變奏代表
風格各異的短小詠嘆調;其中一段,貝多芬甚至模
仿義大利風小夜曲的吉他和絃。第五樂章詼諧曲
有如吟誦般的曲風,但其旋律隨著樂曲行進而漸
漸消失,終至瓦解,然後再以全新的方式組合起
來。直到最後齒輪滑落,貝多芬才讓曲調漂亮地
衝入下一樂章——一個和聲具浪漫樂風的慢板。

　　終樂章的快板就像歌劇的最後一幕,所有演
出者都上場。整個樂曲形式像是奏鳴曲,而其開
場時節奏衝動的主題,則汲取自〈第二號拉蘇莫
夫斯基四重奏〉的終樂章。同時,貝多芬對樂曲
切入點的強調,彌補了第一樂章樂曲流暢性的顧
慮。值得一提的是,在發展部的核心,貝多芬插
入一段全音符的上行音階作為對照主題,持續23
個小節,並且讓四件樂器各演奏一遍,宛若回到他
三十年前對位法的課程一般。運用各種方式,貝多
芬以這首驚世巨作將所學發揮得淋漓盡致。

即使是對〈升C小調四重奏〉
這麼嚴肅的作品,貝多芬也
不忘要開個玩笑。他在緬茲
(Mainz)的出版商索恩公司
(B. Schott's Söhne)曾提醒
他:這首四重奏必須「原
創之作」,因此貝多芬故意
在手稿上寫道:「此曲為東
拼西湊的剽竊之作。」

推薦錄音

瓜奈里四重奏
Philips 422 341-2〔及〈降E大調四重奏〉,Op. 74〕

塔利希四重奏
Calliope CAL 9638〔及〈第三號拉蘇莫夫斯基四重
奏〉〕

瓜奈里四重奏是美國最頂尖
的合奏團之一。

瓜奈里四重奏深諳這首樂曲蘊含的深厚抒情動力，對於同時傳達出音樂的必然性及自發性這兩者間的矛盾，也掌握得極好。1988年Phlips的錄音，把貝多芬作品中蘊藏的痛苦、幻想突顯出來，表現爲清澈透明卻內蘊豐富的樂音。

塔利希四重奏對賦格曲的詮釋，充滿晦暗、陰森的格調，相當近似荀伯格及後浪漫主義樂派的風格。樂曲開場時高度緊張的演奏方式，一直持續到終曲；儘管如此，該團的演奏仍具有歐洲溫暖、閒適的風味，含蓄而靈巧，並且藉由明亮的音調呈現出只有捷克樂團獨具的特色。類比式錄音，音色精緻，平衡感很自然。

鮑羅定〔Alexander Borodin〕
D大調第二號絃樂四重奏

鮑羅定（1833-1887）是一位俄國王子的私生子，一生貢獻主要在兩個領域：其一是化學，他因研究酸及乙醛而享譽學界，31歲便被任命爲聖彼得堡醫學院的專任教授，以教書及實驗度過一生。第二個領域是音樂，由於在音樂方面精湛的技巧，使他成爲俄國樂壇數一數二的人物，並在知名的聖彼得堡作曲家團體「威力十足的一夥人」中佔有一席之地。

鮑羅定超越同輩音樂家之處在於他天賦的旋律感。〈第二號絃樂四重奏〉中所蘊含的抒情性，沒有其他同類作品可與之比擬。雖然鮑羅定作曲

向來是慢工出細活,但此曲僅用了1881年夏季的兩個月時光,而且是他與鋼琴家珀托波波娃(Ekaterina Protopopova)求婚與訂婚二十週年的獻禮,這段浪漫的往事,以最美的方式呈現出來。

第一樂章在鮑羅定最拿手的悠長抒情旋律中展開,先由大提琴引導溫暖柔和的主題,然後由第一小提琴接續,綿延出令人心蕩神馳、恍若輕歎的伴奏。一般而言,這類旋律都是以第二主題的方式呈現,當置於第一主題時,便將整個樂章塑造得分外抒情。鮑羅定以小調阿拉伯風格呈現第二主題,繼續強化抒情性,並由第一小提琴主奏,絃樂撥奏爲伴奏來演出。

第二、三樂章的旋律後來因被百老匯舞台劇〈天命〉(Kismet)改編引用而大受歡迎。如微風般輕柔的詼諧曲,其旋律最先被引用。當聽者聽出圓舞曲般的第二主題竟是〈小首飾、手鐲與珠鍊〉(Baubles, Bangles, and Beads)這首歌時,必將會心一笑。之後的〈夜曲〉(Notturno)是音樂史上最偉大的情歌之一,輕柔卻熱情洋溢的旋律後來變成〈這就是我的摯愛〉(And This Is My Beloved)這首歌,大提琴(鮑羅定擅長的樂器)徐徐以高音域奏出,這段音樂宣示作曲家仍深陷愛河的心境。樂章的最高潮,是在小提琴及大提琴輪流演奏主題,並以細緻的顫音作爲陪襯。

此曲唯一的瑕疵是終樂章,鮑羅定試圖模仿貝多芬晚期四重奏作品的爆發力,然而他究竟不是戲劇性的作曲家,雖然這樣的安排仍十分有趣,而且前三個樂章完美且難以忘懷的旋律已經使此曲成爲音樂史上的瑰寶。

鮑羅定(上圖)並非「威力十足的一夥人」中唯一的業餘音樂家。事實上該團體中只有巴拉基雷夫是全職作曲家;林姆斯基-高沙可夫是海軍軍官與公務員;穆索斯基在通訊部及林務局工作;庫宜則是樂評家兼工兵學教授。

百老匯音樂劇〈天命〉的插曲〈樂園中的陌生人〉（Stranger in Paradise）締造了排名前四十名的佳績，此曲旋律來自鮑羅定的〈韃靼人舞曲〉，還有〈不是從尼尼微開始〉（Not Since Nineveh）及〈他戀愛了〉（He's in Love)也是。另一首歌〈我的韻律〉（Rhymes Have I）則來自鮑羅定的〈第二號交響曲〉。感謝〈天命〉，讓鮑羅定贏得1954年東尼獎最佳百老匯作曲家獎。

推薦錄音

鮑羅定四重奏
EMI CDC 47795〔及〈第一號四重奏〉〕

克里夫蘭四重奏
Telarc CD 80178〔及史麥塔納〈第一號四重奏〉〕

鮑羅定四重奏團顧名思義，就是專門演奏鮑羅定的作品。其詮釋既美麗且豐富——仔細琢磨修飾、充滿美好的細節。1980年的類比錄音相當優異。同時收錄鮑羅定的〈第一號四重奏〉，是非常吸引人的搭配。

以帕格尼尼當年擁有的史特拉底瓦里成套名琴（現由華府的柯克蘭藝廊〔Corcoran Gallery〕典藏）演奏的克里夫蘭四重奏，向世人證明美國音樂家也能呈現傲人的演奏。1988年Telarc的錄音，速度控制合宜，樂句劃分謹慎，雖然聲音比鮑羅定四重奏團來得輕，但仍值得稱道。錄音優秀。同時收錄史麥塔納〈E小調四重奏〉「我的一生」，是理想的組合。

布拉姆斯〔Johannes Brahms〕
小提琴奏鳴曲

布拉姆斯的器樂作品，奠定了他在當時樂壇上屹立不搖的地位，在室內樂領域中，也無人可與其大師風範相提並論。布拉姆斯最重要與最成功的室內樂作品都用到鋼琴，這三首小提琴與鋼

松湖,布拉姆斯曾在此渡過
許多個靈感泉湧的夏天。

一到夏天,布拉姆斯就會避
居於山上或湖邊。1877-1879
年間的夏季他都待在卡林西
亞地區沃瑟西的波茨夏赫。
1880年及1882年他到薩茲卡
默格(Salzkammergut)的依修
溫泉(Bad Ischl)。1884年及1885
年的夏季,布拉姆斯在斯泰林阿
爾卑斯山區(Styrian Alps)的穆
祖許拉格(Mürzzuschlag)度
過。旅居各地期間,布拉姆
斯仍積極創作。

琴奏鳴曲自然也不例外。

他最初試寫的幾首小提琴奏鳴曲都在嚴苛的
自我批評下毀棄,但布拉姆斯稍後下的功夫,仍
成就了三首大受好評的名曲,前兩首是為小型私人
音樂會而作,第三首才是為公開的音樂會而作。

〈G大調奏鳴曲〉(Op. 78)創作於1878、1879
兩年的夏季,地點在靠近卡林西亞(Carinthian)地
區與義大利邊界處沃瑟西(Wörthersee)的波茨夏
赫(Pörtschach)。當地鄉間的音樂氣息濃厚,處處
洋溢著美妙的旋律,布拉姆斯在一封信中寫出如
下妙語:「走路時得留心不要踩著了旋律。」第
一樂章如歌般的開場,正印證了這句妙語,小提
琴縈繞在輕柔的和絃與琶音伴奏上;第二樂章慢
板由類似送葬進行曲的主題主導;終樂章則以布
拉姆斯藝術歌曲〈雨之歌〉(Regenlied)(Op. 59,
No.3)的憂傷旋律為基礎,三個連續的D音與第一
樂章開場的主題相扣,隨著終樂章的展開而牽引
出渴望的情愫,在降E大調的熱烈高峰中稍獲滿
足。當樂章回到G大調後,奏鳴曲在一片清朗祥和
中結束,渴望感終獲實現。

〈A大調奏鳴曲〉(Op. 100)於1886年夏季在
瑞士松湖(Thun)旁的小村霍夫斯泰坦(Hofstetten)
完成。它延續了〈G大調奏鳴曲〉含蓄的風格,是
布拉姆斯室內樂作品中最溫柔的曲子之一。第一
樂章是平靜詳和的快板,由鋼琴引領出柔和的主
題,更柔和的第二主題則沿用布拉姆斯另一首歌
曲〈彷彿旋律在流動〉(Wie Melodien zieht es mir,
Op. 105,No. 1)。這是布拉姆斯1886年為女低音史拜
絲(Hermine Spies)所寫。原因當然是因為史拜絲夏季
常到霍夫斯泰坦。此曲的行板樂章,一部分速度較

小提琴與琴弓：這種集合木頭、羊腸線及馬尾毛的神奇樂器，數百年來風靡了無數樂迷。

慢，一部分是詼諧曲，由鋼琴與小提琴深沉的合奏展開，接著轉變爲匈牙利風的舞曲，而且每次出現都更爲簡化，直至碎成片段爲止。終樂章的快板以小提琴奏出的高貴主題爲前導，由鋼琴延續。布拉姆斯隨後在鋼琴伴奏中使用減七和絃，破壞了主題和聲的穩定性，但是當小提琴最後一次溫暖地吟唱出主題時，原來的矛盾分歧頓時化爲抒情。

〈D小調奏鳴曲〉（Op. 108）在1888年夏季完成於霍夫斯泰坦，與同系列其他曲子相比，它的架構是建立在較爲交響曲化的概念上，四個樂章不僅結構緊密，樂曲組織也因爲精湛的鋼琴而分外緊湊，這也正是布拉姆斯將此曲獻給當時最偉大的鋼琴家畢羅（Hans von Bülow）的主因。躁動的第一樂章之後，第二樂章慢板洋溢著布拉姆斯作品中少見的真情流露，當小提琴樂聲漸揚地傳達激烈的哀慟時，在結束前的幾個小節中，樂章達到熱烈的高潮。第三樂章，小提琴與鋼琴在升F小調的音域內進進出出，像捉迷藏一般，其實目的是爲了增加樂曲的神秘感。終樂章激烈地爆發出來，直到結尾都處在一片混亂的高昂氣氛中，風格厚實、和絃繁密的鋼琴，則爲樂章的開展提供龐大的力量，而且對小提琴毫不退讓，使小提琴必須隨著樂曲攀爬前進，在鋼琴聲中求得一席之地。

 推薦錄音

帕爾曼，小提琴
阿胥肯納吉，鋼琴
EMI Classics CDC 47403

布拉姆斯過世前一年，有一次與馬勒在湖邊散步，他抱怨當時作曲家的走向將使音樂滅絕，但馬勒挽住他手臂，指著湖岸叫道：「瞧！博士，最後一道波浪要消失了！」但布拉姆斯卻無精打采地回答：「真正的問題或許是在於：這道波浪是流向湖泊，抑或流進沼澤？」

蘇克，小提琴
卡欽（Julius Katchen），鋼琴
London 421 092-2

　　帕爾曼是當今浪漫樂派風格最偉大的小提琴家，他的功力在這份充滿感情的詮釋中得到印證。聽者很容易便能感受到前兩首奏鳴曲與歌曲的關係，因為帕爾曼採用前後一貫且一氣呵成的演奏手法，其中昂揚的高潮與裊繞柔和的最弱音尤為明顯。1983年的錄音（音效勝過帕爾曼與巴倫波因合作的Sony版），小提琴雖然有點突出，但還不至於突兀，阿胥肯納吉的抒情演奏亦極精湛。

　　捷克小提琴家蘇克是作曲家蘇克的孫子，也是德弗札克外曾孫，在1967年倫敦金士威廳灌錄這幾首奏鳴曲，當時他的搭檔——美國著名鋼琴家卡欽，不幸在兩年後以42歲的盛年猝逝。他們的錄音在古典唱片界一直未受到應有的好評，然而以中價版而言卻極具價值。蘇克的表現可能比不上其他演奏家的豐富與光芒，但分句與對樂曲情境的表達誠屬一流。在演奏這些具狂想風格、極其內斂的樂曲時，他與卡欽的搭配十分精彩。雖然最高音部分有些粗糙，且鋼琴聲音略嫌不夠豐厚，但整體錄音效果仍可稱為佳作。

E小調大提琴奏鳴曲，Op. 38
F大調大提琴奏鳴曲，Op. 99

　　1862年開始創作的〈E小調奏鳴曲〉，不僅是布拉姆第一首大提琴與鋼琴奏鳴曲，也是他首度

為獨奏樂器與鋼琴寫作奏鳴曲，其中深沉的悲觀正是布拉姆斯早期風格的代表。開場樂章漫長的哀歌極盡悲傷，其中較激動的樂段與〈D小調鋼琴協奏曲〉濃烈的哀傷風格相近。布拉姆斯在整首奏鳴曲中，特別以聲樂的方式來表現大提琴，並將大提琴保持在低音域共鳴，而且為了使聲音更加豐富，不惜犧牲其亮度。第一樂章瀰漫著濃厚的浪漫樂風，但在第二樂章小步舞曲的稍快板中得到紓解；終樂章的賦格曲又回復原貌。布拉姆斯原想展現自己的作曲技巧，也藉此表達了強烈的緊湊感。

〈F大調奏鳴曲〉創作於1886年。這時布拉姆斯已有信心，願將大提琴從低音域提升，放在較適合於表現抒情意境的音域，以便與鋼琴相抗衡。在最初的幾個小節，奏鳴曲展現強勢，以大膽、高昂的氣勢，及大提琴與鋼琴間熱烈的交相演奏，席捲聽者的注意力。這首曲子也有較親暱的部分，突顯布拉姆斯較後期作品的溫暖、柔和的風格。這一部分的寫法偏重強烈的感情而非田園風味，以狂熱流暢的音符，一次又一次地撼動聽眾。

英國大提琴家杜普蕾，演奏生涯與生命都被多重纖維硬化症（multiple sclerosis）硬生生斬斷。

 推薦錄音

杜普蕾（Jacqueline du Pré），大提琴
巴倫波因，鋼琴
EMI Studio CDM 63298

馬友友，大提琴
艾克斯（Emanuel Ax），鋼琴
Sony Classical SK 48191 〔及〈D小調小提琴奏鳴曲〉，Op. 108（改編為大提琴與鋼琴演奏）〕

杜普蕾和巴倫波因於1967年結縭，婚後第一
樁大事便是灌錄布拉姆斯奏鳴曲（1968年錄音完
成時，杜普蕾年方23歲，而巴倫波因也僅25歲）。
兩人合作的詮釋，曲風緊湊，在暗沉的〈E小調奏
鳴曲〉與熱烈的〈F大調奏鳴曲〉中都是如此。在
〈F大調奏鳴曲〉中，雖然詼諧曲聽起來太沉重，
全曲仍詮釋得極具爆發力。杜普蕾的琴音粗獷有
力，呈現的卻是精彩的音樂表情；巴倫波因無論在
音樂或聲音表現上，都以襯托為主，恰到好處。轉
錄極佳的類比錄音，臨場感及深度都有驚人表現。

相較之下，馬友友與艾克斯的詮釋比較平順
抒情，表情也較含蓄內斂，當然兩張唱片各有千秋。
錄音平衡厚實，音像明確，展現音樂廳的空間感。

單簧管奏鳴曲，Op. 120

1890年剛完成激盪人心的〈G大調絃樂五重
奏〉(Op. 111)後不久，在1891年58歲生日當天，布
拉姆斯立誓從此不再作曲；但同年夏天他就違背了
自己的誓言，原因不是生病也不是意志不堅，而是
被他的好友——曼寧根宮廷管絃樂團的單簧管首席
穆飛德(Richard Mühlfeld)激發了創作的熱情。

穆飛德精湛的技藝及優美的樂音，給布拉姆
斯帶來靈感，使他寫出作曲生涯中最美的音樂。
在1891年之前，布拉姆斯只寫過一首管樂器的室
內樂（〈降E大調三重奏〉〔Op. 40〕，為小提琴、法
國號、鋼琴而寫）；但那年之後幾首作品都使用了單
簧管，像是為單簧管與絃樂所作的〈B小調五重奏〉
(Op. 115)，以及為單簧管與鋼琴而作的兩首奏鳴

在畢羅的指揮下，1880-1885
年間，曼寧根宮廷管絃樂團
(Meiningen Court Orchestra)
可能是德國境內最好的樂
團。畢羅訓練樂團以背譜方
式演出，他特別擅長詮釋布
拉姆斯的音樂。

有按鍵系統的降B大調單簧管，到十九世紀後期發展完成。

曲（Op. 120）。後者寫於1894年——布拉姆斯已暱稱這種樂器爲「單簧管小姐」（Fraülein Klarinette）——也是他最後兩首奏鳴曲，從此告別器樂曲。

第一號〈F小調奏鳴曲〉是布拉姆斯作品中最具狂想風的一首。快板第一樂章就如同其標示「熱情地」，既熱烈又狂暴；而行板則欲言又止，緩慢悠長，剛開始時音色柔和，依稀模糊；稍快板是典型布拉姆斯晚年偏好的間奏曲，表現出自制的風格；終樂章活潑熱情，展現高超技巧的喧鬧。全曲從頭到尾，鋼琴及單簧管的分量都旗鼓相當。

第二號〈降E大調奏鳴曲〉是布拉姆斯器樂作品中最輕柔迷人的一首。開場的快板樂章正如作曲家的標示：「親切和藹的」，這是布拉姆斯少用的表現手法，卻充分描述該曲平靜、溫暖的抒情本質。緊接著第二樂章抒情意味更濃烈。布拉姆斯畢生熱愛的變奏曲形式，在奏鳴曲形式的終樂章中，做最後一次呈現。一套共六首變奏曲，均環繞著一個民歌般的溫柔主題，最後以一段令人感動的終曲結束。

B小調單簧管五重奏，Op. 115

聆聽布拉姆斯晚期作品，尤其是聽這首五重奏時，實在很難分辨他到底是舒曼的後繼者還是荀伯格的先驅者？這首瀰漫著秋日蒼茫意味的樂曲作於1891年，既有舒曼的輕柔樂風，又同時展現了荀伯格〈昇華之夜〉（Verklärte Nacht)中的溫暖結構與高度表現性的和聲。

曲中最明顯的特色是一種聽天由命的情懷。

布拉姆斯曾多次運用吉普賽風格作曲。在〈單簧管五重奏〉中慢板樂章之前，他曾在〈匈牙利舞曲〉、〈小提琴協奏曲〉終樂章裡，以及〈G小調鋼琴四重奏〉（Op. 25）運用吉普賽曲風。後者的華麗風格引起荀伯格的興趣，將該曲改編給管絃樂團演奏。

樂曲開場時氣氛晦暗，接著熱烈與懷舊的情緒放出熾熱光芒，最後在絕望中結束。無論是全曲四個樂章與主題的關聯性，或者是其中三個樂章中強烈的B小調及D大調和聲的安排，都爲全曲創造內在的凝聚力，是營造感性效果的要素。此外，單簧管豐富的聲音與多層次的音調變化都發揮到極致，也只有單簧管具備這種能耐，既能與絃樂配合無間，又能突顯於絃樂之上。

前兩個樂章的規模都相當龐大。第一樂章試圖在深沉的憂鬱中傳達溫柔與渴望，音色變化多采多姿。單簧管先是凌駕絃樂之上，發展部開始之後，則以豐潤的音色暫時蟄伏於絃樂之下。B大調慢板樂章的開場及結束，呈現一個寧靜的夜曲世界，中間則是一段狂野的吉普賽幻想曲，讓單簧管難得地展現其高超技藝，凌駕於宛如匈牙利咖啡般香醇熱情的絃樂顫音之上。

如小夜曲般的間奏曲，同樣也有對比強烈的中段部分——是一段簡練的詼諧曲，布拉姆斯標示爲「感情豐富地」（con sentimento）來詮釋的。五重奏的終樂章，是一組類似巴洛克樂風主題的五段變奏曲；激烈的第二段變奏曲，再度引出吉普賽曲風；第三段由單簧管及第一小提琴綺想曲風的對話展開，第五段則由中提琴引導出朦朧的圓舞曲，到末尾時，布拉姆斯毫不費力地將之帶入結尾。他以驚人的自信與精練，再度重複第一樂章的開場主題，旋即重新捕捉全曲開場時的憂傷氣氛。單簧管首先奏出持續且強烈的裝飾奏，然後緩緩降低至陰暗的最後一個音符。一個以強音演奏的B小調絃樂和絃，被另一個弱音演奏的和絃應和著，全曲最後在深深的哀怨中結束。

推薦錄音

席夫林(David Shifrin)，單簧管
羅森伯格(Carol Rosenberger)，鋼琴
Delos DCD 3025〔〈單簧管奏鳴曲〉；及舒曼〈幻想曲〉(Fantasiestücke，Op. 73)〕

席夫林，單簧管
西北室內樂集
Delos DE 3066〔〈單簧管五重奏〉；及〈G大調絃樂五重奏〉(Op. 111)〕

萊斯特(Karl Leister)，單簧管
阿瑪迪斯四重奏
DG 419 875-2〔3CDs；〈單簧管五重奏〉；及絃樂五重奏及六重奏全集〕

席夫林手持單簧管與低音單簧管謝幕。

　　席夫林及羅森伯格詮釋的奏鳴曲，爲聽者帶來純粹的喜悅，他清澈的音色及自然的抒情風格，加上迷人的柔和音質，充分表達了布拉姆斯形容穆飛德的樂器爲「單簧管小姐」時那種精緻的感覺。Delos的錄音有小型音樂廳的氣氛，而且是近距離拾音。充分切合這首曲子的主題——重現1894年11月13日，在克拉拉家中舉行的一場音樂晚會。

　　儘管名爲「西北室內樂集」(Chamber Music Northwest)，該團卻是由紐約客組成的。他們以溫和而非激烈的方式，詮釋〈單簧管五重奏〉，表現出閒適的速度，並像越野賽馬般地行遍每個音符。合奏表現優異，安妮與伊達(Ani and Ida Kavafian)兩姊妹的小提琴搭配極佳，無論是齊奏、八度及三度音程，都不可思議地融合爲一。席夫林的演奏有著令人激賞的如歌質感，執著於自己的觀點：單簧管不

德布西寫作〈G小調四重奏〉
時的丰采。

德布西〈G小調四重奏〉中詼
諧曲的撥絃寫法可能是受柴
可夫斯基〈第四號交響曲〉
的影響,因為他曾與柴可夫
斯基的女贊助人梅克夫人一
起演奏這首交響曲。從1880
年到1882年連續三年的夏
天,德布西受聘為她的鋼琴
師,因而在鍵盤上學到了相
當多俄羅斯音樂。

應只負責獨奏,還必須與另外四種樂器合作無間。
1989年的錄音非常溫馨,效果非常好。

　　柏林愛樂單簧管首席萊斯特與阿瑪迪斯四重
奏1967年的錄音,其深沉迴盪且戲劇化的音響效
果,使作品呈現交響曲般的質感,與席夫林的詮釋
風格南轅北轍。全曲強烈緊湊,洋溢著令人熱血澎
湃的激情,卻仍然傳達出慢板樂章中的壓抑及悲
傷,並且完全捕捉了全曲憂鬱而瀕臨絕望的情感。

德布西〔Claude Debussy〕
G小調四重奏,Op. 10

　　這是德布西的作品中,唯一帶著樂曲編號和調
性出版的作品。此曲完成於1893年,是作曲家相當
早期的作品,這樣的曲名不妨視為德布西對傳統的
妥協;但不可因此而認定此曲連風格也相當傳統,
事實上德布西此曲徹底地重新定義了絃樂四重奏。

　　在結構上,這首〈G小調四重奏〉是奠基於法
朗克四年前的〈D大調四重奏〉所運用的連章形式
概念。在德布西的處理之下,此曲其實是單一主
題:四個樂章的旋律素材都源自於樂曲開端出現
的格言式主題;重複與變奏的交錯編織,取代了
傳統的主題發展模式,此外,一種增強的過程——
由能量、音高及音量的「漸強」來產生高潮——也
取代了目標明確的和聲發展。兩種方法各有一部分
源起於德布西非常熟悉的十九世紀末期俄國音樂。

　　整首四重奏中,德布西捨棄傳統的大小調音階而
採用古樂調式,削弱了傳統的調性特質。第一樂章架
構類似奏鳴曲,以弗里吉安調式(Phrygian mode)展

開，並且以這種調式與多里安調式（Dorian mode），
提供輔助的曲思。第二樂章諧諧曲，隨著吉他般的
撥絃、微妙的交叉節奏及結構的快速轉換，呈現出
一場聽覺效果重於形式或曲思發展的享樂主義式嬉
戲。

　　慢板樂章有歷來絃樂四重奏中最悅耳的美麗音
樂；加弱音器的小提琴與中提琴的安靜序奏之後，
主要主題進場，有著宗教的虔誠感和寧靜的溫柔，
令人想起鮑羅定的〈第二號四重奏〉中的〈夜曲〉。
兩段聖歌般的間奏曲展開更熱情的第二主題；由中
提琴開頭並由大提琴接續，爆發出一段簡短的高
潮。樂章末尾回到主要主題，難以言喻的溫柔，讓
聽者腦海中浮現一個布滿星辰、溫柔甜蜜的夜晚。

　　一場宣敘調風格的開場白，為四重奏精力充
沛的終樂章揭開序幕，在千變萬化的幻想曲中，
主題思想以令人暈眩的速度前仆後繼。接下來是一
系列高潮的堆疊，全曲的格言式動機被戲劇性的再
現，快速的尾奏把樂章帶向令人興奮的結局。

駐在於荷蘭而由不同國籍的
音樂家所組成（就如同蜆殼
石油公司），奧蘭多四重奏專
精於強勁熱情的演奏方式。

 推薦錄音

奧蘭多四重奏
Philips 411 050-2〔及拉威爾〈F大調四重奏〉〕

瓜奈里四重奏
RAC Silver Seal 60909-2〔及〈貝加馬斯克組曲〉（Suite
bergamasque）、拉威爾〈F大調四重奏〉〕

　　奧蘭多四重奏以這張唱片在樂壇嶄露頭角，
雖然他們一直不是當紅的團體，但其詮釋卻很值
得欣賞。兩首四重奏的情調都恰當地傳達出來：

在鄉間漫步的德弗札克，由飛鳥獲得靈感。

德布西的熱情與拉威爾的慵懶、含蓄、節制。數位錄音優異。

瓜奈里四重奏1973年的錄音，音質有些模糊不清，但仍相當動人，音樂傳遞了一股深獲人心的甜蜜與溫暖。沒有任何團體曾經如此貼近德布西慢板樂章的精神，或更優美地呈現其芳香的氛圍和微弱但令人心碎的傷感。第一小提琴史坦哈特(Arnold Steinhardt)表現絕妙，整體的演奏非常高雅。

德弗札克〔Antonín Dvořák〕
F大調絃樂四重奏，Op. 96
美國(American)

這是一首極為精練的樂曲，洋溢著令人難忘的旋律，並充分反映出德弗札克的音樂活力——特別是他在1892-1895年間居留美國時期的作品特色。旋律素材略微簡化並刻意呈現出樸實特色，類似〈新世界交響曲〉。但就如同〈新世界交響曲〉，曲調本身是獨創的而非沿用——只有詼諧曲中一個簡單的動機是來自德弗札克聽到的鳥鳴聲。此曲非常精湛地運用在民間音樂中非常普遍的五聲音階，德弗札克曾在美國印地安人音樂及黑人靈歌中發現此一特色。但儘管他試圖在旋律中灌注「美國精神」，其音調變化依然是波希米亞風味。

德弗札克寫此曲時正在愛荷華州的斯比維爾(Spillville)渡假，當地是一個相當大的捷克裔社區。置身於同胞之間使他精神振奮，譜曲工作進行迅速，從構思到完成只花了十六天(1893年6月8日至23日)。

如果你喜歡德弗札克〈美國四重奏〉的悅耳旋律，你可能也會被它的姊妹作〈降E大調五重奏〉(Op. 97)吸引。這首五重奏與〈美國四重奏〉的旋律素材相當類似，但聲音更為豐富。

A大調鋼琴五重奏，Op. 81

　　這首五重奏的旋律和節奏的活力，與德弗札克其他作品相較，特別出色，也清楚地展現他將完全不同的曲思融合爲一的技巧。對比的要素是前兩個樂章的重心。樂曲一開始，在鋼琴柔和的伴奏中，大提琴奏出溫暖的旋律，並且無法抗拒似的轉變爲小調及悲哀的情緒，之後合奏爆發出一陣小調的憤恨。接著音樂中好像加進了許多新曲思，但其實只是對主題一連串不同觀點的呈現，呈示部中交替著輓歌和暴風雨般的風格，然後漸漸緩和，中提琴再次以小調吟唱出悲傷的第二主題。樂章的發展部是狂烈的，並且在戲劇性套疊的再現部之後，以激烈的尾聲結束。

　　第二樂章是「當卡曲」（dumka），德弗札克許多作品都運用了這種斯拉夫歌謠形式。這一樂章的樂段架構就是典型的當卡曲形式A-B-A-C-A-B-A，讓小調的哀悼與大調舞曲般的素材交互出現，這種對比令人印象特別深刻，優雅但旋律憂傷的A段由鋼琴主奏，配合中提琴的對比旋律，由B段狂喜的小提琴二重奏來應和——這段二重奏翱翔在潺潺湧出的撥絃伴奏之上。

　　接下來的富里安舞曲其實是快速度的圓舞曲，它的外圍樂段活力充沛，中間的樂段有田園般的詩意，德弗札克徹底改變主題的特徵，轉變爲令人愉悅的奔放。終樂章是輕快的輪旋曲，粗獷的主要主題退場，讓位給親暱的小提琴嬉鬧。音符輕輕地掠過，特別是在發展部賦格風的插曲中。然後樂章以五個聲部齊奏，衝向最後一個和絃。

大演奏家

鍵盤魔術師──魯賓斯坦是二十世紀靈感最豐富的音樂家之一。他的名聲不僅來自於彈奏蕭邦，也來自對其他十九、二十世紀作品的精湛詮釋（以今日標準來看，他曲目之廣仍是無與倫比），魯賓斯坦的演奏生涯超過八十年。

推薦錄音

魯賓斯坦，鋼琴
瓜奈里四重奏
RCA Gold Seal 6263-2

愛默生四重奏
DG 429 723-2〔〈美國四重奏〉；及史麥塔納〈第一號四重奏〉〕

　　魯賓斯坦1971年春天與瓜奈里四重奏灌錄這張德弗札克的〈鋼琴五重奏〉時，他已84歲，但寶刀未老。他迷人的音色和活潑的樂句、清晰的結構、處理歌唱般樂句的直覺，都具有高度的感染力，並且激勵合作的夥伴達到極高的境界。一年後，瓜奈里四重奏灌錄〈美國四重奏〉，表現出輕柔而高雅的樂句、流暢而生氣勃勃的曲風。這兩種老式風格且表情豐富的詮釋，成為絕佳的搭配。錄音雖然不是頂尖，卻有很好的臨場感。

　　愛默生四重奏的〈美國四重奏〉，是市面上最好的CD版本。非常有活力與說服力，而且正中要害、快慢適中，充滿令人陶醉的細節。例如慢板樂章中小提琴的對話。1984年為「每月一書俱樂部」所做的美好錄音，DG於1990年於美國發行。

法朗克〔César Franck〕
A大調小提琴奏鳴曲

　　法朗克於1886年完成這首奏鳴曲，時年63歲，正處於創作的巔峰。此曲構思之恢宏、結構之緻密、

所有人上車！

德弗札克對鐵路與火車頭相當著迷，是狂熱的火車愛好者，對機車頭類型擁有豐富的知識，而且熱中於記憶時間表。他在美國居留期間，做了幾次生平最盛大的火車之旅，到過幾個鐵路運輸中心——水牛城、波士頓、聖保羅、芝加哥。

易沙意是一位令人景仰的小提琴大師，也是優秀的作曲家。

法朗克教學的天賦，並不亞於他演奏管風琴與作曲，法國作曲家出自他門下者不計其數（他在巴黎音樂學院的管風琴課其實就是作曲的高級研習班），包括丹第（Vincent d'Indy）、杜巴克（Henri Duparc）、蕭頌（Ernest Chausson）、杜卡（Paul Dukas）、皮爾耐（Gabriel Pierné）和馬納德（Albéric Magnard）。

半音階和聲運用之淋漓盡致，都使人想起華格納。不過在精神和哲學上，法朗克比較接近貝多芬及李斯特的傳承。儘管他很熟悉〈崔斯坦與伊索德〉中革命性的和聲運用，但他主要還是位音樂的建築師而非感官能主義者。以此曲強有力的情感暗流而論，在本質上就是一位關心對位法與形式問題的思想家的作品。

法朗克此曲是要獻給他的同胞——比利時小提琴家易沙意（Eugène Ysaÿe）——作為結婚禮物，易沙意婚禮當天一拿到這份手稿，就馬上開始練習。多虧他的支持，這首奏鳴曲很快地流行起來，廣受聽眾與演奏家的歡迎，並隨即被大提琴家與長笛家改編，成為其基本曲目。

就像法朗克其他作品一樣，這首奏鳴曲是循環式的，四個樂章的主題素材都源於單一的原始動機。第一章的開場小節引介出這個動機，小提琴安詳的、以琶音主奏的主題，把鋼琴微妙的四小節冥想給具體化。主題以詩般的長度來舖陳，先是被抑制，然後抒情性逐漸加強。熱情的D小調第二樂章與這種幻想的曲風形成強烈對比，十分激烈——雖然其中也有一些田園詩般慵懶的樂段。

第三樂章標示為「宣敘調風格的幻想曲」，由鋼琴陰沉的序奏揭開序幕，並由小提琴簡單的裝飾奏承接。起初這種對話似乎重現了奏鳴曲一開始的夢幻情感，但很快小提琴即興的阿拉伯風變得更為深入，鋼琴的華麗裝飾也更為戲劇化。最後的A大調快板，開始時將主要主題展現為溫和的卡農曲，這個主題是對樂曲開頭格言動機類似進行曲但更流暢的變形。在樂章的進行中，表現出的情感是從幸福到毀滅性的煩擾，但結束時的情緒卻是堅決、英雄式，超凡入聖的。

鄭京和在法朗克的作品中呈
現出一種慵懶的優雅。

推薦錄音

鄭京和,小提琴
魯普(Radu Lupu),鋼琴
London 421 154-2〔及德布西與拉威爾的作品〕

明茲,小提琴
布朗夫曼(Yefim Bronfman),鋼琴
DG 415 683-2〔及德布西與拉威爾的奏鳴曲〕

　　鄭京和跟魯普的合作非常具音樂性,賦予此
作品應有的法國式優雅──這在許多熱情的演奏
中常被忽略。鄭京和喚起樂曲中美麗的夢幻。魯
普以他卓越的技術和踏瓣的節制運用,呈現鋼琴
部分的細節。1977年的錄音溫暖可親。中價位版,
曲目繁多,絕對是物超所值。

　　明茲有力但控制完美的演奏,加上極為純淨
的音調,使他沉思風格的詮釋更為出色,曲中的
憂傷情懷帶有俄羅斯風味,十分溫暖,但不至於
濫情。他與布朗夫曼兩人很有共識,合作無間。
DG1985年的錄音,距離非常近,加重了明茲琴音
的分量,與鋼琴伴奏取得平衡。

海頓〔Joseph Haydn〕
絃樂四重奏集,Op. 33
俄羅斯(**Russian**)

　　這六首樂曲完成於1781年,因為獻給俄國的
保羅大公(Grand Duke Paul)而被稱為〈俄羅斯四

重奏〉，顯示海頓已經將古典樂派的絃樂四重奏帶至成熟的境地。他在停寫此一曲式十年之久後，才創作出這組樂曲（之前的作品被稱爲「嬉遊曲」），並且在出版時加註腳：這六首四重奏是以「全新而特別的方式」寫成的。

樂曲的主題的構成要素比以前的作品更具對比性，在鋪陳中展開新的契機；各聲部的寫作也更加平均，四件樂器在音樂脈絡的展現中，比重幾乎相等。但海頓並未捨棄他某些早期作品「複協奏曲」的形式，例如〈第一號四重奏〉中就有許多第一小提琴的樂段。但他的譜曲技巧更完美，而且他對聲音的敏感使他在六首作品中最歡樂的C大調〈第三號四重奏〉「鳥」（The Bird）中，作出輕柔纖細的效果。

在這套作品中，海頓首度以較活潑的詼諧曲取代傳統的小步舞曲，甚至成爲降E大調〈第二號四重奏〉的暱稱：「玩笑」；此曲的「玩笑」出現於輪旋曲終樂章的結尾，先是感傷的慢板間奏曲，然後是一連串苦悶的停頓，打斷了主題的最終陳述；但主題的最後一小段仍突圍而出，樂曲似乎要結束了，可是一段漫長的沉寂之後，主題的第一部分突然再現，讓樂曲結束在半空中，留給聽眾的是音樂史上最有趣的「恍然大悟」。「玩笑」一曲的創作技巧可沒有任何可笑之處。開場樂章的曲思明顯是從最初四個小節的素材發展出來，第三樂章有絕妙的沉重感，而詼諧曲以最令人滿意的方式，平衡了質樸與優雅兩種不同的風格。

海頓是第一個用「詼諧曲」——一種快速的、舞曲般的三拍子樂章——來取代小步舞曲的作曲家。貝多芬的奏鳴曲及交響曲也以詼諧曲作爲標準的「舞曲」樂章。「詼諧曲」的原意的確是「玩笑」，但不是所有詼諧曲都輕鬆有趣。像貝多芬〈第五號交響曲〉的詼諧曲就非常陰沉；艾伍士在他的〈鋼琴三重奏〉中就開了個玩笑，將詼諧曲樂章題爲「TSIAJ」，意即「這首詼諧曲是個笑話」（This Scherzo Is a Joke）。

海頓（圖右）在自己的四重奏
曲中演奏中提琴。

海頓是少數幾位曾以街頭音
樂家為業的偉大作曲家之
一。他17歲那年因為變聲，
被逐出維也納的聖史蒂芬教
堂（St. Stephen's Cathedral）唱
詩班，他加入一群巡迴音樂
家，在街頭演奏小夜曲以賺
取微薄的酬勞。之後他又在
別的教堂演唱及彈奏小提琴
與管風琴，好幾年都住在沒
有暖氣的閣樓中。

絃樂四重奏，Op. 76
愛多笛（Erdödy）

　　海頓晚期的四重奏，連同莫札特獻給他的四
重奏，代表了此一曲式在十八世紀最偉大的成
就。這六首為愛多笛伯爵（Count Joseph Erdody）而
寫，1799年出版時題獻給他的四重奏，是精緻清
新的作品，顯示海頓依然在實驗探索，依然能夠
發現新方法來處理形式與結構的問題，比以前更
能表達個人的情感，而且表達的方式常令人聯想
到貝多芬；例如第六號〈降E大調四重奏〉的慢板
中，海頓的抒情風格有一種較晚期音樂的「持續
的強度」，作曲手法十分溫柔——但調性變化極
為強烈的終樂章必然會刺痛貴族的耳朵，並令聽
者懷疑海頓晚年是否發生了什麼憾事。第四號〈降
B大調四重奏〉「日出」（Sunrise），暱稱來自開場
旋律逐漸上升的架構，雖然不是很能撫慰人心，
卻毫無疑問地是海頓最好的作品之一。極為淒楚
的慢板，呈現十八世紀（甚至十九世紀）罕聞的情
感深度。但海頓像以往一樣注重平衡：溫暖的開
場樂章、鄉村風味的小步舞曲，連同彌賽特舞曲
的中段，以及更快速的終樂章，都帶給這首審慎
經營的作品一種完整感。

　　這套四重奏中最為人熟知的是第三號〈C大調
四重奏〉「皇帝」，第二樂章的主題就是海頓寫
給奧皇佛朗茲二世（Emperor Franz II）的頌歌「天
佑佛朗茲吾皇」（Gott erhalte Franz den Kaiser），後
來變成奧地利和德國的國歌，同時也是聖歌「上
帝的榮耀被傳述，我主的錫安城」（Glorious Things
of Thee Are Spoken, Zion City of Our God）的旋

律；這撼動人心的主題，做了四種極美的變奏。
為了要彌補慢板的過分沉重，海頓在用的是比一
般作品更輕快的第一樂章快板，及一首相當明朗
的小步舞曲。有力的終樂章（大部分是小調）是此
曲另一個吸引人的重心，並且讓慢板的高尚情感
去平衡那近於戲劇化的苦惱掙扎。

推薦錄音

塔崔四重奏

Hungaroton HCD 11887/88〔2CDs；Op. 33〕

塔克斯四重奏

London 421 360-2〔第一至三號，Op. 76〕和425 467-2
〔第四至六號，Op. 76〕

　　塔崔四重奏以駕輕就熟的方式，來表現這套
四重奏（Op. 33），但絕不公式化。旋律線毫不費力
的收束、聲部的彌合，以及簡練的修飾，是相當
高雅具說服力的詮釋。所謂古典主義的精髓，就
是如此。錄音是典型的東歐音質——只比廣播的
品質好一點。

　　在海頓創作晚期絃樂四重奏時，他對傳統的
應用自如，能使想像力徹底解放，正如佛洛斯特
（Robert Frost）的名言：自由是「當你能在工作時也從
容不迫」。塔克斯四重奏成立於1975年，是一支令
人注目的合奏團，正以上述那種精神演奏。熱情洋
溢但絕不粗糙，充分顯現海頓的天分。維也納音樂
廳的舒伯特廳（Schubertsaal of Vienna's Konzerthaus）
和倫敦聖巴那巴斯音樂廳（St. Barnabas'）的錄音，餘
音繚繞，空間感寬廣，臨場感也優異。

塔克斯四重奏對海頓作品的
詮釋，活力充沛。

芬妮·孟德爾頌（Fanny Mendelssohn）是作曲家孟德爾頌的姊姊，傑出的鋼琴家，她總結這首八重奏的詼諧曲：「整首曲子要以斷奏和極弱音的方式來演奏，單獨的震音到處出現，顫音以閃電的速度掠過——一切是那麼新奇、怪異而又如此討喜、迷人，覺得那麼接近精靈的世界，被輕飄飄地帶上天空。」

孟德爾頌〔Felix Mendelssohn〕
降E大調絃樂八重奏，Op. 20

神童孟德爾頌在1825年10月，以16歲之齡寫下〈絃樂八重奏〉。雖然樂曲令人印象非常深刻，靈感新穎，自信滿滿，但它並不完全如一般人所想的，是天才一揮而就之作，而是很自然的延續了孟德爾頌在1823年所作的四首〈絃樂交響曲〉。所以此曲不僅燦爛精巧，而且基礎紮實。

這首八重奏是獻給里茲（Eduard Rietz）──孟德爾頌家族朋友圈中重要的一員，也是傑出的小提琴家──的23歲生日禮物。首演可能是在孟德爾頌柏林的家中，某個星期天早晨的音樂會，孟德爾頌本人擔任中提琴。

孟德爾頌在曲中每一聲部的開頭提醒道：「這首八重奏的每一聲部都必須以交響曲風格來演奏；強弱必須分明，並且比一般同類作品更強調重音。」第一樂章快板就顯示作曲家的提醒是認真的，因為此樂章正是具交響曲規模的奏鳴曲，顯示出形式與曲思發展的高超技藝；標示為「熱情」的樂曲的確閃耀著浪漫主義的火花，翱翔的第一主題散發出樂觀的氣氛，而尾聲則充滿夏日溫泉的沸騰。憂鬱而感傷的行板，在刻意的對比中突出，它裝飾華麗的模仿樂段，使人讚歎孟德爾頌高超的技巧。

詼諧曲是孟德爾頌風格最純粹的精華，也是〈仲夏夜之夢〉序曲的前導，其靈感是受歌德《浮士德》（Faust）中「華爾布幾斯之夜」（Walpurgisnacht）描述的精靈行進所啟發。終樂章顯示少年孟德爾頌在巴洛克對位法上的苦心鑽研斐然有成。樂章由喜氣洋洋的八聲部賦格樂段開始，由兩支大提

琴的最低音域的隆隆做響開始，然後衝向高點，緊接著音符就像煙火一般四處迸射，強有力的內在聲部寫作手法一定曾令首演的樂師眼花撩亂。樂曲進行到一半，詼諧曲主題音樂又短暫出現，然後八位演奏者將聲音與速度發揮到極限，最後全曲在充滿生命力與歡樂的氣氛中結束。

推薦錄音

學院室內合奏團
Philips 420 400-2〔及〈降B大調五重奏〉，Op. 87〕

　　這個合奏團是聖馬丁學院樂團的分支，其表現令人精神一振，洗練的演奏、緊密的合奏——詮釋的風格和規模也是交響曲式的，一如孟德爾頌的期望。1978年的類比錄音有令人愉悅的臨場感與清新感。

莫札特六首四重奏傑作的封面。

莫札特〔Wolfgang Amadeus Mozart〕

降B大調絃樂四重奏，K. 458
狩獵（Hunt）
C大調絃樂四重奏，K. 465
不和諧音（Dissonance）

　　莫札特年輕時寫了超過一打的絃樂四重奏，有些是上等佳作。1782年12月到1785年1月之間，莫札特寫了六首四重奏（K.387、421、428、458、464、465）題獻給海頓。他賦予四重奏完全成熟的境界，顯示他充分吸收了前輩大師的作曲智慧，特

別是樂器對話的特質與主題和結構的變化。如此造就出莫札特最好的四重奏,擁有豐富的旋律性與和聲的創意,以及變化多端的對位法。這六首作品中的K458和K465尤其受歡迎,值得細探。

〈降B大調四重奏〉(K.458)標題為「狩獵」,因為它的開場主題引用6/8拍的節奏以及雙法國號鼓號曲,都與十八世紀音樂中的狩獵主題有關。開場的華美音調縱貫全曲,事實上就全曲而言,儘管慢板樂章情感相當強烈,卻是六首〈海頓四重奏〉中最開朗的一首。第一樂章的活力,師承自海頓,而且在結尾帶回類似法國號聲音的寫法,以蓋過單調的低音部,這正是海頓音樂中最喜歡用的技巧,只是加上了莫札特慣有的優雅。

在小步舞曲中,莫札特採用不平衡的節奏,使樂曲的行進突然比想像中的更為嚴肅;但在中段部分,卻以熱鬧奔放的鄉村舞蹈將情境帶回現實。降E大調的緩慢樂章在〈海頓四重奏〉中是唯一真正的慢板,開場樂句中有一種不確定感;隨著發展的過程而逐漸找到方向,樂章以驚人的美麗旋律開展,和聲由大調轉成小調,這種前後關係的改變,對莫札特而言,是一種異常麻煩的方式,最後形成一種強烈的告別意味。樂曲開頭生氣勃勃的情緒,又洋溢在快速的終樂章中,海頓的精神也再一次浮現。但即使在忙亂與喧擾之中,仍可以發現莫札特獨具的抒情性。

〈C大調四重奏〉(K.465)的暱稱,來自緩慢的序奏中22個有不和諧音的小節,這22小節同時也製造出此曲其餘部分的和聲與旋律張力;張力的一部分來自莫札特在前12小節特意維持的調性曖昧,這種曖昧性使最後才確定的C大調的樂段更

莫札特六首四重奏在出版時題獻給海頓,部分獻辭如下:「一個決定讓孩子誕生的父親,經過認真考慮後,決定把監護和引導孩子的責任交付給另外一個男人,這個人非常有名望,且恰好是這名父親的好朋友。就是這樣,我把我的六個孩子交給你……請以仁慈接納他們,並且像父親、嚮導及朋友一樣地對待他們。」

在海頓二度聆聽這些四重奏其中的三首之後，他向莫札特的父親如此讚美：「我在上帝前誠實的告訴你，你的兒子在我認識的或聽聞過的作曲家當中，是最偉大的一位。他很有品味，更重要的是，他作曲技巧方面的知識，也是最豐富的。」

人印象深刻。在盤旋而上之後，快板隨著狂烈的開場主題在第一小提琴上起舞，第二小提琴和中提琴穩定的節奏律動，更加強了此種力量。樂章中的不安感到發展部被強化為激動，此處的旋律線本質上略微粗糙，使人聯想到序奏時尖銳的音程衝突。

在行板熱情而優雅地持續的抒情風格中，莫札特點出了〈費加洛婚禮〉中將會出現的，以第一小提琴與大提琴的對話營造出來的歌劇般的場景。小步舞曲中有唐突、詼諧曲般的力量以及顯著的對比，其開朗的C大調外部樂段及憂鬱的C小調中段，都預示了貝多芬的風格。終樂章再次效法海頓，引發一場高超琴技與繽紛旋律的混合，令人目不暇給。但這些素材都被莫札特獨特的時間感和複雜感所轉化。

推薦錄音

梅洛斯四重奏
DG 429 818-2〔〈海頓四重奏〉全集：415 870-2，3CDs，中價位版〕

沙羅門絃樂四重奏（Salomon String Quartet）
Hyperion CDA 66170〔〈不和諧音四重奏〉；及〈D小調四重奏〉，K.421〕

梅洛斯提供了這兩首四重奏的最佳錄音。這個以斯圖加特為基地的四人組，其詮釋很有內涵，速度的靈活及合奏的順暢也都可圈可點，輕快活潑，散發一股超越表象、直窺樂曲精髓的洗練。1976-77年之間的錄音，距離近但平衡感良好，聲音乾爽，使樂器聽起來似乎發自於真正的「室

內」，突顯第一及第二小提琴重要的音調差異，
就好像兩者具不同的性格。

　　沙羅門絃樂四重奏是目前世上最好的古樂器
團體之一，其〈不和諧音四重奏〉是絕佳的演出。
1985年的錄音，標榜演奏者使用真正的古樂器，而
非現代仿古樂器。音色溫暖，混音極佳，成果優異。

C大調絃樂五重奏，K. 515
G小調絃樂五重奏，K. 516

　　這兩首五重奏是莫札特於1787年春天，為兩
把小提琴、兩把中提琴和一把大提琴而寫；莫札
特就以這兩首樂曲攀上室內樂的頂峰。最值得注
意的是，這些樂曲不斷讓人有驚奇之感，而這些
驚奇感的出現又非常自然，這正是莫札特善於掌
握樂曲發展，而且靈感煥發的最佳佐證。

　　〈C大調五重奏〉第一樂章的廣闊開場主題，
將進行曲主題和歌唱風格並列，類似他1788年夏
天作的〈朱彼特交響曲〉的第一樂章；大提琴自
信地向上攀升了三次，小提琴則以優美的裝飾應
和著。在一小節的沉默之後，小提琴出人意料地
以C小調開始前進，大提琴以歌唱的裝飾音形回
應，而第三次的回應戲劇化地延長了23小節。這
段對話被安排成5小節及6小節的樂句，在韻律分
析中有一種細膩的轉移。長短不齊的樂句組合，
以及驚人的調性轉換，營造出充滿活力的平衡
感，使得這段開場白頗令人興奮，對樂章的整體
效果亦有很大的幫助；以寬廣、對稱及流暢感來
論，這個快板樂章是莫札特最壯麗的構思之一。

維也納壕溝區一景，莫札特
在此渡過許多淒涼的日子。

〈C大調五重奏〉的手稿，是美國國會圖書館音樂收藏品的一部分，若有樂團來圖書館的柯立芝廳演奏這部作品，職員就會把手稿放在入口處展示。對演奏家來說，此曲是一部折磨人的偉大作品。當聽眾和演奏家了解到莫札特當年拚命想推銷這首曲子但卻徒勞無功時，應該會心懷謙卑。

　　由於莫札特手稿上的頁碼標示有問題，這首五重奏的第二樂章頗有爭議；多數演奏家選擇小步舞曲，認為比行板更適合放在冗長的第一樂章之後。小步舞曲的開場有一種輕快感，但很快地悄悄加入一種哀愁的調子，中段在小提琴提出質疑及簡短的半音旅程之後，爆發為輕盈活潑的蘭德勒舞曲。行板樂章中的對位法和情感都相當複雜，在第一中提琴以同樣的開闊回應第一小提琴時，旋律經歷了二次狂喜而華麗的綻放。快板終樂章充滿燦爛的小提琴技巧，莫札特創造出與〈小夜曲〉（K. 525）終樂章相去不遠的活潑輕快，但此曲在結構及音調上都更為複雜。

　　音樂學家愛因斯坦對G小調〈第四十號交響曲〉的描述其實更適於〈G小調絃樂五重奏〉（K. 516）；假如有所謂「室內樂宿命的作品」，這首就是了。第一樂章明顯的苦悶感，可能反映了莫札特在1787年5月寫作此曲時的心態。之後他開始創作他最陰暗的歌劇〈唐喬凡尼〉，心裡非常清楚自己的音樂正逐漸失去維也納群眾的擁護。此曲在寫作時，他的父親在薩爾斯堡正病危中（雷波德死於5月28日，之前12天莫札特完成這首五重奏）。〈G小調五重奏〉快板樂曲的傑出之處在於：它似乎以純粹音樂的形態，傳達出作曲家心中的焦慮。

　　小步舞曲的情緒依然維持憂鬱的基調，而且穿過開場樂段的憤怒及弱拍的和絃，創造了連中段部分都無法消除的新震撼。接下來的慢板樂章起初似乎是從騷動中引退，尋找慰藉，絃樂的音量減弱，在樂章的開端有一種近乎禱告的特質；但陰影迅速返回——音樂轉為降B小調，由其餘樂器奏出動盪的十六分音符，伴隨著第一小提琴濃

1790年的12月，海頓帶著中
提琴到維也納參加莫札特三
首絃樂五重奏的演奏會——
兩首寫於1787年春天(K.515、
516)，和一首剛完成的〈D大
調五重奏〉(K.593)，莫札特
也拿出中提琴，和海頓輪流
演奏第一聲部。

烈的旋律——這種不安最後造成了貝多芬一般的
張力。還有最後的驚奇：在一段暗示陰暗的結局
即將發生的緩慢序奏之後，終樂章以明朗的G大調
輪旋曲展開——這對莫札特來說是一種不尋常的
轉變，在小調樂曲中他通常使用小調；雖然有人批
評這個結局令人難以置信，但有草稿顯示，莫札特
曾嘗試以G小調作為終樂章，但又打消了這個念頭。
很明顯的，他決定把聽眾帶出黑暗，迎向陽光。

 推薦錄音

貝耶爾(Franz Beyer)，中提琴
梅洛斯四重奏
DG 419 773-2

渥夫(Markus Wolf)，中提琴
阿班貝爾格四重奏
EMI Classics CDC 49085

維也納的阿班貝爾格四重
奏，成立於1970年。

　　貝耶爾和梅洛斯四重奏，在這兩首五重奏上
迷人的表現，應該可以讓莫札特欣慰：恰如其分
的速度、明快的合奏、使演奏充滿活力並充分表
達樂曲的旋律感。在這張1986年的錄音中，這些
演奏家的技術眩人耳目，特別是第一小提琴手梅
爾徹(Wilhelm Melcher)超群的音調抑揚及高雅的
樂句。錄音有點呆板，但平衡感令人滿意。這是
出類拔萃的室內樂演奏。
　　同年的另一張錄音，阿班貝爾格四重奏對兩
首作品都有深入的詮釋。〈C大調五重奏〉中充滿
了力量與信心，而〈G小調四重奏〉擁有誘人的抒
情性，混合著意味深遠的輕描淡寫。聲音相當溫

低音單簧管的近代複製品。

暖，能讓人產生共鳴。儘管〈C大調五重奏〉的唱片解說冊與CD盒背面列出的音軌順序仍是依照傳統，以小步舞曲爲第二樂章，但實際演奏卻是以行板爲第二樂章，而且效果並不像理論上講得那麼好。

A大調單簧管五重奏，K. 581

　　這首作品之前，莫札特爲木管獨奏和絃樂所寫的樂曲都相當迷人，但缺乏更寬廣的規模及高度的張力。這首A大調單簧管五重奏，爲莫札特及後來作曲家的同類型作品發起一場革命，此曲不單是要求獨奏樂器的高超技巧，同時也是一首真摯、豐實的室內樂作品。此曲完成於1789年9月29日，當時莫札特也正在寫歌劇〈女人皆如此〉，兩部作品在優美旋律及優雅的作曲手法上交相呼應，值得注意。

　　〈單簧管五重奏〉的特色是：讓溫柔與哀愁以一種靈巧而幾乎無法察覺的方式交替，展示了對位法中最高超的洗練技巧。莫札特在單簧管及第一小提琴部分，展露他寫作複協奏曲的才華。此曲另外一大特色是完全透明的結構，使得單簧管在某些地方能融入和聲，同時能使絃樂合奏染上微妙的音色。第一樂章以光輝而略爲抑制的絃樂歌唱開始，單簧管以奔馳的音樂回應，稍後並成爲發展部的基礎。第二樂章是極端溫柔的稍緩板，小提琴始終維持弱音。第三章是輕快的小步舞曲，有兩個中段。終樂章在開朗的曲調上展開五種變奏，主題在結尾活力充沛地重新出現，帶著輪旋曲的感覺。

推薦錄音

培伊（Antony Pay），低音單簧管
古樂學院室內樂團
Oiseau-Lyre 421 429-2〔及〈雙簧管四重奏〉（K.370）、
〈木管五重奏〉（K.407）〕

　　莫札特這首五重奏及後來的〈單簧管協奏曲〉
都是爲史塔德勒而做，也都是爲低音單簧管而
寫，因此使用這種樂器來演奏時會特別出色。培
伊就特地使用仿古的低音單簧管，展現大師級的
技巧與表情。其他演奏家也是用仿古樂器，予人
一種豐富且風格獨具的感覺。以前一般人很難將
仿古絃樂器的音質形容爲「絲綢般的」，不過這
個詞用在此處卻很恰當，特別是形容修婕特
（Monica Huggett)的第一小提琴尤其適合。這是渴
望與憂傷的詮釋，充滿了特色和生命力。1987年
的錄音，具有相當好的臨場感與優美的平衡感。

培伊在莫札特的〈單簧管五重奏〉中吹奏低音單簧管。

拉威爾〔Maurice Ravel〕
F大調絃樂四重奏

　　拉威爾在1889-1895年間就讀於巴黎音樂院，
其間曾短暫休學，1897年復學後成爲佛瑞作曲課
的學生。他在學校生涯的尾聲，也就是1902-03年
的春天，寫下〈F大調四重奏〉，這是他唯一的一
首絃樂四重奏，但是作品的流暢和對形式的完美
掌握，使其成爲拉威爾早期成熟的代表作，絕不
只是一個學生的塗鴉而已。

拉威爾和德布西雖然認識，但向來不很親近。拉威爾很推崇德布西及其作品，但德布西對拉威爾的尊重則摻雜著些許的冷漠與嘲諷。在拉威爾四重奏首演之後，有些批評家要求作曲家修改。但據說德布西曾對他這位年輕的同行說：「以音樂之神和我之名，千萬不要更動任何一個音符。」

　　快板第一樂章是奏鳴曲形式，由整個四重奏演奏寬闊的主題來拉開序幕。拉威爾由主題旋律衍生出多個曲思，其中之一由第一小提琴在極度輕柔的內聲部伴奏中演奏，然後是熱烈的第二主題——由小提琴及中提琴間隔兩個八度，以極弱、極有表情的方式，奏出令人難忘的旋律。稍後，拉威爾似乎有意證明他傑出成熟的作曲技巧，讓此主題以一樣的音高再現，但大提琴撥絃伴奏的和聲架構卻從D小調轉成F大調。

　　活潑的詼諧曲採用混合拍子，各聲部相互作用：第一小提琴和大提琴是3/4拍，第二小提琴和中提琴則為6/8拍。中段部分感覺慵懶，而且要加上弱音器，其間大提琴以最高音域奏出感情濃厚的主題，然後由中提琴接手，一個聽起來像是第一樂章第二主題變奏的曲思脫穎而出，與詼諧曲開場的撥絃主題結合，並蓋過低語的顫音。

　　第三樂章瀰漫著一種欣喜但憂鬱的冥想感覺，拉威爾再次使用弱音器。第一樂章開場主題的回憶與像不停掠過的幻影的曲思四處散布。精力充沛的終樂章，以激烈的5/8拍樂段開場。隨第一小提琴而來的輔助曲思有一種緊張的脆弱，在更抒情的第二主題中，甚至有一種不安的特質。開場主題的遺緒再一次被編織進來，最後樂章以一種得意揚揚的漸強結束。

 推薦錄音

奧蘭多四重奏
Philips 411 050-2〔及德布西〈G小調四重奏〉〕

瓜奈里四重奏
RCA Silver Seal 60909-2〔及德布西〈G小調四重奏〉
與〈貝加馬斯克組曲〉

義大利四重奏
Philips 420 894-2〔及德布西〈G小調四重奏〉〕

　　奧蘭多四重奏1983年的首張錄音，表現出豐富特色及溫暖氣氛。拉威爾的作品有懷舊氣氛和對熱情的壓抑，可以和德布西〈牧神的午後前奏曲〉相提並論。錄音頂尖。

　　瓜奈里四重奏1973年的錄音，長期以來一直都被公認為拉威爾作品的傑出詮釋，不管是演奏的完美或詮釋的熱情，都值得注意，混合著精練與自然的多采多姿。錄音雖然音場較乾，但聲音相當厚實集中。

　　這張1965年的唱片中，義大利四重奏以最具活力的演出，呼應了拉威爾氣氛十足的音樂。他們的詮釋方式突顯原曲的懶散與熱情，幾乎有交響曲的分量。

荀伯格〔Arnold Schoenberg〕
昇華之夜（Verklärte Nacht），Op. 4

　　〈昇華之夜〉的標題來自德梅爾（Richard Dehmel）詩集《女人與世界》（Weib und Welt）中的一首詩。德梅爾超越現實而具高度靈性的詩句，吸引了很多德國的後期浪漫主義派作曲家，如雷格（Max Reger）、費茲納（Hans Pfitzner）及理查‧史特勞斯，這些人都把他的詩句化為聲樂。奧地利

荀伯格的素描像，由西爾（Egon Schiele）所繪。

荀伯格在1917年將此曲改編為絃樂團演奏版(1943年又二度修改)。1942年，編舞家都鐸(Antony Tudor)以〈昇華之夜〉為紐約芭蕾舞劇院編了芭蕾舞劇〈火之柱〉(Pillar of Fire)。

作曲家荀伯格(1874-1951)也深受他的影響，而且曾將他另外八首詩化為歌曲。以〈昇華之夜〉一詩作為此曲的基礎，成為荀伯格最膾炙人口的室內樂作品。

作為一首六重奏：兩把小提琴、兩把中提琴及兩把大提琴，〈昇華之夜〉將華格納〈崔斯坦與伊索德〉中的半音階和聲與布拉姆斯晚期室內樂的豐厚結構與艱難的動機發展相結合，它嚴謹地遵從詩意：在一個月光下的夜晚，樹林之中，一位女子向她的愛人坦承她懷了另一個男人的孩子——而她的愛人信誓旦旦地向她保證，透過彼此的愛，他會將孩子視如己出。作為室內樂中第一首標題音樂，〈昇華之夜〉本質上是一首為六把絃樂器而作的交響詩，五個段落(與德梅爾詩篇的分節互相呼應)形成兩大部分。第一部分以D小調為基礎，傳達女子的絕望和告白中的激情；第二部分則以D大調勾勒這對情侶之愛對那個夜晚的昇華。

荀伯格是非常熟悉室內樂的傑出大提琴家，他作的這首絃樂曲也相當內行，而且音色變化豐富。但此曲於1899年12月完成之後，卻遭到維也納作曲家協會的排拒，直到1902年的3月18日，才由玫瑰四重奏(Rosé Quartet)與兩位音樂家首演。

 推薦錄音

奈吉納(Jiri Najnar)，中提琴
伯那西克(Vaclav Bernasek)，大提琴
塔利希四重奏(Talich Quartet)
Calliope CAL 9217〔及德弗札克〈A大調六重奏〉，Op. 48〕

拉斐爾合奏團（The Raphael Ensemble）
Hyperion CDA 66425〔及康果爾德（Korngold）〈D大調六重奏〉，Op. 10〕

　　塔利希四重奏與其捷克夥伴的溫暖演奏，貫穿全曲，在活潑的詮釋中，一直維持著張力而不墜。開場音符如沉重的心跳，結尾樂段也因情感而發亮。1989年錄音，聲音很近，聽起來栩栩如生，收錄了兩位作曲家的作品，德弗札克動聽的六重奏在〈昇華之夜〉的對照下雖顯得有些平庸，但演奏者可是以最道地的波希米亞方式來詮釋。
　　拉斐爾合奏團的演奏非常精緻，這些年輕音樂家呈現的〈昇華之夜〉充滿活力。開場極有情調——這一段，捷克音樂家表現得幾乎近於縱慾，而拉斐爾則表現出令人難忘的陰沉和含蓄感——隨之而來的高潮段落卻呈現出前所未有的張力。Hyperion 1990年的錄音非常傑出，搭配新發掘的康果爾德〈D大調六重奏〉，令人激賞。

舒伯特〔Franz Schubert〕
A大調鋼琴五重奏，D. 667
鱒魚（The Trout）

　　對舒伯特而言，開宴會就是和朋友一起演奏音樂，結果促成了他在1819年創作出〈鱒魚〉五重奏。當時他正在上奧地利一個「可愛得無法想像」的斯代爾鎮（Steyr），與他的朋友共度夏日假期。
　　那個夏天，鮑姆嘉特納（Sylvester Paumgartner）家成為音樂夜宴場，他是業餘大提琴家及狂熱的室內樂愛好者。在一次聚會中，他委託舒伯特作一首

舒伯特不寫音樂的稀有時刻。

斯代爾坐落在風景秀麗的上奧地利，位於林茲（Linz）東南20哩，地當斯代爾河與恩斯河（Enns）交會處。1819年，舒伯特與友人男中音弗格爾（Johann Michael Vogl）在此共渡的數週，是他一生中最快樂的一段時光。作曲家與歌唱家寄宿在柯勒（Josef von Koller）家中，居停主人的五個女兒，為那段夏日時光增添了不少情趣。五姐妹中的約瑟華（Josepha），甚至點燃了舒伯特心中的愛苗。她為舒伯特唱歌彈鋼琴，他則獻給她一首奏鳴曲。

五重奏，但樂器編制要跟胡麥爾（Johann Nepomuk Hummel）〈降E大調五重奏〉（Op. 87）相同，而且要有一組變奏包含舒伯特寫於1817年的歌曲〈鱒魚〉。舒伯特相信這只是家庭音樂，純粹為了好玩，結果他作出來的五重奏竟以絃樂三重奏加上鋼琴與低音提琴的不尋常組合，展現變化多端的豐富內涵。

此曲五個樂章的設計，清楚的反映出小夜曲的特色，而且以兩個行板來包圍一個舞曲樂章，與一般作曲手法正好相反，更強調了此曲的悠閒本質。開場快板以全體樂器的大膽和絃開始，由鋼琴一連串的琶音裝飾奏承接。絃樂夢幻似地吟唱出樂章的主題，很快地由冥想轉為中提琴與大提琴伴奏的快速進行曲。歌曲般的第二主題是小提琴與大提琴的二重奏，然後轉為小調，效果鮮明。舒伯特在此處走捷徑（在這首不正規的作品中是可行的），讓再現部幾乎一模一樣地重複呈示部，只是把它轉調，以次屬音開始，而以主調音結束。

在第一行板樂章中他採取了類似的手法，雖然用奏鳴曲形式，但卻沒有發展部；呈示部帶出三個清楚的主題：第一個是F大調的平穩主題，由鋼琴在絃樂伴奏的八度音程中表現出來；第二個是升F小調的憂鬱音調，由中提琴及大提琴演奏；第三個主題是直接由第二主題中浮現，在悸動的低音上，由鋼琴彈奏弱拍而活潑的D大調隨想曲。樂章第二部分以升高小三度音程重複第一部分，經由降A大調和A小調循環回F大調。

活潑的詼諧曲以強拍的開場主題，為第四樂章讚美詩般的開頭揭開序幕，在這裡，舒伯特展開了鮑姆嘉特納要求的〈鱒魚〉變奏。處理手法大部分是裝飾性的，在六首變奏的四首中，清楚

地保留了原來的旋律。前三首的主題旋律由鋼琴、中提琴、大提琴、低音大提琴輪流承接。第四首變奏以狂熱但幽默溫柔的小調開場;第五首讓大提琴以沉思的方式創造出一首幾乎全新的曲調。在最後一段變奏裡,舒伯特終於讓鋼琴奏出大家都企盼的旋律,流暢的伴奏與原曲極爲類似,而小提琴及大提琴也在旋律中交互映現。匈牙利風格的活潑終曲,精神抖擻地將五重奏帶向熱鬧的結束。

推薦錄音

瑟金(Rudolf Serkin),鋼琴
拉雷多,小提琴
尼吉爾(Philipp Naegele),中提琴
巴拿斯(Leslie Parnas),大提琴
烈凡(Julius Levine),低音大提琴
Sony Classical SMK 46252〔及莫札特〈單簧管五重奏〉,K.581〕

　　這張唱片是由瑟金及馬爾孛羅音樂節的音樂家於1967年灌錄,至今仍被視爲瑰寶。從一開始快板的速度就完美無瑕,而且他們詮釋音樂的親暱方式,爲這首作品的歷久不衰做了最好的見證。演奏者之間有活潑的交流,同時個別的表現也都相當出色,瑟金在平衡鋼琴與其他樂器方面,展現了大師的風範。拉雷多是美國最偉大的小提琴家之一,其燦爛的演奏永遠令人驚喜。原本是類比錄音,轉錄相當成功;以中價位來說,物超所值,特別是如果你喜歡悠游自在的〈鱒魚〉。

在典型的舒伯特聚會中,舒伯特在鋼琴上作曲,弗格爾演唱。兩人之間的友誼相當親密,對藝術的了解更爲相近。舒伯特在給他兄弟佛迪南(Ferdinand)的信上寫道:「弗格爾唱歌而我伴奏……在這樣的時刻我們幾乎已合而爲一,這是很新奇而且前所未有的方式。」

C大調絃樂五重奏，D. 956

　　此曲作於1828年9月，由兩把小提琴、一把中提琴、兩把大提琴演奏，是舒伯特最後一首器樂作品，而且躋身於他眾多偉大作品之中。對於此曲的編制，舒伯特不用莫札特五重奏中常用的第二中提琴而改用第二大提琴，使他能夠在合奏中探測絃樂三重奏的結構，又能在四重奏範圍的極限，以第一小提琴與第二大提琴「書夾」般的結合作爲潤飾。第二大提琴也增加了此曲整體的豐富感，造成一種更陰暗的聲音。舒伯特絃樂的寫作手法是交響曲式、頗具啓發性的，例如經常用鼓號曲節奏以及反覆音符的模式，這些「管絃樂」的手法，都曾運用在他交響曲中的木管與銅管部。

　　廣闊的第一樂章是奏鳴曲形式，有涵蓋三個調區的呈示部。第一個調區：C大調，主題由五重奏意義深遠的開場推衍而來，而且隨著輕快的躍動逐漸獲得衝力。第二個調區：降E大調，宣示了一段令人難忘的旋律，大提琴在高音域中有情感濃烈的對話，充滿孤寂之美。第三個調區：G大調，較爲溫暖，由第一小提琴演奏歌唱般的主題。

　　龐大的E大調慢板採用三部歌曲形式（A-B-A）。開場白是中間三部樂器奏出輕柔、幾乎紋風不動的聖歌，第一小提琴在撥絃的伴奏基礎上，奏出纖細的裝飾音。樂章的小調中段出現一陣猛攻；緊張的痛苦與黑暗，似乎完全脫離了樂章輓歌式開場。接下來的詼諧曲，因外圍段落有狩獵音樂般快樂的音形而歡聲雷動——但藉著降D大調中段，舒伯特再一次改變情感的流向，讓聽者徬徨在悲歌與絕望之間。在精神抖擻的終樂章裡，樂觀主義重新占

舒伯特開了一個玩笑，在寫小提琴樂曲時用貓的圖形來代表音符。

了上風，樂章即將到達尾聲時，舒伯特兩次加快拍子，讓絃樂器在結尾勁頭十足。即使如此，並不是所有的魔鬼都被驅逐殆盡：在最後時刻戲劇化出現的降D大調，使最後的C大調也蒙上陰影。

推薦錄音

羅斯托波維奇，大提琴
梅洛斯四重奏
DG Galleria 415 373-2

席夫，大提琴
阿班貝爾格四重奏
EMI Classics CDC 47018

　　要想像出比梅洛斯四重奏和羅斯托波維奇更好的演奏，可能相當困難。他們的表演有一種自發性，彌補了舒伯特滑向遙遠音域時深奧的奇異感，同時還帶有一種非常適合作曲家抒情冥想特質的敏感。錄音氣勢恢宏，細節豐富，各方面都相當均衡。

　　席夫光芒內斂，與阿班貝爾格四重奏的合作相當迷人，其精力與抒情的優美值得注意。錄音效果一流，只可惜省略了第一樂章呈示部的反覆部分，使此曲失去它應有的「天籟般的長度」。

美麗的磨坊少女（Die Schöne Müllerin），D. 795
冬之旅（Winterreise），D. 911

　　舒伯特已知的鋼琴伴奏歌曲有634首，其中將近400首在他死後才出版。他對藝術歌曲徹底革命：首開寫作連篇歌曲（以前後連貫的敘事線索貫穿歌詞）

〈美麗的磨坊少女〉初版的封面。

有人認為舒伯特挑的都是二流人物的詩作，但不要忘了他選了55首歌德、46首席勒、及6首海涅（Heine）的詩作。他最重要的兩組連篇歌曲〈美麗的磨坊少女〉及〈冬之旅〉確實是穆勒（Wilhelm Müller）平淡而感傷的詩歌，不是什麼偉大的作品。但它的字句對舒伯特豐富的音樂，仍提供了相當多的想像力。

舒伯特和友人準備下鄉──典型的中產階級出遊。

的風氣，而且為詩歌配樂帶入新的精緻性與見解，旋律和伴奏與原文完美的搭配，少有後人能匹敵。

舒伯特非常敏銳地利用了十九世紀鋼琴的新音調和動態彈性，當作伴奏樂器，使它與聲樂成為並駕齊驅的夥伴。他對詩歌天生有一種深沉的理解，同時也擁有將詩句從語言化為音符的表現技巧。對他而言，創作一首歌不是把文字配上音樂，而是把詩轉化成音樂。他喜歡為蘊含強大情緒張力的詩歌配樂，能以無比簡潔與力量來傳達情感，做出和聲的突變與旋律的轉折，所以他能只以數行樂譜就描繪出喜悅的強度或探究折磨的深度，無需過分誇張的音樂語法。

〈美麗的磨坊少女〉是舒伯特在1823年的10月與11月之間所作的20首歌曲，描述一場悲劇結局的單戀，其中心碎的男主角遭喜歡獵人的少女拋棄，最後投身於磨坊水流中。舒伯特以鋼琴琶音的潺潺聲來代表小河，成為此組歌曲中不斷出現的動機。舒伯特在1827年的2月到10月間，寫成了〈冬之旅〉中的24首歌曲，成為他最優秀的歌曲。在這趟孤獨的冬日旅行中，音樂的處理充滿了濃郁的哀愁，旋律線似乎在每個樂句的結束處沉落，這種手法特別值得注意。第二冊的歌曲表情較為明顯，顯示舒伯特已達到新的靈感層次，即使身處憂鬱中，依然善於表達豐富的情感。

第二冊的第一首歌〈信件〉（Die Post）展現了舒伯特對歌詞的洞察力，以及他音樂手法的簡潔。郵車號角的鼓號曲及鋼琴疾馳的裝飾音，宣告了滿載著當日郵件驛車的來到。但在此曲的中段，當男主角發現愛人沒有來信時，和聲從降E大調驟變為降E小調，傳達了他從期待到絕望的情緒變化。

與舒伯特同時的音樂界人物，包括作曲家舒巴特（Christian Friedrich Daniel Schubart, 1739-1791）、蕭伯特（Johann Schobert, 1735-1767）、法朗茲‧安東‧舒伯特（Franz Anton Schubert, 1768-1827）、法朗茲‧舒伯特（Franz Schubert, 1808-1878），這些人的姓氏十分相近，但並沒有親戚關係。法朗茲‧安東‧舒伯特在1817年收到歌曲〈魔王〉的抄本之後，還寫信給出版商表示，他「想知道是誰這麼無禮，送你這一堆垃圾，還冒用我的名字。」

鋼琴前的費雪-狄斯考和伴奏家摩爾。

伯特對歌詞的洞察力，以及他音樂手法的簡潔。郵車號角的鼓號曲及鋼琴疾馳的裝飾音，宣告了滿載著當日郵件驛車的來到。但在此曲的中段，當男主角發現愛人沒有來信時，和聲從降E大調驟變為降E小調，傳達了他從期待到絕望的情緒變化。

推薦錄音

費雪-狄斯考（Dietrich Fischer-Dieskau），男中音
摩爾（Gerald Moore），鋼琴
DG 415 186-2〔〈美麗的磨坊少女〉〕

許萊亞（Peter Schreier），男高音
席夫（András Schiff），鋼琴
London 430 414-2〔〈美麗的磨坊少女〉〕

費雪-狄斯考，男中音
布蘭德爾（Alfred Brendel），鋼琴
Philips 411 463-2〔〈冬之旅〉〕

　　二十多年以來，費雪-狄斯考與摩爾的〈美麗的磨坊少女〉一直是此曲的經典之作，不僅男中音有最佳詮釋，還有令人興奮的直截和夥伴間毫無瑕疵的平衡感。在〈急躁〉（Ungeduld）一曲中的興奮非常明顯，任何時候只要費雪-狄斯考渾然忘我，摩爾一定也都能達到同樣的境界。1972年的類比式錄音，轉錄後還保有相當良好的效果，音質也很清晰。

　　很少有歌唱家能像費雪-狄斯考一樣，以知性來詮釋舒伯特的歌曲，男高音許萊亞就是其中之一。在這張相當具個人風格的錄音中，許萊亞對每個樂句都投入了情感；他的薩克遜腔調有時可能較難以適應，但咬字相當清晰。鋼琴方面，席

使這張唱片成爲他最感人的詮釋。即使他的歌聲有點過於緊繃，但感情的表達真是令人讚嘆。布蘭德爾的伴奏也居功厥偉，他不過分突顯自我，但完全呈現了舒伯特的風格。他彈奏〈信件〉中擴大的第六和絃以伴隨歌詞「洶湧澎湃」的手法，只是他眾多技巧之一而已。

舒曼〔Robert Schumann〕
降E大調鋼琴五重奏，Op. 44

這首優美、活潑的樂曲，就像舒曼眾多其他室內樂作品一樣，作於1842年。這是一部開山之作，後來衍生出眾多浪漫時期的鋼琴五重奏，包括布拉姆斯、德弗札克及法朗克的作品。在鋼琴與絃樂四重奏高度的融合中，它爲同類型的後續作品設下標準，同時樂器之間生氣蓬勃的交互作用，也爲室內樂曲立下完美的典範。

或許是身爲鋼琴家且經常以鋼琴的觀點來思考，舒曼以他擅長的樂器作爲重點，建立了鋼琴與四重奏之間對立的平衡。在合奏激烈地奏出第一樂章的主題之後，鋼琴軟化了衝勁，並在彼此的對話中加入一種溫暖的沉思特質。然後鋼琴優雅地讓位給大提琴及第二主題的夥伴，呈現出一種幻想的本質。樂曲的發展部相當激烈，但開場熱情的樂觀主義，在樂曲末尾再度出現。

慢板樂章以葬禮進行曲的風格開頭，但鋪陳爲輓歌式的第二主題，其中絃樂的結構和鋼琴徐緩起伏的琶音模式都令人聯想到布拉姆斯最詩意之作。在騷動人心的中間段落，鋼琴彈奏輕快的

舒曼是最典型的浪漫主義者，可能曾罹患躁鬱症。

如果你喜歡這首五重奏，你一定也會喜愛舒曼的〈降E大調鋼琴四重奏〉(Op. 47)和布拉姆斯的〈F小調鋼琴五重奏〉(Op. 34)。

舒曼將〈鋼琴五重奏〉獻給
妻子克拉拉，但她因生病無
法參加此曲在萊比錫1842年
12月6日的首演，結果鋼琴由
孟德爾頌取代，他臨時受
邀，大膽地以視奏方式完成
演出。

八度音階帶領進行曲再現，由中提琴鬼魅般的音
調在顫音的伴奏上浮現。接下來的詼諧曲生氣勃
勃，近於孟德爾頌類似的樂章，也有著矯健迅捷
的力量。終樂章快板以小調活力充沛地開始，是
令人驚訝的手法，同時以兩首賦格插曲組成的廣
闊終曲結束，其中第二首以強有力的三聲部手
法，結合了第一樂章與終樂章的主題。

 推薦錄音

貝托漢（Dolf Bettelheim），小提琴
羅德斯（Samuel Rhodes），中提琴
美藝三重奏
Philips 420 791-2〔及〈鋼琴四重奏〉，Op. 47〕

艾克斯，鋼琴
克里夫蘭四重奏
RCA 6498-2〔及〈鋼琴四重奏〉，Op. 47〕

　　美藝三重奏及夥伴採用的手法，基本上相當
深思熟慮。演奏者彼此平衡完美，表情端莊且音
色密合。1975年的類比錄音，相當溫暖而細緻，
轉錄的效果也很好。
　　艾克斯和克里夫蘭團員們採取的戲劇性手
法，使他們成為美藝三重奏詮釋的最佳對照組。
這是一個高度對比的演出，演奏家將舒曼作品中
斬釘截鐵的特色發揮得淋漓盡致，並加入了豐富
的感情。艾克斯是很好的室內樂演奏家，但此處
他仍有獨奏者的水準表現。1986年的錄音，幾乎
有交響曲的分量。

「我無法告訴你，跟器樂曲比起來，為聲樂創作是多麼令人快樂的事。每當我坐下來開始工作時，這份快樂就會在我心中激盪。」
——舒曼

詩人之戀（Dichterliebe），Op. 48

假如歌德在德國文壇代表古典主義的高潮與浪漫主義的開端，一如貝多芬在音樂史上的地位，那麼海涅（Heinrich Heine）以他作品傑出的張力與主觀性，就是後期浪漫主義的桂冠詩人。最重要的是，海涅相當直接簡潔，且內涵豐富。深深吸引了像是與他同時代的舒伯特，以及葛利格、理查史特勞斯等作曲家。

舒曼也對海涅的詩有所感應，這一點也不令人驚訝，因為海涅的詩具體表現了舒曼本人感受到的強烈情感。舒曼的〈詩人之戀〉是他最為人所熟知的連篇歌曲，也是德國藝術歌曲領域的最高傑作。此作在1840年5月底一個禮拜內就完成。1840年是舒曼的「歌曲年」，那年舒曼與克拉拉不顧她父親反對而結婚。這組歌曲的重要主題——愛情欣喜的甦醒與痛苦的失去——雖有海涅自傳的意味，但舒曼對克拉拉的愛卻有了結果。不過作曲家情感的誠摯與他生命此時的騷動，顯然有助於音樂的張力。這些歌曲在極有限的音樂空間中，壓縮了豐富的情感。鋼琴相當活躍，在裝飾音驚人的變化中，傳達了大部分的訊息，提供了許多音色上的微妙差異。

〈詩人之戀〉的十六首歌曲中，大部分是小品，少數幾首有較詳盡的畫面。第一首〈在可愛的五月中〉（Im wunderschönen Monat Mai）以精緻的鋼琴伴奏及思慕的和聲，創造了一種不平凡的印象。這是一個男人心靈深處察覺有事情發生的重要一刻，舒曼以短短26小節便完美的捕捉住。詼諧曲般的第三首〈玫瑰、百合、鴿子、太陽〉（Die Rose, die Lilie, die Taube, die Sonne）唱出所有初戀者的神魂顛倒，而威武的、憤怒的第七首〈我沒有怨恨〉（Ich grolle

五月——繁花盛開、青春蕩漾、歌聲洋溢。

nicht)，似乎滿溢著拒絕的悲哀。最後一首〈古老而
邪惡的歌〉(Die alten, bösen Lieder)開高走低的過
程，重複了連篇歌曲的後半部的情調，而由諷刺的
怒氣到心碎。最後，鋼琴爲全集作了一篇溫柔的跋，
似乎在述說著「愛過而失去，總比沒愛過的好」。

推薦錄音

巴爾(Olaf Bär)，男中音
帕森思(Geoffrey Parsons)，鋼琴
EMI Classics CDC 47397〔及〈連篇歌曲〉，Op. 39〕

費雪-狄斯考，男中音
布蘭德爾，鋼琴
Philips 416 352-2〔及〈連篇歌曲〉，Op. 39〕

　　巴爾及費雪-狄斯考同時於1985年7月錄音，而
後者對前者風格及詮釋上的影響非常明顯。巴爾
不僅聽起來像年輕時的費雪-狄斯考，有著明亮的
音色及絲綢般的平滑嗓音，他唱起來也像費雪-狄
斯考一樣有嚴謹而親密的表達，及超群的發聲
法。但巴爾也有自己的特點，隨著帕森思的伴奏，
他在每一首歌曲都發揮得很好。錄音的平衡感很
完美，並且以自然的音場傳達了聲音的衝擊力。
　　在灌錄這張作品時，費雪-狄斯考已過了他聲
音的全盛期。大部分的高音他只能哼唱，同時中
斷了許多樂句以便呼吸，但他對原曲的表達仍舊
深刻，對歌詞的掌握一樣敏銳。布蘭德爾的伴奏
令人驚喜；他在〈可愛的五月中〉的前奏的第二
個樂句裡，以讓音調暗沉的方式，暗示了整部連
篇歌曲的方向，這是相當高明的技巧，與具有深
刻洞察力的演唱相得益彰。

巴爾在灌錄這張唱片後成爲
閃亮之星。

第 四 章

獨奏鍵盤作品

　　獨奏鍵盤的曲目多得令人驚訝，特別是考慮到管風琴及大鍵琴原本都被視爲基本的樂器，主要目的是作爲人聲或其他樂品的伴奏。直至十七世紀中葉，不同的鍵盤樂器之間才有一些風格的區分。通常演奏者會使用手邊可用的樂器，倘若可以選擇，演奏者會盡可能運用最適合某類音樂的樂器，例如聲樂曲，若是需要演奏長音符或以宏亮的音樂作爲襯底時，可以使用管風琴，而若是以器樂爲主而需要清晰的節奏時，就會使用大鍵琴。

　　十六世紀新音樂風格（即早期的巴洛克音樂）的發動，帶來旋律（在高音部）及和聲（在低音部）的對立，並爲大鍵琴建立重要的有利位置，不管是獨奏或其他樂器組合搭配，都可產生低音的效果，且充當和聲中的內在聲部，這種功能就是「持續低音」（Basso Continuo），由於音域寬廣，大鍵琴極適合同時演奏旋律及伴奏，

因此格外具有獨奏樂器的魅力。由法蘭德斯人和法國工匠所製的大鍵琴，通常有華麗的裝飾，其宏亮的音量及音調無出其右，受到全歐洲的演奏者及愛樂者的讚美。

　　十七世紀及十八世紀初是大鍵琴獨奏的全盛時期。專爲它所寫的組曲一般是由即興風格的序曲所組成（一首前奏曲或阿勒曼舞曲），接著是或快或慢的舞曲（最流行者如庫朗舞曲、薩拉邦德舞曲、基格舞曲、小步舞曲、嘉禾舞曲及布雷舞曲）。獨奏大鍵琴的曲目在十七世紀急速增加，主要是英國的科爾德（William Byrd）、布爾（John Bull）、湯金斯（Thomas Tomkins）；法國的香邦尼耶（Jacques Champion de Chambonnières）、庫普蘭（Louis Couperin）；義大利的弗瑞斯柯巴蒂（Girolamo Frescobaldi）、帕斯奎尼（Bernardo Pasquini）；奧地利的德裔弗洛伯格（Johann Jacob Froberger）等人的功勞。但是一流的大鍵琴作品誕生於十八世紀前半葉，巴哈、韓德爾、拉摩（Jean-Philippe Rameau）、庫普蘭（François Couperin）及史卡拉第（Domenico Scarlatti）專門針對樂器的特性，做出無與倫比的音樂。

　　管風琴音樂在巴洛克時期也頗爲盛行，強調即興創作，但需要節奏感的舞曲不利於管風琴表現，因此作曲家偏好如賦格曲及帕薩加利等較嚴謹的形式，並且善用這種樂器演奏多聲部音樂的驚人能力。十七世紀卓越的管風琴音樂作曲家是丹麥裔的巴克泰斯烏德（Dietrich Buxtehude），他從1668年至1707年過世期間，任職盧比克的聖母教堂的管風琴師，對於十八世紀最重要的大師巴哈，非常有影響。

　　鋼琴是克里斯多佛瑞（Bartolomeo Cristofori）運用機械原理，在十八世紀初於義大利研發而成的。鋼琴比大鍵琴略勝一籌的主要原因是：鋼琴能表現由弱至強的動態變化，因此原名爲「pianoforte」。十八世紀末及十九世紀初鋼琴受歡迎的程度急遽增加，因爲一來鋼琴是最適合中產階級放在家中的樂器；二來是工業革命的發生，使鋼琴製造業著進步，其中一點就是鋼絲結構的發展。

　　莫札特、貝多芬、克雷門弟（Muzio Clementi）及其他鋼琴家的努力，提供了一套曲目，不僅迎合鋼琴擁有者演奏音樂的需求，也使鋼琴成爲獨奏者、中產階級家庭中的音樂工具。約在1750年時，鋼琴取代大鍵琴之際，奏鳴曲也取代組曲，成爲獨奏鍵盤音樂的主要類型。典型的古典樂派鍵盤奏鳴曲很類似針對獨奏樂器所作的交響曲：包含三、四個不同速度的樂章，讓演奏者作廣泛的詮釋及表達。第一樂章最爲充實、嚴謹，採用調區形式（又稱奏鳴曲形式），緊接著是歌曲或變

奏曲形式的慢板樂章，最後才以類似舞曲的曲式收尾。

　　儘管莫札特絕大多數的奏鳴曲是針對家庭市場而作，但以舒曼、蕭邦、孟德爾頌及首屈一指的李斯特爲主導者的十九世紀作曲家與鋼琴家，卻將鍵盤音樂作爲公開表演事業。對他們而言，鋼琴是自我的完美延伸：鋼琴在蕭邦及舒曼手中是詩篇的靈魂，李斯特可以使鋼琴威嚴痛苦地咆哮。對於這些作曲家而言，奏鳴曲仍然是重要的類型，且與規模較小的舞曲分庭抗禮。浪漫樂派的鋼琴音樂、氣氛及色彩殊屬第一要務，而貝多芬率先將鋼琴轉化爲管絃樂團的過程，則讓浪漫樂派作曲家創造出令人驚心動魄的高峰。

　　二十世紀的獨奏鍵盤音樂呈現多樣化的風貌。德布西以及巴爾托克尤其能發揮想像力，深入探究鋼琴的聲音，及其作爲打擊樂器的特徵，而拉赫曼尼諾夫、史克里雅賓（Scriabin）、拉威爾及普羅高菲夫，則將十九世紀音樂名家的技巧發揚光大。

巴哈所著的〈平均律鋼琴曲集〉第一、二冊各二十四首前奏曲及賦格曲，被視為鍵盤音樂的基石，因此音樂家及音樂學者，尤其是在歐洲，往往簡稱這部作品為「四十八曲」。

巴哈〔Hohann Sebastian Bach〕

平均律鋼琴曲集（The Well-Tempered Clavier），BWV 846-893

巴哈在1722年作的〈平均律鋼琴曲集〉第一冊的二十四首前奏曲及賦格曲（其中一些是讓兒子威廉‧佛瑞德曼〔Wilhelm Friedemann〕練習之用），是為了證明鍵盤樂器音調系統的卓越性。所謂鍵盤樂器的音調系統即是平均律，也就是將八度音區分為十二個相等的半音。在當時廣泛運用的不規則的且為中庸全音律的調律中（必須要有不平均的半音階），超過四個升記號或降記號的調，如B大調或降E小調，聽起來就像是走音一般，這種調通常都避免運用在管風琴或大鍵琴等樂器上，因為這類樂器的調性是固定的。相對的，平均律也使得所有的調聽起來一樣悅耳，而且可以容許天馬行空式的自由變調。儘管巴哈之前的一些作曲家已研究過這種可行性，但巴哈〈平均律鋼琴曲集〉的探究格外出色、徹底。兩冊曲子包含所有二十四個大調與小調。

巴哈第一冊的作品包含風格變化多端及多樣性的對位技巧，每一首曲子不是前奏曲就是賦格曲，素材表現的範圍極為廣泛。第一首極富盛名且名副其實的C大調前奏曲運用魯特琴曲風的破碎和絃裝飾音，C小調前奏曲則具有幻想的特色。通常前奏曲的性質與同調性賦格曲呈現顯著的對比，例如活潑的D大調前奏曲結束後，就是具有法國序曲的莊嚴節奏的賦格曲。巴哈在較遙遠的音調中，自信地表現出其指尖游刃有餘地遊走於半音階的黑鍵之間。在第一冊的賦格曲中，複雜程

度範圍介於二聲部到五聲部間，然而大部分的作品是三聲部或四聲部；一些作品具有半音階的主題，而一些作品則在旋律上表現出相對主題的特色。升D小調賦格曲在一系列出色的重疊音中揮灑主題，發揮其轉回、增音、雙重增音的效果，而作品最後的B小調賦格曲有包含半音階全部十二個音符的主題。

　　〈平均律鋼琴曲集〉的第二冊作於1738年至1742年間，結合新創作的曲子及過去幾年所作的前奏曲及賦格曲，變化更大：巴哈將某些前奏曲擴充至前所未有的程度，且運用第一冊未曾用過的二元形式及詠嘆調風格。在某些作品中——包括最後的賦格曲——巴哈甚至向當時新興的華麗風格致意。

推薦錄音

莫隆尼（Davitt Moroney）
Harmonia Mundi HMC 901285.88〔4CDs〕

席夫
London 414 388-2〔2CDs；第一冊〕及417 236-2〔2CDs；第二冊〕

　　HM公司這張1988年的錄音，讓聽者感覺有如坐在莫隆尼旁邊聆賞，實在是一種很不錯的欣賞方式。他彈奏的大鍵琴是菲利普（John Philips）在1980年所製的大鍵琴，具有絕妙清脆及強而有力的音調，聲音偶爾太過有力，但是極適合莫隆尼活潑的演奏風格，發聲法絕佳，音感極精確。

　　席夫以最纖細感性的聲音及對位法樂句，以

席夫的演奏幾乎不曾讓聽者感到沉悶。

鋼琴演奏巴哈的平均律，誘發出可愛的聲音（1985
年灌錄的第二冊，錄音優於前一年灌錄的第一冊）。
跟隨他深入探究每一首作品的經驗，十分珍貴。

郭德堡變奏曲（Goldberg Variations），BWV 988

　　凱薩林克伯爵（Count Keyserlingk）是失眠患
者，且是俄國派駐薩克森王國的大使。巴哈可能
是爲他創作郭德堡變奏曲，假如他真的只以裝滿
一百個路易金幣的金色高腳杯作爲這首巴洛克鍵
盤音樂最高成就的報酬，那實在是太便宜他了！

　　服侍凱薩林克伯爵的郭德堡（Johann Gottlieb
Goldberg）曾是巴哈的學生。據推測，他是在雇主
難以入眠的深夜裡演奏音樂。但是，當變奏曲於
1741年至1742年出版時，郭德堡年僅14歲，因此
後世對於此曲及伯爵之間的關連仍存疑。郭德堡
變奏曲也是巴哈〈鍵盤練習〉（Clavier-Übung）的
第四部分；另一項疑點是，在巴哈的音樂生涯中，
他對變奏曲形式並不十分感興趣，郭德堡變奏曲
是他唯一的一首大規模變奏曲。

　　然而這首曲子卻令人印象深刻。它是針對具
有兩排鍵盤的大鍵琴而作。在巴哈爲第二任妻子
瑪格達蓮娜（Anna Magdalena）所寫的第二本音樂
筆記簿中，有一首G大調的二聲部詠嘆調，作爲此
曲的出發點。主旋律裝飾極爲豐富低音旋律線，
賦予沉穩的和聲支持，整首變奏曲中，巴哈在和
聲上唯一的變化，就是把大調與小調對換。此曲

法拉格那（Fragonard）所繪
「一堂音樂課」。

所謂「集腋曲」(quodlibet)意味著「隨心所欲」。就音樂而言，「集腋曲」是各種流行旋律以多聲部或連續方式編成的作品，〈郭德堡變奏曲〉最後一首變奏曲中，「好久不見」(Ich bin so lang nicht bei dir g'west)及「包心菜與蕪菁」(Kraut und Rüben)均以詠嘆調主旋律的對位法演奏。布拉姆斯的〈大學慶典序曲〉中，學生歌曲一首接一首地出場，最後以「且讓我們齊歡樂」(Gaudeamus)作為尾聲。

將三段變奏分爲十組，其中兩段變奏採用自由或典型化的風格，而另一段則採用卡農曲形式。通常不可或缺的低音旋律線伴奏著卡農曲，產生三聲部的結構。

三十首變奏曲不僅是對主題卓越的探究，同時也是風格的精華呈現，以及鍵盤樂器特色的研究。例如，第五變奏曲需要雙手交叉演奏、第七變奏曲是西西里舞曲的風格、第十首是小賦格、第十三首及第二十五首變奏曲均是經過裝飾變化的詠嘆調、第十六首是法國序曲、最後一首變奏曲則是巴哈結合兩首德國通俗歌曲進入音樂結構的集腋曲，在此首變奏曲之後，他重複全曲開頭的詠嘆調，讓音樂首尾呼應。這種美好的作法，彰顯了巴哈的藝術風格，因爲在這些變奏曲之後，這首詠嘆調予人的感受已大不相同。

 推薦錄音

席夫
London 417 116-2

庫普曼
Erato 45326-2

顧爾德(Glenn Gould)
CBS MYK 38479

席夫的演奏以富於節奏彈性及對位結構的澄淨透明聞名。他的表達方式敏銳、溫和、優美；相對於顧爾德的活潑痛快，席夫具有優美的傾向，且具有驚人的洞察力。席夫將自發性及活力注入較快的變奏中，在較慢的變奏中則注入率直

庫普曼捕捉了巴哈舞曲的精神。

的特性；整體的演奏洋溢著特別的美感及靈性。1982年12月倫敦金士威廳的錄音十分優異。

庫普曼在大鍵琴上美妙地演奏，將詠嘆調化為真實的薩拉邦德舞曲。他強調變奏曲的節奏及對位元素，並熟練地處理分句、裝飾音及發聲法。有時候會顯得費力，這也是應該的，因為這首音樂並不簡單，但是聽到類似舞曲的彈性——庫普曼將其注入某些變奏曲——的確是樂趣十足。Erato 1987年的錄音堪稱一流，不論在分量、臨場感及氣氛上均十分理想。

愛樂者對顧爾德的評價壁壘分明，若不是他的死忠樂迷，就是一點也不喜歡他。但是這位加拿大音樂家的洞察力彌足珍貴，因此就連批評者也願意忍受他的特立獨行。這張唱片是顧爾德1955年的處女作。席夫的演奏花了72分鐘，庫普曼62分鐘，顧爾德只花了38分25秒，速度之快令人無法呼吸，但乾淨俐落，言之成理，他不理會重複的部分，儘管到了最後音樂本身已枯燥無味，但他仍以浪漫派風格完成此曲，直覺性極強，屬於鋼琴式的、主觀的心靈交流。錄音時麥克風很近，顧爾德的哼唱聲與跺腳聲音均收錄進去，此外還有一些走音及母帶嘶聲，但是鋼琴的音色則相當不錯。

〈悲愴〉是貝多芬最受歡迎的鋼琴奏鳴曲。自從1801年莫歇爾斯（Ignaz Moscheles）七歲時第一次演奏此曲以後，〈悲愴〉在每一位鋼琴家的演奏曲目中都有一席之地。

貝多芬〔Ludwig van Beethoven〕
C小調奏鳴曲，Op. 13
悲愴（Pathétique）

貝多芬的作曲天賦在鋼琴奏鳴曲上展露無

遺，從一開始，這些奏鳴曲就有最個人化的音樂表達風格。鋼琴是貝多芬的樂器，他不斷探索鋼琴的能力，尤其是音域及強有力的音調變化，即使是失聰之後，仍然奉行不輟。倘若他未曾失聰，他一定仍是自己作品的第一流詮釋者——就如他年輕時的表現。諷刺的是，貝多芬不僅是出色的即興演奏家，也是習慣在作品定形之前，再三擬稿修改的作曲家；但是這兩種因素：天才洋溢與按部就班，共存於其奏鳴曲之中，賦予其力量與生命，在鍵盤作品中無可比擬。

貝多芬早期作品就隱約透露出他的大師之風。1798年完成的〈悲愴奏鳴曲〉就是早期的佳作之一。次年他將該曲出版，並獻給他在1792年前往維也納時的東道主李奇諾斯基王子（Prince Karl von Lichnowsky），貝多芬在投宿期間經常在王子的住所彈奏自己的音樂。西元1800年，李奇諾斯基正式成為他的贊助者。〈悲愴奏鳴曲〉是貝多芬早期最具創意的奏鳴曲，也為他在維也納樹立了名望。

奏鳴曲緩慢的序奏中的動機元素，被整合入第一樂章的主體，再加上此處以及輪旋曲終曲大膽的轉調，與十八世紀標準風格形成明顯的分野。貝多芬憂鬱、陰沉的音色與力量，增添了第一樂章的力道，顯示了他稍後處理C小調的方式（其中包括第五號交響曲的第一樂章）。慢板以其抒情性稍做歇息，寧靜美妙的旋律，隱藏了輪旋曲的架構，最後的快板樂章再現第一樂章的喧囂狂暴，只是稍稍緩和了點。

C小調對於貝多芬而言，意義非凡，能將音樂不尋常的激昂澎湃及戲劇性展現無遺。繼〈悲愴奏鳴曲〉之後，在〈C小調絃樂四重奏〉（Op.18, No.4）、〈第三號鋼琴協奏曲〉及〈第五號交響曲〉中，更加深入探究C小調此一特質。〈C小調奏鳴曲〉（Op.111）激烈的第一樂章最後一次採用此調，此曲也是他最後一首鋼琴奏鳴曲，他不再收斂樂曲的魔性，而是任憑音樂怒吼狂奔。

閒目沉思的桂齊雅第女伯爵，貝多芬〈月光奏鳴曲〉就是獻給她的。

升C小調第二號奏鳴曲，Op. 27

月光（**Moonlight**）

　　貝多芬的兩首奏鳴曲（Op. 27）於1802年出版，並伴隨著如真似幻、繪聲繪影的傳奇。第二首完成於1801年，獻給貝多芬暗戀而且欲娶之爲妻的十七歲女子桂齊雅第女伯爵（Countess Giulietta Guicciardi），後來稱之爲〈月光奏鳴曲〉，是由詩人瑞爾斯達柏（Rellstab）命名，他將第一樂章中令人毛骨悚然的幽靜，比喻爲琉森湖（Lake of Lucerne）上的月夜。其實第一樂章慢板的單純性只是幌子，因爲隨後的稍快板及急快板樂章，都是音樂上的嚴峻挑戰。

　　樂曲剛開始是採用慢板，繼之以詼諧曲，最後再以真正奏鳴曲形式的樂章收尾。這種方式是貝多芬開始嘗試的一種影響深遠的實驗，將作品的重心往後移。他在稍後的作品中仍延續這種方式，而到本世紀馬勒及蕭士塔高維契的作品中達到極致。因此，〈月光奏鳴曲〉的開端無異是一首序曲（其重複三連音的靈感可能來自於莫札特歌劇〈唐喬凡尼〉第一幕中的三重唱）。〈月光奏鳴曲〉接下來的樂章經過巧思安排，呈現作品的主要重點，對演奏者的技巧而言，更是一大考驗。

C大調鋼琴奏鳴曲，Op. 53

華德斯坦（**Waldstein**）

　　1801年，貝多芬完成他爲鋼琴所作的四樂章之「大奏鳴曲」中的最後一首〈田園〉（Op. 28），

對小提琴家克倫佛茨（Wenzel Krumpholtz）表示，他對於自己以往的作品，只是感到「差強人意」，他又說：「爾後，我將尋求新的方向。」反映貝多芬新思維的第一首鋼琴曲是完成於1804年的〈C大調奏鳴曲〉（Op. 53），此曲獻給他的好友兼贊助人華德斯坦伯爵。〈華德斯坦奏鳴曲〉的形式幾乎臻於完美，一如貝多芬任何一首作品，對於素材完全掌握自如。和聲的大膽及充沛的精力，使〈華德斯坦奏鳴曲〉成為他作曲生涯中期作品風格的典範，可媲美〈第一號拉蘇莫夫斯基四重奏〉及〈英雄交響曲〉。

　　第一樂章以規律的脈動進行旋律為開端，間接觸及主調，同時利用十九世紀初鋼琴在低音域的強大共鳴。對比及動力是此樂章的精華，隨著樂曲的展開，C大調的力道來自每一和聲的背離，於是大量的動力因而釋放。貝多芬對第二樂章原本擬以行板——著名的「偏愛的行板」（Andante favori）——但後來明智地以慢板取代，做為終樂章的序曲。接著，簡短的前奏曲開始發出鋼琴中音域的旋律，但是發展部受到慢板開頭樂句重現的干擾，這是貝多芬為作品的結尾鋪陳而用。輪旋曲的終樂章在迷霧中展開，出現撫慰的音調，不斷重複，形成勝利的讚美歌，其中的插曲使主題產生明暗對比，一直到樂章最尾聲才出現極喜悅的狂熱之音，並以最急板的形式展現。

F小調鋼琴奏鳴曲，Op. 57
熱情（Appassionata）

　　〈F小調奏鳴曲〉完成於1805年，出版於1807年，題獻給貝多芬的密友布朗斯威克伯爵（Count

「親愛的貝多芬！你即將前往維也納去實現壓抑已久的願望。天才莫札特的守護神正在為他的逝去而哀悼哭泣；在才華洋溢的海頓身上，她找到了暫時的庇護所，經由海頓的引介，她希望與另外一個人結緣：勤奮不懈的你，將藉海頓的手來繼承莫札特的精神。」
——華德斯坦伯爵在貝多芬簽名冊內的題獻詞

Franz von Brunsvik），又名〈熱情奏鳴曲〉，是貝多芬作品中最受歡迎、最常被演奏的奏鳴曲之一，與〈悲愴奏鳴曲〉、〈月光奏鳴曲〉及〈華德斯坦奏鳴曲〉並駕齊驅。此曲靠著它陰暗不祥的主題，在一開始從鍵盤深處輕輕響起，成爲貝多芬最容易識別的鋼琴曲。第一樂章是快板，然後情境急轉直下：憂鬱、哀愁而至狂怒，這是貝多芬表現小調的典型手法。事實上，由於樂曲的重音及對比如此強烈，以至鋼琴似乎也畏縮不前。

如果說第一樂章是貝多芬寫過最激昂澎湃的作品，那麼隨後的行板則是平靜無波、技巧純熟、沉靜冥思，另外附加四段變奏，突顯格外柔和的主題。終樂章在行板樂章的結尾爆發，令人措手不及。而抑制不住的衝擊及痛苦壓力，使整首奏鳴曲勢如破竹地推向結尾幾近歇斯底里的氣氛，讓人想起但丁《神曲》中地獄裡的鬼哭神號。

降E大調鋼琴奏鳴曲，Op. 81a
告別（Les Adieux）

貝多芬以音樂向他的贊助人告別。

樂曲取名爲「告別」，是指貝多芬在1809年被迫與其贊助人及學生魯道夫大公分離。雖然在1810年貝多芬完成此曲時，並未提及拿破崙對維也納的包圍如何迫使魯道夫及其他皇室成員逃離，而貝多芬身陷城中。但是樂譜手稿的第一頁的確顯示「告別」（Lebewohl）一字的音節，以慢板序曲的三音符開頭動機表達出來。此曲調性是高貴且英雄式的降E大調，強有力地展現出對離愁以及最後團聚的想像；聆聽時不但要用耳朵，還

坐在鋼琴前的貝多芬：鋼琴
是他的工作檯、告解處及演
講台。

得用眼、用心。

懷舊的思緒瀰漫樂曲開端的幾個小節，這種
效果一部分是來自貝多芬使用偽裝的而非真實的
終止式。樂章主體旨在表達「告別」的動機，但
音樂風格卻是悠閒親暱，暗示了貝多芬與魯道夫
之間的交往關係。在樂章最後的小節中，當動機
溫柔地重疊，我們幾乎可以想像魯道夫的座車在
路的轉角處逐漸遠颺的景象。

副標題爲「不在」（Abwesenhiet）的慢節奏
樂章，具有含蓄的哀愁小調躁動不安，變換不
定的反覆行進，被大調安慰性的樂段所調和。
驟然間，副標題爲「回歸」（Das Wiedersehen）
的終樂章打破哀傷的氣氛，一陣興奮的裝飾音
之後，喜悅之音展開活潑的節奏，燦爛的裝飾
性樂段令人聯想起〈皇帝鋼琴協奏曲〉的終樂
章。在樂章的高潮中，我們可以想像魯道夫的
座車逐漸出現在先前出現過的路上，但這一次
他是邁向返回家園之路。

魯道夫大公是哈布斯堡王朝
皇帝之子，1804年初成為貝
多芬的鋼琴學生，雖然兩人
的社會地位有差距，但是師
生情誼親密。貝多芬將他最
好的樂曲獻給魯道夫，其中
包括這首〈降E大調鋼琴奏鳴
曲〉，標題意謂著貝多芬與
他被迫分離。

降B大調鋼琴奏鳴曲，Op. 106
漢馬克拉維亞（**Hammerklavier**）

此曲也是題獻給魯道夫大公，是貝多芬在世
最後十年所寫的不朽巨作中的第一首——其他的
作品有：〈莊嚴彌撒曲〉（Missa Solemnis）、〈第
九號交響曲〉、及〈狄亞貝利變奏曲〉（Diabelli
Variations）。貝多芬自1817年秋至1818年秋，花了
一整年的時間寫成此曲，顯示出貝多芬已從持續

數年的作曲生涯危機，完全恢復至原有的水準。

〈漢馬克拉維亞奏鳴曲〉開頭的小節充滿了喜悅，一群群的音符幾乎是投擲在鍵盤上，包含此曲賴以建立的和絃架構。音樂顯現了精湛的動態對比：無拘無束的及溫和有禮、中規中矩的演奏方式。曲中各種曲思的力量、非比尋常的熱烈的突顯方式、曲思之間的聯繫，是貝多芬晚期作品的典型作風。

第二樂章詼諧曲，顯示貝多芬如何從簡單的素材，創作出複雜的音樂。主題只有幾個音符，形成三度音程，與第一樂章的開頭相連接。貝多芬似乎擁有取之不盡的技巧及想像力，從音形的巧妙處理、整首詼諧曲的附點節奏、中段擴大的部分及分離的八分音符，均可見其駕馭自如的技巧，甚至在右手的三連音爲左手的旋律伴奏中也隱約可見。整個樂章的演奏過程中，節奏及和聲形成劇烈的分裂——包括在詼諧曲重現前的譏嘲聲——不但未中斷樂章的流暢性，反而賦與其力量。

接下來是慢板樂章，這一章曾有人形容爲「崇高之美的體現」（法國作曲家丹第），有人稱之爲「眾人悲傷的巨墓」（音樂學家連茲〔Wilhelm von Lenz〕），不一而足。誠如鋼琴家布蘭德爾所說，原稿上標示的「持續的慢板」、「熱情而有感情」，是警告演奏者「不要只從其平和、冷漠、認命的立場來呈現此曲的痛苦」。樂章由沉思開頭，來勢有如一首篇幅龐大的讚美詩，正當要達到精神境界的極致時，貝多芬又更進一步，進入空靈之境。浪漫主義音樂從舒伯特、蕭邦、舒曼、布拉姆斯乃至李斯特，整個發展理路，盡出於此。

貝多芬的葛拉夫鋼琴（Graf piano）。

終樂章始於奧秘且狂亂的序奏，這是一系列
有時沉思、有時激烈的旁白，精心刻意鋪陳的三
聲部賦格曲，使樂章類似一幅幻境，驚人的創意
由模仿性的作曲方式來支撐。貝多芬用「偶爾可
以自由運用」的標示(con alcune licenze)來提醒聆
聽者：賦格曲嚴謹的學術意味在此可以放鬆。但
是潛伏在樂曲下的激烈表達方式，使樂曲大幅擴
張，已不只是爲了證實「自由運用」的可貴。

晚期鋼琴奏鳴曲

雖然這最後三首奏鳴曲作品編號不同且個別
出版，但貝多芬很可能是將其視爲一組作品來構
思；即使鋼琴家馬修(Denis Matthews)指出，每一
首作品有其「獨特的章法」，作品之間仍具有顯
而易見的相似點。貝多芬晚期風格的力量在〈漢
馬克拉維亞奏鳴曲〉中展露無遺，而今這種力量
表現在規模更大的作品中。

〈E大調奏鳴曲〉(Op. 109)於1820年完成，顯
示貝多芬的音樂逐漸轉爲追求個人內心的層面，
已焠煉爲一種個人特有的風格。此曲雖然分爲三
個樂章，但形式上仍具有高度的原創性，部分原
因在於個別樂章的結構，也在於它是以行板而非
輕快、活潑的輪旋曲作爲終樂章。

在貝多芬此一階段中，他喜歡創作由基本而
簡單的樂念演進而成的樂章。但是事實上，此曲
第一樂章是根據自由改編的奏鳴曲形式，以活潑
與慢板的速度交替運用，黑格爾的辯證架構更甚
於達爾文的演化架構，就其對比的曲思發展而

「體格強壯的貝多芬，臉色
健康紅潤，眉毛濃深且眉骨
低懸。他有個既寬且大的鼻
子，形狀漂亮，鼻孔尤然。
他那濃密的頭髮已近灰白，
頗爲顯眼，雙手粗糙肥胖，
手指五短。」
——赫許(Carl Friedrich Hirsch)
在1817年描述貝多芬的
形貌

言，非常強烈，使貝多芬採用格外寬廣的音域表達方式。E小調最急板兇猛的第二樂章充當詼諧曲，其能量被壓縮進緊密的奏鳴曲架構中，使曲風更爲激烈。以類似詠嘆調作爲主題的終樂章，除了是行板之外，也是一組六首變奏曲，其中幾首是雙重變奏；之後的樂曲是原始主題的再現，接著逐漸消音，直至樂曲結束。

〈降A大調奏鳴曲〉（Op. 110）在前一首作品完成後一年殺青，也同樣偏好在抒情的架構中容納緊湊的戲劇性，第一樂章堅持貝多芬所稱的「如歌」的風格；因此所形成的對比，與其說是來自開頭主題產生的新曲思，毋寧說是來自樂曲本身節奏及音形的差異。第二樂章也代之以詼諧曲，在以相對運動的方式做大幅度的演奏，雙手在鍵盤上往相反方向移動。終樂章遵循極複雜、主觀且特異的架構，由宣敘調及詠敘調（arioso）組成的慢板序曲接引至賦格曲。而賦格曲是以降A大調的主調音爲開端，因詠敘調的重現而受干擾，整個被打碎，也降了半音——貝多芬的標示是「衰弱而哀傷的」。突然間，樂曲又再度回到賦格曲的曲調，從此而後採用勝利凱旋的新曲調。一系列的變調引回降A大調，爲樂章狂喜的尾聲做好準備，在這個頌歌般的樂段中，貝多芬幾乎使用了鋼琴高音部全部的琴鍵。

〈C小調奏鳴曲〉（Op. 111）有兩個樂章，創作於1822年。緊張、激烈的第一樂章採用高度嚴謹的奏鳴曲形式，曲中素材之濃縮程度令人難以置信，連接處非常緊湊、毫無浪費，牢牢掌握音樂的精髓，毫不猶豫。第一樂章火熱的C小調逐漸轉變爲終樂章夢幻的C大調，貝多芬特別命名爲小詠

出去走走：戴著高頂禮帽的貝多芬，勃姆（von Boehm）的素描。

貝多芬在世時，鋼琴的體積、音色和結構都經歷了極大的變化，由原來客廳中輕聲細語的樂器，變成了音樂會舞台上轟隆作響的超級戰艦。1817年，布洛伍德父子公司（John Broadwood and Sons）送給貝多芬一架涵蓋六個八度音的大型平台式鋼琴，這是他所擁有過最好的樂器，其較厚重的機械裝置和強有力的音色，對奏鳴曲〈漢馬克拉維亞〉的創作有明顯的影響。

嘆調（Arietta）。一整組難以言喻的美麗、閃亮的創意的變奏曲，是貝多芬給其作品詮釋者的試金石，也預先揭示了晚期浪漫主義的風格，尤其對布魯克納及馬勒影響更深。湯瑪斯曼（Thomas Mann）十分醉心於此一空中樓閣般的樂章，因此在小說《浮士德博士》（Dr. Faustus）中特別論及：誠如小說中的奎希瑪（Wendell Kretschmar）表示，這是貝多芬樂曲中一種特殊的告別，代表「永不返回的終點」。

推薦錄音

肯普夫

DG 415 834-2〔〈悲愴〉、〈月光〉奏鳴曲；及〈D大調奏鳴曲〉「田園」，Op. 28、〈升F大調奏鳴曲〉，Op. 78〕

吉利爾斯

DG 419 162-2〔〈華德斯坦〉、〈熱情〉、〈告別〉奏鳴曲〕、419 174-2〔Op. 109、Op. 110〕

波里尼（Maurizio Pollini）

DG 419 199-2〔2CDs；〈漢馬克拉維亞奏鳴曲〉、三首晚期鋼琴奏鳴曲，Op. 109-111、〈A大調奏鳴曲〉，Op. 101；亦分售於429 569-2及429 570-2〕

　　肯普夫是一位傑出、具高度想像力的演奏家，他在1965年的詮釋中，引發不同凡響的戲劇性。在〈悲愴奏鳴曲〉中，他採用寬廣且強有力的音域，然而演奏方式卻是優雅而抒情的。儘管其他演奏者在〈月光〉第一樂章中表達出一種幾近葬禮的風格，肯普夫卻點出更隱約且更有氣氛

吉利爾斯的貝多芬，大膽果斷，但溫文有禮。

的意境。他所演奏的終樂章也不若其他演奏者狂熱。這是一位紳士派、哲學家的貝多芬，也是充滿感情的貝多芬。如果不是晚期奏鳴曲的錄音（最早灌錄）極為刺耳，肯普夫這三十二首奏鳴曲全集錄音（九張中價位CD）將值得推薦。

吉利爾斯琴音中那種斬釘截鐵的特質很適合貝多芬，但他還有一種驚人的柔軟，是其他鋼琴家難以望其項背的。而且他的力道總是源源不絕。至於技巧方面，他的節奏精準得可怕，架構勻稱。〈華德斯坦奏鳴曲〉具有恰如其分的動能及粗獷，〈告別奏鳴曲〉則傳達了前所未有的想像力。1972年至1974年的類比錄音，堅實、爽朗且焦點集中。這位俄國鋼琴家1985年的數位錄音更佳，音質只有一點點尖銳，兩首晚期奏鳴曲尤其令人印象深刻。從Op. 109一開頭，聆聽者就可察覺出與眾不同的特點。事實上，這場堪稱奧林匹克式的演出，其架構、高潮，以及結尾均經過完美的評估。即使吉利爾斯選擇較慢的速度，但是他確實的節拍律動及旋律線的發展形成，卻產生上揚的感覺。簡言之，他深邃、合乎人性、音調優美的演奏，無人能出其右。

波里尼演奏晚期奏鳴曲，熱情激昂與嚴峻無情兼而有之，展現出確實掌握結構的詮釋風格。他並沒有將樂曲發揮到極限，若考慮貝多芬創作時欲彰顯的效果，那麼這一點可說是波里尼的缺點。儘管如此，波里尼在Op. 111終樂章的表現，仍令人深受感動，雖未表現出偉大的告別意味，但卻呈現了貝多芬超越歌曲的形式，翱翔天際的景象。1975-1977年的錄音，鋼琴的琴絃似乎延長了約六吋，產生響亮、氣勢澎湃的音響。

布拉姆斯〔Johannes Brahms〕
晚期鋼琴作品

　　布拉姆斯像大多數重要的十九世紀作曲家一樣，同時具有鋼琴家身分，但他只斷斷續續寫作鋼琴獨奏曲。三首奏鳴曲是20歲之前完成的，以貝多芬、舒曼、李斯特為典範——尤其是他於1853年創作的第三號〈F小調奏鳴曲〉，是三首作品中最有力的一首。

　　布拉姆斯後來轉而致力於變奏曲，因為變奏曲最適合他的鋼琴創作理念。在1854-1873年間，他寫了六組變奏曲，包括著名的雙鋼琴〈海頓主題變奏曲〉（Op. 56b）、兩冊〈帕格尼尼主題變奏曲〉（Op. 35），後者與拉赫曼尼諾夫那首類似協奏曲的狂想曲，以同一首隨想曲為靈感泉源，而其技巧上的挑戰比音樂性的啟發還來得高。此外，充滿想像力的〈韓德爾主題變奏曲及賦格曲〉（Op. 24）則是最高傑作。然而布拉姆斯最後還是捨棄了變奏曲，一如當年他捨棄奏鳴曲。

　　除了少數特殊例外，布拉姆斯一直到生命的最後十年，才又回到鋼琴獨奏曲的創作領域，這些形式較自由的作品是他最個人、最私密的表白。七首〈幻想曲〉（Op. 116）、三首〈間奏曲〉（Op. 117）、十首〈鋼琴小品〉（Op. 118、119），均是從1892年開始創作。作品的形式、和聲的功能及表達方式均十分有趣，甚至非常的激進——荀伯格曾正確地指出此點。這些晚期的鋼琴作品，也許是讓布拉姆斯憂鬱的氣質、矛盾的天分達到最崇高的極致表現。這些作品在消沉中引燃熱情之火，恰似爐火將熄時的餘燼。

梅伊（Florence May）1888年到維也納拜訪布拉姆斯，正是布拉姆斯創作D小調小提琴奏鳴曲的那一年，他描述布拉姆斯：「他看起來很蒼老，頭髮斑白，身材肥胖，但是他的臉上總掛著喜樂、如陽光般燦爛的微笑，似乎已體會人生的意義，且滿足於自己的生活。」

鋼琴演奏只是顧爾德音樂事業的一部分，1964年他才32歲，就從音樂會演奏生涯退休，此後鋼琴演奏對他的重要性更低了。顧爾德較偏好神秘幽遠、超然獨立的錄音室工作環境，也喜歡優雅的廣播演出，但是不喜歡開音樂會。他過著遺世獨立的生活，僅藉由電話與少數朋友聯絡，或者自我訪問，避免與其他人交談。

推薦錄音

顧爾德

Sony Classical SM2K 52651〔2CDs；〈第四號幻想曲〉，Op. 116、〈三首間奏曲〉，Op. 117、〈鋼琴小品〉，Op. 118，Nos.1、2、6；與Op. 119，No.1及其他作品〕

范克萊本

RCA Gold Seal，60419-2〔〈幻想曲〉第三號、第六號，Op. 116、〈鋼琴小品〉，Op. 118，Nos.1-3、〈兩首狂想曲〉，Op. 79；及貝多芬〈第三號鋼琴協奏曲〉〕、7942-2〔〈間奏曲〉第一號、第二號，Op. 117、〈鋼琴小品〉，Op. 118，Nos.1-3；及〈第二號鋼琴協奏曲〉〕

　　顧爾德1960年的錄音是他最感人的作品之一。他巧妙的將音樂從難以忍受的緊張情緒平衡過來，而不會落入輕音樂的多愁善感，其結果是抑鬱的，但是只有少數鋼琴家能像顧爾德這麼成功的萃取布拉姆斯晚近作品的風格，內斂地表達其痛苦熱烈的情感，並在近乎一潭死水的音樂中維繫流暢性。Sony新推出的二十位元轉錄技術使這些類比錄音呈現出人意表的鮮活和豐富音色。

　　范克萊本這些樂曲的錄音並未集中收錄於一張CD，十分可惜。這是他最好的表現之一：溫暖熱情，呈現靈巧、優雅的樂句及曼妙的音調，極為抒情的演奏方式，挹注濃厚的思鄉愁緒，雖然其愁思不若顧爾德的北方寒帶風格來得淒愴。

蕭邦〔Frédéric Chopin〕
鋼琴作品

　　蕭邦的每一首作品，均是針對獨奏鋼琴或包括鋼琴在內的樂器組合而寫的。就同時期的鋼琴大師而言，蕭邦採用最即興的演奏方式，他從未以同樣方式演奏同一作品兩次。

　　即興的演奏格調也是蕭邦創作風格的核心，這些一點也不令人驚奇。他那一氣呵成的流暢旋律並不對稱，演奏的形式多半源自於脫離既定素材的即興原理，然後再回歸既定的素材。蕭邦許多的作品類型從標題就可看出是強調即興；敘事曲、夜曲以及前奏曲均是如此。

敘事曲（Ballades）

　　1831年至1842年的四首〈敘事曲〉，是蕭邦最重要的單樂章作品，也是他最細膩的創作之一，以豐富的內容及對形式的掌握而著名。在蕭邦之前，不曾有人使用「敘事曲」一詞。儘管這些作品明顯的間接引用特定的詩歌，但是卻不含任何詩歌韻節的劃分。相反的，蕭邦使用兩個流暢且不停變化的主題樂念，來形成插曲般的敘事性，於是情境不斷的改變，但是曲思發展卻連貫一致。他的寫作手法側重結構的變化，而且經常像狂想曲般，轉移到遠離主調的調性上。

　　前兩首〈G小調敘事曲〉（Op. 23）及〈F大調敘事曲〉（Op. 38)的結構始於內省的開端，而後達到最高潮。前者的戲劇性特別狂野，而為了使後

1829年的蕭邦，他在次年離開波蘭。

者以同樣方式發展，蕭邦讓其結尾激烈地收束於A
小調。雖然蕭邦運用繁複的和聲結構塑造作品內
部迷人的張力，但是Op. 47號的降A大調敘事曲，
幾乎完全是抒情風格。四首敘事曲中結構最緊
湊、最有力者，是最後一首〈F小調敘事曲〉（Op.
52），從旋律一開始，蕭邦即熟練的運用重複音符
的音形，整首樂曲一以貫之。

夜曲（Nocturnes）

蕭邦〈夜曲〉的結構是在穩定的左手伴奏中，
加上裝飾華麗的旋律，通常是採用和絃或破碎的
音形。在稍後的夜曲中，蕭邦更顯出其才華橫溢
的特色，大體上更具沉思性且更爲巧妙。他豐富
了作品的和聲內容，延伸左手的演奏音程，涵蓋
整個鍵盤（例如1835年開始創作，具明顯複雜程度
及力道的〈第一號升C小調夜曲〉〔Op. 27〕及1843
年開始創作的〈第二號降E調〉〔Op. 55〕等兩曲），
甚至讓伴奏也具有旋律性，例如〈第二號G大調夜曲〉
（Op. 37，1839年）將右手的部分轉化爲練習曲的音
形，將較傳統的旋律保留給對比性的中間段落。

蕭邦絕大多數的〈夜曲〉有下列的表達方式，
堪稱真正的「夜間音樂」：溫和可親、沉思冥想、
有時甜美、充滿愛憐、但多半是憂鬱哀愁的。在
少數的幾首作品中，蕭邦採用超越方式，但在瀕
臨狂喜之際又拉回原地。在1841年的〈第一號C小
調夜曲〉（Op. 48）中，他展現此一曲式更戲劇化的
一面，亦即激動、熱情等李斯特經常表現的風格。
然而其情感是稍縱即逝的，使得音樂顯得格外珍
貴，令傾聽者陷入類似捷克作家米蘭·昆德拉

夜間音樂本身即是一種音樂
類型。最流行的形式是義大
利的小夜曲（Serenade，原意
爲「夜晚」）。「夜曲」則是
夜間音樂的一個分支，起源
於愛爾蘭的鋼琴家菲爾德
（John Field）在1814年出版的
第一組夜曲。蕭邦延用此形
式並自創一格。蕭邦之後的
作曲家包括李斯特、佛瑞、
柴可夫斯基、葛利格、史克
里亞賓也創作了一些夜曲。

馬約卡島（Majorca）是巴利亞克（Balearic）群島中面積最大的一個（也因此得名）。蕭邦與小說家喬治桑（George Sand，上圖）於1838-1839年秋季及冬季到這座島渡假，這段期間也正是兩人熾熱浪漫戀情的最高峰。在島上居住時，蕭邦的結核病復發，驚動了島上居民，因此蕭邦及喬治桑兩人被隔離於棄置的卡爾都西會（Carthusian）修院。蕭邦在一個面對花園的舒適小套房中，完成了〈前奏曲〉（Op. 28）。

（Milan Kundera）小說《生命中不能承受之輕》的意境。

前奏曲（Preludes）

　　二十四首〈前奏曲〉（Op. 28，1836-1839年）由於各種不同的形式、音形及結構，成為蕭邦藝術的縮影。他用所有大調及小調來作前奏曲的概念，源自巴哈的〈平均律鋼琴曲集〉。一如巴哈，蕭邦運用個別的前奏曲，從特定的結構或主題來探究架構作品的原理，但兩人的相似點僅此而已。蕭邦無意仿效早期的鍵盤音樂風格，而堅持個人的特質，他的前奏曲表達方式頗為特殊，雖然某些樂曲僅僅數小節，但卻是獨特情境之精華，短暫飄忽的浪漫幻想，雖然稍縱即逝，卻佔有一席之地。

　　蕭邦創作這些前奏曲的目的，不僅在於展現對比性，而且在連續演奏中也逐漸變化，因此每一首作品均可聽出與眾不同之處，但又是整體的一部分。他處理的方式從第一號〈C大調前奏曲〉對單一主題的研究，至第十五號〈降D大調前奏曲〉的狂想形式。其效果好比是由尺寸、外型及顏色不同的珍珠串聯而成的精緻項鍊。

圓舞曲（Waltzes）

　　「維也納的圓舞曲不適合我。」蕭邦評論的對象是他1830-1831年造訪維也納時接觸到的圓舞曲，不是小約翰史特勞斯（當時才5歲）的優雅且複

蕭邦的圓舞曲,優雅、細膩且
具狂想風味。

雜的舞蹈音樂,而是比較接近咖啡廳音樂的類
型。在蕭邦自己的圓舞曲中,他更強調優雅及表
現力,試圖以各種不同的情境來表達舞曲。蕭邦
的作品中很少像〈降E大調圓舞曲〉(Op. 18,1831
年)那麼優雅,或是像著名的〈降D大調圓舞曲〉
(Op. 64,No.1,1846年)那麼炫目。但是蕭邦所作
一些最具說服力的圓舞曲都不甚輕快。例如:〈降
A大調圓舞曲〉(Op. 64,No.3)便特別精緻、狂想;
〈升C小調圓舞曲〉(Op. 64,No.2)是蕭邦最偉大
的作品,表達出帶著脆弱、清醒的聽天由命。

波蘭舞曲(Polonaises)、馬祖卡舞曲(Mazurkas)

雖然蕭邦有父系純法國後裔的血統,且在法
國渡過下半生,但是他仍以自己出生於波蘭而感
到自豪,並在藝術上忠於祖國的氣質。波蘭人性
格上的暴躁易怒及憂鬱的一面,均反映在〈波蘭
舞曲〉及〈馬祖卡舞曲〉中。前者是蕭邦最直接
的作品,性格落差很大,從苦思焦慮至得意揚揚,
無所不包。最有名的是〈降A大調波蘭舞曲〉(Op.
53,1842年),此曲雄偉、開朗、精湛,是此類型
音樂輕快風格的精華典範,曲中逐漸加強的結
構,建立在飛快的左手八度音上,也是技巧及耐
力的試金石。

〈馬祖卡舞曲〉比較難描述,蕭邦寫了超過
五十首,分為十三組,還有一些零星的作品,每
一首幾乎都展現蕭邦舞曲明顯的樂段結構特徵,
絕大多數均明顯強調每一小節的第二、三拍,產
生馬祖卡舞曲的切分音感覺。然而,蕭邦對節奏
及和聲細膩的情感,將馬祖卡舞曲從農村舞曲轉

化爲他作品中最崇高的音樂類型。他晚期的馬祖
卡舞曲，深刻反映作曲家本身的民族情操及內心
的熱烈感受。其中最好的兩首分別寫於1842年及
1846年，採用他最偏好的升C小調〈Op. 50，No.3〉
既悲涼又令人困惑，〈Op. 63，No.3〉開頭宛如圓
舞曲，但逐漸令人疑惑且訝異，結尾則是明顯的
卡農曲。〈C小調馬祖卡舞曲〉（Op. 56，No.3），
同樣擺盪在興奮及熱情渴望之間。一位波蘭鋼琴
家提到蕭邦的馬祖卡舞曲時一針見血：「這是我
們的血液，我們如火山一般上下翻騰，我們得了
思鄉憂鬱症！」

推薦錄音

魯賓斯坦
RCA RCD 1-7156〔〈敘事曲〉；及〈詼諧曲〉〕
5613-2〔2CDs；十九首〈夜曲〉〕
5615-2〔七首〈波蘭舞曲〉〕
5614-2〔2CDs；五十一首〈馬祖卡舞曲〉〕
RCD 1-5492〔十四首〈圓舞曲〉〕
RCA Gold Seal 7725-2〔蕭邦作品演奏會〕

齊瑪曼（Krystian Zimerman）
DG 423 090-2〔〈敘事曲〉；及〈船歌〉、〈F小調
幻想曲〉〕

阿胥肯納吉
London 414 564-2〔2CDs；二十一首〈夜曲〉〕

亞勒席夫（Dmitri Alexeev）
EMI Eminence CDM 64117〔二十六首〈前奏曲〉〕

夢境：阿胥肯納吉演奏蕭邦
夜曲時，宛如自己在作曲。

蕭邦作品錄音最保險的選擇就是魯賓斯坦，因為他的蕭邦在熱情、抒情及表現重點均屬一流，因此是毫不猶豫值得推薦。他從不過度裝飾音樂，而是讓音樂表現自發性及新鮮感。魯賓斯坦結合戲劇及詩意，以催眠的魔力演奏〈敘事曲〉及〈波蘭舞曲〉，而他所演奏的〈夜曲〉、〈馬祖卡舞曲〉及〈圓舞曲〉，則是以地中海風味及情緒掌握得宜而著名。1960年代的立體聲錄音偶爾缺乏深度，有點模糊，但是卻能真切地表達出使魯賓斯坦成為最偉大的鋼琴家的音色與技巧。除了各種音樂類型的不同錄音之外，還有魯賓斯坦的演奏會錄音(選自RCA的「蕭邦全集」)，其中收錄了蕭邦最受喜愛的作品，但未收錄〈前奏曲〉及〈練習曲〉。七十多分鐘的音樂，非常迷人。

齊瑪曼的〈敘事曲〉非常完整，鋼琴家將力道及優雅的特質融入音樂，並加上卓越的色彩感及流動感，雖然難免不必要的修飾，但大體上其詮釋方式頗具說服力。1987年的錄音極為厚實，捕捉了優美的氣氛，但在較重的鋼琴音部分，顯得有些吃力。

阿胥肯納吉在1970年代及1980年代初期灌錄〈夜曲〉。技巧精湛，詮釋方式開門見山，直陳作品的情境。London的錄音有些是類比式，有些是數位式，但效果都相當好。

雖然俄國鋼琴家亞勒席夫很少到美國演奏，但他卻將蕭邦的作品詮釋得淋漓盡致。他1986年的〈前奏曲〉全集錄音，由EMI發行，十分動聽，演奏敏銳而出色，錄音一流。

魯賓斯坦演奏蕭邦的作品，猶如選擇眾多股市中的績優股。

德布西〔Claude Debussy〕
印象（Images）、前奏曲

　　儘管他擅長鋼琴，德布西的鋼琴作曲事業卻是大器晚成。但他的鋼琴曲仍具有無比的重要性。由於他以創新的方式處理音響、運用非傳統的調式及音階，成功地避開了十九世紀「大師炫技」的窠臼，爲鋼琴音樂開闢了一個新世界，時至今日，作曲家仍不斷在探索這個新世界。

　　德布西從音樂院的學生時代起，對鋼琴的核心概念即是：鋼琴應該是聲音的泉源；他反對浪漫樂派的觀念——把鋼琴當成「演唱」的樂器，或是大師炫技的工具——認爲鋼琴應該以悅耳的音調效果爲目的，他希望鋼琴聲音聽起來彷彿琴鎚不存在似的，而且承續蕭邦及李斯特，開始創造出持續音調的幻覺——經由踏板、音形以及非和絃音調的和聲所創造的效果。1889年，當他在巴黎的世界博覽會聆聽爪哇的甘美朗音樂（gamelan）後，他對於鋼琴如何發聲的觀念大幅擴增。

　　德布西鋼琴作品具有浮動、難以捉摸的特質，這種特質源自於讓鐘聲一般的琴音互相重疊，逐漸消失，組成變換不定但悅耳的靜態結構。但這只不過是非常複雜的風格其中的一項特徵罷了，這些作品的結構也同等重要，並非是遵循嚴謹的發展程序，而是高度的即興形式。德布西偶爾會使用某種電影的平衡剪接手法，藉以將樂念互相連接，以塑造深刻的心理關係，而揚棄純邏輯性的關係。〈格拉那達之夜〉（La soirée dans Granade）取自1903年的〈版畫〉（Estampes）的最後一首，即是這種技巧的最佳典範，遙遠的歡慶聲

所謂的「甘美朗音樂」是指由各種音調的銅鑼及其他樂器組成的合奏音樂，起源於爪哇。德布西的鋼琴作品受到印尼甘美朗音樂的影響，尤其是在〈版畫〉第一首〈寶塔〉（Pagodes）中的五聲音階與明亮的和絃，以及〈水底大教堂〉中的響亮鐘聲，十分明顯。

日本的漆版畫引發德布西創
作〈金魚〉的靈感。

片段地嵌入熱烈的哈巴奈拉舞曲，效果氣氛十足
的音樂似乎會輕輕浮起。

1905年及1907年的兩卷〈印象〉，是德布西
鋼琴曲的巔峰之作，展現令人驚奇的嫻熟技巧及
對鍵盤的想像力。每一卷包括三首曲子，因此，如
果不論其宗旨或效果，都很類似傳統的奏鳴曲形
式。第一卷始於〈水中倒影〉（Reflets dans l'eau），
是歷來最偉大的鋼琴曲之一。這些「倒影」是不完
整的回音，或是主題音形的重覆扭曲，一如莫內的
畫作「睡蓮」，展現色彩及形狀的浮光掠影。主題
僅包括三個下降音符，德布西環繞著它創造出富
於想像力的結構遊戲，剛開始時是溫柔的觸鍵，然
後逐漸強化為一陣旋渦，最後是令人屏息的靜止。

在〈印象〉第一卷第二曲〈向拉摩致敬〉
（Hommage à Rameau）中，德布西盡量不使樂曲聽
起來像是那位十八世紀偉大法國作曲家的作品，
反而像是毫不嚴肅的薩拉邦德舞曲的風格，優
雅、高貴，但非常熱情且充滿思鄉情愁，它是一
段精彩的沉思，針對作品開頭八度音程表現的簡
樸旋律。類似觸技曲的〈樂章〉（Mouvement）以挑
戰演奏者的觸鍵結束第一卷〈印象〉，德布西讓
音符延續至十六分音符流動的結構中，讓一首聖
詠從點描畫風味的薄霧中浮現。

〈印象〉的第二卷始於德布西鋼琴作品中最
精練的〈穿透葉子的鐘聲〉（Cloches à travers les
feuilles），絢麗動人的右手音形以及細緻的中聲部
素材，彼此巧妙的分離，產生幾近管絃樂的豐富
音調。然後是〈月亮沉落在舊日的神殿上〉（Et la
lune descend sur le temple qui fût），喚起德布西醉
心東方世界的遐思，其中有夢幻般的沉靜，與精

巧運用平衡的四度及五度音程。德布西受其工作室的日本漆版畫（畫中有兩條鯉魚在樹下水中游泳）激發靈感的〈金魚〉（Poissons d'or），斑駁的音調暗示金魚迅速、急促的動作，並採用顫音及琶音，描述水流上閃閃的金光與水底的魚身。

　　德布西創作熱情且具象的〈前奏曲〉，從手舞足蹈的精靈到沉入水底的大教堂，無所不包。1910年及1913年出版的兩卷，各有十二首前奏曲；第一卷的特色是引用各種流行的音樂風格，〈吟遊詩人〉（Minstrels）及〈安納卡普里小丘〉（Les collines d'Anacapri）兩首曲子則以格外泰然自若的方式展現。德布西在這些作品以及第一卷的名曲〈棕髮女孩〉（La fille aux cheveux de lin）中傾注粉彩般的溫暖。但是第二卷的〈煙火〉（Feux d'rtifice）及第一卷的〈西風看見了什麼〉（Ce qu'a vu le vent d'ouest），則是德布西最熾烈的作品。

推薦錄音

傑考伯斯（Paul Jacobs）
Elektra/Nonesuch 71365-2〔〈印象〉；及〈版畫〉、1894年版的〈印象〉〕、73031-2〔2CDs；〈前奏曲〉〕

阿勞（Claudio Arrau）
Philips 432 304-2〔2CDs；〈印象〉、〈前奏曲〉；及〈版畫〉。也分別收錄於420 393-2、420 394-2〕

　　傑考伯斯是二十世紀鋼琴音樂的專家，而德布西對二十世紀鋼琴音樂的影響力更甚於其他音樂家。傑考伯斯對德布西主要作品的錄音至今仍為典範。演奏技巧流暢，音樂充滿想像力，不僅有深入

德布西的音樂意象喚起水底大教堂之影像。

傑考伯斯也是紐約愛樂的首席鍵盤演奏家。

的洞察,同時也溫雅柔和,閃閃發光。儘管鋼琴聲音聽起來略爲模糊,但錄音仍溫暖而具共鳴。

阿勞在1979年的錄音以驚人的方式顯示德布西的特質。就自發性及緊湊程度而言,阿勞也許有些瑕疵,但他具有無比的純真與完整的美感,以及吸引人的豐富音調。〈水中倒影〉是獨特的水上音樂,清澈、涼爽,而〈水底的大教堂〉(La cathédrale engloutie)則有如巨大的聲音雕像,充滿了崇高、敏銳及感性……以及沉重的呼吸聲,聽起來更充滿臨場感。錄音也很生動。

李斯特〔Franz Liszt〕
B小調鋼琴奏鳴曲

倘若我們將浪漫時期視爲獨奏家的時代──普羅米修斯的解放──那麼李斯特就是那個時期的英雄。他的〈B小調鋼琴奏鳴曲〉是浪漫時期最偉大的作品。李斯特在這首龐大的單樂章作品中,綜合了交響曲及奏鳴曲形式,在說服力、範圍及想像力方面都達到極致。他在這首要求演奏者的音樂性及技巧性均達登峰造極之境的作品上,巧妙地完成上述特質,使聆聽者激發超越情感的經驗。

此曲很難見樹又見林,樂曲本身技巧精湛,以至於動機、和聲音域與作品整體架構之間的廣泛關聯,有點難以辨識。但是此曲的確有架構,而且天衣無縫。在某種程度上,此曲是持續半小時的單一樂章奏鳴曲,兼具跨越三個廣大調區的呈示部、發展部、再現部及尾聲,但也可以視爲四樂章的交響曲架構,標準特徵是開端的快板、

行板、詼諧曲（以賦格曲呈現）及終樂章。爲使這兩種架構奏效，李斯特仰賴其音樂基礎的主題變形技巧，從開頭幾個小節中的一群音符發展出作品的主題素材。樂曲的表面架構及特性都有極大的變化——就真正的多樂章作品而言，儼然已足夠——但是在樂曲背後卻有極高的一致性。

此曲和聲的藍圖宏偉，將D大調與升F大調與全曲核心的B小調對立：雖然全曲並無一個明顯奏出的B小調主音三和絃。這是李斯特一個深具洞見的手法，因爲B小調以退爲進，似虛而實，反而更爲突出。再現部中，D大調與升F大調的素材重歸於B小調，構成大調—小調強有力的辯證形勢。有人據此認爲，李斯特作此曲時，心中有個浮士德式的主題。李斯特自己從來不曾這麼說過，但是，說這部作品中沒有魔性與神性之爭，也令人難以相信。結尾寧靜，使用與開頭一樣的下行音階，沒有斷然收煞，只是止所當止，是歷來最偉大的音樂訊息之一。

李斯特於1853年2月2日完成〈B小調奏鳴曲〉，當時正逢他人生最動盪不安的一段時期。總譜次年出版，題獻給舒曼，回報舒曼1839年將〈C大調幻想曲〉（Op. 17）題獻給他。

推薦錄音

齊瑪曼
DG 431 780-2〔及其他作品〕

布蘭德爾
Philips 434 078-2〔及其他作品〕

齊瑪曼強而有力的演奏，令人印象無比深刻

「我畢生頭一遭看見眞正靈感的化身——畢生頭一遭聆聽眞正的鋼琴之音。他演奏自己的一首作品……他寧靜且輕巧的操縱鍵盤，他的臉龐尊貴……當音樂顯露出靜謐的狂喜或熱情時，甜美的笑容掠過他的臉上；當音樂展現得意昂揚的情懷時，他的鼻孔怒張，沒有一絲一毫的卑微或自我澎脹。」
——喬治・艾略特於1854年在威瑪，對李斯特（上圖）的描述。

隱藏在布蘭德爾含蓄風格背
後的，是一股嘲諷的機智。

——不論在整體的揮灑及精確細節上均如此。他
以絕佳的速度，作出技巧驚人卻又中規中矩的表
演，他能以難以置信的速度掌握賦格曲，也能以
正確且眼花撩亂的效果將之呈現。1990年哥本哈
根提弗利(Tivoli)公園表演廳所作的錄音，在音樂
的呈現及氣氛的掌控上，皆臻於一流的境地。

　　布蘭德爾在1991年的錄音中，將他精於作品
繁複的結構、嶄新且深入表達作品的技巧等特
質，發揮得淋漓盡致。他的詮釋方式以掌握得宜
及連續緊湊而聞名。他將許多情感的發展線索結
合為超現實的幻夢，使得樂曲結局格外令人感
動。錄音一流，補白之曲亦佳。

莫札特〔Wolfgang Amadeus Mozart〕
鋼琴奏鳴曲

　　莫札特的鋼琴協奏曲主要是為自己而作，但
他的鋼琴奏鳴曲則是為家庭娛樂市場而作。這些
奏鳴曲並不算是他最重要的作品，他也從未如貝多
芬那般，以寫作奏鳴曲為個人職志。這些作品繼承
的是巴哈父子的精神——為演奏者的樂趣與技巧增
進而作，但也是作曲家藝術造詣的絕佳呈現。

　　以往認為，K.330-332的〈C大調奏鳴曲〉、
〈A大調奏鳴曲〉及〈F大調奏鳴曲〉，是莫札特
於1778年旅居巴黎時的作品。但現在已知這三首
作品創作的時間稍晚——也許是始自1781年初，
當時莫札特正在慕尼黑籌備歌劇〈伊多曼紐〉
(Idomeneo)的首演，也有可能是1783年夏季，莫
札特造訪維也納及薩爾斯堡的作品。這三首奏鳴
曲是莫札特最受歡迎的鍵盤作品，技巧純熟，主
題及風格都相當精練。

西西里舞曲在十八及十九世紀的器樂曲中經常見到，通常用以表達幻想及憂鬱。採用偶數分音符與三倍數拍子（6/8拍或12/8拍）與附點節奏，產生溫柔搖擺的韻律感──這種舞曲最大的特色。

〈C大調奏鳴曲〉優雅的快板第一樂章，高度裝飾的旋律，流動在變化明顯但連貫一致的伴奏之上。行板樂章可與作曲家最精美的協奏曲樂章並駕齊驅──尤其是下降至小調的部分。莫札特這位協奏曲的風格大師，在終樂章中轉移素材的傳統特質，引入戲劇化的主題。

莫札特以其最獨特的慢速度樂章，展開著名的〈A大調奏鳴曲〉，標示爲「優美的行板」，這是對一首迷人的西西里舞曲所做的一組變奏曲。惟有莫札特可以既不破壞旋律的簡單質樸，又將這段美妙的樂曲做大幅度的變奏。德國作曲家雷格（Max Reger）對此曲印象深刻，在1914年以這個主題創作了大型管絃樂〈莫札特主題變奏曲及賦格曲〉（Variations and Fugue on a Theme of Mozart）。莫札特以非常具主觀性的小步舞曲做爲第二樂章。誠如音樂評論家布隆（Eric Blom）所言，這段音樂具有「脆弱、渴望的特質，如浪漫派鋼琴音樂般餘音繞樑，令人聯想起舒曼及蕭邦。」最後的〈土耳其風輪旋曲〉（Rondo alla Turca）十分有名，是對當時盛行的土耳其軍樂的精彩模仿，也是絕佳的鋼琴曲。

〈F大調奏鳴曲〉是規模宏大、旋律優美的作品，具外向性格、對比豐富。其中心是簡短、優美的慢板，具歌唱般的風格。值得注意的是，1784年此曲出版時，此樂章簡單的旋律在經過豐富的裝飾之後，又出現在再現部中，一般都認爲這是莫札特自行添加的。

莫札特晚期部分鋼琴奏鳴曲是爲年輕的演奏者而作，原因可能是他需要金錢。即使如此，這些作品仍頗動人，但彈奏起來並不是那麼容易。莫札特於1788年6月26日寫了迷人的〈C大調奏鳴曲〉（K.545），稱之爲「入門者專用的小型鋼琴奏

鳴曲」。開頭的裝飾旋律，因爲後來在1939年被改編爲「在十八世紀的客廳裡」一曲而廣爲人知；第一樂章用標準的調區形式，再搭配精彩的「假」再現部。（莫札特是否要與初學者合謀來困惑資深的鋼琴教師？）行板在標準的分解和絃伴奏（稱之爲阿爾柏蒂〔Alberti〕低音）下，發出完美無瑕的吟唱旋律，而最後樂章則是以三度音程爲主題的小規模輪旋曲，以免初學者的指尖得意忘形。

推薦錄音

普魯德馬歇（Georges Pludermacher）
Harmonia Mundi HMC 901373.77〔5 CDs；鋼琴奏鳴曲全集〕

席夫
London 421 109-2〔K.330；及其他作品〕、421 110-2〔K.332；及其他作品〕

　　莫札特最受歡迎的奏鳴曲，在鋼琴家灌錄的全集中，往往收錄在不同張唱片中，必須加以挑選。不過如果愛樂者願意花錢，HM公司灌錄的五張CD是極佳的選擇。法國鋼琴家普魯德馬歇儘管在美國不具知名度，但在歐洲卻大受歡迎，被視爲是這套曲目絕佳的詮釋者。他在1991的錄音中，從一開始的演奏即令人神魂顛倒，結合精緻的音色與輕柔且清楚的觸鍵，其分句具有洞察力，裝飾音處理方式堪稱一流。錄音效果理想，具臨場感，氣氛的掌握及音調的平衡與獨奏會十分近似。

　　席夫的演奏乍聽之下有些平淡，但也還令人滿意，指法充滿自信且造型敏銳，一如他彈的巴哈。雖然類比錄音聽起來略嫌遙遠，但仍完美捕捉了樂器的聲音。

普魯德馬歇的演奏，融合了風格及內涵。

拉赫曼尼諾夫〔Sergei Rachmaninoff〕
鋼琴作品

拉赫曼尼諾夫是當時第一流鋼琴家之一，也是受人矚目的作曲家，他的協奏曲及獨奏鋼琴作品，在鋼琴音樂的領域中，比其他二十世紀作曲家更具有穩固的地位。他在1917年離開蘇俄之前，已幾乎完成他所有的獨奏鋼琴音樂。1917年移民後，他在西方展開新生活，因為需要穩定的收入，迫使他將更多的時間及精力投注於音樂會中。

拉赫曼尼諾夫的鍵盤技巧無堅不摧，運用於鋼琴作曲上，探索樂器全方位的動力及表現效果。不變的是，他的作品總帶著濃厚的抒情意味，有時溫柔，有時宏偉昂揚。同時他的音樂暗潮洶湧，事實上，從不曾有其他作曲家能從鋼琴中創作出如此強而有力的聲音。正如其旋律對線條、細節要求高度的敏銳，拉赫曼尼諾夫最具挑戰性的和絃結構及雙八度音程樂段，也需要演奏者高超精湛的技巧。

拉赫曼尼諾夫花了多年時間，方才從他於1892年所創作的〈升C小調前奏曲〉（Op. 3，No.2）的大受歡迎中解脫。此曲使他在一般人心中成為最能掌握憂鬱及悲慘性格的作曲家，對他其他方面的創作形成深遠而不利的陰影。儘管如此，此曲的激烈程度，具體而微地預示了拉赫曼尼諾夫最高的作品意境，後來在1903年完成的十首〈前奏曲〉（Op. 23）中實現了大半。那時他腦中已架構出類似蕭邦前奏曲的藍圖：囊括所有的大調及小調的一套作品，且是對巴哈〈平均律鋼琴曲集〉

拉赫曼尼諾夫1899年與愛犬合影。

蘇俄的音樂在共產統治時期遭受雙重的壓迫——一方面是來自兇惡黨工的恐嚇,他們壓抑音樂的表達、摧毀音樂家的事業;另一方面來自人才的放逐。除了1917年離開蘇俄的拉赫曼尼諾夫之外,其他流亡海外的俄國音樂家尚包括:史特拉汶斯基、羅斯托波維奇、梅特納(Nikolai Medtner)及夏里雅平(Feodor Chaliapin)。

前奏曲與賦格曲的禮讚。在完成〈前奏曲〉(Op. 23)之前,拉赫曼尼諾夫已完成他的〈第二號鋼琴協奏曲〉。而在某些〈前奏曲〉中,仍可感受其協奏曲的溫暖情感氣氛,如〈G小調前奏曲〉(No.5)有濃厚東方色彩的中段,以及〈D大調前奏曲〉及〈降E大調前奏曲〉(Nos.4、6)流暢的旋律裝飾音形。

拉赫曼尼諾夫於1910年創作的十三首〈前奏曲〉(Op. 32)後,完成了十八年前無心插柳而成的巨構。在此之前,他已完成他的〈第三號鋼琴協奏曲〉,而在〈前奏曲〉中已大略可察覺較大規模作品的整體風格;表達出多樣性,並將結構上的分隔與形式上的界線巧妙的隱藏起來。相較於先前的作品而言,這些序曲更具活力,但和聲較不豐富,聲音則較透明清澈。〈Op. 32〉中著名的作品包括溫柔美妙的〈G大調前奏曲〉(No.5),高潮出現於和聲從大調至小調的延長震音;〈B小調前奏曲〉(No.10)憂鬱、雄偉——類似拉赫曼尼諾夫交響詩〈死之島〉的縮影,建立在突發的熱情上;而升G小調前奏曲(No.12),以其綻放光芒的右手頑固低音及縈迴不去的左手旋律而預示了〈交響舞曲〉的情緒。

〈樂興之時〉(Moments musicaux,Op. 16,1896年)與〈音畫練習曲〉(Etudes-tableaux,Op. 33,1911年;Op. 39,1916-1917年),類似大多數的〈前奏曲〉,在特定的情緒或意念中打轉,然後發展為個性強而有力且精練的作品。六首〈樂興之時〉的第三首是B小調的哀悼曲,是拉赫曼尼諾夫最著名的鋼琴曲之一;第五首是降D大調,則在結構及裝飾音方面類似蕭邦同一調性的〈搖籃

曲〉(Berceuse)；一些較戲劇化的作品如〈樂興之
時〉第六首C大調及第五首降E小調的〈音畫練習
曲〉(Op. 39)，事實上都是具體而微的交響詩，在
一流鋼琴家的手中，上升的結構可產生真正的交
響曲效果。

推薦錄音

赫伯森(Ian Hobson)
Arabesque Z 6616〔二十四首〈前奏曲〉〕、Z 6609
〔十七首〈音畫練習曲〉〕

亞勒席夫
Virgin Classics VCD 59289-2〔2 CDs；二十四首〈前
奏曲〉、六首〈樂興之時〉；及其他作品〕

　　赫伯森對〈前奏曲〉及〈音畫練習曲〉都做
了全集錄音，各收錄於一張CD，少有其他鋼琴家
能夠如此有說服力的正視音樂──他從不作浮誇
的表演，其作品與眾不同之處，在於敏銳的音調
及清澈透明的結構。演奏風格深沉、美妙，聲音
厚實。

　　即使是最艱難的樂曲，由亞勒席夫演奏起來
卻顯得得心應手──儘管整體的表現是內省、狂
想，而非華麗的。1987及1989年的錄音，直至1993
年才推出，雖然分量稍輕，音場稍遠，但氣氛掌
握得宜。

赫伯森曾贏得1981年里茲
(Leeds)鋼琴大賽的冠軍。

拉威爾〔Maurice Ravel〕
加斯巴之夜（Gaspard de la nuit）

　　拉威爾的鋼琴音樂結合許多元素，包括其師佛瑞的流暢裝飾音形、蕭邦及李斯特精湛的技巧。拉威爾使用德布西許多引人遐思的和聲，但也開展出德布西稍後才觸及的鍵盤效果——最顯著的是1901年的〈水之嬉戲〉（Jeux d'eau)的眩目結構，對德布西於1905年所作〈印象〉首卷的〈水中倒影〉的影響。相較於德布西作品在形式上的高度自發性，拉威爾的作品傾向於標準結構設計，曲思的發展也較為傳統。

　　三樂章的組曲〈加斯巴之夜〉是拉威爾最具挑戰性的鋼琴作品，也是音樂印象主義中最偉大的成就之一。此曲創作於1908年，取材自伯特蘭（Aloysius Bertrand)的《中世紀的陳腐故事》（收集十九世紀中期的一系列悲哀的散文詩）。這些作品中的意象，在愛倫坡(Edgar Allan Poe)及波特萊爾(Charles Pierre Baudelaire)的黑暗世界中占有一席之地，兩位作家都是法國美學界領導風潮的象徵主義作家的最愛。

　　第一樂章標題為〈安汀〉（Ondine，是許多神仙故事中有致命吸引力的水仙子），描述精靈在詩人的窗口向他招手，而清澈明亮的玻璃旁，則是一輪皓月高掛。拉威爾有效的將此印象詮釋為溫柔的反覆音符音形，轉化為右手的完整和絃，創造出一種閃閃發亮的靜謐，是鍵盤音樂中，令人低迴不已的創新手法。

　　〈絞刑台〉（The Gallows)是第二樂章，靈感得自詩篇：「來自地平線處城牆上的鐘聲，夕陽

迷人的水仙子安汀引誘著詩人。

1902-1919年間，是法國鋼琴音樂的黃金時代，德布西及拉威爾最重要的鋼琴作品均在該時期出現——從德布西的〈為鋼琴而作〉（Pour le piano），到拉威爾的〈庫普蘭之墓〉（Le tombeau de Couperin）都在這段期間首演。維尼（Ricardo Viñes，上圖左）是這兩位作曲家作品最受歡迎的詮釋者，也負責其中許多作品的首演。

一般鮮紅的屍首在絞刑台上懸盪。」在莊嚴的開頭旋律中，可以感受出德布西〈印象〉首卷〈向拉摩致敬〉的影響力。貫穿整首作品輕柔的降B音，暗示令人不寒而慄的喪鐘。

終樂章是〈斯卡寶〉（Scarbo），描述中世紀的邪惡侏儒。詩篇中描述：「我經常瞥見他從天花板跳下，踮著一隻腳趾尖，如女巫紡紗桿上的捲線軸一般，在整個屋子裡旋轉。」魔幻般的交叉彈奏手法及邪惡的重複音符音形爆發成八度音，貼切的描述出旋轉的侏儒形象，這段鋼琴音樂的原型是俄國作曲家巴拉基雷夫的〈伊斯蘭〉（Islamey）——當時公認最難彈奏的鋼琴曲。在〈斯卡寶〉中，拉威爾努力創作難度更高的作品，而他的確是做到了。

推薦錄音

波哥雷里奇（Ivo Pogorelich）
DG 413 363-2〔及普羅高菲夫〈第六號奏鳴曲〉〕

拉普蘭特（André Laplante）
Elan CD 2232〔及其他作品〕

波哥雷里奇的錄音是〈加斯巴之夜〉最具黑夜特質的演奏：魔法無邊、神出鬼沒，且充滿拉威爾所欲表達的邪惡的暗夜咒術。他的演奏具有驚人的自發性，卻又伴隨著一種深思熟慮後的權威感，這種特質是從未在法國鋼琴家演奏的拉威爾中聽過。某些地方，特別是在〈安汀〉的分句與發音方式上，波哥雷里奇的詮釋手法尤其極端。然而，他的原創性絲毫不減其迷人的色彩，

對音樂的意像與情緒的敏感性是精緻而優雅的。

　　拉普蘭特將〈加斯巴之夜〉與〈高貴與感傷的圓舞曲〉（Valses nobles et sentimentales）、〈古代小步舞曲〉（Menuet antique）及〈小奏鳴曲〉（Sonatine）結合，是最佳的拉威爾鋼琴曲合輯。拉普蘭特優雅的演奏方式、敏感的彈性速度、表達的才華可圈可點。1989年的錄音，距離很近而不至於太緊迫，產生令人滿意的音樂廳空間。

史卡拉第〔Domenico Scarlatti〕
鍵盤奏鳴曲

史卡拉第坐在大鍵琴前彈奏。

　　史卡拉第（1685-1757）誕生於那不勒斯，與巴哈及韓德爾同一年出生，他父親亞歷山卓‧史卡拉第（Alessandro Scarlatti）是巴洛克時期領袖群倫的歌劇作曲家。小史卡拉第在鍵盤樂器——而非歌劇或室內樂——上找到最自然的表達方式；他也沒有留在義大利，而是到伊比利半島尋找發展的空間。當他離開義大利、前往里斯本履新，擔任葡萄牙國王約翰五世（King John V）長公主的音樂老師時，正好34歲。長公主名叫芭芭拉（Infanta María Bárbara de Braganza），1728年嫁給西班牙王儲，史卡拉第也是陪嫁一員——先是前往塞維爾，稍後再到他渡過餘生的馬德里。

　　阿蘭惠茲皇宮是費南多六世（Fernando VI）與芭芭拉主要的居留地，音樂活動興盛，史卡拉第與偉大的義大利閹人男高音布洛希（Carlo Broschi）——也就是知名的法利內里（Farinelli）——是其中

音樂世家

史卡拉第一家,父親在義大
利半島稱霸歌劇界,兒子在
伊比利半島稱霸鍵盤音樂。
巴哈及其四位作曲家兒子在
德國的樂壇獨領風騷。在法
國,庫普蘭(Louis Couperin)
及姪子富蘭索瓦(François
Couperin)掌控鍵盤音樂將近
一世紀。莫札特一家三代在
奧地利都是有名的作曲家。

的核心人物。芭芭拉對音樂深感興趣,也是優秀
的大鍵琴家及鋼琴家(從她所擁有的樂器判斷),
她激勵史卡拉第創作了五百首以上單樂章的奏鳴
曲。在芭芭拉的贊助下,史卡拉第的作品得以抄
寫流傳並裝訂成冊,最後累積至十五卷。

　　儘管這些奏鳴曲幾乎均是二部的形式,但色
彩、情境及效果卻變化多端。不論從其舞蹈節奏、
佛朗明哥曲調變化、吉他撥奏的樂曲組織,或道
地的西班牙旋律來看,西班牙風格均極顯著。某
些奏鳴曲強調顯著獨特的和聲,因為史卡拉第認
為此種表現方式比傳統的對位法更有趣;其他的
作品則仰賴不斷重複的節奏音形或裝飾音,例如
〈D小調奏鳴曲〉(K.516)中持續的顫音與鐘聲。
最重要的是,儘管某些奏鳴曲在技巧上頗為容
易,也許是為芭芭拉的孩子而作,但絕大部分作
品卻需要兩手迅速交叉彈奏、突然的強奏與高速
度的指法。活潑外放的熱情表現,以及音樂理念
的內在生命力,使史卡拉第的奏鳴曲同時吸引了
演奏者及聆聽者。

 ## 推薦錄音

霍洛維茲(Vladimir Horowitz)
CBS Masterworks MK 42410〔十七首奏鳴曲〕

席夫
London 421 422-2〔十五首奏鳴曲〕

普雅那(Rafael Puyana)
Harmonia Mundi HMC 901164.65〔2CDs;三十首奏
鳴曲〕

霍洛維茲藉著精雕細琢的觸
鍵，將史卡拉第的奏鳴曲琢
磨成寶石。

　　霍洛維茲的代表作即是史卡拉第的奏鳴曲，
堪稱是此曲目最偉大的演奏之一。他的表現方式
平順流暢、充滿美感，強弱的變化十分優雅柔和，
且強調義大利的氣質。霍洛維茲毫不猶豫地運用
持續的踏板，但是在他稍感遲疑時，反而會得到
較佳的效果。1962-1968年的錄音頗爲乾澀，出現
明顯的拼湊痕跡，但整體的品質還差強人意。

　　相對於霍洛維茲陶醉於史卡拉第的靈活輕
快，席夫則專注於作曲家較陰鬱的一面。他的演
奏骨架結實、聲音響亮，但節奏掌控得宜，強調
抒情感性，而非表面的吸引力，其中某些演奏具
有渴望甚至憂鬱的氣氛。1987年的錄音，拾音較
遠，彷彿讓聆聽者置身於空曠的演奏廳的後排位
置——而非席夫的琴蓋旁——聲音聽來深邃幽遠。

　　史卡拉第的奏鳴曲在大鍵琴上會表現出截然
不同的個性；普雅那採用極爲高貴的處理方式。
這位哥倫比亞裔的大師，強調聲音的響亮度及色
彩，偏好規模較大的奏鳴曲，散發道地的西班牙
熱情，詮釋得非常堂皇。他彈奏真正重量級的大
鍵琴——1740年德國製造的三層鍵盤大鍵琴，運
用不同的鍵盤營造出變化多端的音調及分量。
1984年的類比錄音，充分展現這份爲王后譜寫的
作品的華麗詮釋。

舒伯特〔Franz Schubert〕
鋼琴奏鳴曲

　　十九世紀的鋼琴音樂中，只有舒伯特晚期的
奏鳴曲與李斯特的〈B小調奏鳴曲〉堪與貝多芬偉

大的奏鳴曲媲美。雖然對舒伯特來說，1815年未
完成的C大調和E大調早期作品，與1828年最後三
首奏鳴曲，前後相隔十三年，但是舒伯特對此一
音樂類型的興趣卻一如貝多芬，貫穿了他的整個
音樂生涯。由此觀之，他晚期奏鳴曲在情感的深
度及形式的掌握上更令人驚嘆。

　　最後兩首〈A大調奏鳴曲〉（D. 959）及〈降B
大調奏鳴曲〉（D. 960）代表舒伯特鋼琴作曲事業的
頂峰，均是具有交響曲長度的四樂章奏鳴曲，雖
然與貝多芬的〈漢馬克拉維亞〉並非如出一轍，
但風格相近。狂想曲般的曲思發展，及混亂與寧
靜的獨特且感情豐富的結合，源自於一個奏鳴曲
的原創理念：逐漸顯現一個內在世界，以「天籟
般的長度」與親密的方式展開。

　　兩首奏鳴曲均具有恢宏的第一樂章，其特徵
是豐富的樂念流動、頻繁的小調色彩變化及偏好
轉調。這兩首奏鳴曲在情境上顯著不同：〈A大調
奏鳴曲〉的快板生氣勃勃，甚至躁動不安；而〈降
B大調奏鳴曲〉的中板（Molto moderato）餘音縈繞
且意境超俗，但往往顯得淒涼。就發展部而言，
前者強調在呈示部末尾出現的單一的兩小節主
題，而後者編織出兩個呈示部主題豐富的織錦
畫，最後逐漸消失無形，兩樂章皆屬重量級，如
果忠實奏出呈示部的反覆部分，〈降B大調奏鳴曲〉
的第一樂章至少要演奏二十分鐘以上。

　　兩曲緩慢樂章均已延伸；類似歌曲的結構，
開頭及結尾部分受到壓抑，且包含更戲劇化的插
曲。尤須一提的是，前一首奏鳴曲的升F小調憂鬱
的小行板，外圍樂段出現激烈的一面，刺耳的和
絃有如尖叫。另一首奏鳴曲苦樂參半的C小調行

1978年8月11日，發生一場令人
難忘的大師炫技秀，捷克鋼琴
家佛庫斯尼（Rudolph Firkusny）
正演奏舒伯特的〈降B大調奏鳴
曲〉時，觀眾只能聽其聲而
不能見其人。原來獨奏會的前
半場，馬里蘭大學突遭閃電襲
擊而停電，但是佛庫斯尼仍繼
續演奏。中場休息後，他在一
片漆黑之中彈完四十分鐘的奏
鳴曲，一個音符也沒彈錯。

舒伯特作曲時的精神支柱：
令他精神振奮的小狗。

板，開頭及結尾均含有聽天由命與寧靜的絕望，但是A大調的中段的音調更加急湊。兩首奏鳴曲均有活潑輕快的詼諧曲及完整的輪旋曲終樂章。〈A大調奏鳴曲〉的詼諧曲因具有蕭邦式的優雅特質而格外討喜；〈降B大調奏鳴曲〉因介於大調及小調間的模糊地帶，於是特別能吸引人。

〈A大調奏鳴曲〉(D.664)小巧玲瓏，是舒伯特鋼琴奏鳴曲中最優雅抒情之作。此曲過去大多繫年於1819年，其實可能是作於1825年。開頭樂章主題甜美，回味無窮，整個樂章十分安詳，只在發展部有個突發的、強而有力的八度音階。行板樂章有一股神秘的、渴望的況味，堪稱華格納〈魏森多克歌曲〉(Wesendonk Lieder)的先聲，終樂章輕快熱情，則近於莫札特的神韻，但其中夢思縹緲的幽怨是舒伯特的獨門境界。

 推薦錄音

普萊亞
CBS Masterworks MK 44569〔D.959；及舒曼〈G小調奏鳴曲〉，Op. 22〕

布蘭德爾
Philips 422 229-2〔D.959；及其他作品〕
422 062-2〔D.960〕
410 605-2〔D.664；及〈A小調奏鳴曲〉，D.537〕

肯普夫
DG 423 496-2〔7CDs；鋼琴奏鳴曲全集〕

普萊亞〈A大調奏鳴曲〉的詮釋十分優美，兼具舒伯特作品中的激昂熱情及溫和婉約。在戲劇化的小行板中，普萊亞的演奏格外驚人，1987年錄音的效果良好。

在布蘭德爾的晚期奏鳴曲錄音（灌錄於1987年至1988年）中，這些作品與貝多芬作品及舒伯特早期作品的關係十分顯著，但偶爾可以感覺出布蘭德爾注重細節更甚於詩意及熱情。不管如何，其詮釋方式傾向於哲學性且面面俱到，布蘭德爾更像是一名醫生，傾聽這些奏鳴曲的心跳、測量脈搏，他不多話，只是讓音樂自己說話。錄音的效果佳。此外，布蘭德爾早期的數位錄音——〈A大調小奏鳴曲〉（D.644）是他錄音之最，因為他的詮釋方式輕柔優美，因此每次聆聽，總令人感到無限的喜悅。

肯普夫將這套奏鳴曲演奏得很流暢且具權威性，好像是邊作曲邊演奏一般，音調及樂句的歌唱性無與倫比。此外，儘管演奏令人陷入遐思，但總是外向及內省兼重。這些晚期作品的詮釋無比的流暢，就連〈A大調奏鳴曲〉動感十足的明暗法及分句，也是精緻絕倫。肯普夫的觸鍵精雕細琢，在1965年晚期奏鳴曲錄音中，呈現不可思議的真實感，事實上，〈降B大調奏鳴曲〉的聲音效果恰如鋼琴就在你家客廳，彷彿就置於揚聲機之後。這些奏鳴曲作品均於1965年及1969年間在德國漢諾瓦市的貝多芬廳灌錄。另外應該提一提的是，某些晚期作品，聲音較為單薄。即使如此，若是收藏家願意花錢，七張中價位的CD是非常值得的投資。

肯普夫是個縱觀全局的詮釋者，他在德皇威廉時代普魯士豐富的文化及知性土壤孕育下長大，在柏林大學攻讀哲學及音樂史。他可以感受舒伯特奏鳴曲的情感世界，以歌德的詩篇的情感加以表達，或使用古典建築的類比來解釋樂曲的結構，就像他在鋼琴上彈奏歌唱的旋律線一樣遊刃有餘。

舒曼〔Robert Schumann〕
鋼琴作品

　　鋼琴對於舒曼的意義，一如對於蕭邦，是自我的延伸。舒曼的作品顯示他對鋼琴的音色及特性有與生俱來的直覺。他喜愛強而有力的和絃架構，但並不打算將鋼琴轉化爲管絃樂團，也不像李斯特那樣要展現鋼琴家燦爛的技巧。相反的，舒曼是要徹底利用平台式鋼琴的響亮聲音、結構上的豐富感及音調的分量。

　　舒曼所有的鋼琴音樂，幾乎都有所指涉，試圖將文學閱讀產生的情緒具象化，或是描寫真實或想像的人物，以及這些人物在舒曼的心靈構思、小說及抒情詩篇之間的交互作用。他最偏好的意象是「大衛幫」（Davidsbund），由想像的人物組成，就像聖經中對抗巨人的大衛，這些人物要挑戰當時藝術界的僞君子。組成分子包括：衝動外向的佛洛瑞斯坦（Florestan）、細心內向的尤瑟比斯（Eusebius）（這兩者反映舒曼個性的兩面），以及影射舒曼老師與未來岳父威克（Friedrich Wieck）的瑞羅大師（Meister Raro）。舒曼以尤瑟比斯的精神創作時，會呈現出溫柔的抒情性，飄散著紫羅蘭的芳香；當他以佛洛瑞斯坦的精神創作時，則塑造出強有力的節奏、輕快的速度、閃電雷霆般的音效。舒曼絕大多數的鋼琴作品，均是與這兩個輪流出現的自我共同展開的情感之旅。

　　〈狂歡節〉（Carnaval，Op. 9）大膽的開頭和絃，是鋼琴音樂中最著名的樂段之一。此曲完成於1835年，全名〈狂歡節：小場景與四個註腳〉（Carnaval: Scènes mignonnes sur quatre notes），包括二十一首短曲，且每一曲均有標題。音樂中對

舒曼的兩個自我，交替出現在他的鋼琴作品中。

舒曼無法成為自己期望中的鋼琴大師，因為他右手的食指及中指神經肌肉功能失常。這個毛病可能是因為舒曼為了加強右手的力量，使用機械夾板不當而造成；也可能是為了治療十多歲即染患的梅毒，引起水銀中毒所致。

於佛洛瑞斯坦、尤瑟比斯及「即興喜劇」（commedia dell'arte）中的人物（皮耶若〔Pierrot〕、哈樂欽〔Harlequin〕、潘塔龍〔Pantalon〕、可倫班〔Colombine〕）均加以描述，還有兩首迷人的小品獻給兩位作曲家：蕭邦與帕格尼尼，第一首作品驚人地掌握了蕭邦夜曲的聲音及風格。舒曼的人物刻畫也包括15歲的克拉拉，稱她為「齊亞瑞娜」（Chiarina，她於1840年與舒曼成婚），以及他當時的未婚妻，當時剛滿18歲的爾妮斯汀（Ernestine von Fricken），稱之為「艾絲翠拉」（Estrella）。爾妮斯汀是作品的關鍵，她出生於波希米亞艾許（Asch）鎮，所以〈狂歡節〉全曲奠基於四個音符：A音、降E音、C音、B本位音，其德文拼法為：「A、Es、C、H」。〈狂歡節〉充滿創意，每首曲子在藝術上性格互異，整個作品雖充滿圓舞曲般的感覺但不會單調。

　　1834-1837年創作的〈交響練習曲〉（Symphonic Etudes，Op. 13），是技巧純熟的變奏曲，主題是一段工整的升C小調送葬進行曲，是舒曼未婚妻之父弗利根男爵（Baron von Fricken）所作，他也是一位業餘的長笛家。是舒曼少見的非標題音樂，從頭至尾呈現高度的秩序感、奇想與探索，尤重於對技巧的要求。其變奏曲從莊嚴至反覆無常、暴躁至抒情甜美等情緒變化，使這首作品特別動人，樂曲有如拱門的形式結構，蘊含著交響曲的力量。

　　〈克萊斯勒魂〉（Kreisleriana，Op. 16)標題取自一位指揮家克萊斯勒（Johannes Kreisler）之名，他是霍夫曼音樂評論中的虛構人物，深受幻覺之苦。舒曼在這位指揮家身上看到自己。1838年4月他僅花了四天時間就完成這組八首幻想曲，題獻給蕭邦。這組作品是舒曼所作最主觀的鋼琴音樂，開頭的部分掌握狂亂的熱情，接下來是揉和

焦慮、失望、怪誕及浪漫渴求的幻想曲，然後進
入高昂的抒情、冥思不已的遺忘中。

推薦錄音

艾格洛夫（Youri Egorov）
EMI Studio CDM 69537〔〈克萊斯勒魂〉；及〈鋼琴
小品〉（Noveletten），Op. 21，Nos. 1、8〕

魯賓斯坦
RCA Red Seal 5667-2〔〈狂歡節〉；及其他作品〕

波里尼
DG 410 916-2〔〈交響練習曲〉；及〈阿拉貝斯克〉
（Arabeske），Op. 18〕

　　能成功演奏舒曼作品的鋼琴家，必須具有哲學
家素養的嚴謹氣質，且須有能力因應音樂的情感，
並收放自如；此外也必須是音調的大師。因愛滋病
逝於1988年的艾格洛夫是一位毒癮患者，就符合上
述特質。他以豐富的感性、深思熟慮及自發性來詮
釋〈克萊斯勒魂〉，兼具強韌的力量及溫柔的感性。
1978年的錄音掌握了最佳的分量、溫暖及明晰度。
　　魯賓斯坦將舒曼的作品演奏得和蕭邦一樣充
滿魅力，他將〈狂歡節〉的人物畫詮釋得淋漓盡
致，鋼琴家描繪人物的才華隨處可見。1962-63年
的錄音品質雖頗為模糊，但魯賓斯坦可愛的音調
仍能破繭而出。
　　波里尼演奏的〈交響練習曲〉，具有交響曲
的精練及音調魅力，且達到理想的平衡感，自信
地將架構呈現出來，表情亦經過精心的估量。1984
年的錄音，聲音響亮，音像堅實。

波里尼將舒曼帶出溫室之
外，讓他躋身於1830年代前
衛派音樂家之林。

第　五　章

聖樂與合唱音樂

　　音樂和宗教儀式的密切關係早已遍及歷史和民族。在西方的古典音樂中，這種關係又特別密切，是由羅馬天主教會的單旋律聖歌所發展而來的。根據中世紀的傳說，聖歌旋律是由聖靈以神秘方式傳給教皇格雷哥里一世（Pope Gregory the Great, 540-604），由他口述，旁人抄錄，所以這部天主教的單旋律聖歌常被稱爲〈格雷哥里聖歌〉。實際上，格雷哥里頒定法令，規定聖歌的運用方式，後來逐漸演變成一套聖歌旋律的記譜法系統。這種記譜法運用被稱爲「neumes」的特殊形狀音符，在中世紀黑暗時期轉變爲至今仍在使用的五線譜與譜號，它的複雜性已經開啓風格和新音樂的創意大門。

　　隨著記譜法的發明，音樂的構思方式有重要的突破。這就是1200年前後複調音樂——多重旋律線同時發聲——的來臨。複調音樂在音樂裡開創了新天地，這

是一種垂直的關聯,在其中,個別的聲音線索彼此間的關係營造出和聲效果與空間感。它是中世紀裡藝術的最高境界之一,也是所有西方古典音樂的根基。

　　同時期中,熟練的唱詩班已經變成中世紀禮拜儀式的固定節目,且作曲家也開始為彌撒的主要部分作合唱曲,稱作「禮拜例行曲」(ordinary),由垂憐經(Kyrie)、榮耀頌(Gloria)、信經(Credo)、聖哉經(Sanctus),和羔羊經(Agnus Dei)組合而成。這些讚美詩及其他許多聖經文句以相似的音樂方式來處理。合唱音樂是宗教改革及反改革運動最有力的武器,比火藥或宗教裁判更具說服力。

　　接下來,合唱音樂的發展主要是在巴洛克時期,世俗的管絃樂團加入合唱音樂,且將它的重量及色彩帶入聲樂中,引發了合唱音樂的興盛,也帶出清唱劇和神劇等類型音樂,它們通常需要多位獨唱者、合唱團及管絃樂團。清唱劇最初是世俗音樂,後來被路德教會沿用;神劇原來是宗教音樂,它替代歌劇延伸到教會外,達到一個高峰。

　　十八世紀和十九世紀時,彌撒曲開始世俗化。早期作曲家試著在音樂中反映經文的靈性層面,而啟蒙運動時期和浪漫時期的作曲家,則注重音樂中隱含的戲劇性。特別是安魂曲,在白遼士和威爾第手中,被塑造成浪漫主義中最具歌劇風格的作品。在二十世紀,濃厚的信仰需求催生了力量強大的聖樂,如楊納傑克的〈斯拉夫彌撒〉和布烈頓的〈戰爭安魂曲〉。縱使作品中提出質疑,許多二十世紀的合唱音樂仍是為其誕生之源——宗教儀式——而服務。

巴哈〔Hohann Sebastian Bach〕
清唱劇第140及147號

巴哈是有史以來最勤勞的作曲家。在萊比錫時期，他平均每個禮拜完成一首30分鐘左右的清唱劇，監督屬下抄寫聲部和預演，並且在禮拜日演出。他不僅為節慶和婚喪喜慶等特殊節目提供音樂，還要到有五十多個接受音樂訓練的寄宿學生的多瑪斯學院（Thomasschule）上課。

　　巴哈在萊比錫擔任樂長的主要責任之一，是為教堂行事曆上的禮拜和節慶日作清唱劇。在1723-29年這段期間，他創作了四部全套的清唱劇，每套包含約六十部清唱劇，加上一些為特殊場合所做的個別作品。一般認為他在1730年前後寫了第五套清唱劇。雖然這些創作大都已遺失，但仍有將近兩百部遺留下來。

　　巴哈最早的清唱劇可以遠溯到他在慕豪生（Mülhausen）擔任教堂管風琴師的那幾年，包括他在1708年左右為復活節而作的著名清唱劇〈基督在死亡的桎梏中〉。另外還有巴哈在威瑪的第二段時期（1708-17）的二十首清唱劇，這些作品顯示作曲家正在進行曲式和樂器的實驗。巴哈在科登時期（1717-23）專注於世俗的清唱劇，但抵達萊比錫後就一頭栽入宗教的清唱劇，此時他精力充沛，前兩年每星期完成一部以上的清唱劇。在音樂史上，萊比錫清唱劇是由大作曲家所完成的最龐大的成套作品，其中也包含巴哈某些最具靈感的創作。

　　他在1731年為聖三主日後第27個禮拜天創作了第140號清唱劇〈「醒來」，那個聲音叫我們〉（這是在復活節特別早到時才有的日子）。作為這首清唱劇基礎的聖詠「醒來」是由十六世紀的德國神秘詩人尼可萊（Philipp Nicolai）所作，從馬太福音中智慧處女及其天國新郎的寓言擷取意象。

　　巴哈處理華麗的開端合唱，非常倚重圖像主

巴哈時代清唱劇的表演。

義與數字的象徵主義。在唱到 "sehr hoch"（高高在上）時，巴哈讓男高音和男低音提到音域最高點。隨著 "steht ouf"（起來）兩字，聲部陡然提高。到 " wo, wo? "（何處，何處？）兩字，合唱猶豫地重複，彷彿迷失了——這都足以代表巴哈對音樂的場景描繪的高超技巧。更令人印象深刻的是，他將作品背後的「聖三主日」概念，轉化為合唱音樂結構中無所不在的成分。這首清唱劇不僅由教堂的節日獲得靈感，而且也依據這特殊禮拜的數字「3」的立方「27」來作曲。巴哈以降E大調（降三個半音）來作曲，用3/4拍三聲部形式，並將樂譜劃分成三組，每組又分成三部分：兩支雙簧管和一支狩獵雙簧管；第一小提琴、第二小提琴和中提琴；女低音、男高音以及男低音。（在設計中，這些聲部有「固定的旋律」——也就是作品中實際出現的聖詠旋律——外在於這個結構，在這裡是巴哈採用傳統上代表巡夜者的法國號獨奏，以及合唱中的女高音。）

正是此處以及其餘部分音樂表現力的美感，使它令人印象深刻。這部作品中最著名的部分乃是為男高音設計的聖詠「錫安聽見巡夜者在歌唱」，它溫和地由三個絃樂部和諧的伴奏（這也是另外一個對聖三主日的暗示）。這是真正考驗合唱男高音的作品，從中音域緩和的開始，直到巡夜者高唱「雀躍的心」，音調快速提升到高音G。

巴哈的第147號清唱劇〈心和口和行為和生命〉創作於1723年，是為了慶祝聖母訪問節而作。樂器編制豐富，包含小號、小提琴、大提琴、柔音雙簧管和兩個狩獵雙簧管，都要擔任單獨伴

奏。清唱劇的十分之四都是由法朗克（Salomo Franck）作詞，他是巴哈在威瑪最喜歡的歌詞作者，同時他的作品也是巴哈清唱劇中最精緻與感人的。

　　根據路加福音，此劇敘述瑪麗亞拜訪她表姐伊莉莎白，也就是後來施洗約翰的母親。故事的高潮出現於仍在母親腹中的約翰，因認出了還未出生的耶穌而在腹中踢著，巴哈用含混不清的狩獵雙簧管的聲音來描繪這對尚未出生的堂兄弟。清唱劇開端的合唱和男低音詠嘆調「我將高唱耶穌的奇蹟」中，小號的獨奏，正配合了劇中以約翰為焦點，他將以「在荒野中呼喚的聲音」，宣稱救世主降臨。清唱劇第一及第二部分最後的聖詠，其音樂就是英語世界聽眾所熟悉的「耶穌，人類欲求的喜悅」。

巴哈為宮廷或民間節日創作了許多清唱劇，最討好的是第211號，標題為〈安靜，停止竊竊私語〉，又以〈咖啡清唱劇〉的名稱聞世。它採取通俗喜劇的劇情：一個父親和他喝咖啡上癮女兒的故事——指向當時在歐洲逐漸風行的飲食習慣，不久前才由土耳其人傳入歐洲。

 推薦錄音

霍爾坦（Ruth Holten）、強斯（Michael Chance）、強生（Anthony Rolfe Johnson）、瓦柯（Stephen Varcoe）蒙特威爾第唱詩班、英國巴洛克獨奏家／賈第納
DG Archiv 431 809-2

瑪希斯（Edith Mathis）、許萊亞、費雪-狄斯考慕尼黑巴哈管絃樂團與合唱團／卡爾‧李希特
DG Galleria 419 466-2〔第140號清唱劇；及〈聖母頌〉（Magnificat），BWV 243〕

　　賈第納的錄音是兩首巴哈最受歡迎的清唱劇

巴哈希望受難曲的每一聲部
有三到四名天使歌者，就如
這幅孟姆林（Memling）的三
連畫（細部）描繪的一樣。

最佳入門。這個版本的詮釋生氣勃勃、充滿洞見，
而管絃樂的清晰度也讓樂譜中的細節得以呈現。
1990年的錄音中，獨唱聲樂家都是一時之選，而
樂器伴奏則華麗而精練。數位錄音有很自然的平
衡感。

對照今日學院派傾向的演奏者，卡爾‧李希
特反映出雄偉的風格，傳達了絕少學院派詮釋者
能達到的崇高感。在第140號清唱劇中他的速度比
賈第納更徐緩些，表達較有分量但仍充滿了活
力。這張唱片於1979年發行，中價位版，錄音聽
起來很愉悅。雖然同一張唱片中，1962年的〈聖
母頌〉錄音聽起來有一點粗糙，但整體而言，仍
是充滿活力的。

馬太受難曲（St. Matthew Passion），BWV 244

藝術中有許多受基督教所啟發的主題——例
如天使報喜、基督誕生，最後的晚餐、耶穌釘十
字架——音樂也不例外，將主要的基督教經文配
樂，最常見的題材就是耶穌釘十字架。西方作曲
家一直嘗試以各種方式將這個基督教最重要的時
刻戲劇化，最常採取的就是截取片斷，譬如耶穌
基督在橄欖山的自我反省，或者他在十字架上所
說的最後七句話。所謂的「受難曲」就是講述耶
穌最後一段時日的整段故事，而以四福音之一的
經文作為主要的素材。

數字學在〈馬太受難曲〉中扮演著極重要的角色。著名的例子就是在合唱曲「上帝，這是我嗎？」中，這句話唱了11次，代表除了猶大外的11個門徒。更廣泛的來講，樂譜包含14個唱詠嘆調和14首聖詠，暗示耶穌在背十字架旅程中的14個站。

巴哈用過的管風琴。

巴哈逝世時，訃聞中特別提到他完成了五部受難曲，但其中僅有兩部完整的保存下來：一部是〈聖約翰受難曲〉（St. John Passion，BWV 245），另外一部是巴哈家人所稱的「大受難曲」——〈馬太受難曲〉，完成於1727年，在同年的耶穌受難日演出。〈馬太受難曲〉有龐大的構思，需要兩支管絃樂隊、兩隊合唱、六位獨唱者；包含了六十八首樂曲，巴哈用盡了他當時所有的聖樂曲式——宣敘調、詠敘調、詠嘆調、合唱曲和聖詠——並且精雕細琢每一種曲式。它的結構同時在三個層次上運作：受難曲的實際故事由宣敘調與大量的合唱曲來敘述，合唱是代表聖經時代的旁觀者；故事的情感內涵以詠嘆調組成的一連串詩意的沉思來呈現，其觀點則為古往今來的虔誠基督教徒；巴哈時代路德教會參與式的回應，也在聖詠中傳達出來。

福音書作者（聖馬太）和耶穌的話語分別化為男高音和男低音的宣敘調。巴哈遵循舒茲（Heinrich Schütz）和泰勒曼的傳統，以絃樂烘托耶穌說話時的光環——在說到「我的上帝，我的上帝，為什麼你遺棄了我？」時絃樂逐漸消失，全曲充滿這樣的效果。當耶穌登上橄欖山巔時，低音部旋律在前引導，而當他說到「我將殺掉牧羊者，而羊群將散落外地」，絃樂驟然四處奔散。同樣地，在詠嘆調中也充滿類似的情境。女低音「悲傷與後悔」中淚珠以不斷重複的長笛下降音形表現。男高音彼得使徒的「我將站在我主身旁看護著」，雙簧管奏出經過裝飾的城鎮夜巡者號聲召喚，而合唱隊則回答著：「我們所有的罪惡即將沉睡」，共唱了十遍——每個門徒（猶大除外）

一遍。

　馬太受難曲在宗教藝術中備受推崇，主要是因其詠嘆調之風格多樣性、情感深度及柔和卻不失精確的特質；例如悲愴的女低音「我主垂憐我」（Erbarme dich, mein Gott）一曲中，莊嚴的薩拉邦德舞曲節奏與夏康低音，加上情感強烈的小提琴獨奏的伴奏，在音樂領域中無可比擬。雖然其他詠嘆調在情感表現上都無法超越此曲，每一首在設計與內容上都可說是上等之作。的確，全曲的各個部分都營造出整體的崇高效果。

推薦錄音

皮爾斯（Peter Pears）、費雪-狄斯考、舒瓦茲科芙（Elisabeth Schwarzkopf）、露薇希（Christa Ludwig）、蓋達（Nicolai Gedda）、貝瑞（Walter Berry）
愛樂管絃樂團與合唱團／克倫培勒
EMI CDMC 63058〔3CDs〕

強生、許密特（Andreas Schmidt）、波妮（Barbara Bonney）、莫諾約絲（Ann Monoyios）、奧特（Anne Sofie von Otter）、強斯、克魯克（Howard Crook）、巴爾（Olaf Bär）、郝普特曼（Cornelius Hauptmann）
蒙特威爾第唱詩班、倫敦小禮拜堂唱詩班、英國巴洛克獨奏家／賈第納
DG Archiv 427 648-2〔3CDs〕

許萊亞、亞當（Theo Adam）、波普（Lucia Popp）、立波芙瑟克（Marjana Lipovsek）、布克納（Eberhard Buchner）、霍爾（Robert Holl）

身高六呎四吋的克倫培勒，不但身高是鶴立雞群，對巴哈的詮釋也領袖群倫。

1736年，很可能是為了〈馬太受難曲〉的第二場演出，巴哈用尺及圓規做出一份完美的樂譜抄本（上圖），用紅筆註明福音書作者宣敍調中的福音經文；巴哈的心血證明他有多重視此作品，也為音樂書法樹立了傑出的典範。

萊比錫廣播電台合唱團、德勒斯登國家管絃樂團／許萊亞
Philips 412 527-2〔3CDs〕

克倫培勒的詮釋有一種很難描述的特質，與其自身經歷不無關連。此曲灌錄於1961年，離第二次世界大戰結束不過16年，參與的演奏者都體驗過痛苦、失落、拯救、悲憐，以及懷著信仰來面對一切事物，也曾同時目睹人性最黑暗及最光明的一面。克倫培勒的表現手法澎湃激昂，卻不失柔和及奉獻的真誠。這個版本有第一流的獨唱陣容，愛樂管絃樂團精神抖擻的演奏及情感投入的演唱，讓整個演出從頭到尾，柔和地讓人陶醉於其中。錄音有些部分經過剪接，有些雜音，但仍令人印象深刻（例如兩個合唱團的安排）。中價位版，值得珍藏。

賈第納的錄音代表最高水準的構思與演出，是古樂演奏的典範，目前尚無其他錄音可超越。充滿了生命的震撼，一流的獨唱家，巧妙地安排其所演唱的角色，合唱團與樂團也是一時之選。1988年在史奈普寬敞的茂汀斯樂廳（The Maltings, Snape）的錄音，音場平衡、音效生動。

許萊亞與其指揮的德國音樂家，於1984年發行的錄音極為成功。美妙生動的演出，以啓發的方式來詮釋樂曲，學院派觀點完全運用在現代樂器上。速度有點像舞曲，曲風聽來較輕快，不那麼沉重。許萊亞不僅是傑出的福音傳布者，更是一流的指揮家，他指揮樂團的精湛演出，與其說是典範，不如說是音樂的直接反射。

B小調彌撒初版的封面。

B小調彌撒，BWV 232

〈B小調彌撒〉不論在設計、規模及表現上，比起其他人類的作品都來得崇高。它也是巴哈音樂中，為理想而非實用目的而創作的例子之一。因此它代表巴哈試圖以一部完美的典範作品來總結彌撒曲的傳統，並留給後代詮釋聖樂本質的最佳範例。

此曲是巴哈在萊比錫的長期居留時所寫的，創作時間很長，直到巴哈垂暮之年才整理成完整的一部彌撒曲。最早完成的是1724年譜成的〈聖哉經〉，而〈垂憐經〉與〈榮耀頌〉則取自1733年巴哈獻給德勒斯登的薩克森選侯的一首彌撒曲。最後主要追加部分是彌撒的〈信經〉，是全曲拱門形結構的基石，其本身就是極為對稱的拱形結構，於1748-49年完成。巴哈一生中未曾聽過此曲的完整演奏。儘管此曲各樂章的風格多樣，包括一些刻意為之的古樂成分，B小調彌撒曲仍超越了其來源的不一致。在和聲結構與整體規畫方面有強有力的一致性，更可感受到樂音中那股動人心魄的美感。

此曲遵循那不勒斯清唱劇式的彌撒曲模式，像歌劇般分成合唱與獨唱兩部分，共二十七首曲子。全曲的支柱是九部大型的D大調讚美合唱，加上頌揚的小號及鼓聲伴奏。巴哈以合唱、詠嘆調及二重唱搭配，有的還伴以樂器獨奏。值得注意的是，在結構上，〈B小調彌撒〉既不偏向標準天主教禮拜儀式，也不傾向路德教派，正如樂評家蓋林格指出，此作反映出「整個基督教世界團結一致的心態」。

巴哈整部彌撒曲中的風格與處理方式的對

小型巴洛克唱詩班的演唱者。

比，與作品背後的一致性表現手法一樣傑出。以第二部〈垂憐經〉爲例，他回歸到十六世紀尼德蘭的複調音樂，但在八聲部〈和撒那，讚美最崇高的主〉(Osanna in excelsis)所用的模式，卻是十七世紀初期威尼斯雙唱詩班風格。在譜〈我信奉唯一的神〉(Credo in unum Deum)與〈悔罪經〉(Confiteor)的合唱部分時，則運用類似經文歌的「固定旋律」(cantus firmus)技巧。平靜的〈請賜我們平安〉(Dona nobis pacem)則以祥和的全音階和聲譜成，而以不和諧音與強烈半音階和絃來表達耶穌被釘死的痛苦。

　　〈耶穌上十字架〉安排在〈信經〉及彌撒曲的最中間，就像耶穌受難是整個基督教信仰的中心一樣。它的夏康風格低音旋律線，在樂譜上明顯地標出十三處十字記號，從低音E到高音E，再半音半音地降到B音。雖然這深刻的哀悼部分是彌撒曲的重心，接踵而來的卻是「復活」合唱的喜悅熱鬧樂音，在這部分，演唱者常常聽起來像因狂喜而大笑，代表了彌撒曲精神的最高潮，也是巴哈音樂生涯登峰造極的具體表現。

多年來，演出此曲都需要大型合唱團，但卻因此犧牲了曲中純淨的聲音與結構。最近有些詮釋者建議合唱曲每一聲部只由一人演唱——巴哈原先預期合唱部分每一聲部都有三到四人演唱。指揮家羅伯蕭以實際演出證明：一聲部只有一人唱行不通，因爲三支小號同時演奏時，根本聽不到演唱者的聲音。

 推薦錄音

蒙特威爾第唱詩班、英國巴洛克獨奏家／賈第納
DG Archiv 415 514-2〔2CDs〕

奧格(Arleen Augér)、茉瑞(Ann Murray)、立波芙瑟克、許萊亞、夏林格(Anton Scharinger)
萊比錫廣播電台合唱團、德勒斯登國家管絃樂團／許萊亞
Philips 432 972-2〔2CDs〕

賈第納的詮釋具備所有傑出古樂器演奏的優點
——流暢、純淨、色彩，又忠於巴哈原作理念，呈
現出此曲的莊嚴與分量，結合現代與傳統的優點。
蒙特威爾第唱詩班傑出的合唱，每聲部有四到五
人，從各聲部所挑選出的獨唱者都有柔和的聲音，
能與其他聲部相融合，也能從合唱樂聲中脫穎而
出。特別是多森(Lynne Dawson)與霍爾(Carol Hall)
在〈基督垂憐〉(Christe eleison)部分的二重唱，令人
激賞。1985年的錄音，寬廣、清晰，空間感極佳。

許萊亞呈現出室內樂細節與大規模結構之間
的良好平衡，他以現代樂器來詮釋，卻能切實掌
握當時的風格。他以輕巧而生動的手法，在卡爾·
李希特的精神感召下，領導合唱團和獨唱者(他自
己也是獨唱部分的一員)，翱翔在巴哈為經文精心
譜寫的音樂國度裡，呈現出說服力與清澈感。德
勒斯登國家管絃樂團的演出也非常精彩，1991年
的數位錄音非常堅實且具臨場感。

貝多芬創作〈莊嚴彌撒〉，史
帝勒(Stieler)畫於1820年。

貝多芬〔Ludwig van Beethoven〕
D大調莊嚴彌撒，Op. 123

貝多芬在〈莊嚴彌撒〉中為自己設定的作曲工
作，規模異常深遠：不但重現帕勒斯崔納(Palestrina)
與尼德蘭複調音樂家的「純教會音樂」本質，還結
合其光輝的精神與古典交響樂曲思發展的表現力，
尤其是對於後者，貝多芬更推展到極致。

古老教會風格的影響，從貝多芬所選用的和聲
語言以及彌撒曲中各個樂章的連貫性，便可看出一
斑。除此之外，貝多芬還在音樂中灌輸了空前的戲

辛德勒於1819年8月拜訪貝多芬時聽到:「這位大師正唱著〈信經〉的賦格曲部分,唱著、吼著、踩著腳……接著門打開了,眼前的貝多芬臉部扭曲,彷彿正在打一場與對位法音樂家——他永遠的死對頭——的殊死戰……可以說從來沒有任何一部像〈莊嚴彌撒〉這麼偉大的作品是在如此惡劣的情況下被創作出來。」

劇張力,在禮拜祈禱文中注入個人色彩。此曲於1823年完成,與其說是為了宗教慶典而作,不如說是在受苦與知性的懷疑中對信仰的尋求與肯定。

這種戲劇化手法在〈垂憐經〉中十分明顯,莊嚴、廣闊、宏偉的開場是D大調,符合一般人對所謂「慶典彌撒曲」的預期,此處合唱部分扮演主角。但唱到「基督垂憐」的部分,哀求的聲音越小,和聲也變為B小調,改以獨唱為主,樂曲越來越激昂。

〈榮耀頌〉是全然宏偉且氣勢磅礡的樂章,結構類似輪旋曲——第一句「榮耀歸於最崇高的主」(Gloria in excelsis Deo)的樂音歡騰,並在其餘的樂段以疊句的方式出現——然後在充滿挑戰性與大膽和聲的賦格曲中達到高潮。最長的一個樂章〈信經〉,比〈榮耀頌〉更具震撼力,「與來世生命的降臨」(et vitam venturi)及「阿們」二詞,在一對雙賦格曲中達到最高峰,第一個是比較好處理的「不太快的稍快板」,第二個則是難度極高的「稍快的快板」。合唱的難度也令人激賞;演唱者唱完這麼難的一個賦格曲後,會覺得如釋重負。貝多芬說過,他希望〈莊嚴彌撒〉對演出者和觀眾都是一項聖禮,重新喚起天主教信仰中的感覺與神秘。他在寫出〈信經〉如此困難的結尾時,當然會想到這點,歌詞 "vitam venturi" 代表即將來到的新世界生命——我們俗世生命的「新生」。

〈聖哉經〉中隨著舉聖餐儀式而達到高潮。在這裡,貝多芬為樂團插入一段低沉陰暗的〈前奏曲〉(Praeludium),是一連串32小節的微妙的轉調,從D大調變為G大調——營造出的音樂模擬耶穌血肉化為聖餐的效果。小提琴獨奏(代表聖靈)彷彿從天而降,從G大調的和絃高音部分進入,接

此曲是貝多芬作品的巔峰，曲中反映了他之前所作的八首交響曲、歌劇〈費黛里歐〉、鋼琴奏鳴曲〈漢馬克拉維亞〉，也預示了與彌撒曲同時創作並在稍後完成的〈第九號交響曲〉。

著〈降福經〉開始。

從音樂意象的角度來看，〈莊嚴彌撒〉中最有力的樂章是〈羔羊經〉，以陰鬱的B小調起頭，照慣例以三次反覆祈求垂憐：「上帝的羔羊，帶走了世間的罪惡，請憐憫我們」（Agnus Dei, qui tollis peccata mundi, miserere nobis）做開場。隨著歌詞從「請憐憫我們」變成「賜我們平安」時，曲調轉為A大調，樂曲也變得較為開朗。貝多芬在樂譜上寫下了「祈求主賜我內心與外在平安」。隨著原本田園般的樂音被隆隆鼓聲與小號威脅性的巨響打斷，由此便可看出作曲家的用意。接著隱約聽到遠遠的進行曲聲，把戰爭的騷動帶進彌撒曲中。當獨唱者因痛苦而吶喊時，是全曲中歌劇色彩最濃厚的部分。在一段平靜的間奏曲後，合唱部分以最強音大聲唱出最後一句「上帝的羔羊」（Agnus Dei），然後甜美的和平之音再現。合唱平靜地反覆唱著「平安」，消弭了對戰爭威脅的短暫回想，然後彌撒曲結束，雖不是以勝利結尾，卻洋溢著希望的感覺。

賈第納為貝多芬的〈莊嚴彌撒〉注入古樂的風格與高度活力。

 推薦錄音

瑪莉覺諾（Charlotte Margiono）、羅蘋（Catherine Robbin）、肯達爾（William Kendall）、邁爾斯（Alastair Miles）
蒙特威爾第唱詩班、英國巴洛克獨奏家／賈第納
DG Archiv 429 779-2

莫瑟（Edda Moser）、許華絲（Hanna Schwarz）、克羅（René Kollo）、莫爾（Kurt Moll）

物超所值的版本

卡拉揚於1966年在DG首次灌錄的〈莊嚴彌撒〉（423 913-2）相當令人讚嘆。四位獨唱者，是有史以來最佳的組合，而柏林愛樂的演奏氣勢磅礡。與莫札特的〈加冕彌撒〉（K. 317）合為一套，物超所值，非常吸引人。

希威森N.O.S.廣播電台合唱團、皇家大會堂管絃樂團／伯恩斯坦
DG 413 780-2〔2CDs〕

　　賈第納對〈莊嚴彌撒〉的詮釋，不僅是他音樂生涯的最高成就，也是古樂風潮中最令人印象深刻的成就之一。他的構思宏大且有力，詮釋雖然輕快卻不會過於活潑。整個演出非常有活力：賈第納讓樂團興奮激勵，合唱團全力以赴，樂音爆出的火花處處可見。獨唱的優異表現及生動的錄音效果，讓這項壯舉得以大功告成。

　　伯恩斯坦對此曲的詮釋在架構上極為寬廣，在情感表現上極為澎湃，但不失流暢與完美的連接。皇家大會堂管絃樂團的演奏也可圈可點；貝多芬作品中特有的燦爛的音響世界，無與倫比地完美呈現出來。演唱者部分，莫瑟與克羅的高音部分相當緊，但四位獨唱者的表現仍可圈可點。合唱部分與〈降福經〉中克雷伯斯（Herman Krebbers）的小提琴獨奏一樣美妙。現場演出的熱力與音樂廳溫暖的氣氛，都收錄在這張強有力的類比錄音中。

白遼士〔Hector Berlioz〕
安魂曲，Op. 5

　　白遼士的〈為死者而作的大彌撒〉（Grande messe des morts）在音響和視覺上都有震撼的效果。樂譜要求的絃樂器超過100把，再配合相稱的木管與銅管，另加200人的合唱團，白遼士甚至還提示，在較大的樂章中合唱團可擴編到800人。這

首90分鐘的作品，首演於1837年12月5日巴黎天主堂的一場國殤中，悼念法屬北非總督丹瑞蒙伯爵（Count Damrémont）兩個月前在攻打阿爾及利亞的康士坦丁（Constantine）城時為國捐軀。

白遼士這首拉丁文的安魂曲，曲思極其雄偉而浪漫，幾乎沒有禮拜儀式的成分。從這個層面考量，就如蕭伯納的評論：對作曲家來說，拉丁經文只「像是一根釘子，掛住其非凡的音樂。」而此曲的音樂的確是非比尋常。有些段落要求十副鈸和八組定音鼓——有如音樂的閃電與雷鳴——而全曲最讓人讚嘆的時刻是在〈憤怒之日〉（Dise irae）中〈恐怖的號角聲〉（Tuba mirum）的開頭部分，需要四組銅管樂器，分置於合唱團與樂團的四個角落，齊聲合奏。

白遼士深知如何能從這麼龐大的編制中，獲得異於尋常的優美細緻。〈上主，請聽稱頌與祈禱〉（Hostias）中他配置八支伸縮號在最低的音域低吟，並以三隻長笛的優美和絃為背景，象徵天地間的鴻溝。之後在〈聖哉經〉段落裡，他不但預示了其後〈羅密歐茱麗葉〉縹緲清幽的絃樂寫法，更開啟華格納幾年後〈羅恩格林〉劇中光輝的管絃樂聲響。尤其引人注意的是，運用三副鈸輕擦的效果，音樂學家凱恩斯（David Cairns）形容為：「聽來彷彿是上帝王座四週搖晃的香爐」。

對合唱團的要求也是劃時代的。男高音以持續的高音A展開〈請賜永遠的安息」（Requiem aeternam），到〈威嚴的王者〉（Rex tremendae majestatis）爆炸式的最強音樂段，最後在「問我自己」（Quarens me）以壓抑的最弱音清唱結尾。這首曲子有時候模仿巴洛克的賦格曲式，有時候卻展現二十世紀才有的大膽節奏與和聲，全曲色彩繽紛、情感豐富。

哈伯奈克指揮安魂曲首演——正當〈恐怖的號角聲〉四組銅管樂器蓄勢待發之際，他突然放下指揮棒，吸了一口鼻煙。坐在附近的白遼士見狀，立刻跳上指揮台接手指揮，以免毀了演出——這是白遼士回憶錄裡記載的。

如果你喜歡白遼士的〈安魂曲〉，你也許也會喜歡他的〈讚美歌〉（Te Deum）。這首作品也是為大編制的管絃樂團而做，還包括三組合唱團、男高音獨唱、管風琴輪奏。白遼士寫道：管風琴和樂團應像「教皇與帝王般，在教堂中央的兩端進行對話。」這首樂曲首演時，作曲家召集了總數900人的歌手和樂手。

 推薦錄音

道得（Ronald Dowd）
汪茲沃斯學校男童唱詩班
倫敦交響樂團與合唱團／戴維斯爵士
Philips 416 283-2〔2CDs；及〈葬禮與凱旋交響曲〉（Symphonie funèbre et triomphale）〕

阿勒（John Aler）；
亞特蘭大交響樂團與合唱團／羅伯蕭
Telarc CD 80109〔2CDs；及包意托（Boito）〈梅菲斯托菲〉序曲、威爾第〈讚美歌〉〕

　　戴維斯的詮釋，是他60年代為Philips灌錄白遼士音樂全集的高峰，其關注細節的程度，一如其對排山倒海氣勢的掌握，令人激賞。他以絕對的自信營造雄偉的高潮，又展現非凡的細節與音色。倫敦交響樂團的演奏讓人心曠神怡，而錄音方面，焦點與氛圍掌控得不錯。

　　羅伯蕭的詮釋莊嚴而華麗，合唱部無與匹敵。雖然其戲劇性不若戴維斯般強烈，但堂皇的架構仍明晰突顯。Telarc強調震耳欲聾的低音，增添了音場形象的豐富感。

伯恩斯坦〔Leonard Bernstein〕
齊徹斯特讚美詩（Chichester Psalms）

　　英國南部的齊徹斯特鎮上有幢十一世紀的大教堂。然而，直到1965年，大教堂、唱詩班和小

作曲時的伯恩斯坦，他以小號和大量打擊樂來讚美主。

鎮本身才因這首曲子而聞名於音樂界。此曲是受該教堂的首席司祭胡西牧師（Very Reverend Walter Hussey）委託，為每年一度的夏日慶典（由齊徹斯特、溫徹斯特與索茲貝里的大教堂贊助）而作。這是伯恩斯坦最重要也最常被演奏的聖樂。

因為受託根據聖經《詩篇》來作一首虔誠的作品，伯恩斯坦便選了六首他最喜歡的詩，並以希伯來文來譜曲（他曾以希伯來文譜過曲，以〈第一號〉、〈第三號交響曲〉最為人知）。讚美詩兩首一組，全曲分為三個部分。樂團編制要求絃樂與銅管，配上擴編的打擊樂和兩把豎琴。第二首讚美詩運用充滿活力而罕見的7/4拍；第五首更利用極少見的10/4拍，以奇妙的流動方式處理。第三首中童聲有吃重的分量，這首就是聖經中聞名的第二十三首讚美詩，獨唱者代表牧童大衛。

 推薦錄音

波加特（John Paul Bogart）
同志歌者（Camerata Singers）
紐約愛樂／伯恩斯坦
CBS Masterworks MK 44710〔及普朗克〈榮耀頌〉（Gloria）、史特拉汶斯基〈詩篇交響曲〉〕

伯恩斯坦1965年的錄音有爵士樂般的活力而充滿歡樂，表現狂野而節奏飽滿，但稍嫌粗糙。年輕的假聲男高音波加特自信滿滿，就像少年大衛一樣。搭配的曲目是不錯的選擇。

〈德文安魂曲〉第二樂章〈凡人軀體有如野草〉陰鬱的開場，來自布拉姆斯寫於1854年，後來棄而不用的雙鋼琴奏鳴曲。七個樂章中所有的歌詞皆可回溯到聖經中大衛的詩篇，其中兩首〈你的聖幕是多麼可愛〉、〈死者有福了〉，十七世紀時的舒茲（Schütz）曾為之配樂。

克倫培勒使聽眾感覺到布拉姆斯與韓德爾、巴哈及舒茲一脈相承的傳統。

布拉姆斯〔Johannes Brahms〕
德文安魂曲，Op. 45

　　1857年布拉姆斯開始構思一首根據路德教會聖經與偽經經文的安魂曲，這時他的良師益友舒曼已過世一年。但直到1865年母親辭世後，他才開始認真創作此曲。又過了三年，作品才完成——由原來構想中的合唱曲先轉變成一部清唱劇，最後變成包括合唱、獨唱與管絃樂團的七個樂章的安魂曲。此曲成為布拉姆斯的重要作品，也確立其作曲家的地位，並結合了布拉姆斯最重要的兩個作曲領域——聲樂與交響曲。

　　布拉姆斯生於北德，浸淫在新教的傳統裡，但卻不同於巴哈，他不相信有來世。他寫作安魂曲的意圖，既不是要模仿為死者而作的拉丁文彌撒，也不是要宣揚死後復活的虛幻，而是一首安撫生者的慰藉之作。

　　溫和的開場〈哀慟的人有福了〉，立即顯示此曲的重心是生者而非死者（拉丁文安魂曲以懇求死者永遠安息為開場）。其餘的樂章分別從不同角度處理死亡的主題。第二樂章〈凡人軀體有如野草〉是一段降B小調的葬禮進行曲，主題類似薩拉邦德舞曲，是全曲最晦暗的部分，不過卻以降B大調的狂歡作結束。第三樂章〈主啊！讓我知道我的終期〉，特色是男中音與合唱團對話，以及樂團戲劇性的襯托。起初表情急促而靜默，後來愈加騷動不安，一直到莊嚴的賦格曲下達命令：「正直的靈魂在上帝手中。」

　　第四樂章〈你的聖幕是多麼可愛〉以流暢的3/4拍與溫和的絃樂琶音音形，散發著田園風味。第五

1950與1960年代曾在愛樂管絃樂團演唱或演奏的人,都知道皮茨(Wilhelm Pitz)是倫敦樂界最優秀的合唱團指揮。他被卡拉揚推薦給李格(Walter Legge),之後愛樂合唱團變成全世界最佳的德語合唱團。

樂章〈而你如今充滿傷悲〉,是女高音與合唱團之間的對答,女高音反覆吟詠「我將再見到你」,而合唱部唱出「我將安撫你」作為回應。第六樂章〈我們這裡沒有永恆的城市〉,當男中音與合唱部預見最後審判與死者復活之時,戲劇性再現,此樂章仍以賦格曲結束,象徵不變的自然律。〈死者有福了〉是終樂章,平靜的聽天由命,遠離死亡的苦惱;全曲在F大調的田園風中結束。

推薦錄音

舒瓦茲科芙、費雪-狄斯考
愛樂管絃樂團與合唱團/克倫培勒
EMI Classics CDC 47238

舒瓦茲科芙、霍特(Hans Hotter)
維也納合唱團、維也納愛樂/卡拉揚
EMI Classics CDH 61010

托莫娃-辛桃(Anna Tomowa-Sintow)、范丹姆(José van Dam)
維也納合唱團、柏林愛樂/卡拉揚
EMI Classics CDM 69229

克倫培勒1961年的錄音,強調此曲的精神層面,至今日仍是傲視群倫的演奏。他使樂團與歌者全力以赴,而無小題大作和浮夸之弊。舒瓦茲科芙的滑音雖略顯過時,但唱腔仍具特色。費雪-狄斯考則是含蓄性詮釋的典型,愛樂合唱團的演唱尤其優美。EMI公司的轉錄做得不錯,平衡和音質極佳,並保留了金士威廳的氛圍。

雖然後來多次嘗試,卡拉揚仍然無法超越自

有銀鈴般聲音的舒瓦茲科芙,她在〈德文安魂曲〉中獨唱的部分虔誠合度。

1946年李格為了求卡拉揚簽下錄音合約，特地奉上威士忌、琴酒和雪利酒各一瓶。這在戰後的維也納算是相當有分量的厚禮，因為當時物資匱乏，皆靠配給。卡拉揚以其典型的鋼鐵意志，把每瓶酒分成三十杯，而將這份厚禮享用了九十天。

己在1947年與維也納愛樂合作的單聲道錄音，這份詮釋洋溢熱烈的二次大戰後的緊張情緒。他在1976年與柏林愛樂重錄此曲，最接近1947年版的成就（這次他依舊選擇維也納合唱團，可見是情有獨鍾），詮釋與其布拉姆斯的交響曲和1947年版安魂曲的角度一致──精練而堅實的雕鑿，速度則較為緩慢。范丹姆演唱熱情，托莫娃-辛桃的聲音在〈而你如今充滿傷悲〉中則光輝動人。

布烈頓〔Benjamin Britten〕
戰爭安魂曲（War Requiem），Op. 66

　　布烈頓是終身的反戰主義者，戰爭對他而言是一場災難。1939年二次大戰在歐洲爆發的前夕，他與男高音皮爾斯離開英國前往美國，雖然1942年重返祖國，但他仍以良心反對為由，拒服兵役。大戰期間，布烈頓和皮爾斯免服兵役，條件是經常要舉行演奏會。即在使戰後，他仍持續探問個人良心如何應付社會期待的問題，我們可以從歌劇〈彼得·格來姆〉、〈比利·巴德〉（Billy Budd）以及〈戰爭安魂曲〉中聽出來。

　　此曲於1961年完成，1962年5月30日首演，獻給新落成的科芬特里（Coventry）大教堂。這幢教堂坐落於廢墟旁，原址在1940年遭德國空軍炸毀。曲中對生命的價值有深刻的陳述。歌詞由拉丁文安魂曲和歐文（Wilfred Owen）的詩編成；歐文於一次大戰結束前一個禮拜戰死前線。這首樂曲的編制非常大：完整的交響樂團、室內樂團、混聲合唱團、男童唱詩班、管風琴、女高音、男高音、男中

和平主義者和他的〈戰爭安
魂曲〉；布烈頓坐在書桌前。

音，外加兩位指揮。兩位男獨唱者由室內樂團伴奏，歐文的詩代表作戰雙方的士兵。布烈頓的意圖是擴大彌撒曲的意境，讓作品焦點從抽象層次轉移到特殊事件上。

音樂方面，〈戰爭安魂曲〉是對三音程的大規模研究，這種音程是擴大的四度不和諧音程（跨越三個全音），在歷史上一般被認為是惡魔的象徵，而布烈頓卻予其令人難忘的和諧與聲響，好像要顯示這惡靈召喚多麼有吸引力。童聲演唱的拉丁經文以靈性的疏離手法處理，聽起來像是在遙遠的地方（在許多演出場合中，男童是置於教堂二樓中央的唱詩班席位或演奏廳的後方，表現天使的聲音）；當合唱或女高音唱拉丁文時，經文變成非人性的剛直和武斷，或縹緲和反諷。〈憤怒之日〉一段機械似的歌誦，伴隨著銅管儡人魂魄的警示，和打擊樂雷鳴般的炮聲，就如一幅啓示錄恐怖的景象，這是古往今來的樂作中最悲痛的一段。接下來的〈仁慈的耶穌〉（Recordare）雖然聽起來彷彿是在催眠中唱出，但卻有令人無法抵擋的優美。

布烈頓對歐文詩歌的配樂，展現了他最尖銳、深沉的情感。在幽暗的冥間，英國士兵遇見了他生前殺死的德國人，德國人對他說：

無論你的希望是什麼，
我的生命也是如此。
我曾狂野地追逐，
追逐這世界上最狂野的美。

我如狂的欣喜，引來了眾人的訕笑，
在我的啜泣中，某些事物留了下來，

彌撒曲中的戰爭

在布烈頓之前，早就有音樂家將戰爭意象譜入彌撒曲，如貝多芬的〈莊嚴彌撒〉中的〈羔羊經〉，與海頓〈戰爭時代彌撒〉，兩者在合唱祈求和平時，都以小號與鼓當作殺氣騰騰的背景，模擬戰爭。文藝復興時期有一首通俗的歌謠〈武裝的人〉（L'homme armé，可能是描寫對抗土耳其人的十字軍）激起作曲家的靈感，至少影響了三十一首彌撒曲，如杜菲（Dufay）、歐克根姆（Ockeghem）和帕勒斯崔納的作品。

而現在必定也消失了。

我說的是那從未被人提過的真相，

戰爭的憐憫，戰爭蒸餾出來的憐憫。

當兩位士兵唱道「現在讓我們沉睡吧」時，女高音、主要合唱團和童聲平靜地進入最後部分〈解救我〉（Libera me），將兩名士兵融入人性之聲中。這是一個溫柔心碎的時刻，對於一部與畢卡索的「格爾尼卡」（Guernica）畫作同等強烈，且無疑是二十世紀後半葉的偉大作品而言，這段音樂是唯一可能的終曲。

推薦錄音

維希妮芙斯卡雅（Galina Vishnevskaya）、皮爾斯、費雪-狄斯考
海蓋特學校唱詩班、倫敦交響樂團與合唱團／布烈頓
London 414 383-2〔2CDs〕

海伍（Lorna Haywood）、強生、拉克森（Benjamin Luxon）
亞特蘭大男童合唱團、亞特蘭大交響樂團與合唱團／羅伯蕭
Telarc CD 80157〔2CDs〕

作曲家本人在1963年留下來的錄音，30年後仍是最受歡迎的版本，在規模和強度上都無可比擬。對三位受邀的獨唱者而言，作品可說是為他們量身打造的，他們不僅具有卓越的藝術才能，並且代表三個在二次大戰期間受創最鉅的國家——

蘇俄、英國和德國。布烈頓掌握陣容龐大的演出者，加上技術高超、精確的令人不寒而慄的錄音，充分捕捉住熱情、充滿想像力的詮釋。

羅伯蕭的指揮經驗總是能賦予作品新的觀點，而與作曲家本人說服力極強的版本分庭抗禮。這位美國指揮感受到的音樂中，竟有如此動人的一絲溫和暝想，高潮處有一種遙遠的、悲傷的感覺，更加深了其中的矛盾。獨唱部分和原版的一樣好（事實上發聲方式表現更佳），合唱部分更是充滿了羅伯蕭個人獨特的音樂魔力。Telarc 1988年的數位錄音，音響絕佳。

佛瑞〔Gabriel Fauré〕
安魂曲，Op. 48

佛瑞的晚年。他希望一個了解愛的女高音來演唱他的安魂曲。

法國作曲家佛瑞（1845-1924）擔任教堂的管風琴師以及唱詩班指揮長達四十年，這樣的經歷使他作了相當多的聖樂，其中最為人所知的是一首「純粹為了愉悅」而創作的〈安魂曲〉，最早完成於1888年，後來經過1900年的擴編和修改，成為今日大家熟知的版本——分成七個部分，由管絃樂團、管風琴、合唱團、女高音和男中音演出。

這首曲子從頭到尾，是如此溫暖和撫慰心靈，且充滿了安詳與和平。最早的版本並沒有〈奉獻詠〉與〈解救我〉，也完全不提最後審判，即使後來修訂的版本也對恐懼輕描淡寫。〈羔羊經〉中高揚的人聲，特別是男高音部分，如同〈聖哉經〉中出色的小提琴獨奏，是這樣地撫平傷痛。結尾部分的〈在樂園中〉則呼應了前面音樂中的

十九世紀有許多法國頂尖作曲家在巴黎教堂當管風琴師，找到生活保障。佛瑞之外，還有聖桑、法朗克與魏德爾（Charles-Marie Widor）。二十世紀的主要後繼者是梅湘（Olivier Messiaen），他從1930年到1992年在三一教堂（La Trinité）擔任管風琴師。

幸福感。佛瑞他自己也說他要的是閃亮且充滿活力的女高音，因為「老山羊從不知愛為何物」，這番話也暗示了洋溢全曲的地中海式的感官之美。

推薦錄音

卡娜娃（Kiri Te Kanawa）、米涅斯（Sherrill Milnes）
蒙特婁交響樂團與合唱團／杜特華
London 421 440-2〔及〈佩利亞與梅麗桑組曲〉、〈孔雀舞曲〉〕

布蕾珍（Judith Blegen）、莫利斯（James Morris）
亞特蘭大交響樂團與合唱團／羅伯蕭
Telarc CD 80135〔及杜魯夫列（Duruflé）〈安魂曲〉〕

　　杜特華詮釋的安魂曲，相當克制，在重量和平衡上相當理想。管風琴聲音帶有法國音樂的風味，合唱以女聲而非童聲來擔任。米涅斯的顫音雖用的稍多，但仍有高貴的音質；卡娜娃雖然音色稍被掩蓋又過於甜美，但聽來仍然讓人愉悅。1987年的錄音充分呈現出聖優斯塔許（St. Eustache）教堂的臨場感氣氛，搭配的曲目亦是一時之選。

　　合唱是羅伯蕭版核心，依據的可能是1893年編制較小的版本（唱片上沒有註明），非常流暢，兩位獨唱者也發揮到極致，特別是布蕾珍演唱〈主耶穌〉（Pie Jesu），虛無縹渺的女高音更有很好的表現。錄音從1985年進行到1986年，是Telarc最好的成果，整體臨場感極佳，管風琴的低音部分極為真實。

卡娜娃為安魂曲注入了燦爛之聲。

1730年，沒戴假髮的韓德爾，當時他在歌劇界已相當有名望。

韓德爾〔George Frideric Handel〕
彌賽亞（Messiah）

　　韓德爾是巴洛克時期最偉大的歌劇作曲家之一。但是當他不能再繼續從歌劇獲利時，就轉向神劇發展。當時神劇已從教堂脫身，展現新的風格——融入了聖經、古典文學、史詩以及其他素材，而以華麗的歌劇風格來裝飾——不再以教化為目的，而是純娛樂取向。這種音樂風格在十七世紀中葉時的義大利已非常興盛，而英國直到1730年代才由韓德爾首開風氣。韓德爾的〈彌賽亞〉不但是他最偉大的神劇，同時從任何角度看，也是英語世界最傑出的合唱音樂。從1741年的8月22日到9月14日，他以閃電般的速度完成此劇，並在1742年4月13日於都柏林首演。劇本由詹能斯（Charles Jennens）編寫，取材自新約和舊約聖經，濃縮基督的一生故事。

　　第一幕（韓德爾喜歡用「幕」〔act〕而不喜歡用「部」〔part〕）敘述上帝計畫透過救世主拯救世界，並敘述聖嬰誕生的故事，其中有幾首出色的獨唱曲和合唱曲。「哦！您將佳音傳到錫安」開始時是女低音的詠嘆調，然後帶入合唱，是一首節奏如同搖籃曲的西西里舞曲。風格燦爛的「聖嬰為我們而降」，宛如活潑的進行曲般以十六分音符狂歡、急速的裝飾音，接著以一致的聲音亢奮地高呼" Wonderful "和" Counselor "。跳躍的絃樂伴隨著女高音的宣敘調「哦！主的天使來到他們之中」以及「突然間天使降臨」，讓人感受到天使降臨之喜悅，把此幕送上高峰。

　　第二幕的主題是基督戰勝罪惡並在地上建立

永恆的王國。這部分包含了女低音高唱「他被輕視」，以強烈的半音階及旋律的逐漸消逝而著名，這首詠嘆調的中段是描寫基督受鞭打，以陰暗的C小調來表示；合唱曲也描繪了一些畫面：「我們像羊一般已走失了」唱到這一段時，代表羊的合唱隊分別向兩邊以相反的方向散去，象徵「走失」，而且韓德爾以漫長的絃樂「轉彎」（環繞著單一音符的裝飾音形）來為歌詞中的「轉彎」一詞（「我們都轉彎了，每個人都走自己的路」）配樂。這一部分的〈彌賽亞〉以著名的「哈利路亞」大合唱畫上句點，韓德爾以激昂的鼓和小號在D大調中譜出歡樂高昂的遊行聖歌。

最後一幕，重心轉移到以人為中心，包括救贖的承諾、復活和永生。此部分以韓德爾最動人的詠嘆調「我知道我的救主活著」為始，曲子是神聖的E大調，女高音以優雅的薩拉邦德舞曲唱出韓德爾堅定的信念，旋律透過數個向上的跳音和持久的強拍，傳達出平靜的狂喜。韓德爾在西敏寺的紀念碑上，正刻著這句話。全劇以光輝的三部合唱結束：和諧一致而堅定地唱「羔羊配得權柄」，「祝福與榮耀，光榮與權柄」則混合著擬聲的樂段與強有力的齊奏，最後以長大的賦格曲「阿們」作為結束。

〈彌賽亞〉在英語世界激起的共鳴，是其他合唱曲難以相提並論的。韓德爾讓這偉大的故事中的情感充分宣洩，手法是將宣敘調盡量減到最少，而大大加強詠嘆調和合唱曲直接、開放的劇場表現，巴洛克聲樂藝術發揮得淋漓盡致。無論原因是什麼，韓德爾感受深刻的音樂，將故事內蘊情感以神奇的洞察力呈現出來，而其廣受歡迎的情形在音樂史上並不多見。

〈彌賽亞〉因為常在聖誕節演出，往往被視為節慶音樂。其實第一部分結束之後，緊接著上場的是一齣基督被釘十字架的戲劇；因此〈彌賽亞〉對復活節的意義與對聖誕節一樣重要，當年首演就是在復活節時。

推薦錄音

馬歇爾（Margaret Marshall）、羅蘋、布瑞特（Charles Brett）、強生、賀爾（Robert Hale）、闊克（Saul Quirke）
蒙特威爾第唱詩班、英國巴洛克獨奏家／賈第納
Philips 411 041-2〔3CDs〕

哈潑（Heather Harper）、瓦茨（Helen Watts）、威克菲爾德（John Wakefield）、雪利闊克（John Shirley-Quirk）
倫敦交響樂團與合唱團／戴維斯爵士
Philips 240 865-2〔2CDs〕

第一次聽到「哈利路亞」合唱曲時，英王喬治二世不自覺地起立聆賞，使其他觀眾不得不跟著起立。

　　賈第納搭配一群優秀的獨唱家，加上一支傑出的古樂團，其詮釋極具音樂性，靈感煥發。這套錄音的舞蹈節奏活潑、詠嘆調（da Capo arias）裝飾甚具品味，全曲始終令人興致盎然，絲毫不覺漫長。蒙特威爾第唱詩班唱功精采，「我們都像羊群」的結尾非常有力，獨唱部分亦極高妙。1982年的錄音無懈可擊。

　　戴維斯與倫敦交響樂團1966年的詮釋已成為經典。融合了英國神劇的傳統與質地輕靈而節奏堅實的演出風格，極為成功。中價位版雙CD，絕對值得。

海頓最後一次公開露面，就是〈創世紀〉1808年在維也納演出時。

海頓〔Joseph Haydn〕
創世紀（The Creation）

海頓兩次長期停留倫敦的重大收穫之一，是接觸到韓德爾的神劇。在第二次旅英期間，他幸運地得到一本改編自米爾頓《失樂園》（*Paradise Lost*）的英文劇本，而這原本是打算呈獻給韓德爾的。海頓的〈創世紀〉原始構想即由此而來。1794年在倫敦期間，他著手構思這齣神劇，但由於他比較習慣以德文來創作，所以回到維也納以後他請人將劇本翻譯為德文。

完成於1798年的〈創世紀〉分為三個部分。首段呈現天地創始的前四天，第二部分是第五、六天的情景，第三部分則描述在「墮落」之前亞當與夏娃充滿喜悅的生活，其中亞當與夏娃以及天使加百列（Gabriel）、拉斐爾（Raphael）和烏列（Uriel）各有一段獨唱，合唱部分則負責劇情的解說與闡述。

開場的管絃樂序曲描繪開天闢地之壯觀混沌，和聲滿紙煙雲，側重純粹音聲與緊迫表達，隱隱地開啟了浪漫主義。但第一合唱部分出現更強烈的戲劇性。拉斐爾唸出「汪洋之上一片黑暗」，合唱小聲地接續，唱出「上帝行在水上。上帝說：要有光，於是就有了……光！」在最後一個字的同時，合唱與管絃樂迸出極強的C大調和絃，擊碎寂靜，海頓以音樂表現那令人目眩的光。

第二部分繼續寫景，刻畫創世之際的動物。銅管再現獅吼聲，絃樂的上升音階令人想見撲躍的老虎，盤錯的附點音符則代表雄鹿騰躍而過，長笛一曲小牧歌如牛隻走過，絃樂溫柔的顫音是

如果你喜歡這部作品,你或許也會喜歡它的續集〈四季〉(The Seasons),首演於1801年,作品本身十分豐饒,充滿著以音樂描寫人物的靈巧筆法。其中有個意想不到的喜悅:在一首春天時農夫一邊工作一邊唱的歌曲中,傳來〈驚愕交響曲〉行板中最著名的旋律。

昆蟲,徐緩轉動的半音形則是其他小蟲。全曲在第三部分達到靈感高潮,伊甸園中出現人類祖先時,音樂充滿人性與溫暖,表達創世之美與愛的實現。

推薦錄音

布蕾珍、莫瑟(Thomas Moser)、莫爾、波普、歐曼(Kurt Ollmann)
巴伐利亞廣播交響樂團與合唱團╱伯恩斯坦
DG 419 765-2〔2CDs〕

蓋貝兒(Agnes Giebel)、克門特(Waldemar Kmentt)、弗瑞克(Gottlob Frick)
巴伐利亞廣播交響樂團與合唱團╱約夫姆
Philip 426 651-2〔2CDs〕

波妮、布洛許維茲(Hans Peter Blochwitz)、路特林(Jan Hendrik Rootering)、維恩斯(Edith Wiens)、巴爾
南德廣播合唱團、司徒加特廣播交響樂團╱馬利納爵士
EMI Classics CDCB 54038〔2CDs〕

　　伯恩斯坦的詮釋境界博大,透顯幽默與人性,但同時能強調莊嚴時刻的深遠沉重,我們不但感覺到創世的黎明,還意識到浪漫主義的先聲。合唱與獨唱甚佳(雖然布蕾珍偶爾會走音),管絃樂演奏亦相當感人。1986年的錄音,在捕捉現場演出的細節上堪稱範例。

　　約夫姆的詮釋在今日看來稍嫌過時,但豐富

而平實。獨唱以戲劇化的方式演出，合唱與管絃樂的演出幅度極大，幾乎有布拉姆斯的沉重，但溫暖且具說服力。約夫姆將此作視爲歌頌創世的浪漫主義歌劇，沉醉於刻物寫景，全力讚頌上帝。1966年的錄音，除了母帶嘶聲和小提琴的一些尖音以外，音場開闊且十分自然。管樂的表現掌握尤佳，聲樂部分也適當平衡。

馬利納忠於原始的演出方式，採取優美、輕快、親切的風格。宣敘調使用古鋼琴，令人有些微不安，因爲聽起來像班鳩琴或大鍵琴。聲樂（不論是獨唱或合唱）都很傑出。1989年的錄音，管絃樂有點退縮，但整體氣氛相當親密。

楊納傑克〔Leoš Janáček〕
斯拉夫彌撒（Slavonic Mass）

1921年時，楊納傑克對大主教抱怨捷克的教堂音樂不堪入耳，大主教建議作曲家應該自己想想辦法。五年後，楊納傑克完成了歷來聖樂中最美最有力的作品之一〈斯拉夫彌撒〉（Glagolská mše）回應了大主教的挑戰。這是一套羅馬天主教彌撒，但使用「教會斯拉夫文」。這種文字是東正教禮拜使用的文字，十分古老。

此曲完成於摩拉維亞的溫泉小鎮魯哈周維斯（Luhačovice），用連禱文表達作者個人主義式的汎神思想。全曲活力充沛，極似青年作曲家的作品，其實楊納傑克當時已高齡七十，但是朝氣蓬勃，還正與一位年輕女性熱戀，對人生滿懷驚奇，對世界充滿前所未有的熱情。楊納傑克自信，此作

創作彌撒曲時的楊納傑克。

楊納傑克曾寫道：他創作這
首彌撒曲時，心中浮現「魯
哈周維斯森林的濕氣——彷
彿儀式上燒的香。我感覺到
一座教堂由那浩瀚的林海中
浮現，穹蒼遙伸，極目渺渺
無際。一群羊搖起鈴聲……
高聳的樅林，林梢被星星點
亮，那就是祭壇上的蠟
燭……」。

是對捷克民族信心的證言，「不是以宗教爲基礎，
而是以強烈的道德爲基礎，只是以上帝爲見證」。
全曲也是對大自然的神聖的一曲美妙讚頌。

　　作品的結構如同音樂本身，極具原創性，五
部大合唱對應五個拉丁文彌撒的主要部分：
Gospodi pomiluj（垂憐經）、Slava（榮耀頌），
Věruju（信經），Svet（聖哉經），Agneče Božij（羔羊
經）。各樂章伴隨著管絃樂序奏、管風琴獨奏尾
曲、最後以管絃樂「前奏曲」（Intrada）作結。序奏
與「前奏曲」有近似異教文化的奔放，〈垂憐經〉
與〈羔羊經〉極靜極美，〈信經〉與〈榮耀頌〉
的高潮則崇高宏麗。楊納傑克相當倚重合唱，只
有在最需要表情之處才讓獨唱發揮。全曲的配器
法十分獨特，突出的絃樂持續低音、快活的銅管
鼓號曲、幽幽的木管獨奏、低沉的伸縮號和絃、
悠長的小提琴旋律，都非常有特色。

推薦錄音

婕姐絮特蓮（Elisabeth Söderström）、多布可娃
（Drahomíra Drobková）、立佛拉（František Livora）、
諾瓦克（Richard Novák）
布拉格愛樂合唱團、捷克愛樂／馬克拉斯爵士
Supraphon 10-3575-2

　　馬克拉斯的指揮使這張錄音表現得既緊迫熱
情又優雅精緻。歌唱者表現很熟練。獨唱部分僅
有女高音婕姐絮特蓮是瑞典人，但是捷克語相當
道地。樂團的表現是不折不扣的捷克風味。1984
年的錄音有十分好的空間感與平衡感。

莫札特〔Wolfgang Amadeus Mozart〕
D小調安魂曲，K.626

一般人由電影「阿瑪迪斯」與歷來偷懶的傳記作家得到印象，以爲1791年時的莫札特赤貧又絕望，深陷泥淖，其實那年莫札特既忙碌又快樂。他的財務曾經出問題，但已逐漸穩定下來，據音樂史家布朗貝衡斯（Volkmar Braunbehrens）最近的研究，當時莫札特的財務狀況其實是在「相當高的水平上」。更好的是，有人委託他寫歌劇，應接不暇。

那年夏天也有人委託他寫安魂曲。委託者是愛好音樂的瓦塞格-史都派許伯爵（Franz Walsegg-Stuppach），他新近喪妻，需要適合的葬禮音樂。伯爵所付酬勞甚爲豐厚，超過莫札特創作歌劇價碼的一半，而且預付半數訂金。但此時莫札特正忙於其他作品，後來也未能在病逝前完成全曲。他的病在1791年11月20日左右發作，可能是風濕熱復發，他兩週後去世，去世前的〈安魂曲〉只完成〈進台經〉（Introit）與垂憐經（Kyrie），〈繼敘經〉（Sequence）五節與〈獻祭經〉（Offertory）的兩節則已粗具大綱。

爲了完成此曲，莫札特遺孀康斯坦絲（Constanze）在向幾位名作曲家求助未果後，轉而求助莫札特的作曲助手舒斯梅耶（Franz Xaver Süssmayr），他完成了管絃樂部分，補足了〈垂淚之日〉（Lacrimosa，這部分莫札特只寫了8小節），〈聖哉經〉、〈降福經〉及〈羔羊經〉可能都出自舒斯梅耶手筆，但音樂品質之佳，令人認爲其中至少有相當大一部分是莫札特原作。〈羔羊經〉

浪漫派時期的想像：躺在他溘然辭世的病榻上，莫札特正讀著他未完成的安魂曲。

可能就是根據莫札特十分詳細的遺稿完成。舒斯梅耶在1792年補完全曲，在封面頁僞加 "Requiem. di me W: A: Mozart mpr. 792"（安魂曲，由我莫札特親撰）的字樣，也許是爲了讓康斯坦絲比較容易收到作曲費的尾款。

此曲創作過程如此複雜，但莫札特的精神竟能穿透而出，堪稱奇蹟。然而融多種風格於一爐，確實是莫札特手法——此外沒有誰能將教堂風格、歌劇（在旋律、組織與配器的處理上）及共濟會的儀式音樂融匯爲一。全曲風格之沉重，及管絃樂之陰暗色調，都有明顯的共濟會音樂成分；僅有的木管色彩來自兩支巴松管與兩支巴塞管（莫札特在1785年的〈共濟會喪樂〉中曾倚重其哀怨的聲音），完全不用長笛與雙簧管（因爲音色太亮）。全曲結構以及各部在主題上與組織的連結，反映了莫札特大型作品中的交響曲手法，和聲之大膽與表現性則顯出他末期風格的特色。在〈罪人受罰〉（Confutatis maledictis)中，火舌舔著受詛咒的靈魂（以絃樂低音來表現），而女高音與女低音則在高處唱出懺悔者的祈禱，如此鮮明的色彩對比，確實非莫札特莫辦。

莫札特去世五天後，即1791年12月10日，〈進台經〉與〈垂憐經〉在紀念他的禮拜儀式上首演。舒斯梅耶完成的〈安魂曲〉全曲在1793年1月2日首演，是爲康斯坦絲（上圖）舉行的義演。

推薦錄音

布蕾希（Angela Maria Blasi）、立波芙瑟克、海爾曼（Uwe Heilmann）、路特林
巴伐利亞廣播交響樂團與合唱團／戴維斯爵士
RCA Red Seal 60599-2

戴維斯爵士對莫札特安魂曲的詮釋，充滿著歌劇風格的堂皇莊嚴。

普萊絲（Margaret Price）、許密特（Trudeliese Schmidt）、阿瑞沙（Francisco Araiza）、亞當
萊比錫廣播合唱團、德勒斯登國家管絃樂團／許萊亞
Philips 411 420-2

雅卡（Rachel Yakar）、溫克爾（Ortrun Wenkel）、伊奎留茲（Kurt Equiluz）、霍爾
維也納國家歌劇院合唱團、維也納音樂家合奏團／哈農庫特
Teldec 42756-ZK

　　喜歡大合唱、大樂團、大聲音的人，可以從戴維斯聽起。他的詮釋富於戲劇性，高潮部分有力，輕柔部分溫暖。四重唱的〈仁慈的耶穌〉（Recordare）表現極佳，彷彿剛從歌劇舞台步下似的。1990年的錄音，音效細緻而華麗。

　　許萊亞雖然指揮的是現代樂器的樂團，但其詮釋較為傳統，風格博雅，〈安魂曲〉與巴洛克時代聖樂傑作間的傳承清晰可見，詮釋融合嚴肅的音調與誠摯的表達，德勒斯登樂團的演奏更是一大助力，線條清晰，質地透明，而不致犧牲其特有的音色美。數位錄音，十分平衡且音色豐富。

　　哈農庫特使用古樂器演奏由拜耶爾（Franz Beyer）1972年重新整理的舒斯梅耶版，詮釋活潑、生動而令人驚奇。新譜的內在理路清晰，加上哈農庫特迷人的個人色彩，將樂曲整個調子從宣告軟化為祈求。這是個人色彩鮮明的詮釋，但令人信服。錄音將合唱置於遠處，因而有隆隆的回響。

以〈布蘭詩歌〉馳譽的奧夫，對本世紀最大的影響可能不在作曲，而在音樂教育。他認為音樂應該與身體運動合而為一，他的方法如今已獲得舉世接受。對本世紀音樂教育的影響，只有匈牙利作曲家高大宜(Zoltán Kodály)堪與比擬。

奧夫〔Carl Orff〕
布蘭詩歌(**Carmina Burana**)

《布蘭詩歌》是許梅勒(J. A. Schmeller)在1847年出版的中世紀拉丁語與德語抒情詩集，詩集選自十三世紀的原稿，當時收藏於慕尼黑附近的布蘭本篤修道院。十世紀末葉至十三世紀初，歐洲活躍著一批稱為「放縱的吟遊者」(goliard)的流浪學者與僧侶，本篤修道院的收藏，至今仍是研究他們的世俗詩歌的最豐富資料。1935年，德國作曲家奧夫(1895-1982)讀到許梅勒出版的詩集，深愛其中世俗而放蕩的意象，選取了約24首詩入樂(但並未借用原稿標註的旋律)，成為二十世紀最受歡迎的合唱與管絃樂作品之一。全曲完成於1936年，次年6月8日在法蘭克福首演。

〈布蘭詩歌〉像奧夫幾乎所有作品一樣，音樂蔚為奇觀，豐富華麗，邀請演出者與聆聽者一同參與，享受其節奏迷人、頻頻反覆的曲調，以及其簡單的形式、和諧的和聲、有力的歌唱，與大量使用打擊樂而絢麗多姿的配樂。節奏模式的儀式性重複，取法於史特拉汶斯基之處甚多，但奧夫的處理沒有那麼複雜，而是層次分明，他是現代簡約主義祖師之一。奧夫駕馭原詩音節活力的工夫甚為出色，拉丁文詩作都是用標準的吟遊者詩節寫成，包含13個音節，以7+6的方式分組。對詩中的氣氛情調也體會深刻；其音樂不但傳達原詩的奔放澎湃與嘲諷尖刻，也忠實捕捉原詩在粗俗玩世中偶爾不時流露的溫柔細膩。

全詩最快樂的場景是〈在酒館裡〉(In taberna)，最逗趣的是〈我曾在湖上划水〉(Olim

飲酒歌

歌頌飲酒宴樂，奧夫並不是
第一人，歌劇之中的飲酒歌
即著有傳統，包括〈唐喬凡
尼〉中的「喝盡這一杯」(Fin
ch'han dal vino)、〈茶花女〉
中阿佛雷多的「我們喝吧！
以快樂之杯」(Libiamo ne'lieti
calici)、〈馬克白〉、〈奧賽
羅〉、〈漂泊的荷蘭人〉中
令人難忘的合唱。讚美醉酒之
作，則有馬勒〈大地之歌〉的
〈春日飲酒歌〉、貝爾格的
音樂會詠歎調〈酒〉，及荀
伯格的歌曲〈醉月〉。

lacus colueram)，又名〈烤天鵝之歌〉，一隻在烤
叉上旋轉的天鵝唱著自己的生前時光，男高音以
假聲唱出天鵝的哀鳴，伴奏的絃樂弱音與銅管微
光閃閃，男聲合唱則穿插對這隻天鵝的同情。全
曲結束於〈當我們在酒館裡〉(In taberna quando
sumus)，以直接取自慕尼黑酒館的一首粗鄙的飲
酒歌收尾，為整個中世紀社會乾一杯。

 推薦錄音

雅諾薇茨(Gundula Janowitz)、史托茲(Gerhard
Stolze)、費雪-狄斯考
熊伯格兒童合唱團、德意志柏林歌劇院合唱團暨
管絃樂團／約夫姆
DG Galleria 423 886-2

道森(Lynne Dawson)、丹涅基(John Daniecki)、麥
克米蘭(Kevin McMillan)
舊金山兒童合唱團、舊金山管絃樂團暨合唱團／
布隆斯泰特
London 430 509-2

　　約夫姆詮釋如畫，盡得日耳曼風格。管絃樂
演奏乾淨，頗具特色，使曲有盡而意無窮，合唱
則恰到好處地表現生命的慾望。巴伐利亞酒館的
情調，無人更善於捕捉，整個演出自始至終趣味
橫生。費雪-狄斯考以其德國藝術歌曲名家的功
力，為獨唱部分帶來微妙細節與戲劇張力，高音
域則有些許爆嗓。史托茲唱法有些自作主張，但
喜劇效果甚佳。雅諾薇茨一切可喜，只是在〈我
最親的甜心〉(Dulcissime)壓得過低，聲音像走音的

風琴管,不似女高音。類比錄音頗具深度，氣氛很好。

　　管絃樂的演出,與London的豐沛錄音,是布隆斯泰特版必聽的主因,既忠於原作歌詞,也傳達出音樂精神。合唱表現雖屬輕量級,但訓練有素,指揮得宜,唯麥克米蘭表現過度,弄巧成拙。布隆斯泰特的詮釋,頗能突顯出較粗糙的演出經常忽略的細節。

威爾第〔Giuseppe Verdi〕
安魂曲

　　威爾第(1813-1901)的〈安魂曲〉是想像力巨作,此作與其說是信仰的表白,不如說是將拉丁經文中豐富的戲劇潛力化成歌劇語言。此作出生曲折,涉及作曲家羅西尼與詩人曼佐尼(Alessandro Manzoni)這兩位十九世紀義大利的偉人。1868年11月17日,即羅西尼去世後四天,威爾第提議與義大利幾位一流作曲家合作一齣安魂曲,在羅西尼逝世週年演出,以資紀念。威爾第寫了最後的〈解救我〉,但計畫中的〈羅西尼彌撒曲〉從未演出。五年後,在威爾第心目中代表義大利民族精神的曼佐尼過世,威爾第遂利用早先寫成的〈解救我〉,完成〈安魂曲〉以紀念曼佐尼,全曲於1874年5月22日——即曼佐尼去世週年——在米蘭聖馬可教堂首演。

　　威爾第成年之後是宗教的不可知論者,但為人極重良知與精神修養。在〈安魂曲〉中,他表現基本人性如憐憫、情感、激動、希望,其悲天

威爾第1874年5月25日在史卡拉歌劇院指揮〈安魂曲〉。

你若喜歡〈安魂曲〉，也許會想多了解威爾第的〈四首聖樂〉。這首樂曲發表於1898年，當時威爾第已85歲。它的四個部分囊括了情緒的千變萬化，從〈萬福瑪莉亞〉(Ave Maria)無伴奏合唱中謎一般的冥想，到〈讚美歌〉(Te Deum)中女高音獨唱、二部合唱及管絃樂全體如雷霆般的爆發。威爾第對後者尤感親切，要求死後以這首樂曲陪葬。

憫人與戲劇性，和他成熟期的歌劇同樣可觀。開頭的〈進堂詠〉與〈垂憐經〉情緒收斂而飽含期望，到〈神怒之日〉則爆發開來，這個大樂章將近40分鐘長，是全作的核心，令聽者想見最後審判的神怒、折磨與祈求。

〈獻祭經〉以撫慰心靈的四部獨唱為主體，以女高音的光輝禱告作結，「讓他們從死亡進入生命」(Fac eas de morte transire ad vitam)一句，在「生命」(vitam)這個字上唱出高降A音，甚見出色。接下來的〈聖哉經〉是二部合唱的雙主題賦格，速度極快而管絃樂法精彩，絃樂疾走的幾個段落最後化成銅管齊鳴的熾烈半音階急奏。〈羔羊經〉較為纖細，女高音與女中音獨唱構成一系列二重唱，與合唱和管絃樂互為應答。以三個較低音獨唱為主的「永生之光」(Lux aeterna)同樣精於氣氛營造。

在〈解救我〉開頭的急促宣敘調裡，威爾第彷彿回到〈阿依達〉(Aida)的世界。這一幕重現〈進台詠〉與〈神怒之日〉，總結〈安魂曲〉於一，以最後的解脫祈禱作結，在「漸慢漸弱地」標示中漸弱漸退而歸於沉寂。

 推薦錄音

舒瓦茲科芙、露薇希、蓋達、焦洛夫(Nicolai Ghiaurov)
愛樂管絃樂團與合唱團／朱里尼
EMI CDCB 47257〔2CDs；及〈四首聖樂〉〕

唐恩(Susan Dunn)、柯瑞(Diane Curry)、哈雷(Jerry Hadley)、普利希卡(Paul Plishka)

亞特蘭大交響樂團與合唱團／羅伯蕭
Telarc CD 80152〔2CDs；及其他作品〕

詮釋威爾第〈安魂曲〉歌唱之美，以朱里尼的版本為最。

　　朱里尼1960年代中期恢宏且充滿戲劇性的詮釋，帶領此曲進入最令人信服的歌劇世界。朱里尼的指揮功力神奇，令獨唱者絕活盡出，獨唱的真誠表現，愛樂合唱團的輝煌歌唱，以及指揮對音樂充滿想像力的洞見，是這套錄音的光榮所在。可惜錄音欠佳，低音不足，母帶磁化，造成最大聲的段落細節失落，銅管也嫌刺耳。

　　羅伯蕭學藝於大師托斯卡尼尼，在這張1987年的錄音中，某些地方甚至青出於藍。此作高潮安排精當，並使合唱團發揮其他指揮家只敢夢想的分句與動力。全曲效果極佳：〈神怒之日〉的低音鼓精采至極，〈恐怖的號角聲〉（Tuba mirum）中咆哮的銅管則令人屏息。Telarc的錄音捕捉從合唱的細語到世界末日的霹靂，忠實得令人動容。

第　六　章

歌　　劇

　　從某個角度看，歌劇很傻：現實生活中，那有人會在生命中最高潮那一刻停
下來引吭高歌？從另一角度看，歌劇卻是所有戲劇經驗中最有力的一種：在這
裡，人類最珍貴的一種特質──即情緒──昇華於純淨之境，人的性格則以短短
數行音樂結晶表現出來。

　　十六世紀末，一批佛羅倫斯音樂家、詩人與學者(稱之為「同志」〔Camerata〕)，
嘗試以一種新的戲劇歌唱方式重現古希臘劇場的經驗，稱之為「劇場風格」(stile
rappresentativo)。他們的嘗試雖失敗，歌劇卻因此誕生。第一家公共歌劇院於1637
年在威尼斯開幕。這種藝術形式迅速成長，英國日記作家伊夫林(John
Evelyn)1645年對歌劇寫道，「劇本由聲樂與器樂最優秀的音樂家以敘述性的音樂
表現出來，使用彩色繪製的布景，有……供人在空中飛行的機械，以及其他種種

奇妙的構想。總而觀之，這是人類才智所能發明的最壯麗、最昂貴的娛樂之一。」

歌劇自誕生以來的350年間，頗有變革，但還是華麗又昂貴的娛樂。1600年代，歌劇由貴族家人也可以串一角的宮廷娛樂，演變成完全商業化的大眾演出。此時歌劇雖然傳遍歐洲，但仍由義大利詩人與音樂家管領風騷。十八世紀的歌劇分成莊歌劇(opera seria)與喜歌劇(opera buffa)兩大類，導致風格兩極化及無休無止的爭辯。典型的莊歌劇是三對戀人加上複雜的情節，最後以大團圓收場，每齣通常三幕，每幕12景，各景以一個「從頭再唱的詠嘆調」(da capo aria)為焦點。莊歌劇寓教於樂，場面壯觀，喜歌劇則純為娛樂。喜歌劇風格偏愛簡短的動機與斷續的旋律線，強調的是歌者的演技，劇情發展比較明快流暢。

莊歌劇至莫札特的〈伊多曼紐〉(Idomeneo)、〈克里特王〉(Rè di Creta，1781年)、〈狄托王的仁慈〉(La clemenza di Tito，1791年)登峰造極。不過，莫札特的最大成就是在喜歌劇，只是他將喜劇變成更嚴肅、更深刻的曲式，成就超邁前人，爾後也只有羅西尼與威爾第堪與比倫。他的劇情進展極盡想像、突破藩籬，兼各種風格而融之的特點，由羅西尼等人發揚光大於十九世紀初葉。及浪漫主義興起，一種新的主觀性隨之出現，社會、道德及政治主題重新引起興趣，華格納與威爾第兩大家是其代表。他們的作品要求管絃樂表現空前的情感境界，歌聲則實大聲宏，方不致為其所掩。

這股一切求大的趨勢延續到二十世紀，但物極必反，當代歌劇逐漸收斂，再度著重處理歌詞、合理戲劇性的探討與鮮明的音樂刻畫，心理寫實主義成為現代歌劇的指導原則，但對排場、幽默及反諷也繼續不輟地經營。

伯爵發現凱魯比諾躲在伯爵
夫人閨房內——〈費加洛婚
禮〉一景，1780年。

同樣一幕，史塔黛飾演凱魯
比諾，約1986年。

莫札特〔Wolfgang Amadeus Mozart〕

　　最令莫札特靈感勃發的，是角色的刻畫。對
莫札特來說，音樂即劇場。別的作曲家自足於刻
板人物的聚合，以陳套的音樂與扁平的角色爲得
計，莫札特卻努力創造活生生的立體人物，使人
渾然不覺劇場舞台的存在。他對人本身的深刻興
趣使他洞察人際關係，從與眾不同的角度處理各
種情況，進而超越歌劇傳統。

　　波馬謝（Beaumarchais）1781年寫了《塞爾維亞
理髮師》的續集：《費加洛的婚禮》，莫札特一
眼看出這部戲劇可做爲優秀的歌劇劇本。在他
1784年得識此作以前，《費加洛的婚禮》已因字
裡行間暗藏的社會批評，在整個歐洲都被禁演。
莫札特知道這些爭議可以成爲好賣點。

　　幸運的是，當時有一位新派宮廷詩人達龐特
（Lorenzo Da Ponte）頗重自由思想，莫札特請他將
《費加洛的婚禮》寫成歌劇腳本。達龐特將複雜
的劇情精簡，以適合歌唱演出，因此原作的諷刺
稜角稍有磨損，情節濃縮，步調加快。莫札特積
極參與腳本編寫，爲每一景構思音樂結構之後，
一頁頁送交達龐特，請他增刪腳本。全作1786年5
月1日在維也納城堡劇院首演，莫札特主奏大鍵琴
兼指揮。

　　儘管觀眾反應熱烈，迫使奧皇在第三次宮廷
劇院演出時，下令劇中的重唱曲不得重複。但〈費
加洛的婚禮〉不仍算成功，演出九場即後繼乏力，
光芒盡爲索勒（Vicente Martíny Soler）的〈特別的
事〉（Una cosa rara）所掩（爲了此事，莫札特在〈唐
喬凡尼〉劇終時，取該劇曲調作爲餐桌音樂，以

莫札特獲邀前往布拉格：當〈費加洛的婚禮〉一劇在當地舉行首演後不久，莫札特發現當地的民眾已經會跳歌劇當中的方塊舞和華爾滋。「在這裡，人們所討論的除了費加洛以外，還是費加洛。」莫札特寫道：「人們所扮演、所吹奏、所歌唱、吹口哨，無一不是〈費加洛的婚禮〉中的旋律。再也沒有一齣歌劇可以像〈費加洛的婚禮〉這麼樣的成功了。哦！費加洛，永遠的費加洛！」

示薄懲）。但莫札特幸甚，後世幸甚，〈費加洛的婚禮〉1786年12月在布拉格演出，一砲而紅。

〈費加洛的婚禮〉將歌劇結構與人物刻畫藝術帶向全新境界。誠如樂評家曼恩（William Mann）指出，〈費加洛的婚禮〉描繪的「不只是主僕較勁或男女爭鋒，更是真實的人際互動」。此劇成功的原因之一，乃因其詠嘆調是歌劇史上最精采的情境結晶，不僅充分傳達人物的獨特性情：費加洛的幽默與神氣、伯爵夫人苦樂參半的渴望、伯爵報復性的自尊，凱魯比諾（Cherubino）急切的迷戀、蘇珊娜（Susanna）深厚寬恕的愛；這些詠嘆調還構成全劇結構的基石。然而〈費加洛的婚禮〉真正偉大之處是其重唱曲，前所未有的戲劇性與喜劇張力，盡寓於此，無論是多複雜的重唱曲——第三幕的六重唱更屬複雜之至又甘美至極之作（據曾飾演巴西里歐先生〔Don Basilio〕）這個角色的凱利（Michael Kelly）對莫札特之妻康斯坦絲說，這是莫札特最鍾愛的音樂）——都形制井然且靈活，從未與音樂主線脫節。莫札特在〈費加洛的婚禮〉之前已臻於完美的對話風格至此俱見功夫，全劇真正的核心人物蘇珊娜也至此而真正完成。

〈費加洛的婚禮〉在拉布格的成功，副產品之一是莫札特受託再寫一齣新歌劇，言明次年秋天於布拉格首演。莫札特再度請達龐特寫腳本，兩人即以唐璜的故事為素材。時間緊湊，達龐特手頭又忙，想找個現成模子，看上加薩尼加（Giuseppe Gazzaniga）的獨幕歌劇〈唐喬凡尼與石像〉（Don Giovanni Tenorio o sia Il convitato di pietra）。此劇1787年2月5日剛在威尼斯首演，腳本出自伯塔提（Giovanni Bertati）之手，達龐特大量借

在1783年薩里耶瑞帶達龐特（見上圖）到維也納不久之後，莫札特和這位作詞家就見面了。起初莫札特懷疑：「如果他是薩里耶瑞一夥的，我永遠不可能從他那邊得到任何東西，但我還是很樂意讓他知道：我能寫出什麼樣的義大利歌劇。」後來在莫札特向達龐特提出費加洛的主題之前，他越來越想表現自己的能耐，而且對這位合作對象的疑心也大幅降低。深知莫札特才華的達龐特立刻答應合作。

用，並將一幕擴爲兩幕，且兩幕的架構相同。

　　這部靈巧的拼湊之作交出後，莫札特於1787年春天開始譜曲，夏天在維也納完成大部，莫札特10月1日啓程前往布拉格時，序曲、數首樂曲及大多數宣敘調都還沒著落。序曲到最後一刻——可能是首演前兩天——才完成。全劇1787年10月29日首演。

　　新作命名爲〈受懲罰的浪子，或唐喬凡尼〉，在布拉格的首演甚爲成功，半年後在維也納推出，反應卻沒那麼熱烈。莫札特歌劇歷來演出最廣之作，即是此劇。以戲劇而論，〈唐喬凡尼〉不若〈費加洛的婚禮〉緊湊，但由於角色與情境的音樂銳利鮮明，在舞台上反而較爲生動。在調性與交響曲風一致性上，〈唐喬凡尼〉也有過於〈費加洛的婚禮〉。例如，序曲與開頭的樂曲都依循D小調交響曲的和聲結構；兩段終曲的形式力量可觀，也多得力於此一作法。

　　全劇的音樂層次極高，主角如唐喬凡尼、他的僕人雷波來洛（Leporello）、出身高貴的安娜（Donna Anna）與愛薇拉（Donna Elvira），以及農家女塞琳娜（Zerlina），刻畫皆屬大家手筆。唐喬凡尼如變色龍一般，在社會高層與低層都優游自在，從他曲目的風格微妙變化即清楚聽出來。被拋棄的愛薇拉容易誤入歧途，有點荒唐，唱出全劇最花俏的音樂。安娜是冷靜的憤怒女神，比她那個不中用的追求者奧塔維歐（Don Ottavio）有更剛強的權威感。塞琳娜的純樸風格也有其精緻之處。在二重唱「讓我們手拉著手吧」（Là ci darem la mano)裡，莫札特讓我們看見她如何利用唐喬凡尼的反應，任由他追她，然後逮他個冷不防。莫札

蘇莎蘭（Joan Sutherland）在
〈唐喬凡尼〉劇中扮演復仇
心切的安娜。

憤怒是音樂中最常出現的負
面情緒，通常是因為莎士比
亞所說的：「嫉妒得眼冒綠光
而產生的。〈唐喬凡尼〉中愛
薇拉所唱的：「啊！現在誰能
告訴我」就是典型的憤怒詠嘆
調。在管絃樂曲中常見誇大這
種情緒的處理手法，例如德弗
札克的音樂會序曲〈奧賽羅〉
（Othello，1892年）和楊納傑克
的〈嫉妒〉（Jealousy，1894
年），但是最赫赫有名的則非
威爾第的〈奧賽羅〉（Otello）
莫屬了。

特刻畫角色不厭精細，益增〈唐喬凡尼〉之偉大，
他的音樂在喜劇與嚴肅之間要求平衡，超越類型
限制，也是此劇集大成所在。

　　〈唐喬凡尼〉首演後，莫札特回維也納，聽
說葛魯克（Gluck）新近過世。過了三週，莫札特被
指派繼任葛魯克宮廷作曲家之職，薪水為八百金
幣，不及葛魯克原薪兩千金幣之半。莫札特的經
濟情況在〈唐喬凡尼〉動筆時已開始變壞，此後
好幾年都手頭拮据。1790年底情況好轉，1791年
受託寫〈狄托王的仁慈〉與〈魔笛〉（Die Zauberflöte），
更見改善。

　　委託他寫〈魔笛〉的是演員兼劇團經理席卡
尼德（Emanuel Schikaneder），他也是共濟會員，
1789年在維也納定居，經營「維登劇院」。他面
臨財務危機，需要一部必定叫座的歌劇，於是請
莫札特用德文寫一齣「魔術歌劇」（Zauberoper）。

　　〈魔笛〉是「歌唱劇」（Singspiel），與歌劇相
似，但宣敘調改為說話對白。此劇揉和童話、共
濟會儀式與即興喜劇，十分新奇，歌詞正合當時
維也納通俗戲劇的傳統風格。但是音樂的深度完
全超越傳統。

　　〈魔笛〉亦莊亦諧的序曲，可以列入莫札特
器樂作品的傑作之林。接下去的所有樂曲，其刻
畫角色之變化多姿與豐富充實，都大有可觀。此
劇音樂包羅甚廣，從直接而具民俗風味的巴巴基
諾的開幕歌，到多裝飾而有點老調的第一幕的夜
之后詠嘆調，至完全的時代倒錯的武士的「固定
旋律」二重唱，各擅勝場。塔米諾那首「這幅畫像
美得銷魂」的配器與和聲，以及祭師合唱的精神性，
都帶著一股驚人前瞻的浪漫主義氣息，遙啓華格納

醫生在歌劇中的形象通常是庸醫或好色之徒。莫札特在〈女人皆如此〉中對梅斯默（Franz Mesmer）的理論開玩笑。圖中這幕就是戴斯碧娜（Despina）喬裝成一名醫生，並利用一塊磁鐵來「治療」想必是中了毒的弗蘭多（Ferrando）和古列爾莫（Guglielmo）。巴托羅（Bartolo）醫生在〈塞爾維亞的理髮師〉和〈費加洛婚禮〉都曾出現，在前劇他是垂涎蘇珊娜的陰險角色；而在後面這部戲裡，則是一個一心想報復、動輒出言恫嚇他人的傻瓜。在董尼才第（Donizetti）的歌劇〈愛情靈藥〉（L' Elisir d'amore）中，道克馬拉（Dulcamara）醫生只會拿著一瓶酒，當作「愛情靈藥」。

的〈帕西法爾〉。莫札特對此作之喜愛，明顯超過他其餘歌劇。雖然他不知道此劇日後會成為德國浪漫歌劇開山之作，但對此作的價值是心知肚明的。此劇首演之後兩月又數日，莫札特溘然長逝。

推薦錄音

〈費加洛婚禮〉

瑞米、波普、艾倫（Thomas Allen）、
卡娜娃、史塔黛（Frederica von Stade）
倫敦歌劇院合唱團、倫敦愛樂管絃樂團／蕭提爵士
London 410 150-2〔3CDs；1981〕

〈唐喬凡尼〉

華其特（Eberhard Wächter）、
蘇莎蘭（Joan Sutherland）、艾爾瓦（Luigi Alva）、
弗瑞克、舒瓦茲科芙、塔迪（Giuseppe Taddei）、
卡布奇里（Piero Cappuccilli）、
修堤（Graziella Sciutti）
愛樂管絃樂團及合唱團／朱里尼
EMI CDCC 47260〔3CDs；1959〕

〈魔笛〉

許萊亞、羅森伯格（Anneliese Rothenberger）、
貝瑞、莫瑟、莫爾
巴伐利亞國家劇院合唱團及管絃樂團／沙瓦利許
（Wolfgang Sawallisch）
EMI CDCB 478247〔2CDs；1972〕

〈魔笛〉中的捕鳥人巴巴基諾的漫畫。

貝多芬和韋伯〔Beethoven & Weber〕

　　貝多芬唯一的一部歌劇〈費黛里歐〉(Fidelio，1806年)，如同〈魔笛〉也是歌唱劇，但兩劇截然有別。莫札特天生有劇場細胞，貝多芬卻天生重理念，有他深刻熱烈抱持的各種信念。〈費黛里歐〉歌頌女主角蕾奧諾爾(Leonore)面對致命危險的勇氣與理想主義，每個角色各代表一種理想典型，與莫札特偏重人性複雜面的處理方式大相逕庭。此劇的音樂中也有偉大的人性，但貝多芬心中最重要的還是戲劇背後的理念：四海皆兄弟的訊息、爭自由、爭正義的奮鬥。他在〈費黛里歐〉說之不足，繼續在〈第九號交響曲〉中重申，可見這些理念對他何其重要。此劇的唯一的弱點，是劇本的分段式架構對貝多芬交響曲取向的結構造成壓力。但貝多芬迎接挑戰，將計就計，賦予每個片段一幅獨特的音樂面貌。

　　不過，雖然貝多芬的交響曲、協奏曲與室內樂影響籠罩十九世紀，〈費黛里歐〉在歌劇方面卻沒有造成多大衝擊。相反的，貝多芬年輕的同胞韋伯(Carl Maria von Weber，1786-1826)對德國浪漫歌劇則影響莫大。韋伯的作品即使只有一部列入常演戲碼，對華格納的影響也是決定性的。〈魔彈射手〉(Der Freischütz)涉及幾個浪漫主義的大主題：超自然界介入自然界、愛的救贖，以及個人超越社會階級。韋伯處理音樂素材的方式，特別是配器法的創意與戲劇性的和聲運用，不僅對華格納，也對白遼士、貝爾格、理查・史特勞斯帶來重大衝擊。

推薦錄音

貝多芬〈費黛里歐〉

露薇希、維克斯（Jon Vickers）、
弗瑞克、貝瑞、
霍爾斯（Ingeborg Hallstein）、
溫格（Gerhard Unger）
愛樂管絃樂團及合唱團／克倫培勒
EMI Studio CDMB 69324〔2CDs〕

雅諾維茲、克羅、
強沃斯（Manfred Jungwirth）、
蕭亭（Hans Sotin）、波普、
達拉波查（Adolf Dallapozza）
維也納國家歌劇合唱團、維也納愛樂／伯恩斯坦
DG 419 436-2〔2CDs〕

韋伯〈魔彈射手〉

瑪蒂拉（Karita Mattila）、阿瑞沙、
烏拉希哈（Ekkehard Wlaschiha）、
林德（Eva Lind）、莫爾
萊比錫廣播合唱團、德勒斯登國家管絃樂團／戴
維斯爵士
Philips 426 319-2〔2CDs；1990〕

貝多芬的歌劇〈費黛里歐〉是取材於鮑伊里（Bouilly）一部題為「蕾奧諾爾」或「婚姻之愛的勝利」（L'amour conjugal）的救難戲劇，這是典型的革命時代文學作品。貝多芬起先也是稱這部歌劇為〈蕾奧諾爾〉（早先的三首序曲之名也是由此而來的），但後來卻改成〈費黛里歐〉，這個名字是蕾奧諾爾女扮男裝，到丈夫弗羅瑞斯坦（Florestan）被囚的監牢當獄卒時的化名。

羅西尼說他這輩子只哭過三次:他第一部歌劇演出失敗那晚、眼看著一隻填餡火雞在遊河午餐中掉進河裡、第一次聽帕格尼尼拉小提琴。他討厭工作,喜歡生活中的美好事物,時時刻刻實踐一句座右銘:「歡樂必須是音樂的目標與基礎。」

美聲唱法與大歌劇〔Bel Canto & Grand Opera〕

十九世紀的二十年代,歌劇舞台新出了一位王者——羅西尼(Gioacchino Rossini, 1792-1868)。其喜劇天賦之高與產量之豐,都是一絕。他在短短十九年內(1810-1829)作成39部歌劇,其中多部一流精品。他重振喜歌劇的生命力,角色刻畫之犀利,視莫札特不遑多讓。〈塞維利亞的理髮師〉並非羅西尼唯一傑作,卻是他最知名的歌劇,也是喜歌劇史有數的扛鼎之作,自1816年首演以來不曾下過舞台,是不曾被剔出常演曲目中最老的一齣歌劇。劇本是羅西尼作品中的精華,音樂則至今仍豐美清新如首演當日。此劇首演時,羅西尼距其24歲生日尚有一星期,允稱奇蹟。

羅西尼的聲樂作品,與其同時代人董尼才第(Gaetano Donizetti, 1797-1848)與貝里尼(Vincenzo Bellini, 1801-1835)的作品,都是美聲唱法(bel canto)的範例。美聲唱法的主要特色是音色輕盈、流暢、甜美,華麗的樂句優游而出。董尼才第最常被演出的〈拉默摩的露琪亞〉(Lucia di Lammermoor)於1835年在拿坡里首演,卡馬拉諾(Salvatore Cammarano)所撰劇本十分巧妙(根據小說家史考特爵士〔Sir Walter Scott〕的〈拉默摩的新娘〉而來),董尼才第聲名也自此確立,此作並成為義大利浪漫主義柱石之一。情節使用典型的怪誕恐怖事件,其中涉及家族世仇、強制安排的婚姻,以及一封導致背叛、謀殺與發瘋的假信。全劇音樂介於美聲的裝飾風格與十九世紀一種較為聳動、後來由威爾第發揚光大的樂風之間。貝里尼的貢獻是三齣傑作:1831年的〈夢遊者〉(La sonnambula)、〈諾瑪〉(Norma)、1835年〈清教徒〉(I puritani)。〈諾瑪〉

是貝里尼的最高成就，劇中滿是他著稱於世的、一氣綿長、往往憂鬱惆悵的旋律，其音有盡而意無窮的配樂，亦足見貝里尼音感之敏銳。

　　法國大革命終結了產生歌劇的那個時代，但歌劇生命正長。大動盪之後出現的社會、道德與政治價值觀其實正為藝術注入新活力。「改變」成為價值，「拒變」也成為價值，在歐洲大部分地區，革命的典型與中產階級反典型並行共存。歌劇發現一個新觀念與新情境的世界可供探索，巴黎更在這種土壤之中直接產生「大歌劇」這種新型歌劇來。大歌劇的精神領袖是人如其名的史快伯（Eugène Scribe, 1791-1861），此人下筆源源不絕，從一套基本的華麗歷史劇公式作出變化無窮的腳本來：戲分五幕，布景務求豪華，核心角色身陷宗教或愛國運動的變局之中，場面以大為尚，使用大合唱，結局聳人聽聞。

　　巴黎的大歌劇成為一筆大生意，為布景花大錢，由票房拿回大筆進帳。現場有一批受雇鼓掌、喝采的人控制觀眾反應，其中最出名的是雷瓦瑟（Auguste Levasseur），主宰觀眾到家，是個名副其實的「奧古斯都」（皇帝）。大歌劇早期的範例是羅西尼的大場面作品〈威廉泰爾〉（Guillaume Tell），其戲劇效果即有相當部分是來自群眾場面與宏大的布景。羅西尼在〈威廉泰爾〉首演後退休，改由德國出生的梅爾畢爾（Giacomo Meyerbeer, 1791-1864）擅場。梅爾畢爾最成功之作當推以1572年聖巴托羅繆節（St. Bartholomew's Day）大屠殺為主題的〈雨格諾教徒〉（Les Huguenots, 1836），這也是巴黎歌劇院第一部演滿千場的歌劇。

　　十九世紀中葉以後的批評家多指責大歌劇戲劇性淺薄，船身巨大好看而引擎動力不足，啟程不久就直沉海底。不過，巴黎的大歌劇為浪漫主義許多最精美的作品提供了藍圖，下回分解。

費加洛為人理髮修鬍子的時候尋思：「一個上道的理髮師，其樂何如！」

芭托莉：美聲唱法蒼穹裡的
一顆明亮新星。

音樂小語
「基本而論，歌劇之於英國
人，有如棒球之在義大利。」
　　——孟肯(H. L. Mencken)

 推薦錄音

羅西尼〈塞維利亞的理髮師〉

努奇(Leo Nucci)、馬圖濟(William Matteuzzi)、
芭托莉(Cecilia Bartoli)、伯裘雷茲(Paata Burchuladze)
波隆那合唱團暨管絃樂團／帕坦(Giuseppe Patanè)
London 425 520-2〔3CDs；1988〕

董尼才第〈拉默摩的露琪亞〉

蘇莎蘭、帕華洛帝(Luciano Pavarotti)、米涅斯、
焦洛夫
柯芬園皇家歌劇院合唱團及管絃樂團／波寧吉
(Richard Bonynge)
London 401 193-2〔3CDs；1971〕

貝里尼〈諾瑪〉

蘇莎蘭、帕華洛帝、卡芭葉(Montserrat Caballé)、
瑞米(Samuel Ramey)
威爾斯國家歌劇院合唱團及管絃樂團／波寧吉
London 414 476-2〔3CDs；1984〕

羅西尼〈威廉泰爾〉

巴魁爾(Gabriel Bacquier)、卡芭葉、
蓋達、梅斯波(Mady Mesplé)
安珀薰歌劇院合唱團、皇家愛樂管絃樂團／加帝
利(Lamberto Gardelli)
EMI Classics CDMD 69951〔4CDs；1973〕

梅爾畢爾〈雨格諾教徒〉

蘇莎蘭、弗瑞紐斯（Anastasios Vrenios）、
巴魁爾、阿若友（Martina Arroyo）
安珀薰歌劇院合唱團、新愛樂管絃樂團／波寧吉
London 430 549-2〔4CDs；1969〕

華格納〔Richard Wagner〕

華格納靠著稟賦、用功及自我中心，成為當時最顯赫的音樂家。青年時代，他受無政府主義者與革命派作品影響，有十分激進的觀點，並且因為支持1849年的德勒斯登起義，當局在德國境內對他發出逮捕令，他從此流亡14年，主要住在瑞士。

　　華格納（1813-1882）是劇場聖手，史上最偉大的歌劇作曲家之一。他是知識分子，集實用主義與理想主義的奇妙矛盾於一身（若非才華不容置疑，早就被看成瘋子），又是傲慢與偏見的化身。但是身為藝術家，他洞燭人類的性格與情緒，而且對舞台與音響有永不失手的直覺。華格納的早期作品繼承德國浪漫主義與大歌劇，同時大膽突破。他成熟期的樂劇改變了音樂史，發展出一種懾人感官的音樂語言，將和聲和管絃樂法帶入前所未有的新境。

　　他第一部與眾不同的作品〈漂泊的荷蘭人〉（Der fliegende Holländer）是革命之作，華格納恢弘的音樂理念與條頓民族的管絃樂力量，以及大歌劇的旋律裝飾和分段結構針鋒相對。韋伯〈魔彈射手〉裡短暫流露的浪漫主義黑暗面，在此劇以壓倒一切的力量化身於那個荷蘭人。他受天譴而必須永遠浪跡四海，尋找一個愛他至死不渝的女人。這個陰森的素材刺激華格納的想像力，使之發揮到白熱化。荷蘭人第一幕的獨白是心理刻畫的傑作，音樂效果使他的幽靈船活靈活現，為歌劇史奇作。

　　〈唐懷瑟〉（Tannhäuser），華格納稱之為「浪

維也納出現一張諷刺畫,將路德維希國王(King Ludwig)畫成羅恩格林。月中人是華格納。

瘋王路德維希

巴伐利亞國王路德維希二世支持歌劇甚力(有人說他精神有問題才會如此),華格納的〈崔斯坦與伊索德〉、〈名歌手〉及〈女武神〉獲他支持而得首演。兩人相識19年(1864-1883),路德維希為華格納花費562,914馬克。後來路德維希溺死於慕尼黑附近的史當柏格希湖(Starnbergersee),很可能是被他自己家人謀殺,以結束他的揮霍。

漫主義大歌劇」,作於1843-1845年,十五年後修訂供巴黎首演。故事根據兩個本來並無關連的傳奇寫成。其一是中世紀騎士唐懷瑟厭倦女神維納斯的感情,前往羅馬請求教皇原諒他享樂淫逸的生活。另一個是騎士奧夫特丁根(Heinrich von Ofterdingen)在華特堡(Wartburg)的歌唱比賽中得到魔鬼暗助之事。華格納並將兩角融合為一,並新創伊莉莎白(Elisabeth)一角與維納斯對應。伊莉莎白代表精神之愛,維納斯代表肉慾之愛。

唐懷瑟與漂泊的荷蘭人一樣受詛咒,只有女性自我犧牲的愛能救他們。此劇的大歌劇排場中,藏著這樣一個愛的考驗,作為全劇的核心。第二幕以歌唱比賽為主題,以華格納作品中有數的精采音樂開頭,就是伊莉莎白動人心絃的那曲「你那高聳的殿堂」(Dich, teure Halle)。幕中還有在大歌劇已成經典的一段行列聖歌。

〈羅恩格林〉(Lohengrin, 1850)是華格納的一個轉捩點。他以此作跨出斷然一步,離開大歌劇的傳統,走向〈崔斯坦與伊索德〉及〈指環〉系列。這些作品劇情漫長不斷,主角彼此對立,帶來一波波強大的高潮。羅恩格林,來自一個遙遠國度的神秘騎士,像變法術般搭著天鵝拉的一艘船出現;愛爾莎公主(Elsa of Brabant)被誣殺害親兄,羅恩格林支持她並且要娶她,條件是她不可以問他姓名;黑心肝的泰拉蒙(Telramund)及其會魔法的妻子奧特魯(Ortrud)陰謀對愛爾莎不利,在她心中種下對羅恩格林的懷疑。華格納構築了一個強有力的高潮,善者得勝,卻不表示男女主角從此幸福直到永遠。終幕音樂於光輝的管絃樂序曲之中,極浪漫主義之能事,其撼人情緒的力量在歌劇裡是一大創新。

多明哥飾羅恩格林，紮實有力，兼具地中海的溫暖。

華格納畢生扛鼎之作，首推〈尼貝龍根的指環〉（Der Ring des Nibelungen），是他費時廿五年才完成的四部曲。藝術家投注心力於作品之巨，未有過此者，作品衝擊之大，亦罕見其匹。〈指環〉是華格納時代經濟、政治、社會情狀的寓言。十九世紀大歌劇至此達到最高點：此作的角色、情境、情結等是從十九世紀大歌劇傳統的肥沃土壤生出來的，雖然華格納的音樂建構與戲劇造詣遠邁前賢。〈指環〉主題是人透過愛與死獲得救贖。這主題華格納一再處理，而以〈崔斯坦與伊索德〉（華格納在〈指環〉的計畫進行途中完成此劇，可能是為了生活所需）探索最為深刻。副主題是探討個體超越權威與法律行動的自由，以及如此行動的後果。

〈指環〉諸劇劇本是倒著寫的，〈諸神的黃昏〉（Götterdämmerung）先在1848年落筆（原題〈齊格菲之死〉），其次依序為〈齊格菲〉（Siegfried）、〈女武神〉（Die Walküre）、〈萊茵的黃金〉（Das Rheingold）。華格納稱此四作為「詩」，花去他四年，劇本1853年出版時，音樂還全無蹤影。次年華格納完成〈萊茵的黃金〉的總譜（他稱之為「序幕」），然後依序完成另外三劇的音樂：〈女武神〉（1854-1856）、〈齊格菲〉（1856-1871）、〈諸神的黃昏〉（1869-1874）。〈齊格菲〉1857年中輟，1969年續筆；其間十二年，華格納寫了〈崔斯坦與伊索德〉與〈名歌手〉。

〈萊茵的黃金〉長兩小時半，與〈指環〉其餘諸劇相較還是短的。開幕情節發生於萊茵河底。管絃樂導入，河流雄壯的基調（降E大調）由低音絃樂維持，其餘管絃樂器刻畫波浪滾滾河水，一道道陽光透入河流深處，照見一塊黃金的宏麗景象。劇情起首是侏儒阿伯里希（Alberich，就是劇

名中的尼貝龍根)偷走萊茵少女守護的黃金，接著是沃坦（Wotan，諸神之王）託兩名巨人建造英靈殿（Valhalla）。擁有萊茵黃金鑄造的指環，讓阿伯里希擁有無限力量，因此沃坦必須偷走指環及阿伯里希聚積的黃金。阿伯里希被迫交出指環前，對指環下了詛咒。法索特（Fasolt）與法夫納（Fofner）這兩個巨人早先同意以偷自阿伯里希的黃金為工作酬勞，兩人開始爭吵誰該得到指環，就是咒語應驗之時。法夫納殺了法索特。此劇結尾，是諸神走在彩虹做的橋上，伴隨著空洞的勝利進行曲，進入英靈殿。

〈萊茵的黃金〉接續不斷的音樂結構本身就是個巨大成就。華格納仿如建築大師，將四部曲的母題盡設於此劇。華格納將主導動機（leitmotifs），和劇中許多意義鮮明的物象（英靈殿、指環及萊茵河），組成曲目中一個循環的主題，用來呈現一些主要的觀念（憂慮、詛咒、委託）以及人物的標誌，讓聆聽者預知接下來的幾個夜晚將會發生什麼事。華格納音樂表意寫景，也令人動容。在他手中，音樂能表現河水的流動，火舌的明滅搖曳。他以明亮的銅管，熠熠生光的絃樂及六部舞台後的豎琴傳達彩虹橋的顏色，尤其驚人。

〈女武神〉焦點由神移向人，主要是戰士齊格蒙（Siegmund）與其孿生妹妹齊格琳（Sieglinde），兩人是〈指環〉核心主角英雄齊格菲的雙親。此劇尾聲另外一個重要關係，是沃坦與其並非不忠但違背父命的女兒布蘭希爾德（Brünnhilde）之間的關係。布蘭希爾德受命處死齊格蒙，卻不顧父命，保全齊格蒙。沃坦亦不能絕情，因為齊格蒙與有孕的齊格琳都是他的子女，但布蘭希爾德抗命後，變成與凡人一樣終有一死：沃坦罰她沉睡於岩石之上，四周以火圍著，直到有一英雄蹈火而來喚醒她為止。尚未出生

侏儒阿伯里希偷走萊茵少女的黃金，接下來是整整15小時的歌劇。

女武神變成摩托車女飛仔：
柏林德意志歌劇院腓特烈
（Götz Friedrich）製作的全新
〈指環〉演出。

〈齊格菲之死〉變成〈指環〉
之前，華格納本來有意與建
一間臨時劇院，將此劇演出
三場，供人免費觀賞，當作
他個人的音樂節，然後劇院
拆掉。他這個主意幸好沒有
維持很久，因為華格納實在
是個誇大狂。

的齊格菲將是那個英雄。

　　〈女武神〉是〈指環〉系列演出最多的一劇，
劇中第三幕序曲〈女武神的飛行〉十分出名（電影
「現代啓示錄」〔Apocalypse Now〕中，勞勃杜瓦
〔Robert Duvall〕對越共發動直升機攻擊，用的就是
這段音樂）。第一幕宛如砲彈發射，在齊格蒙與齊
格琳熱情的愛的二重唱中落幕。第三幕尾沃坦與
布蘭希爾德送別，及〈女武神〉末了的「魔火音
樂」，都是歌劇史上少有倫比的情感豐富之作。

　　〈齊格菲〉由大約二十年後說起。齊格菲由阿
伯里希之兄米麥（Mime）撫養成人（米麥不知道齊格
菲出身非凡），將其父齊格蒙碎裂的寶劍鍛合，並立
即派上用場。他先解決〈萊茵的黃金〉結束以來守
住黃金與指環的法夫納，然後殺掉意圖殺他奪金的
米麥。齊格菲反抗並震碎了沃坦的矛，喚醒布蘭希
爾德，向她求婚，贏得了她的芳心。〈齊格菲〉往
往被視爲〈指環〉系列的諧諧曲──不只因爲它等
於第三樂章，也因爲它儘管血腥，卻有活潑熱鬧的
戲劇性。最後一幕的音樂崇高澎湃，是華格納音樂
力量的高峰。一段長達半小時的二重唱刻盡愛的狂
喜，唯〈崔斯坦與伊索德〉的作者能有此手筆。

　　〈諸神的黃昏〉情節複雜，推動這些情節的
音樂可以列入華格納最高傑作。齊格菲遇上吉比
瓊家族（the Gibichungs）的功特（Gunther）與顧楚恩
（Gutrune），並與這兩兄妹的同父異母兄弟，即阿
伯里希之子哈根（Hagen）發生衝突（正如齊格菲是
沃坦的替身，哈根是他父親的替身）。齊格菲服下
魔藥，喪失對布蘭希爾德的全部記憶，化身爲功
特，強擄布蘭希爾德。齊格菲準備娶顧楚恩，布
蘭希爾德則被迫當功特的新娘。布蘭希爾德遭齊

華格納與科西瑪，攝於1872年。科西瑪(Cosima, 1837-1930)是李斯特的女兒，1857年嫁給李斯特的優秀學生畢羅，夫妻生有兩個女兒。她父親與丈夫都熱心支持華格納的音樂，她自己1863年開始與華格納交往，兩人先生了三個孩子，才在1870年結婚。三個孩子名叫：伊索德、伊娃、齊格飛，名曲〈齊格飛牧歌〉就是以最小的兒子來命名，是華格納寫給科西瑪的生日禮物。

格菲出賣，怒向哈根透露齊格菲的弱點。哈根謀殺齊格菲，齊格菲臨死恢復神志。結局是布蘭希爾德進入齊格菲的火葬堆中自焚，火葬堆的火花使英靈殿起火；萊茵河水漲溢，萊茵少女取回指環，諸神覆滅，世界由此被愛救贖。

全劇開場的「黎明與齊格菲的萊茵之旅」，以及第三幕的「齊格菲葬禮進行曲」，可入華格納精華手筆之列。開場強有力的序奏中，三名命運女神(Norns)預言世界末日，與第二幕以及布蘭希爾德高度悲劇性的自焚，樂力萬鈞，令人屏息。浪漫主義歌劇的冠冕，華格納的〈指環〉全套首演是1976年夏天，地點在華格納特別為此劇興建的拜魯特節慶劇院(Festspielhaus in Bayreuth)。

1857年至1867年間，華格納致力兩項計畫，一是以根據中世紀史特拉斯堡(Gottfried von Strassburg)所作史詩而來的愛情故事，一是以十六世紀紐倫堡為背景的人性喜劇。愛情故事是〈崔斯坦與伊索德〉，喜劇則是〈紐倫堡的名歌手〉(Die Meistersinger von Nürnberg)，兩劇都是大戲，〈名歌手〉動員人力尤多，每幕都需要合唱團，17人主唱，外加數以百計的臨時歌手。兩劇的音樂與技術皆非十九世紀一般的歌劇院所能負擔，但華格納在〈指環〉系列遭遇一些音樂與戲劇上的困境，必須突破。〈崔斯坦與伊索德〉在這方面特別重要，華格納藉此劇探討激情與自由意志的關係，之後才能完成〈齊格菲〉與〈諸神的黃昏〉。

〈崔斯坦與伊索德〉是所有致命的吸引力故事的源頭，一對神經質的戀人因愛而遭禍，復因愛而昇華。全劇只有六個主要角色(其中兩個無足輕重)，第一幕末尾的短短合唱(男聲合唱)，以及簡單

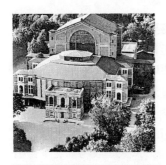

拜魯特節慶劇場內部，幾乎全用木料做成。地板、天花板及所有長椅都是木材。環繞舞台的「黑色包廂」與下降七層35呎的巨大樂池，也全用木頭。華格納精選150年的上好木料，做成樂池地板。這些木頭如今250年了，使劇院的音效有如一把精美的古老小提琴。

的布景，管絃樂團規模也算正常，除了有個地方用到12支舞台後的法國號。但演出〈崔斯坦與伊索德〉一劇挑戰之大，當時空前，至今罕睹。華格納創新音樂語言，賦予管絃樂團更重要、更嚴苛的任務，兩個主唱所需具備的耐力、幅度與音量也是空前的。〈崔斯坦與伊索德〉的和聲語法以半音階爲基礎，根本改變和聲的意涵與張力的處理方式，猶豫不決的和絃，使聽眾產生心理的渴望，也反映了劇中主角無法滿足的渴望。和聲的功能也被破壞，目標似近實遠，五個小時的音樂都是這種效果的卓越運用，華格納因此爲音樂開闢了全新的表現世界。

〈崔斯坦與伊索德〉1865年在慕尼黑首演以來，就在歌劇世界占有獨特地位，是指揮家、歌唱家、導演、歌劇院的試金石。華格納在此作中確立了浪漫主義，並使歐洲的管絃樂團成爲一支勁旅。崔斯坦與伊索德在第一幕的激烈對立，兩人在第二幕的酣醉愛情音樂，以及最後一幕崔斯坦熱烈的渴望與伊索德狂喜的〈愛與死〉（Liebestod），是華格納最接近理想樂劇的一部作品。

〈紐倫堡的名歌手〉，主角顧名思義，不是在全劇結尾成爲名歌手的青年法蘭哥尼亞騎士史托辛（Walther von Stolzing），而是補鞋匠詩人薩克斯（Hans Sachs）。薩克斯想娶年輕美麗的伊娃（Eva）而無法如願。他想學史托辛那般自由橫決，卻也不能，他這種所求不獲、酸甜交加的處境，賦予全劇一層特別的心理深度。全劇與〈崔斯坦與伊索德〉一樣，是華格納最富自傳意味之作；他將自身一部分投射於薩克斯，部分投射於史托辛。史托辛克服困境，在批評聲中獲勝，正是華格納自身的寫照。

全劇最動人、最深刻的音樂，卻在薩克斯身

「次日是禮拜天，下午過半
稍後，我們出發前往歌劇
院，也就是那座華格納神
殿。大殿自成一格，巍然獨
立於郊外一處高地……」
——馬克吐溫，〈在聖華格納
廟〉，1891年8月

費雪-狄斯考飾演華格納劇中
的薩克斯，以其德國藝術歌
曲名家的技巧，曲傳這位主
角的人性。

上。他看得比人遠，感覺比別人深，卻不得不竭
盡所能使另一個男人獲得幸福勝利。薩克斯的兩
段獨白：第二幕的「丁香何其芬芳」與第三幕的
「妄想！全是妄想！」是華格納最精美的手筆，
並且因感受入深而極富人性。這些精品，加上人
性的溫暖與幽默，使這齣滿篇大合唱與宏壯管絃
樂的作品更加完整，全劇的C大調收場則是華格納
最樂觀的一次表現。

　　〈指環〉在拜魯特首演後，華格納轉向他最
後一部大作〈帕西法爾〉（Parsifal），此作遠在1857
年就有腳本草稿，作為拜魯特劇院的奉獻禮，華
格納希望只有拜魯特才能上演此劇，他處不行。
他去世數年之中，這個心願一直受到尊重。

　　帕西法爾這個角色，華格納以前在歌劇〈羅
恩格林〉埋下伏筆。在〈羅恩格林〉最後一幕，
羅恩格林宣布自己是帕西法爾的兒子，並說他父
親是聖杯騎士的領導者。華格納有心演出帕西法
爾如何晉升為騎士的領導者的故事。這意念多年
未變，但有一點無可懷疑，就是華格納的音樂語
言已與昔日大異其趣。在〈帕西法爾〉中，華格
納將〈崔斯坦與伊索德〉的半音階風格運用得更
加精妙，主導動機的運用也比〈指環〉更有機渾
融。此劇配器手法極為醇雅而透明，音樂線條綿
長，是為拜魯特劇院的音響特質量身打造的。帕
西法爾這個「至愚」的故事充滿宗教寓意，但以
戲劇方式表現，並沒有華格納哲學立場談論宗教
時那種浮誇調調。第二幕以音樂刻畫邪惡魔法師克
林索（Klingsor）及其國度，至為精采，最末一幕更達
到音樂表達能力的極致，配合帕西法爾以寬大胸襟
使受苦的騎士之王安佛塔斯（Amfortas）、謙卑的女巫
康德里（Kundry）及聖杯騎士得救，十分有力。

曼佐（Adolf Menzel）筆下1875年〈指環〉在拜魯特彩排時的華格納。

推薦錄音

〈漂泊的荷蘭人〉

范丹姆、維佐維克（Dunja Vejzovič）、
莫爾、霍夫曼（Peter Hofmann）
維也納國家歌劇院合唱團、柏林愛樂／卡拉揚
EMI Classics CDMB 64650 〔2CDs；1981-1983〕

〈唐懷瑟〉

科羅、得尼許（Helga Dernesch）、
露薇希、蕭亭（Hans Sotin）
維也納國家歌劇院合唱團、維也納愛樂／蕭提爵士
London 414 581-2〔3CDs；1971〕

〈羅恩格林〉

多明哥（Placido Domingo）、潔西‧諾曼（Jessye Norman）、倫多娃（Eva Randová）、寧斯根（Siegmund Nimsgern）、蕭亭
維也納國家歌劇院合唱團、維也納愛樂／蕭提
London 421 053-2〔4CDs；1985-1986〕

〈尼貝龍根的指環〉

妮爾森（Birgit Nilsson）、
溫傑森（Wolfgang Windgassen）、亞當、
尼得林格（Gustav Neidlinger）、波姆（Kurt Böhme）、
格倫德（Josef Greindl）、金恩（James King）、
瑞瑟尼克（Leonie Rysanek）
拜魯特音樂節合唱團暨管絃樂團／貝姆
Philips 420 325-2〔14CDs；現場錄音，1967〕。另可

蕭提灌錄華格納重要作品30年，眾星雲集的〈羅恩格林〉是壓卷之作。

福特萬格勒的深刻、強烈造
就了扣人心絃的〈崔斯坦〉
錄音。

分售：〈萊茵的黃金〉〔412 475-2；2CDs〕、〈女
武神〉〔412 478-2；4CDs〕、〈齊格飛〉〔412 483-2；
4CDs〕，以及〈諸神的黃昏〉〔412 488-2；4CDs〕

〈崔斯坦與伊索德〉

溫傑森、妮爾森、露薇希、
華其特、塔維拉(Martti Talvela)
拜魯特音樂節合唱團暨管絃樂團／貝姆
DG 419 889-2〔3CDs；現場錄音；1966〕

蘇索思(Ludwig Suthaus)、
弗拉格史黛(Kirsten Flagstad)、
西龐(Blanche Thebom)、費雪-狄斯考、格倫德
皇家歌劇院合唱團、愛樂管絃樂團／福特萬格勒
EMI CDCD 47321〔4CDs；1952〕

〈紐倫堡的名歌手〉

費雪-狄斯考、多明哥、
李眞札(Catarina Ligendza)、
羅奔索(Horst Laubenthal)
柏林德意志歌劇院合唱團暨管絃樂團／約夫姆
DG 415 278-2〔4CDs〕

〈帕西法爾〉

霍夫曼、莫爾、范丹姆、
寧斯楓、維佐維克
柏林德意志歌劇院合唱團、柏林愛樂／卡拉揚
DG 413 347-2〔4CDs〕

華格納為他最後一部歌劇
〈帕西法爾〉擊鼓。

威爾第〔Giuseppe Verdi〕

　　管領十九世紀下半葉義大利歌劇界風騷的威爾第，也許是音樂界歷來最偉大的戲劇家。他在1850-1853年接續完成〈弄臣〉（Rigoletto）、〈遊唱詩人〉（Il trovatore）與〈茶花女〉（La traviata），達到成熟的高峰。這些歌劇是漫長辛苦歲月的冠冕；在此之前，威爾第經歷重重挫折，他曾將那些歲月比方為在奴隸船受苦的日子。那段時候，他也寫過多部不錯的歌劇，包括〈納布可〉（Nabucco, 1842）與〈爾南尼〉（Ernani, 1844），但到〈弄臣〉才終於打破傳統的桎梏，突破義大利歌劇的封閉形式。

　　〈弄臣〉成功，一部分要歸功於此劇以雨果（Victor Hugo）1832年首演的名劇〈國王韻事〉（Le roi s'amuse）為藍本，此劇以統治者的非道德行為為中心，劇情頗富爆炸性，威爾第因此遭檢查單位找麻煩。最後，法蘭索瓦一世（François I）成為曼圖阿公爵（Duke of Mantua），在威爾第筆下則是個複雜、內省的角色，較原作稍有變動。但全劇的真正焦點還是駝背的弄臣，威爾第將他塑造成一個強而有力的悲劇人物，頑固而高貴，一如李爾王。他想保護女兒吉爾妲（Gilda）卻毀了她。吉爾妲也是個實質角色，由於受苦而達到一個全新的自覺層次。她的音樂接近花腔，在技巧上頗有一些非比尋常的挑戰。

　　威爾第的配樂十分生動，全劇音樂為了配合主題，經常偏向粗線條。比起美聲唱法的平滑順暢，這是革命，但威爾第比較感興趣的向來不是美好的聲音，而是情感的強度與行動的怒火。此劇高潮包括劇力十足的開頭第一景，戲劇張力步步上升，至為可觀。最末一幕的暴風雨亦極精采撼人。吉爾妲的「親愛的名字」（Caro nome）與公爵的「善變的女

廣闊而肥沃的波河河谷（Po valley）似乎特別能刺激創造力。威爾第與蒙台威爾第（Monteverdi）這兩位義大利最偉大的作曲家，是在波河河谷誕生的；大指揮家托斯卡尼尼來自該區重鎮帕馬（Parma）。

帕華洛帝演出〈弄臣〉裡公
爵的危險的世故。

人」(La donna è mobile)兩首詠嘆調膾炙人口，實至
名歸，但四重唱「愛情的美麗少女」(Bella figlia
dell'amore)同時勾勒弄臣、公爵、吉爾妲與瑪達琳娜
(Madalena)四人，則是威爾第角色刻畫的高峰。

〈遊唱詩人〉(1853)在戲劇上不如〈弄臣〉或
〈茶花女〉精緻，但無礙此作成為數一數二受歡迎
的十九世紀歌劇，因為太受歡迎，所以其中「出生
後嬰兒掉包」的情節被吉伯特與蘇利文(Gilbert and
Sullivan)的〈威尼斯船夫〉模仿；它的音樂則出現在
馬克思兄弟的〈歌劇院之夜〉。此劇使用老式的血
腥火爆情節，腳本倚重激情與複雜情節，並非真以
角色性格取勝，但是，除了著名的「鐵砧合唱」，〈遊
唱詩人〉裡還是有許多了不起的音樂。鐵砧合唱之
後，阿珠琪娜(Azucena)那首「熊熊烈火」(Stride la
vampa)永遠都能令人毛骨悚然。曼里科(Manrico)那
首「那可怕的火焰」(Di quella pira)也是威爾第最美
的下場詠嘆調。全劇真正的核心是女主角雷娥諾拉
(Leonora)的兩首偉大詠嘆調「聽我歌唱」(Tacea la
notte placida)與「愛情乘著玫瑰色的翅膀」(D'amor
Sull'ali rosee)。其實，劇中充滿詠嘆調佳作，令觀眾
皆大歡喜。卡羅素有句名言，說演出〈遊唱詩人〉時
只要找來世界上四個頂尖歌手，就能保證演出成功。

威爾第中期最貼心之作是〈茶花女〉。此劇以
小仲馬劇作《茶花女》(La dame aux camélias)為本，
是威爾第諸作中取材於「當代」故事的僅有例子。
從戲劇觀點看，這反映出威爾第對社會問題，及社
會問題與角色性格的關係愈來愈有興趣；從音樂的
角度看，顯示威爾第將十九世紀中葉改變法國音樂
的那些新理念注入義大利歌劇的模子，十分成功。

威爾第接觸到茶花女的故事，堪稱打鐵趁
熱。劇中女主角薇奧麗塔(Violetta Valéry)所本的

真實交際花杜普雷西斯（Marie Duplessis）1847年去世，得年二十三。小仲馬1848年寫成小說《茶花女》，1852年改寫為劇本。威爾第在1853年完成〈茶花女〉之前，已與女高音史崔波妮（Giuseppina Strepponi）婚外同居六年，其中有幾年是一塊住在巴黎。兩人的情況與劇中男女主角薇奧麗塔和阿佛雷多（Alfredo Germont）的情況十分相近，是無可置疑的，威爾第對此素材心有戚戚，確實大有原因。劇中的三角糾葛也令他感興趣——阿佛雷多的父親喬吉歐（Giorgio Germont）是第三者。這部歌劇處處是深入心曲之筆，對愛情的脆弱、不確定及痛苦易受傷都有一針見血的洞見。角色刻畫巧妙，威爾第發揮他在〈弄臣〉造於完美的技巧，將每一幕步步帶向高潮，全劇構成一種感情逐漸加強的發展，令人欲罷不能。薇奧麗塔，這個為她愛人犧牲一切的患肺病女子，是威爾第藝術的極致成就之一。

威爾第中期結束時，另兩部劇力萬鈞之作是〈唐卡羅〉（Don Carlo)與〈阿依達〉（Aida）。兩作問世之後多年，威爾第仍然認為他的歌劇生活已就此落幕。威爾第本來為巴黎歌劇院而作的歌劇有兩部，〈唐卡羅〉是其中之一（另一部是〈西西里的晚禱〉〔Les Vépres Siciliennes〕）。〈唐卡羅〉本來以法文寫成，1867年以通常的五幕形式在巴黎歌劇院首演，標題為〈唐卡羅斯〉（Don Carlos），但後來翻譯成義大利文，先改成四幕，又改回五幕之後，才真正確立其地位。威爾第1886年才完成這番折騰。

威爾第的修改之作總是勝過他的原稿。最後定版的〈唐卡羅〉，音樂內涵之豐富，令人驚異。全劇的富麗堂皇的裝飾中富有大歌劇的元素；第二幕結尾重現火刑場景，主角與合唱團全部登台，幕後彷彿來自天國的聲音宣示被燒死者將要得救，大

威爾第議員

威爾第1874年當選國會議員，做了好幾年。直到今天，他誕生地附近的布塞托（Busseto）市議會裡還掛著一幅他的金框雕版側面像。像框下是一具十字架，近旁是一幅小小的現任總統彩照。你說誰的影響大！

威爾第在巴黎指揮〈阿依達〉
演出，1876年。

音樂史小掌故

貝多芬為戲劇〈艾格蒙〉寫
出著名的劇樂，〈唐卡羅〉
則為〈艾格蒙〉中描寫的衝
突別開生面。貝多芬從歌德
汲取靈感，威爾第選擇席
勒；歌德處理了西班牙王位
繼承戰爭中荷蘭對西班牙的
反抗，席勒則在西班牙及其
宗教裁判這一面下工夫。

歌劇的痕跡尤其明顯。但全劇的焦點仍然是六個主
角，以及讓他們陷入衝突的愛、權力以及背叛。

　　雖然此劇標題作「唐卡羅」，核心主角卻是
唐卡羅的父親西班牙國王菲利普二世（Philip
II）。他要忠於國家，要善盡職責，又要兼顧權威
（教會）的強硬要求，無所適從。教會的代表，是
瞎眼又可怕的宗教裁判官。卡羅愛上法國公主伊
莉莎白（Elisabeth of Valois），但伊莉莎白的命運不
是如她所願嫁他，而是嫁給他父親。卡羅與朋友
波薩侯爵羅德利果（Rodrigo, Marquis of Posa）支持法
蘭德斯（Flanders）叛軍，與菲利普的關係變得更為棘
手。菲利普旁邊還有個伊珀莉公主（Princess Eboli），
她愛卡羅，但妹有情，郎無意。她的致命的天賦——
她的美貌，又令菲利普著迷愛上她，卻無力行動。

　　在菲利普那首「她從來不曾愛過我」（Ella giammai
m'amò!）與伊珀莉的「致命的天賦」（O don fatale）裡，
威爾第的音樂達到靈感的高境，卡羅與伊莉莎白、
卡羅與羅德利果、羅德利果與菲利普這幾對戲劇性
的二重唱都甚可觀，而以菲利普與大裁判官之間的處
理最出色，管絃樂的陰暗音色使人不寒而慄，提醒
觀眾：教會的力量，即使一國之主也難與相抗。

　　到1870年代，威爾第已確立其義大利最偉大
作曲家的地位。他世界知名，舒舒服服在林木蒼
翠的帕馬鄉下聖阿格塔農莊度其歲月，不再需要
證明自己，　也不必以寫歌劇維持生計。但埃及的土
耳其總督出了至少相當於今天25萬美元的厚酬，使
他寫出他至今最受歡迎的作品〈阿依達〉。蘇伊士
運河1869年通航，開羅也蓋成一座新歌劇院（演出
〈弄臣〉），總督想請威爾第寫一部頌歌慶祝運河啓
用，威爾第無意於此，但以一部以埃及為主題的豪
華歌劇來為新歌劇院開幕誌慶，他卻有興趣。

威爾第一如往常對腳本的塑造積極參與，這回他大膽地選用大歌劇的設計，講究排場，芭蕾舞團，遊行行列，滿台盡是勝利的埃及人，戰敗的衣索匹亞人。此劇規模不如〈唐卡羅〉宏大，卻更爲完美。第二幕的凱旋場面「埃及的光榮」（Gloria all'Egitto）使用巨大的合唱，配合芭蕾插曲及高潮的六重唱，堪稱集大歌劇之「大」的大成。

究其核心，〈阿依達〉講的卻是愛情，以及此愛難言之苦。我們可以想像，在聖阿格塔農莊書房裡的威爾第心中，想著兩女一男而非兩男一女的三角關係，十分得意。淪爲女奴的衣索匹亞公主阿依達，與她的女主人安奈麗絲（Amneris，埃及國王之女），都愛拉達麥斯（Radamès）。拉達麥斯愛阿依達，但必須忠於埃及，陷入兩難。阿依達處境更困難，她既不能公開表示她對拉達麥斯的愛，也不能洩漏她被俘的父親阿摩納斯羅（Amonasro）是衣索匹亞國王。凡此種種，都有威爾第夫子自道痕跡：當時，威爾第對年輕的奧地利女高音史托茲（Teresa Stolz）漸生愛苗（史托茲後來在此劇的義大利首演裡擔綱，演阿依達），對劇中角色之刻畫，當然特別入心。阿依達與安奈麗絲、阿依達與阿摩納斯羅、阿依達與拉達麥斯之間的情感張力，延燒全劇，從幕啓那一刻就使聽眾欲罷不能。全劇結束之時，已再無情節，但就在那最後一幕——故事已了，阿依達與拉達麥斯活埋入墓，終於能互享愛情——威爾第拿出了他音樂的壓箱本領。

「然後，有一晚在米蘭的史卡拉歌劇院（La Scala），〈奧賽羅〉巨大、不和諧的開幕和絃石破天驚而出，有如巨人重重的一拳，義大利歌劇大呼：『我還在！』」這是威爾第傳記作者沃佛（Franz Werfel）的描述。1887年那個晚上，是歌劇史值得大書特書的一個場面。〈阿依達〉之後整整十五

普萊絲以其懾人的豐富音色唱出一個高貴而脆弱的角色，是我們當代偉大的阿依達。

年，威爾第證明他的力量仍然舉世無匹。

威爾第在莎士比亞的作品裡找到理想的靈感，包亦托(Arrigo Boito)的腳本則與威爾第獨一無二的音樂天才相輔相成。莎翁筆下這個妒嫉的摩爾人的熟悉故事，激引威爾第寫出他最流暢、最有力、最令人屏息的戲劇音樂。從爆炸性的首幕暴風雨場景，到德絲迪蒙娜(Desdemona)房間的狂亂終曲，〈奧賽羅〉這部傑作的劇情綿延不斷，融音樂的寫景與形式要素爲一，傾洩而下，力量無匹。奧賽羅這個角色的刻畫，張力十足。他舉手投足都有驚懾效果(他起頭那首 " Esultate！" 是歌劇史上最威嚴的入場曲)，每次他恐嚇德絲迪蒙娜或伊亞戈(Iago)，其音樂都令人不寒而慄。但他在第一幕與德絲迪蒙娜的那首二重唱 " Già nella notte densa "，卻有高漲如巨浪般的激情。德絲迪蒙娜令人同情，邪惡的伊亞戈在威爾第音樂陪襯下則氣勢十足，在他的 " Credo in un Dio crudel " 一曲與第二幕對奧賽羅發誓時(Sì, pel ciel)尤其如此，以此套用美聲歌劇中的友誼二重唱，但在伊亞戈轉調時，卻作了很諷刺的變形。

至此，威爾第寶刀依舊未老。1889年，他再度從莎翁取材，這回是喜劇〈法斯塔夫〉(Falstaff)，而且再度由包亦托負責劇本。此作語言極美，對話諧趣橫生，威爾第並以與此相得益彰的熾熱音樂將劇情推向一個個熱鬧非凡的高潮。此劇的故事從中間說起，簡直就像從一個樂句的中間開始，並與一切喜劇一樣，以婚禮作結，結尾並出現可能是音樂史上最歡暢的賦格，劇中角色跟著法斯塔夫，一個接一個承認「整個世界都瘋了，人天生是蠢蛋」(Tutto nel mondo è brula)。威爾第以〈法斯塔夫〉這部平生力作證明，就像莫札特也證明過的：戲劇對作曲家愈重要，他的音樂就愈有力。

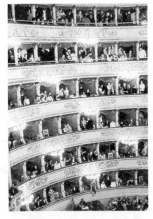

米蘭史卡拉歌劇院內部，〈奧賽羅〉與〈法斯塔夫〉在此首演。

卡布奇里以他明亮的男中音，成為飾演伊亞戈的熱門名角。

威爾第一面擔心自己年老，一面不願麻煩忙於另一新作〈尼祿〉(Nerone)的老搭檔包亦托，但得知能與包亦托再合作一部莎翁歌劇後，興奮溢於言表，在給包亦托的信中説：「能對大眾招呼一聲『我們又來了！快來看我們』，眞是人生一大快事！」包亦托回信説：「要以比〈奧賽羅〉更精采的方式為你的歌劇生涯作個結束，就是用〈法斯塔夫〉當句點。」

推薦錄音

〈弄臣〉

卡布奇里、寇楚芭斯(Ileana Cotrubas)、多明哥、歐伯拉佐娃(Elena Obraztsova)、焦洛夫、莫爾
維也納國家歌劇院合唱團、維也納愛樂／朱里尼
DG 415 288-2〔2CDs〕

〈遊唱詩人〉

多明哥、普萊絲(Leontyne Price)、米涅斯、柯索托(Fiorenza Cossotto)
安珀薰歌劇院合唱團、新愛樂管絃樂團／梅塔(Zubin Mehta)
RCA Red Seal 6194-2〔2CDs；1969〕

〈茶花女〉

蘇莎蘭、帕華洛帝、梅紐古拉(Matteo Manuguerra)
倫敦歌劇院合唱團、國家愛樂管絃樂團／波寧吉
London 430 491-2〔2CDs；1979〕

〈唐卡羅〉

多明哥、卡芭葉、薇瑞特(Shirley Verrett)、雷孟第(Ruggero Raimondi)、米涅斯、弗亞尼(Giovanni Foiani)
安珀薰歌劇院合唱團、柯芬園皇家歌劇院管絃樂團／朱里尼
EMI CDCC 47701〔1886年義大利文五幕版，3CDs〕

〈阿依達〉

芙蕾妮(Mirella Freni)、芭兒莎(Agnes Baltsa)、卡瑞拉斯(José Carreras)、卡布奇里、雷孟第

多明哥、普萊絲在〈遊唱詩
人〉中大放異采。

維也納國家歌劇院合唱團、維也納愛樂／卡拉揚
EMI CDMC 69300〔3CDs；1979〕

〈奧賽羅〉

多明哥、史柯朵(Renata Scotto)、米涅斯
安珀薰歌劇院合唱團、國家愛樂管絃樂團／李汶
(James Levine)
RCA Red Seal RCD 2-2951〔2CDs；1978〕

〈法斯塔夫〉

布魯松(Renato Bruson)、
李洽蕾莉(Katia Ricciarelli)、
努奇(Leo Nucci)、韓翠克斯(Barbara Hendricks)
洛杉磯大師合唱團、洛杉磯愛樂／朱里尼
DG 410 503-2〔2CDs〕

俄羅斯、法國和寫實主義 〔Russia, France & Verismo〕

蘇莎蘭看起來怎麼也不像
〈茶花女〉裡的肺病女主
角，但唱片上卻入木三分。

　　葛令卡的〈沙皇的一生〉(A Life for the Czar, 1836)與〈盧斯蘭與魯蜜拉〉(Russlan and Ludmilla, 1842)，前者極少在俄國以外演出，後者則以其序曲出名。兩者是俄國民族歌劇最早的兩部重要作品。兩劇包含大型場面、神話及歷史等要素，在後起名家之作裡也繼續保留，但其中有些人嘗試加上比較深刻的心理刻畫。柴可夫斯基的〈尤金·奧涅金〉(Eugene Onegin, 1878)與〈盧斯蘭與魯蜜拉〉一樣以普希金(Pushkin)的作品為藍本，但有時給人大而無當的感覺。不過，奧涅金這個角色一剛開始時是個厭倦一切的自我中心主義者，但到了結尾卻完全毀滅，激發出柴可夫斯基一些最好的音樂。穆索斯基最重要的歌劇〈波里斯·哥都諾夫〉(Boris Godunov,

俄羅斯女高音維希妮芙斯卡雅演出〈尤金·奧涅金〉裡的塔提雅娜(Tatiana)。

展讀普希金的作品，你會看到整個十九世紀俄羅斯歌劇史在你眼前攤開：〈尤金·奧涅金〉、〈波里斯·哥都諾夫〉、〈黑桃皇后〉、〈盧斯蘭與魯蜜拉〉都出自他手筆。再看下去，還有〈魯沙卡〉、〈青銅騎士〉、〈莫札特與薩里耶瑞〉、〈吝嗇的騎士〉等等，普希金的影響力超越俄羅斯，超越歌劇，超越十九世紀。

1874)，在某個層面上可說是大歌劇的自由詮釋。但穆索斯基不拘傳統也不屑模仿，他的作曲技巧有其局限，音樂的想像卻極富原創性，刻畫殺嬰的十六世紀貴族哥都諾夫在罪惡壓力下崩潰，無論在心理上或技巧上，都可以視為現代歌劇開山之作。

比才刻畫精神病理學的〈卡門〉(Carmen, 1874)則是第二部現代歌劇。〈卡門〉是十九世紀末法國歌劇最有創意、最重要的聲音，比才將喜歌劇轉化成一個嚴肅、熱情、寫實的歌劇類型。劇中主角如自由奔放的、相信宿命的卡門，執迷不悟、墮落的士兵唐荷西(Don José)，比才的處理至今還是歌劇史偉大成就之一。音樂則有精采畢現的管絃樂，與其中一些令人難忘的旋律同列音樂史精華。比才完成〈卡門〉時不過36歲，有此造詣，值得大書特書。

〈卡門〉是歌劇寫實風格的先聲。所謂寫實(verismo)，旨在以舞台表現真實生活與真實人物。此一風格的最佳體現是馬斯卡尼(Pietro Mascagni, 1863-1945)與雷翁卡瓦洛(Ruggero Leoncavallo, 1857-1919)兩部總是合併演出的歌劇：〈鄉村騎士〉(Cavalleria rusticana, 1890)與〈丑角〉(Pagliacci, 1892)。兩作都以善妒的丈夫殺人為主題。〈鄉村騎士〉是丈夫謀害妻子的情人，〈丑角〉是丈夫先殺妻子再殺她的情人。兩作都使用兩幕結構，但馬斯卡尼為了符合一項獨幕歌劇比賽的要求，在〈鄉村騎士〉兩幕之間以一首間奏曲連接起來，結果還是〈丑角〉贏得那項比賽。

 推薦錄音
柴可夫斯基〈尤金·奧涅金〉

艾倫、芙蕾妮、奧特、希柯夫(Neil Shicoff)、伯裘雷茲

比才的管絃樂法十分經濟，色彩之豐富卻著稱於音樂史，對獨奏樂器的表情能力的了解，尤其古今無匹。〈卡門〉第三幕序曲以長笛獨奏喚起田園的純真風味，即是一絕。他的伴奏極富想像之美，複調旋律也十分醉人。

蓋達：俄羅斯歌劇首席男高音。

萊比錫廣播合唱團、德勒斯登國家管絃樂團／李汶
DG 423 959-2〔2CDs；1987〕

穆索斯基〈波里斯‧哥都諾夫〉

雷孟第、蓋達、普利希卡（Paul Plishka）、
瑞格（Kenneth Riegel）、維希妮芙斯卡雅
華盛頓合唱藝術協會、華盛頓聖樂協會、國家交
響樂團／羅斯托波維奇
Erato 45418-2〔原始管絃樂編曲；3CDs；1987〕

焦洛夫、馬斯林尼可夫（Aleksei Maslennikov）、
塔維拉（Martti Talvela）、史畢斯（Ludovic Spiess）、
維希妮芙斯卡雅
索非亞廣播合唱團、維也納國家歌劇院合唱團、
維也納愛樂／卡拉揚
London 411 862-2〔林姆斯基-高沙可夫改編版；
3CDs；1970〕

比才〈卡門〉

芭兒莎、卡瑞拉斯、范丹姆、李恰蕾莉
巴黎國家劇院合唱團、柏林愛樂／卡拉揚
DG 410 088-2〔3CDs〕

馬斯卡尼〈鄉村騎士〉
雷翁卡瓦洛〈丑角〉

柯索托、柏岡濟（Carlo Bergonzi）、
卡萊兒（Joan Carlyle）、泰迪（Giuseppe Taddei）
史卡拉歌劇院合唱團暨管絃樂團／卡拉揚
DG 419 257-2〔3CDs；1965；〈間奏曲〉由柏林愛
樂演奏〕

普契尼出身於義大利突斯肯尼(Tuscany)地區有城牆的小鎮路卡(Lucca)。

普契尼〔Giacomo Puccini〕

　　威爾第停筆之後，義大利歌劇最成功的人物是普契尼(1858-1924)。普契尼擁有極為出色的劇場本能與極為可觀的旋律天賦(他使旋律廣受歡迎的本事，連威爾第都比不上)。他選材細心，不只著眼於素材在舞台上演起來如何，還重視素材的視覺效果，而且異國情調的布景特別吸引他。他在布景上喜歡使用搶眼的意象，在音樂上則極擅長以豐富的音樂調色盤融合和聲語言與管絃樂色彩。他最好的幾部歌劇都已成為標準戲碼，諸劇長於模仿現實(所以他被視為歌劇寫實風格的代表)，以各種細節與情節變化吸引半信半疑的觀眾入戲。

　　第一部顯露普契尼天才的歌劇是〈波西米亞人〉(La Bohème, 1896)。全劇角色與情境的處理極富想像，戲劇與喜劇效果掌握穩準，音樂光輝燦爛而表情十足，是此劇飽受歡迎的主因。歌劇以莫格(Henri Murger)所寫十九世紀巴黎一群赤貧藝術家生活的自傳體短篇小說《波西米亞生活景象》(Scènes de la vie de Bohème)為本，腳本步調飛快，彷彿是劇中角色自己寫的似的。普契尼的管絃樂法與和聲十分現代，卻一樣自然如行雲流水。

　　〈波西米亞人〉兼融喜劇與悲劇，音樂則悲喜錯綜。劇情圍繞兩對戀人為主軸：詩人魯道夫(Rodolfo)與裁縫女咪咪(Mimì)是核心的一對，也是比較嚴肅的一對，另一對是畫家馬切洛(Marcello)與活潑的繆賽塔(Musetta)，作為喜劇陪襯。魯道夫溫和中有熱情的性格在他初見咪咪時表現無遺，當時他在黑暗中抓到她的手，情不自禁唱出「妳那好冷的小手」(Che gelida manina)，成為歌劇史男高音名曲。她則回應以一曲無比溫柔純真的「我的名字

叫咪咪」(Mi chiamano Mimì),不知不覺深入聽者肺腑,然後沉入無聲勝有聲的寂靜之中。

〈波西米亞人〉第二幕時間是耶誕節前夕,地點在莫穆斯咖啡屋外。製作高明的話,這一幕將好幾百人擺到台上,將整個巴黎重現眼前,令人畢生難忘。第三幕以魯道夫與咪咪那首刻骨銘心的二重唱「再見了,沒有怨恨」(Addio, senza rancor)為主戲,然後加入馬切洛與繆賽塔,成為四重唱。最末一幕重返第一幕的屋頂閣樓,咪咪生命漸去,奔放的嬉鬧換成悲情淒楚。她斷了氣,魯道夫起初沒有留意——但他察覺事情有點不對勁那一剎那,銅管樂器發出一聲最強音,刺入心肺,是歌劇史上有名的震驚剎那,全劇也由此慘然告終。

〈托絲卡〉(Tosca, 1900)並不是一部以羅馬為主題的歌劇,雖然劇情中出現多處羅馬著名的古蹟(女主角跳樓自殺,除了羅馬聖安傑洛教堂,女主角找不到這麼宏偉的建築)。此劇也與拿破崙無關,雖然幕後有他的影子。〈托絲卡〉的主題是激情、妒嫉、出賣及報復,都是叫座義大利歌劇的必備要素,而在此劇中格外管用,因為普契尼的音樂極具說服力。

〈托絲卡〉無論背景在那裡,都是一部歌唱家的歌劇,全劇環繞著幾個強有力的場景與詠嘆調,成敗全看三個主角的演出與錄音效果而定。劇情環繞一場三角糾葛。一個是一出場就唱出著名的「美妙的和諧」(Recondita armonia)的畫家卡瓦拉多西(Cavaradossi),一個是心懷叵測喜歡操縱別人的警察總監史卡皮亞(Scarpia),中間是柔弱而剛烈的女主角托絲卡。她在第二幕唱出名曲「為了藝術為了愛」(Vissi d'arte),並整幕與史卡皮亞針鋒相對。〈托絲卡〉在這裡達到音樂戲劇之美的極致。

軟弱的心很難贏得美人歸,但是在普契尼〈波西米亞人〉第一部,咪咪「好冷的小手」捉住了魯道夫的心。普契尼自己念米蘭音樂院的時候,就曾過著十分波西米亞的生活。他當時窮得可以,與一個親兄弟、一個堂兄弟及同學馬斯卡尼共同分租房間。馬斯卡尼就是後來名劇〈鄉村騎士〉的作者。那時候,每逢債主上門,普契尼就得躲在衣櫥裡,要馬斯卡尼騙債主他不在。

卡拉絲演托絲卡，她火熱的詮釋不但是劇場盛事，也是歌壇一絕。

　　普契尼喜愛異國情調的素材，因此作品時空遠至十三世紀佛羅倫斯——〈強尼·史基基〉(Gianni Schicchi)，充滿傳奇風味的北京——〈杜蘭朵〉(Turandot)，以及淘金熱時代的加州——〈西部姑娘〉(La fanciulla del West)。他異國情調的名作〈蝴蝶夫人〉(Madama Butterfly, 1904)根據伯賴斯科(David Belasco)的獨幕劇，寫一個年輕的日本藝妓嫁給美國海軍軍官，然後被拋棄。〈蝴蝶夫人〉是普契尼兩部東方主題歌劇中較擅勝場的一部，音樂極美，所有場景瀰漫著一層明麗的粉彩光澤，與女主角柔和的情感世界頗相配合。女主角肯定她所愛一定會回到她身邊，唱出「美好的一日」(Un bel dì, vedremo)，光澤耀目。全劇結局激切，處理亦稱大家手筆。

　　〈杜蘭朵〉也充滿異國情調，音樂亦佳，但普契尼的品味與戲劇效果的營造都出現衰退之象。普契尼1924年去世時，全劇未能終篇，但此作在全世界仍廣受歡迎。主角只要能將杜蘭朵那首「在此神殿之中」(In questa reggia)與卡拉富那首「誰都不准睡」(Nessun dorma)唱好，不成名也難。

 推薦錄音

〈波西米亞人〉

芙蕾妮、帕華洛帝、潘那瑞(Rolando Panerai)、哈伍德(Elizabeth Harwood)
德意志柏林歌劇院合唱團、柏林愛樂／卡拉揚
London 421 049-2〔2CDs；1972〕

芙蕾妮與多明哥狂喜相擁，
〈蝴蝶夫人〉第一幕終。

安赫麗絲(Victoria de los Angeles)、
畢約林(Jussi Björling)、梅里爾(Robert Merrill)、
安瑪拉(Lucine Amara)
RCA勝利交響樂團暨合唱團／畢勤爵士
EMI CDCB 47235〔2CDs；1956〕

〈托絲卡〉

卡拉絲(Maria Callas)、史帝法諾(Giuseppe di Stefano)、戈比(Tito Gobbi)
史卡拉歌劇院合唱團暨管絃樂團／薩巴塔(Victor De Sabata)
EMI CDCB 47174〔2CDs〕

卡芭葉、卡瑞拉斯、威克塞爾(Ingvar Wixell)
柯芬園皇家歌劇院合唱團暨管絃樂團／戴維斯爵士
Philips 412 885-2〔2CDs；1976〕

〈蝴蝶夫人〉

芙蕾妮、帕華洛帝、露薇希、肯恩斯(Robert Kerns)
維也納國家歌劇院合唱團、維也納愛樂／卡拉揚
London 417 577-2〔3CDs；1974〕

〈杜蘭朵公主〉

蘇莎蘭、帕華洛帝、卡芭葉、焦羅夫
約翰・阿迪斯合唱團、華茲華斯男童唱詩班、倫敦愛樂管絃樂團／梅塔
London 414 274-2〔2CDs；1972〕

理查・史特勞斯〔Richard Strauss〕

　　二十世紀初葉，歐洲文化明顯敗壞，其音樂亦然，出身中產階級的理查・史特勞斯勇於在歌劇舞台上處理這個現象。〈莎樂美〉(Salome)與〈伊蕾克特拉〉(Elektra)寫於他的交響詩問世之後，在音樂上是有關墮落的革命性傑作。〈莎樂美〉1905年問世，有如歌劇界一枚炸彈，以王爾德(Oscar Wilde)的戲劇爲藍本，開頭是一陣怪異的單簧管，結尾轟然一聲，中間有些歌劇史上最複雜、最富暗示性的音樂，非行家無此手筆。劇中對性的墮落有十分具體的刻畫，加上明顯指涉基督，馬勒想在維也納上演此作，曾遭禁止。但這部歌劇儘管在音樂與素材上都有困難之處，在德勒斯登首演卻大獲成功。

　　史特勞斯管絃樂法之出神入化，在〈莎樂美〉中隨處可見。他的音樂最火熱之處，是表現未成年的猶太公主莎樂美扭曲的異國情調。她傾慕施洗者約翰的肉體，遭他拒絕後，她雖不殺施洗者約翰，卻假他人之手使他送了命。她難以厭足的情慾由激情的音樂傳達出來，她瘋亂的最後一刻所表現的陰森戀屍癖則以一陣狂放的管絃樂表達，音樂氣魄之大，歌劇史未曾有。施洗者約翰(德文名字是Jochanaan)本身也是瘋狂與傳道熱情的奇異混合，他的獨唱混合了德語聖詠與〈唐喬凡尼〉中陰沉聲調的讚美詩。行事倉惶、說話快速的希律王(Herod)滿腦子爲罪惡感與慾望所困，刻畫他的音樂令人皺眉；其妻希律底亞(Herodias)心地狠惡，音樂則是粗糙尖銳的。史特勞斯交響詩中著名的音畫在〈莎樂美〉再創新境，希律王滑進血泊，以及一陣風「如巨大翅膀之拍動」等音畫佳作，全劇俯拾即是。精采的「七紗舞」(The Dance of the Seven Veils)

奧地利男中音威可（Bernd Weikl）飾演〈莎樂美〉中那位剛勁而心理複雜的施洗者約翰。

薇利希(Ljuba Welitsch)飾莎
樂美。青春期的乖戾與性饑
渴,溶兩者為一,她的演出
無與倫比。

音樂,歌詞

歌劇中何者為先?自葛路克
改革以來,作曲家與詩人就
為此爭論不休。其後,一連
串討論歌劇的歌劇相繼問
世,包括薩利耶瑞的〈先音
樂,後歌詞〉(Prima la musica
e poi le parole)、莫札特的〈劇
院經理〉(The Impresario)、
晚近則有理查·史特勞斯的〈隨
想曲〉(Capriccio,1942)、戈
里利亞諾(John Corigliano)的
〈凡爾賽的鬼魂〉(The Ghost
of Versailles,1991),都討論
這個問題,各具其妙。

立下管絃樂情色風調的新標竿;施洗者約翰身首異
處的音樂描寫,尤見匠心:低音大提琴反覆發出含
糊不清的高降B音,大拇指與食指捏住絃,效果要能
表現約翰脖子筋腱一條條割裂,其聲響有如「一個
女人壓抑、哽咽的呻吟」。

史特勞斯寫〈莎樂美〉時已結識奧地利大詩
人霍夫曼索(Hugo von Hofmannsthal)。很少有作曲
家和劇本作家在這麼多樣的素材上合作這麼多
年,而且產生這麼多一流作品。兩人合作的第一部
名作是〈伊蕾克特拉〉,1909年與〈玫瑰騎士〉(Der
Rosenkavalier)在德勒斯登首演。〈伊蕾克特拉〉與
〈莎樂美〉同樣是獨幕劇,比這部姊妹作更濃縮。
此劇看不見的幕後力量是阿格曼農(Agamemnon)。
阿格曼農是邁西尼(Mycenae)國王,由特洛伊戰爭凱
旋,卻被妻子克莉坦尼絲特拉(Klytämnestra)及其姦
夫伊吉斯(Aegisth)謀害。全劇以管絃樂團全體(史特
勞斯指明要113人)齊奏吶喊開頭,奏出代表阿格曼
農名字的動機,並將我們直接帶入伊蕾克特拉困惑
的靈魂之中。伊蕾克特拉橫遭家中慘變,誓飲奸夫
淫婦之血,是全劇焦點,幾乎不曾離開舞台。

伊蕾克特拉膽怯的妹妹克莉索提米絲
(Chrysothemis),是伊蕾克特拉欲振乏力的反映,
被夢魘折磨的克莉坦尼絲特拉有如精神失常的女
妖,則是伊蕾克特拉罪惡感的扭曲象徵。最後,
伊蕾克特拉的哥哥奧雷斯特(Orest)回到家來,完
成她拿不出力量來做的事。伊蕾克特拉與喬裝的
奧雷斯特相認的場面,是史特勞斯歌劇最劇力萬
鈞的一幕,伊吉斯與克莉坦尼絲特拉喪命的情
況,舞台上只聞其聲不作實際演出。這兩人喪命
之後,伊蕾克特拉發瘋,跳舞至死。

史特勞斯與霍夫曼索合作的歌劇,從〈玫瑰

騎士〉以降，都以愛情爲主題。〈玫瑰騎士〉作於1909-1910年之間，特別出色之處是從三個觀點來看愛情。元帥夫人（Marschallin），她急躁的情人奧塔維安（Octavian），以及奧塔維安最後愛上的中產階級之女蘇菲（Sophie）。元帥夫人的粗俗堂兄歐克斯男爵（Baron Ochs）的行徑，爲全劇添加諧趣成分，此劇背景是1740年代的維也納，泰瑞莎女皇（Maria Theresa）的時代。史特勞斯與霍夫曼索以「半真實，半想像」的方式喚起那個時代，並以劇本與音樂爲那個時代加上一層交揉著矯柔文雅、浪漫主義激情及懷舊的情趣。爲了運用音樂動機來生動呈現劇中故事的魅力與愛恨感情糾葛，史特勞斯求助於一種舞曲，這舞曲在故事發生的時代並不存在，一個世紀後才成爲維也納生活的象徵：華爾滋。華爾滋音樂擺在泰瑞莎女皇的維也納裡，不大搭調，但史特勞斯的音樂光輝燦爛，加上人物刻畫十分流暢，瑕不掩瑜。

此劇有相當部分使用對話風格，劇情的流動呈現有點像舞台劇。幕啓處，管絃樂奏出極爲大膽、感官意味十足的序曲——赤裸表現元帥夫人與奧塔維安枕席之歡，法國號虎虎有聲，影射性高潮。自此以下516頁總譜裡，史特勞斯施展其音樂妙技，在亦莊亦諧之間優游來去，管絃樂法澄澈明亮，極想像之致，而在熠耀生輝的「銀玫瑰」刻畫中最見精采。三個浪漫的主角由三個女聲擔任（奧塔維安這個角色是女中音女扮男裝角色），使史特勞斯寫出他最美的愛情音樂，高潮是第三幕，元帥夫人放掉奧塔維安的戲。〈玫瑰騎士〉稍嫌造作，但寫情細膩又真實，收放自入。

到〈阿莉雅德妮在納克索斯島〉（Ariadne auf Naxos），史特勞斯改掉他早期歌劇的大手筆管絃

宮廷劇院的規則

「幕拉起之後，觀眾必須完全沉浸在戲劇的幻覺中。爲達此宗旨，採取以下措施：已訂婚的不許進場，因爲他們容易熱鬧討論，打擾鄰座，使人無法專注於舞台上的演出。門房受到指示，男女成對進場者一律必須出示已婚證明。」

——維也納，1897年

露薇希飾奧塔維安，手持銀玫
瑰象徵愛情，〈玫瑰騎士〉劇
名由來在此。

樂法與繁富取勝的音樂效果，換取一種比較濃
縮，幾近結晶的語法。史特勞斯與霍夫曼索從1911
年忙到1916年，其間歐洲發生大戰，西方音樂的
傳統調性也告解體。霍夫曼索的原始構想緊附莫里
哀名劇《平民貴族》（*Le bourgeois gentilhomme*），失
敗後大幅刪改，成為獨幕歌劇。此作劇情糾結，嚴
肅的戲劇——阿莉雅德妮被拋棄在納克索斯島的神
話故事——與喜劇娛樂同台並存。全劇有個環繞作
曲家角色與歌劇院本身的序曲，源自喜劇中粗俗胡
鬧的叫囂，阿莉雅德妮的故事不斷被一群帶著搞笑
性質的參與者打斷。

　　〈阿莉雅德妮〉是為了只有37人的樂團寫的，
其中有美學上的考慮，也有戰時劇院成員縮減的
限制，但音樂表情深邃，同時不犧牲組織音樂之宏
麗豐富。在阿莉雅德妮這個角色，史特勞斯寫出他
心目中理想女高音的聲音，賣弄風情的鬧劇領班柴
碧奈特（Zerbinetta）成為出色的花腔女高音，是個愉
快的甘草人物。作曲家這個角色唱出史特勞斯一些
最強烈的音樂。這位莫札特型的作曲家代表理想主
義者，他熱烈追求完美，但注定失望。

　　史特勞斯與霍夫曼索搭檔23年（1906-29），處理
過各色各樣素材，〈阿莉雅德妮〉之後唯一重要的
作品是〈沒有影子的女人〉（Die Frau ohne Schatten,
1918），史特勞斯的音樂仍然輝煌，但全作哲學意味
負擔過大，在劇院觀賞或聆聽錄音，都有點沉重。

 推薦錄音

〈莎樂美〉

瑪頓（Eva Martón）、柴德尼克（Heinz Zednik）、

戰時配給

第一次世界大戰期間,德國徵兵,造成劇院管絃樂團人手不足,理查‧史特勞斯的〈阿莉雅德妮在納克索斯島〉與〈平民貴族〉組曲都配合小編制樂團而寫。到了二次大戰,他時而藉音樂避世,寫出〈木管交響曲〉「快樂的作坊」(Happy Workshop)與雙簧管協奏曲,時而以音樂表達憂傷,例如為23件獨奏絃樂器而作的〈變形〉(Metamorphosen)。

史特勞斯與他的劇本搭檔霍夫曼索:成果輝煌的合作。

威可、法絲斑德(Brigitte Fassbaendr)
柏林愛樂／梅塔
Sony Classical S2K 46717〔2CDs;1990〕

〈伊蕾克特拉〉

妮爾森、柯莉兒(Marie Collier)、
瑞絲妮克、克勞斯(Tom Krause)
維也納愛樂／蕭提爵士
London 417 345-2〔2CDs〕

〈玫瑰騎士〉

舒瓦茲科芙、露薇希、
史蒂曲藍朵(Teresa Stich-Randall)、
艾德曼(Otto Edelmann)
愛樂管絃樂團暨合唱團／卡拉揚
EMI CDCC 49354〔3CDs;1956〕

〈阿莉雅德妮在納克索斯島〉

潔西‧諾曼、瓦樂蒂(Julia Varady)、
古貝洛娃(Edita Gruberova)、
佛瑞(Paul Frey)、費雪-狄斯考
萊比錫布商大廈管絃樂團／馬索(Kurt Masur)
Philips 422 084-2〔2CDs;1988〕

〈沒有影子的女人〉

瓦樂蒂、多明哥、貝倫絲(Hildegard Behrens)、
范丹姆
維也納國家歌劇院合唱團、維也納兒童合唱團、
維也納愛樂／蕭提爵士
London 436 243-2〔3CDs;1989及1991〕

二十世紀〔The 20th Century〕

　　面對華格納與威爾第的衝擊，二十世紀的歌劇作家大多必須學習因應，自尋出路。德布西和他同世代的人一樣，早年也被華格納籠罩，但他力求突破，寫出〈佩利亞與梅麗桑〉（Pelléas et Mélisande，1902年），此劇使用主導動機，如〈帕西法爾〉般用簡短間奏曲聯繫場景，高潮也像〈崔斯坦〉般偏向狂喜，但全作不能以「華格納式」來形容。此劇將梅特林克（Maurice Maeterlinck）著名的象徵主義戲劇幾乎逐字配樂，可謂只此一劇，別無分號——幾乎不是歌劇，而是將象徵劇轉化成音樂。

　　在貝爾格的〈伍采克〉（Wozzeck, 1914-22年）裡，文本與音樂的關係也同樣密切。此劇藍本是布赫納（Georg Büchner）的劇作《伍采克》（Woyzeck, 1836，以1821年的真人實事為素材），寫一個士兵陷入瘋狂與絕望的漩渦之中，十分有力，驚心動魄。全劇模仿穆索斯基〈包里斯‧哥都諾夫〉之例，一系列展開的場景自足又承先啟後，全作對稱性精巧，共三幕，每幕五景，以伍采克與其情婦瑪莉（Marie）的衝突為核心（第二幕第三景），加上貝爾格以戲劇效果為著眼所挑選的傳統音樂形式的結構設計，十分有力。

　　英語國家可以隔著一段距離，客觀看待華格納、威爾第及其先行者與後繼者的成就，因此這些國家在二十世紀出現歌劇百花齊放，並非意外。蓋希文的偉大美國歌劇〈波奇與貝絲〉（Porgy and Bess）作於1935年，將美國素材與美國音樂作了美妙的融合，大都會歌劇院卻花了五十年才認

懷特（Willard White）在1986年於格林德包恩歌劇院（Glyndebourne）演出〈波奇與貝絲〉時，飾演得意揚揚的波奇。

以音樂家為名的菜

歌劇名噪並非個個發福，但其中甚多老饕。羅西尼最愛吃菲利牛小排，這道菜就得了個「羅西尼小牛排」（Tournedos Rossini）的別名。義大利另一著名吃家是天才橫溢的泰特拉齊妮（Luisa Tetrazzini），有一道小牛肉名菜就以她為名。木梅醬桃子冰淇淋（Peach Melba）的名稱來源則是女高音梅爾芭（Nellie Melba）。

清其價值。英國作曲家布烈頓的作品有多部可入二十世紀最重要歌劇之列。1945年的〈彼得‧格來姆〉（Peter Grimes）是布烈頓的第一部傑作，也是他最風靡的歌劇，探討獨來獨往的葛萊姆斯與堅持規範的社會之間的關係，頗具洞見。1951年的〈比利‧巴德〉（Billy Budd）與此作一樣，從大歌劇的傳統中取法，用來處理其歌劇素材背後的曖昧複雜，甚見效果。

史特拉汶斯基1951年的〈浪子的歷程〉（The Rake's Progress）也借用大歌劇的傳統，但目的和他許多作品一樣，是為了諷擬傳統。這部三幕喜劇由大詩人奧登（W. H. Auden）撰寫腳本取材於霍加斯（William Hogarth）出版於1735年的同名諷刺版畫），是數世紀歌劇傳統的殿軍，融音樂、戲劇與社會評論為一爐，也是第一部突破數世紀歌劇傳統之作。

 推薦錄音

德布西〈佩利亞與梅麗桑〉

亨利（Didier Henry）、
艾略特路格茲（Colette Alliot-Lugaz）、
凱許墨利（Gilles Cachemaille）、托（Pierre Thau）
蒙特婁交響管絃樂團暨合唱團／杜特華
London 430 502-2〔2CDs；1990〕

貝爾格〈伍采克〉

費雪-迪斯考、李爾（Evelyn Lear）、溫德利希、

貝姆的洞見，加上費雪-狄斯
考的戲劇張力，成就了舉世
最佳的〈伍采克〉錄音。

史托茲（Gerhard Stolze）
德意志柏林歌劇院合唱團暨管絃樂團／貝姆
DG 435 705-2〔3CDs；1965；及〈露露〉（Lulu）〕

蓋希文〈波奇與貝絲〉

懷特（Willard White）、米契爾（Leona Mitchell）、
包特萊特（McHenry Boatwright）、
魁瓦（Florence Quivar）、韓翠克斯、
克雷門斯（François Clemmons）
克里夫蘭管絃樂團暨合唱團／馬捷爾
London 414 559-2〔3CDs；1975〕

布烈頓〈彼得‧格來姆〉

皮爾斯、華森（Claire Watson）、
皮斯（James Pease）、凱利（David Kelly）、
布蘭尼根（Owen Brannigan）、華森（Jean Watson）、
伊凡斯（Geraint Evans）
柯芬園皇家歌劇院合唱團暨管絃樂團／布烈頓
London 414 577-2〔3CDs；1958〕

史特拉汶斯基〈浪子的歷程〉

加瑞德（Don Garrard）、瑞絲金（Judith Raskin）、
楊格（Alexander Young）、瑞耳登（John Reardon）、
薩伐堤（Regina Sarfaty）
薩德勒之威爾斯歌劇院合唱團、皇家愛樂管絃樂
團／史特拉汶斯基
Sony Classical SM2K 46299〔2CDs；1964〕

布烈頓的〈彼得‧格來姆〉
是偉大的歌劇錄音，音效有
如奇蹟。

索　　引

作　　曲　　家　　索　　引

演　　奏　　家　　索　　引

圖　　片　　來　　源

對於本書中的每一張圖片，我們都盡了最大的可能，找出其原始的來源，並確保沒有版權上的爭議：

CHAPTER I

Pp. 6, 31, 38, 135, 159, 169, 171, 195: Library of Congress. **Pp. 8, 11, 17, 22, 52, 71, 84, 121, 125:** Performing Arts Research Center, New York Public Library at Lincoln Center. **P. 9:** Woodcut by Tobias Stimmer. **Pp. 12, 19, 32, 39, 43, 49, 56, 57, 62 B , 63, 64, 66, 88 A, 90, 99, 106, 110, 113–115, 127, 141, 142, 149, 151, 154, 156, 165, 167, 178:** Musical America. **Pp. 12 B, 58, 124, 127, 132, 158, 187, 189:** Eastfoto/ Sovfoto. **P. 17 B, 21, 50, 62 A, 69, 70, 145, 154, 166, 168, 192:** Culver Pictures. **P. 23:** Erich Salomon/Bildarchiv Preussischer Kulturbesitz. **P. 24:** Archiv/Photo Researchers. **Pp. 25, 29, 148, 161, 175:** AKG, Berlin. **P. 27:** German Information Center. **P. 30:** Bibliothèque Nationale, Paris. **Pp. 34, 48, 53, 85, 101, 103, 129, 160, 172, 180, 188, 193:** The Bettmann Archive. **Pp. 45, 88 B, 162:** Lim M. Lai Collection. **P. 51:** Arnold Eagle. **Pp. 55, 68, 190:** The Granger Collection. **P. 60:** Courtesy Decca. **P. 67:** Clive Barda/Musical America. **Pp. 74, 87:** Art Resource. **Pp. 75, 76, 80, 81:** The Mansell Collection. **P. 79:** Lauros-Giraudon. **P. 83:** Leo de Wys, Inc. **Pp. 86, 94:** Courtesy ICM Artists. **Pp. 92, 107:** Picture Collection, New York Public Library. **P. 95:** Photographie Bulloz. **P. 100:** Bild-Archiv der Österreichischen National-bibliothek, Wien. **P. 104:** Courtesy London Records. **P. 109:** Bodleian Library, Oxford. **P. 116:** Erich Auerbach/Courtesy Telarc. **P. 100:** F. Posselt/Courtesy Deutsche Grammophon. **p. 123:** Siegfried Lauterwasser/Courtesy Deutsche Grammophon. **Pp. 126, 196:** AP/Wide World. **P. 128:** Royal Danish Embassy. **P. 134:**

Courtesy Columbia Artists Management, Inc. **Pp. 139, 176:** Courtesy RCA/Gold Seal. **P. 140:** Italian Cultural Institute. **P. 144:** Novosti (London). **P. 147:** Private Collection. **P. 153:** Patrick Lichfield/Courtesy London Records. **P. 157:** A3 Studio/Courtesy Philips Classics Productions. **P. 164:** N. Zannini/ Musical America. **P. 177:** Paul Kolnick. **P. 182:** Ernst Haas/ Musical America. **P. 183:** J.-P. Leloir/Musical America.

CHAPTER II

Pp. 200, 220, 229, 234, 238, 242, 279: The Bettmann Archive. **P. 201:** Martha Swope/Courtesy Shirley Kirshbaum & Associates. **P. 202:** Interfoto-MTI-Budapest. **Pp. 204, 246, 251, 270, 274:** Musical America. **Pp. 207, 240:** German Information Center. **Pp. 209, 262:** Jean-Loup Charmet. **P. 210:** Don Huntstein/Courtesy Archives of the Cleveland Orchestra. **Pp. 211, 236:** Performing Arts Research Center, New York Public Library at Lincoln Center. **P. 213:** Hoenisch, Leipzig. **P. 214:** Ludwig Schirmer/ Courtesy Sony Classical. **P. 216:** Trude Fleischmann, Vienna. **P. 217:** Courtesy Angel/EMI. **Pp. 218, 222, 246 B, 253, 281, 286:** AKG, Berlin. **Pp. 224, 277:** Lim M. Lai Collection. **P. 225, 226, 244, 269:** Library of Congress. **P. 230:** Picture Collection, New York Public Library. **P. 231:** Courtesy, Elektra International Classics. **P. 233:** Richard Holt/Courtesy Philips Classics. **P. 235:** Fridmar Damm/Leo de Wys. **P. 237:** Private Collection. **P. 239, 276:** Tanja Niemann/Courtesy Sony Classical. **P. 243:** Susesch Bayat/Courtesy Deutsche Grammophon. **P. 245:** Siegfried Lauterwasser/Courtesy Deutsche Grammophon. **Pp. 249, 260:** Culver Pictures. **P. 250:** Royal College of Music. **P. 252:** Ramon

Scavelli. **P. 254:** From *Pre-Classic Dance Forms* by Louis Horst, Dance Horizons, Inc. **P. 255:** Courtesy Siegfried Lauterwasser. **P. 257 A:** The Metropolitan Museum of Art/Gift of Robert L. Crowell. **P. 257 B:** The Metropolitan Museum of Art. Gift of Dorothy and Robert Rosenbaum, 1979. **P. 258:** Paris, Musée de la Musique/Cliché Publimage. **P. 259:** George Maiteny, London. **P. 264:** Christian Steiner/Courtesy Elan. **P. 266:** Clive Barda/Performing Arts Library. **P. 267:** Sovfoto. **P. 272:** Daniel Aubry/Odyssey, Chicago. **P. 278:** Deborah Feingold/Courtesy Sony Classical. **P. 280:** Courtesy Van Cliburn International Piano Competition. **P. 282:** Walter H. Scott/Courtesy London Records. **P. 285:** Christian Steiner/Columbia Artists Management, Inc.

CHAPTER III

P. 290: The Collection of William H. Scheide, Princeton, New Jersey. **Pp. 291, 293:** From *Pre-Classic Dance Forms* by Louis Horst, Dance Horizons, Inc. **P. 292:** Martine Franck/Magnum. **Pp. 294, 316:** Lim M. Lai Collection. **P. 296:** Christian Steiner/ Courtesy IMG Artists. **P. 297:** Giraudon. **P. 298:** Malcolm Crowthers/Courtesy Columbia Artists Management, Inc. **Pp. 299, 315:** Courtesy EMI Classics. **P. 300:** Erich Lessing, from Art Resource. **P. 301:** Christian Steiner/Courtesy Columbia Artists Management, Inc. **P. 303:** Courtesy of the Smithsonian Institution. **P. 304:** The Granger Collection. **P. 306:** Paul Huf. **P. 309:** Dorothea van Haeften/ Courtesy Philips Classics Productions. **P. 310, 314, 320, 331, 340:** The Bettmann Archive. **P. 311:** Culver Pictures. **P. 312:** Swiss National Tourist Office. **P. 315:** Clive Barda/Performing Arts Library. **P. 317:** The Met-ropolitan Museum of Art,

The Crosby Brown Collection of
Musical Instruments, 1889.
P. 319: Susanne Faulkner
Stevens/Archives, Lincoln
Center for the Performing Arts,
Inc. **P. 321:** Courtesy John
Gingrich Management, Inc.
P. 322: Drawing by Morton
Bergheim/Courtesy Spillville
Historic Action Group, Inc.
P. 323: Courtesy RCA Victor
Gold Seal. **P. 324:** J. Lacroix,
Geneva. **P. 326:** Phillip Moll/
Courtesy London Records.
P. 328: The Mansell Collection.
P. 329: Malcolm Crowthers,
Courtesy ICM Artists. **Pp. 330,
334:** Musical America. **P. 336:**
Sheila Rock/Courtesy EMI
Classics. **P. 337:** Basset clarinet in
A based on original Tauber A
clarinet owned by Prof.
Shackleton. Makers Bangham/
Planas. **P. 338:** Jason Shenai/
Courtesy Decca Record Company.
Pp. 341, 346: Performing Arts
Research Center, New York
Public Library at Lincoln Center.
P. 342: Photo Researchers.
P. 343: Austrian National Tourist
Office. **P. 344:** Bild-Archiv der
Österreichischen National-
bibliothek, Wien. **P. 345:** AKG,
Berlin. **P. 347:** Austrian Cultural
Institute. **P. 348:** Archive
Photos/Popperfoto. **P. 349:**
Picture Collection, New York
Public Library. **P. 351:** The
Pierpont Morgan Library, New
York, M. 399, f. 6v. **P. 352:**
Courtesy Columbia Artists
Management, Inc.

CHAPTER IV

P. 356: Hulton Deutsch. **P. 357:**
Vivianne Purdom/Courtesy
London Records. **P. 358:** Lauros-
Giraudon. **P. 360:** Courtesy

Erato. **Pp. 362, 366, 369, 373,
383:** AKG, Berlin. **P. 363:** Erich
Lessing, from Art Resource.
P. 365: Performing Arts
Research Center, New York
Public Library at Lincoln Center.
Pp. 367, 376: The Granger
Collection. **P. 369:** Roger-Viollet.
P. 370: Capitol Records
Photographic Studio,
Hollywood. **Pp. 371, 375, 392:**
The Bettmann Archive. **P. 372:**
NYT Pictures. **P. 377:** Richard
Holt/Courtesy London Records.
P. 378: Courtesy RCA Red Seal.
P. 379: Archive Photos. **P. 380:**
Collection of Mme. de Tinan ©
Spadem. **P. 382:** Courtesy Elektra
Entertainment. **P. 384:** Courtesy
BMG Classics. **P. 386:** Alvaro
Yael/Courtesy Harmonia Mundi.
P. 387: Sovfoto. **P. 389:** Christian
Steiner/Courtesy American
International Artists
Management. **Pp. 391, 396:**
Musical America. **P. 394:**
Painting by John Meyer, commis-
sioned by Steinway & Sons/
Photo courtesy Sony Classical.
P. 397: Susesch Bayat/Courtesy
Deutsche Grammophon. **P. 400:**
Olivier Beuve-Mery/Courtesy
Deutsche Grammophon.

CHAPTER V

Pp. 404, 405, 411, 438: The
Bettmann Archive. **P. 406:** Art
Resource. **P. 407:** Performing
Arts Research Center, New York
Public Library at Lincoln Center.
Pp. 408, 410: Culver Pictures.
P. 412: AKG, Berlin. **P. 413:**
Archiv/Photo Researchers.
P. 414: Jim Four/Courtesy
Monteverdi Choir. **P. 418:** Erich
Kasten. **Pp. 419, 420:** Fayer/
Courtesy EMI Classics.

Pp. 421, 424: Collection James
Camner. **P. 425:** Christian
Steiner/Courtesy London
Records. **Pp. 426, 431, 434:**
Musical America. **P. 428:**
Courtesy Philips Classics. **P. 429:**
Bild-Archiv der Österreichischen
Nationalbibliothek, Wien. **P. 433:**
Library of Congress. **P. 435:**
Susanne Faulkner Stevens/
Archives, Lincoln Center for the
Performing Arts, Inc. **P. 436:**
W. Forster. **P. 440:** Angus
McBean/Courtesy EMI Classics.

CHAPTER VI

P. 443 A: Jean-Loup Charmet.
Pp. 443 B, 455, 464, 477: Beth
Bergman. **Pp. 445, 454, 458, 459,
461, 463:** Musical America.
P. 446: Metropolitan Opera
Archives. **P. 447:** Images, Inc.
Pp. 448, 479: Library of Congress.
Pp. 450: Kranichphoto/
Opera News. **P. 452:** Vivianne
Purdom/Courtesy Decca.
P. 453: German Information
Center. **P. 457:** Kranichphoto.
P. 460: Kranichphoto/*Opera
News.* **Pp. 462 A, 484 B:** Courtesy
Decca. **Pp. 462 B, 472, 475:**
Courtesy EMI Classics. **P. 465:**
Brown Brothers. **P. 467:** Winnie
Klotz. **P. 468:** F. Scianna/
Magnum. **Pp. 469, 478:** *Opera
News.* **P. 470 A:** Courtesy RCA.
P. 470 B: Courtesy London
Records. **P. 471:** Daniel Conde/
Opera News. **Pp. 473, 481:** The
Bettmann Archive. **P. 476:**
Unitel, a KirchGroup Company.
P. 480: Louis Mélancon/*Opera
News.* **P. 482:** Guy Gravett/
Glyndebourne Festival Opera.
P. 484 A: Courtesy Deutsche
Grammophon.

古典CD鑑賞手冊(修訂版)

1998年10月初版 　　　　　　　　　　　　定價：新臺幣600元
1999年6月初版第四刷
2000年2月第二版
有著作權・翻印必究
Printed in Taiwan.

著　　　者　Ted Libbey
譯　　　者　陳　素　宜
發　行　人　劉　國　瑞

出 版 者　　聯 經 出 版 事 業 公 司　　　　責 任 編 輯　鄭　秀　蓮
臺 北 市 忠 孝 東 路 四 段 5 5 5 號　　　　校 訂 者　閻　紀　宇
電　　　話：2 3 6 2 0 3 0 8・2 7 6 2 7 4 2 9
發行所：台北縣汐止市大同路一段367號
發行電話：2　6　4　1　8　6　6　1
郵 政 劃 撥 帳 戶 第 0 1 0 0 5 5 9 - 3 號
郵撥電話：2　6　4　1　8　6　6　2
印 刷 者　　世 和 印 製 企 業 有 限 公 司

行政院新聞局出版事業登記證局版臺業字第0130號

本書如有缺頁，破損，倒裝請寄回發行所更換。　　ISBN　957-08-2065-9(平裝)

國家圖書館出版品預行編目資料

古典CD鑑賞手冊(修訂版)/
　Ted Libbey著；陳素宜譯；閻紀宇校訂.
　--第二版.--臺北市：聯經，2000年
　　面；　　公分.　　含索引
　譯自：The NPR guide to building a
classical CD collection
　ISBN　957-08-2065-9(平裝)
　〔2000年2月第二版〕

　　Ⅰ.唱片-目錄　Ⅱ.音樂-鑑賞

919.97　　　　　　　　　　　　　89001933